MYSTÈRES
DES THÉATRES

1852

PAR

EDMOND DE GONCOURT, JULES DE GONCOURT

CORNÉLIUS HOLFF

Prix : 3 fr.

PARIS

LIBRAIRIE NOUVELLE, 15, BOULEVARD DES ITALIENS

1853

ℒ

47

MYSTÈRES

DES THÉATRES

1852

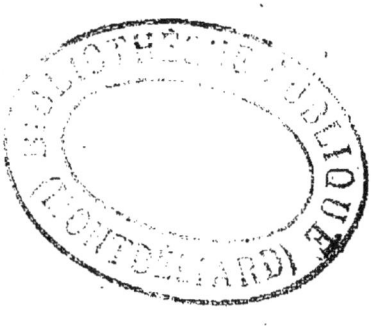

PARIS. — IMPRIMERIE GERDES,
42, rue Bonaparte.

MYSTÈRES
DES THÉATRES

1852

PAR

EDMOND DE GONCOURT, JULES DE GONCOURT,
CORNÉLIUS HOLFF

PARIS
LIBRAIRIE NOUVELLE, 15, BOULEVARD DES ITALIENS
—
1853

MYSTÈRES

DES THÉATRES.

1852.

INTRODUCTION.

I.

Il y a à Paris 20 théâtres desservis par 20 troupes; dans la banlieue, 7 théâtres desservis par 5 troupes;

dans les départements, 100 théâtres environ desservis par 58 troupes, en y comprenant l'Algérie. Il y a à l'étranger 13 théâtres français, non compris le théâtre de San-Francisco et celui de Saint-Pétersbourg. Je demande combien il y a de théâtres étrangers en France? Un seul, auquel quelques personnes vont, mais auquel peu de personnes comprennent quelque chose. Cela prouve que notre éducation linguistique a grand besoin d'être perfectionnée. Il y a en outre à Paris 13 cafés chantants et 15 administrations de bals et de concerts, non compris Valentino et la salle Sainte-Cécile. Les départements sont affligés de 11 cafés chantants. Il y a à Paris un grand établissement, appelé le Conservatoire de musique, où le gouvernement paye des hommes et des femmes, fort honorables du reste, pour professer le maintien théâtral, l'harmonie, la déclamation et autres choses improfessables. Il y a encore à Paris une succursale du Conservatoire et six succursales dispersées dans les départements, au grand contentement des indigènes. Nous ne parlons pas des écoles municipales, qui ont pourtant une certaine importance et pas mal d'avenir.

Il y a en France 78 théâtres français. Voyons un peu l'énorme personnel qu'ils exigent. Nous ne faisons entrer dans nos calculs ni les allumeurs de quinquets, ni les simples machinistes, ni les chefs du service de santé, ni les choristes, ni les ouvreuses de loges, ni les musiciens de l'orchestre, ni la masse des employés subalternes. Tous ces gens-là pourtant valaient bien la peine que l'on parlât d'eux; ils mangent, ils boivent, en un mot ils vivent du théâtre.

Voici le personnel des théâtres français :

THÉATRES FRANÇAIS DE PARIS.

	Employés supérieurs ou chefs de service.	ARTISTES.		
		Acteurs.	Actrices.	Total.
Opéra	26	40	37	77
Opéra-Comique	28	21	14	35
Opéra-National	12	24	12	36
Théâtre-Français	9	23 (1)	22 (2)	45
Odéon	7	21	18	39
Vaudeville	18	20	21	41
Variétés	10	20	20	40
Gymnase	13	17	16	33
Palais-Royal	11	21	28	49
Porte-Saint-Martin	19	21	24	45
Gaîté	16	21	17	38
Ambigu-Comique	6	18	11	29
Théâtre-National	11	47	36	83
Folies-Dramatiques	10	23	17	40
Délassements-Comiques	6	15	15	30
Théâtre du Luxembourg	18	16	18	34
Théâtre Choiseul	9	29	11	40
Funambules	5	16	8	24
Lazary	6	10	5	15
Salle Bonne-Nouvelle	6	2	7	9
Total	246	425	357	782

Le théâtre où il y a le plus d'acteurs est le Théâtre-National; celui où il y a le plus d'actrices est l'Opéra; celui où il y a le plus d'artistes est le Cirque-National. Les théâtres où il y a plus de femmes que d'hommes sont le Vaudeville, le Palais-Royal, la Porte-Saint-Mar-

(1) 12 sociétaires et 11 pensionnaires.
(2) 2 sociétaires et 11 pensionnaires.

tin, le théâtre du Luxembourg et la salle Bonne-Nouvelle. Les théâtres où il y a autant de femmes que d'hommes sont les Variétés et les Délassements-Comiques. Aux Funambules et à Lazary, il y a précisément la moitié moins de femmes que d'hommes.

BANLIEUE ET DÉPARTEMENTS.

	Employés supérieurs ou chefs de service.	ARTISTES.		
		Acteurs.	Actrices.	Total.
Théâtres de la banlieue.	4	47	28	75
Théât. des départements.	261	849	599	1,528
Total.	265	896	627	1,593

Il y a cinq troupes qui ne figurent point dans ces calculs.

Les théâtres français de Paris et des départements occupent donc, sauf erreurs ou omissions :

511 directeurs, employés supérieurs ou chefs de service,
1,321 acteurs,
956 actrices,

2,788 individus qui doivent leur pain quotidien à l'industrie des théâtres.

Paris, la trente-cinquième partie de la France, occupe à elle seule 1,028 employés supérieurs et artistes, et 1,065 en y comprenant la troupe du Théâtre-Italien. Si maintenant nous ajoutons à ces 2,788 individus les musiciens de l'orchestre, les machinistes, costumiers, décorateurs, auteurs dramatiques, compositeurs, cho-

régraphes, ouvreuses de loges et autres employés, les journalistes, les vendeurs et distributeurs de journaux de théâtre, les médecins, architectes, etc., les pompiers et autres agents de sûreté publique, les agents dramatiques et le dixième des hôpitaux, qui représente un certain nombre d'individus nourris, logés, chauffés, soignés et guéris ou enterrés, nous arrivons à ce résultat qu'il y a en France, en y comprenant les mille et onze professions qui se rattachent à l'industrie des théâtres, plus de 10,000 personnes qui glanent sur les planches la vie de chaque jour. Or, si tous ces gens-là se donnaient la main, ils décriraient une circonférence de plus de 5,000 mètres de diamètre, et de 16,000 mètres de périmètre.

Pour compléter ces renseignements, nous dirons que les théâtres français à l'étranger n'occupent pas moins de 190 acteurs et 153 actrices, soit 343 artistes.

Les théâtres de Paris peuvent contenir 32,208 personnes.

Les théâtres renferment 5,598 stalles et fauteuils d'orchestre, de balcon et d'amphithéâtre, et 1,107 loges, premières, secondes, troisièmes et quatrièmes. Les prix varient de 10 fr. à l'Opéra à 1 fr. 25 au Théâtre-National. Il est fâcheux que nous n'ayons pas la jauge, — si je puis m'exprimer ainsi, — des théâtres des départements.

Il a été joué sur les théâtres de Paris, en 1851, 911 pièces, dont 259 nouvelles. M. Scribe entre là-dedans pour 43 chefs-d'œuvre, dont 1 nouveau. Les théâtres inféodés à l'illustre faiseur sont : l'Opéra, l'Opéra-Comique, l'Opéra-National, les Français et le Gymnase. M. Bayard ne figure sur la liste que pour 12 pièces,

dont 7 nouvelles. Mentionnons aussi 17 débuts d'acteurs et d'actrices.

Et voilà ce que fut l'année 1851 !

II.

Il a été joué, pendant l'année 1851, 263 pièces nouvelles et 646 reprises, soit en tout 909. Les 20 théâtres de Paris jouant, en tenant compte des relâches et des fermetures, 355 fois dans l'année, 355 × 20 = 7,100. Voilà donc le nombre de représentations données pendant l'année 1851. Chaque théâtre donnant en moyenne 3 pièces par représentation, il en résulte que les 909 pièces jouées pendant l'année 1851 l'ont été 21,308 fois, ce qui fait pour chacune d'elles 23 représentations 1/3. Chaque représentation se composant de 3 pièces ou 5 actes en moyenne, il aurait été joué dans l'année 37,500 actes. En portant le produit moyen de chaque représentation à 1,000 francs, nous arrivons au chiffre de 7,100,000 francs, qui est, à peu de chose près, le chiffre exact. Le dixième afférent aux auteurs dramatiques s'élève à 710,000 francs, laquelle somme, répartie entre 35,500 actes, fournit pour quotient 20 francs, rétribution quotidienne de chaque acte. Or, comme nous savons que chaque acte est joué 23 1/3 fois, multipliant 23 1/3 par 20, nous obtenons ce résultat que le rapport moyen et total de chaque acte est de 466 fr. 33 c. Les pièces ont en moyenne 1 13/16 acte, ce calcul porte le rendement de chaque pièce à 780 francs environ. Or, 780 × 909, nombre de pièces jouées, donne à peu près 710,000 francs, chiffre que nous avons déjà trouvé, au bout de nos calculs, comme indiquant le rendement de

l'industrie dramatique dans ses développements intellectuels pour l'année 1851. On comprend que nous n'entendons parler ici que du dixième de la recette; nous ne pouvons ni ne voulons apprécier le produit des places et autres minces revenant-bons. N'oublions pas ces deux chiffres de 710,000 et de 780 francs, nous aurons occasion de nous en servir plus tard.

MOUVEMENT DES THÉATRES DE PARIS POUR 1851.

	Reprises.	Nouvelles.	Total.
Opéra.	18	6	24
Opéra-Comique.	37	4	41
Opéra-National.	8	3	11
Théâtre-Français.	81	11	92
Odéon.	74	9	83
Théâtre-Italien.	14	2	16
Porte-Saint-Martin.	12	14	26
Gaîté.	32	8	40
Ambigu-Comique.	6	12	18
Variétés.	22	37	59
Vaudeville.	9	12	21
Gymnase.	45	20	65
Palais-Royal.	43	27	70
Théâtre-National.	11	8	19
Folies-Dramatiques.	36	25	61
Délassements-Comiques.	26	33	59
Beaumarchais.	2	8	10
Luxembourg.	59	12	71
Choiseul.	26	8	34
Funambules.	85	4	89
Total.	646	263	909

Le Théâtre-Français et les Funambules sont les deux théâtres qui ont représenté le plus de pièces ; après eux viennent, par ordre d'activité : l'Odéon, le Luxembourg, le Palais-Royal, les Folies-Dramatiques, les Variétés et les Délassements-Comiques *ex œquo*, etc. L'Ambigu-Comique est, de tous les théâtres qui n'ont pas eu d'interruption forcée, celui qui a le moins varié son affiche. Cela prouve-t-il qu'il n'a eu que des succès?

La statistique est quelquefois singulièrement bouffonne : elle a des rapprochements assez significatifs. Le Théâtre-Français accolé aux Funambules, l'Odéon encadré entre les Funambules et Bobino ! Voilà des plaisanteries comme savent en faire les chiffres : qui pourrait dire qu'elles ne sont pas justes? Il y a quelquefois plus de sentiment dans les pantomimes de Debureau qu'il n'y en a certainement dans une tragédie de Davrigny.

Les théâtres qui ont donné le plus de pièces nouvelles sont les Variétés, — ce théâtre a cependant été fermé pendant plusieurs semaines, — les Délassements-Comiques, le Palais-Royal et les Folies-Dramatiques. Parmi les théâtres qui n'ont point chômé, ceux qui ont donné le moins de pièces nouvelles sont : l'Opéra-Comique, les Funambules et l'Opéra, le Théâtre-National, la Gaîté et le théâtre Choiseul *ex œquo*.

La denrée qui abonde sur la place est le vaudeville. C'est peu cher à monter et très-facile à sous-tacher. On en fait beaucoup, on en vend beaucoup et on en use énormément tant à Paris qu'en province : ce qui fait aussi peu d'honneur aux provinciaux qu'aux Parisiens. Plus longs, plus coûteux, plus pénibles à apprendre, les drames et les opéras ont une durée plus longue.

Dans un drame, le point capital est le développement des passions, et de cette étude l'on ne se lasse jamais, parce qu'elle n'est jamais épuisée.

Les théâtres qui ont donné le plus de pièces anciennes sont : les Funambules, les Français, l'Odéon, le Luxembourg et le Gymnase.

Il a été joué, pendant l'année 1851, 42 ballets et pantomimes : 33 au théâtre des Funambules, 8 à l'Opéra, et 1 au Théâtre-National. L'Opéra a donné 3 nouveautés de cette sorte ; le Théâtre-National, 1 ; les Funambules n'en ont pas donné une seule : cela prouve que la podomime n'est pas en faveur aujourd'hui. Je m'attendais à cette preuve de mauvais goût de la part de mes contemporains.

Il a été exécuté à grand renfort de grosses caisses et de saxophones 58 opéras, opéras comiques et olla-podrida dite Ode symphonique. L'Opéra-Comique à lui seul en réclame 41, soit plus des 4/6. Sur ces 58 partitions, 10 sont nouvelles ; l'Opéra-Comique n'entre dans les nouveautés que pour 6/15, tandis que dans le total il entrait pour 10/15 ; il s'en faut d'une différence de 4/15 qu'il conserve sa supériorité relative. Si l'Opéra-National avait été ouvert toute l'année, il eût doublé le total des opéras nouveaux. Le Théâtre-Italien a joué 16 opéras, dont 2 nouveaux, si l'on veut compter comme nouveauté cette énorme et absurde imitation de ce Shakspeare dont les excentricités ne sont tolérables que dans l'originalité la plus intacte.

J'ai le regret d'annoncer que, pendant l'année 1851, il a été, contrairement aux règles du bon sens, déclamé 24 tragédies : 14 au Théâtre-Français et 10 à l'Odéon. Mais c'est avec satisfaction que j'annoncerai que pas

une seule de ces tragédies n'est nouvelle. Je félicite de tout mon cœur l'époque contemporaine de n'avoir donné naissance à aucun de ces monstres au cœur de marbre, à l'haleine de glace, au parler majestueux.

Un fait désolant, c'est qu'il a été tiré à quatre épingles 129 froideurs dites comédies, 69 aux Français, 60 à l'Odéon; la faculté génératrice de l'année 1851, en fait de comédies, est représentée par 7 aux Français et par 6 à l'Odéon. Le Théâtre-Français n'a donné cette année qu'une seule de ces études parfumées que l'on appelle des proverbes, une délicieuse boutade de Mme de Girardin.

Il a été hurlé, pendant l'année 1851, 95 drames, dont 36 nouveaux. La Gaîté a représenté 25 drames; l'Ambigu, 15; la Porte-Saint-Martin, fermée pendant une notable partie de l'année, 13; l'Odéon, toujours ouvert, 1; l'Ambigu, le Luxembourg et le Théâtre-National, 10; le Théâtre-Français, 7; le Gymnase, 2, et le théâtre Beaumarchais, 1. Le boulevard soutient courageusement sa vieille réputation larmoyante. L'Ambigu a représenté 10 drames nouveaux; la Gaîté, 7; la Porte-Saint-Martin, 6; le Théâtre-National, 4; le Théâtre-Français et l'Odéon, 3; le Gymnase, 2; le Luxembourg, 1. Toujours la palme au boulevard! toujours l'Odéon, malgré son heureuse situation, malgré son public d'élite, se laisse distancer. Parmi tous ces drames, il en fut sept très remarquables : *Bruyère, Valéria, Molière, Victorine, Mercadet, les Vengeurs* et *l'Imagier de Harlem*. De beaucoup d'années l'on n'en pourrait dire autant.

Tout le reste de la végétation dramatique de 1851 n'aboutit qu'à des vaudevilles, parmi lesquels brillè-

Dans un drame, le point capital est le développement des passions, et de cette étude l'on ne se lasse jamais, parce qu'elle n'est jamais épuisée.

Les théâtres qui ont donné le plus de pièces anciennes sont : les Funambules, les Français, l'Odéon, le Luxembourg et le Gymnase.

Il a été joué, pendant l'année 1851, 42 ballets et pantomimes : 33 au théâtre des Funambules, 8 à l'Opéra, et 1 au Théâtre-National. L'Opéra a donné 3 nouveautés de cette sorte ; le Théâtre-National, 1 ; les Funambules n'en ont pas donné une seule : cela prouve que la podomime n'est pas en faveur aujourd'hui. Je m'attendais à cette preuve de mauvais goût de la part de mes contemporains.

Il a été exécuté à grand renfort de grosses caisses et de saxophones 58 opéras, opéras comiques et olla-podrida dite Ode symphonique. L'Opéra-Comique à lui seul en réclame 41, soit plus des 4/6. Sur ces 58 partitions, 10 sont nouvelles; l'Opéra-Comique n'entre dans les nouveautés que pour 6/15, tandis que dans le total il entrait pour 10/15; il s'en faut d'une différence de 4/15 qu'il conserve sa supériorité relative. Si l'Opéra-National avait été ouvert toute l'année, il eût doublé le total des opéras nouveaux. Le Théâtre-Italien a joué 16 opéras, dont 2 nouveaux, si l'on veut compter comme nouveauté cette énorme et absurde imitation de ce Shakspeare dont les excentricités ne sont tolérables que dans l'originalité la plus intacte.

J'ai le regret d'annoncer que, pendant l'année 1851, il a été, contrairement aux règles du bon sens, déclamé 24 tragédies : 14 au Théâtre-Français et 10 à l'Odéon. Mais c'est avec satisfaction que j'annoncerai que pas

une seule de ces tragédies n'est nouvelle. Je félicite de tout mon cœur l'époque contemporaine de n'avoir donné naissance à aucun de ces monstres au cœur de marbre, à l'haleine de glace, au parler majestueux.

Un fait désolant, c'est qu'il a été tiré à quatre épingles 129 froideurs dites comédies, 69 aux Français, 60 à l'Odéon ; la faculté génératrice de l'année 1851, en fait de comédies, est représentée par 7 aux Français et par 6 à l'Odéon. Le Théâtre-Français n'a donné cette année qu'une seule de ces études parfumées que l'on appelle des proverbes, une délicieuse boutade de Mme de Girardin.

Il a été hurlé, pendant l'année 1851, 95 drames, dont 36 nouveaux. La Gaîté a représenté 25 drames ; l'Ambigu, 15 ; la Porte-Saint-Martin, fermée pendant une notable partie de l'année, 13 ; l'Odéon, toujours ouvert, 1 ; l'Ambigu, le Luxembourg et le Théâtre-National, 10 ; le Théâtre-Français, 7 ; le Gymnase, 2, et le théâtre Beaumarchais, 1. Le boulevard soutient courageusement sa vieille réputation larmoyante. L'Ambigu a représenté 10 drames nouveaux ; la Gaîté, 7 ; la Porte-Saint-Martin, 6 ; le Théâtre-National, 4 ; le Théâtre-Français et l'Odéon, 3 ; le Gymnase, 2 ; le Luxembourg, 1. Toujours la palme au boulevard ! toujours l'Odéon, malgré son heureuse situation, malgré son public d'élite, se laisse distancer. Parmi tous ces drames, il en fut sept très remarquables : *Bruyère, Valéria, Molière, Victorine, Mercadet, les Vengeurs* et *l'Imagier de Harlem*. De beaucoup d'années l'on n'en pourrait dire autant.

Tout le reste de la végétation dramatique de 1851 n'aboutit qu'à des vaudevilles, parmi lesquels brillè-

rent, comme des rayons de soleil perdus dans le brouillard : *Mignon* aux Variétés, *le Coucher d'une Étoile* et *les Robes blanches* au Vaudeville. Notons encore neuf pièces de ces excroissances pour lesquelles il a fallu créer une sous-espèce dans l'espèce vaudeville, l'espèce revue.

Résumons-nous :

	Reprises.	Nouvelles	Total.
Ballets.	38	4	42
Opéras.	62	12	74
Tragédies.	24	»»	24
Comédies.	116	13	129
Proverbes.	»»	1	1
Drames.	59	36	95
Vaudevilles.	337	197	534
Total.	636	263	899

Mais ce n'est pas tout. Ces 899 pièces n'ont pas poussé derrière le rideau comme des champignons après une pluie d'orage. La terre n'est pas assez marâtre pour bourgeonner spontanément de pareils produits. Voyons un peu d'où proviennent les luxuriances de cette germination intempestive. 332 pièces, 179 reprises et 153 nouvelles sont dues à des collaborations simples; 33 pièces, 19 reprises et 14 nouvelles sont le produit de collaborations en partie triple. On sait ce que c'est qu'une collaboration : un individu fait la pièce, un ou plusieurs individus la font recevoir, et l'auteur est, en fin de compte, celui qui reçoit le moins. Telle est l'intelligente organisation des administrations théâtrales.

COLLABORATIONS SIMPLES.

	Reprises.	Nouvelles.	Total.
Opéras.	4	»	4
Ballets.	5	3	8
Opéras comiques.	11	5	16
Comédies.	10	8	18
Drames.	23	21	44
Vaudevilles.	126	116	242
Totaux.	179	153	332

COLLABORATIONS EN PARTIE TRIPLE.

Vaudevilles.	16	14	30
Drames.	3	»	3
Totaux.	19	14	33

COLLABORATIONS.

	Simples.	Triples.	Total.
Opéra.	9	»	9
Théâtre-Français.	10	»	10
Opéra-Comique.	14	»	14
Odéon.	11	»	11
Opéra-National.	2	»	2
Vaudeville.	17	»	17
Variétés.	31	7	38
Gymnase.	40	4	44
Palais-Royal.	40	10	50
Porte-Saint-Martin.	15	1	16
A reporter.	189	22	211

Report.	189	22	211
Gaîté.	22	2	24
Ambigu-Comique.	13	»	13
Théâtre-National.	10	»	10
Folies-Dramatiques.	40	6	46
Délassements-Comiques.	43	2	45
Beaumarchais.	3	1	4
Luxembourg.	8	»	8
Choiseul.	4	»	4
Totaux.	332	33	365

365! précisément autant de pièces en collaboration qu'il y a de jours dans l'année. Comme chaque collaboration, sauf certaines collaborations collaborant de toute éternité, indique un individu floué, cela suppose une flouerie par jour, soit 18 floueries 1/4 pour chacun des théâtres de Paris. Il reste encore 544 pièces, projections indépendantes, sur l'affiche du moins, car il y a beaucoup de collaborations qui, ne visant qu'aux espèces, gardent le plus strict incognito et n'aiment à se confesser qu'à la discrétion du caissier.

Nous avons vu qu'il avait été joué sur les théâtres de Paris, pendant l'année 1851, 909 pièces multipliées en 35,500 actes, et non pas 37,500, comme une erreur typographique nous l'a fait dire à la 16e ligne de notre dernier article sur ce sujet. Ces 909 pièces sont le produit de 352 auteurs dramatiques, c'est donc pour chacun d'eux 2 pièces 205/352 ou 106 actes 47/88, soit un revenu de 2,017 f. 04 c.

Nous allons maintenant donner par ordre alphabétique la liste des auteurs représentés en 1851.

	Personnellement.		En collabor.		
	Rep.	Nouv.	Rep.	Nouv.	Total.
Adrien............	»	»	»	1	1
Agasse............	»	»	»	1	1
Alain.............	1	»	»	»	1
Albert............	»	»	»	1	1
Alboize...........	1	1	2	1	5
Allainval..........	1	»	»	»	1
Ancelot...........	»	»	1	»	1
André............	»	»	1	»	1
Andrieux..........	2	»	»	»	2
Anseaume.........	1	»	»	»	1
Antier............	2	»	»	»	2
Arago (E.)........	»	»	1	»	1
Arvers............	»	»	1	»	1
Audeval..........	»	1	»	»	1
Augier (É.).......	3	1	»	1	5
Auvray...........	»	»	1	»	1
Avenel (G.).......	»	»	»	1	1
Balzac (H. de)....	»	1	»	»	1
Bandon...........	»	»	1	»	1
Banville (T. de)...	1	1	»	»	2
Barbier (J.).......	»	»	4	2	6
Barret............	»	»	1	»	1
Barrière...........	1	»	»	5	7
Barthe............	1	»	»	»	1
Barthélemy........	»	»	1	»	1
Barthet...........	1	»	»	»	1
Balter............	1	»	»	»	1
Bayard............	1	2	1	17	21
Bawr (Mme de)....	1	»	»	»	1
Beaumarchais.....	5	»	»	»	5

	Personnellement.		En collabor.		
	Rep.	Nouv.	Rep.	Nouv.	Total.
Beauplan (A. de)....	»	»	»	2	2
Beauvallet.......	1	»	»	»	1
Beauvoir (R. de)...	»	»	1	»	1
Béraud (A.).......	»	»	1	3	4
Bergeret........	1	»	»	»	1
Berlioz (H).......	»	»	1	»	1
Berthoud (H.)....	1	1	»	»	2
Berton (Mme).....	»	2	»	»	2
Besselièvre (de)...	»	»	»	2	2
Biéville.........	»	»	1	2	3
Bis...........	»	»	1	»	1
Bisse..........	»	»	»	1	1
Blanquet.......	»	»	»	1	1
Bodier (C.)......	»	»	»	1	1
Boisselot.......	»	»	»	1	1
Bonhomme.....	»	»	»	2	2
Bonjour........	1	»	»	»	1
Bouchardy......	3	»	»	»	3
Bourdois........	»	»	»	3	3
Bouilly.........	1	»	»	»	1
Bourgeois (A.)....	1	»	7	6	14
Bourgeois (E.)....	»	»	1	»	1
Bouteillier......	»	»	»	1	1
Boyer.........	»	»	3	2	5
Brazier........	»	»	4	»	4
Brisebarre......	»	»	7	6	13
Brunswick......	»	»	1	1	2
Bruys..........	1	»	»	»	1
Carmouche.....	»	»	4	1	5
Carré (M.).......	1	»	1	5	7

	Personnellement.		En collabor.		
	Rep.	Nouv.	Rep.	Nouv.	Total.
Charles..............	»	1	»	»	1
Chevalier..........	»	»	»	1	1
Choler...............	»	»	3	3	6
Choquart...........	»	»	1	»	1
Clairville...........	»	2	12	5	19
Clément............	»	»	1	»	1
Cogniard (frères)..	»	»	6	2	8
Collin d'Harleville..	1	»	»	»	1
Colliot..............	»	»	1	3	4
Comberousse......	»	»	1	1	2
Commerson........	»	»	»	4	4
Comte (A.).........	»	»	»	1	1
Cordier (J.)........	»	»	3	4	7
Cormon.............	1	»	3	2	6
Corneille...........	6	»	»	»	6
Corval (de)........	»	»	1	»	1
Couailhac..........	»	»	3	2	5
Courcelles (de)....	2	»	7	4	13
Courcy (de)........	»	»	1	1	2
Cournier............	1	»	»	»	1
Creuze..............	»	»	1	»	1
Dallard.............	»	»	»	1	1
Damarin............	»	»	1	»	1
Daniel..............	»	1	»	»	1
Danorger...........	»	»	1	»	1
D'Aubigny..........	1	»	»	»	1
Dartois.............	»	»	»	»	»
Davesne............	»	»	1	»	1
Davrecourt.........	»	»	1	»	1
Davrigny...........	1	»	»	»	1

	Personnellement.		En collabor.		
	Rep.	Nouv.	Rep.	Nouv.	Total.
Debruges...	»	1	»	»	1
Delacour.	»	»	8	3	11
Delacroix..	1	»	»	»	1
Delannois.	»	»	»	1	1
Delaporte.	»	2	»	1	3
Delavigne (C.). . . .	2	»	»	»	2
Delavigne (G.). . . .	»	»	4	»	4
Delbe..	»	»	2	»	2
Delerme.	»	»	»	1	1
Dennery.	1	»	13	1	15
Desaugiers..	1	»	»	»	1
Desfontaines.. . . .	»	»	1	»	1
Desforges..	2	»	»	»	2
Deslandes.	3	»	»	2	5
Desnoyers.	1	1	2	2	6
Didier.	1	»	»	»	1
Dieulafoy..	1	»	»	»	1
Dinaux..	»	»	1	4	5
Donato.	»	»	»	2	2
Doucet (C.)..	3	»	»	»	3
Dubois.	1	»	»	1	2
Ducange.	2	»	»	»	2
Duchesne.	»	»	»	1	1
Ducis..	2	»	»	»	2
Dufour..	»	»	»	1	1
Dugué (F.).	1	»	»	1	2
Dulauroy..	»	1	»	»	1
Dumanoir.	2	»	4	3	9
Dumas (A.)..	1	»	6	4	11
Dumersan.	1	»	2	»	3

	Personnellement.		En collabor.		
	Rep.	Nouv.	Rep.	Nouv.	Total.
Dupeuty.	»	»	2	5	7
Dupin.	»	»	1	1	2
Duport.	1	»	3	»	4
Dutertre.	»	»	»	5	5
Duval (A.).	8	»	»	»	8
Duval (G.).	1	»	»	»	1
Duvert.	»	»	6	1	7
Duveyrier.	»	»	1	»	1
Étienne.	4	»	»	»	4
Eyma.	»	»	»	1	1
Faucheux.	»	»	»	1	1
Faulquemont.	»	»	»	5	5
Favières.	»	»	1	»	1
Féval (P.).	1	»	6	»	7
Fillot.	»	»	2	»	2
Fion.	»	»	1	»	1
Fontaine.	»	»	1	»	1
Foucher (P.).	»	1	2	2	5
Foussier (E.).	1	»	»	»	3
Fournier (M.).	»	»	1	2	3
Fulgence.	»	»	2	»	2
Gabriel.	»	»	4	»	4
Gailiardet.	2	»	»	»	2
Gautier (T.).	»	»	»	2	2
Georges.	»	»	»	1	1
Gérard de Nerval.	»	»	»	1	1
Girardin (Mme de).	1	»	»	»	1
Goldoni.	1	»	»	»	1
Gombaud.	»	»	»	2	2
Goubaux.	»	»	1	»	1

	Personnellement.		En collabor.		
	Rep.	Nouv.	Rep.	Nouv.	Total.
Gozlan............	2	4	1	»	7
Granger...........	»	»	3	5	8
Guénée............	»	»	»	6	6
Guéroult..........	»	»	1	»	1
Guiche............	»	»	»	1	1
Guillard..........	»	»	1	»	1
Harmand..........	»	»	»	2	2
Hele..............	1	»	»	»	1
Henri.............	1	»	»	»	1
Hermant..........	»	»	1	»	1
Hervé.............	1	»	»	»	1
Hoffmann.........	4	»	»	»	4
Honeri............	1	1	»	»	2
Huard.............	»	»	»	1	1
Hugo (V.).........	3	»	»	»	3
Hugot (T.)........	»	»	»	1	1
Jellais (A. de)....	»	»	»	5	5
Jautard...........	»	»	1	2	3
Jayme.............	»	»	1	»	1
Jousselin de la Salle.	»	»	»	1	1
Jouy..............	»	»	1	»	1
Judicis............	2	»	»	»	2
Keller.............	»	2	»	»	2
Kock (H. de).....	2	1	3	1	7
Kock (P. de).....	»	1	6	4	11
Kotzebue..........	1	»	»	»	1
Labiche...........	»	»	8	6	14
Labrousse.........	»	1	5	1	7
Lacroix...........	»	1	»	»	1
Lafargue..........	»	»	»	1	1

	Personnellement.		En collabor.		
	Rep.	Nouv.	Rep.	Nouv.	Total.
Laferrière.	»	»	»	1	1
Lafitte.	1	»	»	»	1
Lafont (Ch.).	4	»	»	»	4
Lafontaine	1	»	»	»	1
Laloue.	»	»	3	»	3
Laquerie	»	»	»	1	1
Lascaux (P. de). . .	»	»	»	1	1
La Rounat	»	»	»	2	2
Latour Saint-Ybars.	»	1	»	»	1
Laurencin.	»	1	1	1	3
Laurencot.	»	»	1	»	1
Laurent.	»	1	»	1	2
Lausanne	»	»	4	1	5
Laya	2	»	»	»	2
Lebrun	1	»	»	»	1
Lefebvre	»	»	»	3	3
Lefèvre	»	»	»	1	1
Lefranc	1	»	1	3	5
Legouvé.	»	»	3	»	3
Lehman.	»	»	»	1	1
Léhorie.	»	»	1	»	1
Lelioux	»	1	»	»	1
Lemaire.	»	»	»	1	1
Lemaître (Fr. fils). .	1	»	1	1	3
Lemoine (G.)	»	»	7	1	8
Lemoine (O.)	»	»	1	»	1
Léon.	»	1	»	»	1
Léonce	»	»	»	1	1
Leprévot (M.)	»	»	1	5	6
Léris	»	»	2	3	5

	Personnellement.		En collabor.		
	Rep.	Nouv.	Rep.	Nouv.	Total.
Leroux (H.)	»	1	1	2	4
Lesage	3	»	»	»	3
Leuven	»	1	4	3	8
Liadières	»	1	»	»	1
Lockroy	»	»	2	2	4
Lorin	»	1	»	»	1
Lopez	»	»	1	»	1
Lubize	»	»	6	2	8
Lucas (H.)	3	»	1	»	4
Lustières (de)	»	»	»	1	1
Maillan	2	»	1	»	3
Manquet	»	»	1	»	1
Maquet (A.)	»	1	»	3	4
Maréchal	»	»	»	2	2
Marivaux	4	»	»	»	4
Martin (E.)	»	»	1	2	3
Masson	»	»	8	2	10
Mazères	1	1	6	»	8
Mazillier	»	»	2	1	3
Mélesville	»	1	6	6	13
Mengral	»	»	»	1	1
Ménissier	»	»	1	»	1
Mercier	»	»	»	1	1
Merle	»	»	»	1	1
Merville	1	»	»	1	2
Mires	»	»	»	1	1
Meurice	»	»	»	1	1
Michel (M.)	2	»	5	7	14
Molé (Mme)	1	»	»	»	1
Molé-Gentilhomme	»	»	1	»	1

	Personnellement.		En collabor.		
	Rep.	Nouv.	Rep.	Nouv.	Total.
Molière	»	9	»	»	9
Monnier (A.)	1	1	1	2	5
Monrose	»	»	»	1	1
Montépin	»	»	2	»	2
Montheau (G. de)	»	»	»	3	3
Montigny	1	»	»	»	1
Monvel	1	»	»	»	1
Moreau	»	»	3	5	8
Morkais	»	»	»	1	1
Morvan	»	»	»	1	1
Muret (T.)	»	»	»	1	1
Musset (A. de)	4	1	»	1	6
Narrey	»	»	»	1	1
Nezel	»	2	2	1	5
Noiseuil	»	»	»	4	4
Numa	»	1	»	»	1
Nus	1	»	»	2	3
Nyon	»	»	2	3	5
Overnay	»	»	1	»	1
Pacini	»	»	»	1	1
Paillet	»	1	»	»	1
Palaprat	1	»	»	»	1
Patrat	2	»	»	»	2
Perey	»	1	»	»	1
Perin	»	»	1	»	1
Peupin	»	»	»	1	1
Picard	5	»	1	»	6
Pierron	»	»	»	1	1
Pigault-Lebrun	1	»	»	»	1
Pixérécourt	2	»	»	»	2

	Personnellement.		En collabor.		Total.
	Rep.	Nouv.	Rep.	Nouv.	
Planard	1	»	»	»	1
Plouvier	1	1	»	1	3
Ponsard	2	»	»	»	2
Potier	»	»	3	1	4
Potron	»	»	»	1	1
Prémaray (J. de) . .	2	2	»	»	4
Pujol	1	»	»	»	1
Racine	9	»	»	»	9
Radet	»	»	1	»	1
Reymond	»	»	2	»	2
Regnard	5	»	»	»	5
Regnauld	»	»	1	»	1
Regnault-Prébois (Mmc)	»	1	»	»	1
Renard (J.)	»	2	»	»	2
Renaume	»	»	»	2	2
René	»	»	1	»	1
Ricard	»	»	»	1	1
Richer	»	1	»	»	1
Rochefort	»	»	1	4	5
Roger	»	»	2	»	2
Roger (V.)	»	»	1	1	2
Rosier	2	2	3	1	8
Rougemont	1	»	2	»	3
Roger (de)	»	»	»	1	1
Saglier	1	»	»	»	1
Saint-Armand . . .	»	»	»	1	1
Saint-Ernest	»	»	1	»	1
Saint-Étienne	»	»	»	1	1
Saint-Georges	2	»	»	6	8
Saint-Hilaire	2	»	1	2	5

	Personnellement.		En collabor.		
	Rep.	Nouv.	Rep.	Nouv.	Total.
Saint-Just.	1	»	»	»	1
Saint-Laurent	1	»	»	»	1
Saint-Léon	3	»	»	1	4
Saint-Yves	»	»	4	4	8
Salvat	»	»	»	1	1
Samson	1	»	»	»	1
Sand (G.)	1	3	»	»	4
Sandeau (J.)	»	1	»	1	2
Saqui	1	»	»	»	1
Sauvage	5	»	1	»	6
Sauvage (E.)	»	»	»	2	2
Sauvet	»	»	»	2	2
Scribe	»	1	28	1	30
Sedaine	5	»	»	»	5
Ségalas (A.)	1	»	»	»	1
Senney	»	»	1	»	1
Serret (E.)	1	1	»	»	2
Sewrin	1	»	3	»	4
Simonnier	1	1	»	2	4
Siraudin	»	»	6	3	9
Soulier (F.)	1	»	»	»	1
Soumet (A.)	1	»	»	»	1
Souvestre (E.)	1	1	1	1	4
Stel	»	1	»	»	1
Sue (E.)	»	»	1	»	1
Théaulon	»	»	1	»	1
Thérieu	»	»	»	1	1
Thiboust	»	»	3	3	6
Thierry	»	»	1	»	1
Vaez	»	»	»	4	4

	Personnellement.		En collabor.		
	Rep.	Nouv.	Rep.	Nouv.	Total.
Valentin........	»	1	»	»	1
Valory.........	»	»	2	»	2
Vanderburch....	»	1	2	1	4
Vannoy........	»	»	»	1	1
Vavin.........	1	»	9	5	15
Varner	1	»	1	1	3
Vermond (P.)....	1	»	4	3	8
Verrier	»	»	»	1	1
Villeneuve (de) ...	»	»	1	1	2
Voltaire........	1	»	»	»	1
Waestine	»	»	»	1	1
Wailly.........	»	1	»	»	1
Waillard	»	»	2	»	2
Ward..........	»	»	»	2	2
Xavier	»	»	4	3	7

Comte de Villedeuil.

— 12 janvier 1852. —

ODÉON.

Gabrielle! Tout le monde l'a vue. Classiques et romantiques, hommes de ménage, hommes de célibat, vous et moi, tout le monde a battu des mains à ce charmant plaidoyer. L'apologiste du mariage a trouvé sa récompense sur la terre ; et les auteurs des *Contes d'Hoffmann*, qui m'ont l'air de n'avoir guère dormi de-

puis l'institution des primes de vertu dramatique, viennent de mettre à la comédie d'Émile Augier un gros masque tragique, et cela dans un cadre humoristique. L'*humour* au théâtre! — Don Quichotte a bien fait une campagne contre les moulins!

Tisserant, un vieux médecin, qui a l'œil éternellement sourieur des vieux médecins, un sourire qui sent son Coppélius d'une lieue; Tisserant, un vieux docteur qui a vu le monde par-dessus ses ordonnances, possède des nièces qu'il craint de voir se marier *ingénument,* comme dit l'abbé de Naples, ingénument avec MM. Georges et Henri de Vernon. Outre ses deux nièces, le docteur possède encore un théâtre et des marionnettes. *Per Baccho!* les aimables marionnettes! une surtout, acte III, compartiment de Blois, proprette et fraîche, et preste à porter la cornette et le tablier, et le sourire aux lèvres, Mme Delcourt, à ce que dit l'affiche, la jolie marionnette! Et cette autre, cette autre marionnette qui s'appelle Tétard, elle n'a rien d'automatique, je vous prie bien de le croire. Que Paris le décrasse vite! que tôt le drôle passe fripon! — Et quelle conviction dans la marionnette Tant pis, et dans la marionnette Tant mieux, Pierron et Clarence! Que Mme Sarah Félix mène intelligemment la bataille de l'amour et de l'argent, du cœur et des toilettes! La belle douillette puce, le bel habit barbeau du docteur! Ce bon docteur! il sait si bien marier la froide raison qui a déshabillé le cœur humain à la sénile bienveillance qui plaint et console! Cet acteur est la perle du théâtre du docteur Le Bon.

La pièce qu'elles jouent, ces bienheureuses marionnettes, pourrait s'appeler *les Inconvénients de la vie de*

garçon : amant blessé en duel, maîtresse qui vous ruine et le cœur et la bourse, un enfant hors mariage que sa mère n'embrasse pas, un célibataire agonisant dont la curée se fait déjà à l'antichambre; comme quoi l'adultère mène à Bade, comme quoi les garçons deviennent pulmonaires, comme quoi les enfants légitimes sont menés promener plus souvent que les autres. Nous ne faisons pas de procès de tendances; mais nous représenterons humblement à l'originalité de MM. Michel Carré et Barbier que Molière a fait, dans *le Misanthrope,* une scène dite des portraits ; — qu'il y a dans la pièce de Mürger une scène de l'album ; — que le baron de Wormspire est venu avant le commandeur de Mirande ; — que certains airs du second acte, air : *les maîtres d'études,* air : *le sommeil pur des enfants,* air : *le ménage,* air : *la famille,* ne manquent pas de quelques analogies avec *Jenny l'Ouvrière* ; — que certaine scène des *Mémoires du Diable,* que vous savez bien, se rencontre avec la tranquille humeur de Pigeonneau et de Mariette au lit de mort de leur maître; — qu'enfin il y a quelque temps déjà qu'on fait mériter le bagne à l'habit et le prix Montyon à la blouse : — de ceci, nous ne parlons qu'au point de vue de l'originalité.

Maintenant nous ne jugerons pas, notre jugement serait trop sévère. Nous ne nous sentons pas impartiaux vis-à-vis de ces pseudo-drames sans valeur, sans intérêt, beaucoup moins méritoires, selon nous, que les mélodrames de la Gaîté, qui du moins, eux, ne jouent pas la littérature.

> Vous comprenez quels sont mes embarras
> Pour vous devoir un terme et ne le payer pas.

.
Et vous ne dormez pas, à l'heure où tout repose ;
Si vous m'aimez un peu, vous m'en direz la cause.
.
Et le vieillard, pressé d'une éternelle nuit...

(Lisez aveugle.)

A propos, dans ce drame, les comtesses parlent en prose et les portiers en vers. — Est-ce la tradition de Shakspeare ?

Durs peut-être, mais justes, — nous le croyons, — il ne nous coûtera pas de reconnaître que la rentrée de la demoiselle de compagnie, qui vient arracher un feuillet à l'album de la comtesse, est heureusement trouvée. Nous applaudirons aussi à la scène des quatre compartiments, qui n'est encore qu'une audace, et qui sera peut-être dans la suite, en des mains plus habiles, un effet.

Qu'importe! tout le monde de crier : Littéraire! et de tapager autour. Littéraire! c'est si vite dit! Littéraire! cela dit tout, et cela se dit de tout. Eh! messieurs, faites attention que certaines épithètes se râpent à la fin, et qu'il n'y a eu — de bon compte, — depuis quelques années, que deux pièces littéraires, comme vous dites : *la Vie de Bohême* et *Mercadet*.

Et pourtant, de cette idée, le théâtre de marionnettes, un de nos amis avait eu un moment l'envie de faire une charmante chose. Un jeune homme passait, seul et triste, parmi toutes les boutiques du premier de l'an. Il passait au travers de tous ces bonheurs qui l'éclaboussaient ; et, au beau milieu de sa course, sans trop savoir pourquoi, il achetait un petit théâtre de carton. Rentré chez lui, les acteurs d'un pouce lui

jouaient un acte de sa vie passée. — Mais c'était une nouvelle, messieurs, ce n'était pas une pièce.

<div style="text-align:right">Edmond et Jules de Goncourt.</div>

PORTE-SAINT-MARTIN.

L'IMAGIER DE HARLEM OU LA DÉCOUVERTE DE L'IMPRIMERIE,

Drame-légende en cinq actes et onze tableaux, par MM. Méry et Gérard de Nerval.

Le genre fantaisie constitue deux espèces bien distinctes : la fantaisie aristotélique ou classique, procédant par unité d'action, déroutée dans une unité de lieu, pendant une unité de temps, arbitrairement fixée à vingt-quatre heures ; et puis la fantaisie romantique, procédant par bonds incommensurables, changements à vue et impossibilités de tous les goûts.

Je hais ces deux formes de la fantaisie : l'une a fait son temps, l'autre nous inonde de ses chefs-d'œuvre; elle joue de la fantasmagorie et inféode le théâtre au machiniste. Ajoutons qu'elle n'est pas nouvelle, et qu'il y a près de deux cents ans de cela, Quinault exploitait le fantastique avec une certaine habileté, que Pierre Gringoire, il y a quatre siècles, montait des impossibilités assez originales, et que tous les mystères du moyen âge ne sont que des fantaisies.

Je n'ai pas besoin de dire à quelle espèce de fantaisie se rattache la pièce de MM. Méry et Gérard de Nerval ; il serait, je crois, fort difficile à ces deux poëtes indépendants d'étrangler leur verve dans une tragédie.

Cependant il ne faut jurer de rien, et je me défierai toujours de gens qui en savent si long sur le sanscrit.

Laurent Coster! voilà de la fantaisie, et de la plus monstrueuse. Jugez-en : Laurent Coster naquit vers 1370, et le voilà, jeune homme, transporté en plein XV⁰ siècle! Laurent Coster, qui était un modeste sacristain de Harlem, le voilà transformé en inventeur de l'imprimerie! On sait que le patriotisme assez bête de certains écrivains hollandais s'était ingénié de cette fable hollandaise qui fut victorieusement réfutée par Lambinet dans son *Origine de l'Imprimerie*. Ressusciter Laurent Coster après Lambinet, ce n'est pas de l'audace, c'est de la fantaisie. Et puis, pourquoi dépouiller ce pauvre Sulgeloch zum Guttenberg de la gloire de sa découverte? Nous sommes en 1480, — j'ai lieu du moins de le présumer, puisque douze ans après nous assistons au départ de Christophe Colomb, et que ce grand homme s'embarqua le 3 août 1492 au port de Palos, en Andalousie, — et nous assistons aux travaux exécutés sous la direction de Laurent Coster, qui paraît supporter ses cent dix ans assez gaillardement, à Paris, où Guttenberg ne vint jamais, par Guttenberg mort en 1468, par Fust mort en 1466, et par Schœffer qui, en 1480, n'en était plus à courir le monde pour chercher un établissement! Une autre fantaisie non moins excentrique, c'est le discours *in extremis* de Laurent Coster et sa discussion passablement macabre avec le bourreau du saint-office. Et la reine Isabelle qui vient faire là une apparition si piteuse! La reine Isabelle qui fait grâce, quel contre-sens historique! Et ce corrégidor de convention, avec ses allures de Bridoison! et ce Louis XI, qui a l'air d'un marchand de

fromages et qui raisonne comme un insensé ! A mon sens, le défaut capital de la pièce est le rabaissement du caractère de ce grand prince. Je suis peiné de voir des hommes comme Méry et Gérard de Nerval se faire ainsi les complices de l'ignorance, du mensonge et du préjugé. Mais, hélas ! ces messieurs ont accepté toutes les préventions vulgaires; ils sont allés jusqu'à faire de Machiavel une entité diabolique. Machiavel, — qui n'eut d'autre tort que de trop bien connaître les hommes, — le voilà une incarnation de Satan ! La Porte-Saint-Martin, tous les soirs, lui signe son brevet d'ange déchu, et le public le contre-signe avec l'enthousiasme de la déraison.

Les drames sont toujours plus ou moins la lutte de ces deux forces, — le bien et le mal, — qui se disputent l'humanité. Cette idée des deux principes souverains, empruntée aux théogonies primitives par les libérés du platonicisme et les échappés du christianisme, les gnostiques du Bas-Empire, et reprise en sous-œuvre par quelques penseurs modernes, plane sur la pièce tout entière. Seulement quelques gnostiques, comme les Ophites par exemple (1), font du diable le révélateur de la science. MM. Méry et Gérard de Nerval, en gens qui veulent ouvrir une école, font du diable l'ennemi des lumières en général et de l'imprimerie en particulier, le véritable ange des ténèbres.

Le mal, c'est tantôt la faim, *malesuada fames*, la faim, mauvaise conseillère, tantôt l'amour, toujours le besoin d'argent. Dans Laurent Coster, le diable n'est plus

(1) Origène, liv. VI, Cont. Cels., p. 291 et 294 ; lib. VII, p. 358 ; Philostr., VI, 1 ; Épiph., *Hær.*, 39 ; Damascen., VI, 37, *de Hær*.

une idée ; c'est un fait, c'est une personnification, le comte de Bloksberg, Olivier le Daim ou Machiavel. Mais quel beau diable que Mélingue, avec ses inflexions de cou à la façon des philosophes antiques, les ricanements saccadés de sa voix et son rire poignant comme un cri du désespoir ! Ses yeux sont injectés de sang, sa peau sent le brûlé, tout autour de lui le soufre tourbillonne en flocons multicores ; on s'attend toujours à voir les abîmes s'entr'ouvrir sous ses pieds, à voir la foudre écraser ce front insultant, couturé par la rage, l'orgueil et le remord.

La pièce a réussi, et elle le méritait. Il s'y trouve des mots profonds qui me font regretter de voir Méry et Gérard de Nerval se perdre à plaisir dans le labyrinthe inextricable de la fantaisie : « L'amour, c'est l'immortalité ; l'immortalité, c'est la vie qui n'a pas de fin. » Voilà deux pensées ingénieuses sous une forme concise et charmante. Ah! si ces deux talents d'élite voulaient bien mettre la folle du logis à la raison ! Mais pourquoi changer de ficelles quand la salle est comble et que la salle comble applaudit à pleines mains ?

En homme intelligent, M. Marc Fournier n'a rien épargné pour donner à l'œuvre fantaisiste tout l'éclat des prodiges les plus fantastiques de la mécanique et des décors ; et, quand il n'y aurait que ce ballet dansé par les trois Grâces multipliées par quatre, cela seul suffirait à attirer la foule à la Porte-Saint-Martin.

<div style="text-align:right">Cornélius Holff.</div>

AMBIGU-COMIQUE.

Il y a quelques mois de cela, le fantastique fit son entrée dans le monde dramatique. M. Altaroche tint

l'enfant sur les fonts : M^me Laurent et M. Tisserant furent déclarés parrains.

On me dira bien que le fantastique existait déjà, que le public des Funambules était depuis longtemps en relation avec lui, que depuis longtemps sur les planches de Debureau il y avait de grands diables tatoués et glacés de vert; je vous répondrai que ce pauvre garçon de diable avait, tout le long de la *podomime*, l'échine aussi maltraitée que le guet du xviii^e siècle; qu'il était vexé et houspillé; que Pierrot l'assommait; que c'était un diable battu et content; que les auteurs des Funambules sont bonnes gens et qu'ils n'ont jamais eu de sérieuses intentions de terreur; qu'enfin la lutte de l'être infernal et de Paul rappelait, par son innocuité, ce fameux combat du drapeau qui n'inquiète personne, quand on est Français et qu'on est au Cirque.

Ainsi, — quoi qu'on die, — c'est bien l'Odéon qui a inauguré le fantastique; c'est lui qui a ouvert l'écluse à tous ces drames-macabres qui vous tirent de çà de là quand vous passez sur les boulevards. — Oui, c'est bien vous, messieurs Michel Carré et Barbier, qui avez commencé le carnaval de toutes ces poésies voilées qui s'envolent au premier rayon de soleil. De toutes ces belles-de-nuit de l'imagination, c'est vous qui avez commencé la profanation. C'est vous qui avez mis des robes aux visions! Ces pauvres innocentes, ces blanches vierges mises au sommet du Brocken, le Pinde allemand, c'est vous qui les avez engagées comme jeunes premières! Vous êtes allés trouver Ernest-Théodore-Guillaume Hoffmann dans sa taverne de Berlin, à cette heure où son âme s'éveillait dans le vin; vous êtes allés dans ce coin où le buveur de rêves fumait, les deux coudes sur

la table, la pipe aux dents et l'œil vague, — comme le lui a fait Lemud, et vous êtes venus lui dire : Hoffmann, Antonia, Olympia, ces fêtes de ton cœur, ô maître ! si tu veux, nous les ferons marcher, nous les ferons parler, nous les ferons palper au public comme la belle Champenoise. Une bonne troupe, une bonne claque et des décors, tu seras applaudi, maître Hoffmann ! — Et vous n'avez pas vu qu'Hoffmann ne vous répondait pas et qu'il mâchait sa pipe entre ses dents. Le pauvre homme ! il vous entendait remonter Olympia, sa chère Olympia, sur la scène, en plein théâtre, en pleine foule, cric, crac, avec une clef de lampe.

Certaines gens clouent des papillons dans une boîte, on me l'a dit et je l'ai vu. L'épingle a beau être fine, une fois dans la boîte, le papillon est mort. Adieu les envolées au soleil, les scintillements de pierre précieuse, les ors et les rubis ! Le papillon est mort, et je vous demande, messieurs, pourquoi vous l'avez tué ?

Que Byron ait écrit le *Vampire*, Charles Nodier *Smara*, Gautier *la Morte amoureuse*, Gogol *le Roi des Gnômes*, cela n'importe, un livre est lu à son heure et à son jour. Vous pouvez lire ces cauchemars tout seul le soir, aux dernières lueurs d'une lampe fatiguée, qui n'éclaire plus dans la chambre que les pages du volume ; le feu peuplé de salamandres, à la campagne, en automne, la brise courant dans les corridors ! Mais le feu de la rampe, deux mille personnes ensemble, les réalismes en bois peint, les réalismes en toile peinte, le fard, la chair, les os ! les trucs visibles, palpables ; un sourire à l'avant-scène, un casque de pompier dans la coulisse ! Quand avez-vous vu raconter les histoires de voleur à midi ?

Oui! mais l'Odéon a fait de l'argent. Hop! sa sa tra la la! comme dit le chasseur allemand. Hop! sa sa tra la la! Le coq chante, sorcières, enfourchez vos balais! A nous le monde noir des cobelds, des goblins, des lutins, des incubes, des succubes, des follets, des farfadets! A nous le monde noir des oromatouas, des effries, des djinns, des valichoas, des broucolaques, des goules, des vampires! Hop! sa sa tra la la! A l'Ambigu!

Une auberge espagnole se nomme une *posada*. Une *posada* est un endroit où il y a des femmes en voile de dentelle noire et des hommes en résille. Les hommes ont des vestes de *prima espada*, et les femmes des peignes de six pouces de haut. Les hommes fument des *cigarilles* et boivent dans des verres de fer-blanc pour digérer des *garbanzos*; les femmes ont des fleurs de grenadier dans leurs cheveux noirs. Il y a dans le *patio* de la *posada* un oranger en fruit, et, sous l'oranger, un improvisateur qui chante sur la guitare une *seguedille*. La toile du fond représente une *sierra* quelconque. Quand il y a un mariage dans une *posada*, il y a soixante-sept parents. Et voilà ce que c'est qu'un mariage dans une *posada*.

Arrive Goujet-Gilbert de Tiffaugel. C'est un seigneur français qui fait un voyage d'agrément en Espagne. Il voyage avec un cheval, seize fusils, trois femmes et deux amis. Mais il y a un balcon. Avec M. Dumas, il faut toujours se méfier des balcons et des escaliers. Ce balcon est donc à l'usage d'une Mauresque qui paraît, — un regard noir dans un drap blanc, — et s'en va, après avoir couvé de l'œil M. Goujet-Gilbert de Tiffaugel. Or, avant que cette femme parût, nous savions qu'elle vivait de riz, — et, faites bien attention

à eci, — qu'elle ne vivait que de riz. Quoi qu'il en soit, Gilbert, qui est un brave gentilhomme de l'Œil-de-Bœuf, qui peut avoir lu Voltaire, et n'a pas certainement lu le procès-verbal de Fribourg, s'en va au château de Tormenar avec seize fusils, trois femmes et deux amis.

Ce château de Tormenar jouit dans le pays, — disons-le, — de la plus détestable réputation; on y va, on n'en revient pas. C'est un promenoir de fantômes, une salle de conférences de goules, un préau d'âmes en peine, une volière de chauves-souris.

Arrivé dans le château, Gilbert, pour rassurer ces quatre dames, — elles sont quatre, parce que Gilbert a rencontré Juana en route, une Espagnole qui a jeté le froc aux orties pour courir après don Luis de Figuerroa, Espagnol, mais platonique; — pour rassurer, dis-je, ces quatre dames, Gilbert se met à raconter les Mémoires d'un vampire et autres drôleries. Juana, superstitieuse comme une gitana, est sous le coup de la terreur la plus radclifienne. La peur et les récits vont leur train, un train de diable. Quand minuit sonnait, dit l'un, le vampire... Tinte minuit. Paraît lord Ruthven. On prend ses bougeoirs, et tout le monde va se coucher. Un cri atroce! Gilbert-Goujet saute sur ses pistolets, Juana tombe assassinée. Gilbert tire sur Ruthven, qui se présente, et Ruthven, en mourant, lui dit de porter son cadavre sur la montagne, exposé aux rayons de la lune. J'oubliais; vous pouvez descendre des Figuerroa, vous saurez donc que don Luis est mort saigné au cou, — saigné au cou, rappelez-vous cela, — un quart d'heure avant Juana. Ce que c'est d'être collatéral d'un Tormenar.

Donc, lord Ruthven est exposé sur la montagne, et, sous une caresse électrique d'un rayon de lune, le vampire se soulève et renaît.

Ici nous tombons en pleine korolle. Goujet-Gilbert, étant gentilhomme breton, a une sœur. Horace de Beuzeval, je me trompe, lord Ruthven, qui se nomme lord Morsden depuis sa résurrection, veut épouser cette jeune sœur, Mlle Jane Essler, ce que nous comprenons parfaitement. Ce que nous comprenons moins, c'est que Mlle Essler aime un homme qui a le teint si bilieux. N'importe, elle l'aime, l'aime, l'aime..., et Goujet-Gilbert, fort intrigué, se frotte les yeux, quand une femme lui dit d'aller coucher dans la chambre de Mélusine. En cette bienheureuse chambre, Gilbert, tout petit, voyait à minuit la belle tapisserie s'animer, et la fée, comme la reine Omphale de Gautier, en descendre et le caresser. Attention! Grande séance de magie mécanique, où Mlle Isabelle Constant signe en deux cents vers un *exeat* aux personnages de *haute lisse*; pour qu'ils vaquent à leurs occupations nocturnes. Magnétisme par la même. Révélations sur les détestables habitudes du beau-frère Ruthven, qui se repaît, tous les semestres, du sang d'une jeune vierge. Mais tant pis! ils sont mariés! Hélas! Mlle Jane Essler apprend à ses dépens que les reflets verts n'ont jamais été l'indice d'un bon caractère, et qu'un vampire peut avoir des cravates blanches, des manières, des brandebourgs, et manger sa femme. Elle est mangée dans la coulisse.

Goujet, aidé de Laurent-Lazare, un vrai groom, — éclat de rire qui traverse toute la pièce, — précipite Ruthven d'une hauteur incalculable, et Lazare, qui veut

cette fois hériter tout de bon, pose sur l'abdomen du gueux une roche granitique de cinq milliers environ.

Comme du Finistère en Circassie il n'y a que la main, et que l'affiche promet un ballet circassien, — nous passons en Circassie. Goujet-Gilbert file des phrases de cinq minutes de long avec une princesse du pays, Mme Daroux, qui a des meubles avec des couronnes, un palais byzantin tiré des mélanges d'archéologie du P. Cahier, et des dignitaires du palais qui ont des bonnets en tarte d'éponge ou en galette de chiendent. Pendant que les danseuses dansent en circassien le pas breton du commencement, je vous dirai qu'il y a eu vers le troisième acte une explication à l'amiable entre la goule et le vampire, un ménage de psychopompes. La goule veut Goujet, le vampire tient à Jane Essler. Mais tuer Essler, dit la goule, c'est tuer Goujet. Il n'y a qu'une partie de dominos qui puisse trancher la question. Malheureusement, on ne songe pas à tout; et la goule et le vampire se quittent en *bisbille*, sur un ton parlementaire néanmoins. — Adieu, vampire! — Adieu, goule : bien des choses chez vous!

La danse finie, la goule, éperdument amoureuse, offre à Gilbert un sort, sa main et l'immortalité. — Plutôt la mort avec Antonia! — s'écrie impoliment l'ingrat. Et la pauvre goule reconnaît qu'elle n'est pas aimée du tout; et comme une infortunée goule, et une goule méconnue qu'elle est, elle murmure à Goujet-Gilbert la recette pour tuer les vampires (Lazare vient de repêcher Ruthven), — et meurt. Elle meurt, car, dans la société de la solidarité démoniaque, la dénonciation est punie de mort. Ruthven, au bout de son semestre, vient, au coup de minuit, se repaître d'Anto-

nia-Daroux, et trouve la pointe de l'épée bénie de Gilbert qui le poursuit au tableau suivant dans un cimetière turc, où il meurt dans l'impénitence finale, tandis que la goule, pardonnée, monte au ciel dans une apothéose de Chéret. — Marion Delorme aura intrigué pour elle.

MM. Dumas et Maquet, vieux routiers dramatiques, ont abordé le fantastique par le seul côté abordable, le côté féerique ; et nous aurons la bonne foi de déclarer qu'en dépit de nos préventions, le second acte est d'une remarquable habileté. Le *crescendo* de terreur est exécuté de main de maître. — Toutes les femmes iront se trouver mal à l'Ambigu.

M. Arnaut s'est fait vampire. M. Laurent, plein de gaieté, d'entrain, de rondeur, de bonhomie, mime au château de Tormenar des frayeurs à la Sganarelle, et repose à tout moment, par sa grosse réalité, de cette nuit du Walpurgis. M. Goujet a de beaux morceaux d'épouvante. M^{me} Lucie a le regard goule ; et la jeune et jolie M^{lle} Jane Essler a toutes les grâces ingénues d'une jeune et jolie héritière de Tiffaugel.

<div style="text-align:right">Edmond et Jules de Goncourt.</div>

VAUDEVILLE.

Quel être haïssable que le public, plus fantasque dans ses caprices qu'une jolie femme dans ses désirs ! Quel monstre que cette résultante de tout ce qu'il y a de bas et d'ignoble dans les passions de mille, de deux mille individus !

Prenez tous ces hommes là en *a parte*, il n'en est peut-être pas un seul qui ne se fît un plaisir de tendre à

un artiste malheureux une main secourable; réunissez tous ces honnêtes bourgeois en masse compacte, et vous aurez un tout insultant, sifflant et rageur qui ne craindra pas de ruiner un artiste, un poëte dans sa fortune et dans son honneur!

Public, tu as beau faire entendre tes grelots d'argent; public, mon seigneur et maître, je te hais et je te méprise! Public, notre seigneur et maître à nous tous qui labourons le champ ingrat de la pensée, nous te haïssons et nous te méprisons!

En vain nous usons à t'instruire la séve de toute notre vie, comment nous récompenses-tu? Risée quand nous commençons, risée quand nous vieillissons! envie quand nous réussissons, insultes quand nous échouons!

L'État donne les invalides à ses soldats : que donnes-tu aux tiens, seigneur public? Une épigramme quand ils vivent, deux épigrammes quand ils sont morts!

Maudit sois-tu, public parisien!

On t'intéresse avec des hoquets, on t'amuse avec des jupons courts! Que te faut-il? Des zigzags pour des passions, des ronds de jambe pour des bons mots!

Malheur à ceux qui idolâtrent tes faveurs! le désespoir les tuera! Malheur à ceux qui ont besoin de toi, car ils auront la fosse commune pour dernière demeure!

Que j'aime à vous voir, messieurs des premières, de vos lèvres encore inessuyées des flocons mousseux du champagne, siffler, siffler et siffler, quand l'auteur peut-être attend du succès de sa pièce de quoi partager un morceau de pain avec sa femme et ses enfants!

Bon courage, messieurs, sifflez encore, sifflez toujours, le bureau de bienfaisance est là!

Malédiction sur toi, grande cité! malédiction sur toi, grand peuple! le Prytanée des arts, à Paris, c'est la Morgue!

Eh quoi! jeunes femmes au regard toujours tendre comme le sourire d'un rêve de jeunesse, jeunes femmes au cœur aimant comme la tourterelle des campagnes, vous aussi!

Vous ne sifflez pas, vous craindriez de froisser votre gosier, et de donner un pli disgracieux aux contours de votre bouche charmante; non, vous ne sifflez pas, mais vous prodiguez, pour encourager au mal, de ces minauderies dont l'on voudrait, au prix de sa vie, acheter les caresses enivrantes!

Ah! mesdames, si vous étiez dans les coulisses! si vous passiez pendant une minute par les tourments que l'auteur endurera pendant des heures, oh! alors, vous apprendriez à être indulgentes!

Géhenne des temps barbares, non, tu n'avais rien de comparable à ces tortures morales qu'éprouve un auteur malheureux!

C'était le 27 décembre dernier. On donnait au Vaudeville les *Premières Armes de 1852*, revue usuelle de l'année. Il y avait foule. Attention : le rideau se lève. Raconterai-je cette triste scène? dirai-je comment le public n'a pas même permis de continuer la pièce? Hélas! nous en savons assez sur les caprices de ce bourru malfaisant. Et pourtant ils s'étaient mis trois hommes d'esprit, et ils avaient travaillé longtemps! et pourtant, il était là, René Luguet, *ce dentiste fameux par les palmes de sa robe de chambre*, René Luguet, le plus solide de tous les parachutes, René Luguet, avec ce gros et franc sourire qui va si bien à sa bonne et

loyale figure; il était là, le comique parisien, et, de son geste entrainant, il montrait au public *la dent d'une vieille Sabine, respectée par les Romains;* et dans sa main joyeuse il prenait des proportions gigantesques, ce chicot phénoménal, dont les griffes colossales témoignent si étrangement de la dégénérescence de l'espèce humaine!

Et pourtant elle était toujours bien jolie, M^{lle} Renaud, cette reine de la distinction; et, de sa voix mélodieuse, elle persuadait une bien douce morale. Voyez-vous la charmante actrice, la sémillante aristocratie du jeu, la voyez-vous dardant sur le public la prière de ses doux yeux aux reflets de lapis lazzuli enchâssé dans du jais! Elle ne rit jamais, oh! elle sait qu'elle est trop jolie pour cela, la coquette! elle ne sourit pas, non, mais elle a une manière de vous montrer ses petites dents qui va si bien aux rôles délicats que lui esquisse la plume spirituelle de Gozlan! Les notes cristallines tombent du corail de ses lèvres comme le pollen des fleurs. Elle a des mains et des pieds à faire envie aux marquises de Watteau! Ses yeux légèrement bridés, juste comme il faut pour qu'ils aient toujours l'air de cacher une malice, donnent à son visage une expression de langueur, une silhouette de décence dans des transparences de volupté, diaprées de grâce, et nuagées d'un parfum de senteurs orientales! C'est la beauté des petits appartements de Versailles, la beauté du XVIII^e siècle, de ces femmes qui reposent sur un sachet de patchouli, qui nichent dans un bouquet de fleurs! Et vous aussi, gentille Chinoise au corps vaguant dans une soutanelle de satin, Fleur-de-Nankin, si gentille, que vous ne ressemblez plus à une Chinoise, vous n'a-

vez pu conjurer l'orage! Malheureux *Chromodurophane*, *Chromo-dur-aux-femmes*, comme prononce le Chinois indispensable, sous ses moustaches blondes comme des mèches de fouet, et longues comme des cordes à puits; malheureux *Chromodurophane*, c'est toi qui as décidé l'orage! *Essence de café* et autres produits chimiques, que veniez-vous faire là?

Le grand défaut de cette pièce, c'était la transparence des ficelles. On sait que le mercantilisme est en général le pivot des revues. Le grand art est de savoir amener à propos les prospectus et les réclames. Le public n'aime pas qu'on paraisse l'exploiter; il a vu qu'on l'avait convoqué pour assister à la lecture de la quatrième page d'un journal, et il s'est fâché brutalement.

Il a eu tort; si les auteurs dramatiques sont obligés d'employer vénalement la publicité dont ils disposent, à qui la faute? Pourquoi gagnent-ils si peu? Et, d'ailleurs, pourquoi ne pas protester par le silence?

Boileau, qui aimait à siffler les autres, parce qu'il ne pouvait les égaler, a dit que siffler, c'était un droit qu'on achetait en entrant. Et depuis quand peut-on acheter le droit d'être impoli et grossier? De ce que je paie un domestique, acquerrai-je le droit de l'insulter? de ce que vous avez donné un franc à la porte, plus ou moins, vous aurez droit à l'impunité de l'outrage?

La drôle de morale que tout ceci!

Quand on fait du tapage dans une maison de tolérance, on envoie chercher la garde; des artistes et des poëtes méritent-ils donc moins d'égards que des filles publiques?

<div align="right">Cornélius Holff.</div>

VARIÉTÉS.

Le directeur des Variétés poursuit le cours de ses brillants succès. Sous son heureuse influence, le théâtre a repris son aspect des anciens jours, et la caisse a retrouvé cette rotondité de bon augure dont elle semblait avoir perdu l'habitude.

Danses, chants, tombola, produits asiatiques, l'activité de M. Carpier n'a rien négligé. Son audace est même allée plus loin. Un homme d'esprit, un vrai poëte, M. de Montheau, a fait *Mignon*, et le public des Variétés s'est convaincu qu'on pouvait en conscience applaudir à autre chose qu'aux grosses balourdises d'Arnal, à ces farces concentriques qui ont le tort de ne plus avoir le mérite de la nouveauté.

Arnal est sans contredit un acteur d'un grand talent; mais il est deux sortes de supériorités : l'une procède par élimination et l'autre par assimilation; l'une est elle et l'autre est tout le monde. Arnal n'a que la première de ces deux supériorités : il est grand par lui-même, voilà tout. Il est aujourd'hui ce qu'il était il y a vingt ans; il n'a pas grossi son sac d'un geste, il n'a pas étendu son répertoire d'une grimace. Arnal est toujours le même, grand acteur sans doute, mais objet d'étude pour ceux seulement qui ne l'ont jamais vu.

Il en est d'Arnal comme d'une belle statue : on s'arrête une fois, on s'arrête deux fois, on s'arrête dix fois, on la regarde de face, de profil, de biais, de trois quarts, à vol d'oiseau, par derrière, et puis l'on ne s'arrête plus du tout. l'on passe sans donner un coup d'œil.

Mais Paris est la ville du mouvement; ceux qui s'en

vont, ceux qui passent et ceux qui viennent veulent aller voir Arnal ; car Arnal est aussi populaire en province qu'à Paris, et à l'étranger qu'en province. A Saint-Pétersbourg comme à Madrid, à Londres comme à Rome, Arnal est connu ainsi qu'au passage des Panoramas. Ceux qui l'ont vu en racontent des choses impossibles, ceux qui ne l'ont pas vu les exagèrent encore, et chacun se promet de ne pas faire un voyage à Paris sans voir Arnal.

Je me rappellerai toujours avoir rencontré, dans les wagons du chemin de fer du Nord, un gentleman pur sang, avec favoris en côtelettes, raie derrière le dos et col en défense de sanglier, qui, tout en mangeant des petits pâtés à Creil, m'avoua, dans son idiome mélancolique, être venu à Paris, par ordonnance du médecin, pour voir Arnal. Ce gentleman était atteint de spleen, et la Faculté avait compté sur les heureux effets de la mimique du clown de la scène du boulevard Montmartre. J'ignore si Arnal eut la gloire d'accomplir cette cure difficile, car j'ai à me reprocher de n'avoir pas cherché à retrouver les traces de mon excentrique compagnon de voyage.

Je n'ai jamais considéré sans étonnement la supériorité reconnue universellement à nos artistes. Nous ne nous préoccupons guère à Paris des acteurs qui détaillent à Londres du Shakspeare ou du Shéridan. Peu nous importe ! Une des actrices les plus illustres de l'Angleterre vient à Paris, et c'est à peine si pour l'entendre déclamer se réunissent quelques amateurs ! Parlons-nous des acteurs allemands ? Encore moins. Depuis Iffland, que nous connaissons par Mme de Staël, il semble pour nous qu'il n'y ait eu que des cabotins en

Allemagne. A l'étranger, il n'en est pas ainsi : nos acteurs et nos actrices sont aussi connus dans les salons de Londres et de Saint-Pétersbourg qu'au café de Paris ou à la Maison Dorée; la science de tout ce qui nous concerne y est fort bien portée, et l'on serait aussi mal venu à ignorer les détails de notre ménage artistique et littéraire, que l'on serait étrangement reçu à Paris à cause du grand théâtre d'Heidelberg ou de celui de Moscou.

Cela prouve-t-il en notre faveur? Oui et non : nous nous sentons assez forts pour ne pas avoir besoin des autres, et nous sommes assez fats pour ne pas croire qu'il y ait de modèle à suivre, ni de conseil à prendre.

Un autre fait assez curieux, c'est la traduction effrénée à laquelle se livrent les étrangers. Je comprends que l'on fasse passer d'une langue dans une autre un beau drame : ce qui est vrai ici l'est aussi là-bas; la passion est la même partout. Mais ce que je trouve très-singulier, c'est de voir traduire des vaudevilles, et quels vaudevilles! de ces pièces qui n'en sont pas, de ces pièces qui n'ont d'autre intérêt que la présence d'un acteur ou d'une actrice.

Oui, monsieur Carpier, en ce moment, à Manheim et à Heidelberg, on traduit *la Course au plaisir*; mais je ne réponds pas qu'on la termine par une tombola avec de vrais lots et de vrais gagnants comme la vôtre! On traduit aussi le *Bal aux Variétés*, mais je vous réponds bien qu'on ne le fera pas danser par d'aussi jolies femmes! Dormez tranquille; nos voisins peuvent bien contrefaire nos livres, mais ils ne pourraient contrefaire ni Mlle Ozy, ni Mlle Page, ni aucune de toutes ces bril-

lantes odalisques qui font les délices du public parisien.
<div style="text-align:right">Cornélius Holff.</div>

— 17 janvier. —

OPÉRA-NATIONAL.

LA BUTTE DES MOULINS,

Opéra-comique en trois actes et quatre tableaux, paroles de MM. Desforges et Gabriel, musique de M. Adrien Boïeldieu.

Si un opéra-comique n'était pas bête, ce ne serait pas un opéra-comique. Celui-ci possède toutes les qualités distinctives de l'espèce : intrigue à la détrempe, prose à l'huile et poésie à la colle. Rien n'y manque. Au demeurant, il ne vaut pas moins que bien d'autres ; je n'hésite même pas à dire qu'il vaut beaucoup mieux.

La toile se lève sur un café chantant : ceci n'est qu'à l'effet de nous démontrer que nos pères n'étaient pas plus que nous à l'abri de cette déplorable musique. — Je vous préviens que nous sommes en 1800. — A droite, plusieurs conspirateurs, fidèles aux habitudes de la conspiration chantante, crient à tue-tête : Silence ! silence ! Au milieu, un grand nombre de messieurs, coiffés comme des cochers de l'administration des pompes funèbres, hurlent en chœur avec un entrain admirable : Garçon, un petit verre. A gauche, deux messieurs causent en se livrant à la consommation la plus effrénée.

Dépêchons-nous vite de dire de quoi il s'agit. Le père Brichard-Dumonthier, le doyen des porteurs d'eau de la butte des Moulins, avait jadis promis sa fille à son neveu Robert, lequel a pris du service dans l'armée d'Italie en qualité de tambour. Mais, comme les voies de communication sont fréquemment entravées, il y a cinq ans qu'il est parti, et il y a cinq ans qu'il n'a donné de ses nouvelles. Robert était fiancé à Marielle-Rouvroy, la fille du père Brichard-Dumonthier. Mais les absents ont toujours tort. Éloi-Meillet, le frère de Robert, s'est élancé sur les brisées du tambour, et, ma foi! il est aimé; mais voici que Dorliton-Neveu, le secrétaire du commissaire du quartier, est amoureux de Marielle-Rouvroy, ce que je comprends parfaitement; mais Marielle-Rouvroy ne se sent pas la moindre inclination à l'endroit de Dorliton-Neveu, ce que je comprends aussi parfaitement. Un, deux, trois petits verres, et le père Brichard consent à donner sa fille à Dorliton-Neveu, à la condition toutefois qu'il lui prouvera la mort de Robert.

Scène d'amour entre Marielle-Rouvroy et Éloi-Meillet; tous deux s'en tirent admirablement.

Cric! crac! une voiture se brise. On apporte une femme mourante : c'est la sœur de lait de Marielle-Rouvroy, Sarah-Vadé, comtesse de Séran.

> Est-ce toi, chère Élise? ô jour trois fois heureux!
> Que béni soit le ciel qui te rend à mes vœux!

« La poste n'est pas sûre. » — Cette dame avait émigré. — « Je suis mariée, et je suis venue à Paris chercher mon mari, qui a pénétré en France pour attenter à la vie du premier consul. » — Mais le comte Roger-

Fosse, un comte aux allures fort peu aristocratiques, conspire toujours. En attendant, Dorliton-Neveu poursuit son idée fixe. Le mariage est arrangé. Le repas des fiançailles est commandé au *Vainqueur d'Italie*. Apparaît un grand gaillard qui chante des airs gais comme un chantre de cathédrale chante complies quand il est à jeun : c'est le petit Robert, Monthabor-Juncas, devenu tambour-major de la garde consulaire. Dorliton-Neveu est confondu, et, sous les auspices du tambour-major, l'on fête le prochain mariage de Marielle-Rouvroy et d'Éloi-Meillet, qui ne me paraissent pas devoir faire des époux assortis. Mais quel est ce bruit? C'est la machine infernale qui éclate. Vengeance de Dorliton-Neveu, le secrétaire du commissaire; Éloi-Meillet a vendu son tonneau au comte de Séran; au milieu des débris, on a retrouvé la plaque numérotée. Vous devinez le reste. Tout le monde est compromis. Arrestation mêlée de couplets, avec accompagnement de basses, violons et clarinettes. Mais tout le monde est sauvé et Marielle-Rouvroy épouse Éloi-Meillet.

La pièce pourrait être intéressante si elle n'était pas échafaudée en opéra-comique. Il est peu de ces sortes de choses dont on dirait autant. Mais il est fâcheux que le style laisse beaucoup à désirer. En général, le comique dans ce petit drame est exclusivement tiré du grotesque, de l'absurde ou de la mimique. Ainsi Dorliton-Neveu raconte qu'une Anglaise, appartenant à une grande famille de Belgique, lui a demandé un passeport pour l'Amérique afin d'aller retrouver ses parents en Espagne. Le même personnage gambade en costume d'incroyable à la grande satisfaction de cet imbécile de public qui n'a pas l'air de se douter que les

modes de 1852 paraîtront aussi ridicules en 1900, que celles de 1800 le paraissent en 1852. On fait aussi dire à la comtesse de Séran qu'on la croit dans *une campagne* auprès de Londres. M..., l'épicier du coin, peut bien dire qu'il va à *sa campagne* le dimanche ; mais, comme il n'y a pas nécessité à ce que madame Sarah-Vadé ait oublié sa langue maternelle, je ne vois pas pourquoi on lui ferait outrager le français. Il serait bien à désirer que, dans les théâtres, le directeur de la scène ne procédât qu'armé du dictionnaire de l'Académie. Ce serait œuvre de convenance à l'égard de la langue française.

Voilà pour la pièce, voici pour la musique.

Boum! boum! crin! crin! kiss! kiss! Telle est la fidèle onomatopée de l'ouverture. Mais là seulement les oreilles ont à se plaindre un peu ; tout le reste est charmant ; je citerai surtout le duo de Marielle-Rouvroy et d'Éloi-Meillet au deuxième acte, comme un de nos plus jolis morceaux de musique. M. Adrien Boïeldieu a fait preuve d'un rare talent et d'une parfaite entente de la scène. Noblesse oblige, dit-on ; le jeune compositeur a dépassé tout ce qu'on était en droit de lui demander. Nous reviendrons du reste dans un article spécial sur la partie exclusivement musicale de la *Butte des Moulins*.

Nous avons beaucoup parlé de la pièce : à votre tour, mademoiselle Rouvroy. L'Opéra-National est heureux de vous posséder ; car, chantée par vous, la musique de Verdi lui-même paraîtrait délicieuse. Il est difficile de rencontrer une actrice qui réunisse ainsi la voix, le talent et la beauté. Voyez nos cantatrices, il n'en est pas une à qui il ne manque quelque chose : celle-ci est

jolie, elle chante bien, mais elle joue mal; celle-là joue admirablement, elle chante des notes électriques, mais elle n'est pas jolie; cette autre est jolie, elle joue bien, mais elle chante sans savoir chanter. Mlle Rouvroy possède une voix veloutée de mollesse, parfumée de fraîcheur, gracieuse d'abandon, de légèreté, de délicatesse et d'esprit. Son jeu, rempli de naturel, s'allie parfaitement à la nonchalance sentimentale de ses poses; elle met de la finesse dans la naïveté, et de la naïveté dans la finesse. Ses yeux baissent des pudeurs qui enamourent; ses lèvres sourient des voluptés qui embrasent. Mlle Rouvroy me paraît appelée à un brillant avenir; elle est aujourd'hui le plus grand talent de Paris, elle en sera dans peu la plus grande renommée.

Je ne veux pas abandonner l'*Opéra-National* sans remercier les jambes de Mlle Maria Jeunot de tout le plaisir qu'elles m'ont fait éprouver, tandis qu'elles jetaient-battaient la bourrée des Auvergnats avec une verve, un entrain, une souplesse, une éthérité qui défigurent, à la grande satisfaction des spectateurs, les lourdeurs de ce pas provincial. Mlle Maria Jeunot est une charmante danseuse, et elle possède parfaitement le grand art de faire sauter la coupe aux voiles de la gaze.

<div style="text-align:right">Cornélius Holff.</div>

VAUDEVILLE.

LES RÊVES DE MATHÉUS,

Comédie-vaudeville en cinq actes, par MM. Mélesville et Carmouche.

La fantaisie n'est supportable qu'à la condition d'être écrite par Méry, Nerval ou Gozlan; mais la fantaisie

en vaudeville, la fantaisie écrite en style hétérodoxe, comme le sont, en général, ces choses qui se tolèrent entre deux calembours, ah! ne m'en parlez pas, je préférerais les farces de Guignol!

En fait de vaudevilles, je ne connais que les bonnes grosses réalités de Scribe ou de Bayard. Je sais bien que c'est la condamnation de l'espèce vaudeville; que voulez-vous que j'y change? Est-ce ma faute, si le vaudeville ne peut être que bête? Mais, du moment que vous voulez apprécier des bêtises, la plus pommée n'est-elle pas la meilleure?

Ceci, comme on le voit, n'est pas un éloge de MM. Scribe et Bayard : ce sont, sans contredit, deux hommes de lettres fort honorables : ils savent admirablement, avec des couplets mal rimés et des jeux de mots plus ou moins épatés, faire grimacer un public de crétins ; ils ont le secret du grand art de faire bouillir la marmite, tandis que Balzac disputait les exubérances de sa vie aux nécessités de chaque jour. De tout cela je ne fais aucun doute; je rends pleinement justice à leurs petits talents, mais je n'en partage pas moins contre eux les préjugés de mon ami Gaiffe, le plus spirituel entre les plus spirituels feuilletonistes.

Or donc, voici qu'au Vaudeville MM. Mélesville et Carmouche viennent de produire une fantaisie. Pauvre Vaudeville! Il n'y a pas longtemps qu'on y jouait une autre fantaisie, mais celle-là était de Léon Gozlan, le Camille Roqueplan du Vaudeville, elle s'appelait *les Robes blanches*, et j'y ai applaudi de bon cœur. Des *Robes blanches* aux *Rêves de Mathéus*, ah! quelle distance! tout autant, ma foi, que du Luxembourg à la place de la Bourse, de Bobino au Vaudeville!

Et pourtant c'était la même direction ! et on y a joué *le Coucher d'une étoile*, et on doit y jouer *la Dame aux Camélias !*

Mais c'est assez parler de nos regrets et de nos espérances.

Tous les animaux de la création semblent s'être donné rendez-vous sous la rampe de la scène. Qu'est-ce donc ? Mon voisin me rassure en me disant que c'est l'ouverture. J'ai peine à le croire, car à cette même place j'avais entendu jadis une bien délicieuse musique. Ce jour-là, on jouait *les Robes blanches.* Mais ce gros monsieur a l'air si bien renseigné, que je me résous à attendre pacifiquement la fin de tout ceci.

Pan ! pan ! pan !

Monsieur ou madame, si vous avez des domestiques, soyez persuadé qu'ils vous volent à pleines mains et vous déchirent à belles dents. Mais si vous jouissez d'un vieil intendant qui vous ait porté dans ses bras et qui vous ait donné le fouet, soyez persuadé qu'il mettra tous ces drôles-là à la raison. Et vous, vieux serviteurs, si un jeune héritier vous doit une pension, croyez bien qu'il ne vous la paiera pas ; vous, monsieur, si vous avez pour maîtresse une actrice, soyez convaincu qu'elle vous trompe ; si vous jouez, soyez convaincu qu'on vous vole ; si vous avez été élevé avec une jeune fille, soyez convaincu qu'elle vous aime d'un amour tendre et chaste ; et vous, jeunes filles, qui du travail de tout un jour avez à peine le droit de porter une robe de cotonnade et de sentir un pot de réséda, hâtez-vous de faire vos malles, — si vous en avez, — et demandez à MM. Mélesville et Carmouche l'adresse de ce beau pays où, en travaillant

juste assez pour avoir le temps de penser à leurs amoureux, les jeunes filles peuvent, avec le jeu de l'aiguille, nourrir leurs vieilles mères et acheter, comme costumes du matin, des robes de moire rose; enfin, vous toutes, mesdames, qui avez des amants de cœur, et j'aime à penser que vous êtes toutes dans ce cas, prenez bien garde d'avoir des fenêtres donnant sur la place et de laisser ces fenêtres ouvertes. Voilà la morale du premier acte. Ce qui ne m'empêche pas de supposer qu'il est des domestiques qui ne volent point, des maîtresses fidèles, et des héritiers exacts comme le payeur du trésor. J'ai connu de tout cela à Paris et même à Heidelberg, à Manheim, à La Haye et à Amsterdam.

Le style est à la hauteur de l'idée, l'esprit est à la hauteur du style. Exemple : monsieur-madame Mathéus-Déjazet vient de mettre son intendant à la porte, lorsqu'il se rappelle avoir vu en songe son père qui lui disait : Si tu veux conserver une *poire* pour la soif, conserve Berthold (c'est le nom de l'intendant). Quelle analogie entre Berthold et une *poire?* se demande monsieur-madame Mathéus-Déjazet, à moins que mon père n'ait voulu dire que Berthold a toujours été *bon chrétien.* — Et le public de rire ; il y a de quoi ! Un calembour horticole. Était-ce payé par un pépiniériste ?

Dodo ! l'enfant do, dormira tantôt ! Prélude du second acte. Effet magnétique ! les bouches s'entr'ouvrent, les yeux se ferment ; enfin, nous assistons à un rêve de Mathéus : répétition d'un ballet ! Léonce-Mazurka a des jambes éclaboussantes de verve; scène grotesque prétendue comique, incendie général, etc.

En voilà assez ; il ne faut pas donner trop d'importance à ces choses-là, elles finiraient par se prendre au

sérieux. Comment MM. Mélesville et Carmouche, deux hommes d'esprit, deux vieux succès du couplet final, ont-ils commis *les Rêves de Mathéus?* C'est un problème que je propose à l'Institut vénéré et vénérable, classe des sciences mathématiques, section de la géométrie. Cherchez, messieurs, et quand vous l'aurez trouvé, vous n'enverrez pas la solution au caissier du Vaudeville, car on aime peu les avis qui viennent après coup.

Nous plaignons donc tout le monde, et le Vaudeville, qui n'a pas fait une bonne affaire, et MM. Mélesville et Carmouche, qui n'ont pas fait une bonne pièce, et les artistes, qui sont condamnés à faire valoir des rôles ingrats, et le public, qui se dérange et qui paie pour avoir une occasion de bâiller, — dilatation qu'il se procurerait plus agréablement et plus commodément en lisant au coin du feu la *Revue de Paris* ou *les Gaîtés champêtres.*

<div align="right">Cornélius Holff.</div>

GYMNASE.

Il y a une nouvelle pièce de M. Bayard : *M. Barbe-Bleue.* Nous ne l'avons pas vue ; — Numa y est excellent.

<div align="right">Edmond et Jules de Goncourt.</div>

— 24 janvier. —

THÉATRE-FRANÇAIS.

Nous devons quatre-vingts lignes. Oui, madame, ni plus ni moins, quatre-vingts lignes ! *Le Pour et le Con-*

tre, c'est un proverbe d'Octave Feuillet. Vous avez vu ce petit volume à couverture grise, en flânant rue Vivienne, à la vitrine de Michel Lévy. M. Feuillet a fait ses premières armes dans la *Revue des Deux Mondes*. Il est de l'école de l'esprit.

C'est un talent charmant, distingué, féminin presque, à qui le maître sourit. M. Feuillet affectionne le proverbe. Dans ce petit cadre, il est à l'aise comme Metzu dans une petite toile. Il a jeté bas l'intrigue pour aller à droite et à gauche, et aussi un peu pour que les personnages parlassent plus ; et il fait de si jolis écarts, et il laisse parler ses gens si bien, qu'on ne lui en veut pas longtemps. La scène n'est ni ici ni là, elle est où il vous plaît. Peut-on mieux dire ?

Tantôt ce sont deux vieillards qui vous rappellent *Un Ménage d'autrefois* de Gogol, — une nouvelle à lire, et qui fait venir les larmes aux yeux; tantôt c'est un don Quichotte du célibat, courant blés et châteaux, avec un Sancho Pança qui ne demande qu'à *peupler*, dirait d'Allainval.

Les décors changent et varient : c'est un palais, puis une chambre, puis une allée; là, sur ce balcon, les marmitons s'entretiennent; ici, sous cette feuillée, deux cœurs chuchotent; plus loin, maris et femmes se boudent et se raccommodent : LE POUR ET LE CONTRE.

Mme la marquise va être trompée par son mari, absolument par la seule raison qu'elle est sa femme. Dans un tête-à-tête, la marquise plaide le pour des fautes de l'épouse, le marquis plaide le contre; puis c'est le marquis qui plaide le pour des fautes de l'époux, et c'est la marquise qui plaide le contre. Chacun

prêche pour son saint, et chacun se convertit, en ne laissant à M. Feuillet que le temps de faire une charmante avocasserie de sentiment. « Allez en paix et ne péchez plus! » Et tout est pardonné. Voilà LE POUR ET LE CONTRE! LE POUR ET LE CONTRE, un charmant sous-titre du *Caprice!* Ce soir donc, en allant rue Richelieu, nous nous attendions à de la monnaie de Musset; non pas du billon, mais bien de ces petites piécettes reluisantes et frappées au bon coin, que Mme de Léry eût mises en réserve pour la bourse bleue. Mais nous avons eu affaire à MM. Nyon et Laffite.

Avez-vous vu *la Savonnette impériale?*

Donc Derval s'est fait Brindeau; Mme Dupuis s'est faite Mme Denain; Pellerin, le dragon brosseur de la salle Montansier, est devenu Tronchet, le hussard brosseur de la Comédie-Française. Il n'y a qu'une Brohan de plus. Augustine Brohan promène à travers cet amour *inscrit au budget des recettes du ministère de la guerre* un rire moqueur, une charmante robe rose et toutes les démangeaisons coquettes d'une jeune femme qui se sent veuve jour et nuit d'un mari absent.

Quelques vieilles pensées rhabillées de neuf, quelques mots fins et délicats, quelques emprunts spirituels à la langue politique, ne réussissent pas à faire croire à une comédie.

M. Broussard, qui est né au Palais-Royal pour les jurons, et au Gymnase pour les sentiments..... Savez-vous, soit dit en passant, que c'est une chose assez triste que le Palais-Royal desserve son grand voisin. Le Théâtre-Français, qui garde si bien certaines traditions, ne devrait plus se laisser prendre à ces vaudevilles émondés de couplets. M. Gozlan a commencé la

contrebande; mais il nous semble que *Comme on se débarrasse d'une Maîtresse* aurait dû être une leçon. Oui, nous jugeons cela triste, que notre première scène française, cette scène où passait hier Didier ou Octave, ce frais rire et ces larmes poignantes, se fasse le rendez-vous des clairvillades repenties!

Elles sont inquiètes, nos deux veuves. Elles n'attendent pas, les jeunes femmes! c'est une justice à leur rendre. Elles aspirent, elles espèrent, elles ont le cœur entre-bâillé. Comme il n'y a pas de romans à la campagne, elles en font un à propos de tout. Une tabatière en or trouvée sur l'herbe, voilà le prétexte. Son nom, son âge? Ces dames essaient de juger sur tabatière; la découverte de la tabatière les rend fort perplexes sur la pose des piéges à loup dans le jardin, ou de verrous à leur cœur. Cré mille...! C'est le colonel Broussard qui vient fumer sa pipe dans le salon de Mme de Blaves; il apporte son brevet de mari signé par l'empereur. *Elle fera comme la Catalogne*, Mme Denain. Supposant que l'homme à la tabatière est un sien cousin, elle lui écrit qu'elle est prête à l'épouser. — Pour le rôle que joue la tabatière dans la pièce, on pourrait bien l'offrir à Lablache. — Mais vous le savez déjà : Mme de Blaves a trouvé un rustre du plus beau modèle chez le colonel de hussards. Broussard l'a vue priser dans ladite tabatière : ils doivent s'aimer. Ils s'aiment, et tout s'arrange. Broussard est comte; il chante, il peint des fleurs, il fait des mots, il salue; il se découvre; il ne s'assied que quand on est assis. Il a peut-être une boîte de cachou sur lui.

Tout s'arrange, et dans l'arrangement général regardez le bonheur de Mme de Chantreuil retrouvant

son mari dans l'homme à la tabatière ; un mari plein de confiance qui a acheté un château aux environs pour expertiser en voisin la fidélité de sa femme.

Le public applaudit au bonheur de M^{me} Brohan ; le public applaudit Brindeau et ses exagérations de caserne ; il l'applaudit encore pour revenir si vite à ce rôle dans lequel nous le tenons en grande estime : l'homme de salon.

Et nous recommençons notre romance :
Avez-vous vu *la Savonnette impériale ?*

<div style="text-align:right">Edmond et Jules de Goncourt.</div>

GAITÉ.

L'histoire de la claque se perd dans la nuit des temps.

Chez les Romains, on distinguait trois variétés d'applaudissement : les *bombi*, dont le bruit imitait le bourdonnement des abeilles ; les *imbrices*, qui retentissaient comme la pluie tombant sur les tuiles ; et les *testæ*, dont le son éclatait comme celui d'une cruche qu'on casse.

C'est à la Gaîté, l'autre soir, au *Château de Grantier*, que nous nous sommes rappelé notre Suétone. La grande pièce était jouée au-dessous du lustre, sous prétexte d'un drame décroché par M. Maquet au vestiaire du Cirque : une *Closerie des Genêts* militaire. — M. Maquet vaut mieux que cela.

Il faut le reconnaître, depuis quelque temps les acteurs prennent l'habitude d'être meilleurs que les pièces. —Deshayes est d'un dramatique simple et sobre, M^{me} Lacressonnière a un balbutiement d'une grande émotion, M^{me} Lambquin a de vraies larmes. Quant à M^{lle} Thuil-

lier, qu'elle nous permette de lui dire ce que Rodolphe disait à son ancienne maîtresse : Vous n'êtes plus Mimi !

<div style="text-align:right">Edmond et Jules de Goncourt.</div>

VARIÉTÉS.

UNE QUEUE ROUGE,

Comédie-vaudeville en trois actes, par MM. Duvert et Lauzanne.

Il y a une idée dans ce vaudeville ; — je me trompe en disant vaudeville : quand il y a une idée dans un vaudeville, ce n'est plus un vaudeville, c'est un drame.

Oui, et tout étrange que cela paraisse, cela est vrai : il y a une idée dans ce drame représenté au boulevard Montmartre, MM. Duvert et Lauzanne écrivant, Arnal jouant, le public des Variétés applaudissant.

Pluchard-Arnal, *la Queue rouge*, c'est un frère de Triboulet le bouffon, de don César de Bazan l'aventurier, de Belphégor le paillasse ! Le fait réhabilité par l'idée, la matière réhabilitée par l'esprit, voilà le côté philosophique de cette pièce.

Pluchard-Arnal est introduit chez Mme de Kerkabiou, par une lettre de son oncle, négociant de Nantes, qui demande pour son neveu la main de Mlle de Kerkabiou. Pluchard-Arnal s'éprend d'un violent amour pour Mlle Jocelyne-Page, la jeune personne en question, — ce qui ne doit étonner personne. La mère consent à l'union ardemment désirée par Pluchard-Arnal, et assez froidement consentie par Jocelyne-Page; mais il y a un certain Kerneven, — en disant que nous sommes à

Saint-Brieuc (Côtes-du-Nord), nous aurons suffisamment expliqué la convenance de ces noms abracadabrants, — il y a donc un certain Kerneven, lequel ressent aussi un violent amour pour Jocelyne-Page ; — ils seraient dix qu'il faudrait bien que tous les dix en fussent amoureux. Kerneven a reconnu Pluchard-Arnal l'acteur, *la Queue rouge*, le jocrisse, dont la profession est ignorée de Mme de Kerkabiou, vieille Bretonne remplie de préjugés et de bonnes manières, qui professe à l'endroit du théâtre en général et des comédiens en particulier le plus vertueux dédain, et qui s'obstine à regarder le spectacle comme l'antichambre de l'enfer. Kerneven, toutefois, la décide à se rendre à la *Comédie*, où Pluchard-Arnal, sous le nom de Saint-Amour, doit jouer le soir dans le rôle de Jocrisse au spectacle. Ces dames mettent leurs châles. On part. Madame se damne, dit la servante, et pourquoi donc qu'elle ne m'emmène pas ! La toile tombe, et j'ai tout lieu de croire que la petite futée va se damner ailleurs : il doit y avoir une garnison à Saint-Brieuc, — Côtes-du-Nord. — Or, par une machination diabolique, Kerneven a justement retenu la loge d'où Jocrisse doit faire ses interpellations à son maître, M. Duval. Mme de Kerkabiou est là, prenant tous les saints énumérés par dom Lobineau dans la vie des saints de Bretagne, — et ils sont nombreux, les Bretons vous prient de le croire, — prenant, dis-je, tous les saints de Bretagne à témoin qu'elle n'est venue que parce que la recette est au profit des pauvres. Quant à Jocelyne-Page, elle est tout entière au plaisir de goûter au fruit si longtemps défendu. C'est ici que l'arnalerie prend des proportions épiques. Saint-Amour-Arnal entre, il débite son rôle ; mais Jocelyne-

Page le reconnaît, Pluchard est découvert; il se trouble, il est sifflé, accablé d'œufs durs, de pommes crues et d'écorces d'orange. Ces dames s'enfuient, et Jocelyne-Page lance au pauvre comédien un rire qui perce l'âme. Ainsi dut rire Méphistophélès quand il eut perdu Marguerite. Jocelyne-Page a dans son rire une intonation qui fait mal; cette intonation est un vrai chef-d'œuvre. Ah! femmes, que de bien vous pourriez faire et que de mal vous faites! Il me souvient d'un mien ami, fort maltraité de la nature, qui eut le tort d'aimer une jeune et jolie femme, qui eut le tort plus grand encore de le lui dire, et qui dut chercher dans le suicide l'oubli du rire sarcastique qu'elle lui avait jeté pour réponse.

Queue rouge! queue rouge! s'écrie Arnal, se relevant sous le poids de sa honte et froissant cette livrée de la misère. Queue rouge! queue rouge! Et il y a dans son geste et dans sa voix quelque chose qui déchire le cœur! Ce cabotin sifflé est un grand artiste : Saint-Amour est devenu Annibal. Quelle est cette jolie femme qui se promène en maîtresse de maison? C'est une fille de Henri Monnier, Mme Jolibois-Ozy, — veuve de M. Jolibois, charcutier, — admiratrice passionnée de l'art et des artistes, et de plus à la tête de trente-cinq mille livres de rente, d'une charmante figure et de toilettes délicieuses. Mme Jolibois-Ozy est la propriétaire d'Annibal-Arnal; elle lui demande sa main, et celui-ci la lui accorde — nous aurions fait comme lui — avec une froideur — dont nous eussions été exempt. On apporte une lettre au grand artiste. Son directeur lui annonce que le privilége lui est retiré et lui demande sa protection pour une jeune fille qui doit débuter le soir

même dans la pièce où il joue. — Faites entrer. — Mlle de Kerkabiou ! — M. Pluchard ! — Je ne m'attendais pas... — Ma foi, ni moi non plus ! — L'ex-Saint-Amour se venge, il accable Jocelyne-Page de ses sarcasmes, — triste courage que nous n'aurions pas, — et, sans se laisser attendrir par ses larmes, il ordonne à son domestique de lui mettre sous les pieds ce coussin qui lui a été envoyé par l'ambassadeur de Turquie, et de lui apporter de ce vin de Constance qui lui a été donné par la reine d'Angleterre, dans cette coupe d'or qui lui a été offerte par les villes de France, — non pas le magasin, bien entendu. — Comment Mlle de Kerkabiou débute-t-elle ce soir ? Sa mère a été ruinée par Kerneven, et, pour soutenir la mère, la fille s'est faite actrice, aux appointements de 800 fr., — ce qui n'est pas déjà si facile, mais la situation exigeait ce défaut de réalité. Toute cette scène peut être dans la nature, mais elle est atroce. Il me semble qu'il eût été mieux de mettre plus de noblesse et de dignité dans le caractère d'Annibal. Jocelyne-Page s'en va tout en larmes. Annibal a honte de lui-même. Entre le nouveau directeur : c'est Kerneven. Je romps mon engagement, dit Annibal. — Et ma recette ! crie le directeur désappointé. — Il jouera, reprend la veuve Jolibois-Ozy. Annibal se repent de sa dureté : Jocelyne-Page attend là ; il lui demande pardon. Soit, dit-il, je jouerai, je vous ferai réussir : allez vous habiller, et nous répéterons. — Pendant que Jocelyne-Page va revêtir son costume, rentre Kerneven : Je jouerai, dit Annibal. — Comme il m'aime ! se pâme la veuve. — C'est bon, reprend Kerneven. — Les appointements de Mlle de Kerkabiou sont portés à 6,000 francs. — Mais Annibal reconnaît que Kerneven

a adressé une lettre d'amour à Jocelyne-Page. — Ah! misérable, je ne jouerai pas! — Jocelyne-Page entra pour répéter dans un costume fort décolleté. — Montrer tout cela au public, elle ne jouera pas. — Elle a signé, dit Kerneven. — Je reprends un engagement, et déchirez le sien. — Ça me va, reprend Kerneven. — Et Annibal épousera Jocelyne-Page, et Mme Jolibois-Ozy cherchera une autre réputation à favoriser de sa main et de ses 35,000 francs de rente, et elle n'aura pas besoin de recourir à Mme Saint-Marc, surtout si elle ressemble toujours à Mlle Ozy.

Le dénoûment est choquant en ce qu'il y a quelque chose de fâcheux à voir Jocelyne tout accepter de l'homme qu'elle a méconnu. Si, à la dernière scène, elle retrouvait sa fortune et qu'alors elle tendît la main au grand artiste, les apparences seraient sauvées, et l'idée aurait reçu des développements complets.

Toute tronquée qu'elle soit, cette pièce n'en est pas moins une des meilleures que nous ayons vues depuis longtemps. Elle fourmille de mots charmants, et le parler outrecuidant de Mme Jolibois-Ozy est d'un naturel à faire frémir la nature. Le public a applaudi aux bons mots, sans comprendre la portée philosophique de l'œuvre : est-il capable de faire mieux ?

M. Théophile Gautier se demande, à propos de cette pièce : « Est-ce donc une si grande faute de se tromper sur l'avenir d'une queue rouge ! » J'avoue que cette parole m'a grandement étonné : j'étais loin de m'attendre à voir l'idée à ce point méconnue par un de ses plus heureux favoris. Queue rouge, jeune premier, père noble, ou financier, tout artiste me paraît respectable, toutes les grandeurs me paraissent égales quand ce

sont des excellences et des supériorités! S'il s'agissait d'un homme de lettres dont l'avenir eût été méconnu, M. Théophile Gautier tiendrait-il le même langage? Non, probablement. Un homme de lettres n'est pas plus qu'une queue rouge : tous deux sont les serviteurs du public : seulement il y a moins de bons acteurs que de bons auteurs, ce qui prouve qu'il est plus difficile de bien dire que de bien écrire, de bien niaiser une niaiserie que de babiller un feuilleton, fût-il de dix-huit colonnes!

<div style="text-align: right">Cornélius Holff.</div>

— 31 janvier. —

OPÉRA-NATIONAL.

LE MARIAGE EN L'AIR,

Opéra-bouffe en un acte, musique de M. E. Dejazet.

L'homme qui a écrit *Monte-Cristo* est sans contredit l'homme le plus intelligent de l'époque. Un cerveau comme celui d'Alexandre Dumas doit être intelligent de toutes les intelligences. Aussi, quand on entre au Théâtre-Historique, comme l'on s'aperçoit que la baguette du magicien a passé par là, que la pensée du féerique architecte de tant de palais merveilleux, de tant d'intrigues orientales, a dirigé les crayons de MM. de Dreux et Séchan! Ah! si le terrain n'avait pas dû être disputé sou à sou aux nécessités de l'entreprise, si la place n'avait pas été marchandée à l'initiative, milli-

mètre à millimètre, Paris n'en serait plus à attendre un vrai théâtre, car nous ne donnerons pas ce nom au provisoire de la rue Lepelletier, ou aux exiguïtés de la Porte-Saint-Martin, cet autre provisoire d'un autre temps et d'un autre régime, cette primeur de soixante-quinze jours bâtie pour une reine à la veille d'une révolution.

L'ancien Théâtre-Historique, l'Opéra-National aujourd'hui, est construit d'une manière presque raisonnable. Ce ne sont pas les perfections de la salle Barthélemy, mais c'est déjà un progrès : de toutes les places, on voit ; de toutes les places, on entend. Partout on comprend que le comfortable a été soigneusement ménagé par l'homme de France qui s'entend le mieux aux recherches du luxe et de l'élégance. Qu'elles sont commodes ces loges à salon, avec leurs demi-teintes amoureuses, leurs mirages éclatants assoupis dans des lueurs veloutées ! L'on se croirait presque dans les beaux théâtres de Naples et de Milan ; il n'y manque, pour que l'illusion soit complète, que beaucoup plus de boutades jalouses, de soupirs attentatoires à l'honneur conjugal et d'œillades encourageantes, des sorbets au patchouli et cet aspect général de macaroni en ébullition que bouillonnent les réunions des dilettanti italiens.

Et puis ne tourne-t-il pas au-dessus du frontispice de la scène une horloge véritable qui dit l'heure véritable ? Il y a dans *la Vie de Bohême* une charmante pensée de Rodolphe Murger, *qui n'aime pas les pendules, parce qu'elles lui détaillent l'existence.* Mais n'est-ce pas une précieuse ressource, quand on s'ennuie au spectacle, qu'une horloge qui vous rappelle l'heure des

soupers et des rendez-vous, ces illustrations de la vie ; qu'une horloge qui vous redit l'instant du premier baiser ?

Allons donc à l'Opéra-National encore une fois admirer ses merveilles et ses comforts ; aussi bien l'on y joue une pièce nouvelle : *le Mariage en l'air*.

Un bon tiens vaut mieux que deux tu auras. La vieillerie, quoique usée par les déceptions de quarante siècles, est toujours neuve et toujours vraie. Et ce soir-là, bien nous en prit d'arriver assez à temps pour revoir deux tableaux de *la Butte des Moulins* ; bien nous en prit de nous être pressé pour venir encore une fois entendre la voix si franchement sympathique de Mlle Rouvroy, et applaudir l'insaisissable gestification de Mlle Maria Jeunot. Bien nous en prit d'avoir escompté un peu de plaisir à notre âme, car nous eussions étrangement regretté nos pas et notre temps, si nous avions eu la conscience de n'avoir fait le voyage du boulevard du Temple que pour voir *le Mariage en l'air*. Nous étions venu surtout pour revoir Mlle Rouvroy, et par occasion *le Mariage en l'air*. Cette pensée nous console.

Hélas ! trois fois hélas ! nous avons vu *le Mariage en l'air*, et jamais pièce ne nous a fait si pénible impression, jamais nous ne nous sommes tant ennuyé ; jamais nous n'avons senti le sommeil si près de notre activité du soir. Une intrigue de la comédie italienne, avec personnages de la comédie italienne, Cassandre, Pierrot, Léandre, Colombine, amant poltron, tuteur et valet plus poltrons encore, valet stupide, amant et tuteur plus stupides encore, pupille insolente, Bartholo grimacier, polichinelles gambadant je ne sais où, je ne sais quand, à Paris peut-être, en 1852 ; car il

est question de William Rogers, le dentiste : encore une réclame peut-être. Quand Regnard crayonnait ses farces, simples encadrements d'un trophée de lazzi, quand Dominique pantalonnait en costume d'arlequin, et que, sur la scène, sautillaient Pierrots et Colombines authentiques, la comédie italienne pouvait être supportable ; mais aujourd'hui qu'il n'y a plus de comédiens italiens, que l'on s'est lassé du grotesque et du faux pour adorer le vrai, après tant de chefs-d'œuvre de réalisme, venir nous convoquer à une informité embryonnique de l'art !

Je n'ai pas le cœur de rendre compte de cette chose. Du reste, les acteurs, pleins du sentiment de leur triste obligation, ont été parfaitement à la hauteur de la situation. Le tout était déplorablement détestable : Cassandre, Pierrot, Léandre, Colombine et l'auteur, nous n'avons aucun scrupule de les tous accommoder à la même sauce. L'Opéra-National nous avait habitués à mieux.

Ne confondons pas toutefois dans un commun anathème la musique de M. Eugène Dejazet. Le jeune compositeur s'est senti assez riche d'inspiration pour en prodiguer sur ce lugubre libretto les perles et les diamants. Je regrette son intempestive prodigalité, car, en présence d'un poëme aussi largement, longuement et profondément ennuyeux, il est impossible de conserver le libre exercice de ses facultés mentales, et l'on ne peut véritablement jouir que de l'ouverture, gai et bruyant mariage en l'air de vibrations et de sons, d'instruments à cordes et d'instruments à vent.

<div style="text-align:right">Cornélius Holff.</div>

VAUDEVILLE.

LES BLOOMÉRISTES, OU LA RÉFORME DES JUPONS,

Vaudeville en un acte par MM. Clairville et H. Leroux.

Les Bloomèristes!... Et il y avait deux jours que mon ami Cornélius Holff n'en dormait pas; il avait fumé trois fois plus de pipes et vidé dix fois plus de choppes qu'à l'ordinaire. — Car, tout spirituel qu'il est, Cornélius est un amateur effréné de l'oël des Danois et de l'aël des Anglais. C'est un phénomène que je ne me suis jamais expliqué; je le livre à la publicité, dans l'espérance que d'autres seront plus heureux ou plus habiles que moi. — Cornélius était indigné de la pensée que l'on allait *mettre le couplet* à mistress Bloomer, et il proférait contre la race des vaudevillistes des anathèmes à ébranler la butte Montmartre. J'avais beau le sermonner, il ne parlait de rien moins que de siffler.

Nous étions arrivés de bonne heure, et nous avons pu revoir *la Circassienne,* petite bluette de lutins et de sentiments avec accompagnement d'éclairs et de coups de tonnerre, diamantée tout exprès pour Mlle Renauld, par deux hommes d'esprit, MM. de Saint-Hilaire et Bodier.

Or, elles sont là qui font des armes tout comme des élèves de Grisier, Mlles Clorinde, Pluck, Mercier, Marie, Leyder, Caroline et Louise, et elles vous manient des fleurets comme elles manieraient des éventails. M. Formose-Dumortier a une fille charmante, — comme toutes les filles à marier, — Mlle Césarine-Irma Granier. — Nous avons beaucoup connu certain membre de l'In-

stitut, vieillard chauve et vénérable, qui répétait toujours à sa fille : « Ma fille, sois honnête homme, je ne te dis que ça. » M. Formose-Dumortier partage ces opinions exclusives. Sa fille a reçu une éducation toute masculine, elle chasse, fume, tire des armes, etc. Il y a même à la maison un maréchal-des-logis aux chasseurs d'Afrique, Ambroise-Pétarade, avec titre et charge de maître d'armes. Césarine-Irma Granier doit épouser Henri-Lagrange, qu'elle n'a pas vu depuis douze ans. Ce jeune homme a été élevé par Mlle Astruc-Prudence, comme le plus mince bourgeois n'élève pas sa fille. Il sait broder, faire de la tapisserie, raccommoder ses habits, et rien que ça; en un mot, c'est un crétin fieffé.

Ambroise-Pétarade a des vues sur Césarine-Irma; il se permet de l'embrasser. Césarine se fâche; le *sacripant* se moque d'elle. Alors paraît Henri-Lagrange. Il prend une leçon d'armes, va provoquer Ambroise-Pétarade, sort vainqueur d'un duel où, de tant de morts que de blessés, il n'y a personne de tué, et, déniaisé par l'amour, ce grand instructeur de la jeunesse, épouse Mlle Césarine-Irma Granier, avec des transports qui nous donnent bon espoir pour l'avenir du nouveau ménage. N'oublions pas que Césarine et ses amies ont, dès le commencement, revêtu le costume bloomériste, au grand contentement de la noble assistance, car le bloomérisme n'est ici que pour donner du piquant au titre, et servir de prétexte à l'exhibition de choses charmantes, mais indicibles.

Quand nous dirons que l'œil le plus exercé ne peut découvrir dans cette pièce un milligramme d'idée, nous n'étonnerons personne ; mais quand nous dirons qu'elle est fort amusante, nous trouverons peut-être

bon nombre d'incrédules. Telle est pourtant la vérité. M. Clairville a l'art de vous faire croire à beaucoup en vous donnant peu : c'est un avare avec des dehors de prodigalité. Bravo! monsieur, moquez-vous du public.

Formose est admirable dans le rôle du père Dumortier. Il a dans la tête des mouvements à rendre jaloux le classique mandarin de porcelaine qui faisait chérir aux enfants les galeries du Palais-Royal. Tout le long de la pièce, il est d'un comique étourdissant; mais il devrait se faire photographier au moment où, armé de toutes pièces, deux fleurets sous le bras, un tromblon dans chaque main, il va se battre avec Ambroise-Pétarade. Cela ne lui fait pas plaisir, — on le voit de reste. — Son chapeau gris a une pose mortuaire, et son col est relevé comme celui d'un maître des cérémonies de l'administration des Pompes-Funèbres qui se permet le laisser-aller jusqu'au seuil de son entrée en fonctions. Tout le rôle est dessiné avec une supériorité qui fait le plus grand honneur au travail et à l'intelligence de l'artiste. Le talent comique est le plus rare de tous les talents; la raison en est bien simple : le comique n'est pas dans la nature, c'est du faux, et le faux est un produit, mais ce n'est pas une essence.

Et tout occupé à analyser la physionomie de Formose, j'avais oublié Cornélius : il applaudissait comme un bélître! Était-ce au maillot de Mlle Irma Granier? Je le croirais, si je ne connaissais l'innocence de Cornélius.

— Demain, me dit-il en sortant, j'irai mettre une carte chez M. Clairville.

— Bah!

— Il vient de prouver les charmes du bloomérisme.

Tous les honnêtes gens vont devenir amoureux des actrices du Vaudeville, toutes les femmes voudront porter des manchettes aux genoux, et, dans un mois, grâce à M. Clairville et à M. Leroux, Paris sera la Genève du Bloomérisme!

Et nous allâmes aux Funambules pour voir la pièce nouvelle; nous n'y pûmes trouver place. Le soir, quelqu'un qui avait vu *Adrienne Lecouvreur* et *Benjamine* dans la même semaine, nous dit qu'il se dépensait plus d'esprit au boulevard du Temple qu'à la rue Richelieu, et que Mlle Mancini était plus jolie que beaucoup de sociétaires et de pensionnaires du Théâtre-Français.

<div style="text-align:right">C. de V.</div>

UNE IDÉE DE MÉDECIN,

Vaudeville en un acte, par MM. Armand et Ch. D'Artois.

C'est le propre des jolies choses de ne pas vieillir. Rutbœuf, Rabelais, Marot, Brantôme, Scarron, sont toujours originaux, toujours amusants. Le *Roman comique* est encore le vaudeville, la comédie, l'épopée si vous voulez, de ces troupes de superfétation, déclassées dans les arrondissements dramatiques, qui, quelquefois en charrettes, plus souvent à pied, parcourent les campagnes peu artistiques de la France, et vont représenter *la Tour des Nèfles* dans les sous-préfectures et les justices de paix. Authentiques ou non, les mémoires de Mlle Flore sont une œuvre de l'époque; quand on lit le récit pittoresque de ses excursions théâtrales, ne se croit-on pas en face d'un Scarron décrassé de la poussière des années, reverni, encadré de neuf, et exposé sous une transparente vitrine aux brillantes lumières du gaz?

Toutes ces réflexions et beaucoup d'autres encore me sont venues hier au soir, en voyant représenter au Vaudeville *Une Idée de médecin*. Cette pièce date de dix ans déjà, et elle paraît écrite d'hier, aux genoux du jour qui va commencer, sur du papier tendu par la nuit qui va finir. Il est vrai que Mlle Renauld est là, et que nous applaudirions au Bayard et peut-être au Scribe, à la condition qu'ils seraient joués par elle. Elle tranforme tout ce qu'elle touche ; ses yeux se baignent dans la chrysopée tant recherchée des alchimistes ; elle change le similor en or et le strass en diamant : c'est le privilége du talent.

<div style="text-align:right">Cornélius Holff.</div>

GYMNASE.

UN MARI TROP AIMÉ,

Vaudeville en un acte, par M. Rosier.

Hier soir, au Gymnase, dit dramatique, les blonds cheveux de Mlle Luther ont obtenu un de ces glorieux triomphes auxquels ils sont depuis longtemps habitués. De la pièce, nous n'en disons rien : nous n'avons vu que les cheveux, et tout le monde a un peu fait comme nous.

<div style="text-align:right">Cornélius Holff.</div>

THÉATRE DU PALAIS-ROYAL.

C'est toute une troupe que Brasseur. Il est cinq, six acteurs, que sais-je ? Toutes les voix, tous les gestes, toutes les physionomies, il les prend, non, il les a. Il a la voix fiévreuse et pressée de Bouffé ; — il a le dé-

bit tout triomphant de *couacs*, et ces gestes épileptiques qui n'appartiennent qu'à Grassot; tantôt c'est le triangle buccal et le nez pincé de Levassor; tantôt le clignement d'yeux, les grimacements simiesques, les sourires pouffants, toutes choses dont Ravel est propriétaire ; — et cette bouche qui se convulsionne brusquement à gauche, à droite, et ce rire gargantuesque..... vous avez nommé Sainville. L'affiche disait vrai : le *kaléidoscope* dramatique. Brasseur nous a fait, le Dupré-protée qu'il est! tous les ut de théâtre : de l'ut de rogomme du jeune premier des Funambules à l'ut de caverne de Numa.

Mais il s'agit bien de cela vraiment. — Romainville a fait un drame, mais un drame..... qui, rien que sur le titre, serait reçu d'emblée à l'Ambigu : *l'Eau de Javelle!!!* — Notre gaillard enterre son propriétaire le jour où l'on doit donner sa pièce : ce Romainville est un homme heureux. Ajoutez à cela que c'est Levassor qui joue son rôle au Palais-Royal, et qu'il s'est inventé, pour ce faire, un chapeau-gondole coupé sur un quartier de lune. — Au sortir de l'église, Romainville se trompe de cérémonie : au lieu de suivre le corbillard, il suit une noce — qu'il croit de bonne foi un enterrement, — et la noce le mène à une maison qu'il suppose mortuaire et qui est très-vivante : c'est Deffieux! — Bast ! — se dit Romainville ; — et comme un garçon passe, le Bouchardy en herbe lui inocule les vingt-sept tableaux de l'*Eau de Javelle*. — Pauvre *Eau de Javelle!* elle est sifflée avec un ensemble !... — Et Chardonneret refuse sa fille à un homme si peu apprécié. Mais, Dieu merci pour ce brave Romainville ! ce n'est pas d'hier que les vaudevillistes sont en relation avec

les oncles d'Amérique et autres solutions californiennes. — Romainville hérite de trois cent mille francs. — Adieu à l'*Eau de Javelle!* — Il épouse Cœlina. — Parole d'honneur! il ne fera plus de drame! — Et le public a pris acte en applaudissant Romainville et Levassor.

<p style="text-align:right">Edmond et Jules de Goncourt.</p>

FOLIES-DRAMATIQUES.

LE LAQUAIS D'UN NÈGRE,

Vaudeville en deux actes, par MM. Brisebarre et Nyon.

— Comment! un étage de plus? —

Après cela, nous en sommes bien aises. — Voilà quatre fois que nous prenons au bureau de ce théâtre des places d'avant-scènes, de rez-de-chaussée ou d'entresol. Voilà quatre fois qu'on nous fait monter à des avant-scènes qui, si elles sont des avant-scènes, sont des avant-scènes à trente pieds au-dessus du niveau de la scène. Nous nous sommes informés : tous nos amis ont fait comme nous cette réflexion qu'ils soupçonnaient toujours un peu être placés plus haut que leur argent.

La toile était tombée. — L'auteur! l'auteur! — criait toute la salle. Nous avions bien envie, nous, de demander : — L'architecte! — et si on l'avait nommé, nous ne l'aurions pas applaudi, je vous jure. Que voulez-vous? on n'est pas parfait : nous avons les jambes rancunières.

Mais ce sont les auteurs qu'on a nommés : MM. Brisebarre et Nyon. — M. Nyon, du *Pour et du Contre?* — Oui. Pourquoi pas!

Un Yolof : c'est Brasseur. — Toi bon nègre à moi ; — moi aimer toi ; — toi cirer bottes à moi ; — moi rattacher bon blanc à la vie ; — moi reluire comme lune ; — moi vouloir petite blanche ; — moi demeurer rue Blanche ; — moi aimer bon Huart ; — moi avoir abonnement au *Charivari* ; — moi danser *bamboula* ; — yo ! yo ! hi ! hi ! — une *soulouquerie* en deux actes.

<div style="text-align:right">Edmond et Jules de Goncourt.</div>

— 7 février. —

PORTE-SAINT-MARTIN.

LA POISSARDE,

Drame en cinq actes, par MM. Dupeuty, Deslandes et Bourget.

« Messieurs, mesdames,
« J'profitons du biau et nouviau temps pour avoir l'honneur de vous flanquer par la philosomie un plat de not méquier qui n'est pas chien, et dont j'nous flattons que votre çarvelle, qui est subtile comme une botte d'allumettes, sera satisfaite comme sont les spiritueux rébus de mam'selle Margot la mal peignée, reine de la Halle, qui demeure au rez-de-chaussée d'un septième étage, à une maison qui n'a ni devant ni derrière. Alle fait une fille accomplie : tous les hommes en sont amoureux comme les chiens d' coups de bâton.

C'est une grande petite personne de la hauteur d'une s'ringle d'un apothicaire, blanche comme une bouteille à l'encre, la tête faite en pain d'suc, les cheveux fins et doux comme un balai de jonc, le front carré comme une cuiller à pot, les yeux à fleur de tête et grands comme des noyaux de cerises dans des bouteilles à eau-de-vie, l'nez comme l'éperon d'une botte, les joues vermeilles comme une betterave, les dents petites comme des touches d'épinette, l'haleine douce comme celle d'un bouc, le menton comme une corne à bouquin, la peau tendre comme un décrottoir, d'la gorge comme une lentille dans un plat, la taille menue comme un tambour, les jambes en serpent, les pieds en truelle de maçon, des grâces comme une tortue, la voix harmonieuse comme un corbiau, le caractère gracieux comme la porte d'une prison... » Si nous n'arrêtions pas là Mme de Bligny, ne croyez pas qu'elle s'arrêterait ; c'est qu'elle sait vendre sa marée, la poissarde ! Ne lui dites « pas qu'elle met des influences de la lune dans les ouïes de ses poissons pour les fraîchir. » Elle vous engueulera, *jour de Dieu!* « Sac à graillon! moule à Satan ! barque à Caron ! Va t'cacher, dépouilleur d'enfants dans les allées ! Je t'avons vu faire la procession dans la ville, derrière le confessionnal à deux roues de Charlot casse-bras, qui t'a marqué l'épaule au poinçon de Paris ! Queuqu'tu dis, vieux manche de gigot ! bijou manqué, perroquet à foin, enseigne de cimetière, espalier de la Courtille, sac à vin ! Adieu, figure d'ognon pelé, qu'on ne peut voir sans pleurer. »

Mais au milieu de ce monde de crocs et de forts en gueule, de ce monde à la Vadé, il s'est glissé une pauvre petite élégie poissarde. L'élégie, — Mlle Lia-Félix, — a

été élevée dans un grand pensionnat, et a eu pour professeur d'amour un Abailard à 3 francs le cachet. Mais, qui ne devine? le maître de dessin est un grand seigneur, Gaston de la Tourangerais. Un beau jour on l'apporte mourant dans la boutique de la mère Pailleux, la mère de la jeune Aurélie. Aurélie reconnaît Gaston, et Gaston, qui n'a pas de préjugés, va l'épouser, quand le père la Tourangerais survient et s'oppose à l'*encanaillement*.

Le second acte nous apprend que le père la Tourangerais est un ancien intendant du comte de la Tourangerais, et qu'il a volé au comte mort son nom, son titre et ses biens; — que par conséquent c'est le faux père du vrai fils la Tourangerais; — que Jérôme, un ami de la mère Pailleux, n'est autre que le frère du défunt la Tourangerais, mais qu'il n'ose dépouiller l'incognito ni confondre le faux la Tourangerais, parce qu'il est lui-même sous le coup d'une condamnation à mort pour avoir tué un officier dans un duel sans témoins; — que la brave Mme Pailleux a été déshonorée, la nuit, par ce même la Tourangerais qu'elle n'a pas vu, et qui depuis est devenu Jérôme, marchand coquetier; — qu'enfin la comtesse de la Tourangerais est une fausse comtesse, ancienne camarade de la Pailleux, enlevée à un éventaire du carré des légumes; en somme, que les gens mal mis sont comtes, que les gens bien mis ne sont pas comtes, que Jérôme est grand seigneur, que M. le comte est un voleur, qu'Aurélie n'est pas la fille de son père, que Gaston n'est pas le fils de son père, que le vrai est le faux, que le faux est le vrai, — ce qui corse diantrement l'intrigue.

Mais Gaston est têtu; il épousera Aurélie. Le faux

père, — à bout de malédictions, — lui souffle dans l'oreille qu'il a dans sa griffe toute la fortune des Pailleux, qu'il va les ruiner... Gaston, épouvanté, s'exécute ; il n'épousera pas la fille de la poissarde, et la pauvre Aurélie est redestinée à Pervenche, un jeune fruitier d'avenir qui obtient déjà des citrouilles de 418 livres.

Au quatrième tableau, nous sommes à la Halle : une vraie halle, avec les allants, les venants, les gueulées et les criées, le bruit et la vie. La mère Pailleux donne une véritable fête de famille. — Pervenche obtient le prix de citrouille au moment où Aurélie, apprenant que Gaston va se marier, se trouve mal. Le bon Jérôme n'y tient plus : il part.

Félicitons MM. Dupeuty, Deslandes et Bourget de leur cinquième acte. Il y a des accents vrais. Cela sent la misère. Dans ce trio de douleurs d'un père imbécile, d'une mère aux abois, d'une jeune fille mourante, ils ont mis toutes les angoisses du tableau de Prudhon : la famille malheureuse. Arrive la débâcle de l'intrigue, et ils se marient, Gaston et Aurélie!

Par ce gros drame, M. Fournier répond, ce nous semble, assez fort à ce vieux paradoxe qui regarde le talent littéraire comme une incompatibilité avec une direction théâtrale, et l'intelligence comme une ennemie du succès ; mais nous avouons que nous nous attendions à une œuvre plus littéraire de la direction de l'auteur des *Libertins de Genève*.

Boutin, de cette face comique de Pailleux, a d'abord fait comme un type de Paul de Kock; puis, aux moments de crise, il a transfiguré tous ses ridicules, toutes ses trivialités; il s'est monté magnifiquement, lui, Pail-

leux, lui le Pinchon de sa femme, lui l'homme de la Halle, lui le pied-plat, lui le marchand de beurre, aux plus hautes émotions du cœur! — Il a fait toucher du doigt aux moins clairvoyants ce qu'est le drame moderne, c'est-à-dire la vie : une comédie où l'on pleure, une tragédie où l'on rit; et que les grands effets, que les véritables larmes sortent de ce heurt, viennent de ces métamorphoses vraies de l'homme! — Quand il a dit, au troisième acte : Je le savais! il a eu dans la voix et dans tout l'air je ne sais quel héroïsme profond et sans fracas qui a arraché des pleurs. Et dans le dernier tableau, qu'il a bien été ce vieux marchand à qui tout a échappé, et ses écus, et son enseigne, et son bonheur, et sa raison, le vieillard tombé en enfance, le vieillard devenu fou, si fou qu'il est égoïste, ce bon Pailleux! Son regard est grand ouvert, sans rayon; il regarde, et il ne voit pas. Et pourtant, dans la salle, le public riait, car l'éducation du public est à faire : il ne comprenait pas tout le poignant de ce fou grotesque! — Mais l'acteur a laissé rire, et il a continué à être beau, à être émouvant, à avoir de ces accents bêtes et égarés à faire froid! — Bravo! monsieur Boutin! vous vous êtes mis ce soir-là au premier rang des acteurs du drame moderne! — Bravo! et encore bravo!

<p align="right">Edmond et Jules de Goncourt.</p>

VAUDEVILLE.

LA DAME AUX CAMÉLIAS,
Vaudeville en cinq actes, par M. Alex. Dumas fils.

Et cependant nous y allions tout disposés à applaudir. Une œuvre jeune, osée et bien campée; un drame

à toute volée, toutes voiles dehors, hautement et franchement littéraire; tout le long courent la passion, le rire, les larmes; le drame dans ce qu'il a de plus poignant et de plus humain; les chansons à boire et l'agonie d'une poitrinaire, le champagne et les crachements de sang, la gaieté et le médecin; l'amour, un amour vrai, emporté, immense, prenant tout le cœur d'une courtisane; et puis, au bout de toutes ces joies, de toutes ces folies, de toutes ces hontes, de tous ces martyres, la mort! — Disons-le, nous espérions une de ces belles choses croyantes et désespérées où chante la jeunesse; nous espérions nous reposer de ces drames tout faits qui vont à tout le monde; les amis de M. Dumas fils nous montraient derrière la toile la Marion Delorme ressuscitant en la cité Vindé!

C'est que la tentation prend à tous, et que la plume démange aux moins jeunes à voir passer la courtisane! Elle passe, elle passe dans vos nuits, vous souriant d'un air étrange, et une voix se penche à votre oreille qui vous dit : O poëte! voilà ton œuvre! Cette femme est un roman dont les pages tournent, tournent toujours. Elle n'a ni enfants, ni époux. Elle a la voix vibrante, l'œil noyé, les lèvres rouges. Cette femme est vierge d'amour. Elle fait litière du passé, elle pressure le présent, elle escompte l'avenir; femme toujours en joie, tendant ensemble et le cœur et la main. C'est la sangsue des fortunes pléthoriques. Elle est belle, elle le sait, et ne le lui dites plus. Les courtisanes! les courtisanes! Voyez-les toutes à ce souper de Casanova où chacun évoquait la sienne : Aspasie, Messaline, Cléopâtre, Ninon! Elles sont jeunes, elles sont rayonnantes, elles sont reines — la nuit. Elles savent leur métier et le

font. Elles battent monnaie avec leurs belles années. Misérables femmes vendues, elles n'ont rien à elles, pas même leurs sourires. Comme dit la tragédie-comédie espagnole, elles meurent, mais ne se fatiguent jamais. Elles se vendent toutes et si consciencieusement qu'elles ne gardent pas la pudeur. Elles trônent, elles ont toutes les splendeurs, elles boivent dans l'or. Comme l'idole de Jagernat, leur char fait ornière dans des poitrines d'hommes. — Les unes on les achète tous les soirs; les autres, — c'est Gavarni qui l'a dit, — sont sous remise, et on les loue au mois. — Elles jettent leur vie par les fenêtres. Elles ont mis leur cœur dans leur bourse, leur esprit dans leurs sens. — Moi, dit l'une, quand *je passageois par Rome,*

> Le pennache à la guelphe attaché,
> Ne me monstrois moins superbe et vaillante
> Qu'une Marphise ou une Bradamante!

Moi, — dit l'autre, — j'avais trois coupés et deux millions qui grattaient à ma porte. — Moi, j'ai tué une génération d'hommes! — Moi, j'ai fait perdre un empire! — Moi, dit celle-ci, j'ai bordé de dentelles d'Angleterre les bourrelets de ma chaise percée!

Je sais : le rêve est beau de donner une âme à ce marbre. L'idée est belle de réhabiliter par l'amour cette femme qui a passé toute sa vie à le profaner. L'idée est belle sans doute de lui faire donner son cœur, elle qui, toute sa vie, l'a prêté à usure.

Avant M. Dumas fils, bien d'autres ont été tentés, bien d'autres ont essayé. Victor Hugo, — cette main tendue aux choses d'en bas, — coula la Thisbé dans un bronze florentin. — Sautons deux siècles : La Fontaine

fait la Courtisane amoureuse; trois, — Joachim Dubellay, la vieille courtisane; dix-huit, — Jésus-Christ accueille Madeleine; le nombre que vous voudrez, — c'est le roi Soudraka qui intitule sa Dame aux camélias *le Chariot d'enfant*.

Et nous mêmes, mon Dieu! comme tout le monde, nous nous étions laissé prendre à ce roman qu'on est si tenté de faire au moins pour une heure, les deux coudes sur la table, à la seconde bouteille de champagne, un pied battant sur le vôtre! — Ce roman, M. Dumas le fit sans doute comme nous; mais, le lendemain, il le continua la plume à la main. — *La Dame aux Camélias* eut pour elle le succès, — le succès d'un livre qui compose à lui seul bien des bibliothèques de vierges folles.

Marguerite, vous l'avez vue, vous l'avez connue. Elle n'avait jamais aimé. Son amour, c'était le droit de se ruiner. Mais un beau soir, M. Armand Duval est introduit chez Marguerite. Armand l'aime. Il l'aime depuis deux ans. Pendant la dernière maladie de Marguerite, il est venu tous les jours s'informer d'elle, et rien n'a jamais trahi l'incognito de son amour. On soupe. Le souper d'une fille, — je ne dis pas de la première venue, mais de celle que vous peignez, — ce doit être une orgie de l'esprit où toutes les rébellions, où toutes les insolences, où toutes les audaces se donnent rendez-vous, où les pensées se font capiteuses et partent comme des bouchons qui sautent, où les cerveaux se grisent,

> Là, les plus sots s'efforçaient de mieux dire,

où l'on tutoie toute chose et tout homme! Le souper d'une fille! Mais c'est le dix-huitième qui revient deux

heures de la nuit! C'est Voisenon, c'est Chamfort, c'est Duclos, c'est Diderot, qui revivent et qui recausent! Et vous nous donnez ce souper banal, ce prétexte à flonflons de tous les vaudevilles! — Ah! le dîner de la *Peau de chagrin!*

On se lève, on sort de table, on valse. Marguerite se jette au bras d'un cavalier. Un étouffement la prend. « Ce n'est rien! dit-elle, une mauvaise habitude! » Elle le veut : on la laisse; mais Armand est resté. Il lui dit qu'elle souffre, qu'il le sait, et qu'il l'aime. La fille persifle cet amour; elle rit à belles dents de cette sentimentalité. Et cependant, pauvre Marguerite, vous êtes prise, si bien prise, qu'entre cette entrevue et un rendez-vous, vous ne voulez plus que le temps qu'une fleur met à se faner.

Armand est aimé. Il y a de beaux projet de bonheur en tête-à-tête aux environs de Paris. Mais Armand est jaloux. Il connaît Manon Lescaut. Il ne veut pas devoir son bonheur. Marguerite n'a qu'à sourire : il part; et le comte est introduit; un homme à faire prendre en considération, — comme gens d'esprit, — les gens qui achètent l'amour tout fait. Il a tout l'air, toute l'aisance de façons d'un gentilhomme. Le comte n'a jamais fait antichambre dans une armoire; il ne sourcille pas à une demande de 15,000 francs; il donne sans demander pourquoi, et certainement, dans son for intérieur, il compare les amants de cœur aux domestiques qui montent les chevaux de leur maître.

Mais Armand a vu entrer le comte. Il remercie froidement l'amour de Marguerite. Marguerite blessée va souper avec le comte. Armand est rentré. Il veut lui dire un mot, un seul mot! L'explication tourne au sen-

timent. A une lettre du comte, qui l'attend dans son coupé, Marguerite ne daigne pas répondre, et fait signe au machiniste de baisser la toile.

Bonheur des champs! Existence à deux! Longues promenades au travers des blés d'or, par les sentiers perdus! Du soleil plein la campagne! Du délire plein le cœur! — La courtisane est transfigurée. Elle songe à vendre en secret son mobilier, et projette des jours filés de misère et d'amour à un cinquième étage. Au beau milieu de l'idylle survient un père noble, — le père d'Armand. — Le monologue le plus long de tous les dialogues connus. Bernerette se sacrifie au bonheur de la famille Duval; et, au moment où Armand revient de Paris, après les caresses d'usage, il reçoit un congé formel.

Olympe donne une grande fête. Armand y vient; Marguerite y est amenée par M. de Varville. Dans une de ces scènes un peu teintées de *rodomontades espagnoles* comme les affectionne M. Dumas père, Armand, à bout de jalousie, jette aux pieds de Marguerite, pour qu'*elle se paie son amour*, un paquet de billets de banque qu'il vient de gagner à la table de jeu, et ramasse le gant de M. de Varville.

Au cinquième acte, Marguerite est mourante : il n'y a plus d'espoir, elle va mourir. Elle voudrait revoir Armand. Armand, après avoir blessé M. de Varville, est parti, et depuis, plus de nouvelles. Et pourtant il doit tout savoir maintenant. M. Duval n'a pu refuser à la pauvre femme la consolation de tout écrire à Armand avant qu'elle ne fût tout à fait morte. Marguerite compte les heures; elle attend; elle s'efforce de durer quelques jours encore. On sonne : c'est lui; et alors, entre cette

femme qui croit que son amour va la faire revivre, et qui se dit qu'elle est jeune et que ce serait trop dommage; entre cet amant qui la voit défaillir sous ses baisers, et qui essaie de lui sourire, et la mort qui est là, qui attend et qui s'impatiente, se passe une déchirante scène. — L'acte, dramatique par le sujet, — nous le disons à regret, — manque complétement de ce qui fait l'émotion, du mot vrai, du mot dérobé à l'agonie : *De la dentelle, que t'es bête! c'est de la blonde! — Et tu diras : La Thisbé! c'était une bonne fille!* — L'agonie de Marguerite est en phrases, en belles phrases bien portantes. Il n'émerge pas sur ces tirades d'une poitrinaire de ces trivialités qui se mêlent et se heurtent dans toute bouche mourante aux poésies de la mort.

Nous avions présent à la mémoire cet acte frissonnant où Mlle Thuillier traduisait la mort avec ces notes cristallines, cette toux sèche, cette parole entrecoupée... C'est que le poëte n'avait pas écrit cette scène; il l'avait laissé conter aux souvenirs de son cœur en deuil.

Le drame de M. Dumas fils vaut assurément beaucoup mieux que tous les drames joués ces temps-ci. Mais est-ce là un bien grand éloge? et ne devions-nous pas attendre d'un homme de talent comme lui quelque belle œuvre de style? — Nous le lui demandons à lui-même.

Fechter est toujours d'une très-grande distinction.

Pour Mme Doche, rendons-lui justice : elle a déployé dans ce rôle tout ce qu'elle a... de diamants et de belles robes. Nous lui ferons une simple observation sur son jeu : elle se coiffe au premier et au quatrième acte d'une sorte de tourtière en velours noir, dont elle aura pris dessin dans quelque mauvais tableau de Frago-

nard. Nous protestons au nom du goût de Marie Duplessis. — Du talent de M^{me} Doche, nous ne dirons rien : nous n'aimons pas à médire des absents.

M^{me} Astruc, — la Célestine de cette Mélibée, — est entrée en plein naturel dans son rôle d'intendante des menus plaisirs.

<div style="text-align: right">Edmond et Jules de Goncourt.</div>

THÉATRE DU PALAIS-ROYAL.

LAS DANSORES ESPAGNOLAS,

Vaudeville en un acte, par MM. Bayard et Biéville.

Il y a à Londres un jardin que l'on appelle Creemorn-Garden ; c'est une lourde et triste contrefaçon de Mabille. On y voit des boutons de rose, salis jusque dans leurs plus intimes replis par les graisses de la houille, éclore avec des teintes de grisaille ; on y voit de longues figures sentimentales déchirer avec de grandes dents un grand rire sur leurs lignes décharnées ; on y voit danser des gigues écossaises ressautées en gestes de cancan ; des femmes qui agacent la papillonne avec de grands pieds et une haleine parfumée de Sherrey ; PARTANT POUR LA SYRIE sur un motif de LARIFLA.

Nous n'aimons pas les parodies, et surtout les parodies qui cherchent l'esprit dans le grotesque. *Las Dansores espagnolas*, encore une parodie, et de la plus détestable espèce.

<div style="text-align: right">Cornélius Holff.</div>

— 14 février. —

AMBIGU-COMIQUE.

LA DAME DE LA HALLE,

Drame en six actes et un prologue, par MM. A. Bourgeois et Masson.

Après les inventions viennent les perfectionnements; après les innovations, les imitations; après la création, la greffe.

Il y a un mois à peine que M^{lle} Rouvroy créait à l'Opéra-National l'espèce porteuse d'eau avec un succès d'autant plus flatteur qu'elle ne le devait qu'au réalisme de son talent, — un succès dont l'art et l'école avaient droit d'être fiers tout autant que l'actrice. Les applaudissements qui chaque soir chamarraient *la Butte des Moulins* tout le long du rôle de M^{lle} Rouvroy ont monté à la tête des dramaturges en mal d'enfant. Diable! Mais si, nous aussi, nous avions nos porteuses d'eau! — Et voilà comment MM. A. Bourgeois et Masson, à propos de dames de la halle, ont jugé bon de nous faire assister à quelques scènes de la vie intime des porteurs et des porteuses d'eau.

Le drame s'ouvre sur la grossièreté des Auvergnats de la fontaine de la rue de l'Échelle, qui, du droit du plus fort, veulent empêcher une jeune Savoyarde d'aller remplir ses seaux à leur fontaine. Vous croyez peut-être bonnement, en simple apprenti charpentier dramatique, que cette jeune fille doit reparaître dans la pièce, qu'elle doit en être le nœud, l'intrigue et le dé-

noûment, que sa rencontre avec Léonard-Saint-Ernest, le doyen des porteurs d'eau, qui a l'innocente galanterie d'accorder à la jeune fille ses grandes puisées à la fontaine de la rue de l'Échelle, deviendra la base du drame : vous avez compté sans la papillonne des auteurs. Les porteurs d'eau ne reviennent pas de cette amabilité inusitée, et de la jeune fille il n'est plus question. Vous voyez bien que ces Auvergnats n'étaient là que pour faire concurrence à ceux de MM. Gabriel et Desforges, et la porteuse d'eau interlope de la rue de l'Échelle à la séduisante et légitime porteuse d'eau de la rue des Moulins.

Nous n'en avons pas fini avec les hors-d'œuvre. Voici flamboyer dans le lointain l'incendie du théâtre de l'Opéra, incendie qui donne lieu au cortége le plus singulièrement grotesque de pompiers du XIX° siècle mêlés à une foule qui ne semble ni d'aucun siècle ni d'aucun âge. Toutefois on peut expliquer cet incident macaronique. En raison de l'étrangeté des costumes, le public se trouvait plongé dans la plus grande incertitude sur la date des événements dont on allait devant lui évoquer l'intérêt. Le besoin se faisait sentir de fixer ses hésitations sur ce point important; et l'incendie de l'Opéra n'est là que pour nous apprendre que nous sommes en 1781. Pour notre part, nous remercions sincèrement les auteurs, car nous avons le défaut d'aimer toujours un peu à savoir où nous sommes. Si bien sommes-nous en 1781, que le marquis de Salnelles, dont voici l'hôtel à votre gauche, vient d'être mis à la Bastille comme auteur d'un livre qui a paru peu orthodoxe au lieutenant de police Lenoir ou à tout autre potentat de l'incarcération. Or donc, tandis que Léo-

nard-Saint-Ernest explique les infortunes de son protecteur, — car le marquis est son protecteur, — à ses confrères de la voie d'eau, paraît une chaise à porteurs : c'est Coralie-Clarisse, l'ex-maîtresse du marquis, qui, danseuse et dévote, traverse la pièce d'une manière également déplorable. Léonard est son porteur d'eau; — il pouvait bien même être celui de Jean Leronu d'Alembert, car il s'entend parfaitement à faire vibrer la corde philosophique. — Coralie recommande à Léonard de se trouver chez lui à la chute du jour; il y va de la vie d'un homme, et le porteur d'eau philosophique ne se sent pas la moindre dose d'hésitation. En s'en allant, Mlle Coralie commet une faute énorme en disant à ses porteurs : Mes amis, chez moi! — Ce n'était pas ainsi que, dans ce temps-là, une femme étincelante de dorures à la Duthé comme Coralie eût parlé à ces espèces, ainsi que s'exprimait le jargon peu égalitaire de l'époque.

Il est temps, si vous voulez bien, de faire quelques excursions dans la pièce. Le marquis de Salnelles, si vous vous en souvenez, est enfermé à la Bastille pour procréation d'un livre fort peu gouvernemental. Là n'est pas le nœud de l'intrigue. Le même marquis a mis ses quartiers en oubli jusqu'à daigner faire un enfant à la danseuse Coralie; mais, peu philosophe pratique, quoique beaucoup trop philosophe théoricien aux yeux du gouvernement, il a enlevé le jeune rejeton des Salnelles à l'amour maternel : M. le philosophe a peur que son héritier n'ait à rougir du métier de sa mère. Ah! marquis, je suis sûr que vous avez souscrit pour beaucoup de louis à cette bonne farce qu'ils appelaient l'Encyclopédie, mais je suis sûr que vous ne

l'avez pas lue, ou que, comme vous et vos pareils disaient de la religion, vous avez dit : Bon pour le peuple, les femmes et les enfants. Et comme je ne m'intéresse qu'aux esprits logiques, le marquis ne captive nullement mon intérêt. Avec toute sa philosophie, il a perdu la tête entre les murs de la Bastille; il a peur d'être mis à mort, comme si ce pauvre Louis XVI avait jamais fait tuer personne! Il y avait sept ans que le dernier roi de France régnait, et celui qui paya pour les crimes de toute sa race n'avait élevé ni potence ni échafaud. Qu'avez-vous donc, monsieur le marquis? Avez-vous donc si peu lu l'Encyclopédie que vous ayez peur de la mort? Si le marquis de Villette vous voyait, il en rougirait pour l'honneur de la coterie! Passons, s'il vous plaît : les grands seigneurs philosophes valaient mieux que cela. Le cœur nous saigne de toutes les blessures que l'on fait à l'histoire.

Le marquis s'échappe de la Bastille, mais il est tué pendant l'incendie de l'Opéra. Comment cela se fait-il? Nous n'en savons rien. Sont-ce des soldats aux gardes-françaises qui lui donnent le coup mortel, parce qu'il est paresseux ou inhabile à faire la chaîne? nous ne le demandons pas. Or donc, le marquis a écrit à son père, le duc de Salnelles, pour lui révéler l'existence de son fils, élevé sous le nom d'Armand au collége d'Amiens. Il l'informe en même temps qu'il le reconnaît par son testament. Le duc a peur de voir ternir son blason par une bâtardise, — encore une crainte qui n'est plus possible après Louis XIV, — et au moment de s'embarquer pour Saint-Domingue, il charge son factotum, Lorrain-Chilly, de voler le testament. Notons encore que l'illustre maison de Salnelles est de la noblesse des

îles; on sait ce que c'était que la noblesse des îles, parmi laquelle le microscope aurait vainement cherché la matière d'un duc et pair. Et, tenez, nous aurions bonne envie de tout passer, mais nous ne passerons rien.

Lorrain-Chilly vole le testament. Il part pour Saint-Domingue. Mais l'homme propose et Dieu dispose : le duc est mort, et adieu la récompense promise. Lorrain-Chilly est un gredin qui ne s'effarouche pas pour si peu. Il possède le testament, s'il faisait à son profit un marquis de Salnelles? Et le voilà qui se promène sur la grève. Un homme va se jeter à l'eau, Lorrain-Chilly l'arrête. Les projets de suicide sont communicatifs. Celui-là, désespéré de ne pouvoir faire fortune, veut en finir avec la vie. C'est un bâtard, et il a été élevé sous le nom de Maurice au collége de Rouen. De la bonne volonté et un grattoir, et d'Amiens l'on fait Rouen, d'Armand l'on fait Maurice. — Topez là! vous êtes le marquis de Salnelles; cent mille livres, si je vous fais rentrer dans vos droits. — Et l'aspirant suicidé s'empresse de signer.

Voulez-vous savoir maintenant ce que c'est que Maurice? C'est le gendre du père Léonard-Saint-Ernest, — un gendre que son beau-père n'a jamais vu, — c'est le mari de Françoise-Guyon, — une femme qu'il a laissée au pays pour aller chercher fortune à Saint-Domingue, — qui, en l'absence de son mari, est venue avec son enfant chercher fortune à Paris, — et qui, déjà dame de la halle, est depuis ce matin orangère du roi. Lorrain-Chilly fait fabriquer un faux acte de décès de Maurice. Douleur déhanchée de Françoise-Guyon. Tandis qu'elle se livre à des écarts savamment palpités

de reins, de poitrine et d'épaules, Maurice passe dans le carrosse du marquis de Salnelles.

— C'est lui!

Les dames de la halle, — ces prêtresses obligées de tous les mariages et de toutes les naissances, de toutes les joies prétendues en un mot, — vont complimenter le marquis sur son retour. Françoise-Guyon a l'habitude de s'abstenir de ces embrassades à bouquets, mais, cette fois-ci, elle ira. C'est bien Maurice, — et Maurice, lui aussi, a reconnu Françoise. — Mais Lorrain-Chilly est là qui lui darde des yeux la menace des galères, — car il a fait un faux, — l'acte de décès, — et celui qui qui en a profité sera réputé complice de celui qui l'a fait; c'est justice. — Maurice-Arnault méconnaît Françoise. Mais Françoise-Guyon lui parle de leur fils Joseph, et, absurdité! le père parle quand l'amant s'était tu.

Il faut que Maurice épouse Mme de Crémencey, à cette condition seule le séquestre mis sur les biens du marquis de Salnelles sera levé. Françoise est expédiée au For-l'Évêque par les soins de la tante du marquis. Mais le syndic des forts de la halle la délivre des mains des exempts. Attention, le dénoûment approche. Le vrai marquis de Salnelles se retrouve. Lorrain-Chilly se jette par la fenêtre. Après ça, nous ne savons pas comment Maurice-Arnault s'arrangera avec le Châtelet; mais ce n'est pas l'affaire des auteurs. Et pas le moindre engueulement! Que peut-on faire à la halle si l'on ne s'y engueule point? Il y a dans le blason des armes parlantes : pourquoi pas aux drames des armes, c'est-à-dire des titres parlants?

Ce drame en lui-même est fort ordinaire; mais

MM. A. Bourgeois et Masson, pour nous prouver leur force, y ont accolé deux épisodes du plus haut intérêt. Procédons par ordre. La loterie, cette savante création du génie de Casanova, faisait alors la guerre aux Parisiens. Geneviève-Mésanges, la femme de Léonard, poursuit la chance sur les numéros 12, 23, 45, 62, 77. Le marquis de Salnelles avait jadis confié à Léonard un dépôt de 6,000 livres avec charge de le remettre à son fils quand il viendrait le réclamer. Mais ce fils n'est pas venu, parce qu'il n'a pas reçu l'avis que son père n'a pas eu le temps de lui écrire. La femme de Léonard a puisé dans le trésor, dont elle ignore l'origine, pour satisfaire sa passion du jeu; et le trésor est épuisé. Et Léonard, à la nouvelle que le marquis de Salnelles est de retour, met ses habits de dimanche pour aller relever sa probité de la faction du dépôt. Il soulève la pierre. Rien. — Va-t-il tuer sa femme? — se demande toute la salle avec anxiété. Non, car Eustache-Laurent lui arrache des mains l'arme meurtrière. Vous ne savez pas ce que c'est qu'Eustache? C'est la plus heureuse création de MM. A. Bourgeois et Masson. C'est toute une idée philosophique. C'est la réhabilitation de la laideur et de la prétendue dégradation du mendiant. Eustache-Laurent, c'est un enfant abandonné, — ce drame ressemble, par certains côtés, à la fameuse rencontre des brancards : — il a été recueilli par une de ces femmes qui montent, à la porte des églises, l'éternelle garde du : Mon bon monsieur, ma belle dame, je prierai le bon Dieu pour vous. — La mère Boby, — c'est ainsi qu'on l'appelle, — a voulu que son élève fût son successeur, et Eustache-Laurent, pour nourrir sa bienfaitrice, a, pendant trois ans, mendié le jour et travaillé

la nuit. Hier, il a fait son chef-d'œuvre : il est reçu ouvrier tailleur. Et maintenant, lui et la mère Boby vont manger le pain du travail. Laurent a magnifiquement compris les difficultés de son rôle, et il l'a illustré d'une splendide ignobilité. Merci, messieurs A. Bourgeois et Masson, bien des Eustaches peut-être vous écoutaient; vous les aurez rehaussés à leurs propres yeux, et ils seront sortis plus contents et plus courageux! Vous avez fait une bonne action, cela vaut mieux, cela est plus rare qu'un beau drame; ce qui ne veut pas dire que le vôtre soit mauvais.

Nous avons dû plus d'une fois nous indigner contre l'absence de ménagements dont MM. A. Bourgeois et Masson avaient usé à l'égard de la vérité historique; mais nous reconnaîtrons avec plaisir qu'ils ont consciencieusement respecté la langue française. Il est fâcheux que leur pièce ait été montée d'une manière aussi piteuse, que les quinquets fument à enrouer le gosier le plus inoxydable, enfin que les places soient larges comme des côtelettes de chevreuil, et rembourrées comme des selles de manége, à la salle de l'Ambigu-Comique. A tout cela, MM. A. Bourgeois et Masson ne peuvent rien, mais la direction sociétaire pourrait, ce me semble, quelque chose. Pour ma part, je lui en aurais une infinie reconnaissance.

<div style="text-align:right">Cornélius Holff.</div>

— 21 février. —

ODÉON.

NICOLAS POUSSIN,

Drame en deux actes, par M. A. Tailhand.

Nous avons, contre la direction actuelle de l'Odéon, des motifs d'animosité tout personnels; nous ne ferons pas difficulté de les avouer. Il nous souvient que nous avons eu plusieurs pièces refusées à l'unanimité à ce théâtre du désert, une, entre autres, — et, franchement, elle méritait un autre sort : — cela s'appelait *Un Mariage en* 1840, et ce n'était qu'un drame en trois actes et en prose. Il y avait là-dedans un mari qui vendait jour par jour à sa femme le droit d'avoir impunément un amant, et qui, une fois la fortune de sa femme ainsi épuisée, s'en allait déposer une plainte au parquet, et tout cela se terminait par un toast à l'amour dans des coupes de Bohême, pétillantes de champagne saturé d'acide prussique. L'idée n'était-elle pas originale et digne d'un meilleur sort? Refusé à l'unanimité, — fut toujours pour nous la réponse stéréotypée sur les lèvres du secrétaire général de l'Odéon. En directeur subventionné, M. Altaroche se ferait un reproche d'ouvrir un manuscrit; nous ne devrions donc en vouloir qu'au comité cacochyme dont il a l'infortune d'être embarrassé, mais nous sommes ainsi fait, que nous en voulons au directeur et au comité. Du reste, la direction de M. Altaroche est de celles qui périssent par le spleen, et son résultat, le suicide. Depuis dix-huit

mois, on sait les succès que n'a pas enregistrés l'Odéon, on sait qu'ils n'ont pas relui les beaux jours de *Lucrèce*, de *Notre Fille est princesse*, et de *François le Champi*.

Toutefois, quelles que soient nos antipathies contre la direction de l'Odéon, notre intention n'est nullement d'en rendre responsables ceux qui ont été assez heureux ou assez malheureux pour obtenir quelques lopins de cette hospitalité parcimonieuse, qui nous fut toujours généreusement refusée ; aussi est-ce avec la liberté tout entière de nos appréciations que nous sommes allé voir la nouvelle pièce de M. Arthur Tailhand. C'est purement et simplement une symbolisation des souffrances de l'artiste, quelque chose qui ne se raconte pas, parce que cent poëtes l'ont dit cent fois, parce que le registre des entrées dans les hospices le dit tous les jours avec une éloquence plus sèche, mais plus émouvante. La donnée du drame de M. Tailhand n'a rien d'authentique : Nicolas Poussin ne put accompagner en Italie son ami le cavalier Marini, retenu qu'il était à Paris par ses engagements avec la communauté des orfévres, pour laquelle il exécutait un tableau représentant *la Mort de la Vierge*. Ce fut plus tard seulement que Nicolas Poussin entreprit, pour la troisième fois, le voyage d'Italie. Quant au prix de mille écus dont Marini aurait payé le tableau du peintre, il est tout simplement fabuleux. L'histoire nous apprend que le duc de Noailles faisait peindre à Poussin des batailles au prix de sept écus la pièce. Enfin, mille écus, tel était le chiffre de la pension que Louis XIII accorda à Nicolas Poussin, lorsqu'il l'envoya chercher à Rome, par M. de Chanteloup, pour *attraper Simon Vouet*. — Telle est l'expression assez étrange dont se servit le

monarque, si nous en croyons une lettre écrite par Poussin, le lendemain de l'audience royale, au chevalier del Pozzo.

Pour notre part, si nous avions voulu dramatiser les commencements de la gloire, nous aurions choisi une autre figure que cette physionomie calme et placide de Nicolas Poussin ; mais il y a quelques mois on inaugurait aux Andelys la statue de Poussin : le drame de l'Odéon n'est que le bouquet de la cérémonie. M. Arthur Tailhand a du talent. Est-ce de bonne foi qu'il admire Poussin? Croit-il vraiment que cet homme ait eu le feu sacré?

Dans un ouvrage aussi curieux qu'utile : *Catalogue raisonne of the Works of the eminent dutch, Fleminsh and French Painters, London,* 1837, un savant consciencieux, John Smith, donné la description de 342 tableaux de Nicolas Poussin. Un homme peut-il avoir du talent 342 fois dans la vie? C'est beaucoup.

Il est peu de musées qui ne possèdent des œuvres originales de Nicolas Poussin. Pour sa part, le duc de Bridgewater en possède sept : *les Sacrements,* qui ne lui ont pas coûté moins de 1,225,000 fr. Il est plus d'un tableau moderne que nous préférerions de beaucoup à ces compositions rougeâtres qui, dans la galerie du noble duc, font l'effet d'une décoration de guillotine. Pour ne pas sortir de l'Angleterre, — car c'est là qu'il faut aller chercher les amateurs éclairés des arts, — nous dirons encore que les belles collections du duc de Devonshire, de lord Strafford, du marquis de Westminster, de lord Herford, du comte Cowper, de sir Thomas Baring, du comte Radnor, de lord Exeter, du marquis de Rute, de MM. Coke, Miles et Wilkins, renferment

toutes, sinon deux, du moins un tableau de Poussin : il y en a 23 à Saint-Pétersbourg, au musée de l'Ermitage, — cette splendide maîtresse que l'empereur de Russie entretient à millions ; — 2 à Florence, au musée degl'Ufizi, — une pauvreté qui fait peine ; — 21 à Madrid, au museo del Re, — la plus belle collection du monde si elle n'était pas abandonnée à l'incurie d'un conservateur peu méritant ; — 8 à la galerie de Dresde, — un musée qui a l'air d'un bazar ; — 1 à Vienne, au Belvédère, — une collection *expurgata* ; — 5 à Munich, à la Pinacothèque, — un musée où l'on sent l'inspiration de cet homme qui avait eu assez d'esprit pour comprendre et aimer Lola Montès, assez de bon sens pour avouer tout haut son amour, au mépris de ceux qui le blâmaient parce qu'ils n'auraient pas su en faire autant que lui ; — 4 au musée de Berlin ; — 8 à la National-Gallery de Londres, — un musée dont je ne dis rien parce que tout le monde le connaît aujourd'hui. Le musée de Toulouse et le musée Fabre à Montpellier renferment l'un 7, l'autre 15 tableaux de Poussin ; enfin le musée du Louvre n'en présente pas moins de 39 à l'admiration des patriotes et des classiques. Nous citerons *Rébecca et Éliézer*, estimé 100,000 fr. ; — *la Manne dans le Désert*, 130,000 fr. ; — *les Philistins frappés par la peste*, 120,000 fr. ; — *les Aveugles de Jéricho*, 100,000 fr. ; — *la Femme adultère*, 100,000 fr. ; — *la Cène*, l'œuvre la plus remarquable du Poussin, 100,000 fr. ; — *la Mort de Saphire*, 100,000 fr. ; — *l'Apparition de la Vierge*, 100,000 fr. ; — *saint François-Xavier*, 250,000 fr. ; — *le Déluge*, 120,000 fr. ; — *Diogène*, 150,000 fr. ; — *le Triomphe de la Vérité*, 150,000 fr.

Ah ! Poussin n'avait besoin ni d'une statue ni d'un

drame : les catalogues des musées royaux et particuliers ne lui suffisaient-ils pas?

Si on en fait tant pour un seul homme, il n'en restera plus pour les autres.

<div align="right">Cornélius Holff.</div>

GYMNASE.

LES PREMIÈRES ARMES DE BLAVEAU,

Vaudeville en un acte, par MM. Jules et Gustave de Wailly.

« Ne dites pas que vous m'avez vue au Havre! » murmure à l'oreille de Blaveau Mme de Villarseau.

« Ne dites pas que vous m'avez vue au Havre! » murmure à l'oreille de Blaveau Mme Désétang.

« Ne dites pas que vous m'avez vue au Havre! » murmure à l'oreille de Blaveau Mlle de Romilly.

Mme Désétang est jeune et jolie ;

Mme de Villarseau, — sa cousine, — est jeune et jolie ;

Mlle de Romilly, — sa tante, — est vieille et laide.

Mme Désétang est mariée à M. Désétang, — un vieillard assez vieux.

Mme de Villarseau est mariée à M. de Villarseau, — un mari assez jeune.

Mlle de Romilly n'est pas mariée du tout.

Ah çà! expliquons-nous. La nuit du 17 avril, Blaveau, sur un rendez-vous que lui a donné Clara, — personne légère, rencontrée sur la jetée du Havre, — se faufile, à minuit, tel corridor, tel numéro, hôtel Frascati. Blaveau, — qui n'est rien moins qu'un bachelier ès-bonnes fortunes, — trouve à l'heure dite une clef sur une serrure, c'est vrai; mais, — dans la chambre

pas de lumière, et, au lieu et place d'un accueil, un grand cri. — Quelle était cette femme? quel était ce grand cri? — Parbleu! se dit Blaveau, c'est Mme Désétang... non, c'est Mme de Villarseau... à moins que ce ne soit Mlle de Romilly. Fichtre! — Et Blaveau passe trois quarts d'heure à monter, à descendre de l'une à l'autre, — un réjouissant voyage, je vous assure, un peloton de fil bien embrouillé, digne des meilleurs maîtres de l'intrigue.

Ce charmant vaudeville de MM. Gustave et Jules de Wailly est enlevé par Geoffroy, qui joue le vaudeville comme s'il n'était pas un grand comique, — par Geoffroy, dont nous espérons un de ces jours mettre en relief tout le talent dans une étude sur *Mercadet*.

MADAME SCHLICK,

Comédie-vaudeville en un acte, par M. Varner.

Êtes-vous proscrit? — Ayez une sœur. Une sœur comme Rose Chéri, s'entend. Fût-elle femme de chambre, *pour de rire*, ayez une sœur. Elle finira, laissez faire, — elle finira par vous donner un beau-frère aussi distingué que Bressant, et à gagner du même coup la clémence du public et de l'empereur d'Autriche, — deux empereurs! Villars a créé un rôle de valet en dehors du Frontin, — ce Dave de Marivaux. — C'est bien le meilleur valet moderne que nous connaissions.

Nous applaudissons d'autant plus volontiers à ces deux jolis petits actes que certaines personnes avaient cru lire, dans les quelques lignes que nous donnions la dernière fois au Gymnase, une hostilité systématique. D'hostilité, nous ne nous en sentons, pour notre part,

contre aucune direction, nous ne tâchons d'en avoir que contre les mauvaises pièces; et d'ailleurs en aurions-nous contre un théâtre, ce ne serait pas contre celui de M. Montigny. — Nous n'avons pas oublié qu'il y a un mois à peine, M^{me} Rose Chéri jouait une comédie de Musset dont n'avait pas voulu le théâtre de la rue Richelieu; nous n'oublierons jamais que son mari a fait jouer *Mercadet*.

<div style="text-align:right">Edmond et Jules de Goncourt.</div>

PALAIS-ROYAL.

LE PRINCE AJAX,

Vaudeville en deux actes, par M. Léon Laya.

Ce soir-là j'avais l'âme triste, — chère Louisa, vous savez pourquoi. — J'étais dans cette situation d'un homme qui a renié toutes les affections et toutes les sympathies, qui a fait le vide autour de lui, qui s'est habitué à tourbillonner dans ce vide, et qui étouffe dans l'espace restreint que lui laisse à peine un amour immense comme une passion, puissant comme une pensée, quand cette pensée est une idée fixe; et j'avais envie de réfléchir, et ils étaient là 980 qui riaient sans pitié pour ma tristesse.

Qu'est-ce que le rire? C'est pour une femme un moyen de montrer ses dents, ou de darder une œillade que le chaos des contractions musculaires rend imperceptible à la surveillance du jaloux; c'est encore une manière de répondre quand on ne sait que répondre, une manière de sortir d'embarras : voilà ce que c'est que le rire; une minauderie, quelque chose comme le

bâillement transposé, le bâillement en sens longitudinal, le bâillement horizontal; mais quand le rire est fendu à cette largeur que l'on appelle l'éclat, oh! ce n'est plus même une minauderie, c'est une grimace et une affreuse grimace.

Ils rient, et de quoi? De Ravel, zébré dans une houppelande groseille! Ils rient, et parmi eux, dans un an, dans un mois, dans une semaine, il en sera peut-être plus d'un sur la face duquel la mort aura sculpté le ricanement éternel du squelette.

Par où finit la vie? Par un éclat de rire. Qu'est-ce donc que le rire? Une maladie, une souffrance, une épilepsie.

Aussi, ennemi du rire, je n'aime pas le théâtre du Palais-Royal. Outre qu'en gravissant cet escalier non monumental, il vous monte au nez une senteur de provincial en bonne fortune, de garde national en goguette à la faveur de la présence au poste, il semble qu'ils rient tout seuls les murs de cette petite salle où débuta Brunet en 1798. Or, ce soir-là, c'était un rire universel, incessant. Ravel galvanisait *le Prince Ajax,* un vaudeville comme il y en a tant, de M. Léon Laya. Nous n'avons pas l'habitude de louer grand'chose, nous ne commencerons pas par un vaudeville. Celui-ci a l'immense défaut d'être parfaitement déplacé; au Gymnase ou au Vaudeville, il eût été supportable; au Palais-Royal il n'est acceptable qu'à la condition de n'avoir pas le sens commun. La pensée seule de Ravel, le grotesque par excellence, aristocratisé dans un rôle de grand seigneur du XVIIIe siècle, ne suffit-elle pas pour faire bondir d'indignation? C'est toujours l'histoire de l'adolescence déniaisée par l'amour? Vous savez com-

ment l'esprit vient aux filles et aux garçons? Eh bien ! je préfère La Fontaine à M. Léon Laya, sans aimer beaucoup ni l'un ni l'autre. Encore un mot : on est bête, ou on ne l'est pas : nous engagerons M. Laya à ne pas démentir au verso ce qu'il affirme au recto. Nous lui dirons encore que le langage emprunte toujours quelque chose à l'idée, et qu'un homme qui, comme le prince Ajax, sait spirituellement se tirer d'une situation difficile, ne doit pas s'exprimer comme une queue rouge.

Ces réserves faites, nous ne ferons pas difficulté de reconnaître que *le Prince Ajax* a réussi. Du reste, il n'y a jamais que des succès au Palais-Royal : son public est si bête ! sur une sauce à la ravigotte servez-lui des gravelures, et vous pouvez être sûr qu'il applaudira. Les pièces, le théâtre et le public sont faits l'un pour l'autre. Les gens d'esprit n'ont rien à voir là.

<div style="text-align:right">Cornélius Holff.</div>

— 28 février. —

THÉATRE-FRANÇAIS.

DIANE,

Drame en cinq actes et en vers, par M. Émile Augier.

Vous rappelez-vous Dagobert, — cette bonne création d'Eugène Sue, — ce bon Dagobert menant sa petite caravane, veillant aux repas, au temps et au coucher,

se trouvant toujours bien quand les petites ont un bon lit et le cheval de l'avoine; — Dagobert lessivant, Dagobert bonne d'enfants, Dagobert raccommodant le linge?

Eh bien! dans son premier acte, M. Augier a aussi son Dagobert; seulement son Dagobert s'appelle Parnajon. De Juif Errant, il n'y en a pas trace, et Rodin s'appelle Richelieu : il est roi du roi de France.

Avez-vous vu dans l'histoire une figure plus triste que cette figure de Louis XIII, toute pleine d'ombre et d'ennui? Pauvre roi! un sujet qui lui commande à genoux; tout autour de lui des ambitieux qui conspirent en regardant l'Espagne, — comme si l'on était encore sous la ligue et que le *Catholicon* fût à faire, — le roi comme endormi, et toujours dans son cabinet, « pendant ce grand train de guerre qui fut son règne. » Sa mère, il est obligé de l'exiler; son frère...

Un frère! non, madame. Ah! si fait, j'ai Monsieur, on l'avait trouvé bien près de Chalais quand on fit sauter la tête à Chalais. Sa femme! sa femme! quand elle le fit supplier au lit de mort de ne pas croire qu'elle eût trempé dans le dessein d'épouser Monsieur : « Dans l'estat où je suis, je luy dois pardonner, dit son mari, mais je ne la dois pas croire. » Pauvre homme qui faisait *le plus vilain métier, — le métier de roi, — le plus à contre-cœur possible;* une figure qui ne rit pas et qu'on plaint, un roi qui ne fût pas même un homme, un homme qui ne fut pas même un mari! Louis XIII, qui n'eut dans sa vie que de bien courts moments de franche joie : quand il piquait des longes de veau! Louis XIII, qui n'eut qu'une influence, celle de mettre en sa cour *le pain d'épice à la mode!*

Quand les tableaux de la galerie de Munich étaient aux frères Boisserée, — il y a des dix ans, — des artistes sont venus qui ont dit, en voyant ces Hemling, ces Van Eyck : Il faut repeindre cela. — Et ils ont pris les tableaux, et ils les ont repeints.

Marion Delorme, il paraît, avait besoin d'être repeinte ; M. Émile Augier a bien voulu s'en charger.

Diane est une femme, mais une femme du XVIIe siècle, une femme allaitée au bruit des guerres civiles. Elle a peut-être, toute jeune,

> Vu massacrer les siens d'un glaive de vengeance,

comme il est dit en la Polixène de Cl. Billard. Elle a été bercée aux arquebusades des *reîtres noirs*, au bruit de ces batailles
> Où l'on jouait de sang ;
> Où le fer inhumain insolent besoignait.

Elle est la mère et le père de son frère ; elle l'aime et le conseille. Elle vendra sa montre, si son frère doit de l'argent ; elle fera des armes, si son frère a un duel.

Ici une réflexion. — On a fait réciter à Mlle Rachel une fable de La Fontaine. — On lui fait chanter une romance à boire. — La voilà qui fait des armes. — Nous ne désespérons pas de la voir donner un de ces jours le *combat à outrance au sabre et à l'hache*, ainsi que porte la bienheureuse étude du Plutarque de Debureau.

Dieu merci ! Mlle Rachel est une actrice de taille à se passer des tours de force. Les deux mots : *Une femme, — à quelle heure ?* elle les a dits de façon à laisser à d'autres les charlataneries du jeu et les réclames de l'excentrique.

Il y a dans la pièce un balcon qu'on saute — (Marion

Delorme); un duel — (Marion Delorme); un arrêt de mort — (Marion Delorme); une criée de l'arrêt — (Marion Delorme); le cardinal Richelieu, — cette terreur que Victor Hugo avait laissée à la cantonade et dont Geoffroy a fait un magnifique portrait historique; Louis XIII — (Marion Delorme); une grâce qu'on signe — (Marion Delorme). Le tout finit comme un vaudeville. Ceci appartient en propre à M. E. Augier. La chose est entrelardée de ces vieux sentiments romains, aussi démonétisés que la légende classique des premiers temps de Rome.

Nous la croyions pourtant bien morte, cette école qui cherche son originalité à brouiller du Corneille avec du Victor Hugo; école bâtarde, sans verve, sans force, œuvres avortées, école naufragée ! — Plus folle que cette grande marieuse dont parle Molière, — qui aurait marié le Grand-Turc à la république de Venise, — elle croit marier le drame à la tragédie; *invitus invitam*. C'est recommencer Mézence.

Par cette œuvre, M. E. Augier a fait un grand pas vers l'Académie. Le fauteuil de Casimir Delavigne doit le convoiter.

Toute notre sévérité n'empêche pas le dramaturge d'avoir fait au temps jadis une charmante comédie.

Il n'y a qu'une chose qui pourrait nous faire douter de l'intelligence de Mlle Rachel, nous, ses admirateurs, — c'est qu'entre la Marion qu'elle avait depuis si longtemps entre les mains, et la Diane de M. Augier, elle ait fait le choix qu'elle a fait.

<div style="text-align:right">Edmond et Jules de Goncourt.</div>

ODÉON.

L'ORIGINAL ET LA COPIE,

Comédie en un acte et en vers, par MM. N. Jautard et G. Harmant.

Mme de Néris-Restout a perdu son portrait en sortant d'un bal, c'est-à-dire qu'elle l'a laissé tomber, afin que le chevalier de Rancy-Métrême le ramassât. Elle promet sa main à qui le lui rapportera. C'est bien étrange, n'est-ce pas? Attendez, c'est pour amener la timidité du chevalier à une conclusion. Mais Mme de Néris-Restout a compté sans MM. Jautard et Harmant. Le chevalier rend le portrait sans réclamer la récompense. La coquette piquée jette son portrait dans la mare, où il est repêché par le notaire Girard-Tétard. Gare à vous, chevalier! Notre homme se décide enfin à accentuer ses soupirs. Au lieu de l'*original*, il a rendu la *copie*. Il épousera. Soyez heureux, monsieur et madame, c'est ce que je vous souhaite et je vous désire. La pièce est en vers, — un défaut selon nous; — elle n'est ni amusante ni intéressante; mais il s'y rencontre plus de mots fins et spirituels que n'en comporte le répertoire habituel de l'Odéon. Du reste, cette comédie perdait beaucoup à la solitude au milieu de laquelle elle était fort mal jouée. Ils étaient là trois acteurs et trois actrices; et franchement, si nous ne savons auquel donner la palme du blâme, nous savons bien que nous n'avons applaudi que Mlle Anaïs, un charmant petit talent dépaysé dans ces latitudes.

<div style="text-align: right;">Cornélius Holff.</div>

OPÉRA-NATIONAL.

LA POUPÉE DE NUREMBERG,

Opéra-bouffe en un acte, par MM. de Leuven et A. de Beauplan; musique de M. A. Adam.

S'il est quelque chose de plus absurde que l'opéra-comique, c'est sans contredit l'opéra-bouffe, — une importation italienne dont nous ne nous sommes pas encore débarrassés. Dans l'opéra-bouffe, rien n'est tenu d'avoir le sens commun, pas plus les situations que le style ou les idées.

La musique est un élément dramatique, d'une puissance infinie, incalculable ; c'est une des plus admirables créations du génie de l'homme, c'est l'emprunt le plus audacieux qu'il ait fait aux procédés de la création. La science des sons, la science de l'harmonie, n'est-ce pas la science de toutes les sciences? La musique, c'est la mise en vibration directe des forces magnétiques qui circulent dans l'air, dans le métal, dans le bois, dans le plus mince linéament d'un détritus animal ou végétal. Longtemps je n'ai pas compris la musique, et stupidement je prenais le jeu infernal de l'archet ou du doigté pour une simple victoire de l'organisation sur le chaos : ce n'est que par l'étude du magnétisme que je suis arrivé à l'intelligence des harmonies musicales; aussi n'est-ce pas sans indignation que je vois prostituer aux chinoiseries du grotesque les ressources de cette science, qui ne doit être pour l'homme qu'une initiation. Il est un fait étrange, c'est que presque toutes les découvertes de la science moderne ont leur analogie dans les croyances primitives du genre hu-

main. Amphion, Josué, — deux mythes, si vous voulez, — deux vérités, deux traditions authentiques, selon moi, — embellies de merveilleux par la nécessité de stupéfier le doute, affaiblies par le criticisme d'une vaine science.

Il est dit que *la Poupée de Nuremberg* nous ramènera sans cesse aux idées philosophiques : MM. de Leuven et de Beauplan se sont amusés à les remuer à pelletées, — sans en tirer aucun parti, rendons-leur cette justice. — Cornélius-Grignon, citoyen de Nuremberg et fabricant de jouets, — car que faire à Nuremberg, si l'on n'y fabrique des jouets? — a reçu du ciel un fils, Donathan-Menjaud, et de l'enfer un neveu, Miller-Meillet; si bien que, très-mauvais oncle, mais très-excellent père, il a fabriqué, pour en faire l'épouse de son fils, une poupée à laquelle il doit donner la vie par des procédés magiques. Hélas! nous aussi nous poursuivons cette idée de l'animation de la matière inerte par la volonté. Il nous semble que Prométhée a dû exister, et qu'il ne s'agit que de retrouver la théorie d'une puissance dont le hasard peut-être lui avait révélé la pratique. Comme Cornélius-Grignon, nous avons notre chimère; mais nous n'avons pas recours comme lui aux évocations sataniques. Il y avait dans cette idée la matière de tout un drame; MM. de Leuven et de Beauplan l'ont-ils comprise? Nous n'en savons rien. Faire un opéra-bouffe, c'est s'enlever le droit d'avoir une pensée sérieuse et surtout raisonnable.

Tandis que Cornélius-Grignon envoie son neveu Miller-Meillet se coucher sans souper, il se rend avec son fils à une fête que donnent ses voisins. Pendant ce temps, Miller-Meillet se costume pour le bal masqué :

— c'est là qu'il doit se rendre avec sa maîtresse, — une jolie maîtresse, ma foi! — Berthe-Rouvroy. — Miller, de la lumière! — C'est Berthe qui a peine à gravir l'escalier ténébreux. — Comment! s'écrie Miller tout fier de son déguisement satanique, c'est là ton costume! — Il est vrai que la pauvre Berthe a bien un mantelet gris-lavandé, garni de dentelle noire; mais elle a une robe qui ne réflète aucune élégance. Jeune et jolie, elle n'a pas besoin de toilette : n'a-t-elle pas pour plaire à son amant ses beaux cheveux parfumés d'amour, ses yeux noyés dans des flots de volupté, et cet indéfinissable sourire qui rappelle les grâces pensives de la courtisane italienne poétisée par le pinceau d'un grand maître et les chants d'un illustre poëte? Et puis, quand Berthe-Rouvroy aura timidement raconté son excuse, qui est-ce qui ne sera pas disposé à lui pardonner? Elle avait bien, sur le prix modique des journées de son labeur, acheté de quoi se parer d'un costume; mais, au moment où elle allait gaspiller au plaisir les économies du travail, elle a entendu tout à côté d'elle une misère qui geignait la faim et la maladie, et… nous laissons à votre cœur le soin de deviner ce qu'elle a fait. — Qui est-ce qui ne connaît le mot de Didon? Miller-Meillet en est là sous la tutelle d'un oncle fort rapace; aussi n'a-t-il garde de gronder Berthe-Rouvroy. Un autre en aurait-il le courage, à voir l'attitude avec laquelle sa générosité semble demander pardon à son amour? — Mais, lui dit-il, écoute, mon oncle a là des habits magnifiques pour une poupée qu'il chérit; entre dans ce cabinet, habille-toi. — Et il en est ainsi fait. Pendant ce temps, l'heureux amant dispose le souper préparatoire aux exercices chorégraphiques. — Quel

est ce bruit? — C'est mon oncle! — Et Miller-Meillet n'a que le temps de se sauver dans la cheminée.

C'est en effet Cornélius-Grignon qui rentre avec son fils. Il pleut, il vente, il grêle, et c'est une nuit ainsi désordonnée qu'il lui faut pour faire l'évocation diabolique. Tandis qu'il prononce sur une autre conjonction syllabique le sacramentel abrakadabra, Donathan-Menjaud fait du feu dans la cheminée. Miller-Meillet, qui n'a pas envie d'être étouffé, se décide à jouer le rôle du diable. — Prosternation de l'évocateur imprudent. — Miller-Meillet à son tour évoque Berthe-Rouvroy. Nous renonçons à décrire l'admiration de Cornélius-Grignon pour son œuvre, et de Donathan-Menjaud pour celle que *son papa* lui destine pour épouse. Mais comment tout cela se terminera-t-il? Berthe-Rouvroy dit qu'elle a faim! Déjà! s'écrient en chœur Cornélius-Grignon et Donathan-Menjaud. — Tandis que le diable leur ordonne d'aller chercher à souper, conférence rapide entre Miller-Meillet et sa maîtresse. — Va ôter ton costume, je me charge de tout arranger, — et Berthe-Rouvroy reste maîtresse de la scène. — C'est un vrai démon, elle casse tout, brise tout, la porcelaine et les jouets. Cornélius-Grignon commence à regretter son œuvre... Encore une idée philosophique. La vie, — la boîte de Pandore, — Dieu se repentant de la création, — le péché originel, — et bien d'autres belles choses que nous vous pourrions dire et que nous ne vous dirons pas. Après avoir bouleversé un désordre général, Berthe-Rouvroy disparaît. Alors Cornélius-Grignon prend une résolution suprême, il s'arme d'un marteau et va détruire sa poupée. Miller-Meillet revient, il explique tout à son oncle, et celui-ci furieux veut mettre le

neveu à la porte. — Avec plaisir, reprend l'insolent, mais vous me rendrez la fortune de mon père, que vous m'avez volée. — Et Cornélius a si radicalement perdu la tête qu'il consent à cette restitution. — Et Berthe-Rouvroy épouse Miller-Meillet, — c'est toujours ainsi que les choses se passent entre cet acteur et cette actrice, — dénoûment qui n'est guère du goût de Donathan-Menjaud. Et franchement nous ne sommes nullement fâché qu'il soit un peu mortifié. Cet acteur n'a pas joué ce rôle, il l'a grimé. Il a des aspects de plan coupé et des allures de pain d'épice taillé en Polichinelle. Le fils a par trop l'air d'être l'enfant de son père, — un pantin et un bimbelotier; ses bras paraissent être attachés avec des bouts de ficelle. Menjaud a en outre l'énorme défaut de n'avoir qu'un jeu extérieur, à l'adresse des spectateurs myopes ou qui n'ont pas de lorgnette; il n'a pas la conscience de son rôle, et, vu de près, il ne joue point du tout; exemple : tandis qu'il paraît et doit être effectivement glacé de terreur, ses lèvres sourient. Si les acteurs eux-mêmes ne se prennent point au sérieux, que devra donc faire le public?

Et pourtant Menjaud ne manque pas de bons modèles : ne joue-t-il pas entre Meillet et Mlle Rouvroy? — Mlle Rouvroy surtout, qui est Marielle, Berthe ou la poupée de Nuremberg, jusque dans son for intérieur, — Mlle Rouvroy, qui n'a peut-être d'autre défaut que de jouer trop serré; car l'observateur attentif souffre de tout le travail qu'il a fallu à l'artiste pour vaincre les rébellions de la nature, si difficile à assouplir à ces situations de convention. La poupée de Nuremberg restera une des plus heureuses créations de son talent;

aussi est-ce avec un enthousiasme spontané qu'aux brillantes roulades qui perlaient sur ses lèvres, toutes les femmes qui assistaient à cette représentation se sont dépouillées de leurs bouquets, heureuses de fournir, au costume de la poupée, ce complément qu'avait oublié Cornélius. Ce soir-là M^{lle} Rouvroy devait remporter tous les succès, et c'est avec des transports unanimes que la salle entière a bissé un pas sans façon sur lequel elle préludait avec Miller aux joies et aux abandons amoureux du bal masqué. Lorsqu'elle revient, à l'évocation du diable, revêtue des parures que Cornélius destinait à son chef-d'œuvre, et que, pour lasser le Prométhée qui l'a tirée du néant, elle s'emporte en bruyantes lutineries, elle a mis dans le jeu de ses moues et de ses folies une verve et un entrain qui semblaient incompatibles avec la nature un peu sentimentale de son talent. Elle était la fille de Paris,—la femme-chatte qui saute sur vos meubles, qui brouille tout sur votre bureau, — la maîtresse indisciplinée qui met le désordre dans votre bibliothèque, et qui croit vous consoler d'une glace cassée, d'une page déchirée, d'une coupe brisée, d'un plâtre émietté, par un sourire et quelquefois un baiser ; elle était aussi la vivandière aux gestes impérieux, et, son sabre de fer-blanc à la main, elle instrumentait vraiment sur le ventre de Cornélius avec l'aplomb d'un instructeur. Ajoutons que tout le temps elle a été dignement secondée par Meillet.

En résumé, cette petite pièce, dont le décousu était illustré de mots spirituels, a obtenu un succès dont M. Adam a le droit de réclamer une bonne part. Le même soir, *les Fiançailles des Roses*, musique de M. Villeblanche, remportaient, grâce cette fois absolument

au talent du compositeur, un succès sur lequel nous reviendrons.

Deux succès le même jour, c'est beaucoup! Puissent-ils engager M. Seveste à ne pas abuser des charmes de la claque! c'est manquer de respect aux auteurs, aux acteurs et au public peu respectable, mais très-payant! Puissent-ils surtout écarter de lui le calice de la subvention!

<div style="text-align:right">Cornélius Holff.</div>

GYMNASE.

LE MARIAGE AU MIROIR,

Comédie-vaudeville en un acte, par M. G. Lemoine.

Il vaut mieux se marier que de brûler, a dit quelque part saint Paul, — un homme qui a écrit en grec, quoique dans une occasion solennelle un grand personnage l'ait travesti en latiniste.

Qu'est-ce que le mariage? C'est le viol légal, à ce que prétend un des penseurs les plus profonds de ce siècle. Qu'est-ce que le mariage? Est-ce l'enfer, ou bien est-ce le paradis? Est-ce tous les deux? N'est-ce ni l'un ni l'autre? Nous l'avons déjà dit : il n'y a point de vérité absolue, et si cet axiome sceptique est absolument vrai, c'est surtout en matière matrimoniale. Le mariage, ce serait l'enfer avec Adèle, ce serait le paradis avec Louisa; ce serait peut-être le purgatoire avec toute autre. Vous vous portez bien, vous avez de l'argent, et une partie délicieuse en projet, oh! le mariage, c'est l'enfer! Votre bourse sonne creux, vous êtes malade, fatigué, votre maîtresse vous trahit sans que vous ayez

le droit de vous en fâcher, de peur de paraître ridicule, oh! le mariage, ce doit être le paradis. Et puis, le lendemain, il fait beau, les créanciers veulent bien prendre patience, l'orchestre de Mabille vous bourdonne aux oreilles, oh! le mariage, ce doit être l'enfer. Ah! si j'étais marié, je n'aurais plus ma liberté! Ah! si j'étais marié, je n'en serais pas réduit à ces exercices de volant sur une raquette! Et voilà ce que c'est que l'homme : une girouette de papier peinte en zinc, — quelque chose qui procède d'Essonne et de la Vieille-Montagne.

Demandez-le à Mlle Zoé-Luther, la pupille de Léon-Landrol : voici que son miroir lui reflète les infidélités de son prétendu et la brouillerie des deux époux, — d'Adèle-Bodin et de Léon-Landrol, — et elle ne veut pas se marier; mais voici que le même miroir lui reflète aussi la réconciliation des deux mêmes époux, et elle se mariera avec Hercule-Geoffroy.

Encore un acte de la comédie humaine, n'est-ce pas?

Depuis longtemps le Gymnase en est au régime du mariage : hier *Un Mari trop aimé*, aujourd'hui *le Mariage au Miroir*.

Nous pensons que M. Lemoine-Montigny est très-galant pour sa femme.

<div style="text-align: right">Cornélius Holff.</div>

PALAIS-ROYAL.

UN ENFANT DE LA BALLE,

Vaudeville en un acte, par MM. Bayard et Biéville.

M. Scribe est, dit-on, en Italie, où le retient le soin de sa santé, mais MM. Bayard et Biéville nous restent.

Tout n'est pas perdu. Les disciples tendent de jour en jour à dépasser le maître. M. Scribe s'était contenté d'être plat, MM. Bayard et Biéville n'en sont plus à l'état négatif. Sylvia est une jeune actrice; élevée dans les principes de M. Scribe, elle ne veut rien accorder à l'amour, mais tout réserver au mariage, de telle façon que le duc de Verte-Allure-Amant se décide à l'épouser. Mais Sylvia-Pauline a un cousin, Octave-Azor-Marquis-Bicarmel-Liline-Levassor, un cousin qui ne s'appelle pas Charles, mais qui mériterait de s'appeler Charles, tant il est madré et amoureux. Le cousin est amoureux de la cousine, la cousine est amoureuse du cousin; mais, dans le pays de M. Scribe, on préfère un duché à tous les amours. Le cousin n'a donc d'autre moyen que de rompre le mariage, ce qu'il fait au moyen d'une série de travestissements que nous ne prendrons pas la peine de vous rappeler, et il a la générosité d'épouser la cousine.

Cela est farci de calembours d'une bêtise qui finit par devenir amusante, à tel point que nous-même avons pris parti de rire. Nous nous en confessons humblement, et nous déclarons que nous n'avons pas envie de recommencer; mais savons-nous si, à l'occasion, nous ne recommencerions pas? L'esprit est fort, mais la chair est faible.

C'est pitoyable, mais c'est drôle.

Les mots graveleux y fourmillent : on est toujours sûr de réussir quand on s'adresse aux mauvais côtés de la nature humaine.

<div style="text-align:right">Cornélius Holff.</div>

FOLIES-DRAMATIQUES.

UNE ALLUMETTE ENTRE DEUX FEUX,
Vaudeville en un acte, par M. Honoré.

Décidément cela devient monotone : aux Folies-Dramatiques aussi, il n'est question que de mariage. Deux charmantes grisettes,—Georgine-Esmériau et Florette-Duplessy, — aiment pour le bon motif deux jeunes gens,—chacune le sien, — qui les quittent subitement pour affaires pressées. Elles se croient trahies; — si elles épousaient M. Bajazet-Leriche? Celui-ci ne demande pas mieux, — nous le croyons bien; — mais, en homme moral, il se permet de leur représenter qu'il ne peut les épouser toutes les deux. Et elles jouent la corbeille et le bouquet de fleurs d'oranger à pile ou face, lorsque reviennent les deux infidèles. On revient toujours à ses premières amours. Bajazet-Leriche ira épouser ailleurs, au treizième arrondissement, si cela lui plaît.

Et voilà ce que c'est qu'*une allumette entre deux feux*: Leriche, c'est l'allumette; Mlles Esmériau et Duplessy, ce sont les deux feux.

UNE VIE DE POLICHINELLE,
Vaudeville en cinq actes, par MM. Guénée et Delacour.

De ce titre-là l'on pouvait faire quelque chose de charmant : MM. Guénée et Delacour n'ont guère réussi. Nous renonçons à analyser cet imbroglio : nous avons affaire à deux auteurs qui ont l'habitude des succès, et souvent des succès mérités; nous ne les chicanerons

pas sur cet oubli d'un instant. Nous ne parlerons que d'une jeune actrice, M^{lle} Dinah, qui, avec une verve digne d'un meilleur sort, faisait admirablement valoir des riens et des pirouettes. Elle a de l'avenir et toute une fortune dans le geste et dans les yeux.

<div style="text-align:right">Cornélius Holff.</div>

— 6 mars. —

OPÉRA-COMIQUE.

LE CARILLONNEUR DE BRUGES,

Opéra-comique en trois actes et quatre tableaux, paroles de MM. de Saint-Georges, musique de M. A. Grisar.

Quand on prend du galon, l'on n'en saurait trop prendre. — N'est-ce pas ? — Je vous demande mille pardons de commencer par cette citation triviale, mais rien ne saurait mieux expliquer l'espèce de métier que font les auteurs d'opéras-comiques. L'invraisemblance du style et des situations conduit à l'invraisemblance des faits, des idées et des caractères.

Nous regardons l'opéra-comique comme une monstruosité, mais, une fois ce genre admis, nous ne nous refuserons pas à reconnaître que M. de Saint-Georges sait avec un inimitable talent intéresser à des situations que l'on sait n'être ni vraies ni possibles. Des nombreux opéras de M. de Saint-Georges, nous n'en connaissons pas qui soit mieux attaché, qu'on nous pardonne cette

expression, que *le Carillonneur de Bruges*. La comédie se mêle au drame avec un sans-façon tout shakspearien. Ce n'est pas nous qui en ferions un reproche à qui que ce soit. Ne savons-nous pas que toujours dans la vie le ridicule se mêle au pathétique, — un *lapsus linguæ* au milieu d'un mouvement oratoire, un cor au pied dans une cérémonie officielle. — Une note de plus, et le sublime ne déchanterait-il pas au burlesque?

Il y a déjà quelques jours que *le Carillonneur de Bruges* a été joué; tout le monde en a lu le compte-rendu, nous regrettons d'avoir mis du retard à faire les honneurs de notre critique à M. de Saint-Georges; nous ne reviendrons pas sur tous les éloges qu'il a reçus, dans l'espérance que bientôt nous nous retrouverons face à face de ce talent spirituel qui, malheureusement, ne fait que des opéras-comiques.

Disons maintenant de quelle manière misérable la pièce a été représentée.

Mlle Wertheimber, qui faisait ses débuts à l'Opéra-Comique, possède une très-jolie voix, mais elle ne sait pas jouer;

Mlle Miolan joue tout à fait mal;

Mlle Revilly joue mieux;

Bataille, le carillonneur, pour un rôle très-incolore, a cru devoir s'inspirer de Quasimodo, et s'est transposé en énergumène, avec gestes d'un effet peu pathétique, mais désespérant;

Boulo fait valoir une situation ingrate avec sa gentillesse habituelle et sa voix délicieuse;

Nathan a rempli avec intelligence et succès un rôle de familier du saint-office.

Tout cela ne ressemble ni à *Quasimodo* ni au *Sonneur*

de Saint-Paul : c'est une *Closerie des Genêts* en musique. La musique s'est un peu trop inspirée du poëme : l'air d'entrée de Matheus-Bataille : *Sonnez, sonnez, cloches gentilles,* et le chant du même et obstiné carillonneur : *Sonne, sonne pour la patrie,* avec des prétentions dramatiques, nous ont paru du plus triste effet. M. Albert Grisar s'est, ce nous semble, complétement trompé; du reste, cela tient à la faute primitive, qui consiste à avoir laissé prendre trop de développements à l'individualité du carillonneur, personnage auquel on ne peut départir la moindre parcelle d'un intérêt tout entier absorbé par la princesse et sa fidèle amie Béatrix. Cependant il y a de jolies choses dans cette partition : la tournoyante seguidille qui termine à la première scène les couplets de Mésangère, la romance de Béatrix : *J'attends ici de meilleurs jours,* et le quatuor de réconciliation : *O dévouement saint et sublime !*

<p style="text-align:right">Cornélius Holff.</p>

OPÉRA-NATIONAL.

LES FIANÇAILLES DES ROSES,

Opéra-Comique en deux actes, paroles de M. Deslys, musique de M. de Villeblanche.

Il n'y a qu'un instant nous lisions dans un journal que « *la Poupée de Nuremberg* est un tissu de niaiseries contées dans un patois misérable; » que « la musique de *la Poupée ne Nuremberg* est pleine de verve, spirituelle, charmante; » que « le libretto des *Fiançailles des Roses* est une fantaisie pleine de grâces et de choses charmantes; » que « la musique de M. de Villeblanche est pâle; » que « c'est un perpétuel pastiche de *l'Éclair.* »

Pour nous, nous pensons que si, en sa qualité d'opéra-bouffe, le libretto de *la Poupée de Nuremberg* n'a pas le sens commun, ce n'est certes point un tissu de niaiseries contées dans un patois misérable, — que la musique de M. Adam n'est pas un chef-d'œuvre ; — que le libretto des *Fiançailles des Roses* est parfaitement ennuyeux, — et que la musique de M. de Villeblanche est très-vivement colorée.

Le goût n'a pas de règles fixes, tels sont ses caprices; autant d'auditeurs, autant d'opinions. Tenez donc à l'approbation de vos semblables ! Et qu'est-ce que la réputation et la gloire ? Le produit de toutes ces divergences de manières de voir et de sentir.

Ce titre seul, *les Fiançailles des Roses*, pronostique une étrangeté, et, en effet, c'est une étrangeté et une étrangeté malheureuse. Il ne s'agit rien moins que d'une tradition hongroise. Le jour où vous atteignez l'âge de dix-huit ans accomplis, faites à minuit, entre deux bouquets de roses, une évocation diabolique, et, suivant que vous êtes un jeune premier ou une jeune première, vous verrez apparaître celui ou celle que vous devez épouser.

Youla-Mendez use de ce moyen, et elle est pleinement satisfaite de l'apparition de Williams-Dulaurens, son cousin, qu'elle épouse effectivement.

Nous n'avons jamais rien entendu qui nous ait paru si long. Ajoutons que la pièce était jouée d'une manière peu brillante, et que Grignon continue à être de plus en plus déplorable.

Il a fallu la délicieuse musique de M. de Villeblanche, élégamment soutenue par la jolie voix de M^{lle} Mendez, pour nous réconcilier avec l'Opéra-National.

A côté de nous, une jeune femme, qui semblait prendre un vif intérêt à la première représentation des *Fiançailles des Roses*, parlait du découragement et des terreurs de M. de Villeblanche. — Le rideau venait de baisser sur *le Maître de Chapelle*, et c'était pendant l'entr'acte que nous écoutions ces détails sur les souffrances intime de l'artiste. — Pour nous, nous avions confiance. Nous étions venu à cette représentation avec joie, et, sans rien connaître de la partition nouvelle, nous étions persuadé que nous n'aurions qu'à applaudir.

Ah! c'est que, pour nous, M. de Villeblanche est un vieil ami : n'est-il pas l'auteur de *Djalma*, de *Rose et Blanche*, d'*Ange aux doux yeux*, et de cent autres suavités musicales qui nous rappellent des souvenirs bien chers, des souvenirs d'amour? — C'était une femme d'esprit, — une artiste incarnée dans une lorette; elle avait le bon goût d'aimer la diction élégante et mélancolique de M. de Villeblanche, et toujours elle redisait ses blondes et vaporeuses romances. J'ai conservé d'elle l'album de 1847 de M. de Villeblanche, et bien souvent je passe des heures à rechercher les harmonies que sa voix a notées dans mon cœur.

Essentiellement dramatique, la musique des *Fiançailles des Roses* n'en est pas moins gracieuse. Ce sont des gammes ondées qui procèdent par vagues moelleuses et transparentes. Le talent du compositeur n'est pas encore ce qu'il sera un jour; tel qu'il est, il doit donner à réfléchir à ces vieillesses qui, de droit divin, se croient en possession des théâtres de Paris. L'espace nous manque pour noter tous les passages qui nous ont frappé; nous citerons seulement dans l'ouverture

une sérénade de cors avec pizzicato de basses du plus heureux effet.

Toujours si nous en croyons notre voisine, M. de Villeblanche serait sur le point de continuer ses glorieux débuts par la représentation d'une œuvre capitale. Puisse notre voisine avoir raison ! Nous attendons avec l'impatience du dilettantisme.

<div style="text-align:right">Cornélius Holff.</div>

VARIÉTÉS.

L'AMI DE LA MAISON,

Vaudeville en un acte, par MM. Colliot et Lefebvre.

Quand l'un entre, l'autre sort; quand l'un sort, l'autre entre. C'est ainsi que cela se passe sur la scène des Variétés, pendant un temps qui nous a paru infiniment trop prolongé. Nous n'en dirons pas davantage : ce petit acte est de ceux auxquels on pardonne parce qu'ils n'ont pas de prétentions.

PARIS QUI DORT,

Scènes de mœurs nocturnes en cinq actes,
par MM. Delacour et Thiboust.

Est-ce qu'on dort à Paris ? Ici c'est le plaisir, là c'est la douleur qui veille ; ici l'agonie d'une vie, là l'agonie d'une vertu ; ici la mort, là l'orgie. Gare là ! C'est le corbillard des pauvres qui fait ranger le coupé mystérieux attardé jusqu'au jour à la porte du n° 43. Est-ce qu'on dort à Paris ? Eh non, pas même le provincial : le bruit lointain des voitures qui cheminent à la Halle,

l'approvisionnement de la grande ville et le souvenir des femmes qu'il a vues le soir au spectacle ne lui laissent pas un instant de sommeil.

Et pourtant il y avait quelque chose de charmant à faire sur les veillées de la grande Babylone. Pour esquisser un pareil tableau, il eût fallu le pinceau de l'auteur des *Saltimbanques*. Ce pinceau, MM. Delacour et Thiboust ne l'avaient pas, et, s'ils l'ont cherché, ils ne l'ont pas trouvé. Ils ne sont parvenus à produire qu'un vaudeville vulgaire, tel que de Lazary à Bobino, les théâtres de Paris en voient chaque jour s'épanouir et se faner. Et certes, si l'on dort à Paris, c'est peut-être quand l'on va voir leur pièce.

LES REINES DES BALS PUBLICS,

Vaudeville en un acte, par MM. Delaporte et G. de Montheau.

Pour ceci, ce que nous avons de mieux à faire, c'est certainement de n'en point parler du tout. C'est aussi peu spirituel que mal dit. Nous nous sommes seulement emerveillé sur le réalisme avec lequel la troupe des Variétés jouait les mœurs de la Bohême. Il y a encore du talent à reproduire, aux feux de la rampe, les intimités de sa vie privée.

<div style="text-align:right">Cornélius Holff.</div>

GAITÉ.

LE CAPITAINE CLAIR-DE-LUNE,

Vaudeville en un acte, par MM. A. Brot et E. Nus.

C'est une très-réjouissante folie que l'histoire du capitaine Clair-de-Lune, jeune lieutenant de la marine

impériale qui se transforme en écumeur de mer pour apporter aux dames de la cour de l'impératrice Joséphine de ces dentelles étrangères auxquelles la coquetterie prêtait d'autant plus de prix que le blocus continental en interdisait jusqu'à la vue.

DÉLASSEMENTS-COMIQUES.

LES VIOLETTES DE LUCETTE.

Vandeville en trois actes, par MM. Dutertre et T. Nezel.

Un titre de pièce qui ressemble à un titre de romance ; et, en effet, c'est toute une romance, — la romance du cœur que nous chantons ou que nous avons tous chantée, — quelque chose de si frêle et de si délicat que cela ne peut supporter l'analyse, et qu'il faut l'aller voir pour retrouver dans les brouilleries d'Albert et de Lucette les poésies d'un premier amour.

<div style="text-align:right">Cornélius Holff.</div>

CONCERT DE M. FUMAGALLI.

Quelle admirable invention que l'imprimerie! mais quelle plus admirable invention que la musique! Tout à coup une note a frappé mon oreille, et mon cœur a tressailli. C'était l'air de *Corrado d'Altamura*, musique de Ricci : pour moi tout un poëme, — un souvenir d'amour. Aussi avec quel bonheur j'ai écouté de l'oreille et du cœur. Une jeune personne de talent, Mlle Ersilie Agostini, a chanté ce morceau avec beaucoup de goût. Comme sa sœur, Mlle Rachel Agostini, qui a parfaitement prosodié l'air de *Béatrix di Tenda* de

Bellini, et avec qui elle a chanté le duo de *Maria Padilla* de Donizetti, M^{lle} Ersilie a une voix d'une admirable limpidité; chez elle les notes dramatiques ont une puissance et une élévation qui remuent le sentiment jusque dans les cœurs les plus desséchés. Elle n'a qu'un défaut, c'est de donner trop d'étendue à sa voix; il en résulte quelquefois des effets peu harmonieux, surtout dans une salle comme la salle Herz. Du reste, M^{lles} Rachel et Ersilie Agostini ne sont pas faites pour chanter dans des concerts; si elles le veulent, un plus brillant avenir s'ouvrira pour elles, car elles possèdent à un degré éminent la science de l'action dramatique.

Dans la même soirée, M. Fumagalli s'est fait entendre plusieurs fois sur le piano : il y a de la largeur dans son jeu; mais ce qu'il y a surtout et avant tout, c'est de l'harmonie. Il a le bon goût de laisser à d'autres les faciles éclats de la musique bruyante; ce qu'il recherche, ce sont les mélodies, ces suaves et poétiques accords du doigté qui, en dehors des exigences des grands mouvements dramatiques, forment seuls la vraie musique. Il y avait longtemps que je n'avais entendu sous une main intelligente parler pour moi les splendides notes du piano. C'est avec plaisir que j'ai entendu M. Fumagalli, et l'assistance tout entière partageait mon émotion lorsqu'elle s'est levée avec enthousiasme pour applaudir à cette chose délicieuse, — cette fantaisie andalouse, — qu'il appelle la *Buena Ventura*. Figurez-vous les torsions du boléro se balançant avec une fureur voluptueuse sur les ondes parfumées de Guadalquivir.

J'ai bien aussi vu trente choristes exécuter avec ensemble des chœurs d'Adam, d'Auber, de Zimmermann

et d'Ambroise Thomas; mais j'avoue que, quand j'ai entendu de la musique de Ricci, je tâche de ne pas entendre autre chose.

<div align="right">Cornélius Holff.</div>

— 13 mars. —

ODÉON.

LES CINQ MINUTES DU COMMANDEUR,

Daame en cinq actes et sept tableaux, par M. Léon Gozlan.

Ce serait une jolie salle que celle de l'Odéon, si ses velours étaient encore rouges et s'il y avait autre chose que la place des dorures. Et puis ce sont de petites bonnes gens de l'un et l'autre sexe qui, dans des coins de *gratis*, ont l'air de minuter la pituite ou de grelotter l'agonie. — C'est là le public ordinaire et extraordinaire de l'Odéon. Nous fumions notre cigare pendant le défilé d'une louable, mais malheureuse tentative de queue faite par l'administration, et nous entendions les discours suivants : « Oh! l'épicier en avait dix! — Bah! — Vous savez bien le pharmacien? — *Voui*. — Eh bien! figurez-vous, ma chère, que sa cuisinière avait *dit* à la fruitière qu'il avait *dit* qu'à la galerie il n'y avait que des marchandes de poisson, et alors on ne lui en donne plus; et quand il en demande, on lui dit qu'il n'y en a pas. » Ce dernier mot — pas de places — excita la plus vive hilarité parmi les auditeurs. Nous n'inventons pas : nous enregistrons.

Soyons justes : ce soir-là l'administration s'était mise en frais ; elle avait recouvert les malpropretés du plancher de la scène d'une espèce de thibaude, — en guise de tapis de Smyrne. C'est qu'il s'agissait d'une grande affaire. Un des hommes les plus spirituels de l'époque avait consenti à se laisser jouer à l'Odéon de 1852. Il y avait, si nous ne nous trompons, trois ans que la pièce de M. Léon Gozlan était reçue, et le public allait enfin être admis à admirer le nouveau chef-d'œuvre de l'auteur de tant de choses charmantes.

Généralement les pièces autour desquelles l'on fait beaucoup de bruit d'avance ne valent rien. Il n'en est pas de même de celle-ci. Nous n'hésitons pas à le dire, depuis les belles années de Victor Hugo et d'Alexandre Dumas, le théâtre semblait avoir perdu l'habitude de ces splendides inspirations.

En quelques mots voici la pièce. Nous sommes en pleine conspiration de Cellamare. Le marquis de Canilly-Bouchet conspire contre le régent. Il a un complice, le marquis de Marescreux. Marescreux et Canilly se défient l'un de l'autre ; ils vont s'unir par les liens du sang : la fille de Canilly épousera le fils de Marescreux. Et alors, par ordre de son père, Marie-Boudeville envoie son portrait à Raoul avec cette légende : Offert par Marie de Canilly à Raoul de Marescreux. Le marquis est arrêté, jugé et sur le point d'être décapité, lorsque ses gardiens se laissent corrompre. Mais là n'est pas la pièce. Marie aime le commandeur de Beaumesnil, et elle épouse le marquis de Beaumesnil, parce qu'il va devenir fou de douleur. Et elle est malheureuse ! Ah ! demandez-le à... Mais voici qu'un beau jour Raoul de Marescreux revient. Il insulte la marquise de Beaumesnil.

Duel. — Le marquis est tué. Le commandeur se bat aussi. Il est convenu que celui qui tombera aura cinq minutes pour se relever et tirer. Le commandeur tombe. Mais la maréchaussée approche, et Raoul s'enfuit avant que les cinq minutes se soient écoulées. Teint du sang des deux frères, — le mari et l'amant, — il se présente chez M^{me} de Beaumesnil. Encore une fois il l'insulte. Alors reparaît le commandeur. Il a le droit de tirer; il va tirer. Mais la marquise a juré de se faire religieuse; au nom du ciel elle désarme le commandeur et force Raoul au repentir. Voilà le fond de la pièce.

Voyons maintenant les détails, car c'est là surtout ce qu'il faut examiner dans les compositions de M. Léon Gozlan. Qui est-ce qui n'a pas lu *la Jolie fille de Perth*? Il y a là-dedans une lâcheté nerveuse qui est d'un puissant effet dramatique. Dans *les Cinq minutes du Commandeur*, il y a aussi une lâcheté nerveuse dont M. Gozlan a su tirer un habile parti. Rien de moins ridicule que la lâcheté quand elle est affaire de tempérament; c'est une infirmité, et voilà tout. Qui est-ce qui rit d'une bosse? Les sots et, souvent, ceux qui savent cacher leurs bosses au moyen d'un corset mécanique. Ceux qui raillent la lâcheté sont ou des sots ou des fanfarons. Cette lâcheté ici, ce n'est pas un Higlander, c'est le marquis de Beaumesnil. Pas n'est besoin de dire que le commandeur de Beaumesnil est là toujours fort à propos pour sauver l'honneur de la famille. De quoi le commandeur est-il commandeur? Il ne peut être commandeur de Malte, puisqu'il se considère comme un mince personnage et qu'il parle de se marier; il ne peut être commandeur de la Légion d'honneur : M. Gozlan n'a voulu un commandeur que parce qu'il y a un commandeur

dans le drame de *Don Juan*, — les cinq minutes du commandeur et la statue du commandeur — et de fait les apparitions des deux commandeurs sont également fantastiques.

Au second acte, il y a un mot qui nous a fait tressaillir, — le mot le plus vrai, le mieux senti qui ait jamais été dit au théâtre : Marie-Boudeville vient d'apprendre que son père est sur le point d'être décapité, mais qu'avec 300,000 livres on peut le sauver. Il n'y a qu'un instant, elle refusait la main et les 15 millions du marquis de Beaumesnil : — Louison ! Louison ! va dire au marquis de Beaumesnil que je l'épouserai. — Un homme entre : c'est le commandeur, qui arrive tout poussiéreux de la gloire qu'il vient d'acquérir au siége de Belgrade. Elle l'aperçoit : — Ah ! Louison, ne lui dis rien ! — Et elle jette à son amour la vie de son père. C'est sublime de vérité. Voici maintenant le défaut : c'est là le cri de la nature : le moi, l'égoïsme avant tout. Mais, monsieur Gozlan, il y a la réflexion. Que penseriez-vous d'une femme qui aurait sacrifié la vie de son père aux satisfactions de son amour ? C'est cependant ce que fait Marie ; si bien que six mois après les événements, elle ne sait même pas si son père a été vraiment décapité, et elle est tout étonnée d'apprendre que la générosité du marquis lui a épargné la rude montée de l'échafaud.

Le décor du troisième acte est d'un effet pittoresque : une tenture d'église un jour d'enterrement de première classe. On voit que la fantaisie de M. Gozlan a passé par là. Le marquis, désespéré de ne pouvoir épouser Marie, a emprunté ce mobilier à l'administration des pompes funèbres de l'endroit. Il nous a fait peine de

voir se dessiner là-dessus une robe grise garnie de dentelles noires : la robe de Marie-Boudeville, en deuil d'un père qu'elle croit mort depuis six mois. Comme Platon le fait dire à Socrate dans un de ses dialogues, une lyre et une marmite peuvent être belles, un corbillard peut aussi être beau, mais c'est à la condition d'être bien noir.

Dans un épisode, il y a un improvisateur fantastique dont l'apparition n'est peut-être pas aussi dramatique que le supposait l'intention de l'auteur. Disons maintenant que nous avons regretté de voir M. Gozlan tomber dans le chauvinisme, et chanter de bonne foi la gloire, la patrie et autres fariboles d'aussi mauvais aloi. Il y a encore un autre défaut, c'est le tableau du duel : ou toutes les femmes auront des attaques de nerfs, ou elles riront, — je crois bien qu'elles riront. M. Gozlan est un homme d'esprit qui écrit en français, mais il se laisse trop aller aux caprices de sa fantaisie. Sa pièce aura-t-elle du succès? Je ne pense pas qu'elle soit à la portée des neuf cent quatre-vingt-dix-neuf imbéciles qui forment masse dans un groupe de mille spectateurs, et puis, n'est-elle pas jouée à ce théâtre où les succès deviennent des chutes, où l'enthousiasme se congèle?

Et comment est-elle jouée? Disons-le brièvement. Tisserand, — le commandeur, — n'a plus ni voix ni gestes. Il est complétement usé ; et on comprend difficilement qu'une jeune fille soit amoureuse d'un homme si gros. Clarence, — le marquis de Beaumesnil, — a l'air franchement poltron, trop, — l'Higlander ne se confessait de sa lâcheté qu'à l'oreille de son père nourricier. Bouchet-Canilly joue le conspirateur comme un Géronte. Les marquis conspirateurs du XVIIIe siècle n'avaient

pas cette tournure bonhomme et cette télégraphie pot-au-feu. Il y avait plus d'un marquis parmi les seigneurs bretons que le régent fit pendre. Harville-Raoul a plutôt l'air d'une fanfaronnade que d'une haine, d'un matamore que d'un vengeur. Ce n'est pas même un bravo, c'est un baladin qui va combattre le taureau à tant de piastres la séance. Gamard joue dans un épisode un rôle de podestat avec des accents parfaitement ridicules et des poses grotesques. Nous l'avions d'abord pris pour l'improvisateur, tant il a l'air d'un académicien. Martel n'a pas l'air d'un académicien; — ce n'est pas étonnant, puisqu'il improvise; — et il s'est tiré très-gaillardement de son rôle. Dans des emplois de seigneurs de la cour de Louis XV, plusieurs autres acteurs ont chanté faux de manière à écorcher les oreilles de l'assistance. Mme Boudeville a de l'intention, mais elle ne réussit pas complétement. Elle a le jeu roide comme un rasoir. Et puis elle recherche l'intonation et la gestification de Mme Guyon, — sa voix de cantinière enrouée et ses poses de harengère. Nous ferons aussi observer à Mme Boudeville que si, en lisant la lettre par laquelle son père lui apprend son triste sort, elle s'emporte dès le commencement, elle court risque de ne plus avoir d'action pour la fin. Quant à Mme Bilhaut, dans un rôle détaché de la pièce, elle a mis beaucoup de grâce et de gentillesse, et vraiment nous nous demandons ce qu'elle est venue faire dans cette galère?

<div style="text-align: right">Cornélius Holff.</div>

GYMNASE.

LES VACANCES DE PANDOLPHE,

Comédie en trois actes, par George Sand.

Au mois d'avril 1716, Luigi Riccoboni dit Lelio, Giuseppe Balletti dit Mario, Thomaso Visentini dit Arlequin, Pietro Alboghetti dit Pantalon, Giovani Bissoni dit Scapin, Francesco Matterazi dit le docteur, Giacomo Ranzini dit Scaramouche; Helena Balletti dite Flaminia, Giovanna Benozzi dite Sylvia, Margareta Rusca dite Violetta, et Ursula Astori arrivèrent au port Saint-Paul à Paris. — Le 18 mai de la même année, ce fut une nouvelle dans Paris, que les comédiens italiens jouaient sur le théâtre du Palais-Royal ; — et le soir, au café Gradot, les comédiens comptèrent 4,068 livres, et commencèrent ainsi leur premier registre : Au nom de Dieu, de la Vierge Marie, de saint François de Paul, et des âmes du purgatoire, nous avons commencé, ce 18 mai, par *l'Inganno Fortunato*.

Vieux *Gelosi!* vous aviez déjà passé les monts, la gaieté en croupe! Guerres de religion, guerres de parlements, les états de Blois et la Fronde, que vous importait? Vous alliez, vous alliez, repassant vos rôles, essayant vos coups de pied, dans les discordes et les dissensions civiles! Aussi insoucieux du lendemain que du pouvoir du jour, de la mort du duc de Guise que de l'ondée d'hier, aujourd'hui à Blois, demain rue des Poulies, sur le théâtre du Petit-Bourbon! — On démolit votre théâtre pour bâtir le péristyle du Louvre; le parlement défend vos représentations. — Qu'importe! vous avez pour vous le roi — et Paris! — Mais, un beau

jour, vous riez trop haut, messieurs de Naples et de Venise; vous jouez *Scaramouche ermite,* — vous allez jouer *la Fausse Prude,* — cette pièce que Charlotte-Élisabeth de Bavière n'alla pas voir, malgré son envie, « de peur, dit-elle, que la vieille ne persuadât au roi que je l'avais fait jouer par malice. » — Le Théâtre-Italien ferme, le Théâtre-Italien est fermé !

Dix-neuf ans, en passant devant l'hôtel de Bourgogne bâillonné et triste, Paris écouta, et crut entendre comme des rires enfermés, comme des farces qui battaient de la tête contre les murs. — M. le duc d'Orléans, régent du royaume, passa aussi un jour devant l'ancienne maison de gaieté, et, le lendemain, il donna ordre à M. Rouillé, conseiller d'État, de faire choix des meilleurs comédiens d'Italie. Une fois arrivés, comme l'hôtel de Bourgogne n'était point encore en état, le régent leur permit de jouer sur le théâtre du Palais-Royal, les jours qu'il n'y aurait pas opéra; en sorte qu'un jour on jouait *les Fêtes de l'Été,* un autre la *Figlia creduta maschio,* et que la poésie de Menesson coudoyait les folies de Lelio !

Per chi l'entende ! — Donnez-moi, comédiens, un de ces heureux billets à vos représentations gratuites, plus hautes en drôleries que les autres, un de ces billets où il n'y avait que ces mots : *Per chi l'entende !* et je n'irai pas voir, Lelio, votre Mérope du marquis de Maffei; non, j'irai voir le Pantalon avec sa robe *Zimara,* le docteur au langage bolonnais, le Scapin avec son habit de livrée, son manteau, son bonnet, sa dague et son parler bergamasque; Spavento, ou Spezzafer, ou le Giangurgolo, les capitans au large manteau, avec un buffle et une longue épée; le Scaramouche, le Mezzetin, le Tar-

taglia au manteau de toile rayée, et le Pierrot inventé par Jareton! Ressuscitez-moi Tiberio Fiurelli, qui, à quatre-vingt-trois ans, donnait un soufflet avec le pied; Aurelia Bianchi, l'auteur de l'*Inganno Fortunato*, qu'elle dédia à la reine; Dominique Biancocelli, — le grand Dominique! — dont la mort fit fermer le théâtre un mois, et celui-là qui faisait la culbute sans renverser un verre plein; et Angelo Constanti, qui joua sans masque, et que le roi de Pologne anoblit; et Gherardi, — le Flautin, — qui imitait si bien la flûte; et l'autre, Évariste Gherardi, qui recueillit votre théâtre. — Faites que j'entende Arlequin voleur dire aux archers : Vous êtes des coquins d'emporter ce sac : ce n'est pas vous qui l'avez volé! — Et le fameux compte à Pantalon : Pour un quartier de veau rôti et un emplâtre d'onguent pour la gale! — Et ce fameux : *Il Convitato di pietra*, où Arlequin ouvre la scène : Si tous les couteaux n'étaient qu'un couteau, — ah! quel couteau! Si tous les arbres n'étaient qu'un arbre, — ah! quel arbre! Si tous les hommes n'étaient qu'un homme, — ah! quel homme! Si ce grand homme, prenant ce grand couteau, donnait un grand coup à ce grand arbre, et qu'il lui fît une fente, — ah! quelle fente! — Et encore cette triomphante plaisanterie reprise dernièrement : Mademoiselle, dit Arlequin à Eularia, lorsque je suis dans mon château, je me plais fort à l'agriculture. Je m'amuse à semer. Il y a environ six mois que j'ai semé moi-même de la graine de citrouilles, devinez ce qu'il y est venu? — Mais, monsieur, il n'y peut être venu que des citrouilles. — Pardonnez-moi, madame; il est venu un cochon qui a mangé toutes les graines. — Et Dominique, qui jouait tous les jours, et qui composa cin-

quante-sept pièces en douze ans! — Et cet excellent Visentini, si souple, si plein de gaieté naturelle! Visentini, qui mêlait à toutes les grâces de la balourdise le vrai, le naïf, l'original, le pathétique, qui vous menait du rire aux larmes, en riant! Et cette toujours charmante Zanetta Rosa Benozzi, — la Silvia, — qui jouait si bien la comédie qu'on ne savait si elle était faite pour la comédie, ou si la comédie était faite pour elle! — Pour vos vieilles folies italiennes, un : *Per chi l'entende!* Comédiens, donnez-moi un : *Per chi l'entende!* — et jouez-moi, ô chers *zanni*, jouez-moi : *L'Alvarado*, — *Ladro, sbiro e giudice*, — *Il Medico volante!*

Pandolphe est docteur. Pandolphe a une servante, Marinette. Marinette a une nièce, Violette. Violette a un oncle, le marquis de Sbrufadelli, qu'elle n'a jamais vu, qui meurt, et dont elle hérite. Léandre, faux grand seigneur, et Pascariel, ex-valet de Sbrufadelli, offrent leurs mains à Violette, qui aime Pedrolino.

Violette part avec Pandolphe, Marinette et Pedrolino, pour reconnaître les biens de son oncle. Une fois dans le château de Sbrufadelli, l'amour de Violette est traversé par Isabelle, l'ancienne maîtresse du fils de la maison. Pedrolino, désespéré, va pour se jeter à l'eau. Le docteur saute sur un fusil et le menace de le tuer... s'il se noie : — un joli souvenir de *Mort civilement*.

Isabelle, Pascariel, Colombine et Léandre s'entendent pour faire signer à Violette l'acceptation de l'héritage : un héritage de dettes. Violette signe; mais le notaire s'est trompé, et Violette le sait bien! Il lui a donné à signer une chanson au lieu d'un acte. Pedrolino, Pandolphe et Marinette se mettent à rire, et Violette épouse Pedrolino. Edmond et Jules de Goncourt.

FOLIES-DRAMATIQUES.

LA DAME AUX COBÉAS,

Vaudeville en trois actes, par MM. Cogniard frères et Bourdois.

Beaublond! Ratamboul! Pompette! — Une parodie de *la Dame aux Camélias*, dont M^{lle} Duplessy fait tous les frais.

<div style="text-align:right">Cornélius Holff.</div>

— 20 mars. —

OPÉRA-NATIONAL.

JOANITA,

Opéra en trois actes; paroles de M. E. Duprez, musique de M. G. Duprez.

De la poésie de M. E. Duprez, mise en musique par M. G. Duprez et chantée par M^{lle} C. Duprez : nous n'aimons pas plus les opéras de famille que nous n'aimons les dîners ou les réunions de famille. Nous n'en respectons pas moins la famille; mais, si nous avions commis une pièce de famille, nous aurions eu soin de ne la faire jouer qu'en famille, pour ne pas profaner nos impressions de famille.

On nous a dit qu'il y avait un libretto : nous en avons bien aperçu quelques feuillets sous le nez du souffleur, c'est tout ce que nous en savons : nous nous dispenserons d'en parler. La poésie de famille écartée, nous

restons donc en présence du chant et de la musique de famille.

Tandis qu'à l'ouverture nous nous endormions à l'audition d'un solo de trombone, nous fûmes fâcheusement réveillé par des fanfares dont nous ne comprenons pas le motif; puis l'orchestration retomba dans un silence criard, — un andantino plaintif de violons. Ces instruments, point du tout mélodieux, geignaient encore, lorsque la salle fut ébranlée jusque dans le deuxième dessous : — allegro final. — Il semblait que tous les cors, toutes les basses, tous les violons, toutes les cordes et tous les vents de la création donnaient leur *ut* de poitrine.

De tous les instruments inventés pour le malheur du genre humain, le plus déplorable est, sans contredit, la clarinette. Tel est du moins notre avis. — Au premier acte, Léonce-Poultier chante une romance que l'on dit fort agréable; nous ne nous en sommes point aperçu, car nous n'étions point encore remis du solo de clarinette qui lui servait de prélude. Passons au second acte. Nous y avons entendu des chœurs funèbres qui nous ont paru indécents, en ce sens qu'ils avaient l'air d'une mauvaise plaisanterie. Enfin, nous signalerons comme un scandale l'emploi fait au troisième acte de l'instrument charivarique que l'on appelle un *mataphone*. Ce soir-là la claque a consciencieusement gagné son argent. Quel accueil le vrai public, — le public payant, fera-t-il aux débuts de la famille Duprez? Nous n'en savons rien; mais, quand nous songeons que Joanita sert de prétexte au maillot de la jeune et jolie Maria Jeunot, nous avons bon espoir.

<div style="text-align: right">Cornélius Holff.</div>

AMBIGU-COMIQUE.

SARAH LA CRÉOLE,

Drame en cinq actes, par MM. de Courcelles et Jaime fils.

Êtes-vous assez malheureux pour ne rien avoir qui excite l'envie? Êtes-vous assez bête ou assez laid pour ne pas avoir un ennemi? Descendez dans la rue, prenez la première misère venue, soulagez-la, et le soir vous aurez une inimitié qui, jamais, ne vous pardonnera. Croyez-nous, la recette est infaillible. — Toutes les religions disent : Donnez, donnez; Dieu vous rendra au centuple. — Faire le bien, c'est faire métier de dupe. C'est triste, c'est désolant; — toutes les vérités ne sont-elles pas tristes et désolantes? Il faut lire, dans toutes les traditions de famille, l'histoire anecdotique de la Révolution de 1792, pour apprendre à juger les hommes. Nous avons la mémoire pleine de noms propres et de souvenirs authentiques : nous pourrions citer des noms; — nous ne faisons pas œuvre de gazetier cuirassé. Rappelons-nous seulement la triste fin de la comtesse du Barry, et sachons nous tenir à l'écart de la bienfaisance.

Le lendemain de la première représentation de *Sarah la Créole*, nous dînions chez un riche philanthrope, et, comme la conversation avait pris une tournure philosophique, nous soutenions chaleureusement notre thèse anticharitable. Et le maître de la maison, — membre du conseil général de son département et du bureau de bienfaisance de son endroit, — philanthrope généreux à qui il ne manque que d'aller quelquefois à pied pour tout à fait ressembler au petit manteau bleu, — nous

reprenait violemment, au nom de Dieu et des hommes, de ce qu'il appelait la morbide pestilence de nos paradoxes. Ah! remerciez-nous, monsieur le baron : nous avons été bien généreux avec vous : d'un mot, nous pouvions vous réduire au silence. Ce mot, nous ne l'avons pas dit; car, du regard de ses doux yeux, votre fille semblait nous prier de ne pas l'humilier avec vous. Louisa, êtes-vous contente?

Mais croyez-vous, monsieur le baron, que nous ne sachions point que, par une glaciale matinée de l'hiver de 1780, un montreur de marmottes, un décrotteur de souliers, un pauvre Savoyard gisait étendu sur le terreplein du Pont-Neuf, au pied de la statue d'Henri IV, — d'Henri IV assassiné par ceux qu'il avait comblés de bienfaits. — Après avoir longtemps agoni, l'enfant avait perdu tout sentiment de froid et de faim. Sur ce corps inerte, un passant faillit trébucher. Ce passant, c'était un amoureux; il revenait du Louvre, où la faveur royale logeait le mari de sa maîtresse, et, le cœur joyeux, il se retirait discrètement, avant l'aube, de la nuit du premier rendez-vous. Sa voiture avait ordre de l'attendre au coin du quai Conti. Ce passant, cet amoureux, c'était un des plus grands seigneurs de la cour de Louis XVI, — un duc et pair. Si, en sortant du tripot où il allait souvent, — après avoir perdu cent mille écus, — le duc eût rencontré sur son chemin cette misère d'achoppement, il l'eût repoussée d'un coup de pied, ou, en supposant qu'il eût été humain, il se fût contenté de passer en blasphémant le ciel et le lieutenant de police. Voulez-vous être heureux, soyez inconstant. Rien n'égale le bonheur que procure un premier rendez-vous. Le bonheur prédispose à la bienfaisance :

c'est l'histoire de l'anneau de Polycarpe. Le duc était heureux, et, après le premier juron lâché, il eut pitié de cette souffrance qui expirait dans l'abandon. Il appela ses gens : l'enfant fut porté à l'hôtel, soigné, chauffé, nettoyé. Deux ans après, le duc demanda un jour à son intendant des nouvelles de l'enfant, et, comme il eut sur lui de bons renseignements, il l'attacha directement à sa personne et le combla de bienfaits.

Savez-vous, monsieur le baron, quelle bouche dénonça le duc et pair au tribunal de Fouquier-Tainville? quel témoignage le fit envoyer à la guillotine malgré la bonne volonté d'un jury à qui l'on avait payé l'acquittement? La bouche et le témoignage de l'enfant devenu homme!

Ce n'est pas tout, cet or, que vous prodiguez à l'indigence, d'où vient-il? D'un vol! Avez-vous oublié qu'une heure avant son arrestation le duc avait confié à son secrétaire un dépôt de 200,000 livres, et qu'avec cette somme le serviteur infidèle acheta les biens de son maître, — tandis que la fille de son amour, — une belle innocente de seize ans, — allait mourir de faim, de lassitude et de froid, sur une route du Würtemberg. Cet enfant abandonné, ce protégé ingrat, monsieur le baron, — c'était votre père! — Voilà les exemples que vous donne votre famille, et vous persistez à faire le bien? Ah! vous êtes un grand fou!

Nous croyions tout d'abord que dans *Sarah la Créole* MM. de Courcelles et Jaime avaient voulu développer cette idée que l'on perd son temps à faire le bien, et nous nous réjouissions de cette bonne fortune qui jetait à notre critique une œuvre philosophique; au grand

mécontentement de la dame sentimentale avec laquelle nous avions l'avantage d'être ce soir-là grillé dans une première de face. Mais nous nous étions trompé. Les deux auteurs ont craint de faire une tentative hardie; ils ont craint de froisser les préjugés et peut-être les intérêts de leur public ; après avoir légèrement frôlé cette phase de la question, ils se sont résolûment précipités dans une vieille gaine dramatique. La vengeance, cette basse et ignoble passion, a eu encore une fois les honneurs d'un développement en cinq actes et en prose.

Le colonel Dumont-Lyonnet a une fille, Alice-Naptal-Arnault ; il a aussi une protégée, Sarah la Créole, — Lucie Mabire, — une orpheline qu'il a élevée. Sarah est la fille d'un certain capitaine Blangy, fusillé jadis aux colonies par ordre du colonel. Sarah connaît ces tristes détails, et elle a juré de venger son père. Une autre haine vient accroître son désir de vengeance. Elle aime Julien-Gaston, mais Julien-Gaston ne l'aime pas, il aime Alice. — Tout est en joie dans la maison : Fabrice Dumont, le frère du colonel, arrive aujourd'hui de Rio-Janeiro avec des richesses américaines ; événement fort heureux, car la fortune du colonel est compromise. Tout s'apprête pour le mariage d'Alice et de Julien, — Sir John Dudley ! annonce le domestique. — Il vient raconter la triste fin de Fabrice Dumont, dont le portefeuille a disparu. — Un tour de Sarah, qui a fait empoisonner l'oncle par un médecin nommé Robert. — La famille est ruinée, le mariage est rompu. La délicatesse du colonel ne veut pas d'un gendre qui paraîtrait faire l'aumône à sa fille. — Un monsieur en habit noir ! — le premier clerc du notaire Firmin ; Fabrice, avant de mourir, a fait passer en France 500,000

francs, qui devront être remis à sa nièce le jour de ses noces. — Sac à papier! s'écrie Sarah, ma vengeance m'échappe! Une idée! — C'est George-Arnault, comte de Cerny. — Le comte est un mauvais sujet, parfaitement ruiné, et de plus cousin d'Alice. — Épousez votre cousine! — Mais elle n'a rien. — Elle aura 500,000 francs, donnez-vous les gants de la générosité. — Il en est ainsi fait, le mauvais sujet devient un excellent mari. — Alice est heureuse avec George. — Sarah brouille ces deux époux; — ils se réconcilient; — alors Sarah empoisonne Alice. — Mais sir Dudley déjoue ses plans. — La coupable est confondue. Et sir Dudley, — ce *deus ex machina,* — c'est Fabrice Dumont en personne! Sarah sera-t-elle livrée aux réquisitions de M. le procureur de la république? — Non, car c'est la fille du colonel Dumont, — et le tribunal de famille la condamne au cloître à perpétuité. Encore une paraphrase du fameux proverbe : L'homme propose et Dieu dispose.

Voilà le drame en gros; passons aux observations : nous reprochons au premier acte certaines ressemblances avec la comtesse de Sennecey. — Tu es riche, et moi je suis pauvre! — Tu as des amoureux, et je n'en ai pas. — Et, franchement, la furie ne mérite guère d'en avoir. Nous condamnons l'emploi de l'oncle d'Amérique, une institution qui, malheureusement, ne fonctionne plus dans les réalités de la vie. A côté de cette vieillerie ressort une nouveauté. MM. de Courcelles et Jaime n'ont pas tenu compte des liens du sang, nous leur en faisons nos sincères compliments. Mais n'est-il pas absurde d'user cette pauvre Sarah à venger un père putatif? Et puis, la vengeance n'est-elle pas hors de propos? Un militaire fusillé, cela se voit tous

les jours, et les juges aux conseils de guerre n'en vivent pas moins longtemps. Nous déplorons toutefois la conduite du colonel Dumont; il a beau dire que c'était la consigne, je crains bien qu'il n'ait fait fusiller le mari parce qu'il était l'amant de la femme. Le rôle du comte de Cerny est une platitude et une invraisemblance : un homme que l'on nous dit rangé et qui n'a que 25,000 francs de rente, s'amusant à donner à sa femme, à propos de rien, un cachemire et une broche en diamants. Un cachemire ne peut pas coûter moins de 2,000 francs, une broche en diamants n'est que fort ordinaire au prix de 7,000 francs, c'est déjà 9,000 francs de cadeaux, soit les 9/25 de la totalité du revenu. A ce compte-là, la fortune d'Alice me paraît courir de grands risques. — L'amour de Sarah pour Julien est trop fortement accusé pour n'occuper que l'espace restreint qui lui est départi par les auteurs. La réapparition de Fabrice Dumont ne va guère avec les discours du docteur Robert, qui se vante d'avoir volé son portefeuille. Et bien d'autres choses que nous ne dirons pas pour ne pas chagriner notre metteur en pages. Nous ajouterons seulement que nous avons remarqué dans le courant du dialogue quelques tirades qui nous ont paru un peu trop prétentieuses. Elles n'étaient pas mal écrites, mais déplacées. Ce drame aura-t-il du succès? Nous l'espérons, car il le mérite après tout. Mais nous croyons que l'Ambigu-Comique a tort de représenter le drame en habit noir.

Maintenant, messieurs les sociétaires, permettez-nous de vous dire ce que nous pensons de votre jeu. Alice-Naptal-Arnault s'est tirée avec beaucoup de talent d'un rôle qui n'était peut-être pas nettement dessiné. Il est

fâcheux qu'on lui ait taillé dans des proportions exagérées la scène de l'empoisonnement; ces longueurs sont aussi fatigantes pour l'actrice que pour les auditeurs. Sarah-Lucie-Mabire ne ressemble pas du tout à une créole : il n'y a pas dans son action la froideur glaciale que nous aurions désirée. Et puis pensez-vous qu'elle serait aussi grasse et aussi fraîche, la femme qui souffrirait ainsi les passions de la vengeance? Marie-Caroline, — la femme de chambre, — ne fait qu'entre-bâiller la porte, mais nous devons dire qu'elle le fait d'une manière fabuleuse, le chef orné d'une coiffure rosée semblable à celles dont se décorent les ouvreuses du théâtre de M. Séveste. Dudley-Chilly fait tous ses efforts pour ressembler à un Anglais. A notre sens, il ne réussit pas : l'originalité anglaise est facile à caricaturer, impossible à imiter. George-Arnault a des allures de commis-voyageur, mais il n'a rien de ce que doit avoir le comte de Cerny. Nous regrettons de lui avoir vu toujours le même habit, et nous lui conseillons de ne pas tourmenter sa canne d'une manière aussi fastidieuse. Telles sont les façons de l'élégance maillechort, mais, dans le vrai monde, Cerny serait mis à la porte. Julien-Gaston jouit du plus fantastique pantalon qui ait jamais frappé nos regards. Ce jeune homme a un peu trop l'air d'un officier en bourgeois. Bard, — le docteur Robert, — a rempli son rôle avec un talent qui mériterait plus d'espace; nous en dirons autant de Thiéry, qui, vieux serviteur, a su trouver par instants des inspirations assez remarquables.

<div align="right">Cornélius Holff.</div>

THÉÂTRE DU PALAIS-ROYAL.

UNE PASSION A LA VANILLE,

Vaudeville en un acte, par MM. Mélesville et Xavier.

Le théâtre du Palais-Royal recherche, comme on sait, les effets de titre. Pauvre public! on le prend à l'affiche comme les oiseaux à la glu. Une passion à la vanille! cela ne vous rappelle-t-il pas l'entremets nécessaire des tables d'hôte aux eaux de Cauterets, de Saint-Sauveur ou de Vichy?

Stéphane-Ravel, jeune commis-voyageur en produits désinfectants, aime Mlle Henriette-Chauvière, une jeune personne que l'on peut aimer sans avoir tort. Mais Stéphane-Ravel a un oncle, Vaudoré-Sainville, fabricant de ces puanteurs que l'on appelle des parfums. Tandis que Stéphane parcourt la France pour le compte de la maison Vaudoré, Henriette, pressée par sa mère, Mme Bidault-Thierret, se décide à épouser Vaudoré. Retour de Stéphane. Désespoir du même. Il faut rompre le mariage. Stéphane fait la cour à Mme Bidault; mais il fait trop bien, si bien que la vieille femme veut tout de suite épouser son jeune amant. Comment les choses vont-elles se débrouiller? On apprend tort à propos que Vaudoré est le père d'Henriette, ce qui épargne un inceste à ce respectable parfumeur.

Depuis quelque temps le Palais-Royal joue aux mariages interrompus.

MAMAN SABOULEUX,

Vaudeville en un acte, par MM. Labiche et Marc Michel.

Nous sommes de ceux qui n'aiment les melons que

quand ils sont mûris au vrai soleil. C'est pourquoi, tout en reconnaissant l'intelligence précoce de Céline Montaland, nous regrettons de voir s'étioler sa jeunesse dans la serre-chaude des coulisses.

Nous ne rendrons pas autrement compte de cette farce, où l'esprit consiste à costumer Grassot en nourrice. A Pau, pendant le carnaval, les hommes s'habillent en femmes et les femmes en hommes : il y a des gens qui trouvent cela fort amusant.

<div style="text-align: right">Cornélius Holff.</div>

— 27 mars. —

OPÉRA-COMIQUE.

LE FARFADET,

Opéra-comique en un acte, paroles de M. Planard, musique de M. Adolphe Adam.

Si j'étais assez abandonné de Dieu, des hommes et de mon indolence native, pour me livrer à la fabrication des pièces de théâtre, je jure que jamais je ne ferais ni opéra, ni opéra-comique. Il y a là-dedans des exigences de toute sorte : exigences du compositeur, exigences des artistes. Et au bout de bien des fatigues, s'il y a quelquefois un peu d'or, — on n'ose plus parler d'argent aujourd'hui, — il n'y a jamais pour un pauvre petit sou de réputation. Admettez que l'ouvrage réussisse, — et cela n'est pas rare, — le nom du compositeur est

proclamé à son de trompe, il reste en notes musicales gravé dans toutes les mémoires; quant à celui du monsieur que par politesse on appelle le poëte, nul ne songe à s'en préoccuper. Est-ce juste? On peut après tout l'avouer : il est bien vrai que le libretto n'est rien dans un opéra, non plus que dans un opéra-comique; et cela est vraiment fort heureux, car, s'il en était autrement, l'Opéra-Comique, comme l'Opéra, comme l'Opéra-National, compterait ses jours par des chutes, ce qui serait très-préjudiciable aux intérêts de tout le monde.

Ce que nous en disons n'est pas spécialement pour le *Farfadet*, c'est une réflexion générale. Cette fois, ce n'est pas M. de Leuven qui s'est offert en holocauste aux succès de M. Adam, c'est un poëte d'un autre genre, — M. de Planard, s'il vous plaît, — vétéran émérite du petit vers et de la bergerie sentimentale. Or donc le rideau se lève sur un moulin, — un très-joli moulin qui m'a rappelé le moulin du Guet-aux-Roses et Fontillette, la gentille meunière, — Fontillette, mes premières amours. Laurette-Talmon et Bastien-Jourdan chantent l'éternel refrain des douceurs du mariage. Mais, hélas! leur cœur n'est pas d'accord avec leurs lèvres. Bastien n'épouse Laurette que pour complaire à M. le bailli, dont il est le filleul et peut-être un peu le fils : celle qu'il aime, c'est Babet-Lemercier, — et je ne trouve pas qu'il ait tort. De son côté, Laurette préférerait épouser Marcelin, si Marcelin n'était pas mort. Mais Marcelin-Bussine n'est pas mort, il revient sous forme de sac de farine : — c'est le Farfadet. — Il profite de son déguisement pour effrayer le bailli-Lemaire, et il épouse Laurette, tandis que Bastien épouse Babet.

M. Adam a le secret de la musique comique; il n'a

pas de grands effets, mais il est impossible de monter plus spirituellement des calembredaines de croches et de triples croches. Et cet aveu est d'autant plus méritoire que, — sous un point de vue qui n'est nullement musical, — M. Adam m'est diamétralement antipathique. La musique du *Farfadet* est leste et pimpante comme ces filles aux jupons courts, aux mollets rebondis, que du balcon de l'hôtel de France, à Saint-Sauveur, je voyais aller glaner l'herbe, le bois ou le rhododendrum sur les aspérités du Bergon : c'est qu'en effet la scène se passe dans les Pyrénées, je ne vous dirai pas où, mais je crois plutôt que c'est dans la vallée de Campan que dans la gorge de Gavarni, voire même dans celle de Pierrefitte, où la reine Hortense aimait tant à promener ses rêveries. L'ouverture est d'une piquante originalité : M. Adam, qui est d'une fécondité merveilleuse, ne s'est pas amusé à la parsemer de motifs qu'il devait reprendre; elle est ce qu'elle est, l'ouverture et rien de plus, c'est une œuvre à part. Il y a surtout une polka qui faisait trémoler mon allemande gravité. Il y a encore un duo et trois quatuors écrits avec beaucoup de style et de verve. Du reste, la partition tout entière est une étincelante fusée.

Mlle Talmont débutait dans le rôle de Laurette : nous lui recommanderons, comme à toutes les actrices de l'Opéra-Comique, d'apprendre à jouer : c'est un détail dont les chanteuses en général ont le tort de ne point se préoccuper. Qu'elles prennent donc exemple sur Mmes Viardot et Rouvroy, qui, tout en restant d'admirables cantatrices, savent jouer comme Mme Guyon et Mme Allan.

<div style="text-align: right;">Cornélius Holff.</div>

GYMNASE.

LA MARQUISE DE LA BRETÈCHE,
Comédie-vaudeville en deux actes, par MM. Mélesville et Carmouche.

LE PIANO DE BERTHE.
Par MM. Barrière et Lorrin.

Qui y eût résisté? — Vous, lecteur? Que non pas! La journée se levait chaude et bleue comme un beau jour de juin, les brises matinales frissonnaient encore; c'était l'ouverture du printemps. Trois amis vinrent nous enlever, sans bruit, sans refus possible. — Où allons-nous? — Pêcher à la ligne dans un château. — Nous étions déjà sur l'impériale; les gros chevaux blancs piaffaient déjà comme des études de Géricault dans la cour du *Plat d'Étain*.

Il y a six cigares et demi de Paris au château.

Je vous le répète, lecteur, qui y eût résisté?

Et ce furent trois jours des joies de Parisiens, des courses dans le parc, tous les jeux d'une foire transportée sur le tapis vert; des pêches indolentes, la ligne fichée en terre, un grog près de vous à rafraîchir dans l'herbe, un volume de l'autre côté; ce furent des admirations de cette allée de tilleuls centenaires, de cette eau vive et belle, de ce pont vert, et de l'île. Ce fut toute une enfance retrouvée à cinq, les grands combats à coups de pommes de pin; et, que sais-je?, toutes les gamineries qu'on est honteux de dire, mais qu'on est heureux de faire, qu'on improvise si vite, et qui courbaturent si bien. Toujours attendue, sonnait la cloche des repas; toujours demandées, résonnaient le soir valses

et polkas, dont nous vous remercions, mademoiselle. — Au midi, sur le gazon, vous nous eussiez vus tous la cigarette, le cigare, ou même la pipe à la bouche, qui, le peintre ordinaire des grâces parisiennes, dont les abonnés de *l'Illustration* savent bien le nom, à rêver de ces délicieuses impures ; l'autre à songer à sa promenade de Pierrot par les sept péchés capitaux, — sept dessins que lui achèterait la comédie italienne, si elle vivait encore, dédiés aux mânes de Debureau ; le troisième, — un paresseux que vous applaudirez cette année au Salon, — à ne rien faire ; — et nous, à songer à nous excuser auprès de vous, lecteur.

Les vieux livres feuilletés ; les dessins d'orfévrerie de *Gilles l'Égaré* admirés et réadmirés ; les promenades au clair de lune dans les futaies dépouillées, mais déjà bourgeonnantes ; le ciel semé d'étoiles ; les vesprées tranquilles où la nature vous murmure à l'oreille les chuchotements du silence ; le matin, les ombres longues, le soleil tout rouge montant derrière les pins, et le rayon d'or qui frappe à votre mur et qui vous dit : Il est temps ! J'allais oublier : la grâce et l'hospitalité de notre aimable hôtesse ; — de toutes ces choses se fit notre vie quelques jours.

Si vous me demandez où c'est, je vous dirai qu'on traverse le pont de Saint-Maur pour y aller ; je vous dirai encore qu'il y a quelque chose comme sept lieues de Paris ; je vous dirai enfin, si vous êtes trop curieux, que c'est le château du village où, à la fin du mois de décembre, il y a eu un banquet de femmes ; oui, un banquet de femmes, présidé par la mairesse, surveillé par le garde champêtre, en l'honneur de... Chut ! ne parlons pas politique.

Et le Gymnase donnait *la Marquise de la Bretèche*, et le Gymnase donnait *le Piano de Berthe*. — N'ayant vu ni celui-ci, ni celle-là, nous dirons que la Marquise a réussi. Pour le Piano, nous connaissons, je crois, un des auteurs. C'est, — nous a-t-on dit, — une très-jolie bluette.

<div style="text-align:right">Edmond et Jules de Goncourt.</div>

THÉATRE-NATIONAL.

GENEVIÈVE, PATRONNE DE PARIS,

Drame en trois actes et quinze tableaux, par M. Latour de Saint-Ibars.

> Le canevas de *Geneviève* est rempli de situations importantes, et seul, le Théâtre-National pouvait donner vie à l'édifice colossal de pensées et d'exécution qu'il renferme.
> C'est dans l'histoire ancienne que l'auteur a créé un genre nouveau pour le théâtre; il l'a vaillamment attaqué, et le succès le plus éclatant a été sa récompense.
> Raconter la pièce dans toute son étendue serait ravir au spectateur une forte part des émotions qu'il est appelé à ressentir. Disons seulement que jamais drame ne fut plus palpitant d'intérêt et de sentiment.
> *Geneviève, patronne de Paris*, finira la saison et sera reprise l'hiver prochain; c'est à n'en pas douter.

Au risque de ravir au spectateur une forte part des émotions qu'il est appelé à ressentir, nous allons, nous, raconter la pièce dans toute son étendue.

En allant au Cirque, nous l'avouons, nous avions une idée fixe : c'est de savoir comment, dans une pièce intitulée *Geneviève, patronne de Paris*, il se trouvait une fête de Bacchus. — M. Latour de Saint-Ibars nous en

réservait bien d'autres. Il ne nous a pas montré seulement les mollets de

 Mesdemoiselles :

Paulus,	Demouchy,
Nehr,	Mérante,
Zélia,	Mériot,
Caroline,	Cérésa;

nous avons vu encore, sans supplément,

 Messieurs :

Attila,	Oson	Gontran,
Satan,	Astériole,	Ambioria,
Molock,	Céler,	Suénon,
Odin,	Diomède,	Marcien,
Mercure,	Sévère,	Bléda,
Valérien,	Prætexta,	Bendigeth,
	Gratien,	Récimer,
		Daniel,

 Mesdames :

Denise,	Eldico,
Geneviève,	Martha,
Augusta,	Arona.
	Vénus.

D'abord, il y a une ouverture.

Premier acte. — Satan se promène sur une montagne en Suisse. Il rencontre Mercure, qui lui apprend que son culte n'a plus d'abonnés. Vénus lui fait la même confidence, et Odin *itou*. Satan, qui a des coquilles de noix sous les yeux, se livre à de formidables écarquillements de prunelles. Il traite le Nazaréen de va-nu-pieds. Arrive une grosse et forte femme. Satan dit à la

grosse et forte femme : Si nous fondions Attila? — Zim, boum, boum, hope-là, les cuivres! — Attila est fondé : il naît à vingt et un ans.

Deuxième acte. — Pardon, monsieur. — Faites, monsieur. — C'est mon voisin de droite qui sort. Je remarque avec surprise qu'il ne laisse pas son programme à sa place.

En face le Mont-Valérien, où règne le farouche Valérien, Geneviève vit avec sa mère et ses troupeaux. Ici notre conscience nous fait un devoir d'exprimer un regret : nous avions toujours regardé sainte Geneviève comme une bergère aux moutons crottés. M. Saint-Ibars a touché à toutes nos croyances : sa Geneviève est riche et se livre à l'élève du mouton en amateur. — L'intrigue se noue : arrivent des canotiers, fort vieux et fort laids, mais qui ont l'air d'avoir de bons sentiments. Arrive un seigneur romain au manteau bleu brodé d'or; arrive fort vite un esclave qui a cassé une curiosité du comte Valérien; arrive le comte Valérien, qui aime Geneviève; arrive Attila, qui amène les Huns, et les Huns, qui suivent Attila. Les canotiers baisent la main de Geneviève; le seigneur romain chasse au sanglier; Geneviève cache l'esclave fugitif dans un puits; le comte Valérien ne plaît pas à Geneviève; et Attila...

— A quel tableau en sommes-nous?

Pardon, monsieur. — Faites. — C'était un autre de nos voisins qui sortait. Il ne laissa pas de gants à sa place.

Et, dans ses rêves, Attila entendait toujours une voix qui lui criait : Tu es le fléau de Dieu! — Le voilà donc en mandataire des colères de Dieu; fouette, cocher, et grand train, *à tombeau ouvert*, jusqu'à Paris, ou, comme

dit M. Latour, Lutèce! Lutèce! Eh bien, c'est un bien petit sacrifice à la couleur locale; mais cela nous a plu. Il n'est rien comme ces petits détails pour embellir encore une belle œuvre.

> C'est mademoiselle de Luxembourg
> Qui est dedans une tour.

Non, ce n'est pas M^{lle} de Luxembourg, c'est la sœur de sainte Geneviève, que Valérien a plongée dans un cachot, — après lui avoir donné un enfant, — sur la paille des cachots, les fers aux pieds. — Les Huns, qui étaient de vrais chauffeurs de monuments publics, à ce que nous révèle cette pièce, incendient la tour; mais, Dieu merci! on sauve la femme et l'enfant.

Nous sommes sous les murs de Lutèce. Geneviève a obtenu une audience d'Attila; et Attila, depuis qu'il a vu Geneviève, ne fait que répéter : Qu'elle est belle, cette fâââme! — Absolument comme Gil-Perez. — Geneviève revient. — Nos voisins ne font pas comme Geneviève; mais des voisins de nos voisins s'en vont.

— « Récimer! ma bonne dague, ma cape espagnole, ma bonne lame de Tolède! » — Ainsi s'habille Attila, le roi des Huns; ainsi il se faufile en *cati mini* dans la ville qu'il assiège. — Pourquoi, nous dira-t-on, le roi des Huns, qui avait au premier acte un si beau casque, se faufile-t-il, sans uniforme, dans cette ville de Lutèce? C'est que Valérien a jeté dans son cœur le poison de la jalousie, en lui disant que sainte Geneviève a un enfant. Au lieu de Geneviève, Attila rencontre la sœur, enfermée précédemment dedans une tour, qui le fait rougir de ses procédés. Attila, ainsi trompé, veut broyer Valérien. Valérien trahit son incognito. Attila tire son

sabre et massacre vingt-sept boucliers, — vingt-sept boucliers, — tout autant.

Siége du Mont-Valérien. Un siége sans coups de fusil... au Cirque ! Mais, quand une œuvre est littéraire, un directeur ne doit pas consulter ses goûts. Après cela, il est au théâtre des accommodements avec l'histoire. Il ne faut pas que la rigueur trop exacte de la chronologie fasse manquer des effets. — Le décorateur avait bien peint, pour la forteresse de Valérien, un château du XIVe siècle. Mon Dieu ! le public du Cirque n'est pas aussi sévère qu'on veut bien le dire, et le metteur en scène aurait introduit une ou trois bombardes que cela n'aurait choqué que quatre ou cinq puritains dans la salle. — Les bans de Geneviève et d'Attila sont publiés, et......

La plume nous tombe des mains. La langue française est trop pauvre pour qualifier cette chose.

Cela n'a pas de nom.

Mais nous sommes bien bons d'être sérieux. Ce ne peut être qu'une mystification. Seulement, une autre fois nous prierons nos voisins qui sont assez dans le secret pour partir au premier acte, de ne pas le garder pour eux.

<div style="text-align:right">Edmond et Jules de Goncourt.</div>

SOCIÉTÉ PHILHARMONIQUE.

CINQUIÈME CONCERT.

Louisa, Louisa, vous aurez beau me traiter d'homme aux *idées folles, ridicules, impossibles,* je ne vous en aimerai pas moins. Et fussent-ils émaillés d'injures, vos petits carrés de papier auront toujours la première place

dans le reliquaire de mes joies. J'aimais déjà bien la musique, Louisa; mais vous me l'avez fait bien davantage aimer. Ne chantiez-vous pas pour les pauvres, la première fois que j'eus le bonheur de vous entendre? Je vois encore la porte du fond s'ouvrir, et, tandis que la foule applaudissait à ébranler la salle, vous vous avanciez vers le piano. Et moi, l'ennemi des applaudissements, — moi qui n'ai jamais applaudi personne, — j'applaudissais aussi. Ah! c'est que vous étiez si jolie : — un pastel de Latour, — une robe rose aux reflets langoureux, un corsage ouvert pour laisser au sein la place de gonfler et de palpiter, une chemisette de fin lin qui en disait plus qu'elle n'en montrait, un bras d'ivoire crevant dans des bouffes de satin, dont les tons mats se perdaient dans un labyrinthe de dentelles et de rubans. — Oh! qu'elle était jolie, Louisa, qu'elle était jolie! Je ne la connaissais pas, mais j'étais jaloux comme un amour naissant, rien qu'à voir la centuple rangée de badauds qui profanaient ses attraits de leurs regards lubriques. Souvenirs d'un amour qui commençait, que vous êtes doux à mon cœur! Comme j'aime à enchâsser dans ma mémoire tous ces petits riens, — futilités pour les indifférents, importances pour ceux qui aiment! Hélas! hélas! le bonheur est trop rapide à passer, trop lent à se laisser oublier; car se souvenir, c'est regretter!

Je vous demande pardon de ces réflexions; mais mon cœur débordait, et ce concert pouvait seul me fournir une occasion de trop-plein. Dimanche dernier, un programme séduisant avait réuni dans la salle Sainte-Cécile cette population que les comptes-rendus appellent l'élite de la société parisienne. — Je ne discuterai pas cette question. — La fête se célébrait au bénéfice

d'Aimé Roussette, le chef d'orchestre de la société philharmonique. Lui-même devait, ce jour-là, conduire une masse de cent vingt instrumentistes. Mais, au moment d'aller s'asseoir à son pupitre, l'habile artiste a été frappé d'une attaque d'apoplexie. Roussette a été remplacé par un jeune homme qui s'est acquitté de son emploi avec beaucoup de verve et de vigueur. Elle nous faisait mal cette musique, quand nous pensions que tout à côté se jouait peut-être une scène de mort. O public, qu'ils sont malheureux ceux qui se font tes serviteurs! Ni artistes ni spectateurs n'ont paru se préoccuper du petit accident qui avait signalé le commencement du concert. Les ouvertures de *la Gazza ladra*, de *la Violette* et de *la Sirène* ont été exécutées avec beaucoup d'entrain et de précision. Rossini, Carafa, Auber, — pourquoi pas un peu de Mendelssohn? Saint-Léon a soutaché sur le violon, avec sa prestesse habituelle, une originale fantaisie ; je n'en dirai pas davantage, le violon ayant toujours joui de la propriété de m'attaquer les nerfs. Mlle Thérésa Micheli a chanté avec beaucoup de goût deux romances d'Abadie, et une légende de Delsarte, — Saint Michel archange, — que j'entendais pour la première fois. M. Dubouchet, l'élégant comique que vous savez, devait se rendre à ce concert, il ne l'a pas fait. Pour ma part, je l'ai vivement regretté, et tous ceux qui le connaissent ont fait comme moi. Tous les honneurs de la journée ont été pour Mlle Rouvroy. Avec cette bienveillance qui lui est naturelle, la charmante actrice, — remise à peine de sa délicieuse création de *la Poupée de Nuremberg*, tout occupée encore des études d'une importante reprise, — s'était néanmoins empressée d'accorder à Roussette le

concours de son nom et de son talent. En changeant d'auditoire, Mlle Rouvroy n'a pas perdu un seul de ses admirateurs. N'est-ce pas toujours même grâce et même beauté, même bouche et mêmes yeux, même timbre velouté comme le cœur d'un lys, même soprano pur comme la gouttelette de rosée sur le muguet des champs, mêmes ondoiements de cadences et de roulades? Quoi d'étonnant si toujours même enthousiasme, même empressement de la foule? Dimanche dernier, Mlle Rouvroy a chanté les couplets du charmant opéra de Boisselot : *Ne touchez pas à la Reine*. La musique du spirituel compositeur gagnait encore à l'exquise finesse avec laquelle elle était interprétée. Je ne prétends pas nier le talent de Mlle Lemercier, mais je me croirai encore très-galant en disant qu'elle ne vaut pas Mlle Rouvroy. La cantatrice a ensuite prosodié, je puis dire, deux romances, — l'une d'Arnault, l'autre de Clapisson ; — et elle a su rendre intéressantes ces bluettes que l'on n'accepte en général que comme temps de repos ; — dit par elle, l'intermède est devenu la partie principale du concert.

<div style="text-align:right">Cornélius Holff.</div>

CONCERT DE M. CODINE.

Et celui-là se distingue des autres par beaucoup d'originalité. M. Codine est un artiste de talent. Il compose et il exécute avec une égale facilité. Deux morceaux nous ont d'autant plus frappé que leur essentielle dissemblance faisait admirablement ressortir la souplesse du doigté de M. Codine. L'un, — *Tristesse*, — était une mélodie pleine de rêverie; l'autre, — *Boc-*

chanale, — était une crépitante harmonie d'ivresse et d'amour. Quelque restreint que nous soyons par le manque d'espace, nous ne voulons pas manquer cette occasion de faire nos compliments à M^{me} Gaveaux-Sabatier. Comme on sait, elle chante en rocaille. Je ne sais trop si je me fais bien comprendre, mais je veux dire qu'elle a une exécution minutieuse, finie, léchée comme l'ébénisterie du xviii^e siècle ou la peinture de l'école de Watteau. Ce soir-là, elle s'est encore surpassée. Nous renonçons à dire tout ce qu'elle s'est amusée à perler de cadences : les roulades cascadaient autour de ses lèvres en flots phosphorescents. Nous avons aussi entendu M. Dufrêne, de l'Opéra-Comique ; mais nous préférons un solo de violon de M. de Cuvillon. En somme, la soirée a été aussi agréable pour le public que pour l'habile ordonnateur de cette fête musicale.

<p align="right">Cornélius Holff.</p>

— 3 avril. —

THÉATRE-FRANÇAIS.

LES TROIS AMOURS DE TIBULLE,

Comédie en un acte et en vers, par M. A. Tailhaud.

Voir, pour cette pièce, les comptes-rendus faits à l'occasion de :
Le Moineau de Lesbie, par A. Barthet ;
Horace et Lydie, par Ponsard ;

Sapho, par P. Boyer;
Sous les pampres, par J. Lorin.

<div style="text-align:right">Edmond et Jules de Goncourt.</div>

OPÉRA-COMIQUE.

MADELON.

Opéra-comique en deux actes, paroles de M. Sauvage,
musique de M. Bazin.

« C'est une triste et misérable condition que celle des écrivains qui se sont condamnés à rendre compte dans leurs ouvrages périodiques de toutes les productions qui circulent sur nos théâtres. » Loustalot avait raison. De tous les métiers, c'est le plus monotone et le plus ennuyeux. Le Kain disait un jour au public que jamais il n'avait si profondément compris son abjection que par la nécessité où il se trouvait de lui faire des excuses; — pour moi, je ne me suis jamais si bien aperçu du sot métier que je faisais qu'en me voyant dans l'obligation de vous rendre compte de *Madelon.* Règle générale, un opéra-comique est toujours bête, — ce qui, quelquefois, ne l'empêche pas d'être amusant comme *la Poupée de Nuremberg,* ou intéressant comme *le Carillonneur de Bruges.* Mais ici ce n'est pas le cas. M. Sauvage, qui ordinairement a de l'esprit, — même quand il écrit pour la postérité la critique officielle du *Moniteur,* — M. Sauvage n'a plus paru se souvenir qu'il avait jadis saupoudré de gaieté, de verve et d'entrain,

de ces choses dites poëmes dans le langage de convention que parlent les programmes et les réclames.

Cela s'appelle *Madelon*, — cela s'appelait *les Barreaux Verts*. Cela se passe sous le règne de Louis XIII. Question de costume, cela aurait tout aussi bien pu se passer sous celui de Henri IV ou de Napoléon. Une cabaretière gentille, cela se voit tous les jours. — Amis, vous connaissez Suzette, la brune Hébé, qui verse avec le mot pour rire le bon vin blanc de Jarnac aux buveurs de Vandoire? — Un brave homme de financier, cela se trouve plus communément que l'on ne pense; — un chevalier d'industrie, gentilhomme pouvant être décoré : il n'y en a que trop aujourd'hui; — un garçon de cabaret, type Arsène, moins la sublimité; pourquoi n'y en aurait-il pas aujourd'hui comme du temps où George Sand faisait vivre Horace? — Un jeune homme qui n'est pas amoureux, — c'est de la fantaisie, et la fantaisie est toujours de mise. Quand je dis qu'il n'est pas amoureux, je veux dire qu'il est amoureux d'un souvenir. Un homme qui a juré de ne jamais aimer, parce qu'il a été ruiné par le père de celle qu'il aimait et trahi par son amante elle-même. — L'idée principale de la pièce est là. — Je n'hésite pas à la proclamer absurde, parce qu'elle repose sur un sentiment faux. Qui de nous ne s'est laissé arracher quelque plume par l'amour, et qui de nous voudrait ne plus aimer? — Le même amoureux ne reconnaît pas sa maîtresse : la dernière chose que l'on oublie d'une femme aimée, c'est son visage. Une fausseté et une invraisemblance, voilà tout le drame.

Parlerons-nous de la musique? — Nous serons assez généreux pour ne pas le faire. Sans doute il n'y a pas

de ces défauts qui font frémir; mais tout du long, tout du long, figurez-vous une uniforme platitude : un orgue de Barbarie qui ne prendrait pas soin de changer d'air et qui serait monté à perpétuité. Les malheureux artistes paraissaient se demander s'il était bien à eux de venir ennuyer des gens qui avaient payé pour les entendre. Lemaire crevait dans un rôle trop étroit. M^{me} Meyer-Meillet semblait avoir résolûment pris son parti de l'ambiguïté de sa position.

Au résumé, ce n'est pas un succès; nous ne plaignons pas l'opéra-comique : avant-hier *le Carillonneur;* hier *le Farfadet,* aujourd'hui *Madelon.* L'Odéon aurait eu droit de se plaindre. L'anneau de Polycrate, M. Perrin ! — Nous écrivons *Polycrate* et non pas *Polycarpe.* Un de nos collaborateurs est inconsolable de la bévue du compositeur qui lui a fait dire *Polycarpe* et non pas *Polycrate,* dans un de nos derniers numéros. — Espérons que cette rectification lui fera perdre le souvenir cuisant de cette petite misère de la vie littéraire.

<div style="text-align:right">Cornélius Holff.</div>

GAITÉ.

LES BARRIÈRES DE PARIS.

Drame en cinq actes et huit tableaux,
par MM. Gabriel et Carmouche.

Les Barrières de Paris!... Mais il faudrait le pinceau de Jacques Callot et la palette de Salvator Rosa pour peindre ce pandémonium des plaisirs et des joies de la grande Babylone. MM. Gabriel et Carmouche, — deux hommes d'esprit incontestablement, — n'ont ni le pin-

ceau ni la palette; ils l'ont parfaitement prouvé. Je n'ai ni le temps ni la volonté d'analyser leur pièce. C'est un mélodrame vulgaire; une histoire de jeune fille séduite par un grand seigneur, les amours d'une écuyère et autres nouveautés analogues. Voulez-vous savoir pourquoi cela s'appelle *les Barrières de Paris?* Parce qu'il y a un commis de l'octroi qui joue un rôle fort désastreux : je proteste au nom de l'octroi et d'Adam Smith qui fut directeur des douanes, en Angleterre.— Que ce drame ait du succès, je ne m'en étonnerai pas, il détonne parfaitement dans la gamme ordinaire du boulevard. Mais je gémis que là on joue de morbides mélodrames, où j'ai vu jouer *Molière,* cette belle fantaisie de George Sand, qui devenait admirable dès que l'on voulait bien oublier l'histoire.

<div style="text-align:right">Cornélius Holff.</div>

VARIÉTÉS.

UN MONSIEUR QUI PREND LA MOUCHE,

Par MM. Marc Michel et Labiche.

— Monsieur! dit Arnal.
— Monsieur! dit Leclère.
— Monsieur, c'était le soir. Le crépuscule étendait son écharpe violette. Les derniers glacis de rose s'éteignaient au faîte des maisons.
— Passons.
— Passons. Un monsieur passe... Je vous ennuie? Je m'en vais.
— Continuez.

— Je le salue. Je suis très-poli, moi, monsieur! Il ne me rend pas mon salut. Je cours après lui. Je m'étais trompé. Je ne le connaissais pas; mais je l'avais salué. Je le prie de me rendre mon salut. Refus, injures, soufflet.

— Qu'est-ce que ça me fait?

— Je vous ennuie, je m'en vais.

— Continuez.

— Et procès. Très-bien! Je prends un avocat. Cet animal, — mon avocat, — me fait acquitter.

— Monsieur!

— Il me fait acquitter, monsieur, mais en m'injuriant trois quarts d'heure! Il dit au tribunal que j'ai un mauvais caractère, que je suis bilieux, sanguin, que je prends la mouche, etc... Je vous ennuie?

— Finissez!

— Je vais chez cet animal, — mon avocat. — Je lui flanque cinq cents francs et une paire de giffles. Duel. Il se retourne. Je le blesse dans le gras. Je vous ennuie, je m'en vais.

— Je ne vous retiens pas, dit Leclère.

Arnal s'en va. Il revient.

— Pardon, monsieur.

— Ah! encore? dit Leclère.

— Monsieur, j'avais oublié de vous dire que cet animal, — mon avocat, — est M. Savoyard, qui doit épouser aujourd'hui votre fille. Il en a pour trois mois. Monsieur, j'ai bien l'honneur de vous saluer.

A la suite d'une douzaine d'amusantes scènes toutes hérissées des susceptibilités d'Arnal, le monsieur qui prend la mouche prend la place de M. Savoyard.

Le rôle de Beaudéduit est un nouveau triomphe pour le comique par excellence.

Un Monsieur qui prend la mouche est une revanche du *Poltron*.

Et, de plus, nous demandons la mort du couplet : *Delenda est Carthago*.

<div style="text-align:right">Edmond et Jules de Goncourt.</div>

CONCERT DE M. LAGARIN.

J'ai beaucoup d'observations à faire sur ce concert : quand on annonce que l'on doit commencer à huit heures, je trouve qu'il est très-malséant de commencer à neuf heures. Celui qui croit arriver pour la fin arrive presque pour le commencement ; ce qui lui procure quelquefois un surcroît de plaisir qui dépasse la dose qu'il s'était accordée ce jour-là. — Deuxième observation : Pourquoi ne pas suivre l'ordre indiqué par le programme ? Pourquoi ne pas rester fidèle au programme ? Ceci a bien son importance. Je paie un billet — huit francs, — pour entendre Mme Paris chanter l'air du *Calife* ; point d'air du *Calife !* Ne suis-je pas outrageusement volé ? n'ai-je pas droit de me plaindre ? Un programme et un billet, voilà un contrat synallagmatique : — rendez-moi mon argent, ou mon air du *Calife !* Je dois déclarer que, n'ayant réclamé ni l'un ni l'autre, je n'ai pas à me plaindre que l'on n'ait point fait droit à ma demande.

Quand j'écoute un violoniste, je suis obsédé d'une idée fixe : cet homme doit souffrir aux entournures ! et je ne puis penser à autre chose. Paganini serait là, que je me dirais encore : Il doit diablement souffrir aux

entournures. — C'est une idée de tailleur, — que voulez-vous? Je ne suis pas tailleur, mais j'ai cette idée de tailleur. N'attendez donc de moi aucune appréciation du talent de M. Lagarin. C'est un artiste de talent, on le dit, et je le crois; — je le crois d'autant plus volontiers qu'une nuit, pendant huit heures, je l'ai entendu sans le voir, et qu'après l'avoir donné à tous les diables pendant deux heures, j'avais fini par l'écouter avec émotion toute une audition de six heures. Mme Lagarin joue du piano, — mon instrument de prédilection, — et elle le fait avec sentiment. Encore une fois, j'ai entendu Mlle Rouvroy chanter l'air : *Ne touchez pas à la reine*, et je ne m'en plains pas; je suis de ceux qui jamais ne se fatiguent du talent, parce qu'ils trouvent qu'il est toujours un objet d'étude. La veille, Mlle Rouvroy se faisait entendre à Valenciennes dans *Géralda* et dans *le Caïd*, et on pourrait remplir L'ÉCLAIR des éloges que lui ont envoyés les journaux de la localité. Le lendemaen, elle chantait à Paris, et, la voix aussi fraîche, l'inspiration aussi gaie que si elle sortait d'un long repos, elle se jouait aux difficultés de l'orchestration de Boisselot, puis elle a redit le duo de la valse dans *la Poupée de Nuremberg*, — ce duo qui doit à elle et à Meillet peut-être, autant qu'à l'entrain avec lequel il est écrit, l'honneur d'être bissé tous les soirs :

« Me voilà! oui, c'est elle, c'est ma belle! »

Cette fois ce n'était pas Meillet, c'était M. Ribes, — un agréable chanteur, — qui lui servait de partner. Tous deux ont été applaudis comme ils devaient l'être.

Ce soir-là j'ai fait une singulière rencontre : j'avais ma place, — je vous prie de le croire, — mais, pour

ne pas avoir à déranger mes voisins, j'avais préféré rester debout près de la porte du foyer. Et comme je regardais la place qui restait vide à mon intention pour examiner un peu quels étaient ceux qui auraient pu être mes voisins, j'aperçus une jeune femme qui pleurait. Alors il me prit envie d'aller savoir pourquoi elle pleurait, et j'allai occuper ma place. Et Mlle Rouvroy chantait, et ma voisine pleurait de plus en plus. Je pris le parti de lui demander pourquoi elle pleurait. Elle ne parut pas faire attention à ma demande. Je recommençai : même silence à mon endroit, — mêmes sanglots étouffés dans les plis du mouchoir. Mais un monsieur décoré, qui lui servait de voisin de droite, me répondit pour elle qu'elle était sourde et qu'elle pleurait de ne pas entendre. Je me le fis répéter deux fois et je me retirai en pensant, à part moi, que, si sa surdité la privait du plaisir d'entendre Mmes Yweins d'Hennin, Paris, Lagarin et Rouvroy, sans oublier M. Lagarin, cela lui évitait l'ennui d'entendre Mmes M... C... D... D... L... et les orgues de Barbarie : en sorte qu'à mon avis il y avait compensation. Qu'en pensez-vous ?

<div style="text-align:right">Cornélius Holff.</div>

— 10 avril. —

PORTE-SAINT-MARTIN.

BENVENUTO CELLINI.

Drame en cinq actes et neuf tableaux, par Paul Meurice.

« Il y en a qui adorent le renard; moi, je préfère le lion. » Et le public d'applaudir, comme si ce public n'était pas composé d'êtres faibles qui ont tous besoin de chercher dans l'habileté un refuge contre la force! — Faut-il une preuve de plus de la bêtise du public?

Le drame de Paul Meurice est tiré du roman d'Alexandre Dumas : *Ascanio*. Cela n'ôte rien au mérite de l'ouvrage. En dehors de l'invention, il reste encore la charpente et l'exécution du drame.

Paul Meurice n'est pas un poëte épileptique; c'est un homme calme et placide, — modeste comme pourrait l'être une jeune fille, — tranquille comme la force au repos. Il a beaucoup travaillé, beaucoup écrit; et, tandis que les autres montent sur des échasses pour se faire voir, lui se cachait dans la foule et abritait sa timidité derrière l'immense et bruyante personnalité d'Alexandre Dumas. Paul Meurice a fait *Hamlet*, — cette belle imitation de Shakspeare, avec toutes les qualités de l'original sans aucun de ses défauts; — il a fait aussi *Amaury*, bien d'autres choses encore, et ce feuilleton si originalement remarquable que publiait *l'Événement*. Certes, s'il a pris une idée dans un livre tout fait, c'est qu'il a vu là une grandeur à exploiter; mais ce n'était pas de sa part impuissance à produire une idée. Pour

nous, d'ailleurs, nous ne voulons voir ici que l'œuvre de Paul Meurice, — cette œuvre à laquelle Alexandre Dumas a déclaré n'avoir pris aucune part. — C'est à Paul Meurice que nous renvoyons et le blâme et l'éloge.

Le sujet de la pièce? — C'est la rivalité de Benvenuto Cellini et d'Anne de Pisseleu, duchesse d'Étampes, l'une des maîtresses de François Ier. De l'intrigue, nous ne vous en dirons rien; nous ne chercherons pas à prouver, l'histoire à la main, que la haine de la duchesse pour l'orfévre italien naquit tout simplement de la faute qu'avait commise Benvenuto en oubliant de lui soumettre le croquis d'une fontaine destinée à orner le palais de Fontainebleau. Paul Meurice en sait probablement tout autant que nous sur ce sujet. Nous ne relèverons donc aucune des erreurs que lui ont imposées les nécessités de la dramaturgie. L'intrigue est fortement nouée; l'intérêt, habilement réparti, se soutient tout le long de la pièce : ce drame est véritablement conçu selon la tradition de Victor Hugo, — nous allions dire de Shakspeare, mais au diable le respect humain ! Avouons tout de suite que nous ne nous sentons aucune admiration pour l'auteur de *la Tempête*, et que, pour nous, si Shakspeare a fait un chef-d'œuvre, *le More de Venise*, — c'est comme le bourgeois gentilhomme faisait de la prose, sans le savoir. — Le comique et le tragique se mêlent et se confondent, comme ils se mêlent et se confondent dans les réalités de la vie.

Nous n'avons qu'un reproche à faire à Paul Meurice, c'est d'avoir complétement faussé le caractère de Benvenuto Cellini. Sans doute, c'était un homme d'un grand talent, mais est-ce là ce que nous appellerons un

homme de génie? Donnez du génie à Sulgeloch zum Gutemberg, j'y consens à peine; car cet homme ne savait peut-être pas ce qu'il faisait. Mais prostituer ainsi le génie à la première célébrité venue, oh! c'est par trop le vulgariser et l'avilir. Et puis, franchement, le vrai Benvenuto Cellini, — celui de l'histoire, — c'était un Gascon, — une sorte de capitaine Fracasse. « Mon cher Benvenuto, — se fait-il dire par un de ses amis dans ses Mémoires, — je crois que si tu avais une querelle avec le dieu Mars, tu en sortirais avec gloire. » C'était une organisation d'aventurier, mais ce n'était pas un homme de génie. Lui-même ne se faisait pas de sa personne une plus haute opinion. Il avait de la vanité, mais de la fierté, point. Écoutez-le vous dire combien il est glorieux d'avoir été au service de son grand roi! Non, je le répète, ce n'était pas un homme de génie. Bien des Cellini aujourd'hui travaillent dans des ateliers sous le nom d'un maître qui souvent ne sait pas travailler lui-même, et nul ne songe à leur attacher sur le dos l'écriteau du génie.

Ouvrons encore les Mémoires de Cellini : « Mme d'Étampes, dont la haine pour moi croissait en raison des bontés dont le roi me comblait, se disait en elle-même : Tout le monde est à mes pieds, et ce petit homme a l'air de me mépriser! Elle résolut donc de me nuire par tous les moyens possibles. Il y avait à Paris un fameux distillateur qui avait fait des eaux admirables pour lui entretenir la peau, secrets qu'on ne connaissait point en France. Elle le fit paraître devant le roi, qui s'amusa beaucoup de toutes ses inventions; et elle profita de ce moment pour demander en sa faveur le jeu de paume qui était dans ma maison, avec d'autres petites cham-

bres. Le bon roi, qui vit d'où le coup partait, ne répondit rien. Alors cette dame prit les moyens que les femmes ont toujours en leur pouvoir pour obtenir ce qu'elles désirent, et il le lui accorda. Je vis bientôt venir cet homme avec un seigneur de la cour qui parlait bien l'italien, et qui, causant avec moi de choses et d'autres, me dit qu'il venait de la part du roi le mettre en possession du jeu de paume et des autres pièces qui en dépendaient. « Le roi, lui dis-je, est le souverain maître, et vous pouvez entrer librement; mais je crois que l'ordre que vous me donnez ne vient point de la bouche du roi, qui m'a donné ce château par un écrit en bonne forme. Je vous proteste qu'avant d'aller me plaindre au roi je saurai me défendre, comme il me l'a permis, et je ferai sauter cet homme par la fenêtre, en attendant qu'il me vienne un commandement de la propre main du roi. » A ces paroles, le gentilhomme me quitta en menaçant, ce que je faisais aussi de mon côté. Ensuite j'allai trouver ceux qui m'avaient mis en possession de mon château, que je connaissais beaucoup, et qui me dirent de ne point m'en mettre en peine, parce que c'était de ces choses qui se faisaient souvent à la cour, où l'on se servait du nom du roi sans qu'il en sût rien; que je n'avais qu'à faire résistance, et que s'il arrivait quelque malheur à cet homme, ce serait tant pis pour lui. Fort de cet avis, je me mis à faire jeter des pierres, à tirer des coups d'arquebuse où il n'y avait pas de balles, à sortir la pique à la main et d'une façon menaçante; et j'inspirai tant de terreur, que le distillateur ne trouva personne pour l'aider dans son métier; de sorte que, voyant un jour la partie faible de son côté, j'entrai chez lui, et je fis jeter tout

ce qu'il avait apporté hors du jeu de paume. » Beaucoup de bruit, voilà l'homme.

Paul Meurice lui fait braver les menaces de prison que lui jette François Ier. Voici ce que Benvenuto pensait de sa prison. Dans les premiers temps de son séjour à Fontainebleau, peu satisfait de la parcimonie avec laquelle le roi le traitait, il s'avisa de vouloir aller chercher fortune ailleurs. Il partit. On courut après lui, et, comme il ne voulait point revenir de bonne grâce, on le menaçait de la prison : « Ce mot de prison où j'avais tant souffert à Rome me causa un tel effroi, que sur-le-champ j'obéis à l'ordre du messager, qui me conduisit à la cour en me tenant les plus sots discours du monde pendant toute la route. » Décidément, Benvenuto n'était pas aussi fier que Paul Meurice a bien voulu le faire. Est-ce habileté de sa part? Il y a toujours profit à grandir son héros; ce que le drame de la Porte-Saint-Martin perd en vérité, il le regagne en intérêt. Ce n'est plus le Benvenuto de l'histoire, c'est un Benvenuto de fantaisie; mais celui-ci vaut mieux pour le succès que n'aurait valu celui-là.

La pièce est montée avec beaucoup de soin et pas mal de luxe. On sent que M. Marc Fournier a compris l'importance de cet ouvrage remarquable, et l'on voit qu'il n'a rien négligé pour soutenir le drame par la splendeur de la mise en scène.

Mélingue s'est parfaitement incarné dans le Benvenuto Cellini de Paul Meurice; quelquefois cependant il a semblé rentrer peut-être plus que l'auteur dans le réalisme du modèle. Il est fâcheux que cet acteur, qui possède un admirable jeu de physionomie, ne se puisse défaire de la télégraphie un peu outrée que chacun lui

connaît. Cette gestification, qui, semblant insulter le ciel et fouiller la terre, procède toujours de haut en bas pour décrire les mêmes courbes, a quelque chose de monotone et souvent d'exactement déplacé. Mme Person, — la duchesse d'Étampes, — a joué la passion au naturel. Elle ressemble à s'y méprendre, tout du long de son rôle, à certaine femme de notre connaissance, de la sienne et aussi un peu de celle de Mlle Isabelle Constant, un jour qu'elle sortit de son manchon une bouteille de vitriol pour en incendier les attraits d'une de ses rivales. Mlle Grave, dans le rôle de Scozzone, — l'amante malheureuse de Benvenuto, — a déployé le talent distingué de forme et vulgaire d'expression que nous lui connaissons depuis longtemps. Mlle Clara, dans un rôle de suivante d'Anne de Pisseleu, a traversé plusieurs fois la scène de manière à remporter un succès de fou rire. Le Charles-Quint nous a fait faire beaucoup de réflexions sur la vanité des grandeurs humaines. Luguet-François Ier a déployé trop de fatuité et pas assez de noblesse. D'Ascanio-Baron, nous ne vous parlerons que quand il saura où déposer ses mains. Quant aux autres acteurs, ils sont très-fiers de prosodier avec un touchant ensemble : BÉNVÉNOUTO TCHELLINI; ne leur demandez pas autre chose. J'allais oublier Colbrun. Il remplissait le rôle de Pagolo, l'élève infidèle de l'orfévre, et, à côté de Mélingue, il a su, dans un tout autre genre, se montrer acteur de style et de talent. Il est impossible d'avoir une verve plus hypocrite, une tenue plus sournoisement perfide, un regard plus insidieusement effronté. Colbrun a du traître et de l'espion, — cette variété de l'habile homme, — à donner à penser qu'il en a fait le métier toute sa vie. De tous ceux qui

ont à seconder Mélingue, c'est le seul qui supporte gaillardement la part qui lui incombe dans le fardeau commun. Presque tous les rôles sont importants dans cette pièce, et presque tous sont remplis par des utilités.

<div style="text-align:right">Cornélius Holff.</div>

AMBIGU-COMIQUE.

LES PAQUES VÉRONAISES,

Drame en quatre actes, par M. Arnault et L. Judicis.

> Après l'Agésilas,
> Hélas!
> Mais après l'Attila,
> Holà!

<div style="text-align:right">Despréaux.</div>

PALAIS-ROYAL.

DEUX COQS VIVAIENT EN PAIX,

Vaudeville en un acte, par M. Lefranc.

Deux paysans, — deux frères, — allaient se marier, lorsque survient leur cousine, Henriette, une jeune fille qu'ils ont fait élever à la ville. Tous les deux s'enamourent de la donzelle; mais, au moment où ils vont se livrer à un pugilat des plus réjouissants pour la galerie, M^{lle} Henriette, qui aime dans la coulisse, réconcilie leurs inimitiés et pousse la délicatesse jusqu'à renouer les mariages que sa présence avait rompus. Il y a dans cette pièce une pensée fort ingénieuse : c'est un monsieur qui revêt son habit de garde natio-

nal pour plaire à celle qu'il aime. La plaisanterie est colossale, mais elle est fort heureuse. Pour notre part, nous félicitons M. Lefranc des progrès qu'il fait faire à la civilisation. Dans sa pièce, des paysans se donnent la peine d'écrire à leur futur beau-père pour l'informer de leur changement de résolution. Je demande l'arrondissement où, entre paysans, les choses se passent ainsi; et je le demande avec d'autant plus d'instance, qu'étant sur le point d'ensevelir dans la retraite mes chagrins d'amour, je serais heureux d'aller vivre au milieu de cette population simple, — mais honnête.

LA SOCIÉTÉ DU MINOTAURE,

Vaudeville en un acte, par M. Louis Dubruel.

(Extrait des statuts.)

Art. IV. « Si un sociétaire vient à se marier, malgré le serment qu'il a fait de rester célibataire, tous les autres sociétaires seront chargés collectivement du soin de punir ce faux frère. »

Soyez tranquille, il ne s'agit point de poignards. La punition, je ne vous dirai pas ce que c'était : qu'il vous suffise de savoir que Charles, — sans être de la société du Minotaure, — de concert avec Angela, l'inflige assez gaillardement à ce pauvre Adolphe.

Le fruit défendu a toujours beaucoup d'attraits; je ne vous étonnerai donc pas en vous apprenant que Léopardin-Grassot et Dardouillet-Sainville, — deux membres émérites de la société du Minotaure, — ont pris femmes; — seulement Léopardin a oublié de passer à la mairie, oubli que n'a point commis Dardouillet. Pour éviter la punition, Dardouillet est allé se réfugier

à Toulouse. L'endroit me paraît assez singulièrement choisi. Toulouse, la ville de la gaie science, est aussi la ville des amours. — Consultez, pour la chronique scandaleuse de la Dorade et de la place du Capitole, certain chef d'escadron de notre connaissance, et peut-être aussi un de nos collaborateurs, dont les apparitions fantastiques dans la patrie de Clémence Isaure sont toujours la source d'un surcroît de travail pour les employés de la mairie. — Si M. Louis Dubruel a rendu cet hommage satirique à la vertu des dames toulousaines, soyez bien persuadé que c'est affaire de rivalité, car notre auteur est Marseillais, — ne le dites pas à Amédée Achard. — Dardouillet a une nièce, Eugénie Gallois, aussi les amoureux ne manquent pas. C'est elle qui sauvera Dardouillet de la punition; elle épousera Léopardin. Mais voici bien une autre complication : Eugénie aime un jeune homme qui répond au sobriquet d'Oscar. Savez-vous ce que c'est qu'Oscar? C'est un membre de la société du Minotaure, mais un membre en pleine efflorescence, si bien que Dardouillet, pour éviter la punition, ne trouve d'autre moyen que de marier Eugénie à Oscar. Pauvre Oscar! Il y a des rimes prophétiques, dites-vous, et quand vous le voyez en train d'épouser Mʲˡᵉ Gallois, vous vous prenez à craindre pour son bonheur. Soyez tranquille : le prophète civilisateur, — M. de Lamartine, — l'a dit il y a près de cinq ans au banquet de Mâcon : La France s'en ennuie! Hélas! trois fois hélas! les mœurs s'en vont : Oscar était le seul membre survivant de la société du Minotaure. Un pied de nez à son apostasie.

Cette petite bluette est écrite avec esprit et finesse, — plus d'esprit et de finesse que n'en comprennent en

général les habitués du Palais-Royal. M. Louis Dubruel, — ou M. Amédée Achard, comme vous voudrez, — n'a pas les allures grotesquement grivoises de cette scène; nous lui en faisons nos bien sincères compliments.

<div style="text-align:right">Cornélius Holff.</div>

DÉLASSEMENTS-COMIQUES.

UN VOISIN DE CAMPAGNE,

Vaudeville en deux actes, par M. Fernand Delysle.

Il en est des voisins de campagne comme des fuchsias ou des cinéraires : les variétés en sont infinies, depuis le gros banquier qui s'arrête près de Lagny jusqu'au somnambule qui a loué pour le dimanche une petite maison à Boutigny, tout près de Magny, — une délicieuse villa enfouie dans les roses et dans les lilas, où je compte bien plus d'une fois vous conduire cet été. — Les voisins de campagne! Et selon qu'ils sont bêtes ou spirituels, ils font le charme ou le malheur de l'existence. Règle générale, à la campagne on est moins difficile qu'à la ville. C'est tout simple, il n'y a pas concurrence dans l'offre et il y a concurrence dans la demande. Le premier élément de toute société à la campagne, c'est le curé, l'indispensable et utile curé, — le curé que l'on envoie chercher si l'on est treize à table pour qu'il prenne la quatorzième place, — le curé que l'on renvoie si l'on est douze à table de peur qu'il ne fasse le treizième; — rarement le notaire, un monsieur qui souvent se pose de par Cujas en rival du château; — quelquefois le médecin, un bon diable, un

peu grossier, mais jovial et sachant faire honneur au dîner. Vient ensuite le bourgeois de l'endroit,—une petite indépendance qui taille ses pêchers, émonde ses rosiers, chasse six mois de l'année et pêche le reste du temps. M. Jolibon appartient à cette variété du voisin de campagne. Il pêche avec fureur, il a tous les petits talents qui distinguent le campagnard, et de plus une spécialité qui ne distingue pas moins le citadin; il cultive avec succès le cancan... le cancan verbal, entendons-nous; n'oublions pas que nous sommes aux Délassements-Comiques, les mœurs avant tout! M. Jolibon-Josse se laisse aussi aller à des velléités amoureuses. M. le procureur de la République, dont il est le voisin de campagne, croit voir ses lèvres fredonner : *Bouton de Rose, Fleuve du Tage*, et autres nouveautés de l'an XII. Ah! c'est que M. le procureur de la République est favorisé d'une bien jolie femme, surtout si elle ressemble à la blonde Mlle Valérie, ce type charmant de grâce et de distinction. Elle est si jolie, Mlle Valérie, qu'il est bien difficile de la croire sage! Et pourtant elle est sage : si, de temps à autre elle s'échappe du logis conjugal, c'est pour aller voir un frère qui est obligé de se cacher dans la crainte des Anglais qui le poursuivent sous forme de gardes du commerce. Une telle explication attendrit M. le procureur de la République. La vertu triomphe sur toute la ligne en la personne de Mlle Valérie. Grand bien lui fasse!

Comme on le voit, l'intrigue est parfaitement vulgaire. Nous ne pouvons qu'en dire autant du style; nous n'ignorons pas que M. Delysle est une femme, et nous prions monsieur-madame l'auteur de nous pardonner ce manque de galanterie.

Mlle Valérie ne s'est pas contentée d'être jolie; et quant à Mlle Mérie, nous ne pouvons que la complimenter sur la richesse et la franchise de sa carnation. Nous attendrons d'être mieux renseigné pour parler de son talent.

<div style="text-align:right">Cornélius Holff.</div>

— 17 avril. —

THÉATRE-FRANÇAIS.

L'UN ET L'AUTRE,

Comédie en un acte, par Mme Roger de Beauvoir.

Mme Roger de Beauvoir tenait à être applaudie comme auteur sur cette scène où Mlle Doze avait été si souvent applaudie comme actrice. Il est bien difficile d'arriver au Théâtre-Français, et nul ne le savait mieux que l'ex-pensionnaire du Théâtre de la République. Mais est-ce qu'une femme s'arrête devant les impossibilités? Dieu et... l'esprit de Mme de Beauvoir aidant, la bluette a eu les honneurs de la représentation.

Mme de Miramont et Mme de Rosanes habitent pour le moment la campagne. — Mme de Miramont, c'est cette jolie femme que vous avez vue cet hiver à toutes les premières représentations, à tous les bals, à toutes les presses. Elle a bien un mari, mais elle n'a pas l'air de s'en douter; et puis un mari n'est-il pas trop heureux quand on lui laisse les restants de l'amour? Aussi comme la coquetterie va bon train! Mme de Rosanes, c'est cette veuve sentimentale qui n'est pas inconsolable de la mort de son mari, mais que la timidité et l'apa-

thie rendent revêche aux amours. Son cousin, M. de Savigny, a voulu l'épouser, et elle l'a refusé sans trop savoir pourquoi, peut-être parce qu'il aimait pour le bon motif. — Qui est-ce qui connaît le cœur de l'homme, et, à plus forte raison, le cœur de la femme? — M. de Savigny est allé chercher des consolations en Italie; pour moi, je serais plutôt allé en chercher à Mabille. — Partout où se trouve Mme de Miramont, on doit parler d'amour; — on en parle beaucoup dans les environs de Compiègne. — Depuis quelques jours, Mme de Rosanes est pensive : c'est Mme de Miramont qui se charge de pénétrer son secret; — on sait comment les femmes s'y prennent pour ces sortes d'opérations. Mme de Rosanes, avec les réticences d'une pensionnaire, avoue qu'elle aime une idéalité qui lui adresse des lettres fort tendres, lui donne des rendez-vous derrière les portes, et se livre à cent autres tours également de passe-passe. — Quel est cet amoureux inconnu? C'est Savigny, qui est revenu d'Italie. Tout s'explique et tout se termine par un mariage. Je ne comprends pas l'indignation de certaines gens contre cette œuvre légère. Sans doute, cette pièce est insignifiante, mais est-elle donc plus insignifiante que toutes les autres pièces qui se jouent au théâtre de la rue Richelieu? Et si elle n'avait pas été insignifiante, aurait-elle obtenu droit de cité dans ce boudoir du marivaudage? L'œuvre de Mme de Beauvoir a même sur beaucoup de pièces, — sur *la Bataille des Dames* et sur *Diane*, par exemple, — l'avantage d'être finement et purement écrite. — Les belles chairs de Mlle Madeleine Brohan et la mine spirituelle de Mlle Judith ne diminuent certes pas l'attrait du spectacle.

<div style="text-align:right">Cornélius Holff.</div>

OPÉRA-COMIQUE.

GALATÉE,

Opéra-comique en deux actes, paroles de MM. Jules Barbier et Michel Carré, musique de M. Victor Massé.

Notre collaborateur Cornélius Holff est tombé malade en sortant de la première représentation de *Galatée*. — La contraction musculaire qu'il s'était imposée pour ne pas bâiller lui a donné une névralgie qui le fait beaucoup souffrir.

<div style="text-align:right">C. de V.</div>

GYMNASE.

UN SERVICE A BLANCHARD,

Vaudeville en un acte, par MM. Moreau et Delacour.

Si j'ai quelquefois envié le sort des avoués, c'est pour avoir, moi aussi, mon premier clerc. Un premier clerc est comme un aide de camp. Mais, hélas! toute médaille a son revers, et si le premier clerc a bien des agréments, il a bien des inconvénients. Règle générale : le premier clerc fait la cour à madame ou à mademoiselle; car, dans beaucoup de familles, le cœur de la mère est l'antichambre du cœur de la fille, le purgatoire de ce paradis qu'on appelle la dot, mot rude à prononcer, mais plein de douceur dans la pratique. L'amour de Paul, le premier clerc de M. Blanchard, pour la femme du patron est beaucoup plus désintéressé et beaucoup moins réaliste; ni plus ni moins que dans une romance, il n'aspire qu'au bonheur d'être heureux. Il est encore des gens qui parlent et qui pensent

ainsi. Je n'entreprendrai pas de vous raconter ce quatre cent soixante-quinze millième acte de la comédie conjugale. L'adultère mis en relief par MM. Moreau et Delacour, cela n'est pas bien nouveau; mais l'on rit de bon cœur aux scènes de jalousie au repoussoir qui décorent cette petite pièce. — M. Paul est renvoyé de l'étude. — Décidément, la morale est de plus en plus à la mode au théâtre. — Voilà maintenant que le moindre péché véniel ne reste plus impuni.

<div align="right">Cornélius Holff.</div>

PALAIS-ROYAL.

Dans deux ans, nous ou nos héritiers voudrons bien rendre compte de ce qui se passe par là.

<div align="right">Cornélius Holff.</div>

— 24 avril. —

THÉATRE-FRANÇAIS.

LE BONHOMME JADIS,

Comédie en un acte et en prose, par M. Henry Murger.

Nous sommes heureux d'être les premiers à applaudir *le Bonhomme Jadis*.

Fraîches amours au cinquième étage, de toit à toit! Fenêtres à qui le soleil donne son premier baiser, enfants de vingt ans qui s'ouvrent à la jeunesse! Les sourires qui voisinent, les cœurs qui se donnent la main,

au travers la rue, tout bas, sans se l'avouer, sans le croire ! Innocentes et saintes pudeurs qui nichez dans la mansarde, — dit-on, — c'est vous que M. Murger a chantées !

Le bonhomme Jadis ! ainsi il se nomme. Le bonhomme Jadis ! il est vieux ; mais la vieillesse n'a pas sonné le couvre-feu de sa gaieté. Il est de ces vieillards de vieille roche qui ne vieillissent point ; il est allègre, il est épanoui, il est content. Il ne boude ni la jeunesse ni le soleil : il sourit à l'amour des jeunes, comme un homme qui relirait dans un beau livre le premier chapitre de sa vie. Que les violons chantent tradéridéra, ses jambes et lui se souviendront, ses jambes et lui voudront danser ! A table ! à table ! et que le verre du bonhomme Jadis trinque à toutes les aurores, à tous les aujourd'hui, trinque à l'éveil des cœurs ! — Octave est le voisin de M. Jadis. Jacqueline est la voisine de M. Jadis. Entre M. Octave et Mlle Jacqueline, il y a ce que vous savez : vingt ans d'un côté, quinze ans de l'autre. Mais M. Octave est une demoiselle : Je n'ai pas de maîtresse, monsieur. — Et Jadis de lui dire : Vous en êtes bien sûr ? Pour Mlle Jacqueline, elle a le cœur bon garçon ; mon Dieu ! elle a, pour serrer les bouquets que jette M. Octave dans sa chambre, un bien joli herbier à gauche, près de sa ceinture, dans sa petite robe rose ; mais ce M. Octave ! ce M. Octave ! — Heureusement que le bonhomme Jadis est là ; qu'il se fait le *recruteur de la conscription de l'amour*, le courtier de deux amours qui chuchotent en dedans et n'osent se parler, le proxénète — moral — de ces deux virginités ; heureusement qu'il vous les fait s'aimer et promptement, et se le dire et franchement ; heureusement qu'il les

invite l'un et l'autre, qu'il fait attabler ces deux printemps à la fête de ses soixante ans, qu'il tire les cartes à leur amour, et qu'il leur dit : Il retourne cœur ! Heureusement que le bonhomme a un tas de gros sous qui font des louis, un tas de gros sous ramassés au grand soleil du travail, et qu'il donne cela au petit ménage ; heureusement qu'il fait Octave jaloux pour le faire hardi, et qu'il le fait hardi pour le faire heureux ! — Ce père Jadis est le Vieillard des Bonnes gens !

La petite comédie de M. Murger est très-jolie et très-charmante et très-bien finie. Taillée dans un patron de Musset, elle est vive, leste, pimpante d'allures ; elle marche, jupe retroussée, tout égayée de la verdissante vieillesse de Provost. Nous reprocherons à la pièce certaines longueurs, la tirade de l'argent, par exemple ; mais les mots sont heureux, peut-être moins heureux que dans *la Vie de Bohême*. Un des meilleurs, — si ce n'est le meilleur, — est celui d'Octave se trompant et prenant pour boire le verre de Jadis. — Mais, jeune homme ! dit Jadis. — Pardon, je croyais que c'était celui de mademoiselle. La pièce a été, disons-le, très-bien acceptée. M. Murger nous disait craindre pour le tempérament des Français le décor et les personnages de sa mansarde. Il peut se rassurer. L'originalité de cette nouvelle Mimi, originalité un peu mélangée d'eau cette fois-ci, n'a trouvé le public ni froid ni étonné. Mlle Jacqueline est entrée sous les traits de Mlle Fix, et personne n'a songé à lui demander d'où elle venait, où elle allait, qui elle était, et nul ne s'est voilé la face à voir entrer au théâtre de la rue Richelieu un peu de la vie réelle dans la comédie.

Provost a fait beaucoup pour la pièce. C'était justice.

La pièce avait beaucoup fait pour lui. Son habit vert lui va très-bien, et sa gaieté aussi.

Et maintenant à quand les Buveurs d'eau?

<div style="text-align:right">Edmond et Jules de Goncourt.</div>

ODÉON.

UN MARI D'OCCASION,

Comédie en un acte et en prose, par M. Hippolyte Lucas.

On achète une pendule, des meubles, une voiture, mille choses d'occasion : pourquoi ne prendrait-on pas un mari d'occasion? Eh! mais, est-ce que tous les mariages, — mariages d'amour et mariages de convenance, — ne sont point des affaires d'occasion? Est-ce que le hasard ne tient pas une large part dans notre existence, si même il ne l'occupe point tout entière? Si, certain jour qui fera époque dans ma vie, un cheval ne s'était point abattu, je n'aurais pas connu Louisa : un cheval qui s'abat, quoi de plus chanceux? une pierre, une flaque d'eau, un faux pas, cela peut arriver aux meilleures jambes comme aux meilleurs yeux. — Un mariage d'amour, mais c'est une rencontre au musée ou au bois, une place à table, une contredanse, un vis-à-vis dans un bal. — Un mariage de convenance : quelques mille livres de rente de plus ou de moins, un caprice d'entremetteuse. Le hasard! le hasard! Il y a longtemps que l'on a dit que le mariage était une loterie, et qu'est-ce une loterie? Le hasard élevé à la puissance distributive. Et qu'est-ce le gain d'une loterie, si ce n'est une affaire d'occasion! le hasard! le hasard!

Et je répétais encore le hasard, lorsque la toile se leva....
J'étais bien bon de réfléchir d'aussi belles réflexions ; j'aurais dû me dire que j'étais à l'Odéon, et que j'allais assister à une comédie, quelque chose d'aussi bête, mais de moins amusant qu'un vaudeville.

Je croyais que le mylord n'existait qu'au boulevard ; le climat de l'Odéon est tel que toute vie s'y éteint. M. Hippolyte Lucas a essayé d'y importer cette plante exotique, il est probable que, comme tant d'autres, elle mourra au milieu du vide de la caisse. Qui ne connaît la nécessité de l'azote? — L'azote, c'est le mythe de l'argent. — Anna a promis à son oncle de se marier, car mylord l'oncle désire des neveux. L'oncle voyage, et le jour où Anna lui a écrit qu'elle allait signer le contrat, voilà qu'elle s'est brouillée avec son amant. — Mon oncle revient aujourd'hui, qu'est-ce qu'il va dire en apprenant que je ne suis pas mariée? — Je ne sais pas trop comment les choses se passeraient si M. Hippolyte Lucas n'était pas un homme inventif. En toutes choses, il n'y a que le premier moment à passer. La colère de l'oncle est comme toutes choses. Arabelle, la camériste d'Anna, possède un prétendu, Williams Patterson : Anna présentera Williams comme un mari, et remettra au lendemain à expliquer à son oncle pourquoi et comment elle est encore fille. — Ah! mon oncle! que je suis heureuse de vous revoir! voilà mon mari. — Peste! quel gaillard! et me ferez-vous bientôt des petits-neveux? — Anna rougit; — Williams verdit; — Arabelle pâlit. — Le soleil est couché, faites comme lui. — Cric! crac! Anna et Williams sont enfermés sous la même clef; qui est-ce qui est attrapé? C'est Arabelle. L'oncle se frotte les mains! Mais l'ex-prétendu d'Anna

vient sous sa fenêtre, soupire une romance et obtient un pardon. Anna, qui s'ennuie avec Williams, passe par la fenêtre. Voilà les deux amoureux qui se promènent bras dessus bras dessous. — Ciel! dit l'oncle, ma nièce! déjà! O abomination de l'impudicité! — Et l'oncle veut se battre avec le séducteur. Mais tout s'explique, Arabelle reprend possession de Williams en faisant la même réflexion qu'Élisabeth de Hongrie, dans le roman de M. de Montalembert. — Et tout nous donne droit d'espérer que mylord l'oncle aura un grand nombre de petits-neveux!

Mlle Jeanne-Anaïs, que nous avons déjà eu plusieurs fois l'occasion d'applaudir, s'est montrée avec une véritable supériorité dans le rôle assez difficile d'Arabelle.

L'EXIL DE MACHIAVEL,

Drame en trois actes et en vers, par M. Léon Guillard.

Outrage à la raison, outrage à l'histoire : voilà ce qu'est cette pièce.

Que l'on fasse de mauvais vers, c'est pardonnable; — mais que l'on ose parler de ce qu'on ne connaît pas, c'est par trop fort.

Nous n'avons pas le courage de prendre au sérieux cette comédie de littérature et de morale. Nous avons l'habitude de laisser couler, sans mot dire, le torrent des absurdités, bien persuadé que le temps fait justice des alluvions de la déclamation.

Quand on veut comprendre Machiavel, il faut reconstruire son siècle et son entourage. Je ne crois pas que M. Guillard ait lu Machiavel, et je crois qu'il ne

connaît pas son seizième siècle, autrement il n'eût pas commis cette bourgeoise platitude où Machiavel est figuré tel qu'il pourrait l'être dans une homélie de sous-préfecture.

<div align="right">Cornélius Holff.</div>

GAITÉ.

LE FILS DE L'EMPEREUR,

Drame-vaudeville en deux actes, par MM. Dupeuty,
Th. Cogniard et Fontan.

L'époque actuelle est-elle donc si pauvre d'invention qu'elle en soit réduite à de pareilles reprises?

Nous avions l'habitude de considérer M. Hostein comme un homme intelligent.

<div align="right">Cornélius Holff.</div>

AMBIGU-COMIQUE.

LE MÉMORIAL DE SAINTE-HÉLÈNE,

Drame en dix-neuf tableaux, par MM. Michel Carré et Barbier.

Voir le *Mémorial de Sainte-Hélène*, par M. de Las-Cases, 8 vol. in-8°.

Il y a à l'Ambigu cinq catégories de places : le prix varie de 5 fr. à 1 fr. 50 c., — moyenne, 3 fr. 20 c.

Coût d'une place à l'Ambigu. 3 fr. 20
Coût d'un exemplaire du *Mémorial*. 3 fr.

Bénéfice net à ne pas aller à l'Ambigu. . . 20

De plus, on a le papier : un exemplaire pouvant largement suffire aux besoins d'une famille; et, une place n'ayant pas le même avantage, les familles auront un bénéfice très-considérable à ne pas aller à l'Ambigu.

Voilà le côté matériel de la question ; si nous voulions l'envisager sous son côté moral, ce serait bien autre chose : les trésors de la Californie ne sont rien auprès de ce que peut gagner une intelligence à ne point aller à l'Ambigu !

<div align="right">Cornélius Holff.</div>

THÉATRE-NATIONAL.

NAPOLÉON A SCHŒNBRUN ET A SAINTE-HÉLÈNE,

Par M. Dupeuty.

Le directeur du Cirque s'est plaint de la vivacité de nos attaques, à propos d'une appréciation de la pièce de M. Latour de Saint-Ybars, pièce déjà enterrée. Il devrait plutôt nous remercier, si notre critique a eu quelque prise sur lui, de l'avoir renvoyé aux vraies pièces du Cirque, à l'Empire, à la poudre, à l'épopée des invalides, à tout ce qui a fait la fortune de son théâtre, à tout ce qui peut la faire encore.

Au reste, nous le savons, l'allure de notre critique déroute assez MM. les directeurs, habitués, à ce qu'il paraît, à trouver des raisons aux opinions. Ils sont fort intrigués de nous trouver amis ou ennemis, selon les pièces qu'ils donnent. Nous leur dirons notre secret : nous n'avons guère de parti pris, et nous tâchons d'avoir un peu de conscience, — *un bien petit*, comme dirait Marot.

Que M. le directeur du Cirque nous donne des apothéoses un peu moins étriquées, qu'il nous donne des armées françaises un peu moins espagnoles, — plus d'état-major que de troupes, — et nous applaudirons à l'entrain de son Hubert, — M. Pastelôt ; à la dignité de

son Frédéric, — M. Benjamin; nous applaudirons Joséphine par-dessus le marché; nous applaudirons surtout, et des deux mains, et tant qu'il voudra, Gobert. Dans ces deux grandes pages détachées de la vie de l'Empereur, dans cette antithétique mise en scène de la grandeur et de la chute, Gobert a porté tout le temps, sans plier, le faix du grand souvenir; il a endossé en grand artiste la redingote grise et la robe de chambre nankin; il a été le personnage traditionnel; il a rendu en comédien consommé les brusqueries et les abruptes transitions de voix, les mains derrière le dos, le pas puissant, l'énergie brève, les émotions broyées, les jeux de physionomie, les allures, les attitudes, les tics, toute la mimique impériale. La tête qu'il se fait pour venir mourir est saisissante, et lorsqu'il est sur le lit, et qu'il essaie d'étendre sur lui son manteau de Wagram, et qu'il crispe, à le tirer, ses mains moribondes, et que ses bras vaguent dans le vide; — c'est beau, c'est effrayant! — Nos deux grands comédiens historiques seraient-ils, à l'heure qu'il est, Geffroy et Gobert?

<div style="text-align: right;">Edmond et Jules de Goncourt.</div>

VARIÉTÉS.

LES TRIBULATIONS D'UNE ACTRICE,

Pochade en un acte, par M. Michel Carré.

Pourquoi ne pas avoir conservé à cette drôlerie le titre assez piquant de *Tribulations de Boisgonthier?* Qui est-ce qui a reculé au dernier moment? Est-ce l'auteur, le directeur, ou Boisgonthier? Les suppositions

les plus étranges ont été faites sur les transformations que l'affiche avait dû subir; les explications les plus excentriques ont été tour à tour données ou rendues. Nous ne vous redirons ni tout ce que nous avons entendu, ni tout ce que nous savons... les lazzis de la foule et le bruissement des couloirs. Il n'y a pas longtemps que nous avions vu au Palais-Royal Grassot embêté par Ravel; il nous semblait que nous pouvions bien voir s'épanouir sur une affiche le nom de la charmante Boisgonthier. Quelles que soient les susceptibilités qui nous ont valu cette correction, nous les déplorons; cela nous rappelle Mlle Déjazet ne voulant pas permettre à un de nos amis d'intituler une pièce-revue : *Déjazet aux enfers*. — Où le bégueulisme va-t-il se nicher ?

Les Tribulations d'une actrice! et vous croyez à quelque ragoût fortement épicé! Erreur! Le cuisinier, c'est M. Michel Carré. Mlle Boisgonthier a quitté la scène, et ses camarades emploient mille ruses pour la contraindre à remonter sur le théâtre de ses exploits et de ses triomphes. Nous savons quelqu'un qui serait plus désappointé que les camarades de Mlle Boisgonthier si la séduisante actrice voulait aller se cacher dans la retraite. — Serait-ce Mlle Bertin? Non. Toute jolie qu'elle est, elle doit craindre des rivales. — Ce quelqu'un, c'est le public; ce sont les 1,216 admirateurs qui, chaque soir, viennent se pâmer aux lascives pétulances de cette folle et capricieuse gaieté.

<div style="text-align:right">Cornélius Holff.</div>

VAUDEVILLE.

JUSQU'A MINUIT,

Vaudeville en un acte, par MM. de Besselièvre, d'Artois et de Rovigo.

Beaucoup d'esprit : — on est en droit d'en attendre de ces messieurs ; — mais des longueurs et pas assez d'intérêt.

<div style="text-align:right">Cornélius Holff.</div>

FOLIES-DRAMATIQUES.

UNE FEMME, S'IL VOUS PLAIT,

Vaudeville en un acte, par MM. Cogniard frères et Blum.

Une vraie femme, s'il vous plaît, avec tous les sacrements, sachez-le ; car la morale avant tout : nous sommes aux Folies. M. Anatole demande une femme, M. Anatole veut se marier. Vous croyez peut-être que M. Anatole est ruiné? Pas du tout ; il est fort riche. — M. Anatole est fort laid? Il n'est pas mal. — M. Anatole est malade? Il se porte bien. — M. Anatole est bête? Peut-être avez-vous deviné juste. Or, M. Anatole va confier ses désirs à M. Paradis, entrepreneur de mariages. Habituellement le chapitre de la dot est le chapitre principal de ces liquidations du bonheur qui se consomment par-devant M. le maire. Le chapitre de la dot ne figure point au cahier des charges que M. Anatole présente au soumissionnaire de son union. M. Paradis, fort étonné, pense aussitôt à lui donner sa fille, — une fille accomplie, — M^{lle} Adrienne ; mais, en

homme habile, il ne veut rien brusquer. Il possède un riche répertoire de filles à marier, il va lasser les désirs de M. Anatole. M. Anatole a demandé une femme artiste, mais Mlle Lucia l'effraie par la carrure de ses idées et l'indépendance de ses allures. — C'est maintenant une femme de ménage; elle a beaucoup étudié la question des engrais et l'élève des tonquins de Siam. — M. Anatole, dégoûté de ses malheureuses tentatives, est sur le point de renoncer au mariage lorsque paraît Mlle Adrienne; Adrienne, c'est Mlle Sandré. Je vous laisse à penser si le succès peut être un' instant douteux. Tout le monde est heureux : le père, la fille et le futur. — Je pleure d'attendrissement.

<p style="text-align:right">Cornélius Holff.</p>

DÉLASSEMENTS-COMIQUES.

LES HIRONDELLES,

Vaudeville en un acte, par MM. J. Belamy et A. Lahure.

L'autre jour, j'avais à signaler une charmante pièce aux Délassements-Comiques; aujourd'hui je me trouve dans la même nécessité. *Les Hirondelles!* et c'est frais, c'est gentil comme un minois de jeune fille. Règle générale : je déteste les tableaux villageois; ils seraient trop laids s'ils étaient exacts : un tas de fumier sous la fenêtre, une fange de bruyère qui pourrit devant la porte. Nous n'avons pas le droit de demander de l'exactitude aux vaudevillistes; de l'esprit, c'est tout ce que nous pouvons exiger. Nous ne reprocherons donc point à MM. Belamy et Lahure de nous avoir montré des

villageois de fantaisie; ils n'en ont pas moins fait une charmante romance, — une histoire de jeune fille qui attend le retour de son amant avec le retour des hirondelles. — Les hirondelles ne reviennent point, l'amant ne revient point; — les hirondelles reviennent, l'amant revient : tout vient à point à qui sait attendre.

<div style="text-align:right">Cornélius Holff.</div>

— 1^{er} mai. —

OPÉRA.

LE JUIF-ERRANT,

Opéra en cinq actes, paroles de MM. Scribe et de Saint-Georges, musique de M. Halévy, divertissements de M. Saint-Léon, décors de MM. Cambon, Séchan, Desplechin, Diéterle, Thierry, Nollo et Rubé.

> Où les beaux vers, la danse, la musique,
> L'art de tromper les yeux par les couleurs,
> L'art plus heureux de séduire les cœurs,
> De cent plaisirs font un plaisir unique...

C'était l'Opéra, au dire de Voltaire.
Exemples :

> Au sein de ma famille,
> On disait que, depuis mille ans,
> Nous étions tous ses descendants
> Par Noëma, sa fille.

.

Pour expier envers lui ses outrages,
Dieu le condamne à ne pouvoir mourir!...
Jusqu'à la fin et du monde et des âges,
Dieu le condamne à vivre pour souffrir.
 Pendant un quart d'heure,
 C'est l'arrêt de Dieu,
 A peine il demeure
 Dans le même lieu!
 Un ange invisible,
 L'ange du Très-Haut,
 D'une voix terrible
 Lui crie aussitôt :
Marche! marche! marche toujours!
Sans vieillir, accablé de jours,
Marche! marche! marche toujours!

.

 Rien ne suspend des heures
 L'impitoyable cours!
 Heureuse tu demeures;
 Moi, je marche toujours!
 La voix que je redoute
 Bientôt va retentir,
 Me traçant ma route
 Qui ne doit pas finir!

.

Et tant qu'a duré ce sommeil
 Où dormaient nos âmes... ton âme
N'éprouvait-elle pas une secrète flamme,
 Impatiente du réveil?

.

 Autour de moi tout passe.
 En parcourant l'espace,
 Des mondes disparus
 Moi seul connais la trace,

Et retrouve la place
Des temps qui ne sont plus !
Jamais la prière
Ne vient adoucir
La douleur amère
Qu'il me faut subir !
Jamais, sur ma vie,
Un œil n'a versé
Cette larme amie
Qu'on donne au trépassé ?

.

La voix du Seigneur vous appelle,
Morts, levez-vous !
Devant la puissance éternelle
Paraissez tous !

Quand M. de Saint-Georges est tout seul à signer ses œuvres, il fait de meilleurs vers. Du reste, la qualité de la poésie n'empêche pas la pièce d'être faite et coupée avec le talent qui n'abandonne jamais l'habile et spirituel faiseur.

La musique de M. Halévy a sans doute de fort belles intentions, mais nous ne les avons pas toutes bien comprises. Mlle Emmy la Grua, la cantatrice sicilienne dont l'on avait fait tant de bruit, n'a peut-être pas tenu tout ce qu'elle avait promis; mais cela provient sans doute de l'embarras qu'elle devait éprouver en présence d'un public au milieu duquel elle devait se trouver étrangement dépaysée. Massol a été magnifique; c'est lui qui personnifiait Ahsvérus.

<div style="text-align:right">Cornélius Holff.</div>

THÉATRE-LYRIQUE.

LA PIE VOLEUSE,

Drame-lyrique en trois actes et quatre tableaux, paroles de Castil-Blaze, musique de Rossini. (Reprise.)

« Ah! n'en v'là une jolie pièce que j'viens de voir... *la Pie voleuse;* ainsi nommée parce que c'te bête avait un faible pour les couverts d'argent... c'qui fait que c'est intitulé, en italien, la *Gazza ladra*; c'est-à-dire *la pie voleuse d'argenterie*, ou *le crime des couverts!*...

L'ouverture
Se murmure
Tron, tron, tron,
Tron, tron, tron,
Tron, tron, tron,
Tron, tron, tron,
Tron, tron, tron,
C'est le basson.
Le cor sonne
Et résonne,
Tron, tron, tron,
Tron, tron, tron,
Tron, tron, tron,
Tron, tron, tron,
Tron, tron, tron,
Oui.

La toile se lève et ça représente
Un' ferm' superbe à *Palai-seau!*
L'on va, l'on vient, tout le monde chante
Pour célébrer — quéqu' chos' de beau!

Et vous n' savez pas quoiqu' c'est?... c'est tout bonnement le fermier et la fermière qui sont dans l'attente

du fils de la ferme, un militaire qu'aime Ninette, que Ninette aime et *vice Versailles*... Le fermier chante, la fermière, la servante, tout le monde chante, *largo*, c'est-à-dire largement : « *Oui, chantons avec amour et ce retour et ce beau jour!* » La jeune fille chante : « *Ah! quel doux espoir! je vas donc le revoir!* » Les paysans profitent de ça pour chanter à tue-tête « et *leur coudrette et leur piquette, et leur piquette et leur coudrette... et leur air bête!* » Et, ma foi, y sont dans leur droit... lorsque tout à coup... ta ta ra ta, ta ta ra ta! c'est l'militaire qui r'vient d'la guerre... *Oh! qu'il est beau! qu'il est beau! qu'il est beau!*... dit le fermier *Jacotto*... à qui faudra-t-il l'marier? Mon Dieu! à qui?... à *Ninette*, dit la pie... Notez bien qu'il y a dans la ferme *une pie*, et que *c'te pie épie*, pendant toute la pièce... *Ninette! Ninette!* pas d'ça, *Lisette*, dit la fermière; nous sommes ici pour fêter le retour... de mon fils... avant de chanter un autre morceau, mangeons-en un... Là-dessus, abattement général du militaire... Après le repas, tout le monde sort, et la servante *Ninette*, faute de mieux, range la table... Mais v'là ben d'une autre affaire... *arrive à tâtons un vieux, grand, sec et maigre, barbu, crêpu et moustachu... Ninette!* dit tout bas ce vieillard en se découvrant... *ne me découvre pas...* Ciel! mon père!... — *Tais-toi!* — Pourquoi? — *Je suis perdu!* — A cause? — *J'ai déserté!* — Se peut-il? — *Hier au soir!* — O ciel! — *A huit heures un quart!* — Que dites-vous? — *Je ne dis rien...* — Silence... Là-dessus, voyant le bailli du pays qui entre, le père repousse un second : Silence!... Arrive le bailli, un gros cocasse, qui se tape toujours sus l'ventre et qui a une voix plus grosse que lui... Mais c'est pas tout!... ah! ben ouiche!... V'là le

gros bailli qu'arrivait tout chaud, tout bouillant, qui dit : « Qué qu' c'est que ct' homme-là? si c'était l' déserteur dont j'ai l' signalement... Voyons donc voir, un peu voir, que j' voie pour voir! » Là-dessus, il se tape sus l' ventre, c't homme, et il s'aperçoa qu'il a oublié ses *lounetta*. — Donnez, dit la jeune fille. Ciel! qu'a dit à part, c'est l' signalement d' papa! lisons tout de travers... « *Taille, 54 ans, — front châtain, — cheveux à la Roxelane... — nez, 3 mètres 75 millimètres.* » Le bailli coupe là-dedans, y s'en va; il est à peine parti qu'on entend : *Chaudronnia, ferraille à vendre!* C'est un marchand d'bric et d'broc qui passe pour prêter à la petite *semelle...* la servante lui vend un couvert qui vient d' son père qu'est marqué d'un *h* et d'un *i*... Bon! la pie en vole un autre à la fermière marqué d'un *n* et d'un *o*... Bon! la fermière accuse *Ninette;* on chante *à la garde!* .. Le bailli r'arrive, et v'là qu'y dit : Ah çà! un instant!... voyons!... d'un côté, nous avons un *n* et un *o*; de l'autre, un *h* et un *i*... Moi, ça me fait l'effet de faire *n. o. h. i. haine au hachis!* ça ne peut être que la cuisinière... Là-dessus on la fourre en prison... injustement, c'est vrai;... mais c'est pas fini! vous allez voir la quatrième aque.

<div style="text-align:center">
La servante

Se lamente

Dans son cachot...
</div>

.

Voici qu'a s'écrie, à la fin des fins, c'a m'ostine!... faites de moi des choux, des raves, mais... finissons-en!... Là-dessus le tribunal s'assemble, les juges délibèrent, en *lamineurs,* et elle est condamnée à mort!...

La décoration change, et la pauvre jeune fille, qu'est encore bien plus changée que la décoration, s'avance avec une *démarche* funèbre... avec *des tresses* sur les épaules... Pauvre fille... la corde au cou et le visage serein, elle implore la Providence, et semble indiquer par ses chants que la corde la gêne. Ah! qu'c'est dur! ah! pauvre enfant!... mourir si jeune! Mais à peine le cortége avait-il tourné le dos, que v'là la satanée pie qui r'chippe une pièce de dix sous au paysan *Pippo*. *Pippo* suit la pie à la piste; il monte dans le clocher... et qu'est-ce qu'il trouve? le couvert .. mis dans le nid, et ses dix sous à côté! Bref, il acquiert la certitude que cette pie était une voleuse, et qu'elle vivait avec un tas de *rossignols!*... Le v'là qui crie : Arrêtez!... j'ai découvert!... dépendez-la, et y s'met à carillonner avec la cloche... din don!... din don!... din don!... A cet appel de din don, tout le village accourt, on porte *Ninette* en triomphe, et ils se mettent tous à chanter à tire-larigot. »

Nous ne voulons pas refaire la critique de *la Mère Michel*.

Il y avait des gens qui craignaient que l'exécution du chef d'œuvre de Rossini ne fût au-dessus des forces du Théâtre-Lyrique. Pour nous, qui pensons qu'il n'est rien que ne puissent ceux qui ne sont point subventionnés, nous n'avons pas un instant douté du succès. La belle musique de Rossini a été admirablement interprétée. Sous la direction vigoureuse de Varney, l'orchestre a acquis cet ensemble et cette homogénéité qui sont l'indispensable condition d'une bonne exécution, et qui ne peuvent, après tout, s'acquérir que par l'exercice et l'habitude. *La Pie voleuse* n'aura, pour le

moment, qu'un bien petit nombre de représentations. Il y a sans doute là déperdition considérable de temps, de travail et d'argent, mais je conçois l'empressement de M. Séveste à donner au public la mesure de sa puissance. On dit le nouveau directeur assiégé de poëtes et de compositeurs. Puisse-t-il rencontrer quelque œuvre de jeünesse et de vie qui assure à son théâtre un avenir plus brillant encore que le passé!

M^{lle} Rouvroy remplissait le rôle de Petit Jacques : Petit Jacques, — c'est Pippo, — c'est le boute-en-train de la pièce, c'est lui qui met le couvert, qui sert à boire aux convives, qui entonne les couplets bachiques; — c'est lui aussi qui sauve Ninette. Elle était charmante, la brillante cantatrice, dans son petit costume de paysan endimanché, — avec ses bas roses, sa veste bleue et son gilet rayé. Le personnage de Petit Jacques, qui ne paraît tout du long de la pièce que pour avoir sa raison d'être à la fin, est excessivement difficile à jouer. Le public ne sait pas, lui-même ne sait peut-être pas ni pourquoi ni comment il est là, et il ne doit pas laisser paraître son embarras. Les rôles qui, comme celui-là, ne sont pas assez accusés, exigent une science de la scène, une sûreté d'action qui nécessitent une dépense de beaucoup de force pour peu d'effet. Avec de la gaieté, de la lestesse, de l'agilité et du tatillonnage, M^{lle} Rouvroy s'est parfaitement tirée de cette ambiguïté. Petit Jacques, qui passe souvent inaperçu, semblait avec elle le héros de la pièce. Elle lui a donné toute une grâce naïve qui ne sied pas mal à cette jeunesse demi-villageoise. Pour notre part, ce que nous admirons le plus chez M^{lle} Rouvroy, c'est le réalisme de son jeu : le talent, au théâtre, ne peut être que le réalisme, — le naturel, —

et M^lle Rouvroy est toujours parfaitement naturelle. On oublie que l'on est parqué dans un espace plus ou moins restreint, — dans une stalle ou dans une loge; — on oublie les ouvreuses et leur uniforme, les lustres, la rampe et l'orchestre, pour croire qu'on la voit se trémousser ainsi dans les réalités de la vie Penser ce que l'on ne pense pas, être où l'on n'est pas et ce que l'on n'est pas, voilà ce que doivent savoir ceux qui montent sur la scène, — voilà ce que sait parfaitement M^lle Rouvroy. Il y a loin du *Barbier de Séville* à *la Butte des Moulins*, de Rosine à Marielle, — Rosine la grâce élégante, Marielle la grâce native : elle est jeune fille du monde dans *le Barbier*, comme elle s'attellerait à la charrette du porteur d'eau dans le charmant opéra de Boïeldieu, comme elle fait manœuvrer son bataillon de deux hommes dans *la Poupée de Nuremberg*, comme elle casse naturellement le ventre à sa tirelire dans *la Pie voleuse!* On sait que Petit Jacques n'a que peu de chose à chanter, deux morceaux d'un genre bien différent : des couplets à boire et un duo d'un sentiment exquis de délicatesse. M^lle Rouvroy a dit les couplets à boire avec cette verve qu'elle sait toujours trouver à son service dans le chant et dans l'action, — dans le geste et dans la voix, et elle a interprété avec une touchante suavité l'enfantine générosité de Petit Jacques, qui refuse d'accepter le sacrifice que Ninette veut faire de sa croix pour procurer quelques secours à son père! Pauvre petit Jacques! les bonnes raisons qu'il donne à Ninette pour la prier d'accepter ses petites économies! Les anges doivent chanter et parler ainsi! Nous attendions M^lle Rouvroy au dernier acte, alors que Petit Jacques suppute l'argent de ses économies, qu'il va porter

dans le vieux saule; on sait combien l'enfance est attachée à ses petits trésors : M^{lle} Rouvroy a parfaitement compris et parfaitement rendu cette nuance d'avarice qui doit colorer la générosité de Petit Jacques. Son parti est pris, il n'hésite pas; mais c'est si joli, l'argent! Il y a là du sucre d'orge et des gâteaux : il ne regrette pas ce qu'il fait pour Ninette, mais il regrette de se séparer de son petit magot; aussi, voyez comme il compte et recompte sa monnaie, comme il examine la pièce que Ninette lui donna l'autre jour! Il y tient : c'est un souvenir de Ninette! mais c'est surtout une pièce de vingt-quatre sous! Le talent, c'est l'observation de la nature; et voilà pourquoi il ne s'apprend point au Conservatoire.

M^{lle} Duez-Ninette, — la jeune chanteuse qui s'est fait une réputation dans *la Perle du Brésil*, — a montré qu'elle profitait des excellents conseils de Morelli. M^{lle} Duez a une belle voix; mais ce qui lui manque, c'est d'avoir de la méthode, et peut-être d'être un peu plus musicienne. Elle a joué de son mieux, au point qu'elle a eu des attaques de nerfs au deuxième acte, ce qui ne l'a point empêchée, à la fin du même acte, de reparaître pour céder aux instances des vingt-cinq romains de l'administration; — il est vrai qu'elle a failli écraser le jeune Dulaurens qui soutenait sa défaillance.

Pourquoi M^{lle} Duez avait-elle un saladier sur la tête? pourquoi ne sait-elle que faire de ses mains? pourquoi pose-t-elle si étrangement ses pieds? Elle ne pourrait que gagner à soigner un peu ses allures, comme à varier l'uniformité de son faire et de son dire. L'espace nous manque pour donner à tous les éloges que

tous ont mérités : Dulaurens, Bouché, Ribbes, et les choristes eux-mêmes.

<div style="text-align:right">Cornélius Holff.</div>

GAITÉ.

LA MENDIANTE,

Drame en cinq actes, par MM. A. Bourgeois et Michel Masson.

Nous ferons deux parts : la première pour Léontine, — la seconde pour la petite Félicie.

L'une rentrait, l'autre débutait.

C'est un singulier talent que celui de Léontine, — mais c'est un vrai talent. Comme elle est vulgaire, cette femme! — comme elle est canaille! disons le mot; c'est le genre charcutier par excellence, c'est l'épopée des grossièretés et des polissonneries. Va te faire... et les poings sur les hanches! C'est beau à force d'être dégoûtant; c'est dégoûtant à force d'être vrai : c'est vrai d'expression, de mimique et de carnation. L'haleine sent le petit verre. La voix est éraillée par le rogomme. L'intonation est brutale comme la force, saccadée comme la violence, impérieuse comme la volonté. L'œil est fier et pétillant. Les lèvres sont rouges, fortes, souriantes et dédaigneuses. Les joues sont rebondies et colorées comme la santé. Le front est large et resplendissant de tons lumineux. Les cheveux sont épais et haut plantés. Le cou est fortement attaché. Les dents sont brillantes et impatientes de mordre. La tête semble posée pour l'insulte : elle piaffe l'agitation. La taille est puissante. La peau est fine, nette et blanche. Les veines se détachent à ses lucides transparences. Sous l'ampleur luxuriante des formes, on voit battre le cœur, on entend le

sang bouillir : ce n'est pas la mollesse, c'est l'activité. Il y a là des colères, des coups de poing et des trésors de volupté; des haines farouches et des amours dévouées; à cette femme-là, des plaisirs bruyants, d'énormes choppes gonflées de vin du Rhin, des débauches colossales! Oh! mais, quand elle aimera, elle aimera jusqu'à la passion, jusqu'à l'abnégation, jusqu'au délire. Gare à son amour! cette main est taillée pour la vengeance : elle ne se plaindra pas, elle n'aura pas d'attaques de nerfs; mais comme elle manie prestement le couteau qui sert à dépecer la chair crue! Bravo, Léontine! Et comme elle scande sa démarche, la gourgandine impudente! comme elle développe la paume de ses mains! comme elle carre ses hanches! comme elle étale ses formes luxueuses! comme elle retrousse ses lèvres! comme elle roule ses yeux! comme elle aiguise son regard! comme elle fait voltiger sa langue! comme elle fait scintiller ses dents! comme elle enfle son mollet! comme elle semble de la ferme cambrure de son pied prendre possession de la terre! comme elle arrondit les coudes! comme elle est bouillonnante de gestes, écumeuse d'engueulements! Qu'elle est belle cette femme, qu'elle est belle de vulgarité!... Bravo! Freska, la courtisane des galetas, la houri de la bohême infime et des bagnes! Regardez, regardez bien, cela vous évitera la peine d'aller vérifier dans les tapis-francs de la grande ville l'existence de ces filles qui ont le cœur sur la main, — comme on dit, — et toujours un couteau dans la manche, qui, pour se venger, vont dénoncer leur souteneur, et qui après se feraient tuer pour l'empêcher d'être pris. Bravo! Léontine; bravo! Freska. Il me semble que je revois Jeanne la Rousse, la reine de

la rue de la Licorne! Bravo! Freska.... Ah! pourquoi nous quittes-tu si vite? La toile tombe, et Léontine n'est qu'une femme comme toutes les autres femmes, avec de la beauté et de l'esprit en plus. Bravo! Freska, bravo! Mais il ne faut pas à Léontine un rôle écourté comme celui qui lui est départi dans *la Mendiante;* il lui faudrait un rôle taillé en pleine crapule, un rôle pour lequel on n'eût rien économisé, et alors il y aurait deux réputations et trois fortunes de faites. Mais ce que je demande, un dramaturge vulgaire ne serait point en état de le faire; Alexandre Dumas lui-même n'y arriverait peut-être pas. Il faudrait le grand poëte du siècle, — le titan des audaces et des inventions; mais le grand poëte semble avoir abandonné le théâtre.

A toi maintenant, petite Félicie. — Des éloges? tu préférerais des bonbons. — Tu as raison, les bonbons valent mieux que les éloges, et j'espère que M. Hostein t'en donne autant que tu peux en désirer. Je commence par dire que je n'aime pas à voir les enfants sur la scène; il en est de cela pour moi comme des gens qui jouent du violon avec le pied : je n'aime pas les monstres. On a fait beaucoup de bruit autour de Céline Montaland; pour ma part, je n'ai jamais été du nombre de ses admirateurs. Je ne veux pas non plus prétendre que Félicie soit une grande actrice, je ne lui prédis point un avenir plus ou moins brillant; mais je la préfère de beaucoup à Céline Montaland. Dans un rôle qui a une certaine importance, qui exige même une intuition dramatique, Félicie, — une petite fille de huit ans, — a fait preuve d'une intelligence vraiment fort remarquable. Ajoutons qu'elle est gentille à croquer, qu'elle a des cheveux charmants, des yeux remplis de

douceur et d'esprit, des traits d'une parfaite régularité, un timbre de voix mélodieux, et que toute sa personne enfin est emmiellée de grâces séduisantes : voilà Félicie. Allez voir Félicie, et vous me direz si elle ne vaut pas cent fois mieux que Céline Montaland. C'est une excellente idée qu'ont eue MM. Bourgeois et Masson de faire une place dans leur pièce à cette délicieuse enfant. Ceci nous amène à parler de leur drame. Qu'est-ce? Une histoire d'adultère et d'enfant volé! Beaucoup de morale et pas mal de chauvinisme. Ce qui n'empêche pas la pièce d'être façonnée à cette facture habile dont ces messieurs ont le secret. Aussi il y avait presque une velléité d'enthousiasme quand, au second acte, le public a aperçu dans la coulisse les aspects du paletot blanc de M. Anicet Bourgeois.

<div style="text-align:right">Cornélius Holff.</div>

— 8 mai. —

PORTE-SAINT-MARTIN.

LE DROIT DE VISITE,

Vaudeville en un acte, par MM. A. Monnier et E. Martin.

Depuis le charmant tableau que l'on admirait dans le cabinet du duc d'Aumale, — l'amateur aussi généreux qu'éclairé, — combien de fois a-t-on abusé du droit de visite? Comme il était beau le terre-neuve d'attention sournoise et malicieuse! comme elles retombaient

avec grâce ses longues et soyeuses oreilles! Comme l'œil était pétillant de feinte distraction! Comme la patte se laissait aller avec abandon! C'est toi, mon beau, mon cher Sultan; c'est toi, mon chien, mon fidèle, mon seul ami; c'est toi, quand tu jouais avec Dear, ton rival dans mes affections, — pauvre Dear, mon gentil épagneul! — C'est toi, mon beau terre-neuve, quand tu feins de ne pas me voir pour que j'oublie de me mettre en garde contre tes bonds caressants; — je te devais ce souvenir, mon beau Sultan, car tu m'as donné bien des joies et bien des orgueils, quand tu promènes par les rues tes bouillantes nonchalances! — Et comme il était furtif, le chat, comme il léchait la sébile avec une fausse prudence! Le malin, il savait bien qu'il n'avait rien à craindre, mais il voulait faire le coquet. — Un mari qui veut mettre le nez dans les pensées intimes de sa femme. — Vous savez ce qui arrive aux indiscrets, à ceux qui écoutent aux portes, à ceux qui glissent leurs regards dans les lettres décachetées. — Le mari apprend ce qu'il ne voudrait pas apprendre. Fort heureusement que depuis quelque temps la morale a le privilége exclusif de la mise en scène. — Tout est sauvé, y compris l'honneur, — c'est mieux qu'à la bataille de Pavie, — et le don d'un pur Biétry complète fort à propos le replâtrage conjugal! J'ai toujours béni l'invention des kachemires; il paraît que je devrai la bénir encore plus quand je serai marié. — Elle m'a pourtant déjà rendu de grands services. — N'est-ce pas, Julie?

<div style="text-align:right">Cornélius Holff.</div>

THÉATRE-NATIONAL.

LE PORTE-DRAPEAU D'AUSTERLITZ,

Pièce mêlée de chants, par MM. Guénée et Marc Leprévost.

Cela s'appelait d'abord *le Retour de l'Aigle;* le titre a été changé. A quoi bon? Soyez sûr que l'un valait autant que l'autre; *le Retour de l'Aigle* eût eu autant de succès que *le Porte-Drapeau d'Austerlitz,* peut-être un peu plus, à cause de l'attrait de la nouveauté, car les théâtres ont si souvent battu la grosse caisse sur Austerlitz, son champ de bataille et son soleil, que le public commence à désirer autre chose. Il y a tant à choisir dans l'histoire de cet empire qui comptait ses jours par des conquêtes, ses heures par des victoires et ses instants par des combats, que MM. les auteurs devraient bien tâcher de diversifier leurs souvenirs. — Un vieux soldat ne retrouve la raison qu'au jour où il peut tout haut, sans crainte du commissaire de police ou du brigadier de gendarmerie, dire son dévouement pour l'empereur. On voit que la donnée est fort simple. Ajoutons que les détails ne fournissent aucune saillie originale. Les vieux soldats de MM. Guénée et Marc Leprévost sont comme tous les vieux soldats possibles, également rabâcheurs et biberons. Le petit verre est au soldat français ce que le mille millions de sabords est au marin, ou le goddam à l'Anglais. Ce trait caractéristique est stéréotypé dans toutes les synthèses et dans toutes les observations; c'est pourquoi l'armée fournit un contingent considérable à l'établissement thermal de Vichy, où la goutte est spécialement, sinon guérie, du moins traitée. Je demanderai à MM. Guénée et Marc

Leprévost s'il ne leur serait pas indifférent une autre fois de donner au héros militaire une appellation moins singulière que celle de La Balafre; pour ma part, je leur serais bien reconnaissant s'ils voulaient s'abstenir de ces intempérances de couleur locale.

<div style="text-align: right">Cornélius Holff.</div>

LA PRISE DE CAPRÉE, OU LES FRANÇAIS A NAPLES,

Drame militaire en cinq actes et douze tableaux,
par M. Labrousse.

On sait que, dans les drames militaires, ni l'esprit, ni l'art, ni la littérature n'ont rien à voir : M. Labrousse se serait reproché comme un crime de ne pas fondre son œuvre dans le moule obligé des platitudes et des vulgarités. Félicitons-le seulement d'avoir su mettre en relief la saillante figure de Murat, l'Achille des armées françaises, de Murat, cette éclatante personnification du soldat parvenu, cette prompte victime des grandeurs et des revers. Les décors sont assez splendides, c'est tout ce que l'on peut demander au Théâtre-National. Quant au jeu des acteurs, nous n'en dirons rien. Dans des pièces de ce genre, l'on pourrait tout aussi bien tirer des ficelles pour faire manœuvrer des pantins que mettre en scène des bimanes.

Le ballet de *la Napolitaine* est d'un heureux effet. Mlle Follet danse avec une lascive vivacité qui semble une inspiration napolitaine prise sur le fait.

<div style="text-align: right">Cornélius Holff.</div>

FOLIES-DRAMATIQUES.

LA CHANVRIÈRE,

Vaudeville en trois actes, par M. E. Plouvier.

Vous me demandez, madame, ce qu'il vous faut penser de la pièce et de notre ami Cornélius. Vraiment, madame, ce que je pense de notre ami Cornélius, je ne sais trop. Vous dirai-je qu'il se moque un peu de tout et beaucoup de lui-même, qu'il fait semblant de ne croire à rien et qu'il est prêt à croire à tout ce que vous voudrez et encore au delà?

Holff est un Parisien qui est allé se faire mettre au monde à Heidelberg pour s'appeler Cornélius. Ceci est tout l'homme.

Cornélius lit de vieux livres et ne va pas dans le monde. A part cela, c'est un garçon comme les autres, — comme votre mari, si vous voulez. — Cornélius n'a jamais songé à s'habiller en velours rouge.

C'est Cornélius Holff qui, dans un théâtre que je ne veux pas nommer, coupait, au grand étonnement de ses voisins, l'*Annuaire des Économistes* et le lisait.

Cornélius passe sa vie à se battre en duel avec ses opinions. Il a des cheveux blonds. C'est un mouton dans la vie privée; mais, une fois devant une feuille de papier blanc, il se fera rompre la plume et les os pour la première idée quasi jeune qui se donnera à lui.

C'est un paradoxe bon garçon que notre ami.

Il vous chantera la bière à vous faire croire qu'il essaie tous les soirs de se rappeler Munich avec le *bok* du Grand-Balcon; il vous aura chez lui une collection de

chopes merveilleuses. De mémoire d'ami, jamais Cornélius n'a pu avaler un verre de bière; il boit, — quand il boit, — du Bordeaux Mouton à huit francs la bouteille. Ainsi de tout.

Cornélius doit suivre la musique d'un régiment qui passe, et regarder des gamins jouer au bouchon.

L'autre jour, en passant devant la statue de Shakspeare, il lui a jeté une grosse pierre. Notez qu'il ne sortait pas de souper — ce soir-là. Eh bien! dans sa petite bibliothèque, il a la quatrième édition du Shakspeare de Steevens relié, — avec des fers dessinés de sa main, — par Lortic, un Bauzonnet de demain.

C'est un des gardes-du-corps de Courbet, n'est-ce pas? Devinez ce qu'il a dans sa chambrette au quartier latin, sa chambrette de plain-pied avec la troupe des Illusions : une mezzetinade de Watteau au crayon rouge. C'est tout son musée.

Cornélius a toujours un méchant sourire aux lèvres, et malgré lui un doux regard dans les yeux.

Enfin, madame, — comment vous dire cela? — il se donne pour professer, vis-à-vis des femmes, un peu les doctrines de l'*Hassan* de Musset, et il a revu — pour quelqu'un — dix-huit fois un vaudeville!

Cornélius est homme à écrire des lettres de quatre pages avec des points d'exclamation de deux lignes en deux lignes. Lui, qui chante les charmes de l'amour canaille, il n'aime guère à friper que des robes de soie. A l'apôtre des joies faciles, il faut les hauts crus du champagne, des dentelles et de l'esprit orthographié.

Cornélius Holff est le meilleur ennemi que je connaisse.

Quatre heures! diantre! — Madame, est-ce que vous

tenez maintenant beaucoup à *la Chanvrière?* — Non. — En ce cas, signons.

<div style="text-align:right">Edmond et Jules de Goncourt.</div>

UN DOIGT DE VIN,

Vaudeville en un acte, par MM. Raimbaut et Bourdois.

Personne n'a oublié *la Douairière de Brionne*, MM. Raimbaut et Bourdois l'ont encore moins oubliée que vous ou moi, si bien qu'obsédés par leurs souvenirs, ils ont voulu lui rendre un hommage solennel. Mais, comme les lois sur la contrefaçon sont assez sévères, ils ont été obligés de changer le titre; et, comme aucun théâtre à Paris ne se donne pour le moment le luxe coûteux de M^{lle} Déjazet, et que, d'un autre côté, ces messieurs étaient très-pressés de dire au public tout le bien qu'ils pensaient de la douairière de Brionne, ils ont dû se contenter d'une photographie plus ou moins écorchée.

<div style="text-align:right">Cornélius Holff.</div>

DÉLASSEMENTS-COMIQUES.

L'ARGENT PAR LES FENÊTRES,

Drame-vaudeville en trois actes, par A. Monnier et E. Martin.

Une intrigue de l'Ambigu, dialoguée en style de Paul de Kock : nous n'entrerons pas dans de plus grands développements sur le fond de la pièce. Les longueurs et les lieux communs foisonnent dans ce vaudeville. On ne sait trop ce que les auteurs ont voulu faire : si c'est une charge, ou une œuvre sé-

rieuse. L'impossible et le vraisemblable, le grotesque et le dramatique, arrivent pêle-mêle à tout propos, sans convenance comme sans nécessité. Il n'y a là ni science ni talent : c'est un caprice d'imagination. Il y a des mots plaisants, des situations comiques, des redites qui ont le privilége de faire rire : mais ces mots plaisants, ils courent les rues depuis cinquante ans; ils ont été deux cents fois usés et retapés. Pas une originalité, par une invention comique. Pour produire une pareille œuvre, ce n'était point la peine de se mettre à deux. Néanmoins cette pièce, avec sa nullité et ses défauts, doit aux beaux yeux de certaines figurantes et au remarquable talent d'Alphonsine l'honneur d'être trouvée amusante : c'est qu'en effet, dès qu'Alphonsine entre en scène, il est impossible de ne pas se laisser intéresser. On sent que cette femme a été formée à l'école de Paul de Kock : c'est la fille joyeuse par excellence, la grisette au doux sourire, l'ange consolateur de toutes les misères, la bohême gaie, rieuse, folâtre et honnête, la bohême telle qu'elle n'existe plus, telle qu'elle n'a peut-être jamais existé. Les allures, le geste, le regard, la mimique tout entière est léchée jusqu'à la plus exquise délicatesse : une scène de la Vieille Chaumière peinte par Watteau. Rien qu'à la voir entr'ouvrir ses lèvres rosées, on sent que c'est un cœur qui se donne et beaucoup, mais qui ne se vend pas. L'intonation même chez Alphonsine a des ressources incalculables, des effets du burlesque le plus désopilant. Au théâtre des Variétés, M^{lle} Ozy s'est fait, dans un genre analogue, toute une réputation. Il y a loin de M^{lle} Ozy à Alphonsine : plus loin que du boulevard Montmartre à la Galiote; mais c'est Alphonsine qui est

le but. Alphonsine sait, Mlle Ozy ne sait pas; — Alphonsine joue, Mlle Ozy est; — Alphonsine a du talent, Mlle Ozy a des dispositions. Il n'y a qu'une femme à Paris que l'on puisse comparer à Alphonsine : c'est Léontine; mais, entre ces deux variétés d'un même genre, il y a mille nuances : Alphonsine n'est que grisette, Léontine est tout-à-fait fille. Ajoutons qu'Alphonsine sait lire et que Léontine a oublié d'avoir des mois d'école. Cette différence d'instruction résume parfaitement la différence du talent : — l'une est élégante, l'autre est grossière.

Mme Taigny jouait un rôle de jeune homme qu'elle a su parfaitement approprier à la nature gracieuse et sentimentale de son talent. Elle avait à illustrer une scène de soulographie, et elle a mené cette difficulté avec un balancé et une rondeur qui joignaient au naturel une certaine originalité. Mais c'est surtout dans les moments pathétiques, dans les scènes où l'orgue joue l'air des grands sentiments, que nous aimons Mme Taigny; alors elle est vraiment elle, et elle ne saurait être mieux.

Alphonsine et Mme Taigny sont très-bien secondées par Willard et par Markais. Quant à Renaud, nous le prierons de s'inspirer un peu moins de Chilly, — un détestable modèle, — nous lui en saurons bien bon gré, et lui-même ne pourra que s'en bien trouver.

C'est ainsi que, grâce aux acteurs, ce qui devait être une chute est devenu un succès.

<div style="text-align:right">Cornélius Holff.</div>

VENUTROTO CEFFINI,

Parodie en un acte, par M. E Wistyn.

Est-ce que la pièce de Paul Meurice était de celles qui valent la peine d'être parodiées? Plus qu'un autre peut-être j'ai rendu justice à son œuvre, mais est-ce que *Benvenuto Cellini* peut passer pour une de ces conceptions hors ligne qui, comme *Hernani*, par exemple, ont droit à l'insulte et à la risée? Non, mais il est deux sortes de parodies : les parodies réelles et les parodies fictives; les parodies du dénigrement et celles de la réclame. Le genre parodie contient donc deux variétés. A quelle variété se rattache *Venutroto Ceffini?* Je ne vous le dirai pas, car je n'en sais rien. — Les parodies ne sont supportables qu'à la condition d'être démesurément grotesques, et nous devons dire que l'œuvre de M. Wistyn a toutes les qualités du genre. Il y a dans l'indication et dans la coupure des scènes un talent de caricaturiste fort remarquable. Les côtés faibles du style et de la conception sont accusés avec un rare bonheur. On sent que l'auteur a fait cette parodie pour de bon, qu'il y est allé franchement, qu'il s'est plu à son travail. Malheureusement on s'en aperçoit trop, car il y a des longueurs qui proviennent bien certainement de cette disposition de son esprit. M. Wistyn fait bien le vers, il a de la verve et de l'entrain; souvent il fait trop bien le vers, et il y a dans cette pièce légère quelques jolies choses que l'on regrette de voir dépaysées en étrange compagnie. On a dit que rien n'était plus voisin du ridicule que le sublime. C'est sans doute pour cela qu'Alphonsine a si bien rendu le faire et le dire de Mme Person : la caricature est si heu-

reuse que plus d'une fois l'on pourrait se croire en présence de l'original. Ce talent d'assimilation a quelque chose d'étonnant chez une femme qui, comme Alphonsine, a en elle-même assez d'originalité pour défrayer bien des créations. L'entrée, la démarche, le geste, tout est fidèlement copié, mais avec ce talent qui s'identifie l'imitation. Adèle, dans le rôle de Scotichonne, s'est donné une certaine ressemblance avec Mme Grave : la souplesse dans les gestes et l'adorable humilité dans les poses. Mlle Lequien, qui a, dans le haut du front, une vague parenté avec Isabelle Constant, a très-bien su vulgariser Tourterelle. L'ampleur de ses formes ajoute encore quelque chose à la caricature de la jeune première. Enfin, Mlle Clémentine a daguerréotypé avec précision les airs étonnés de Mlle Berthe. Venutroto-Mikel n'est pas toujours Melingue; mais, dans la scène de la statue, il a exactement rendu l'activité désordonnée de la gestification de Benvenuto. Tous les autres rôles sont assez bien remplis, si ce n'est peut-être celui de Franchoie. Blondelet est par trop conducteur de diligence en goguette; il eût peut-être mieux valu tailler en pleine rodomontade. Telle qu'elle est, néanmoins, cette pièce est assez amusante pour longtemps attirer la foule : tous ceux qui ont vu *Benvenuto*, — et ils sont nombreux, — voudront voir *Venutroto*.

<div style="text-align:right">Cornélius Holff.</div>

—15 mai.—

ODÉON.

LES ABSENTS ONT RAISON,

Comédie en deux actes, par M^me^ Anaïs Ségalas.

Le savant Cambden définissait ainsi le proverbe (1) : « Un discours concis, sage et spirituel, fondé sur les résultats d'une longue expérience et contenant quelque avis important et utile. » Scaliger, assimilant le proverbe à l'adage, prétendait que le mot *adagium*, — adage, venait du latin *agor, quod agatur ad aliud significandum*, c'est-à-dire *parce que l'on s'en sert pour signifier autre chose que ce que ce qu'il veut dire*. Ce prétendu paradoxe de M^me^ Anaïs Ségalas n'était donc peut-être qu'une application rigoureuse du principe posé par Scaliger. Les absents ont tort, voilà ce que dit la sagesse des nations; mais les nations sont si bêtes qu'il n'y a pas nécessité de les croire sur parole. Et vous ne sauriez vous figurer après tout, estimables lecteurs, combien je suis intéressé à ce que les absents aient raison; c'est pour moi une question personnelle et immense : les absents ont-ils tort ou raison? Je l'ai déjà dit mille fois, je l'ai dit à tout le monde et à tout propos, et je suis heureux de trouver encore une fois l'occasion de le répéter : il n'y a point de vérité absolue. Il arrive que les absents ont tort, mais il peut ar-

(1) CAMBDEN'S *Remaines concerning Britain : their languages, names, surnames, allusions* etc.; the fifth impression, with many rare antiquities never before imprinted, by John Philipot. London, Th. Hasper, 1636, in-4°.

river qu'ils aient raison. Quand, au lieu d'amour, le cœur n'a qu'une habitude, l'absence a tort. Voilà la règle selon moi; mais à droite, à gauche, en haut, en bas, je laisse place pour les exceptions. Un amour vrai, scindé à ses débuts par l'absence, ne puise-t-il pas de nouvelles forces dans l'isolement, dans la privation de l'objet aimé? Il en est de l'amour comme des idées fixes, et beaucoup comme des bâtons flottants : or donc, l'absence a raison : l'absence a tort, l'absence a raison; méli-mélo psychologique, confusion morale; l'absence a tort, l'absence a raison; où est le paradoxe, où est la vérité? Et il y a des gens qui s'amusent à mettre les passions en axiomes et les sentiments en théorèmes !

Max-Pierron abandonne sa femme Irma-Laurentine au beau milieu de la Suisse, — une abnégation que je n'aurais pas; — pour en finir avec les ennuis du mariage, il suppose un suicide qu'il n'accomplit pas. Que va devenir Irma, seule, abandonnée dans un pays qu'elle ne connaît point? Timoléon-Tétard se trouve là fort à propos pour reconduire Irma-Laurentine à Paris, — un tête-à-tête que je lui envie. — Une année s'est accomplie. Or, il est fortement question du mariage d'Irma et de Timoléon. Henri IV disait à ses amis : « Vous ne me rendrez justice que quand je ne serai plus. » L'illustre Gascon avait raison. Mais le plus souvent, ceux qui ne sont plus sont comme les domestiques renvoyés : dès qu'on ne les a plus, on se découvre mille torts de ne pas les avoir chassés plus tôt. Il aurait pu en être pour Max, — ne pas confondre avec l'ex-secrétaire de la rédaction de *l'Éclair*, — comme il en est ordinairement pour les domestiques : il en fut

pour lui comme pour Henri IV. Tandis qu'Irma se remettait en mémoire toutes les bonnes qualités de Max, Max additionnait de son côté toutes les excellentes qualités d'Irma, si bien qu'il revient tout à point reprendre possession de sa femme, qui lui pardonne volontiers l'année de veuvage qu'elle semble n'avoir pas trop mal utilisée avec M. Timoléon.

<div align="right">Cornélius Holff.</div>

OPÉRA-COMIQUE.

LES VOITURES VERSÉES,

Opéra-comique en deux actes, paroles de Dupaty, musique de Boïeldieu. (Reprise.)

En 1674, un nommé la Grille s'avisa de monter un théâtre de musique; mais, comme il n'y avait pas à entrepreodre sur les priviléges de Lulli, voici comment il s'en tira : des marionnettes de grande taille trémoussaient l'action; l'exécution des morceaux de chant était faite par des chanteurs qui se plaçaient dans une position incommode à l'embouchure d'ouvertures pratiquées dans le plancher de la scène. Cela s'appelait l'opéra des Bamboches. Pendant deux hivers, la Grille eut un grand succès. Et puis la curiosité se lassa de cette grotesque parodie. En 1678, deux bateleurs,— Alard et Maurice, — imaginèrent un spectacle composé de lazzis, de musique, de danses, de chants et d'évolutions fantastiques comme à l'Opéra. La première pièce qu'ils représentèrent avait nom : *les Forces de l'amour et de la magie* : c'était une farce grossière,— elle parut amusante. Alard et Maurice se transpor-

taient de la foire Saint-Laurent à celle de Saint-Germain, et partout la foule les suivait. Alard et Maurice moururent : leur troupe leur survécut, mais sous le nom de troupe des comédiens forains. En 1715, l'Académie royale de musique consentit à laisser aux comédiens forains le droit de devenir sédentaires, et leur concéda généreusement la faculté de jouer le genre appelé depuis opéra-comique, non pas l'opéra-comique dramatique, tel qu'on le fait aujourd'hui, mais l'opéra-comique gai, tel que l'entendait Lesage, — la parodie ou le vaudeville ultra-burlesque. — En paix avec l'Académie royale de musique, l'Opéra-Comique eut à se débattre contre la Comédie-Française. Le public, désertant en masse le genre ennuyeux pour le genre amusant, les comédiens français essayèrent de le retenir par voie d'huissier. Ils réussirent : le dialogue fut interdit à l'Opéra-Comique. Celui-ci s'avisa d'un expédient emprunté à la peinture primitive. Le texte des paroles était écrit sur des placards plantés sur la scène, et il ne restait aux acteurs que la mimique. Mais ce genre de spectacle n'attirait pas la foule. Alors l'Opéra-Comique imagina une ébouriffante bouffonnerie. On faisait faire aux auteurs des couplets sur des airs connus. Des spectateurs payés, placés dans toutes les parties de la salle, les entonnaient, et le public les répétait avec eux. Cette innovation eut un plein succès, succès si complet que l'heureux théâtre ne put tenir contre les rivalités. Ouvert et fermé à différentes reprises, à partir de 1724, l'Opéra-Comique ne fut vraiment rétabli qu'en 1752, et ne tarda pas à être réuni à l'Opéra-Italien.

Tels furent les commencements de ce théâtre aujour-

d'hui si brillant : ceci prouve qu'il ne faut jamais désespérer de rien. — Doctrine pleine de consolations, mais, je dois le dire, pleine de bien plus de déceptions encore.

C'est assez parler du passé, venons au présent : le présent vaut toujours mieux que le passé, surtout pour les théâtres; car, si l'extravagante affluence des étrangers en exclut les honnêtes gens, elle n'en remplit pas moins la caisse. Le provincial n'a qu'un agrément : c'est d'être carrément bête. — Je me plais cependant à reconnaître de nombreuses exceptions, et bien entendu que ce discours s'adresse à tout le monde, sauf à celui qui m'écoute, — le provincial ne se fâche point de se voir ridiculisé : dans ce portrait qui se promène sous ses yeux, il reconnaît toujours malicieusement un voisin et jamais lui-même. A l'Opéra-Comique, on jouait *les Voitures versées*, la salle regorgeait de provinciaux, et c'étaient eux qui riaient le plus fort aux ridicules dont Dupaty a chamarré la province : ces rires-là sont peut-être aussi des rires de vanité, car les provinciaux ont peur de se prendre mutuellement pour ce qu'ils sont, — pour des provinciaux.

Si la présence des provinciaux ne nous a pas permis d'écouter comme nous l'aurions voulu *les Voitures versées,* qu'elle ne nous fasse pas au moins tout à fait oublier pourquoi nous avons présentement une feuille de papier sous le nez et une plume dans les doigts. Souvenirs de jeunesse, de voyage ou de concerts, nous connaissons tous *les Voitures versées* : la pièce a vieilli, mais la musique est toujours si éclatante de fraîcheur, d'esprit et de gaieté, qu'elle seule suffit à somptueusement défrayer une soirée : Boïeldieu est de ceux aux-

quels ses contemporains ont rendu justice, il est de ceux dont la postérité conservera la mémoire. Félicitons l'Opéra-Comique d'avoir repris le chef-d'œuvre de ce compositeur si éminemment français par la pensée et par la forme, et disons tout de suite que l'exécution a été digne de l'œuvre du maître.

Mlle Miolan a manié fort prestement le petit filet de voix qu'elle a reçu de la nature; il est fâcheux qu'elle se tienne si mal, qu'elle ait les yeux si petits et les attaches du cou si apparentes; il est surtout fâcheux qu'elle ait dans la démarche une raideur de mannequin galvanisé, dans la gestification un tatillonnage de télégraphe en goguette, et dans toute son allure, enfin, quelque chose de contraint et de stupéfait. Tout cela ne l'empêche pas de chanter avec beaucoup de goût; mais, pour être actrice, il ne suffit pas d'être musicienne.

Mlle Andréa Favel est excellente musicienne et n'a aucun de ces défauts. Andréa! le joli nom; c'est ainsi que s'appelait l'héroïne de la légende de Zulzkoï. Andréa! et il y a dans ce nom mille souvenirs d'amour et de coquetteries, de serments et de trahisons. Elle était blonde de ce beau blond de l'Ukraine, l'amante de Zulzkoï le soudard. Elle n'est pas blonde, Mlle Andréa Favel, mais elle a des cheveux qui feraient trois fois le tour de la table de marbre comme la barbe des burgraves, découverts par Michelet et mis en vers par Victor Hugo! Les beaux cheveux! comme ils sont épais, souples et soyeux! Ils ne sont pas noirs, — cette nuance si banale, — ils sont châtains comme ceux de la belle baronne de B...., mais d'un châtain clair qui miroite des lustres étincelants. Ses yeux sont d'une admirable limpidité; ils semblent le diaphane cristal d'un diamant

reflété par une moire bleue. — Le front est saillant comme celui d'une muse. La bouche s'ouvre en un divin sourire, mais on voit se cacher sous les replis des lèvres mille railleries qui bouillonnent. Cette femme doit être spirituelle autant que belle. Les lignes du cou se dessinent avec cette pureté que l'on ne trouve guère plus qu'aux médailles antiques. Elle a dans la taille la souplesse d'une écuyère et la dignité d'une femme du monde. Les notes brillantes éclatent dans sa voix comme les fusées au bouquet d'un feu d'artifice. L'air charmant : *Je connais en amour*, etc..., elle l'a chanté avec une verve entraînante, avec une sûreté d'intonation qui captivaient jusqu'aux provinciaux qui avaient le bonheur de l'écouter. Ce ne sont pas les trucs usés de telle ou telle femme que la galanterie m'empêche de nommer, c'est la science unie au talent. Comme cantatrice, Mlle Andréa Favel semble vouloir prendre la première place à l'Opéra-Comique; comme actrice, elle l'a déjà conquise. Il est vrai que le rôle de Mme de Melval semble dessiné tout exprès pour elle : c'est un cadre étroit dans lequel elle est parvenue à se mouvoir à son aise. Mlle Andréa Favel est éminemment coquette. Tous ses gestes sont de la plus fine coquetterie; il y a de quoi tomber amoureux à ses pieds, quand on voit le mouvement plein de grâce qu'elle soulève avec nonchalance pour ramener la passe de cet antique chapeau de paille de riz, que l'abondance de ses cheveux rejette toujours en arrière. Elle a aussi une adorable façon de se mordre les lèvres, un pincement malicieux que je n'ai trouvé que chez elle, et qu'elle seule peut-être a le droit d'oser avec succès. Il faut être bien jolie pour se permettre une grimace. Mlle Andréa Favel est bien jolie, et elle se

peut tout permettre. Je n'ai qu'un seul regret, c'est de voir cette délicieuse actrice à l'Opéra-Comique. Ce que je désirerais, c'est d'entendre dans sa bouche, distillée par la diction élégante de ses lèvres aristocratiques, la prose chatoyante de Musset ou de Gozlan : il fait peine de penser que tant d'esprit se gaspillera à faire valoir des platitudes. *Prenez pitié, madame, du trouble de mon âme!* Et comme elle parodie les feints égarements d'un amour de convention! N'est-ce pas, mademoiselle, que plus d'une fois vous avez entendu bourdonner à vos oreilles de semblables prières? Et peut-être ce soir même plus d'un sera sorti de l'Opéra-Comique, la tête férue d'un éclair de vos regards!

<div style="text-align:right">Cornélius Holff.</div>

GYMNASE.

UNE PETITE FILLE DE LA GRANDE ARMÉE,

Vaudeville en deux actes, par MM. de Courcelles et Victor Perrot.

M

Vous êtes prié d'assister aux convoi, service funèbre et enterrement de MM. DE COURCELLES *et* VICTOR PERROT. *La cérémonie a lieu tous les soirs au théâtre du Gymnase-Dramatique. M. Montigny conduit le deuil.*

!!!

De la part de CORNÉLIUS HOLFF.

P. S. Voir l'affiche du jour pour les détails.

VAUDEVILLE.

QUI PERD GAGNE,

Proverbe en un acte.

Les derniers avec moi sont toujours les premiers.
!?!?!?!?!?!?!?!?!?!?!?!?!?!?!?!?
!?!?!?!?!?!?!?!?!?!?!?!?!?!?!?!?

Oui, j'en suis encore tout abasourdi. Ce que je ne puis comprendre, c'est que toute la salle n'ait point été abrutie au point d'en perdre le sentiment, et, disons le mot, le sifflet. Nous ne nommerons pas l'auteur : une réputation d'esprit parfaitement méritée par son mari. Ce proverbe n'était, à ce qu'il paraît, que le résultat d'une gageure ; l'affiche prenait soin d'annoncer qu'il ne serait joué qu'une fois ; on l'a joué la moitié d'une fois.

LES SUITES D'UN PREMIER LIT,

Vaudeville en un acte, par MM. Labiche et Marc Michel.

Si quelque chose est cher à *l'Éclair* en général, et à moi en particulier, c'est sans contredit la morale. Hors de la morale, point de salut, point de littérature. Hors de la morale, point de succès. Le bourgeois veut être sur la scène ce qu'il est dans la vie privée : homme de morale avant tout. La morale, c'est quelquefois le chemin du cœur; c'est toujours le chemin de la dot; et la dot, c'est le chemin du bonheur, c'est le grand chemin de la vie. Si Hopwid, — mon vieux professeur d'Heidelberg, — n'était pas mort, il me ferait compliment sur le logicisme de cette démonstration. Voilà mes principes, — principes sur lesquels je suis inflexible comme

une barre à planter la vigne. Aussi suis-je tout fier de vous annoncer que la morale la plus scrupuleuse ne trouverait rien à redire aux *Suites d'un Premier Lit*. De cet estimable vaudeville, le commencement et la fin, c'est le mariage, la plus pommée de toutes les moralités.

Je me suis toujours promis, dans le cas où j'épouserais une veuve, de n'épouser qu'une veuve sans enfants. Telles étaient aussi peut être les résolutions de Trébuchard. Mais un jour, contre les poursuites de ses créanciers, Trébuchard ne trouva d'autre refuge que l'alcôve de M^me Arthur, une veuve de beaucoup d'années, avec fille de trente-six ans. La mort, l'impitoyable mort, jalouse du bonheur que goûtait Trébuchard, lui a ravi son épouse. N'allez pas croire Trébuchard inconsolable : non, Trébuchard cherche femme. Mais, avec une fille de trente-six ans, un Trébuchard est toujours de défaite difficile. Trébuchard n'a qu'un parti, c'est de cacher cette fâcheuse circonstance. C'est ainsi qu'il négocie son mariage à M^lle Claire Prudenval, fille de M. Prudenval, notable de Reims. Et Trébuchard se prépare à partir pour la ville du pain d'épice, lorsque survient la famille Prudenval, — M. Prudenval et M^lle Claire. Ils ont appris que Trébuchard avait une fille, et ils viennent lui faire leurs cadeaux de noce : un petit bonnet et un bonhomme de pain d'épice. — Déception ! c'est une fille de trente-six ans ! — Claire est fort contrariée de se voir une fille de cette nature. Que va faire Trébuchard ? Marier Blanche, — c'est le nom de la jeune-première, — au capitaine Piquoiseau ? Mais elle est capable d'avoir des enfants, et Claire ne veut pas être grand'mère. Mettre Blanche au couvent ? Mais Blanche

a peu de goût pour la retraite. — Une idée! — Trébuchard a une idée : c'est Blanche qui deviendra la belle-mère de Claire : elle épousera Prudenval, que des raisons hygiéniques décident à rentrer dans les liens du mariage. Claire sera la belle-mère de Blanche; Blanche sera la belle-mère de Claire : de telle sorte qu'il y aura confusion et, par suite, annulation. La question se résout comme une simple créance. Depuis le commencement jusqu'à la fin, la pièce n'a pas le sens commun; depuis le commencement jusqu'à la fin, elle est parfaitement désopilante. Il y a des gens qui se sont plaints d'y rencontrer des mots graveleux. Est-ce que, s'il y avait des gravelures, M^{lle} Clary voudrait les prononcer?

<div style="text-align:right">Cornélius Holff.</div>

— 22 mai. —

VARIÉTÉS,

UNE VENGEANCE.

Vaudeville en un acte, par MM. Barrière et de Courcelles.

Les anciens faisaient de la vengeance le plaisir des dieux : une manière tout humaine de concevoir la divinité qui ne semble pas avoir été celle de Virgile. La vengeance est-elle le propre des grandes âmes ou des petits esprits? Le grand tort de la vengeance, c'est de coûter beaucoup pour un mince résultat, — une satisfaction purement morale le plus souvent. — La vengeance

se comprend parfaitement, mais elle ne peut se justifier par le raisonnement ; car le simple bon sens conseille à l'homme de n'écouter que son intérêt, et la vengeance est rarement le véritable intérêt de celui qui se venge.

Larrey (1) raconte que Felton, — l'assassin de Buckingham, — ayant provoqué un gentilhomme en duel, lui envoya avec le cartel un de ses doigts qu'il venait de couper à son intention. Felton, pensant que la crainte de compromettre sa qualité lui ferait décliner le plaisir de la rencontre, voulait lui donner à entendre qu'il n'avait à espérer aucune merci d'un homme assez courageux pour détailler sa propre chair. Est-ce que Felton n'eût pas mieux fait de garder son doigt ? A quoi pouvaient lui servir les douleurs dramatiques de cette mise en scène ? La conservation d'un doigt, quel qu'il soit, n'est-elle pas préférable à toutes les vengeances ? Il y a des gens qui pensent que les caractères méridionaux sont seuls capables de concevoir la vengeance. On voit que les hommes du Nord, les Anglais par exemple, ont des passions tout aussi violentes que pourraient les avoir les Corses. Ce qui prouve que les nations n'ont point de caractère distinctif, qu'il y a des hommes, mais qu'il n'y a point de peuples. — Une autre vengeance anglo-saxonne : c'est Murat qui la rapporte dans ses lettres. Une Anglaise gisait sur son lit de mort ; avant de rendre l'âme, elle pria son mari, au nom des souffrances qu'elle endurait, au nom de la solennité du moment,

(1) *Histoire d'Angleterre, d'Écosse et d'Irlande*, Rotterdam, 1707-13. 4 vol. in-folio.

de lui pardonner une grave faute qu'elle avait à se reprocher envers lui, — une infidélité. Le mari accorda le pardon demandé. Et puis, à son tour, il pria sa femme de lui pardonner ses torts : « Car, ajouta-t-il, je savais que vous m'aviez été infidèle, et vous mourez empoisonnée par moi. » Est-ce que ce mari n'eût pas beaucoup mieux fait de prendre son mal en patience ? Que pouvait-il gagner à cette mesure violente ? Des démêlés avec la justice, si de son temps et dans son pays la justice eût été connue autrement que de nom. Ah ! que je préfère la fine et spirituelle vengeance attribuée par Adam Oléarius à une femme moscovite (1) ! C'était du temps de Boris Godounow, qui préparait les voies à la dynastie des Romanow, entre 1598 et 1605. Le czar avait la goutte. Or, certain boïard avait la déplorable habitude de battre sa femme. Il y avait longtemps que cette malheureuse victime de la brutalité conjugale était en quête d'une vengeance, lorsqu'il lui vint à l'esprit de publier partout que son mari avait le secret d'un spécifique infaillible contre la goutte, mais qu'il n'avait pas assez d'affection pour le prince pour le lui communiquer. Aussitôt Boris envoya chercher le boïard. Celui-ci eut beau nier ses connaissances pharmaceutiques, le despote eut recours à une dose exagérée de knout pour vaincre ce qu'il appelait son obstination. Le boïard mettait la même opiniâtreté à dénier la qualité de médecin. Alors on fit venir le bourreau : — c'était le familier des Godounow. La vue

(1) *Voyages très-curieux faits en Moscovie, Tartarie et Perse*, trad. en français par Abraham de Wicquefort; Amsterdam, 1727. 1 vol. in-folio.

du bourreau changea les dispositions du boïard : il s'avoua médecin, déclara qu'en effet il connaissait quelques remèdes contre la goutte, mais qu'il lui fallait quinze jours pour les préparer. Pendant ce temps, il ramassa au hasard une grande quantité d'herbes fortes, les fit bouillir, et dans cette eau fit baigner le podagre. Je n'ai pas besoin de dire que ce traitement lui rendit la santé. Le mauvais vouloir du boïard était patent : Boris le fit fouetter de nouveau, et puis après il le renvoya chez lui avec un cadeau de 400 écus et de dix-huit paysans. Le boïard n'en voulut jamais à sa femme. Aux Variétés, la vengeance reste à l'état de projet : le vengeur a le bon sens de se laisser désarmer par deux beaux yeux.

CANADAR PÈRE ET FILS,

Vaudeville en un acte, par MM. Laurencin et Marc Michel.

Canadar père et Canadar fils sont un seul et même personnage : Lassagne, — Protée par caractère et par état. Canadar fils, garçon apothicaire, est chassé par le patron parce qu'il parfume les potions au phosphore et qu'il fait la cour à Mlle Céneau, — ce qui est bien la chose la plus naturelle et la plus excusable du monde. Canadar, portier de profession, est chassé par le propriétaire Verpinson, amant peu satisfait d'avoir pour rival heureux Canadar fils. Mais voici que la prétendue étourderie n'était qu'une grande audace. Les médicaments phosphorescents ont opéré. Gloire à Canadar fils, l'inventeur de la médecine phosphorique ! L'apothicaire Giromel, rempli d'admiration pour son élève, est trop heureux de lui donner Mlle Céneau. — Canadar

fils est toujours trop heureux de l'accepter. — Le propriétaire Verpinson s'incline devant ce Christophe Colomb de la droguerie nouvelle. — Et Lassagne se donne à lui-même pardons et bénédictions, que les spectateurs lui rendent en rires et en applaudissements.

<div align="right">Cornélius Holff.</div>

— 29 mai —

ODÉON.

LA CHASSE AU LION,

Comédie en un acte et en prose, par MM. de Najac et Vattier.

« Les femmes sont nos maîtresses dans la jeunesse, nos compagnes dans l'âge mûr et nos nourrices dans la vieillesse. C'est pour cela qu'à tout âge l'on a raison de se marier. » — J'en demande pardon à Bacon, mais cette proposition me paraît infiniment controuvée. De ce que la femme, pour faire le bonheur de l'homme, a besoin d'être triple, il faudrait plutôt conclure que l'homme ne doit point se marier, afin de rester en toute liberté de choisir ce qui convient à chacun de ses âges Et d'abord j'ai hâte de déclarer que cette doctrine n'est point la mienne, et, si vous me demandez pourquoi, je vous dirai que, croyant à l'égalité des sexes, je ne puis croire que l'un doive être le service de l'autre.

Voilà ce que je me disais à part moi, en gravissant

l'escalier solitaire du théâtre de l'Odéon, le mercredi 19 mai 1852; car, dans mon faible entendement, j'avais bien prévu que *la Chasse au Lion* n'était que l'occasion d'un mariage. Quel singulier théâtre que l'Odéon! Il est mal disposé, mais construit dans de belles proportions! Il pourrait être propre, et il est d'une saleté qui ferait paraître les *Funambules* un boudoir de princesse! Et puis les jours de première représentation, il y a encore moins de monde que les autres jours, c'est-à-dire qu'il ne reste guère plus que les prétendus musiciens de l'orchestre. Maintenant que le Panthéon est rendu au culte catholique et que le besoin d'un autre Westminster se fait généralement sentir, ne pourrait-on utiliser l'Odéon à la gloire de nos grands hommes? Il ne serait point pour cela détourné de son service dit dramatique : les pauvres morts ne courraient pas risque d'être troublés par le bruit des applaudissements; l'on prierait seulement l'administration de supprimer la claque, la musique de faire long feu, les acteurs de se borner à gestifier, et le directeur de consacrer une minime portion de sa subvention au balayage et à l'époussetage de l'endroit. Certaines personnes se figurent que le malheur de l'Odéon est dans sa situation topographique. Absurdité! Au temps de ses brillants succès, l'Odéon n'était pas placé ailleurs; mais l'Odéon actuel, avec son personnel et son répertoire, transporté au coin de la rue Drouot, aurait peut-être encore moins de monde que sur le versant de la rue de Vaugirard, car ses réticences pudibondes ne lui créeraient pas au Jockey Club la clientèle vieillotte qu'il a su se faire dans les tables d'hôte du quartier Saint-Marcel. La position excentrique de l'Odéon entre les mains

d'un homme habile serait un élément de succès. Il ne faut pas se le cacher : en toutes saisons, en hiver comme en été, au printemps comme à l'automne, le voyage de l'Odéon présente de grandes difficultés. Mais personne n'ignore l'attrait irrésistible de la difficulté. Tout le monde aujourd'hui connaît les Alpes, et il n'y a pas vingt personnes à Paris qui connaissent la vallée de Dammartin, — quelque chose d'admirablement pittoresque. Pourquoi? Parce que Dammartin n'est qu'à douze lieues de Paris, ligne de Strasbourg, station d'Esbly. Il y a des directions malencontreuses : celle de M. Altaroche est du nombre. Qu'a-t-elle fait des *Cinq Minutes du Commandeur?* Faute d'une monture digne du joyau, elle a tout perdu. M. Altaroche n'est pas du reste le seul qui fasse des faux pas : n'avons-nous pas vu, cet hiver, l'Opéra-National tenir un éclatant succès, — *la Butte des Moulins,* — et le laisser tomber à plat! Ici, ce n'est pas l'exécution qui manquait; non : le directeur n'a pas compris, — il a pris un diamant pour un morceau de verre.

Par exemple, je ne sais pas trop si c'est pour un diamant ou pour un morceau de verre que M. Altaroche a pris la pièce de MM. de Najac et Vattier. On m'avait dit que deux jeunes gens débutaient dans la littérature dramatique, et je m'étais fait une fête de cette dégustation de leur efflorescence. Jusqu'à présent, l'Odéon ne nous avait donné que des pièces ennuyeuses, le voici maintenant qui tombe dans l'absurde. N'est-ce pas le *quos vult perdere dementat?* Où MM. de Najac et Vattier ont-ils vu des gens du monde épouser des femmes de chambre pour un rendez-vous, — pour un amour de cinq minutes? Où MM. de Najac et Vattier

ont-ils vu qu'il était si difficile de supplanter un prince russe? Est-ce que, ces jours derniers,y, qui n'est qu'un simple baron, ne forçait pas le princez à la retraite? — N'est-ce pas, Sabine? Le prince russe a de grands avantages sans doute, mais il ne faut pas croire, après tout, qu'il soit inébranlable. J'ai vu plus d'un prince russe traité comme un simple mortel, pas plus tard que... Je ne veux pas te rappeler des souvenirs trop cuisants, mon cher Basilide.

MM. de Najac et Vattier sont jeunes; espérons qu'ils feront mieux une autre fois, qu'ils respecteront un peu plus le réalisme, qu'ils ne feront pas de la fantaisie pour la fantaisie, qu'ils inventeront des situations moins ennuyeuses, qu'ils soigneront un peu plus leur style, qu'ils aiguiseront leurs pointes et qu'ils se feront jouer ailleurs qu'à l'Odéon : c'est ce que je leur souhaite et leur désire.

LE BOUGEOIR,

Comédie en un acte, par M. Clément Caraguel.

L'Odéon avait toujours respecté la morale; ah! paisibles habitants de la rue Racine et de la rue Condé, voilez-vous la face! C'en est fait : la mère n'osera plus y conduire sa fille. L'Odéon avait une spécialité, — celle des familles; — que va maintenant devenir l'Odéon? On n'est jamais trahi que par les siens : c'est M. Caraguel qui porte le dernier coup à M. Altaroche! — Étant donnés une femme, un mari et un amant réunis dans la même chambre à une heure compromettante, le mari étant en belle humeur, l'amant caché derrière un rideau, comment la femme fera-t-elle pour... faire

sortir l'amant? — Maris, ne conduisez pas vos femmes à l'Odéon; mères, n'y conduisez pas vos filles. — La pièce de M. Caraguel n'en est pas moins finement et spirituellement écrite : c'est le plus joli rien qui ait été fait depuis longtemps. Mais pourquoi avoir envoyé les fraîches couleurs du *Bougeoir* se faner aux pestilences de la nécropole Saint-Germain?

<div style="text-align:right">Cornélius Holff.</div>

GYMNASE.

UNE FILLE D'HOFFMANN,

Drame-vaudeville en un acte, par MM. Bayard et Varner.

Qui ne sait cette excellente plaisanterie qui nous a été conservée dans la correspondance d'un homme très-spirituel, mais peu véridique? La femme d'un noble vénitien venait de perdre son fils unique, et, soit amour maternel, soit esprit de caste, elle s'abandonnait à la douleur. Un religieux, bien intentionné, mais bête, lui prodiguait les consolations dites chrétiennes, qui consistent en : — C'est la volonté de Dieu, — il a voulu vous éprouver, — il faut bénir la main qui vous frappe, — et mille autres facéties également irritantes; puis, en forme de péroraison, il ajouta : — Dieu ne commanda-t-il pas à Abraham de plonger un couteau dans le sein de son fils? — Eh! mon père, répondit la mère, Dieu n'aurait jamais commandé ce sacrifice à une mère. — Le mot est très-joli, mais, fût-il vrai, il ne serait pas juste. Si vous en doutez, un de ces soirs, à la fraîche, gagnez le boulevard

Poissonnière, — pas n'est besoin de vous presser, — et allez voir au Gymnase Geoffroy détailler son amour pour sa fille.

Savez-vous ce que Wilhem-Hoffmann-Geoffroy fait pour sa fille Louise-Marguerite? Il fait une chose que je proclame infaisable : il se défait d'une habitude; car il en est de l'habitude comme de la calvitie. Cependant, ce qui rend ce miracle possible, c'est que Wilhem Hoffmann ne l'accomplit que pour marier sa fille. Or, quand il s'agit de marier une fille, il n'est rien dont un père, — et en ceci les mères sont comme les pères, — il n'est rien, dis-je, dont un père ne soit capable. Une fille à marier, c'est un si grand embarras! Une fille mariée, c'est un si grand débarras! Je me rétracte : Hoffmann n'aimait pas sa fille, il agissait par égoïsme. — Voici les pièces du procès traduites du patois Bayard et compagnie : le comte Frédéric aime Louise, la fille de Wilhem Hoffmann, amant effréné de son violon, de sa pipe et de son poste d'observation dans un coin de cabaret. Frédéric est riche : Louise l'aime, — c'est tout simple. — La comtesse va consentir à l'union de son fils Frédéric avec son amante, lorsque le chambellan Ramberg et le docteur Brunow viennent, fort à propos pour M. Bayard, se mêler de ce qui ne les regarde point. Ils ont un intérêt à faire épouser le comte Frédéric à une duchesse qui reste dans les coulisses. Quel est cet intérêt? — Je l'ignore, M. Bayard n'ayant pas jugé à propos de me le communiquer. — Ces deux intrigants persuadent à Frédéric que sa mère est malade de désespoir du mariage qu'il va faire. M. Bayard, qui est malin comme un vieux singe, sait bien qu'en amour absence = éloigne-

ment + combat = rupture; il veut éloigner Frédéric. Mais voici que Louise éprouve en sens inverse les effets de l'absence. Wilhem Hoffmann se figure avec raison que ce sont ses habitudes de biberon et de ménestrel qui ont amené la rupture de l'alliance projetée. Il promet d'y renoncer. Pendant ce temps, Louise se meurt. Mais cet excellent M. Bayard, qui ne veut pas la mort du pécheur, communique un peu de sa malice au vieil Hoffmann, qui démasque l'intrigue : l'innocence triomphe sur toute la ligne. Louise épousera Frédéric, Wilhem ne boira plus et ne raclera plus. Trois serments au finale, — trois infidélités pour demain.

Une jeune personne du nom de Marguerite débutait, dit-on, dans le rôle de Louise. J'en suis bien aise pour elle. — Quant à M. Bayard, il ne débutait pas; il continuait ce brillant exercice qui consiste à courir le pas gymnastique sur une ficelle entre deux gouffres béants, — dont l'un s'appelle le bon sens et l'autre l'esprit, — ayant suspendues sur la tête deux tuiles étiquetées, l'une : Grammaire française; — l'autre : Dictionnaire de l'Académie.

<div style="text-align:right">Cornélius Holff.</div>

VARIÉTÉS.

DÉMÉNAGÉ D'HIER,

Vaudeville en un acte, par MM. A. Royer, G. Vaez et Narrey.

Le vrai but de cette pièce est de nous faire voir M^{lle} Ozy jouant un rôle d'ingénue. C'est très-grotesque, c'est très-amusant si vous voulez; mais, franchement, cela ne vaut pas la peine d'aller prendre un bain de

vapeur à la salle des Panoramas. M^lle Ozy est très-jolie, très-spirituelle; — la modestie de ses paroles forme, avec la légèreté de ses allures, un contraste très-saillant; — mais j'aime mieux la voir dans ses rôles carrément grivois, où elle se complaît et où le public se complaît à l'applaudir. Quant à Arnal, on se demande quelle espèce de rôle est le sien. Comme c'est divertissant une énigme dont les auditeurs ont le mot depuis le commencement! — Je n'entreprendrai pas de vous raconter la pièce en question; qu'il vous suffise de savoir que l'habitude, — cette seconde nature, — ramène à son logement un monsieur déménagé depuis hier, et que ce monsieur c'est Arnal. Comment deux Andalouses de Marseille se trouvent-elles par là? C'est ce que je ne vous dirai pas : il faudrait avoir écouté la pièce jusqu'au bout, et c'est un courage qui m'a manqué.

<div style="text-align:right">Cornélius Holff.</div>

FOLIES-DRAMATIQUES.

PARIS QUI S'ÉVEILLE,

Vaudeville en cinq actes, par MM. Laurencin et Cormon.

Paris qui s'éveille!... c'est le poste de la garde nationale où il ne reste plus que le factionnaire; — c'est le tambour qui va boire la goutte avec le lieutenant; — c'est le marchand de vin qui prépare ses empoisonnements quotidiens; — c'est Nini qui va acheter un sou de lait; — c'est le portier qui examine celui qui descend de chez M^lle; — c'est souvent Cornélius Holff, votre indigne serviteur, qui rentre du spectacle

par le chemin des écoliers. — Ici c'est la prière, là c'est le bâillement de l'orgie qui s'étire au frôlement de l'air frais du matin. Paris qui s'éveille!... c'est l'amour, c'est la vengeance! que de fois c'est le mécompte et le regret! Bien souvent le mari et l'amant, — l'un rentrant, l'autre sortant, — se demandent mille pardons dans l'escalier d'un heurt involontaire. Paris qui s'éveille! c'est sale, c'est délabré comme les débris d'une débauche.

Il est cinq heures, Paris s'éveille, — les minutes s'écoulent rapidement. Le train n° 4 du chemin de fer du Nord vient d'arriver; le faubourg Poissonnière se remplit de voyageurs. Voici venir M. Laroche et M. Adrien, une paire de vrais amis. M. Adrien est un conducteur du chemin de fer, il a un goût très-prononcé pour le petit verre; M. Laroche partage cette passion militaire. C'est le verre à la main que Laroche et Adrien ont fait connaissance, c'est le verre à la main qu'ils ont, à chaque station, renouvelé la connaissance; c'est le verre à la main qu'ils se promettent une constante amitié.— Vous êtes peut-être curieux de savoir ce que c'est que Laroche? — Laroche arrive tout exprès de Bruxelles pour embrasser sa nièce Hortense, — quel oncle! — et pour remettre à une jeune couturière du nom de Louise quelques billets de mille francs qu'il lui doit, — quel débiteur! — Je m'attendrirais peut-être, mais je suis cuirassé contre les séductions de la scène. Oh! messieurs Laurencin et Cormon, si je n'avais une excellente opinion de vous, je vous prendrais pour des créanciers! — C'est ici que l'intrigue se complique,— elle en avait besoin. — Louise aime Adrien, et Hortense aime Frédéric. En voilà un débiteur, un vrai débiteur,

un débiteur point paradoxal, un débiteur par excellence, un débiteur qui ne paie pas du tout, — mais du tout; si bien que des créanciers peu estimables se permettent de vouloir le faire arrêter. C'en est fait... Non, Adrien l'introduit chez Louise et le cache dans l'alcôve. — Louise rentre avec Laroche, — Frédéric s'esquive, bêtement, si vous voulez; mais il fallait cela pour faire la pièce. — Or donc Frédéric s'esquive. Louise ne le voit point, mais Laroche l'aperçoit, et il en conclut tout prosaïquement que Louise est la maîtresse de Frédéric, l'amant de sa nièce. Indignation de cet homme respectable. Il va tout conter à Hortense. — Fureur d'Hortense. — Elle veut partir pour fuir l'infidèle; — mais, au moment de filer, elle s'aperçoit qu'elle est volée de toute sa fortune, qu'elle avait eu l'imprudence de mobiliser dans un portefeuille. — Qui a fait le coup? L'amant de la femme de chambre. — Quoique conducteur, Adrien n'est pas sourd. Une conversation emportée par la brise embaumée lui fait connaître le voleur. Il reprend le portefeuille, explique la présence de Frédéric chez Louise, et tout se termine par un double mariage.

La pièce est fort amusante, il y a surtout des scènes d'intérieur chez le créancier Picardier qui sont traitées de main de maître. Est-ce de l'observation ou de la synthèse?

<div style="text-align:right">Cornélius Holff.</div>

— 5 juin. —

GYMNASE.

UN SOUFFLET N'EST JAMAIS PERDU,
Vaudeville en un acte, par M. Bayard.

20 degrés centigrades. — Serre chaude.

VAUDEVILLE.

LA MAITRESSE D'HIVER ET LA MAITRESSE D'ÉTÉ,
Vaudeville en cinq actes, par MM. Clairville et J. Cordier.

25 degrés centigrades. — Vers à soie.

VARIÉTÉS.

MADAME DIOGÈNE,
Vaudeville en un acte, par M. Desarbres.

35 degrés centigrades. — Bains ordinaires.

AMBIGU-COMIQUE.

CROQUEMITAINE,
Drame en six actes, par MM. Max de Revel et Humbert.

45 degrés centigrades. — Chaleur humaine.

PALAIS-ROYAL.

LES COULISSES DE LA VIE,

Vaudeville en cinq actes, par MM. Dumanoir et Clairville.

50 degrés centigrades. — Sénégal.

La pièce de M. Bayard étant la plus fraîche de la semaine, nous la recommandons à nos abonnés.

<div style="text-align:right">Edmond et Jules de Goncourt.</div>

— 12 juin. —

VARIÉTÉS.

LES FEMMES DE GAVARNI,

Vaudeville en cinq actes, par MM. Barrière, de Courcelles et Beauvallet.

La semaine dernière, MM. Barrière, de Courcelles et Beauvallet ont donné rendez-vous aux femmes de Gavarni au théâtre des Variétés. Les femmes de Gavarni ne sont pas venues. Le public a sifflé.

<div style="text-align:right">Edmond et Jules de Goncourt.</div>

VAUDEVILLE.

LE PORTIER DE SA MAISON,

Vaudeville en un acte, par MM. Clairville et Lelarge.

> Si j'avais la vivacité
> Qui fit briller Coulange ;
> Si j'avais la beauté
> Qui fit régner Fontange ;
> Ou si j'étais, comme Conti,
> Des grâces le modèle,
> Tout cela serait pour Créqui,
> Dût-il m'être infidèle.

Voilà ce que le XVIII^e siècle appelait un vaudeville ! Après le célèbre Foulon de Vire, Hamilton, Jean Haguenier, Antoine Ferrand, Chaulieu, Panard, excellèrent dans le vaudeville. Qu'appelons-nous vaudeville aujourd'hui ? Un ramassis de balivernes qui prennent le couplet pour prétexte et la pointe pour excuse ; et ces platitudes sont reproduites à l'étranger ! Il est vrai que les traducteurs ont soin de ne point calquer dans leur idiome les barbarismes et les solécismes qui déparent l'original de ces regrettables productions.

Le Portier de sa maison ! Encore un vaudeville aussi bête que tous les vaudevilles possibles, ce qui ne veut pas dire qu'il ne soit point amusant.

Vous êtes-vous jamais demandé qui avait inventé le Portier : si c'était un jaloux ou un amant ? — Je croirais bien que c'est un amant ; — il est vrai que ce pourrait être un jaloux, — à moins que ce ne fût un propriétaire ; mais ce dont je réponds, c'est que ce ne fut point un locataire.

<div style="text-align:right">Cornélius Holff.</div>

— 19 juin. —

PORTE-SAINT-MARTIN.

LES NUITS DE LA SEINE,

Mélodrame en cinq actes et neuf tableaux.

LE PROFESSEUR DE LA LANGUE VERTE,

Prologue, par M. Marc Fournier.

O Seine! ô naïades heureuses de Paris et d'Asnières, naïades qui avez vu Gavarni dîner chez la mère Laroche, — la mère Laroche, dynastie caverneuse comme les burgraves d'Hugo; qui avez vu Eugène Sue commencer son Ile des ravageurs à la Maison Rouge; naïades, qu'ont éveillées si souvent les refrains de la Marie Michon; naïades, qui baignez de votre onde Gastal, le restaurant de *la Grande Girafe*, et Gaspard Gorisse, *le Rendez-vous de la Marine*; divinités mouillées qui contez, dans vos palais de cristal, les amours fleuries du canotier!

O Seine! toi qui baignes l'Hôtel-Dieu, la Morgue et le Bas-Méudon, — sois ma muse!

Les nuits de la Seine! — Ah! dites, n'avez-vous pas, en juillet, plié les rames fatiguées, sous le ciel garni d'étoiles, pour laisser voguer la yole sous le berceau des saules, sous l'eau sombre, sous les feuillages noirs? A peine une lanterne était à votre proue; et la yole descendait les îles, frôlant les herbes doucement froissées, allant à l'aventure, tout le long, tout le long de l'eau. Dites, n'avez-vous pas, ainsi portés par le cou-

rant, rêvé une heure ou deux, dans le silence de la rivière endormie, dans le clair du ciel allumé, — rêvé deux à deux?

Et, tout d'abord, déclarons par-devant le public le drame de M. Fournier le plus amusant drame de toute la saison dramatique.

C'est la rue aux Fèves au bord de l'eau; l'ogresse, et le chourineur, et le maître d'école, occupés à pêcher à la main ce qui passe, épaves ou cadavres. Les *lariflas* d'un canot font invasion dans l'argot du bouge riverain; et les filles de l'Opéra de l'équipe du *Belzébuth* viennent danser une chacone, au pied levé, dans le club des écumeurs d'eau douce. Mélodrame *formidolose*, à changements de vues, de costumes, d'incidents! L'intérêt y court la poste; les larmes et le rire y font tapage; les coquins y crient comme une majorité; les crimes s'y bousculent; les dévouements prennent les gueuseries au collet et tiennent bon. C'est une mêlée, un brouhaha, un salon, un tapis-franc, des noyades, une folie, et des bâtards à ne pas dormir de huit jours si vous êtes marié.

« L'ouverture doit être l'idée de la pièce entière, » disait, l'an 1737, un pauvre Allemand, M. Scheibe, qui a essayé de composer « des symphonies adaptées au sujet de Polyeucte et Mithridate. » Ah! brave monsieur Scheibe, notre ouverture à notre tragédie n'est pas faite « pour affaiblir l'intérêt du spectateur. » *Le Professeur de la langue verte*, voilà comme elle s'appelle, notre ouverture, digne monsieur Scheibe!

Franchement, monsieur Fournier, votre pièce arrive à temps pour nous faire bonne bouche, après tous ces ennuis qui furent des succès : *Marianne*, *le Château de*

Grantier, etc., drames où l'on pleurait, je crois, sur la foi du feuilleton, les plus ennuyeux drames que j'aie vus, — où vous aviez toujours un voisin pour vous dire : Mais, monsieur, c'est littéraire !

Esquissons les personnages, si vous voulez bien, ami lecteur. Roncevaux est un coquin, mais coquin ayant du linge, presque un nom; ayant mangé l'argent de sa femme, couru tous les tapis verts d'Allemagne; ayant piqué trente mille cartes pour bizeauter le hasard, et n'ayant pas réussi; drôle sans le sou, scélérat à jeun et qui a faim, un larron de science et de talent au reste; voleur toujours et tueur si l'occasion l'en prie un peu; sorte de mauvais dieu qui fait la fatalité dans la pièce. François, dit le Mariolle, est un autre coquin, *cunctator* celui-là, coquin expectatif, Jocrisse à deux faces, un espion niais, comme le Jocrisse du *Juif Errant.* C'est Poussier, un brave homme manqué, qui a la manie de se bâtir une maison avec tout ce qu'il trouve, un moellon ou un billet de banque ! un cœur d'or fourvoyé en mauvaise compagnie; Poussier, qui fera du mal sans le savoir, et du bien sans le vouloir; bête plutôt qu'homme; des instincts plutôt que des sentiments. C'est Mme de Flavignan : « Je n'ai vécu que par l'amour ! » disait Mlle de Lespinasse; Mme de Flavignan, l'épouse de Roncevaux, l'amante du général de Flavignan; pauvre femme, ballottée par toute la pièce, mère à qui l'on vole ses enfants, épouse que son mari veut faire *chanter,* puis, folle et la tête perdue de tant de chutes dans la boue, de tant de déchirements de cœur, folle, descendant à pas lents les escaliers comme une statue de marbre, sans regard, le cœur froid comme un mort, faisant du filet chez des pêcheurs, devenue

la Filoche et ne sachant plus rien d'elle-même. C'est à côté d'elle, et la réconfortant par-ci par-là, la Grignotte, une sœur, comme type, du Poussier; bonne femme du peuple, dépaysée, elle aussi, dans cette caverne, et qui voudrait bien se ranger pour placer honnêtement à la caisse d'épargne. C'est Frise-Linotte, le gamin, Frise-Linotte, le voyou :

Au corps chétif, au teint jaune comme un vieux sou ;

Frise-Linotte, un bon garçon en herbe, ayant le cœur sur la main et la colère au bout des doigts, sachant la savate de naissance, enfant de Paris, né d'un pavé, bercé par une femme qui passait, le Bixiou des éventaires, un trésor de pitié en somme que ce Frise-Linotte, et s'il ne repêche pas les vicomtes, comme son aîné le Gamin de Paris; empêchant du moins qu'on ne les jette à l'eau, le gamin des révolutions et des drames, leste, pétillant, généreux, généreux... comme un voleur! — Puis, au-dessus de cela, rayonnant comme deux probités, de Flavignan et Renaud : Renaud, un Cambronne inédit, bon serviteur, bon soldat; Flavignan, un Ajax de tribune, un général Foy !

Mêlez tout cela et ce que je ne dis pas, mêlez-le avec la science et l'entente de M. Fournier; mettez Roncevaux aux prises avec Flavignan, logez la folie chez le crime, séparez les enfants de la mère, amoncelez les catastrophes, les déshonneurs, les ruines et les misères; puis faites crouler une maison, écrasez Roncevaux, habillez Tortillard en Providence, rendez les enfants à la mère et la mère à la raison, — et vous aurez un excellent gros drame, qui ne volera ni son succès ni l'argent des gens qui iront constater le succès.

Hélas! oui, on est bien loin de ce temps où le bonhomme d'Aubignac écrivait : « La *Théodore* de M. Corneille n'a pas eu tout le succès ni toute l'approbation qu'elle méritait. C'est une pièce dont la constitution est très-ingénieuse, où l'intrigue est bien conduite et bien variée, où ce que l'histoire donne est fort bien manié, où les changements sont fort judicieux ; mais, parce que le théâtre tourne sur la prostitution, le sujet n'en a pu plaire. » Pour une petite horreur ! — nos ancêtres étaient bien virginaux !

Roncevaux-Bignon, de Flavignan-Drouville, de Romany-Luguet, Mme de Flavignan-Mme Laurent, La Grignotte-Mme Bligny, acteurs et actrices, ont été bons, très-bons ; mieux que cela, ils ont joué d'ensemble. Chéri-Louis a fait de Renaud une création. Colbrun a dit un : Alfred ! pas de gestes ! qui a électrisé le cintre. Quant à Boutin, nous l'avons acclamé dans le rôle de Pailleux ; dans le rôle de Poussier, il a encore été merveilleux de vrai et d'art : il a des gestes, des manières de marcher, des tonalités magnifiques. Vous verrez que, dans deux ans, le paradoxe : Boutin est un des premiers acteurs de Paris ! courra la critique comme une trivialité.

Bon pour cent représentations.

<div style="text-align:right">Edmond et Jules de Goncourt.</div>

GYMNASE.

LES ÉCHELONS DU MARI,

Vaudeville en trois actes, par MM. Bayard et Varner.

Il y a longtemps que nous pressentions que M. Bayard en viendrait là. Cette fois, c'est tout carrément une

brutale apothéose du mariage, une inepte exhibition d'un exemple de fidélité conjugale à figurer dans le recueil des traits de morale et de vertu à l'usage des maisons d'éducation. Trois amants, un officier, un premier ministre et un roi, — celui de Danemark, — se disputent le cœur de Mlle Luther; mais la digne enfant de M. Bayard conserve son amour à Plissmann, son époux. J'ai dit son amour, et j'ai eu tort, Mlle Luther ne saurait avoir d'amour pour Plissmann; j'aurais dû parler tout simplement de son respect pour le Code, chapitre des *Devoirs réciproques*.

Au lieu de vous entretenir des charmes de M. Bayard, permettez-moi de vous traduire une fable assez spirituelle sur le mérite des femmes; elle est de Lessing :

« Mes furies vieillissent, dit Pluton au messager des dieux; le service les a usées. N'en pourrais-je pas avoir de toutes fraîches? Va donc, Mercure; vole jusqu'au monde supérieur, et tu m'y chercheras trois femmes propres à ce ministère. Mercure part. Peu de temps après, Junon dit à sa suivante : — Il me faudrait, Iris, trois filles parfaitement sévères et chastes; crois-tu pouvoir les trouver chez les mortels? mais parfaitement chastes, m'entends-tu? Je veux faire honte à Vénus, qui se vante d'avoir soumis, sans exception, tout le beau sexe. Va donc, et cherche où tu pourras les rencontrer. Iris part. Quel est le coin de terre qui ne fut pas visité par la bonne Iris? Peine perdue; elle revint seule. — Quoi! toute seule! s'écria Junon; est-il possible? O chasteté! ô vertu! — Déesse, dit Iris, j'aurais bien pu vous amener trois filles, qui toutes les trois ont été parfaitement sévères et chastes, qui n'ont jamais souri à aucun homme, qui ont étouffé dans

leur cœur jusqu'à la plus petite étincelle de l'amour ; mais, hélas ! je suis arrivée trop tard. — Trop tard ! dit Junon ; comment cela ? — Mercure venait dans l'instant de les enlever pour Pluton ; trois filles qui sont la vertu même ! — Et qu'est-ce que Pluton veut en faire ? — Des furies. »

Et maintenant écoutons l'allégorie d'un vieil auteur français, Chrestien de Troyes :

« Gauvain, preux chevalier de la cour du roi Artus, épousa dans ses voyages une fort belle dame. La noce faite, il veut présenter sa femme à la cour, et la conduit en croupe derrière lui, selon la coutume de son temps. Un inconnu, armé de toutes pièces, les rencontre, et veut enlever la belle. Gauvain lui représente qu'elle est à lui ; l'inconnu lui répond : « Si elle aimoit mieux « me suivre, me la céderiez-vous ? — Oui, » répond Gauvain. Il donne le choix à sa femme, qui, sans hésiter, se déclare pour l'inconnu. Gauvain, délaissé de sa belle ingrate, poursuivoit constamment son chemin, suivi de deux beaux lévriers blancs que son père lui avoit donnés. La dame, qui aimoit ces lévriers, exige de l'inconnu qu'il les aille demander à son mari. L'inconnu le rejoint, et lui fait sa demande. Gauvain lui tient ce propos : « Vous m'avez pris ma femme, parce « qu'elle a voulu vous suivre ; il est juste que la même « épreuve décide des lévriers : ils seront à celui qu'ils « suivront. » L'inconnu trouva la proposition raisonnable ; chacun va de son côté, appelant les chiens, mais ils suivent leur ancien maître. »

Lessing et Chrestien de Troyes en savaient un peu plus long en esthétique que MM. Bayard et Varner.

<div style="text-align:right">Cornélius Holff.</div>

DÉLASSEMENTS-COMIQUES.

UN VOYAGE AUTOUR DE PARIS,

Vaudeville en trois actes et cinq tableaux,
par MM. Lelarge et Faulquemont.

Le grand défaut de cette pièce, c'est d'être une énigme; elle a bien d'autres défauts, nous ne parlerons que de celui-là. La question du pourquoi et du comment revient à chaque instant tout du long des trois actes et des cinq tableaux. Pour raconter la chose, il faudrait un courage dont je ne me sens pas capable; car je suis malade, fatigué et de plus ennuyé. Ce n'est pas que la pièce soit plus bête qu'une autre : non; elle vaut certainement tous les vaudevilles présents et peut-être futurs; bien plus, si l'on veut une fois prendre les choses comme les auteurs les ont faites, rien n'empêche de trouver l'intrigue preste, vive et légère, le dialogue gai et amusant; — quant au dénoûment, on pourra ne point s'en occuper; rarement on vient voir un vaudeville pour le dénoûment.

Il y a dans la pièce des mots assez heureux : *sincère comme un portrait de femme*; *l'abricotier où sont nés Paul et Virginie*; — il y a aussi un monsieur qui va *acheter un bout de corde pour se brûler la cervelle*. Ces traits, et plusieurs autres que nous pourrions citer, dénotent chez les auteurs une prédisposition à l'observation satirique qui donne droit d'espérer de leur collaboration une œuvre plus sérieuse, à laquelle il ne manquerait rien, si elle était mieux construite.

Nous n'en avons pas fini avec le *Voyage autour de Paris*. Cette pièce soulève une question bien grave :

c'est le programme de toute une révolution dans le vaudeville, la profession de foi d'une nouvelle école. Par goût et par profession, j'aime beaucoup les nouveautés, et cependant, je le déclare, j'hésite à passer dans le camp des novateurs. J'ai des remords, j'ai des regrets... Mais je ne vous ai pas dit de quoi il s'agissait? Figurez-vous, honnêtes et paisibles bourgeois, que MM. Faulquemont et Lelarge ont fabriqué un vaudeville sans l'aide du calembour! Et si c'était un oubli! mais non : c'est une révolte! Cette audace aurait pu me séduire, ne fussent mes remords et mes regrets; mais il me fait peine de me sevrer du calembour, qui fit les délices de ma première jeunesse; il me semble que c'est de l'ingratitude : voilà pour les remords; voici pour les regrets : je crains de ne point trouver ailleurs les jouissances ineffables que je savourais dans la dégustation du calembour. Certes, le calembour est une anomalie, une irrégularité, un désordre; plus il est bête, plus il est spirituel, c'est-à-dire qu'il n'est pas ce qu'il est, qu'il est ce qu'il n'est pas. Dites et pensez du calembour tout le mal que vous voudrez, j'en dis et j'en pense bien pis que vous encore; mais, l'on ne saurait le nier, le calembour a des charmes : il a la propriété d'exciter le rire, et c'est quelque chose, — une propriété que n'ont souvent ni les situations ni les couplets. Le grand avantage du calembour, c'est de ne point avoir besoin d'être bon pour ne pas être mauvais, — avantage inappréciable qui sauva plus d'un vaudeville des sifflets et de leur corollaire la stérilité à l'endroit du rapport. Le calembour, — différent en cela des maisons de campagne, — est une chose de produit et d'agrément. Pourquoi donc lui déclarer la guerre?

Sans doute le calembour est d'une bêtise intime; mais le vaudeville n'est-il pas d'une bêtise plus pommée encore, s'il est possible? Le calembour est le complément du vaudeville. Un vaudeville sans calembour, c'est une femme à pied avec des bas sales. Le calembour est au vaudeville ce que l'argent est aux lorettes : il est la clef qui monte le succès, la graisse qui le fait tourner. Pourquoi MM. Lelarge et Faulquemont s'abstiennent-ils donc du calembour? Ce sont sans doute deux hommes d'esprit; mais, tout compte fait, ils n'ont pas assez d'esprit pour être incapables d'un calembour.

Aussi, grâce à cette absence de calembours, je ne sais pas ce qui serait advenu du *Voyage autour de Paris*, si Alphonsine n'avait pas été là, — Alphonsine, qui est un calembour vivant.

<div style="text-align: right;">Cornélius Holff.</div>

— 26 juin. —

THÉATRE-FRANÇAIS.

ULYSSE,

Tragédie en trois actes avec prologue et épilogue, par M. Ponsard.

L'AMATEUR.

« Ainsi, vous ne feriez aucune difficulté d'appeler par son nom vulgaire le stupide animal qui s'engraisse de glands?

L'ÉDITEUR.

C'est ce qu'on a déjà fait. Je connais un dialogue fort estimé où cette expression se trouve. Les interlocuteurs sont Ulysse et Grillus que la baguette de Circé a changé en pourceau. Ulysse plaint son compagnon qui se trouve très-bien de sa métamorphose et qui lui répond : « Mon tempérament de cochon est si heureux qu'il me met au-dessus de toutes ces belles choses. J'aime mieux grognonner que d'être aussi éloquent que vous. La patrie d'un cochon est partout où il y a du gland. Allez, régnez, revoyez Pénélope; pour moi, ma Pénélope est la truie qui règne dans mon étable; rien ne trouble mon empire. » Ulysse lui réplique : « Les hommes, au rang desquels vous ne voulez pas être, mangeront votre lard, vos boudins, vos jambons... »

L'AMATEUR.

Laissez, laissez ce dégoûtant dialogue; l'auteur était sans doute quelque misérable né dans un cabaret...

L'ÉDITEUR.

Ou sous les piliers des halles, comme Molière...

L'AMATEUR.

Qui n'a jamais vu la bonne compagnie.... Je vous défie de me dire son nom.

L'ÉDITEUR.

Cet homme de mauvaise compagnie se nommait *messire* FRANÇOIS DE SALIGNAC DE LA MOTTE-FÉNELON, *précepteur de messeigneurs* LES ENFANTS DE FRANCE, *archevêque de Cambrai, prince du saint-empire, et de plus auteur de* TÉLÉMAQUE. »

Allez donc reprocher à M. Ponsard :

> Et de plus il avait ici, dans douze étables,
> Douze troupeaux de *porcs*...
>
> Ils mangent sans mesure au delà du besoin,
> Et prennent les plus gras des *porcs*...

Il vous répondra : Messire François de Salignac de la Motte-Fénelon, précepteur de messeigneurs les enfants de France, archevêque de Cambrai, prince du saint-empire, *et de plus auteur de Télémaque!* Il pourrait aussi répondre Homère : « Cependant le divin Eumée donne ses ordres à ses compagnons : « Conduisez-moi *un porc* des plus succulents, afin que je le sacrifie pour cet hôte qui vient de contrées lointaines. Nous-mêmes, nous nous délecterons à ce repas. N'avons-nous pas assez d'afflictions, nous qui faisons paître *ces animaux à dents blanches* et qui voyons des étrangers dévorer impunément le fruit de notre labeur? » A ces mots, il fend du bois avec le fer tranchant; ses compagnons amènent *un porc* de cinq ans, florissant de graisse, qu'ils étendent devant le foyer... Eumée honore Ulysse en lui offrant le dos entier du *porc* aux dents blanches. Le roi, en son âme, s'en glorifie et lui adresse ces paroles : « Puisses-tu, ô Eumée! être toujours chéri du fils de Saturne, toi qui, malgré ma misère, m'honores de ce *porc* succulent! »

Ce n'est pas nous qui blâmerons M. Ponsard de l'emploi du terme épique. Il faudrait vraiment que nous n'eussions pas lu dans la préface du *More de Venise* toutes les difficultés qu'a eues le mot *mouchoir* à obtenir ses entrées au Théâtre-Français. Il est acquis que le

mot *mouchoir* a mis quatre-vingt-dix-sept ans, — de 1732 à 1829, — à se faire recevoir dans la tragédie.

M. Ponsard, avec ce bonheur d'audace qui caractérise les forts, a osé son mot franchement, délibérément, du premier coup. « Il a osé son mot à l'épouvante et évanouissement des faibles qui jetèrent ce jour-là des cris longs et douloureux, mais à la satisfaction du public qui, en grande majorité, a coutume de nommer *un porc un porc*. Le mot a fait son entrée. Ridicule triomphe! ajoute M. de Vigny. Nous faudra-t-il toujours un siècle par mot vrai introduit sur la scène? »

<div style="text-align:right">Edmond et Jules de Goncourt.</div>

SPECTACLES-CONCERTS.

TABLEAUX VIVANTS.

La belle chose que la belle nature! la belle chose que le nu, même quand il n'est transparent qu'à travers les opacités d'un maillot! A défaut des lucidités de la chair vive, des scintillements de la peau, du jeu des ombres dans les mollesses langoureuses du corps, ne perçoit-on pas dans toute son intensité l'enivrement des poses? On va admirer de froides et insensibles statues dans un musée, il y en a qui se mettent à genoux devant un marbre sculpté, et l'on sait les précautions dont on entoure la Vénus Callipyge; et pourtant ce ne sont point là les pantelants frétillements de la nature palpitante et vivante. Ah! pourquoi ce maillot? voilà : pourquoi ce maillot? Je suis sûr que, plus raffinés que nous dans leurs plaisirs, nos descendants ne voudront pas du maillot. De ceci je ne parle qu'au point de vue

plastique. Est-ce que dans les ateliers les modèles ont des maillots? Est-ce que la morale la plus rigoureuse peut trouver à redire à ce qui se passe dans les ateliers! Non; personne n'ignore que l'art n'est que dans l'imitation, et peut-on imiter ce que l'on ne connait pas? L'on ne met point de maillot à l'œuvre du statuaire ; pourquoi donc en mettre à la nature? L'image peut avoir les mêmes inconvénients que la réalité, elle ne peut en avoir tous les avantages, car elle exclut l'idée d'étude et d'observation. La nation française passe pour la nation la plus artistique du monde, ses laudateurs font sonner bien haut son goût pour les arts. Eh bien! placez-vous dans un quartier élégant, au coin de la rue Laffitte et du boulevard, et interrogez les passants sur l'anatomie ; je serais bien étonné si dans toute une journée vous recevez une réponse satisfaisante, le hasard vous eût-il conduit les nombreux médecins qui illustrent la capitale. Il n'en serait point de même en Allemagne. Nous portons des vêtements peu gracieux; nous sommes lourds dans notre extérieur, lourds comme la brume des bords du Rhin, épais comme la mousse de notre bonne bière d'Heidelberg; mais si tous nous ne savons pas tenir un crayon, tous nous connaissons l'anatomie, tous nous étudions l'antique et ses admirables modèles. Le peuple allemand deviendra de tous les peuples le plus artistique, car c'est le seul qui apprenne et qui sache. Vieille Teuchland, pourquoi ton sein est-il couturé des cicatrices de la guerre! Non, ce ne peut être pour rien que tu as porté le poids de la réforme et de la révolution, que tu as servi de champ clos aux duels de l'idée religieuse et de l'idée sociale contre le même ennemi!

Vous me trouvez loin des tableaux vivants du bazar Bonne-Nouvelle : non, car voici *la Mort d'Abel, la Toilette de Vénus, la Famille de Caïn,* — des poses gracieuses, de belles femmes, — des idées de mort, de famille, d'amour, de société; — n'est-ce pas qu'il y aurait là les vignettes d'un cours de philosophie, si on mettait la philosophie à 20 c. la feuille?

<div align="right">Cornélius Holff.</div>

HIPPODROME.

Êtes-vous allé à l'Hippodrome cette année? — Non. En ce cas, je vous en fais mes compliments. Moi, non plus, je n'y étais pas allé, et bien m'en avait pris. Ah! pourquoi l'expérience ne se peut-elle acquérir que par l'expérimentation?

Pauvre Hippodrome! si élégant, si coquet du temps des Franconi! qu'est-il devenu aujourd'hui? Alors il y avait de beaux chevaux, des costumes frais, des exercices amusants; aujourd'hui, il n'y a plus que des rosses, des costumes fripés, des exercices au petit pas, depuis longtemps parodiés dans tous les cirques de province, par tous les bateleurs de sous-préfectures. C'est que les Franconi étaient des artistes en équitation, qu'ils aimaient leur art et leur science en gens qui leur devaient tout, et fortune et réputation, — tandis que le directeur actuel n'est qu'un spéculateur. Par exemple, les Franconi n'avaient point d'aussi belles affiches, illustrées et historiées de tous les coups de crayon de la banque et de la réclame. La direction de l'Hippodrome est fort habile, — c'est un talent que je ne lui conteste pas. — Si vous voulez l'écouter, elle vous persuadera que vous vous amusez quand l'ennui vous fait monter

le sommeil à la tête. Il n'est rien que ne puisse la réclame; s'agirait-il même de faire passer le *Juif errant* pour une pièce non profondément ennuyeuse, on y arriverait; mais cela ne dure pas. L'Hippodrome s'en est trop fié à l'excellence de la réclame, et je ne sais pas s'il y avait bien cinq cents personnes lorsque j'eus le malheur d'y aller.

Construction éminemment rustique, échafaudage de planches à peine dégrossies, l'Hippodrome aurait au moins besoin d'être tenu avec propreté, et c'est ce qui n'arrive pas; outre que les banquettes sont rembourrées avec un foin qui, tour à tour imbibé par la pluie et desséché par les rayons du soleil, exhale une odeur de fermentation qui, par instant, se rapproche des senteurs du fumier; outre que les banquettes sont fort dures, elles sont couvertes de poussière et de graisse, au point qu'une fraîche toilette ne s'en peut relever que fanée. Les accotoirs sont humides et rouilleux et laissent leurs traces ferrugineuses sur les couleurs claires. Les balustrades sont couvertes d'une crasse qui ne permet pas que l'on s'y appuie un instant. Ai-je dit que les places étaient plus étroites qu'à l'Ambigu, et qu'entre la rampe et le siège, il n'y avait facilité pour la circulation qu'aux dépens des cors et des dentelles de la galerie? Faut-il parler de la tribune? Les loges sont étroites, les chaises et les fauteuils sont durs comme des selles de manége, et la piètre décoration de ces places à 5 fr. est d'un goût si piteux que, par respect pour leur teint, les femmes préfèrent ne point s'y asseoir. Et dire que, dans une ville comme Paris, le seul théâtre de jour ne soit pas autrement comfortable. Le public est si bête qu'il va où il est mal, sans s'apercevoir qu'il

est mal ; mais un jour vient où il se lasse. La direction de l'Hippodrome a beaucoup à faire si elle veut conserver à son établissement la faveur et la popularité qu'avait su lui conquérir l'intelligente administration des frères Franconi.

On pardonnerait peut-être à l'Hippodrome sa malpropreté et tous ses autres inconvénients, si dans le spectacle en lui-même était véritablement un attrait. Malheureusement il n'en est rien. Ce qui distingue actuellement les exercices de l'Hippodrome, c'est le mauvais goût ; et, dans une ville intelligente comme Paris, le mauvais goût est ce qui se doit le moins pardonner. Peut-on concevoir quelque chose d'un goût plus détestable que les *Comiques de Paris sur le turf?* En province, on hausserait les épaules ; à l'Hippodrome on applaudit, car il y a une claque à l'Hippodrome comme aux Variétés ; encore un perfectionnement que ne connaissaient point les frères Franconi. Outre que, selon moi, c'est faire beaucoup trop d'honneur aux gros bonnets de la gent cocassière que de les parodier, je me demande vainement quel sel peut avoir une pareille plaisanterie, — le masque de Sainville tombant de cheval, par exemple ! — *Les Femmes d'Athènes* ont cela de fâcheux que les chars sont montés sur ferraille et que c'est pendant toute la course un bruit à écorcher les oreilles. Et les attelages, et le harnachement ! C'est un succès de fou rire, quand paraît le harnachement gris-bleu. Le beau plaisir d'ailleurs de voir une course dont l'on sait le vainqueur d'avance désigné ! L'intérêt de l'administration l'exige, car on ne peut laisser à ces dames la faculté de lancer leurs chevaux à toute vitesse ; mais les jouissances du public n'en sont-elles pas d'autant diminuées?

et, puisqu'il paie, il peut bien, après tout, exiger que l'on crève des chevaux pour son plaisir. Ces réflexions s'appliquent à tous les exercices équestres de l'Hippodrome : *le Triomphe des trois Grecs, les Courses de Chantilly, la Chasse sous Louis XV, les Fantaisies équestres, le Jeu de barres,* etc. Quant au *Saut de rivière,* c'est une plaisanterie bien déplacée après les merveilles de Berny et de la Marche. Si des amateurs sautent douze pieds, des joueurs de tours devraient en sauter trente, et ils n'en sautent que douze. — La partie burlesque de l'Hippodrome est peut-être ce qu'il y a de plus déplorable. On ne réunirait personne à Concarneau, avec les *Cockneis de la Cité, les Singes en calèche* et *Robert Macaire,* etc. A Paris, avec de grandes affiches, une administration réunit toujours du monde jusqu'à ce qu'elle se trouve seule en face de ses banquettes; c'est ce qui se prépare pour celle de l'Hippodrome, si elle ne se hâte d'acheter à ses figurants des feutres un peu moins ramollis, si enfin elle ne fait le sacrifice d'une mise en scène plus soignée. MM. Hingler et Parish sont sans doute de très-habiles acrobates; mais quelle satisfaction que de voir un homme risquer sa vie pour peu de chose probablement! De tels spectacles conviennent à des barbares, mais ils ne sont plus dans nos mœurs, et fort heureusement. La direction de l'Hippodrome ne fera pas que l'on éprouve aujourd'hui du plaisir à voir à quarante pieds en l'air un homme suspendu par les pieds.

Quand on n'a pas d'idées à soi, on emprunte celles des autres. Aussi, voyant le succès du capitaine Huguet de Massilia, la direction de l'Hippodrome a voulu avoir sa ménagerie et son dompteur. L'excellente charge!

Figurez-vous une cage traînée par six chevaux, dans laquelle sont enfermés quelques animaux prétendus féroces. Un monsieur du nom d'Herbert descend là-dedans par une trappe. Il se met à califourchon sur le lion, puis sur le tigre, et le tour est fait. Pourquoi cela s'appelle-t-il *le Martyr chrétien?* S'il y a un martyr là-dedans, c'est ce pauvre public qui paie et qui s'ennuie. Ce ne sont pas là les bouillantes fureurs des pensionnaires du capitaine Huguet de Massilia! ce ne sont pas les terribles luttes de Charles le dompteur! ce ne sont pas les pantelantes émotions des spectateurs de la ménagerie! Un éclat de rire accueille toujours la ridicule exhibition de l'Hippodrome. On pourrait croire que les animaux sont empaillés, si on ne les voyait se remuer de temps à autre. Ces pauvres bêtes sont tout simplement vaincues par l'hébétude, la privation de nourriture et de sommeil, et peut-être le chloroforme. Si c'est une parodie, elle est bien mauvaise.

E. Le Barbier.

CIRQUE.

Depuis que saint Médard a arboré l'étendard de la pluie, on ne se hasarde qu'avec peine dans ces immenses flaques d'eau, plus généralement connues sous le nom de Champs-Élysées. Guignol est bien souvent forcé de faire relâche. Le chat grelotte devant le manteau d'Arlequin du petit théâtre en coutil et cherche de ses yeux étonnés son public habituel : les enfants, — leurs caméristes, — et derrière ces caméristes de la Normandie ou de la Beauce, leur conséquence inévitable, les troubadours de la ligne. Le Commissaire et Polichinelle

ànonnent, entre deux ondées, leurs antiques lazzis. Les chanteuses des câfés-concerts, enrubannées et chamarrées de satin et de soie, lancent leurs notes hyperboliques devant un auditoire décimé par le rhume et la fluxion. Pas de soleil en juin, pas de soleil dans ce mois qui jaunit la moisson, c'est triste! Que voulez-vous? saint Médard l'a voulu ainsi.

Malgré ce quasi-déluge, on va toujours au Cirque. C'est que dans l'élégant théâtre de M. Dejean, vous qui voulez tout voir, vous n'êtes pas fatigué par six mortelles heures de spectacle; c'est que là tout est frais et de bon goût. Tel est le grand mystère des succès toujours répétés du directeur du Cirque. Il fait tout bien et largement; il sait donner à tout un cachet parisien : — aux grandes comme aux petites choses, — aux plumes et aux satins de ses écuyères comme aux selles et aux simples bridons de Chandor et de Wagram.

Nous avons vu au Cirque deux charmantes danseuses de corde, Mmes Adams et Bridges. Mme Adams surtout, ravissant type anglais, bondit sur la corde avec une grâce et une souplesse incroyables, avec une légèreté qui vous fait lui chercher des ailes.

Mlle Amaglia exécute, sur un cheval nu, un travail que nous avons vu faire autrefois à Lejears, à Lalanne, à Paul Cuzent, et qui, de la part d'une femme surtout, est une énorme hardiesse; aussi est-elle rappelée chaque soir. Citons encore deux jolies écuyères : Mlle Coralie Ducos et Mlle Virginie Tourniaire.

M. Guertener franchit, sur un cheval sans selle, banderoles, cercles, tonneaux avec une rapidité fabuleuse; on le croirait de caoutchouc. Pour lui, il n'est point d'obstacles.

Quant à Auriol, il nous a semblé triste. Perd-il courage? Allons, notre joyeux clown, qu'avez-vous donc? Craignez-vous de ne plus être à la hauteur de votre réputation? Si vous n'avez plus cette réussite assurée pour chacun de vos malicieux tours, nous pensons toujours à vos belles années et nous ne serons pas assez ingrats pour vous refuser nos bravos.

Maintenant, aurons-nous assez d'applaudissements, de trépignements pour les deux clowns Candler et Laristi? Si vous n'avez pas vu la Perche, ami lecteur, allez au Cirque, et vous verrez cet exercice diabolique; c'est le *nec plus ultra* de l'équilibre.

M. Dejean nous prépare, dit-on, bien d'autres merveilles. A bientôt : le succès ne s'obtient qu'au prix d'efforts continus.

<div style="text-align: right">E. Le Barbier.</div>

— 3 juillet. —

VAUDEVILLE.

LES NÉRÉIDES ET LES CYCLOPES,

Pièce mythologique, par MM. Clairville et Lambert Thiboust.

Analyser cette pièce serait lui rendre un fort mauvais service : l'imbroglio mythologique n'est acceptable qu'à la condition que l'on profitera des légèretés du costume de Mlles Cico, Marthe, Caroline Bader, Clary, Clorinde, Jeanne, Marie et Corinne. Jamais M. Clairville n'avait encore trempé dans une stupidité

aussi monstrueuse; il a outre-passé les bornes du possible. Heureusement que M¹¹ᵉ Cico est toujours la délicieuse femme que vous savez; heureusement que la musique de M. Montaubry est gracieuse et coquette; heureusement que ni les Néréides ni les Cyclopes ne sont les cariatides du vaudeville.

<div style="text-align: right">Cornélius Holff.</div>

DÉLASSEMENTS-COMIQUES.

VIENS, GENTILLE DAME!

Vaudeville en un acte, par M. Judicis.

Où? — Sur mon cœur, parbleu! — Vous avez deviné. C'est précisément ce que voudrait M. Henri-Boursier, quand il joue de la flûte, — un drôle d'instrument, — sous la fenêtre de M¹¹ᵉ Camille, la fille de la marquise-Valmy, voisine de campagne du baron-Renaud, l'oncle de M. Henri. — N'oubliez pas que vous êtes ici aux Délassements-Comiques, que les officiants ne sont point MM. Scribe et Bayard, et que l'amour est à l'ordre du jour. Je m'apprêtais donc à voir paraître Camille-Élisa, — et M. Judicis affirme qu'elle serait venue, — lorsqu'un malencontreux coup de fusil vient interrompre la sérénade de M. Henri, et fait reculer d'épouvante jusqu'au plus profond de son alcôve M¹¹ᵉ Camille-Élisa, qui, jeune encore dans la vie et aussi dans le vaudeville, ne réfléchit pas, dans le premier moment de son émoi, que ce coup de fusil peut bien n'être qu'un truc de l'auteur. Ce n'est, en effet, qu'un truc. Celui qui a tiré le coup de fusil, c'est le baron-Renaud, l'oncle de M. Henri-Aulète, — le joueur de flûte, si

vous ignorez la logologie grecque et l'histoire des Ptolémées. — Mais pourquoi le baron a-t-il tiré ce coup de fusil? Parce que nous sommes dans ce temps heureux où la chasse est permise, et que le baron est chasseur. Mais Henri-Aulète n'a pas été interrompu pour rien dans l'aimable exercice auquel il se livrait. Tant pis pour son oncle, il faut qu'il écoute l'histoire des amours de son neveu. M. Henri finit par prier son oncle de demander pour lui, Henri, la main de Mlle Camille; car à quoi servirait un oncle, si ce n'est à payer les lettres de change et à faire les commissions matrimoniales? C'est ici que le vaudeville prend des proportions shakspeariennes. Entre la famille du baron et celle de la marquise, il y a quelque chose comme entre les Capulet et les Montaigu : il y a du sang... le sang d'un lapin. Voici les faits : le baron est un vieux marin de l'empire qui a fait écrire ses titres de noblesse au dos des patentes d'un bâtiment pris à l'abordage. La marquise appartient à la noblesse de l'ancien régime. Entre le baron et la marquise, rivalité nécessaire. Ne sachant comment vexer le baron, et connaissant son humeur vagabonde, la marquise s'est amusée à le faire surveiller par ses gardes, et chaque fois que, dans l'ardeur de la chasse, il franchit les limites rigoureuses de la propriété de la marquise, il se trouve face à face du procès-verbal fait homme, du garde juré. Demain encore le baron aura à répondre au juge de paix, séant à la justice de paix, du sang d'un lapin versé indûment sur les terres de la marquise. Ce fait n'a rien d'extraordinaire. Rien de plus usuel que ces tracasseries de voisinage. — Pour ma part, je connais une excellente et spirituelle femme, la comtesse de V...,

la mère de mon meilleur ami, qui est atteinte de ce petit travers : elle possède les plus beaux bois de son arrondissement, — bois qui sont une tentation pour les chasseurs à dix lieues à la ronde, et elle les fait garder avec une susceptibilité jalouse, pointilleuse et processive, qui la fait donner au diable par tous ceux de ses nombreux voisins qu'elle mène annuellement devant le juge de paix, au grand contentement des gardes, qui ont les bénéfices de l'amende — Je reviens au baron. Il refuse un mandat qu'il ne saurait remplir. Eh! c'est la marquise. Elle vient pour reprocher au baron de tolérer l'emploi exagéré que fait son neveu des charmes de la sérénade, et s'en va après lui avoir laissé je ne sais quoi d'écrit. Ce je ne sais quoi d'écrit, c'est le dénoûment de la pièce. Le baron reconnaît cette écriture, et il tire de sa poche des lettres d'amour qui émanent de la même plume. — Ce monsieur qui a l'air bête, c'est l'avocat de la marquise. Le baron l'engage à jouer de la flûte. A ce son doux à son cœur, Camille paraît : Henri met une échelle contre le mur, monte au balcon de sa belle, et en descend avec elle. Au milieu du bonheur des deux amants, l'arrivée de la marquise éclate comme une bombe; mais le baron la calme en la menaçant de montrer les lettres qui sont en sa possession. — Henri et Camille se marient, et auront beaucoup d'enfants, — un malheur que je ne veux pas souhaiter à Mlle Élisa. — Si le mot immoral signifiait quelque chose, je dirais que ce dénoûment est immoral; je dirai simplement qu'il est ignoble. L'emploi du chantage est toujours condamnable, et le baron, après tout, fait ce qu'en argot industriel on appellerait faire chanter la marquise. Que l'on mette du chantage sur

la scène, ce n'est que justice, puisque le chantage est dans nos mœurs; mais que l'on ait l'air de lui donner raison, c'est ce que je déplore. Jeter de pareils exemples en pâture aux imaginations impressionnables de ces hommes abrupts qui forment le public des théâtres populaires, c'est leur apprendre le chantage, c'est-à-dire le crime! Qu'eût perdu la pièce en gaieté et en esprit si le baron avait noblement rendu à la marquise ces témoignages compromettants de ce que le monde aurait appelé une coupable faiblesse, et si la marquise, touchée de ce bon procédé, avait consenti à unir les deux amants?

PENDANT L'ORAGE,

Vaudeville en un acte, par M. de Jallais.

Quel farceur que le tonnerre! On sait les bons tours qu'il s'amuse à jouer. La marquise de L... nous racontait encore, il y a quelques jours, comme quoi, son cuisinier et sa fille de cuisine étant dans l'exercice de leurs fonctions, le tonnerre était entré dans le laboratoire et avait dénudé l'une et l'autre sans leur faire aucun mal, ensuite que l'une s'était mise à rire, tandis que l'autre admirait de tous ses yeux; un mois après, la fille de cuisine épousa le cuisinier. C'est ainsi que le tonnerre lui-même se plaît à marcher sur les brisées de M. de Foy. L'autre soir, aux Délassements-Comiques, je souhaitais bien vivement que le tonnerre fît ce qu'il avait fait au château de L..., et je me promettais de voir des choses que je n'avais jamais vues, car Mmes Mathilde et Taigny étaient en scène. Malheureusement le tonnerre est resté dans la coulisse, à mon

grand désappointement et à celui de tous les autres spectateurs, j'en suis persuadé. Cependant, cette fois, il n'a pas tout à fait menti à ses traditions; il a fait un mariage : celui de Peblo et de Fioretta. Fioretta-Mathilde donne asile, chez elle, à Peblo-Taigny, pour ne pas le laisser mouiller par l'orage, et, après des scènes qui ont le tort de rappeler un vaudeville bien connu, Fioretta donne sa main à Peblo. Le curé passera par là, je ne dis pas le maire, car nous sommes en Espagne. Rien de plus ennuyeux, en général, que ces pièces à deux personnages. Mme Taigny a su faire passer la chose grâce à l'exquise finesse de son jeu; elle était ravissante avec son costume andalou, et dans son rôle d'amant passionné et pressant elle a mis une verve, un entrain, une chaleur auxquels, malgré toute sa bonne volonté de se défendre, Mlle Mathilde ne pouvait résister plus longtemps; aussi s'est-elle rendue avec une grâce qui faisait honneur à l'éloquence de Peblo. Pauvre Peblo! comme il a l'air heureux d'entrer en ménage. Hélas! que l'on est heureux d'être heureux! De ma part, est-ce un regret? est-ce un souhait? — L'un et l'autre, madame.

UNE NUIT SUR LA SCÈNE,

Par MM. de Jallais et Audeval.

Il n'y a que les pompiers qui passent de ces nuits-là, et certes, je n'envie nullement leur sort, surtout depuis qu'on leur a ôté le mousquet, cet instrument si utile pour éteindre les incendies. MM. de Jallais et Audeval n'ont point voulu nous faire assister aux mystères de la pompe et du seau. Bouvard entre chez

son voisin Poussier en revenant de la Porte-Saint-Martin, et lui raconte les *Nuits de la Scène,* ce drame émouvant dont le succès a, dit-on, si fort monté à la tête de l'impresario-maëstro. MM. de Jallais et Audeval ont, je crois, voulu faire une scène comique aux dépens de M. Marc-Fournier. Peut-être un truc de l'intelligent directeur. M. Marc Fournier a de si belles affiches, qu'il peut bien aussi se payer la réclame d'une parodie; notez bien qu'au même théâtre l'on a représenté *Venutroto Ceffini,* la parodie de *Benvenuto Cellini.* De quelque manière que soit la chose, je sais bien que MM. de Jallais et Audeval n'ont rien fait qui vaille *Cadet Buteux à l'Opéra* ou *la Mère Michel aux Italiens.*

<div style="text-align:right">Cornélius Holff.</div>

— 10 juillet. —

OPÉRA-COMIQUE.

ACTÉON,

Opéra-comique en un acte, paroles de M. Scribe, musique de M. Auber. (Reprise.)

Entre *le Carillonneur* et *Galatée,* il n'y a pas de place pour une nouveauté, et l'Opéra-Comique est forcé par ses brillants succès à ne célébrer que des reprises. Avant-hier *les Voitures versées,* hier *l'Irato,* aujourd'hui *Actéon.* Demain une reprise encore et, soyez-en sûr, un succès. Il y a maintenant plus de seize ans de la pre-

mière représentation d'*Actéon*. En ce temps-là, Auber était dans toute la plénitude de son talent. M. Scribe, par exemple, était dès lors ce qu'il est aujourd'hui : cet homme-là ne change pas ; il est comme M^me Saqui. Comme elle est jolie, la partition, comme elle est gracieuse et coquette ! Comme elles sont bêtes, les paroles !
— Vous souriez, madame, à part vous, vous m'accusez de prévention ; permettez-moi de vous raconter la pièce, aussi bien êtes-vous trop jeune pour l'avoir jamais vue. Sachez donc que le prince Aldobrandi est jaloux de sa femme, la signora Lucrezia-Miolan. Vous trouverez peut-être qu'il est bien bon, que voulez-vous ? il est jaloux, et, fille de l'amour, la jalousie a nécessairement, comme son père, une énorme taie sur l'œil. Ceci suffira grandement à vous expliquer la passion extravagante du prince pour Lucrezia-Miolan, vertueuse femme, du reste, qui prend en patience la jalousie de son époux. Ce prince, en digne fils de M. Scribe, a pensé que le bon moyen pour contraindre sa femme à la fidélité était de lui ôter la possibilité de l'infidélité, et il l'a privée du commerce des hommes : Lucrezia n'est entourée que de femmes ; et elle n'aime pas assez le prince pour être jalouse de celles qui partagent sa solitude, d'autant plus que la seule qui pourrait lui inspirer des craintes, M^lle Decroix, n'est autre qu'Angela, la sœur du prince. Que faire pour se désennuyer ? — Jouer à la main chaude ? — On ne peut jouer à la main chaude toute la journée. — Lucrezia est de mon avis, — ce qui m'honore infiniment, — et comme elle sait peindre, elle va peindre. — Mais que peindre ? La tentation de saint Antoine ? — Non ; un sujet mythologique ? — il y en a sept cent quatre-vingt-

trois : la déplorable aventure de la déesse Vénus surprise par Vulcain en conversation criminelle avec le dieu Mars? — un peu leste pour une femme, — d'accord; Diane surprise au bain par l'infiniment trop curieux Actéon? — Va pour Actéon, aussi bien le titre de la pièce l'exige. — Et Lucrezia entreprend le tableau d'Actéon. Mais elle est arrêtée dans l'exécution par une impossibilité : il lui faut un homme, un modèle qui pose pour Actéon, et le prince Aldobrandi ne veut pas que sa femme aperçoive un homme. M. Scribe serait fort embarrassé si un jeune aveugle ne se présentait à la porte du château. Un homme, c'est l'affaire de la princesse; un aveugle, c'est l'affaire du comte. L'aveugle posera pour Actéon. Or voici que l'on dispose le tableau vivant que Lucrezia doit reproduire sur la toile. Je ne vous ai pas dit que la princesse avait un page? — Non. — Ah! je suis impardonnable, car, sans ce bienheureux page, la pièce durerait encore, et ce serait grand dommage. Ce page n'est ni plus ni moins que M^{lle} Révilly, — un enfant bien espiègle, — amoureux du sexe en général et de la princesse en particulier. Curieux comme l'innocence, le page serait très-désireux de voir les femmes de la princesse dans le simple appareil adopté jadis par les nymphes de Diane. Et le voilà qui se glisse, qui se glisse, comme on se glisse à douze ans quand l'on se doute de quelque chose, que l'on n'a jamais rien vu et que l'on voudrait voir quelque chose. Prenez garde, dit une voix, — la voix du jeune aveugle, qui aperçoit la manœuvre du page! — Ah! c'est trop fort, vous m'avez dit qu'il était aveugle! — Sans doute, je le croyais comme vous; mais c'est une finesse de l'auteur; oubliez-vous que je

vous détaille une pièce de M. Scribe?... Je continue. Les nymphes prennent la fuite, désordre général. Tableau. Les uns crient au miracle, les autres à la trahison. Le prince Aldobrandi crie plus fort que les autres. Du premier coup, il a deviné un amant déguisé ; c'est en effet un amant déguisé, le comte Léoni, jeune seigneur qui demande la main d'Angela, la sœur du comte ; et, comme il est riche et que M. Scribe a fait la pièce, soyez persuadé qu'il l'épousera. Quant au prince Aldobrandi, il ne veut plus donner le moindre modèle à sa femme, et, ne réfléchissant pas à l'infirmité capitale d'Actéon, il lui dit : « C'est moi qui serai ton Actéon, » un mot qu'il eût dû dire dès le commencement, mais qu'il n'a pas dit, parce que, s'il l'avait dit, il n'y eût pas eu moyen de faire la pièce, et que M. Scribe eût complétement manqué le but qu'il se proposait.

La musique d'Auber est fraîche comme si elle était d'hier ; il en est ainsi pour les œuvres du talent : jamais elles ne vieillissent, éternellement elles sont jeunes. Mlle Miolan a toujours le secret de ses brillantes cascadelles ; il est fâcheux qu'elle soit privée de moyens extérieurs et qu'elle ignore si parfaitement l'A B C de la mimique. Mlle Decroix a parfaitement rempli le rôle d'Angela, rôle qui n'exigeait après tout que l'emploi des qualités qui lui sont naturelles et qui malheureusement font défaut à Mlle Miolan ; elle n'avait qu'à être ce qu'il lui serait bien difficile de ne pas être, — qu'à être jolie femme.

<div style="text-align:right">Cornélius Holff.</div>

GYMNASE.

L'AMOUREUSE DE TITUS,

Vaudeville en un acte, par MM. Carmouche et Ernest.

Si vous avez lu Berthold-George Niebuhr, — ne fût-ce que dans la traduction Golbéry, — vous devez connaître Titus; n'eussiez-vous pas lu cet historien sceptique, vous avez nécessairement entendu parler de cet empereur qui avait la bonhomie de dire : J'ai perdu ma journée, quand il n'avait fait aucun ingrat, au lieu de dire avec le sage : Je ne me suis fait aucun ennemi. Vous devez bien penser que ce n'est point de ce Titus-là que M. Bayard veut nous entretenir aujourd'hui. Mais l'amoureuse de Titus, vous dites-vous, ce ne peut être que Bérénice, à moins pourtant que Titus ne soit un nom de chien. Ah! vous ne vous doutez pas de toutes les ressources du fécond vaudevilliste. Mme Flipotte Gringoire s'est enamourée de Dufrêne, acteur de la Comédie-Française, depuis qu'elle lui a vu jouer le rôle de Titus. — Il n'y a que M. Bayard pour supposer une femme capable de s'amouracher d'un homme déguisé en Romain. — Quoi qu'il en soit, Flipotte Gringoire, de par M. Bayard, est amoureuse de Titus Dufrêne. Que faire? Écrire au beau Dufrêne. C'est ce que fait Flipotte, car Flipotte sait écrire, elle tient les livres de son mari, M. Gringoire, savetier par goût et par état. Mais Dufrêne est amoureux de Mlle de Cardeville. Cependant il pourrait peut-être s'abaisser jusqu'à l'échoppe, et je ne répondrais pas de sa vertu s'il recevait les lettres de Flipotte. Mais Lafleur, son domestique, alléché par les erreurs d'orthographie et de calligraphie qui illustrent les adresses, a happé les déclara-

tions au passage. Lafleur, en domestique bien avisé, ne trouve rien de mieux que de se substituer à son maître. Coup de théâtre : Dufrêne vient chercher pour sa maitresse, Mlle de Cardeville, un refuge chez Gringoire; ce pouvait être Thémistocle au foyer d'Admète, mais M. Bayard n'a pas voulu que ce fût Thémistocle au foyer d'Admète. Tout s'explique. Nous approchons du dénoûment. Par une série de complications comme M. Bayard seul peut les enlacer, Gringoire apprend les déportements de son épouse. Cet homme, légèrement pacifique, demande bassement sa vengeance au bâton, cette arme éternelle de tous les maris trompés; Flipotte se rend à la logique du bâton. Dufrêne épouse Mlle de Cardeville. Qu'a voulu prouver M. Bayard? Que ce mot d'un directeur à un jeune premier qui lui disait ne pas avoir de quoi vivre avec des appointements de cent francs par mois : « Mais vous avez les avant-scènes; » que ce mot, dis-je, dénotait chez le directeur en question une parfaite connaissance des influences de la rampe! Voilà ce que M. Bayard a voulu prouver; car, habitué que je suis à ne voir au Gymnase que les exercices de M. Bayard, je m'étais persuadé que cette pièce était de lui. A travers le cliquetis des sifflets, j'avais mal perçu les noms des auteurs : il a fallu l'affiche pour me faire connaître MM. Carmouche et Ernest. Et je serais tenté de supposer que M. Ernest n'est autre que M. Bayard. En tout cas, si cette pièce n'est pas de M. Bayard, elle devrait être de lui; et si elle n'est pas de lui, elle est de son frère ou de son fils, car elle porte la marque de fabrique de la célèbre maison Bayard et Ce.

<div style="text-align:right">Cornélius Holff.</div>

VAUDEVILLE.

LES GAIETÉS CHAMPÊTRES,

Comédie-vaudeville en deux actes, par MM. Guyard
et Durantin.

« Je voudrais bien chanter les Atrides, je voudrais bien chanter Cadmus ; mais mon luth ne veut chanter que l'amour. Je changeai l'autre jour toutes mes cordes, et je me mis à chanter les travaux d'Hercule ; mais, de son côté, il ne chanta que l'amour. Adieu donc pour jamais, héros ! mon luth ne chante que l'amour ! »

C'est la première chanson d'Anacréon.

Ah ! quand le poëte a touché à ton *barbitos*, ô vieillard de Téos ; quand il a fait sonner d'un doigt agile l'instrument de Terpandre, couché sur les herbes de lotos et les feuilles de myrte ; quand il a voulu réveiller tes odes endormies, le refrain, l'éternel refrain, s'est envolé, joyeux et battant de l'aile : « Adieu, héros ! mon luth ne chante que l'amour ! »

Ainsi, il a dit à l'heure où l'Ourse tourne déjà sous la main du Bootes, à l'heure où les déesses déroulent leurs cheveux parfumés d'ambroisie ; et toc, toc ! Louison et Eugène, comme à un appel de fée, ont monté les quatre étages de la rue de Vaugirard ; et bras dessus, bras dessous, cœur battant neuf, gais comme des pinsons, trente ans à eux deux, frais, pomponnés, attifés, bec à bec, cœur à cœur, trémoussant et de ci et de là ; — Louison, une joue rouge d'un baiser maraudé sur la porte, — Eugène tout fier de sa vieille épée, — bras dessus, bras dessous, ils sont entrés, hardis comme

un coup de soleil! « Voilà les Grâces qui s'en vont; le charmant Cupidon, le beau Bacchus et la riante Vénus se sauvent aux feux de joie de la place de la Bastille; les clubs chassent les belles façons de dire; en ton coin chéri, ou chante l'ara vert et jaune, en ton coin chéri, les pieds sur ta peau de lion, les yeux sur tes livres si bien vêtus, les glorieux! tu entends des bandes d'hommes aller au Luxembourg! Les jours calmes, la sérénité des anciens jours, la certitude des lendemains, les amitiés protégées, les haines muettes, les ambitions réglées, les dévouements honorés, les muses révérées, — ami, quand reverras-tu cela? Nous sommes la Jeunesse et l'Amour. Nous venons de *la Balance d'Or*. Nous allons bien loin... aussi loin que va la jeunesse quand l'amour est du voyage. Et il sera du voyage! » dit Louison en regardant Eugène. — Elle avait, en son doux parlage, un air à croquer. Elle montrait ses perles, — l'écrin de ses dix-huit ans! « Viens avec nous, par les bois, le long des eaux claires qui te murmureront mille jolis ressouvenirs d'Ovide. Nous irons à Tibur par Vincennes. Les plaines et les monts, les bois pleins d'ombre, oracles des amants, le chêne de saint Louis et le parc de Fontenay, nous te mènerons par tout ce que tu aimes. Tu nous diras des vers, nous te conterons notre cœur, et tu nous le raconteras! *Les Gaietés champêtres*, les moissons qui jaunissent aux ardeurs de Phébus, les moutons qui sautent et bêlent, la matinée qui s'éveille, le soir qui soupire comme un cygne du Caïstre, la passerelle sur le ruisselet qui plie sous la lavandière à toucher l'eau et à mouiller ses sabots, gai! gai! compère, vous aurez tout cela; et vous me verrez relever ma robe de linon, et vous

rencontrerez peut-être M^lle de Lespinasse en route, et, que sais-je? vous aurez l'idylle; et, pour vous, Vénus, sous les ombrages de la Brie, dansera avec les jeunes Hyménées. » Ils partirent tous trois, le Chanteur, la Jeunesse et l'Amour. — Attendez que je m'accommode, disait la belle en face une glace toute chargée de fleurs peintes par Narcisse Diaz. — J. Janin avait écrit son feuilleton du lundi, que la belle n'était pas encore accommodée!

Le voyage, vous l'avez lu : ce sont des épanouissements, des éblouissements, des agenouillements devant la verdure et le bon soleil; c'est la Fête-Dieu de la nature — dont Horace semble avoir fait les cantiques; ce n'est pas un livre, — c'est un mois de mai!

> Pour le premier jour de mai,
> Soyez bien réveillée!
> Je vous apporte un bouquet
> Tout de giroflée,
> Un bouquet cueilli tout frais,
> Tout plein de rosée.

Tout y chante en ces pages, l'alouette, les amoureux, la matinée! Et puis, par-ci par-là, Louison et Eugène accrochent le XVIII^e siècle, qu'ils ne saluent pas, — tant ils sont à leur affaire, tant ils se sourient sans se détourner, tant ils se voient seuls et ne voient pas autre chose! Et là J. Janin s'en donne à cœur-joie contre ce pauvre XVIII^e siècle qui n'en peut mais, et qui n'est pas son ennemi tant qu'il veut bien dire. C'est qu'il la sait, sur le bout du doigt, cette diablesse d'époque, — le XVIII^e siècle! — Il est des deux ou trois antiquaires qui savent différencier l'ample perruque du robin de la

vergette du petit-maître, la boucle militaire de l'officier de l'énorme catogan du batteur de pavés; il sait les papillottes et les bichonnages; il sait le *diable* et la *vinaigrette*; il sait quel jour Daquin touchera l'orgue, et le nom de l'impure qui a orné ses chevaux de marcassite au dernier Longchamps, et qu'aux *gratis* les charbonniers ont le balcon du côté du roi et les poissardes du côté de la reine, et que Crébillon fils mange cent douzaines d'huîtres.

De toutes ces visions charmantes et enamourées, on a fait une pièce, et, chose étonnante! la pièce a réussi, — mais beaucoup et du meilleur succès. Louison et Eugène ont enjambé les planches en enfants de l'amour, avec leur sourire et la belle chanson de leurs beaux yeux, les braves enfants! Le public s'est laissé allé à se rappeler le livre devant la rampe, et, à la fin, il s'est trouvé applaudissant tout et tous, acteurs et auteurs, et *les Gaietés champêtres* de Michel Lévy, et *les Gaietés champêtres* du Vaudeville, et M^{lle} Saint-Marc, et M^{me} Bader, et M. Luguet, et M. Julian, — et J. Janin.

<div style="text-align:right">Edmond et Jules de Goncourt.</div>

LES COMPAGNONS D'ULYSSE.

Parodie en deux parties, par MM. Clairville et J. Cordier.

Que demande-t-on aux bouffonneries de ce genre? D'être amusantes. Eh bien! nous le disons avec la conscience du plaisir que nous venons d'éprouver, celle-ci remplit parfaitement les conditions demandées. Le dialogue de Delannoy et de Luguet, dans la salle, est ultra-comique. Nous n'essaierons pas de raconter cette déso-

pilante parade; outre que la place nous manque, nous nous reconnaissons impuissant à photographier ce feu d'artifice étincelant de calembours et de coq-à-l'âne; ne serait-ce pas d'ailleurs inutile? Qui ne voudra aller voir *les Compagnons d'Ulysse?* Il est donc enfin à Paris un endroit où l'on rit : il était temps; depuis bien des années, nous nous étions déshabitués du rire. Merci au Vaudeville, qui nous a ramené la bonne farce, la farce traditionnelle! Merci aussi à M. Clairville et à M. Jules Cordier! — puisqu'il faut l'appeler par un pseudonyme. Ah! l'excellente charge! on braverait pour la revoir les Variétés et leur équateur en feu! Depuis le commencement jusqu'à la fin, ce sont des éclats de rire qui font perdre au spectateur morose la moitié de la pièce; mais lui-même finit par prendre part à l'hilarité générale, et, avec tout le public, il entend et comprend par sympathie. Et puis, à côté de l'esprit de MM. Clairville et Cordier, il est encore dans cette pièce un autre puissant attrait : Mlle Cico a de bien beaux bras!

<div align="right">Cornélius Holff.</div>

VARIÉTÉS.

LES MUSICIENS HONGROIS.

Comment amener des gens bien portants à prendre des bains de vapeur au mois de juillet? C'est là le problème que le directeur des Variétés devrait résoudre, et qu'il n'a pas résolu. On trouve difficilement des personnes de bonne volonté pour se soumettre aux épreuves de l'étuve. Aussi M. Carpier a beau faire, il ne peut pas parvenir à faire perdre à ses banquettes

les habitudes solitaires qu'elles ont dès longtemps contractées. En vain le théâtre des Variétés s'est fait la succursale intra-muros des baraques qui servent aux exhibitions des curiosités phénoménales, le public, qui avait résisté aux charmes de la tombola, a résisté aux charmes de l'affiche. Nous ne ferons pas autre chose que constater l'incroyable insuccès des musiciens hongrois, et dire que, pour cette fois, le public a eu raison dans ses jugements. Nous ne connaissons pas de charivari qui soit plus fait pour dégoûter de la musique, — de spectacle plus propre à donner une fausse idée de la nation hongroise et de sa littérature musicale.

<div style="text-align:right">Cornélius Holff.</div>

FOLIES-DRAMATIQUES.

UNE BONNE PATE D'HOMME,

Vaudeville en un acte, par MM. Choler et Dallard.

Buzot-Barré, — villageois et Normand, — possède un pantalon phénoménal et une femme également phénoménale, — Rose-Pélagie. Grand bien lui fasse! Partout il y a ce qu'on appelle le coq du village. Or, le coq du village est amoureux de Rose-Pélagie; mais la vertu de la villageoise est aussi robuste que ses appas. Cependant cette résistance ne fait qu'irriter l'amour de Lapincheux-Coutard, le coq du village. Impuissant à triompher par l'amour, il se résout à triompher par le dépit. Il persuade à Buzot que, pour éterniser les jouissances conjugales, il faut donner un peu de jalousie à sa femme. Buzot est fort de cet avis, et fait la cour avec empressement à sa cousine Rosalie Roussel, — une

cousine dont plus d'un voudrait être le cousin vrai avec les priviléges attachés à l'état de cousin. — C'est ici que la pièce manque tout à fait de couleur locale. Rose ne tarde pas à s'apercevoir des infidélités intentionnelles de Buzot. Que croyez-vous qu'elle fasse? Qu'elle s'arme d'un bâton et en caresse les épaules de Rosalie et de son Buzot? Du tout : ni plus ni moins que pourrait le faire une héroïne de Musset, elle se laisse faire la cour par Lapincheux. Ah! de mon temps, ce n'est pas ainsi que les choses se passaient au village; de telles délicatesses y étaient inconnues. Au tour de Buzot d'être jaloux. Lui s'y prend comme on s'y prend au village : c'est le gourdin à la main que Buzot poursuit Lapincheux. Comment finir la pièce? En raccommodant Buzot et Rose, — c'était indispensable, — et en mariant Rosalie et Lapincheux; — je n'en voyais pas la nécessité. Pourquoi si tôt jeter au minotaure matrimonial une aussi charmante femme que M^{lle} Roussel?

<div style="text-align:right">Cornélius Holff.</div>

— 17 juillet. —

GYMNASE.

PAR LES FENÊTRES,

Vaudeville en un acte, par M. Amédée Achard.

Il est tant de choses que l'on peut faire par la fenêtre... Il y en a qui jettent l'argent par la fenêtre; mon

voisin jette des choses que je ne veux pas nommer et qui lui eussent attiré l'animadversion du sergent de ville s'il n'eût pas pris, pour se livrer à cet exercice, également réprouvé par la pudeur et par la propreté, s'il n'eût pas, dis-je, choisi l'heure consacrée au maniement de la patrouille. Mais on peut, par la fenêtre, faire aussi de jolies choses, l'amour, par exemple; on peut aussi faire de la fenêtre la grande voie des rendez-vous. La fenêtre, mais c'est la niche aux amours, et les jaloux le savent bien, car, Orientaux ou Occidentaux, ils prennent un égal soin de ne pas avoir de fenêtres ou de n'en avoir que sur la solitude. Dans de telles conditions, une fenêtre n'est plus une fenêtre, c'est une ouverture pratiquée pour l'introduction de l'air et de la lumière. Eh bien! même quand elle n'est plus une fenêtre, une fenêtre est encore une fenêtre : elle peut avoir des utilités imprévues. La fenêtre est un point dont il faut toujours que s'assurent les stratéges de l'amour. A Marseille, on est très-savant sur la topographie des voies et moyens en amour. M. Amédée Achard, qui est Marseillais, ne saurait ignorer les avantages résultant d'une fenêtre ouverte ou fermée à propos; car, en amour, un refus est souvent plus agréable qu'un consentement. Un refus, c'est une espérance, et, l'espérance, c'est plus que le bonheur, — c'est l'image du bonheur avec les illustrations de la fantaisie.

Ils sont là trois qui dorment sous la neige;

non, ils sont quatre qui habitent dans la rue de la Lune, — si connue par l'Arabe et son coursier, — la maison anguleuse, théâtre d'un des épisodes les plus dramatiques de *la Bonne Aventure*, cet étrange et intéressant

roman d'Eugène Sue. Seulement M. Amédée Achard, qui n'a pas les sombres instincts du fécond romancier, n'a pas réuni Pont-aux-Biches, Grandisson, M^me Paradis et M^lle Céleste, pour combiner et commettre un crime; non, ces personnages ont des passions plus douces; ils se contentent de s'aimer pour le bon motif et comme on s'aime au Gymnase, sans poignards, sans aguets d'aucune sorte. Maintenant, dites-vous, qu'est-ce que MM. Pont-aux-Biches et Grandisson? qu'est-ce que M^me Paradis et M^lle Céleste font par la fenêtre? Est-ce qu'elles secouent les tapis, contrairement aux règlements de police? — Permettez que je vous fasse d'abord l'exposition des caractères : c'est mon songe d'Athalie, à moi. A tout seigneur tout honneur. Commençons par les femmes, si vous voulez bien. M^me Paradis est la femme d'un capitaine au long cours, — un état que j'ai toujours ambitionné; non pas celui du mari, mais celui de la femme, bien entendu. — M^me Paradis a une nièce, car la femme d'un capitaine de marine qui, à défaut d'une fille, n'aurait pas une nièce, ne serait pas la femme d'un capitaine de marine. Cette nièce pourrait être Sabine ou Louise, son intime corrélation : c'est tout simplement Céleste, — le prénom de cette femme jadis si célèbre à Cythère sous le surnom de Mogador. — Au-dessus des deux fenêtres occupées par la tante et la nièce, nous voyons deux autres fenêtres : ce sont celles de M. Paradis, propriétaire. M. Paradis en a loué une à M. Ernest Grandisson, jeune peintre de beaucoup d'avenir et d'énormément de turbulence. Ernest n'a pas tardé à s'apercevoir qu'il était superposé à un délicieux voisinage. Ernest est peintre, — race déplorable que les peintres pour les portiers et les propriétaires,

pour les pères, les maris et les entreteneurs, ces trois formes de la tutelle conjugale. — J'avoue que plus d'une fois il a pu m'arriver de faire l'amour de face, mais faire l'amour de haut en bas, c'est une idée qui ne pouvait entrer que dans la cervelle d'un peintre. Au moyen d'une ligne, Ernest fait passer ses élucubrations érotiques à M^{lle} Céleste, qui, en jeune personne bien élevée, s'empresse d'en prendre connaissance.— Bravo! voilà du réalisme. — Cette exclamation enthousiaste, arrachée à un de mes voisins par la spontanéité d'action de M^{lle} Céleste, me prouve que M. Amédée Achard sait la femme sur le bout du doigt. Heureux Marseillais! Céleste, toujours en fille bien élevée, s'apprête à répondre, lorsque paraît M^{me} Paradis, qui vient l'entretenir de M. Pont-aux-Biches. M. Pont-aux-Biches, lui aussi, est amoureux de la donzelle, mais amoureux patenté, breveté par la tante, avec garantie de toute la famille. M. Pont-aux-Biches paraît aussi à la fenêtre, et il y serait encore, si Ernest n'avait la bienheureuse idée de s'essayer à des variations sur la clarinette, — instrument qui a la propriété de mettre en fuite les propriétaires, mais non pas les huissiers. M. Pont-aux-Biches et M^{me} Paradis cèdent la place à la clarinette. Ernest et Céleste reprennent leur conversation, et les choses vont si bien qu'Ernest, au moyen d'une corde, va retrouver sa belle. Mais Pont-aux-Biches a aperçu Ernest, il retire la corde et va chercher la garde. Ernest s'aperçoit de ce contre-temps. Tout sera perdu, y compris l'honneur de Céleste. Fort heureusement qu'il a l'excellente idée de regarder dans la chambre de M^{me} Paradis. Qu'y voit-il? Il ne me l'a pas dit; mais je crois qu'il y voit son dénoûment. Les joues colorées des

teintes de la pudeur et le cœur content, il s'esquive par le bec de gaz. Pont-aux-Biches revient avec le poste,— celui du boulevard *Bonne-Nouvelle*, je présume; — mais il ne trouve que Céleste et aperçoit à sa fenêtre Ernest, qui se plaint de ce qu'on l'empêche de travailler. Le caporal, qui a lu Descartes, se dit : Je ne vois rien, donc il n'y a rien. Pont-aux-Biches est accusé d'avoir voulu mécaniser le troupier, et, en vertu d'une commission rogatoire délivrée par le caporal, les soldats emmènent Pont-aux-Biches. Ernest profite traîtreusement de son absence pour venir demander à Mme Paradis la main de sa nièce. Refus prévu de Mme Paradis. — Ernest en appelle à M. Paradis, — absent. — Ernest déclare s'en étonner et avoir vu tout à l'heure…. Mme Paradis, qui n'est ni plus ni moins qu'une femme adultère, comprend… Ernest épousera Céleste à la barbe de M. Pont-aux-Biches, qui a été relâché sur le bon témoignage de son épicier.

Cette pièce n'a qu'un défaut, c'est de paraître une justification des procédés de chantage si fréquemment et si déplorablement employés de nos jours.

<div style="text-align: right">Cornélius Holff.</div>

VARIÉTÉS.

L'HOMME DE CINQUANTE ANS,

Vaudeville en un acte, par M. Gaston de Montheau.

Autrefois, M. Gaston de Montheau faisait des pièces à l'Odéon. Plus tard, désirant mettre à profit la parenté d'une haute position….. au théâtre des Variétés, M. de Montheau trempa dans de déplorables collaborations.

Le voilà revenu au genre honnête et raisonnable. Nous souhaitons qu'il ne l'abandonne plus.

Voyez-vous ce monsieur qui a l'œil impertinent et qui regarde les femmes d'un air protecteur? — Celui-ci? — Non, celui-là : il a des pantalons gris, une redingote verte, le menton ras, les cheveux bien peignés, un gilet blanc, des breloques, des manchettes, une épingle en diamant, du ventre et des lunettes. — Oui. — C'est un homme de cinquante ans. — Age heureux où l'on occupe une position quelconque dans l'administration, et où l'on peut se promettre auprès des femmes des succès sinon brillants, du moins honorables. Car si la femme a une jeunesse pour son plaisir, elle a toujours un âge mûr pour son utilité. Mais ce n'est pas seulement dans le quartier Breda que l'homme de cinquante ans est renommé, c'est aussi la désolation des ménages. Il a si bien l'expérience de la femme, et aussi celle du mari! Il est si peu compromettant et il a tant de temps à perdre! Ah! l'homme de cinquante ans! c'est le boa-désunion, et Édouard l'apprendrait à ses dépens, si Duflot... si Duflot n'était pas l'introuvable Duflot.

Édouard et Emmeline sont de jeunes mariés qui s'ennuient de se regarder toujours, ils s'ennuient de leurs baisers mutuels, — de cette crécelle monotone qui ne sait que dire tous les jours, à toutes les heures, à toutes les minutes : Je t'aime, — et on s'ennuierait à moins. Cooper a fait une très-jolie nouvelle sur les inconvénients de la satiété; M. de Montheau a voulu refaire Cooper. Pas n'est besoin de dire qu'il est resté au-dessous de l'illustre romancier. Si le ménage était à Paris, il aurait les incessantes distractions du mouvement de

la grande ville ; mais le ménage est à la campagne. Édouard cherche un moyen honnête pour prétexter une échappée dans la vie de garçon. Quant à Emmeline, elle se contente d'apprendre qu'une femme ne meurt pas pour avoir trompé son mari : elle lit *George Dandin*. Est-ce une épigramme contre Molière, — une épigramme contre le *Castigat ridendo mores*? Il y a des abîmes dans la pensée de M. de Montheau. — Je le répète, les deux époux s'ennuient, lorsqu'arrive Duflot, conduit par M. de Montheau, qui n'est pas moins malin que M. Bayard. Duflot, c'est l'ami d'Édouard, c'est l'homme de cinquante ans. Édouard demande à sa vieille expérience des conseils pour tromper sa femme ; mais Duflot, qui n'est pas digne d'être un homme de cinquante ans, l'avertit que sa femme pourrait bien en être comme lui à chercher le moyen de tromper. Étonnement assez fat d'Édouard. Duflot, qui, d'un coup d'œil, a jugé la position, s'offre de lui prouver son erreur. Édouard consent. Duflot fera la cour à Emmeline et tiendra le mari au courant de ses progrès. Mais c'est qu'Emmeline, plutôt que de ne rien faire, répond par d'autres sourires aux sourires de Duflot. Celui-ci a bien envie de prendre la chose au sérieux, mais la vertu finit par triompher dans son cœur, — il n'y a que M. de Montheau ou M. Bayard pour oser de pareilles invraisemblances, — et les deux époux sont réconciliés par les soins de l'homme de cinquante ans.

Il nous reste à dire que la pièce est aussi ennuyeuse que faiblement écrite, et que les caractères sont tracés de main d'écolier. Ajouterons-nous que l'intrigue est mal conduite et dépourvue d'intérêt? Notre compte-rendu le prouve assez. Et maintenant les amis ou les

réclamateurs peuvent dire que la chose est digne de Musset, — digne de la scène de la rue Richelieu, — où ils s'avouent pour des laudateurs impudents ou ils font contre le Théâtre-Français une sanglante épigramme. Il nous est d'autant plus pénible de nous exprimer ainsi sur le compte de M. de Montheau que nous ne le connaissons nullement; mais autant nous savons être indulgent pour les modesties, autant nous sommes sévère pour les prétentions littéraires. Nous pourrions faire de l'œuvre nouvelle de M. de Montheau une critique détaillée, et prouver qu'il n'y a pas là-dedans tant seulement un mot qui valût la peine d'être dit à la lueur des quinquets, mais nous ne nous sentons pas assez de temps à perdre.

<div style="text-align:right">Cornélius Holff.</div>

DÉLASSEMENTS-COMIQUES.

POSTE RESTANTE.

Vaudeville en un acte, par MM. de Léris et Couailhac.

Qui est-ce qui n'a pas adressé des lettres d'amour aux premières initiales venues? Qui est-ce qui n'a pas reçu des réponses quelconques? Et qui sait, pour plus d'un, le bonheur a pu se trouver dans ces amours de facteur! Héloïse, éprouvant le besoin de faire venir une passion qui ne veut pas venir de bonne volonté, a écrit des lettres brûlantes à l'adresse du prénom de Frédéric. Un employé de la poste, favorisé de cette dénomination sonore, s'attribue la correspondance; il répond. Les affaires vont même très-vite; si vite qu'Héloïse se présente en sa personne naturelle. Des Cosaques recu-

leraient peut-être, à plus forte raison un employé de la poste, qui, par la nature de ses fonctions, n'est pas tenu à toute la bravoure que peut comporter le tempérament de l'homme. Frédéric s'est nié lui-même. Un monsieur du nom de Frédérik vient demander s'il n'y a pas de lettre pour lui. On lui remet la lettre d'Héloïse. Frédérik est un provincial qui est venu passer joyeusement à Paris le temps que sa femme met à lui donner un héritier. Déjà il a jeté son dévolu sur Mme Robillard, mais Mme Robillard n'a pas fait attention à lui; telle n'est pas l'opinion de M. Robillard, qui a le tempérament très-jaloux. Frédérik se figure que la lettre paraphée Héloïse émane de Mme Robillard, dont les froideurs apparentes servent à cacher un amour tropical. Robillard, craignant une escapade de son épouse, vient à la poste demander s'il n'y a pas de lettre pour M. Frédérik. Il y en a une. Robillard a l'indiscrétion de l'ouvrir. La femme de Frédérik écrit à son mari qu'elle vient d'accoucher et qu'elle l'aime toujours. Je n'essaierai pas de vous raconter ce désopilant quiproquo. Si bien que tout le monde finit par s'embrasser. On a ri, et il y a des scènes qui en valent la peine.

<div style="text-align:right">Cornélius Holff.</div>

— 24 juillet. —

OPÉRA-COMIQUE.

LA CROIX DE MARIE,

Opéra-comique en trois actes, paroles de MM. Lockroy et Dennery, musique de M. Maillart.

Et constatons que ce soir-là la salle était fraîche; elle était presque largement ventilée, en sorte que je n'ai pas eu à regretter mon absence forcée du Château des Fleurs, cette coquette succursale de Mabille. Elles sont là, toutes les houris du quartier Breda, ces femmes au cœur aimant, au sourire enivrant comme le parfum d'un verre de chypre. Elles sont là, et comment tous ne serions-nous pas où elles sont? Le Château des Fleurs est peut-être plus joli que Mabille. Sa disposition en amphithéâtre procure à ceux qui veulent bien se donner la peine de gravir les degrés rustiques de la terrasse, le plus éblouissant de tous les coups d'œil : des fleurs, des jets d'eau, la lumière étincelante du gaz, les verres de couleur, les dentelles, les soieries qui scintillent, le jeu des lueurs et des ombres qui miroitent, l'harmonie de l'orchestre, les valses qui tournoient, la bise tout embaumée des senteurs de l'amour, les échos qui partout redisent des paroles d'amour, et, au milieu de tout cela, la loi qui se promène avec son épée à poignée de plomb, son pantalon gris, son habit boutonné et son tricorne, — le sergent de ville qui se promène au milieu de ces joies comme la mort au milieu d'une

bacchanale allemande! car le sergent de ville, dans nos fêtes, au travers de nos plaisirs et de nos abandons, n'est-ce pas le salut du trappiste : « Frère, il faut mourir ? » Le sergent de ville, au sein de nos folies, c'est la cloche qui tinte au lever du chrétien pour lui dire : Tu as des devoirs; — au midi, pour lui dire : Tu as des frères; — au soir, pour lui demander : Qu'as-tu fait? A une société matérialiste comme la nôtre, il fallait une démonstration matérielle; cette démonstration, c'est le sergent de ville. Honte à nous, qui ne sommes que de grands enfants, qui ne savons pas nous souvenir et qui avons besoin d'un moniteur !

Revenons à l'Opéra-Comique. Il y avait foule, tout comme un jour d'hiver; c'est que la pièce était depuis longtemps annoncée, que pendant longtemps elle avait été retardée, et enfin c'est aussi parce que chacun était curieux de l'œuvre nouvelle de M. Dennery, l'habile faiseur que vous savez. Disons-le tout d'abord : l'attente de l'auditoire n'a pas été trompée. Quelques longueurs exceptées, c'est bien un des plus intéressants drames qui aient été représentés à l'Opéra-Comique. M. de Saint-Georges est un homme de beaucoup d'esprit, mais il n'a pas ce sentiment dramatique, cette habitude de la machine que M. Dennery possède à un degré si éminent. M. de Saint-Georges est bien le librettiste des salons, le librettiste des gens qui vont au théâtre pour se montrer ou parce qu'il faut aller quelque part, mais il ne sera jamais le librettiste du peuple, de ces hommes qui ont besoin d'émotions grandes comme le travail de chaque jour, fortes comme la musculature de leurs membres. Et je comparais à part moi *le Carillonneur de Bruges* et *la Croix de Marie*. Quelle

différence entre ces deux pièces! quelle supériorité de facture de l'une sur l'autre.

Nous sommes en pleine Bretagne, — ce pays de la fausse légendomanie. Je déteste de parti pris toutes les bretonneries. Lorsque d'Allemagne j'arrivai à Paris, je ne connaissais la Bretagne que par l'histoire, pour un pays arriéré, profondément entiché de ses petits privilèges et de sa maigre nationalité. L'enthousiasme débordait alors de toutes parts pour les bretonnades. Les fondeurs avaient été obligés de fabriquer une quantité considérable de k. Le k avait haussé sur le marché. Les programmes se pouvaient stéréotyper, car de la Galiote à la rue de Vaugirard, c'était la cacophonie bretonne qui avait le privilége de retentir sur toutes les scènes de la capitale. La mode, dans ses jugements, remplis souvent d'équité, avait fait justice de la Bretagne et de sa prétendue originalité. Depuis quelque temps, le goût des choses bretonnes semble s'être réveillé. Je signale cette hausse dans les actions de la légende infernale comme un mauvais symptôme littéraire. Il faut, en effet, avoir bien peu d'imagination à soi pour se livrer à l'exploitation de ces traditions de miracles, de diablotins et de caractères grandioses. Ne prenons pas de verre grossissant pour voir nos concitoyens; le paysan, en général, est un être... fort déplorable, soyons persuadés que le paysan breton ne vaut ni plus ni moins. C'est un paysan avec l'étroitesse d'idées d'un paysan qui ne connaît rien de beau comme l'église de son endroit, avec l'abchère âpreté d'un homme qui est obligé de disputer le pain de chaque jour au servilisme du travail de la terre, aux rudesses de l'hiver et de l'été, aux ronces et aux chardons. Si le

paysan est ce qu'il est, ce n'est pas sa faute, sans doute; mais de ce qu'il est involontairement ce qu'il est, cela ne prouve pas qu'il soit mieux.

Décidément, aujourd'hui, je suis en cours de digression; je m'empresse de reprendre à la Loupe le chemin de fer de l'Ouest, pour regagner l'Opéra-Comique au plus vite.

J'ai hâte de le dire, M. Dennery est un homme trop riche par lui-même pour avoir spéculé sur le fonds breton; son opéra-comique n'a de breton que les désinences et la légende, mais la légende n'est dans la pièce qu'un détail.

Connaissez-vous la Vierge de Kermo? — Non. — Eh bien! sachez qu'une fois par an, je crois, elle descend de son piédestal pour venir déposer un baiser sur le front de la plus chaste, ou de la plus belle, comme le prétend le chevalier Couderc, le plus amusant personnage que vous ayez jamais rencontré. Un couronnement de rosière avec accompagnement de miracles et de musique en sourdine. Le fait est que, pour trouver une rosière de dix-huit ans accomplis, il ne faut, je crois, rien moins qu'un miracle, avec accompagnement de beaucoup de musique en sourdine. La scène se passe sous la régence de Philippe d'Orléans, de philosophique mémoire, à quelques jours de la conspiration de Cellamare, car la Bretagne est tout en émoi des condamnations capitales dont le régent se croyait obligé d'effrayer la turbulence des ennemis de son pouvoir. Il n'était pas sanguinaire, le régent, mais le champagne le faisait trébucher dans le sentier de la politique vraie. Il croyait être fort, il n'était que pesant.

Marie, la fille du vieux Kerouan, le pêcheur de la côte,

aspire pour cette année au baiser de la Vierge. C'est fête au village, car les jeunes aspirantes doivent entrer en retraite au couvent, et on fête leur entrée comme on fêtera leur sortie : plus de litanies que de danses, plus de prières que de libations. C'est ainsi que les choses se passent en Bretagne. Il est vrai que quand il s'agit de cidre, je comprends parfaitement l'abstinence. Mais pourquoi les Bretons boivent-ils du cidre? Parce que le vin est trop cher. Pourquoi le vin est-il trop cher? Parce que... Ah! j'allais faire une digression sur le terrain favori de mon jeune rédacteur en chef, vous parler du trépas de Loire et de la traite d'Anjou : ce n'est pas le moment...

Voici que Jean, le cousin de Marie, parti naguère comme simple matelot, arrive avec l'uniforme de maître de timonnerie de la marine du roi et un congé de quelques jours. Jean est nécessairement amoureux de Marie, mais Marie n'est pas du tout amoureuse de Jean. Un quiproquo d'un comique complétement déplacé maintient Jean dans une erreur qui dure jusqu'à la moitié de la pièce. C'est dans un but éminemment dramatique que M. Dennery a voulu Jean dans l'erreur; mais il me semble qu'il y eût eu moyen d'éviter un épisode comique qui est presque un scandale, d'éviter à Jean les apparences d'une niaiserie qui est un contresens, d'éviter à Marie les allures d'une naïveté qui n'est pas dans son caractère. Marie est amoureuse du marquis de Lorcy, jeune homme mystérieux qui est resté pendant un mois malade dans la cabane de la vieille Madeleine. Pour se rendre intéressant, le marquis se fait passer pour un proscrit, pour un de ces gentilshommes que poursuit à outrance le gouvernement du

régent, et que punit avec tant de sévérité la commission qui est chargée de rétablir l'ordre en Bretagne. Or, il faut vous dire que le marquis est tout simplement un officier de la marine royale qui, une belle nuit qu'il sortait de chez sa maîtresse, a failli se rompre le cou en tombant de cheval. Le marquis, en vrai roué qu'il est, tient à Marie les discours les plus attendrissants, il lui propose de l'enlever. Marie consent à le suivre, et au lieu d'entrer en retraite au couvent, la voilà qui s'esquive.

Nous sommes à Vannes, dans la petite maison du marquis. Ses amis trinquent joyeusement à son retour. Le bruit de son amourette s'est répandu ; on prétend seulement que la villageoise s'est moquée de lui : on le somme de la montrer. Les amis-figurants se retirent en formant le projet de revenir le surprendre avec sa belle. Marie qui est à Vannes, cachée chez de braves gens de sa connaissance, je présume, accepte un rendez-vous du marquis, qu'elle croit toujours exposé aux rigueurs de la justice. Marie est introduite. Elle s'étonne du luxe de la maison ; le marquis lui apprend qu'elle est chez lui, et que lui-même a le droit de porter des feuilles de fraisier à sa couronne. Marie s'écrie : Vous m'avez trompée, je ne suis plus digne de porter la croix de ma mère. — Elle l'ôte de son cou et la pose sur la table. Attendrissement mêlé de chant. Le marquis dit : Je t'épouserai. — Je ne crois pas que le garnement eût été capable de cette folie, d'autant plus qu'il était déjà marié. — Marie assure qu'elle n'y croit pas ; puis, comme elle ne demande pas mieux que d'y croire, elle finit par assurer qu'elle y croit. On vient, Marie se précipite dans un cabinet. C'est Jean, le maître

de timonnerie, qui apporte au marquis un ordre de la part de son oncle le vice-amiral. Jean, qui ne pouvait venir plus mal à propos, reconnaît la croix de Marie. — Mais c'est la croix de Marie! — Le marquis est assez embarrassé. Il me semble qu'à sa place, capitaine de vaisseau, je ne me serais pas senti embarrassé pour envoyer un sous-officier se mêler de ses affaires. Jean a l'indécente impertinence d'accuser Marie. Marie paraît pour se justifier. Trio. Jean, qui a l'air passablement niais, dit : Attendez, mes petits amis, je vais chercher le papa pour vous mettre tous à la raison. Kerouan entre : — Monsieur le marquis, je viens vous recommander Jean, car c'est moi qui ai eu le bonheur de sauver Mme la marquise, un jour qu'elle allait se noyer. — Il est marié! — Pâmoison de Marie. — Brouhaha universel. En voici bien d'une autre : irruption générale des amis du marquis, qui veulent voir la petite, comme ils disent. Le marquis a beau prier, rien ne fait. Kerouan, qui ne sait pas que c'est sa propre fille dont il sauve la réputation, la prend par le bras et sort triomphalement au milieu des respects de tous, ni plus ni moins qu'un paysan dogmatique de l'Ambigu-Comique. Ce petit imbécile de Jean, qui est cause de tout le désordre, traite alors le marquis de lâche, et le marquis, qui a perdu la tête, à ce qu'il paraît, outrage impitoyablement la vérité historique en relevant le défi de son maître de timonnerie. Il est tout à fait temps que la toile tombe.

Au troisième acte, le rideau se lève sur la maison de Kerouan. Marie, après la scène de Vannes, regagne timidement la demeure de son père, et, pour soulager son cœur, elle éprouve le besoin de chanter un air; les

traditions de l'Opéra-Comique le veulent ainsi. Puis elle rentre dans la hutte du pêcheur. Tout se prépare pour la fête. Kerouan et les paysans se livrent à un accès de gaieté qui est navrant pour ceux qui savent comme nous que la honte monte la garde à la porte du vieillard. Nous apprenons que Jean et le marquis se sont battus, que le marquis a été blessé, mais qu'il a promis d'interposer son autorité pour empêcher Jean de passer en conseil de guerre. Et Jean a accepté cette générosité de son ennemi : preuve de petitesse dans son caractère. Je n'avais jamais eu bonne opinion de ce petit homme. Maintenant il ne me reste plus qu'à vous faire connaître le dénoûment. Au moyen d'un miracle, Marie a pu être à la fois à Vannes dans la maison du marquis et en retraite à Kermo dans la maison de Dieu, le couvent. Ce miracle, c'est la Vierge qui l'a fait, par la grâce de M. Dennery. De Marie, l'innocence seule est connue, et finalement, Jean, qui a bien ses torts de susceptibilité à réparer, l'épouse, au grand contentement des amis de la vertu. Figurez-vous, au milieu de tout cela, le plus comique de tous les chevaliers, sorte de raisonneur imbécile, et, tant bien que mal, vous aurez *la Croix de Marie*.

La musique est traînante et incolore, telle à peu près que toute celle de l'école assez impuissante sortie des flancs de M. Halévy. Il y a d'assez jolis couplets, les couplets de la marine du roi ; mais le pittoresque de l'accompagnement n'a rien d'original.

Quelques mots des artistes à qui incombait la responsabilité de cette soirée. Mlle Lefebvre n'a ni gagné ni perdu. Comme toujours, elle n'a pas eu une inspiration vraie, pas un geste, pas un regard. Tout son jeu

est du dramatique le plus faux. Il n'y a pas d'âme dans son chant. Une tabatière en musique, avec vocalisation des paroles, tiendrait avantageusement lieu de ces actrices qui semblent être là pour se faire voir beaucoup plus que pour jouer la comédie. Cette fois, Boulo avait un rôle assez largement taillé. Il s'en est tiré avec cette grâce, cette facilité qui sont les caractères de son jeu. D'ailleurs, il semble fort naturellement en sa place quand il joue les séducteurs. Il a dans les yeux une prière persuasive, de temps à autre traversée comme d'un éclair fugitif par le sourire de la raillerie ; et puis il a dans la voix les supplications de la sincérité : on croit que c'est le cœur qui parle, et ce n'est que la bouche. Boulo a obtenu un succès d'enthousiasme dans la scène du premier acte, où il refait, avec les illustrations d'un jeune seigneur de ce bienheureux temps de la régence, l'histoire du classique don Juan. Au deuxième acte, Boulo semble chez lui, dans sa petite maison ; il est très-pathétique avec Marie, mais peut-être manque-t-il d'un peu de hauteur dans sa rencontre avec Jean. Les rôles énergiques ne semblent pas dans ses moyens. En somme, la soirée a été pour lui un éclatant succès; une fois de plus, il a reçu le baptême enivrant des bravos de la foule. Jourdan, dans le rôle de Jean, avait une situation malheureusement tracée. Couderc a été éblouissant dans le rôle du chevalier ; il sait mettre au démêlé rapide de ses raisonnements le plus comique de tous les débits. Au tour de Bussine : ou son rôle est mal fait ou il le joue mal. Kerouan doit être un vieillard sérieux, sévère en ses gaietés; Bussine a l'intention trop comique pour être à sa place dans un pareil rôle. Aussi il n'y est pas. Et maintenant, pourquoi les choristes

semblent-ils danser le cançan quand ils dansent un pas breton? Les paysans n'ont ni ce déhanchement, ni cette désinvolture, ni ce laisser-aller dans la taille!

<div style="text-align:right">Cornélius Holff.</div>

GYMNASE.

DONNANT DONNANT,

Vaudeville en deux actes, par M. Amédée Achard.

M. de Breuil est le père d'une fille charmante comme toutes les filles à marier, Mlle Élise. Élise a aussi une tante, — excellente comme toutes les tantes, j'en parle par expérience, — Mme de Charmieu. Élise a enfin tout ce qu'il faut pour être heureuse, car elle a aussi un confident, l'intendant de la maison, Petit-Cerf, — obligeant comme tous les intendants. M. de Breuil veut marier sa fille, Mme de Charmieu ne veut pas marier sa nièce. Je n'y ai pas compris autre chose, à mon grand désavantage sans doute. Il est vrai que j'étais fortement occupé du jeu singulièrement original des acteurs. Une mention particulière surtout à Mlle Judith Ferreyra.

<div style="text-align:right">Cornélius Holff.</div>

VAUDEVILLE.

LE DUEL DE L'ONCLE,

Vaudeville en un acte, par M. Amédée Achard.

En garde! une, deux, touché!
M. Amédée Achard a parfaitement touché.

Grizier était là qui applaudissait en connaisseur.

Le public, beaucoup moins connaisseur en général que Grizier, n'a pas moins applaudi.

Du reste, la chose en valait la peine. Si la pièce est inénarrable, elle n'en est pas moins amusante.

<div style="text-align:right">Cornélius Holff.</div>

— 31 juillet. —

VAUDEVILLE.

LA SENORA PEPITA OLIVA.

Les gens qui ne sont jamais allés en Espagne se figurent que les maisons ont pour fenêtres de grands yeux noirs dont les langueurs s'animent pour tous les amours, que les tapis sont de noires et soyeuses chevelures, que les divans sont faits de corps voluptueux, recouverts d'une peau pourprée comme les désirs.

J'étais bien jeune alors; c'était dans le temps où la lutte entre les carlistes et les christinos avait, en Espagne, toute la vivacité d'une guerre civile. Un de mes parents, officier dans l'armée anglaise, avait un commandement dans les troupes de la reine Christine; il m'offrit de l'accompagner en qualité d'officier d'ordonnance. Je ne connaissais l'Espagne que par ses chroniques chevaleresques, son xérès, ses chevaux et ses Andalouses; je ne connaissais la guerre que par les poëtes et les décorations : j'acceptai avec enthousiasme. Les belles nuits et les belles journées, quand nous n'avions

pas de la neige jusqu'au poitrail de nos chevaux ou que nous n'étions pas obligés de les abandonner épuisés de fatigue et de chaleur! Le bon vin, quand nous avions pour nous désaltérer tant seulement un verre d'une eau saumâtre et fétide! Les beaux chevaux, quand nous n'étions pas réduits à monter des ânes ou des mulets! La belle chevalerie, avec des trahisons à toutes les haltes! La belle chose que la guerre, quand nous pouvions faire un pas sans entendre siffler les balles des guérillas, quand nous n'attrapions pas une blessure chaque jour! La belle chose que la guerre, quand nous avions à nous mettre sous la dent un morceau de chèvre calciné à la fumée des genêts! Aussi les belles maraudes que nous faisions, quand il y avait quelque chose à marauder! Et les femmes! Ah! c'est là que la déception fut amère! Si elles étaient jolies, elles étaient sales à faire reculer des Cosaques. O charmantes vignettes lithographiées de quadrilles et de romances, où aviez-vous pris vos types si gracieux? Ce que j'en dis, du reste, n'est pas pour la senora Pepita Oliva; celle-là est bien une Espagnole de roman, une Espagnole d'imagination! Des yeux brûlants aux reflets ignés lui cicatrisent le visage! Ses sourcils sont noirs, épais, larges, forts, dessinés comme l'arc de Guillaume Tell dans la fameuse vignette qui sert de frontispice au drame de Schiller! Ses dents sont blanches, aiguës et transparentes, de ces transparences roussâtres de la nacre méridionale! Sa peau a les lueurs et les ombres d'un profil de coucher de soleil sur la place Saint-Marc! De la race ibérico-mauresque, elle a toute la finesse! La senora Pepita Oliva est vraiment une charmante femme; mais est-ce bien là une danseuse? Il y a dans son jeu

plus de déhanchement que de grâce; elle saute, mais elle ne danse pas. Disons encore qu'elle est un peu monotone, et que ses effets ont le tort d'être toujours à peu près les mêmes. Le programme m'annonce deux pas différents; je ne m'en serais pas aperçu, si la senora Pepita Oliva n'avait changé de costume et de coiffure. Cela ne rappelle-t-il pas le fameux dîner du maréchal de Richelieu?

<div style="text-align:right">Cornélius Holff.</div>

DÉLASSEMENTS-COMIQUES.

TITI, TOTO, TATA,

Vaudeville en trois actes, par M. Jaime fils.

Et je croyais que c'était une personnalité, car je connais Tata, je connais Toto, et je connais encore mieux Titi, une mauvaise connaissance, je vous assure. Il n'a fallu rien moins que la première scène pour me faire reconnaître que j'étais dans l'erreur. Et je suis si peu paradoxal, — quoi qu'on en dise, — que je suis toujours bien aise de m'être trompé.

Toto est un jeune auteur qui n'écrit ses pièces que sur papier timbré. Mais quelles pièces! des effets à courte échéance, usurairement escomptés; il est vrai que ces escomptes pourraient, sans préjudice pour Toto, être encore plus usuraires, car, en père dénaturé, Toto refuse de reconnaître ses enfants, — les lettres de change qu'il a créées et mises au monde. — Beaucoup en sont là, qui, à l'exemple de Jean-Jacques, laissent leur signature aux enfants trouvés. Je n'examinerai pas s'ils ont tort ou raison; je serais bien tenté de leur don-

ner raison, mais ils ont quelquefois de si bonnes raisons pour avoir tort. Mais Toto ne fait pas la pièce à lui tout seul. Toto a des tenants et des aboutissants, sans lesquels M. Jaime ne serait jamais parvenu à faire sa pièce. Et d'abord voici M. Lucien. Lucien est un être machiavélique, — j'en demande pardon à l'illustre Machiavelli, mais le mot est fait et reçu dans la bonne compagnie. — Or donc, ce diable de Lucien a volé 40,000 francs dans la caisse de son oncle. A-t-il eu tort? a-t-il eu raison? Ah! cher lecteur, il y a mille questions comme celle-là dans la vie, mille questions que l'on est assez embarrassé de trancher. Je ne les trancherai pas, si cela vous est indifférent. Lucien a volé 40,000 francs dans la caisse de son oncle. Pourquoi cet oncle a-t-il une caisse? Pourquoi y a-t-il 40,000 fr. dans sa caisse? — Cela ne vous regarde pas. — Mais où est le machiavélisme de ce vol? Machiavel n'était pas un voleur. — Cette objection est juste : ce n'était qu'un diplomate. Ce qu'il y a de machiavélique dans l'affaire, c'est que Lucien avait un but, et ce but, c'était celui de faire incarcérer le fils de son oncle. Mais M. Jaime, protecteur né de la vertu, n'a pas voulu laisser à Lucien les honneurs du triomphe. Sans en prévenir personne, il est allé instruire Toto des noirceurs de cette trame. Toto, qui n'a pas moins de vertu que M. Jaime, a trouvé la chose un peu forte. Non moins machiavélique que Lucien, mais mettant son machiavélisme au service de la vertu, Toto s'est déguisé en banquier. Comment fait-on pour se déguiser en banquier? Se lave-t-on ou ne se lave-t-on pas les mains? Il y a du pour et du contre : encore une question que je ne me permettrai pas de trancher. La critique est pavée de questions analogues.

Je ne sais pas si Toto se lave les mains pour se déguiser en banquier ; je ne crois même pas qu'il acquitte ses lettres de change. Toto propose à Lucien de lui ouvrir un crédit. A la faveur de cette ouverture d'ouverture, il lui extirpe tous les petits secrets que M. Jaime ne lui a pas encore révélés. C'est ainsi qu'il apprend comme quoi Lucien est aimé de Tata, aimée elle-même d'un ouvrier du nom de Titi, mais que, comme Tata n'a point de dot, il l'abandonne pour épouser Juliette, jeune personne également dotée par la nature et par son père. Le machiavélique Toto songe aussitôt à traverser les desseins du machiavélique Lucien. Juliette n'aime pas Lucien, elle aime un jeune homme qui l'a sauvée au moment où elle se noyait. Toto, de son côté, aime une jeune fille qu'il a sauvée au moment où elle se noyait. Celle que Toto aime, c'est Juliette; celui que Juliette aime, c'est Toto. Toto en devient de plus en plus acharné contre Lucien. Le machiavélique Toto ne trouve d'autre moyen que de substituer Tata à Juliette le jour du mariage. A la vue de Tata, Lucien prend la fuite. Titi profite de l'occasion et des préparatifs pour épouser Tata, à l'exemple de Toto, qui s'empresse d'unir ses dettes à la dot de Juliette.

Et voilà ce que c'est qu'un vaudeville en trois actes par M. Jaime. Il n'y a pas là dedans beaucoup de gaieté; ce pourrait être un mérite : c'est un défaut.

<div style="text-align:right">Cornélius Holff.</div>

— 7 août. —

AMBIGU-COMIQUE.

LA QUEUE DU DIABLE,

Vaudeville en trois actes, par MM. Clairville et J. Cordier

TITULUS SEU DIDASCALIA.

Acta ludit Megalensibus, C. M. Fulvio et M. Glabrione ædilibus curulibus; egerunt L. Ambivius Turpio, L. Attilius Prænestinus. Modos fecit Flaccus Claudii, tibiis paribus dextris et sinistris, et est tota græca. Edita M. Marcello et C. Sulpicio Cons.

TITRE OU INSTRUCTION.

Cette pièce fut jouée pendant la fête de Cybèle, sous les édiles curules Caïus Marcus Fulvius et Marcus Glabrio, par la troupe de Lucilius Ambivius Turpio et de Lucius Attilius de Préneste. La musique fut faite par Flaccus, affranchi de Claudius, qui employa des flûtes égales, droites et gauches. La pièce est toute grecque. La première représentation sous le consulat de Marcus Marcellus et de Caïus Sulpicius.

Tel est le titre de *l'Andrienne* de Térence. Ce titre est incomplet; il y manque le chiffre du prix que la pièce avait été payée par les édiles. Les Grecs mettaient aussi sur le titre les honneurs que le poëte avait reçus, si on l'avait décoré de bandelettes, si on l'avait couronné de fleurs.

On le voit, tout aussi bien que nous, les anciens connaissaient la banque et la réclame. Connaissaient-ils la banque des affiches ? Chez eux, le goût des spectacles était si vif que l'on n'avait pas besoin de réchauffer l'enthousiasme des amateurs par des coups de crayon et des points d'exclamation ; aujourd'hui, la confection des affiches est devenue un art. Sans parler des affiches de mauvais goût du sieur Arnaut, qui n'ont de mérite que leur étendue, sans parler des affiches ridicules du théâtre des Variétés, on a vu sur les murs des charmantes affiches auxquelles il semblait impossible de résister. Ainsi, l'affiche de *Benvenuto Cellini*, une œuvre d'art dont les collectionneurs se disputent les épreuves ; ainsi l'affiche des *Nuits de la Seine*, si habilement conçue comme disposition et comme tire-l'œil. La précédente administration de l'Ambigu-Comique entendait parfaitement la banque des transparents, mais elle n'avait point donné ses soins à la banque des affiches. M. Charles Denoyers, qui a la prétention de mieux faire que la précédente administration, a étendu une égale sollicitude sur les affiches et sur les transparents, et, nous le reconnaissons avec plaisir, l'affiche de *la Queue du Diable* et de *Berthe la Flamande* est un charmant modèle, très-heureux comme nuance et comme disposition. Le vert ressort admirablement sur ce fond blanc bordé d'un encadrement fantastique, et jamais peut-être le compositeur n'avait réussi à si bien déguiser cette partie ingrate de l'affiche, qui n'est que le programme du spectacle.

On prétendait que de grandes réparations avaient été faites dans la salle. Avec joie j'en avais accepté l'augure, car je suis le partisan né de toutes les réformes et de toutes les améliorations, de celles mêmes qui ne sont

point nécessaires. Amère déception! Je m'aperçois, à mon grand regret, que ni mes jambes ni mon corps ne jouiront d'un espace plus large. Ce n'était rien; l'avenir me réservait une bien autre découverte. Je m'étais plaint de ce que les banquettes étaient rembourrées avec des amandes à cosse dure. Pourquoi me suis-je plaint? L'administration nouvelle a eu égard à mes plaintes; mais comment? En concassant les amandes à cosse dure! Ce n'est plus dur, mais c'est fort piquant, je vous assure. J'en étais là de mes pénibles découvertes, lorsque la toile se leva.

Je l'avoue, j'ignorais qu'il y eût des étudiants en astronomie, et il ne faut rien moins que la parole solennelle de M. Clairville et de son pseudonymique collaborateur pour que j'ajoute foi à ce fait abracadabrant. On ne peut gagner que des torticolis à étudier l'astronomie; aussi Tibulle Camusot est moins qu'à son aise. Depuis quinze jours, Camusot est malade des coups qu'il a reçus en voulant défendre une jeune ouvrière insultée par un passant mal élevé. Or, Camusot est sans ressources, et cependant Camusot a été très-bien soigné; rien ne lui a manqué pendant sa maladie, ni tisane, ni bouillon. Qui a veillé ainsi sur Camusot? Ce ne peut être que sa portière, M^{me} Mistenflûte, une vieille femme qui doit être amoureuse de lui. Mais M^{me} Mistenflûte arrive, jure ses grands dieux qu'elle n'est pas montée depuis quinze jours et s'empresse de détromper le malade en lui réclamant 4 fr. 50 c. Camusot se refuse à l'évidence; il persiste à remercier sa portière en lui demandant à déjeuner. M^{me} Mistenflûte refuse et s'en va en reprochant à Camusot de tirer le diable par la queue, mais de ne pas tirer assez fort, « parce que, lui dit-elle, si

vous tiriez assez fort, la queue vous resterait dans la main, et ne pouvant plus tirer le diable par la queue, vous nageriez dans l'opulence. » C'est clair. Camusot s'endort l'estomac creux et l'esprit rempli d'idées diaboliques. Une porte s'ouvre dans le mur, trois jeunes filles paraissent : l'une porte des bottes, l'autre un habit et un paletot, la troisième des provisions, toutes choses dont Camusot a également besoin, car il n'a plus que des chaussons de lisière et un caleçon. Ces trois jeunes filles sont trois voisines de Camusot, trois culottières auxquelles il n'a jamais parlé ; ce sont les trois anges qui ont veillé sa maladie. Elles se retirent par où elles sont venues. La fenêtre s'ouvre ; un monsieur, couvert d'un maillot en molleton gris, sous le prétexte d'être déguisé en singe, se précipite dans la chambre. Ce monsieur nous explique comme quoi, enfermé au violon pour écarts indécents au bal du Prado, il s'est enfui par les toits. Il s'approche du lit. Camusot, qui rêve à la queue du diable, s'empare machinalement de l'extrémité de la colonne vertébrale du monsieur déguisé en singe et il tire si bien que la queue lui reste dans la main. Le monsieur prend de nouveau la fuite. Camusot s'éveille, fort étonné de se trouver nanti d'une dépouille dont la possession concorde si bien avec son rêve. D'abord il a peur ; mais en apercevant une paire de bottes, il se dit que ce diable peut, après tout, être un bon diable. La vue du pantalon, du paletot et du déjeuner le confirme dans son opinion. On frappe à la porte : ce sont les gardes du commerce qui viennent arrêter Camusot, auteur de plusieurs lettres de change non payées à échéance. Camusot sort par la fenêtre en emportant la queue du diable.

Passons à côté chez nos amies les culottières. Toutes trois ont un vieil amant : Zoé, M. Roustoubique, huissier ; — Francine, M. Grattemboul, astronome ; — Nichette, M. Corisandre, adjoint au maire de Saint-Mandé. C'est un pantalon et un paletot, dont M. Grattemboul leur avait confié la confection, qu'elles ont donnés à Camusot. Toutes trois sont amoureuses de Camusot : Zoé a cancané avec lui au Prado ; Francine l'a vu par la fenêtre, et Nichette a été défendue par lui des gaudrioles insultantes d'un passant. Zoé nous apprend qu'en furetant chez Roustoubique, elle a trouvé un paquet de lettres d'amour adressées par la femme de Roustoubique au premier clerc de l'étude, Colimaçon. On frappe. C'est M. Roustoubique qui vient faire sa cour à Zoé. Tandis qu'il essaie de cueillir un baiser sur ses chastes lèvres, un grand bruit se fait dans la cheminée. Camusot arrive par cette voie peu usitée. Zoé s'enfuit. « Vous êtes un voleur ? — Mais non. — Votre passeport ? — Tenez, voilà un commandement de payer. — Vous êtes Camusot, je suis Roustoubique, l'huissier qui vous poursuit ; vous êtes pris. » Roustoubique demande une voiture par la fenêtre. Camusot, très-contrarié, en appelle à la queue du diable. Tout à coup un paquet de lettres tombe à ses pieds ; les lettres de Mme Roustoubique à Colimaçon. « Je publierai ces lettres, ou vous me rendrez mes lettres de change. » Roustoubique consent, — improbable de la part d'un huissier. Roustoubique s'en va. — Camusot s'en va aussi sans avoir vu les culottières. Deux des culottières s'en vont. Francine reste ; M. Grattemboul arrive. Il propose de donner à souper au trio. Francine accepte. « Je vais chercher les provisions et voir un jeune homme ; gardez-moi mon traité

d'astronomie. » Camusot est de retour chez lui. Colimaçon lui a écrit; il veut se battre en duel. Grattemboul paraît : « Votre parrain, M. Corisandre, m'a chargé de vous examiner; si vous ne savez rien, il vous déshérite. — Qu'est-ce que le méridien ? » Camusot a recours à la queue du diable. Les culottières ont entendu ; elles prennent le traité d'astronomie et soufflent à Camusot ses réponses. Grattemboul se retire satisfait. Camusot l'accompagne sur l'escalier. Nichette, qui a entendu Camusot lire la lettre de Colimaçon, entre dans la chambre pour savoir ce que c'est que ce duel. Camusot rentre; elle souffle la lumière. Elle veut sortir; mais la porte s'est refermée. Camusot croit que c'est le diable; il veut l'embrasser. De l'autre côté, Grattemboul entend dire : Ouvrez-moi, poussez la porte. Il pousse si bien qu'il tombe avec ses provisions.

Voulez-vous venir faire un tour à Saint-Mandé ? Aussi bien cela nous fournira l'occasion d'aller déposer une couronne sur la tombe d'Armand Carrel. Il y a bal costumé au profit des pauvres à Saint-Mandé; la fête est sous le patronage de M. Corisandre, adjoint au maire de l'endroit et aspirant à la vice-présidence du conseil de salubrité. M. Corisandre est triste : il est allé l'autre jour au Prado déguisé en singe; il a perdu sa queue, et il craint qu'un officieux ne vienne révéler aux habitants de Saint-Mandé la goguette de M. l'adjoint. — Monologue de M. Corisandre. — Arrivée de trois jeunes gens. Les trois jeunes gens sont nos trois culottières. Nichette a pris l'habit d'homme et s'est battue avec Colimaçon. Ses compagnes lui ont servi de témoins. — Arrivée de Camusot. Camusot raconte aux trois inconnues comme quoi il est possesseur de la queue du diable, comme

quoi ce matin encore le diable s'est battu pour lui. — Arrivée de MM. Roustoubique, Grattemboul et Corisandre. Roustoubique dit à Corisandre : « Ton filleul m'a fait chanter. » Grattemboul dit : « Ton filleul m'a volé mes habits. — Impossible! mon filleul est aveugle. Je lui ai envoyé 150 fr. pour payer le premier quartier de sa pension aux Quinze-Vingts. » — Apparition de Camusot. — Colère du parrain. — Camusot a recours à la queue du diable. — Nichette écrit à Corisandre : « Assurez le tiers de votre fortune à Camusot, rendez-lui votre amitié, et je vous épouse. » Le parrain se précipite dans les bras du filleul. Étonnement et sortie de Roustoubique et de Grattemboul. — Camusot apprend le sacrifice de Nichette. — Il n'y veut pas consentir; — et le voilà montrant à Corisandre la queue du diable. Corisandre croit que son neveu est en possession de son secret; il change la main de Nichette et sa fortune contre la queue. — Roustoubique et Grattemboul reviennent : l'un a gardé une lettre de change, l'autre réclame ses habits. « Mon parrain, agitez la queue du diable. » — Le parrain agite la queue du diable. — Francine et Zoé promettent à leurs amoureux de les épouser, s'ils veulent laisser Camusot tranquille, et tout s'arrange ainsi. Voilà ce que c'est que *la Queue du Diable*, la plus amusante bouffonnerie que la collaboration Clairville et Cordier ait enfantée, et ce n'est pas peu dire; on rit depuis le commencement jusqu'à la fin, car il y a des mots de quoi défrayer vingt vaudevilles ordinaires.

Mme Philippe est une ravissante créature; Laurent n'a pas besoin d'éloges; Coquet-Roustoubique a de bons moments; le reste de la troupe est du dix-septième ordre de province.

BERTHE LA FLAMANDE,

Drame en cinq actes, par MM. Molé-Gentilhomme et Guerout.

Charles II règne en Angleterre. Un des favoris du roi, le comte Lionel Mortimer, est amoureux de Lucy d'Herigdal, fille du duc d'Herigdal, décapité pendant les guerres civiles. Lucy aime Lionel; le roi aime Lucy. Lucy a perdu sa mère; elle ne peut se marier qu'avec le consentement d'une quincaillière de Nieuport qui est chargée de veiller sur elle. Lionel obtient ce consentement. Un courtisan fait croire au roi qu'il est aimé de Lucy. Déshonneur de Lucy. Mais la quincaillière, c'est la duchesse d'Herigdal, qui a cherché dans le commerce à refaire la fortune de sa fille et qui a réussi. La mère fait reconnaître l'innocence de sa fille.

On apprend là dedans que les perruques sont très-favorables aux voleurs; on voit un banqueroutier devenir le favori du roi d'Angleterre. On admire Mme Guyon, dont le talent est toute une épopée, une épopée populaire. Mlle Périga fait souffrir le spectateur et pour elle et pour lui. Nous avons la générosité de ne pas parler nominativement des autres acteurs, Laurent excepté. Mais nous demanderons à M. Desnoyers si c'est bien sérieusement, avec un pareil personnel, qu'il prétend remplacer les talents réels de l'ancienne troupe.

<div style="text-align:right">Cornélius Holff.</div>

GAITÉ.

LES CHARPENTIERS,

Drame en cinq actes, par M. Barrière.

J'ai écouté de toutes mes oreilles et je n'y ai rien compris, si ce n'est une tirade sur les billets de banque. On dit que M. Delamarre, de la *Patrie*, a collaboré à la chose, — je suis porté à le croire. — Ne pas confondre avec un compliment.

<div style="text-align: right">Cornélius Holff.</div>

— 14 août. —

THÉATRE-FRANÇAIS.

LE SAGE ET LE FOU,

Comédie en trois actes, par MM. Méry et Bernard Lopez.

Le Sage et le Fou! le fou — le vrai sage; le sage — le vrai fou : celui-ci l'homme du travail à la lampe attardée, de la vie en cravate blanche, des mœurs discrètes; un jeune homme rangé qui a toutes les vertus d'expérience; un jeune homme sans fortune et sans créanciers; un jeune homme du bois dont on fait les notaires, les maris et les héros de drame; celui-là l'homme du sentiment à fleur de cœur, vivant bon train, mangeant ses revenus, aimant à tous les étages,

traitant demain comme un faux de l'almanach; détaillant son cœur à cinq maîtresses sans maigrir,

Belge contrefaçon des mœurs orientales;

prêtant son mouchoir à l'une, à l'autre, à la grisette de la rue Vivienne, à la follette du quartier Breda, à la maîtresse d'hôtel garni, à la onzième muse, etc., menant le plaisir à toute bride, tapageur d'amour, l'homme du scandale, l'épouvantail des pères et des maris. Et le fou se marie et le sage reste garçon. Comment cela? direz-vous. C'est que le fou aime toutes les femmes, c'est que le sage aime une femme; c'est que le fou quitte un amour comme une paire de gants sales, c'est que le sage s'attache comme le lièvre; c'est que le fou donne cinq congés en un acte, c'est que le sage ne peut rompre une chaîne en trois; c'est que le fou s'enamoure un quart d'heure, c'est que le sage aime des cinq ans de suite et que ces cinq ans, cinq ans de promenades dans le clair-obscur du sentiment et les mains dans les mains avec une femme qui peint au pastel,— surgissent comme l'ombre de Banco au moment où il veut signer le contrat. Adieu l'étude déjà achetée en songe, les rentes et le ménage, l'avenir et l'ambition permise! Le fou ramasse la plume, le contrat, les beaux yeux de la cassette! il promet de ne plus être garçon, de s'occuper de la greffe des pêchers, et d'aller à la messe tous les dimanches.

Les vers sont de charmants vers de Saint-Charlemagne. Ah! monsieur Méry, nous n'oublions ni *Héva*, ni *la Floride*, ni *la Guerre du Nizam*. Quand reviendrez-vous aux jongles?

Leroux,—ce marquis palsembleu, ce talon rouge de

l'École des Bourgeois, habitué à traiter l'amour en grand seigneur, de haut en bas, — s'est fait amoureux bourgeois, prosaïque, convaincu, attendri. M. Maillard a eu de la verve, M^{lle} Favart a mis en sa diction une âme et une distinction bien faites pour expliquer la folie du sage.

<div style="text-align:right">Edmond et Jules de Goncourt.</div>

GAITÉ.

LA CHAMBRE ROUGE,

Drame en cinq actes et un prologue, par M. Théodore Anne.

La commode chose et l'utile invention, pour les auteurs, que la censure! Pauvre fille, elle ne croit remplir qu'un devoir, et elle rend des services! Si la pièce est mauvaise, c'est la faute de la censure! Si l'intrigue est mal coupée, c'est la faute de la censure! Si les mots sont édentés, c'est la faute de la censure! Si le français est bâtard, c'est encore et toujours la faute de la censure! Et si la pièce est sifflée, c'est probablement que la censure n'a pas même voulu laisser jouir sa victime d'une vie mutilée! N'accusons donc que la censure des ennuis que nous peut avoir causés l'audition de *la Chambre rouge!* Heureusement que les restaurateurs n'ont pas de censure à leurs fourneaux! L'immangeable cuisine qu'ils nous feraient manger! l'imbuvable vin qu'ils nous feraient boire!

C'est sans doute la censure qui aura retranché le rôle de Léontine dans *la Chambre rouge,* car Léontine devait nécessairement avoir un rôle dans *la Chambre rouge.* Conçoit-on une pièce à la Gaîté sans Léontine, la

délirante Léontine? Non, une telle idée n'a pu venir dans le cerveau de M. Théodore Anne, un homme grave et peu oseur; c'est cette malencontreuse censure qui aura retranché le rôle de Léontine. Eh bien! j'en suis fâché, car j'aurais été bien curieux de savoir comment Léontine intervenait dans *la Chambre rouge*. — Enfin, puisque la censure paraît ne l'avoir pas voulu, inclinons-nous et passons, mais non sans lui reprocher d'avoir accepté la moindre parcelle de *la Chambre rouge*. D'abord un drame qui s'appelle *Chambre rouge* doit être un récipient à revenants. La censure n'a pas voulu de revenants, et voilà comment la censure a fait ce que je vais vous dire de l'œuvre capitale de M. Théodore Anne, car M. Théodore Anne n'a pas mis moins de plusieurs années à tendre *la Chambre rouge*. Cette circonstance nous rappelle que, dans le dernier numéro du *Mercure de France,* un monsieur signait ainsi un proverbe versifié : 1839-45. Ceci indiquait que le monsieur avait mis six ans à le faire. Il aurait pu mieux faire, se faire décorer, par exemple.

Pendant plusieurs années, M. Théodore Anne s'est préoccupé du désir de populariser en France l'histoire de la Suède, et voilà comment, la censure aidant, il est accouché de *la Chambre rouge*. Reste à savoir ce que M. Lowenjheim, le spirituel et savant diplomate qui représente le gouvernement suédois à Paris, doit penser des travestissements de son histoire nationale. Vous n'êtes pas sans avoir entendu parler du roi de Suède Gustave II, Gustave-Adolphe, Gustave-le-Grand, le héros de la guerre de trente ans, l'épopée des Confusions racontée par Schiller? Vous croyez peut-être que Gustave eut pour successeur sa fille, la célèbre Christine?

Du tout. Gustave, à ce qu'il paraît, fut tué à Lutzen par l'amant de la reine, Coppen, et un brigand de ses amis, Grégoire. La reine Éléonore succède à son mari, et naturellement ce sont les assassins du grand homme qu'elle prend pour ministres. Mais ces ministres craignent la vengeance du prince royal, car il y a un prince royal, Charles-Gustave. Ce prince royal a une maîtresse, la comtesse Eudoxie, et de la comtesse Eudoxie une fille, l'incomparable Pauline. Le prince royal a envoyé son intéressante famille chercher un refuge chez sa nourrice, la vieille Michelin, la propre mère de ce coquin de Grégoire, ce qui prouve que les bons sentiments ne sont point héréditaires. Mais Coppen et son acolyte viennent pour arracher Eudoxie et sa fille à cet asile tutélaire. Le prince royal se trouve là fort à point pour passer son épée au travers du corps de Coppen, ce qui l'empêche de mener à bonne fin ses coupables desseins. A Coppen ont succédé, dans la faveur de la reine, le baron de Muller, le comte de Norberg, et autres gaillards d'une trempe également mauvaise. Des années se sont écoulées, et le prince royal a eu le temps de se remettre d'une alarme si chaude. Les affaires vont leur petit train à la cour, lorsqu'il prend envie à la reine Éléonore d'entrer dans la chambre rouge et d'y mourir; car il faut vous dire que, dans la famille des Wasa, l'usage est de passer par la chambre rouge pour aller au tombeau. La société Muller et compagnie s'apprête à substituer au prince royal son jeune frère, un prince de pâte molle, mais la reine Éléonore ne leur en donne pas le temps; elle meurt avant que la conspiration soit mûre, et Charles-Gustave, avec tambours et trompettes, se met majestueusement à la place de sa

mère. Charles-Gustave, qui sait à quoi s'en tenir sur les favoris de sa mère, exile Norberg et fait Muller ministre de la police. — Si c'est une épigramme, elle est bien mauvaise.—Charles-Gustave fait même grâce à Norberg et autres praticiens du même acabit. Ces scélérats n'acceptent leur grâce que pour mieux conspirer. Ce que c'est que d'avoir un cœur inaccessible aux doux sentiments de la reconnaissance! Cependant Pauline a grandi : l'âge des amours est arrivé, et Pauline n'a pas voulu perdre un instant. Elle aime un jeune officier nommé Yvan Dimitri. Yvan Dimitri aime également Pauline, dont il ignore l'illustre parenté. Charles-Gustave, qui est un bonhomme de père, est charmé de l'amour de sa fille, et les grâces pleuvent sur Yvan Dimitri, qui est fort étonné, car il a le bon goût de reconnaître n'avoir rien fait pour les mériter. Je ne sais pourquoi les conspirateurs ont besoin d'Yvan; ils lui font accroire que Pauline est la maîtresse de Charles-Gustave. Yvan trouve cette opinion assez probable, et se précipite sur lui pour l'assassiner. Mais le bonhomme de roi lui révèle la vérité, et Yvan se confondrait encore en excuses, si la toile n'était pas tombée. Voici que Charles-Gustave va dans la chambre rouge, pourquoi? Je n'en sais rien. Les conspirateurs profitent de l'occasion pour aller l'assassiner, mais ils ont compté sans le reconnaissant Yvan, qui les extermine avec un pistolet en guise de Durandal.

Devant Dieu et devant les hommes, j'affirme qu'il n'y a rien d'amusant dans tout cela.

<div style="text-align:right">Cornélius Holff.</div>

VAUDEVILLE.

LE TRAIT D'UNION,

Vaudeville en un acte, par M. Leroux.

Caroline veut épouser Soligny, un capitaine de cuirassiers, — tous les goûts sont dans la nature. — Mme Robichon, mère de Caroline, veut que sa fille épouse Beauvillain et non pas Soligny, qui n'est réellement qu'un butor. Caroline épouse Soligny, et Beauvillain est le trait d'union. Comprenez-vous? — Non. — Ni moi non plus. Cette pièce est des plus bêtes. Celui qui devrait inspirer de l'intérêt, Soligny, n'est qu'un homme grossier, qui ne nous inspire que le désir de lui donner une paire de soufflets.

Gil Perez, chargé du rôle de Beauvillain, a proclamé le nom de M. Leroux d'une manière comique, spirituelle, mais un peu inusitée. Le charmant acteur a été fort applaudi. M. Leroux n'a pas eu le bon esprit de ne point se plaindre. Gil Perez a été mis à une amende que le public lui rembourse largement en applaudissements.

<div style="text-align:right">Cornélius Holff.</div>

VARIÉTÉS.

LE ROI DES DRÔLES,

Vaudeville en trois actes, par MM. Duvert et Lauzanne.

Vivat Mascarillus, fourbûm imperator! Le roi des drôles! O vous qui avez lu *le Neveu de Rameau*, qui gardez dans votre souvenir cette figure surprenante, le Gam-

bara parasite du siècle des soupers; ô vous qui par moments vous êtes comme attendri à le voir presqu'un homme, ce valet-né, vivant dans le bourbier, qui de ses vices fait comme ses tailleurs et ses cuisiniers; ô vous qui vous rappelez ce monstrueux risible, ce misérable qui marche dans ses hontes comme dans une comédie, entre les rhéteurs et les faiseurs de sauces, partageant le matelas du cocher de M. de Soubise et le souper de M. Bertin; ô vous qui avez lu et relu ces pages d'abîme de Denis Diderot, — n'allez pas aux Variétés !

Messieurs Duvert et Lauzanne, vous venez d'apprendre ce qu'il en coûte pour braconner sur le drame psychologique, — le plus haut, le plus beau des drames! — Vous étiez les rois du vaudeville. Arnal vous devait presque autant que vous lui devez. Vous aviez le coq-à-l'âne, vous aviez le *vis comica*, vous aviez l'esprit, vous aviez la mémoire, vous aviez lu Henri Heine. *La Marseillaise*, c'est *le Ranz des vaches* de la liberté, — disait le *Reiselbider*; — vous disiez, vous, *le Ranz des vaches*, c'est *la Marseillaise* des bestiaux; et vous étiez applaudis, et les muses inférieures vous souriaient. C'est une mauvaise œuvre que votre *Roi des drôles*, et ce n'a pas même été un succès.

Où est-il, où est-il dans votre vaudeville, ce Panurge doctrinaire, réduisant tout à la mastication? « Tout, depuis le maréchal de France jusqu'au savetier, tout se fait pour avoir de quoi mettre sous la dent. » Ce cynique gourmand, ce frère de Siméon Valette, l'original du *Pauvre diable*, ce Diogène à genoux, où est-il dans vos trois actes, cet homme qui n'a jamais *sentinellé* l'avenir, roulant de fange en fange, d'entreteneur

en entreteneur, mangeant le présent, attablé à la vie? Où est-il l'homme-appétit, vivant du droit des filles, des laquais et des chiens, un épagneul à deux jambes, qui fait le beau, et à qui on jette par la gueule un souper de Messelier? Ah! comme il dit, il est un pauvre misérable! Pour vivre, il prend le mot d'un Bouret, un Trimalcion de finance! Un Bouret a la clef de sa gaieté, de ses chansons, de ses rires et de ses sourires! C'est un Triboulet sans fille. Quel rien et quelle platitude que cette vie! Lever les mains au ciel dès que le balourd parle, dire : Ah! qu'il est savant, et jurer qu'Hipparchus et Aratus n'approchaient point de sa capacité! — « Mais, monsieur, la voix de l'honneur est bien faible, quand les boyaux crient. »

... En grand pauvreté
Ne gît pas trop grand loyauté.

Dîner, souper et le reste. Ah! les plaisirs de toutes les couleurs, la volupté sans jupe, comme dit Voltaire, il est fait pour tout cela, le neveu de Rameeu. — Mais chanter, sauter, jouer à l'ordre, aux heures de monsieur; voix, esprit, le geste, la parole, la pensée, dépenser tout cela toute la journée; être gai, faire pouffer, médire, savoir les nouvelles, conter, être les mille langues d'une orgie, être brillant, être drôlatique sur un mot comme un automate, tout cela pour la mastication! — Mais les rissolettes à la Pompadour, la fricassée à la Sidobre! — Rappelez-lui son oncle, et *Castor et Pollux*, il s'écriera comme le Cappa de *la Courtisane*, dans Arétin : O suave! ô douce! ô divine musique qui s'échappe des broches chargées de cailles, de perdrix, de chapons. Et il appelle, et les yeux ardents,

bouche tendue, lèvres rebondies, il semble flairer des épices, des délices, son ventre se gaudit, il goûte au plat mirifique, et du vin il fait un petit lac dans sa bouche qu'il remue à menus coups de langue! — Il ne rougit qu'après souper, mais à jeun il fait tous les métiers, même les métiers sans nom. Des diamants, des dentelles, ma mignonne; des chevaux, des laquais! — J'aurai des dentelles, dit la petite; elle est prise, et le serpent touche quelques louis. — Mais, monsieur, « avoir la table, le lit, l'habit, veste et culotte, les souliers et la pistole par mois! » Et il montera des cabales avec Palissot chuté avec sa *Zarès*, avec Bret chuté avec son *Faux généreux*, avec Robbé le poëte, avec Corbie, avec Moeth, avec toutes les impuissances et toutes les jalousies! Il criera : Brava! à la petite Hus, cette parvenue coquine sans talent comme sans cœur, — (les jolis tours que M. de Cury jouait à M. Michon, de Lyon, chez Mlle Hus!); et la petite Hus lui donnera un reliquat de sa défroque, un relief de sa livrée, elle qui vient de recevoir de l'auteur de *l'Isle des Fous* un mobilier de 500,000 livres! Et il se pavanera, et il se vêtira d'infamie sans que sa digestion se trouble.

Dans cette symphonie du scepticisme qui a pour dernier mot : *l'important est d'aller librement à la garderobe*, vous le voyez tour à tour être fou, être raisonnable, être trivial, être sublime! Vous le voyez passer des *Indes galantes* à l'air des *Profonds abîmes;* il chante des gavottes, il chante les *Lamentations* de Jomelli; tantôt le front ouvert, l'œil ardent, la bouche humide de luxure; tantôt le visage défait, les yeux éteints, un cou débraillé, des cheveux ébouriffés, vous le voyez se rengorger, approuver, sourire, dédaigner, mépriser, chas-

ser, rappeler, pleurer, rire, se désoler, roucouler, grimacer, rêver, ricaner, crier, tousser, se prosterner, s'égosiller, minauder, hausser, baisser les épaules, s'éplafourdir, sangloter, siffler, lever les yeux au ciel, rire de la tête, du nez, du front, admirer du dos, imiter la basse, contrefaire le fausset ; vous le voyez faire l'abbé tenant son bréviaire, retroussant sa soutane; vous le voyez faire la femme jouant de l'éventail et se démenant de la croupe; vous le voyez faire Bouret avec son chapeau sur les yeux, les bras ballants; vous le voyez entrer dans la peau de tout le monde. Soudain voilà le comédien de Diderot qui se frappe le front avec son poing, se mord les lèvres dessus, dessous, saisit l'archet imaginaire, s'arrête, remonte ou baisse la corde, la pince de l'ongle, bat la mesure du pied, de tout le corps. Et il se jette à un clavecin idéal ; il prélude ; ses doigts volent sur les touches ; il place un triton, une quinte superflue ; il joue, il chante, il déclame, il accompagne enivré, inspiré ; il tâtonne, il se reprend ; la musique galope ; la voix tonne ou prie ; le français, l'italien se succèdent ; les airs de bravoure, les ariettes, les gigues, les triomphes, pêle-mêle tout cela sort du clavecin imaginaire. Il devient la femme qui se pâme de douleur; il devient « les eaux qui murmurent dans les endroits solitaires. » Puis, la tête perdue et les tempes noyées de sueur, il contrefait les cors, les bassons, les flûtes; il est à lui tout seul un opéra, les chanteurs, les danseurs, les spectateurs; et il se démène, et il a la fièvre, et il crie : *Monseigneur! monseigneur! laissez-moi partir... O terre! reçois mon or, conserve mon trésor, mon âme, mon âme, ma vie!... O terre!... Le voilà, le petit ami! le voilà, le petit ami! Aspetar si non venire... A Zerbina*

pensereta... Sempre in contrasti con te si sta... En ce gueux, il y a symptôme d'âme!

L'étourdissante comédie de Diderot avec ses deux acteurs, *Lui* et *Moi!* Et quel rôle que *Lui!* Il n'y a peut-être pas dans toutes les littératures un étalage plus disparate de sentiments, un heurt plus effrayant de passions, des transfigurations plus soudaines, une plus extravagante mimique, l'illuminisme, le syllogisme brutal, l'ordurier, le pathétique!

Frédérick Lemaître a joué dogmatiquement. Il a scandé ses phrases comme des sentences; il a pris le plus long pour faire rire... et puis, hélas! le temps s'en va.

Las! le temps non, mais nous nous en allons.

La voix perd les ressorts de la jeunesse. Les notes pleureuses, les accentuations basses et brisées abondent. Son jeu, traversé de quelques éclairs, a été tristement et laborieusement mené. Il eût fallu mordre et attendrir. Frédérick a joué de tout son cœur, de tout son zèle et de toute sa voix; mais je ne pense pas que Bouret eût donné à souper à un pareil drôle.

Nous allions oublier de dire que MM. Duvert et Lauzanne ont ajusté une intrigue au dialogue de Diderot. Rameau s'est marié une première fois sérieusement avec une femme qu'il a abandonnée. — Clarisse-Miroy a joué ce rôle de veuve involontaire avec gaieté et colère. Elle est vive, elle est alerte; son jeu a la tête près du bonnet; elle détache le soufflet; elle joue de la prunelle; elle est bien jalouse et bien femme. — On fait marier une seconde fois le sacripant à moitié ivre avec une petite demoiselle, mais par un semblant de *conjungo* où un laquais a fait office de curé. Après la céré-

monie, la demoiselle s'est trouvée dans un carrosse qui n'était pas celui de Rameau, et tout est dit, du moins pour Rameau, qui ne songe pas plus à sa première femme qu'à sa seconde. Pour se venger d'avoir été *plantée* là, Dorothée, — la femme légitime, — fait croire à Rameau que le second mariage a été sérieux, et que le curé était un curé pour de bon. Les trois actes se passent en terreurs de Rameau, qui se croit bigame et qui se voit pendu. La pièce finit au mieux, comme vous imaginez, et le neveu de Rameau promet, avant que la toile tombe, de prendre l'état d'honnête homme.

L'étourdissante comédie, toute stridente de rires qui font mal, — celle de Diderot!

<div style="text-align:right">Edmond et Jules de Goncourt.</div>

DÉLASSEMENTS-COMIQUES.

LA VEUVE TRAFALGAR,

Drame-vaudeville en trois actes, par MM. Wœstyn et Ch. Deslys.

Il y a quelques mois à peine, M. Wœstyn débutait dans la carrière dramatique par *Venutroto Ceffini*, une des plus spirituelles parodies de l'époque. Aujourd'hui, nous rencontrons M. Wœstyn armé d'un drame vaudeville en trois actes, dont M. Deslys lui aide à porter le fardeau. Et d'abord, pourquoi MM. Wœstyn et Deslys ont-ils donné à leur pièce ce titre : *la Veuve Trafalgar!* A la vue de ce titre, l'on croit que l'on va rire; du tout : l'on peut éprouver des émotions, je ne le nie pas, mais

l'on n'a guère envie de rire; et puis la veuve Trafalgar ne joue là-dedans qu'un rôle purement épisodique. Je ne connais rien de déplorable comme cet abus des étiquettes mensongères : sous le nom de champagne, nul ne serait bien aise qu'on lui servît du vin d'Argenteuil, et pourtant voilà ce que font les gens qui, après vous avoir bien promis de vous faire rire, vous calfeutrent dans une loge pour avoir, deux heures durant, le droit de vous donner le désir de savoir pleurer.

En ce temps-là il y avait dans l'Inde un nabab, — c'était dans le temps où il y avait encore des nababs, — qui avait une fille et des trésors, — la Compagnie des Indes avait oublié de passer chez lui; et le nabab était en guerre avec la Compagnie des Indes; et le nabab ne se pouvait cacher que lui, ses mannequins de soldats, sa fille et ses trésors ne seraient qu'une bouchée pour un escadron des dragons rouges. Or le nabab aimait beaucoup sa fille et ses trésors, — passion bien excusable chez un homme primitif. Le nabab était un homme peu perspicace; il confia sa fille et ses trésors à un capitaine anglais nommé Ramsey. Ai-je dit que la fille du nabab s'appelait Fatma? — On l'a deviné, car à quoi bon être Indienne si ce n'est pour s'appeler Fatma? Le nabab était peu perspicace, mais il était très-défiant; en confiant sa fille au capitaine anglais, il en exigea un reçu en bonne forme qui resta déposé entre les mains d'un banquier indien, du nom fort peu indien de Pharinga. Fatma aime un jeune officier anglais répondant au nom de Richard; mais Fatma est vindicative comme une prêtresse de Jagernath, et elle médite les desseins les plus sinistres contre ce pauvre Richard qu'elle a vu presser une jeune fille sur son sein, ou se presser sur

le sein d'une jeune fille, — comme vous l'entendrez. Le nabab est tué, comme il devait arriver. Pharinga remet, je ne sais pourquoi, à Richard le reçu de Ramseÿ. Richard aimait déjà Fatma, mais il l'aime bien plus encore quand il connaît l'importance de la dot. Or voilà Richard à la recherche de Fatma, tandis que Fatma est à la recherche de Richard. Ce que c'est que de ne pas s'entendre! Ramsey arrive en qualité de commodore à l'escadre où est Richard. Richard, je ne sais pourquoi, se fait passer pour Pharinga et vient forcer Ramsey à reconnaître l'authenticité du reçu; mais Richard apprend en même temps que Fatma va épouser sir Arthur, le neveu de Ramsey, un jeune homme qui est aimé de sa sœur, à lui Richard. Le même Richard, furieux, insulte le commodore. Celui-ci le fait arrêter et l'envoie devant le conseil de guerre. Les affaires de Richard me font l'effet d'aller très-mal. Mais un marin tout dévoué à Richard, Trafalgar, a reconnu dans la femme de Ramsey sa légitime épouse; il la menace d'une accusation de bigamie, si elle ne change pas les dispositions de Ramsey. Sollicité par l'ex-madame Trafalgar, et gagné par son neveu qui lui promet une approbation pure et simple de son compte de tutelle, s'il consent à faire grâce au frère et à lui laisser épouser la sœur, le commodore absout Richard, qui va épouser Fatma, très-satisfaite d'apprendre que son amant n'avait pressé sur son sein que sa sœur, — la même qui se va marier avec sir Arthur.

Voilà la pièce : il n'y a de comique que les angoisses de la veuve Trafalgar, et encore le chantage si heureusement pratiqué par Trafalgar vient faire ombre au tableau. Du reste, la pièce est purement écrite et assez

habilement disposée. Je signale seulement cette tendance ultra-réaliste à l'introduction du chantage dans la chose dramatique, qui depuis quelque temps se fait remarquer dans la plupart des dénoûments.

<div style="text-align:right">Cornélius Holff.</div>

QUI PAIE SES DETTES S'ENRICHIT,
Vaudeville en un acte, par M. Bondois.

Il y a des gens qui croient qu'il suffit de faire un paradoxe pour avoir de l'esprit; à ce compte, ceux qui prétendent que rien n'est bon comme la soupe aux choux, auraient autant d'esprit que Voltaire. Il y a des paradoxes spirituels, il y a des paradoxes qui ne sont qu'ingénieux, il y en a qui sont fort sots.

De ce qu'un proverbe est, il ne s'ensuit pas qu'il soit juste. La sagesse des nations peut se tromper, les nations se trompent si souvent! La sagesse des nations peut être bête, les nations sont si bêtes! Je possède 4, je dois 3, je paie 3, il me reste 1; — je possède 4, je paie 4, il me reste 0, c'est là ce que l'on appelle s'enrichir. Dans le premier cas, j'appelle cela s'appauvrir; dans le second, se ruiner. Ah! c'est que l'arithmétique a des rigueurs inflexibles! Je ne dis pas qu'il faille ne pas payer ses dettes, mais je dis que payer ses dettes n'est pas le moyen de s'enrichir, et j'en appelle à la bonne foi de tous ceux de nos contemporains qui ont fait fortune : est-ce bien en payant intégralement tout ce qu'ils devaient, qu'ils se sont enrichis? Payer ses dettes est une action fort louable qui doit satisfaire la conscience de l'homme, mais il ne faut cependant pas s'abuser sur la vivacité des jouissances que peut procurer cette action. Bienheureux les créanciers de M. Bon-

dois, si M. Bondois a des créanciers, — ce que j'ignore complétement! — mais M. Bondois croit-il avoir prouvé que : qui paie ses dettes s'enrichit?

Le chevalier est amoureux de la marquise. La marquise ne voit pas d'un mauvais œil les assiduités du chevalier. Le marquis, pour se débarrasser du chevalier, lui donne les fonds nécessaires à l'achat d'un régiment. Au lieu d'acheter un régiment, le chevalier paie ses dettes, et, plus tard, il obtient un régiment. En détournant les fonds de l'usage auquel les destinait le donataire, le chevalier a commis un vol : — c'est le mot. Et qui est-ce qui triomphe à la fin? C'est le vol en la personne du chevalier. Donc, avec d'excellentes intentions, M. Bondois a fait une pièce parfaitement immorale. — O caissiers, n'allez pas aux Délassements-Comiques!

Du reste, si M. Bondois a fait une mauvaise action, il n'a pas fait une mauvaise pièce! Le tentateur! comme il a ruolzé la pilule! Un dialogue très-gai, très-leste, très-spirituel, très-fin et très-français!

<div style="text-align: right;">Cornélius Holff.</div>

— 21 août. —

OPÉRA-COMIQUE.

LES DEUX JACKET,

Opéra-comique en un acte, paroles de M. de Planard, musique de M. Cadaux.

Amusante et spirituelle bouffonnerie.

GYMNASE.

LES AVOCATS,

Comédie en trois actes, par M. Dumanoir.

Également amusante et spirituelle bouffonnerie.

VAUDEVILLE.

LE BAL DE LA HALLE,

Vaudeville en un acte, par MM. Clairville et Choler.

Très-amusante et très-spirituelle bouffonnerie.

THÉATRE-NATIONAL.

LA CHATTE BLANCHE,

Féerie en vingt-deux tableaux.

De plus en plus spirituelle et de plus en plus amusante bouffonnerie.

HIPPODROME.

Très-sotte et très-ennuyeuse bouffonnerie.

Décidément, la semaine a été très-bouffonne.

<div style="text-align:right">Cornélius Holff.</div>

— 28 août.

VAUDEVILLE.

MÉRIDIEN,

Vaudeville en un acte, par MM. Clairville, Raymond Deslandes et Pol Mercier.

La scène se passe aux Sables d'Olonne; — elle aurait pu se passer à Cannes sans que j'y visse le moindre inconvénient.

Méridien est marin, car, quand on s'appelle Méridien, on ne peut être que marin, à moins d'être géographe. Méridien a donc épousé Claire, et, aussitôt après son mariage, il est reparti. Claire, qui n'aime pas la solitude, s'ennuie en l'absence de son mari. Pour le faire revenir, elle lui écrit qu'elle est mère. Méridien répond que, pour goûter les jouissances inconnues de la paternité, il va revenir au plus vite. Claire a pour amis les époux Barillard : les époux Barillard ont une fille. Méridien arrive et demande son enfant. Claire n'ose tout d'abord avouer sa supercherie, et elle présente la fille des époux Barillard comme sa fille. Méridien eût préféré un fils, mais il n'y a pas moyen de faire que ce qui n'est pas soit. Méridien prend son parti, et il se console en pensant qu'il pourra faire mieux une autre fois; mais Barillard, qui n'est pour rien dans la ruse de Claire, ne sait comment le désabuser de son erreur. Il court à la mairie, et, comme on est très-expéditif aux Sables d'Olonne, il rapporte un extrait de naissance qu'il met sous les yeux de Méridien; il lui apprend en

même temps qu'il a vu sur les registres de l'état civil l'adoption d'un enfant par Claire, — il y a de tout, sur ces registres; — cet enfant, c'est le fils d'une jeune fille abandonnée par Méridien et morte de chagrin. — Méridien embrasse Claire et prend avec le public l'engagement d'avoir des enfants pour de bon!

C'est une de ces pièces dont on ne dit rien : on en jouerait mille de cette nature sans inconvénient comme sans profit : on n'en jouerait pas du tout que nul ne songerait à s'en plaindre.

<div style="text-align: right">Cornélius Holff.</div>

DÉLASSEMENTS-COMIQUES.

LA DIPLOMATE SANS LE SAVOIR,

Vaudeville en deux actes, par M. Ch. Potier.

Connaissez-vous l'Allemagne? — Non. — Eh bien! allez aux Délassements-Comiques, et, puisque vous ne connaissez pas l'Allemagne, rien ne vous peut empêcher de croire que vous êtes réellement en Allemagne.

De par M. Charles Potier, vous voilà à la cour d'un grand-duc allemand : lequel? me direz-vous. — Je n'en sais rien; il y a peu de grands-ducs allemands, et bien sûr que M. Charles Potier n'a pas voulu mettre sous les yeux du Français, né malin, les détails intimes du ménage de mon grand-duc à moi, celui dans les États duquel j'ai l'ineffable bonheur d'être né; mon patriotisme se révolterait, et, par la tonne d'Heidelberg, je ferais repentir M. Charles Potier de ses indiscrétions.

Figurez-vous un grand-duc quelconque, un grand-duc dont les états indéfinis sont situés dans le royaume

de la fantaisie. Ce grand-duc aime une jeune fille, Bathilde Rossi, une charmante personne qu'il ne faut pas confondre avec la comtesse Rossi. Bathilde est artiste, et artiste de beaucoup de talent. Est-ce son talent, sont-ce ses beaux yeux qui ont séduit le prince? — Je ne vous le dirai pas. — Le fait est que le grand-duc est amoureux de Bathilde, comme j'ai eu l'honneur de vous le dire, et que Bathilde lui rend amour pour amour, mais pas un baiser avec; car Bathilde est sage autant que belle, sage autant qu'on peut l'être aux Délassements-Comiques. Ce grand-duc et l'artiste roucoulent avec un ensemble digne d'un meilleur sort, je ne crains pas de le dire, lorsque survient à la cour un envoyé du duc de Carinthie, — un autre duc du pays de la fantaisie. Et savez-vous ce que vient faire cet envoyé? Proposer au grand-duc la main de la fille de son maître. Jamais employé ne vint plus mal à propos. Vous me direz : Qu'importe? L'amoureux est grand-duc ou il ne l'est pas? S'il est grand-duc, qu'il le montre; — pas du tout : car, s'il n'épouse pas la fille du duc de Carinthie, c'est la guerre; et le grand-duc, qui aurait pu être membre du congrès de la paix, ne goûte point du tout une pareille perspective. Sacrifiera-t-il son amour à son repos? sacrifiera-t-il son repos à son amour? S'il en croit son sénéchal, il sacrifiera son amour à son repos. Heureusement pour Bathilde et pour le grand-duc lui-même qu'un des confidents du prince, le comte ***, n'est pas de l'avis du sénéchal; heureusement pour tout le monde que le comte a pour femme Mme Taigny, une artiste qui est l'amie de Bathilde, et qui, remuante comme une intrigue de la comédie italienne, se promet de servir à la fois les principes et l'amitié. D'abord,

pour affaiblir l'ennemi, elle commence par détacher du parti de l'ambassadeur carinthien le sénéchal peu perspicace, auquel elle fait croire que si le prince n'épouse pas la fille du duc de Carinthie il épousera sa fille, à lui, sénéchal. Il n'en faut pas tant pour complètement changer les vues du sénéchal. Mais ce n'est pas tout, il faut donner le change à l'envoyé du duc de Carinthie : la comtesse y a pensé. Elle donnera un bal pour occuper la cour en général et le diplomate en particulier, et, tandis qu'on dansera, le prince s'échappera à la faveur de la confusion pour épouser en secret sa bien-aimée Bathilde. Mais l'envoyé du duc de Carinthie, qui est un homme très-fin, intervient au moment suprême, et le grand-duc va céder à ses menaces, lorsque l'envoyé apprend que Bathilde est sa nièce, la fille de sa sœur, jadis séduite par son maître; l'envoyé, dans sa colère, ne s'oppose plus au mariage, qui a lieu, au grand ébahissement du sénéchal. Le grand-duc et Bathilde se marient, et j'espère qu'ils auront beaucoup d'enfants.

La Diplomate sans le savoir, c'est Mme Taigny, qui a joué ce rôle avec beaucoup de grâce et de finesse.

Est-ce que les femmes ont besoin d'être diplomates? N'ont-elles pas leurs moues et leurs sourires?

<div style="text-align: right">Cornélius Holff.</div>

— 4 septembre. —

ODÉON.

RÉOUVERTURE.

MARIE DE BEAUMARCHAIS,

Drame en cinq actes, imité de Goethe, par Galoppe d'Onquaire.

LES FILLES SANS DOT,

Comédie en trois actes, par MM. Bernard Lopez et Auger Lefranc.

Un ami rendit service à un de ses amis. — Le beau conte! — Non, monsieur, c'est une histoire.

Quelques mois après, l'ami obligeant vint trouver l'ami obligé. Il avait l'air solennel. — Mon ami, lui dit-il, je viens à mon tour te demander un service. — Volontiers, dit l'autre qui voulait s'acquitter. — Jure-moi d'abord que tu me le rendras. — Je te le jure... si je puis toutefois. — C'est bien; et ici le ton de l'obligeant tourna au tragique. Il y eut dans sa voix des notes Théramène. Il rapprocha son fauteuil du fauteuil de son ami, et lui parla mystérieusement à l'oreille. — Que me demandes-tu? dit l'autre, que me demandes-tu?... Enfin, que ta volonté soit faite!

Huit jours après, l'obligé — était membre du comité de lecture de l'Odéon. Voilà ce qui s'appelle vaillamment tenir sa parole. Aussi, croyez-vous qu'il l'eût donnée s'il eût su de quoi il s'agissait? — Non. Eh bien! monsieur, touchez là, je ne le crois pas plus que vous.

Se méfier, comme disait Proudhon. On croit qu'un ami va vous mener dîner chez lui et vous faire prendre du café.fait par sa femme; on croit qu'il va vous emprunter de l'argent; on croit qu'il va vous demander d'aller avec lui au Cirque; on s'attend à tout; mais voilà que l'ami ne vous demande ni de venir *casser* un gigot chez lui, ni de l'obliger d'un prêt, ni de le mener au Cirque; il vous demande ce qu'on n'ose demander qu'à l'oreille : il vous demande, — Laforce, mon compositeur, écrivez-moi cela en belles majuscules, — D'ÊTRE MEMBRE DU COMITÉ DE LECTURE DE L'ODÉON.

« Oh! le conseil des dix! » comme disait Angelo. Ah! madame, être de ce comité, c'est pendre à un fil. C'est une sombre et sévère condition, madame, d'être là penché sur cette fournaise ardente qui s'appelle des manuscrits, le visage toujours couvert d'un masque, faisant une besogne de juré, entouré de comédies mal venues et de drames étiques, redoutant sans cesse quelque explosion et tremblant à chaque instant d'être tué raide par une tragédie, comme l'alchimiste par son poison! — Ah! madame, entendre des tragédies dans son mur!!!

Oh! le conseil des dix! — Ils ne sont pas même dix à l'Odéon. Je ne sais plus combien ils sont. Des hommes que pas un de nous ne connaît et qui connaissent tous ceux de nous qui ont eu dix-huit ans et fait un drame en rhétorique; des hommes qui décident si vous serez joué par M. Metrême, et qui n'ont ni simarre, ni étole, ni couronne, rien qui les désigne aux yeux, rien qui puisse vous faire dire : Celui-ci en est!

M. Boulay de la Meurthe en est. Il en est le président.

On ne peut pas dire que M. Boulay de la Meurthe soit une cinquième roue de carrosse à l'Odéon. Il dort — activement.

M. le baron de Noé en est. M. le baron de Noé a eu l'esprit d'être le père de N. Cham, notre Cruiskhank. Il paraît que s'il pèche dans ses verdicts, il pèche du bon côté, du côté de l'indulgence.

M. Audibert en est. M. Audibert est dentiste. Voilà tout ce que nous avons pu savoir de ses opinions littéraires.

Vient un maître de pension, dont j'ai oublié le nom, et qui vote toujours avec M. Audibert.

Viennent trois ou quatre auditeurs involontaires pris dans une battue, comme la personne dont nous parlions tout à l'heure.

Vient enfin M. Altaroche.

On nous a dit à l'oreille que M. Altaroche avait beaucoup d'influence sur M. Audibert, avec qui vote le maître de pension.

Avec la sienne, cela fait trois voix à M. Altaroche. Il paraît qu'avec ces trois voix, M. Altaroche fait des prodiges de majorité.

Les plaisanteries les meilleures et les plus gaies finissent par s'user. Un journal de théâtre parlait dernièrement comme d'éventualités probables de la retraite de M. Altaroche, et peut-être de la retraite de la subvention de l'Odéon. — Je doute que M. Altaroche, même avec la voix de M. Audibert et la voix de son co-votant, parvienne à faire une majorité de mécontents contre une pareille mesure.

<div style="text-align:center">Edmond et Jules de Goncourt.</div>

— 14 septembre. —

THÉATRE-LYRIQUE.

SI J'ÉTAIS ROI!

Opéra-comique en trois actes et quatre tableaux,
par MM. Dennery et Brésil.

Il y avait une fois dans l'Inde un homme très-pauvre. — Était-ce un brahme? Non. Un *ajous* ou roi? Non. Était-il de la caste des *mondelliars* et des *vellayer*? Non. De la caste des laboureurs ou des bergers, des *eudier* ou des *appouraker*? Non. Était-il de la caste des *saaner* qui recueillent la liqueur des cocotiers? Encore non. Était-il blanchisseur, *vamer*? Non encore. *Chetti* ou marchand? Non. Était-il un de ces parias *jadi illudavergneul*, gens sans caste? Non; mais il tenait le milieu entre le paria et le chetti. Il était pêcheur; il se nommait Zéphoris, et il avait une très-jolie sœur qui s'appelait Zélide.

Zélide aimait Piféar, un pêcheur, et Piféar aimait Zélide; mais il paraît que, même aux bords du Gange, le *sans dot* est une terrible chose, et le jour des noces ne sonnait pas. Les amis, les *moroussou kappou vandlou* n'avaient pas encore conduit la fête des épousailles.

Zéphoris, un jour qu'il tirait ses filets de l'eau, avait entendu un cri; il avait vu une femme qui se noyait. Il s'était mis à la nage et il l'avait sauvée. Cette femme, qu'il avait tenue délirante de peur, éperdue et mourante entre ses bras, et qu'il n'avait jamais revue, il l'aimait.

Et sa sœur le voyait triste et lui disait : « Qu'as-tu,

frère? » — Et le pêcheur lui prenait tristement la main. et mâchait son bétel sans lui répondre.

Un beau jour, le pêcheur se coucha près du Gange, enveloppé dans son *koupeatti*; il se pencha sur le coude, écrivit sur le sable : « Si j'étais roi ! » et s'endormit.

Le roi vint à passer près du pêcheur. Il vit ce beau rêve écrit sur le sable par ce malheureux; il fit signe à ses *choubdars*, et Abou-Hassan, — je me trompe, Zéphoris fut porté au palais, endormi.

« Les officiers déshabillèrent Zéphoris, le revêtirent de l'habillement de nuit du roi et le couchèrent selon son ordre. Personne n'était encore couché dans le palais. Le roi fit venir tous ses autres officiers et toutes les dames, et quand ils furent tous en sa présence : — Je veux, leur dit-il, que tous ceux qui ont coutume de se trouver à mon lever ne manquent pas de se rendre demain matin auprès de cet homme que voilà couché dans mon lit, et que chacun fasse auprès de lui, lorsqu'il s'éveillera, les mêmes fonctions qui s'observent ordinairement auprès de moi. Je veux aussi qu'on ait pour lui les mêmes égards que pour ma propre personne et qu'il soit obéi en tout ce qu'il commandera. On ne lui refusera rien de ce qu'il pourra demander et on ne le contredira en quoi que ce soit de ce qu'il pourra dire et souhaiter. Dans toutes les occasions où il s'agira de lui parler ou de lui répondre, on ne manquera pas de le traiter de majesté. En un mot, je demande qu'on ne songe non plus à ma personne tout le temps qu'on sera près de lui, que s'il était véritablement ce que je suis, c'est-à-dire le roi et commandeur des croyants. Sur toutes choses, qu'on prenne bien garde de se méprendre en la moindre circonstance. »

Et voilà le pêcheur qui s'éveille en pleine royauté, en un palais « magnifique et superbement meublé, avec un plafond à plusieurs enfoncements de diverses figures, peint à l'arabesque, orné de grands vases d'or massif, de portières et d'un tapis de pied or et soie. » Voilà Zéphoris, se frottant les yeux, aussi ébahi que le Sly de *la Méchante Femme mise à la raison :*

SLY.

Au nom de Dieu, un pot de petite bière !

UN DES GENS.

Plairait-il à votre seigneurie de boire un verre de vin de liqueur ?

UN AUTRE.

Votre grandeur voudrait-elle goûter de ces confitures ?

UN TROISIÈME.

Quelle parure votre grandeur veut-elle mettre aujourd'hui ?

SLY.

Je suis Christophe Sly. Ne m'appelez ni *votre grandeur* ni *monseigneur*. Je n'ai jamais bu de vins étrangers de ma vie, et si vous voulez me donner des confitures, donnez-moi des confitures de bœuf. Ne me demandez jamais quel habit je veux mettre. Je n'ai qu'un habit comme je n'ai qu'un dos ; je n'ai pas plus de bas que de jambes, pas plus de souliers que de pieds, et souvent même plus de pieds que de souliers ; encore mes orteils montrent-ils leur nez au travers de la semelle.

Mais voici qu'une jeune esclave chante à Zéphoris ces paroles d'un poëte oriental :

« O roi fortuné! tu te sers de lances comme de roseaux à écrire; les cœurs de tes ennemis sont pour toi des feuilles de papier et leur sang est pour toi de l'encre. »

Je ne rêve pas! je suis roi! — dit Zéphoris, et cinquante *devadassi*, belles comme la fleur épanouie du lotus, l'entourent et dansent à ses côtés, enivrantes!...

— Je suis roi! dit Zéphoris. Et voilà la sœur du roi, la princesse Néméa, qui entre; et Zéphoris reste haletant, éperdu, retenant son souffle, tenant son cœur. La princesse Néméa est la femme qu'il a sauvée.

Il la reconnaît; c'est elle, c'est bien elle qu'il a pressée contre sa poitrine. Mais, hélas! si son cœur parle, sa langue est enchaînée. Le prince Cador, un parent du roi, un homme mauvais, « qui fait surgir le mal, » lui a fait jurer de ne jamais se révéler à la femme qu'il a sauvée. Zéphoris a promis, et le prince Cador, qui a arraché à Zéphoris tous les détails du salut de la princesse, se fait passer auprès d'elle pour son sauveur.

Le roi fait reporter Zéphoris en sa cabane, et le pauvre pêcheur, éveillé de son rêve d'un jour et pleurant son amour, jette tristement ses filets en chantant ce chant de douleur :

« Ne vois-tu pas le fleuve sur les bords duquel le pêcheur se tient immobile pendant toute une nuit éclairée par les étoiles répandues sur le firmament?

« Le pêcheur lance les cordes de ses filets, le vent les secoue, et son œil reste fixé sur leurs mouvements.

« Il passe la nuit, se réjouissant d'avance de ce que quelque gros poisson viendra se jeter dans la trappe mortelle,

« Pendant que le seigneur du palais y passe la nuit tranquille et au sein des plaisirs.

« Il s'éveille de son doux sommeil et retrouve dans ses bras un faon qui s'était emparé de son cœur.

« Gloire à Dieu, qui accorde à celui-ci et refuse à celui-là ! l'un prend le poisson et l'autre le mange. »

Il chante, et soudain la princesse Néméa court à lui et lui dit qu'on veut le tuer. Cador arrive et tire son sabre pour se débarrasser du pêcheur, qui seul sait sa ruse. La princesse Néméa se jette devant le pêcheur et dit à Cador : Vous ne le tuerez qu'après moi ! — Néméa aime Zéphoris ; elle sait qu'elle lui doit la vie. Cador est démasqué. Le pêcheur épouse la princesse, et Piféar et la charmante Zélide peuvent se donner le *taly* de mariage. Ce sera un bel et joli ménage, et Mlle Zélide observera sans doute tous les articles du code indien. Que les jeunes mariées françaises nous permettent de citer là-dessus le *Padma-Pourana* : « Il n'y a pas d'autre Dieu sur la terre pour une femme que son mari. — Que son mari soit contrefait, vieux, infirme, repoussant, violent, débauché, sans conduite, hantant les mauvais lieux, courant à droite, à gauche, vivant sans honneur; qu'il soit aveugle, sourd, muet ou difforme; en un mot, quelque défaut qu'il ait, quelque méchant qu'il soit, une femme, toujours persuadée qu'il est son Dieu, doit lui prodiguer ses soins, ne faire aucune attention à son caractère, ne lui donner aucun sujet de chagrin. — La femme évitera de remarquer qu'un autre homme est jeune, beau et bien fait. — Elle doit se baigner tous les jours, se frotter le corps d'eau de safran, se vêtir d'habillements propres, peindre avec de l'antimoine le bord de ses paupières, tracer sur son front quelques signes

rouges qui la feront ressembler à Laqchimy. — Son mari absent, elle ne fera pas ses ablutions, ne s'oindra pas la tête d'huile, ne se nettoiera pas les dents, ne rognera pas ses ongles, ne mangera qu'une fois par jour, ne couchera pas sur un lit et ne portera pas d'habits neufs. — Si le mari chante, la femme doit être extasiée de plaisir; s'il danse, le regarder avec délices; s'il parle de science, l'écouter avec admiration; enfin, en sa présence, être toujours gaie et ne jamais témoigner de la tristesse ou du mécontentement. »

Voilà le libretto. C'est un conte des *Mille et une Nuits* fort amusant et que le public a fort applaudi.

La pièce est montée avec luxe, avec entente. Un mot sur les costumes. M. Ballue les a dessinés comme un Human de Delhy ou de Bombay. Le talent de M. Ballue va à ces féeries du costume oriental; il accroche les pierreries, les escarboucles; il jette la soie sur le velours, l'or sur la gaze avec un luxe de nabab. Cette fois, M. Ballue n'a rien épargné; il s'est rappelé qu'un voyageur affirme qu'il s'use, par an, de pierreries dans l'Inde, environ un million, rien que par le frottement. Il a sorti tout son écrin. Il a donné à ses différents personnages ce caractère évasé par en bas qu'on trouve dans toutes les miniatures indiennes sur talc. Il a chaussé ses grands personnages de superbes *papassi*; il leur a jeté aux épaules l'*angui* or et argent. Il a fait jouer dans l'*angui* le *sagalatou* d'écarlate. Il a ramagé les tuniques des fleurs roses du *bauhinia*. Il a mis à ses *behras* des *langoutti* fort convenables; et s'il n'a pas vêtu ses danseuses des cent aunes de mousseline bleue et rose, bordée d'argent, d'usage là-bas, — c'est que le corps de ballet s'y est opposé.

M. Laurent, — le roi, — a eu toutes sortes d'élégances efféminées et de sourires asiatiques. Il porte d'une remarquable façon son costume et son rôle. Il s'est fait le profil de ces princes que Jacquemont a croqués en son voyage. — M. Talon, — Zéphoris, — a toute l'étoffe qu'il faut pour devenir un acteur de Paris. — **M. Junca** a joué son vilain rôle de traître avec conscience. — Nous nous demandons pourquoi la direction ne tire pas un meilleur parti de cet acteur.

Mme Colson a eu de l'âme. Mlle Rouvroy, — chargée d'un rôle secondaire, — a donné à la pièce comme une grâce et un sourire. Les critiques de Bagdad ont pour leurs chanteuses aimées deux vers. Que la Parisienne nous permette le compliment des Scudo persans :

« Une gazelle passa légèrement les doigts sur le luth ; au son de ses accords, l'âme rêva. »

<div style="text-align: right">Edmond et Jules de Goncourt.</div>

GYMNASE.

LE DÉMON DU FOYER,

Comédie en deux actes, par Mme George Sand.

Le cardinal de Richelieu, qui faisait de la bonne politique, se plaisait à faire de mauvais vers.

Certain chimiste contemporain manque vingt découvertes par an, en perdant son temps à mal jouer du violon.

Mme Sand fait des pièces. Qui dira combien de chefs-d'œuvre cette déplorable manie nous aura fait perdre! Encore si Mme Sand faisait des drames! Ah! bien oui;

ce qu'il lui faut, ce sont des comédies, — des impossibilités pour la nature éminemment sérieuse de son talent. Sans doute, pour faire une bonne comédie, il faut être sérieux, mais il faut aussi être parfaitement sceptique, et Mme Sand, nature généreuse et sympathique, ne saurait être sceptique. Elle a beau étudier, elle a beau observer, elle a beau voir, elle juge des autres par elle-même, cette femme transfigurée par l'amour de l'idéal : Mme Sand entend et voit par le cœur, la pire manière de voir et d'entendre ; ni ses yeux, ni ses oreilles ne lui servent de rien. Elle sent, mais elle ne voit pas, elle n'entend pas.

Deux hommes, dans ce siècle, ont seuls compris la comédie : l'un l'écrivait, l'autre la crayonne ; l'un s'appelait Balzac, l'autre s'appelle Gavarni. Mais ces deux hommes-là, madame, n'étaient pas des croyants comme vous. Ils ne s'éprenaient d'enthousiasme ni pour les hommes ni pour les choses. Ils tenaient l'humanité à distance, l'un au bout de sa plume, l'autre au bout de son crayon ! Et voilà comment ils ont fait la vraie comédie !

Mais vous, madame, oh ! vous êtes trop bonne ; votre rire est joyeux, mais il n'a rien de railleur ; votre plume est une plume ; ce n'est pas un scalpel comme celle de Balzac.

A quoi bon chicaner Mme Sand sur son talent comique ? C'est faute d'un autre mot sans doute qu'elle a intitulé *le Démon du foyer* comédie, car il ne peut y avoir là une réelle intention de comédie.

Nous sommes en Italie ; mais cette fois, Dieu merci ! il ne s'agit pas d'une pièce italienne : il y a un maëstro et une diva, tout comme dans *Consuelo !* mais ce

n'est pas l'intérêt de cet admirable roman, avec ses suaves et poétiques détails !

Une femme est morte laissant trois filles : Nina, Camille et Flora. Le maëstro Santarelli a recueilli les trois enfants. Nina est une excellente femme de ménage; Camille est une admirable cantatrice; Flora est une charmante femme; elle n'a que deux défauts : pas de talent et énormément de vanité. Santarelli, tout comme M. Marc Fournier, joint la qualité d'impresario à celle de maëstro; il dirige le théâtre de la Scala à Milan. La veille du jour où nous faisons connaissance avec la famille, Camille a obtenu un de ces succès qui font époque dans la vie d'une actrice. Au nombre de ceux qui l'ont entendue et applaudie, est un furieux dilettante, marquis de je ne sais trop quel marquisat. Arrivé tard au spectacle, le marquis a été relégué au fond d'une loge; il n'a pu voir, mais il a entendu; c'est tout ce qu'il faut au dilettante : il a entendu, et il est dans l'enthousiasme. Tout comme certain personnage de *Consuelo*, il ne songe qu'à connaître celle dont la voix l'a charmé, et comme il connaît le maëstro, rien ne lui sera plus facile. Il demande à être présenté à la prima donna; Santarelli n'y voit aucun obstacle, et le marquis reste seul sur la scène pendant que le maître va chercher son illustre élève. Survient une femme; le marquis croit que c'est Camille; ce n'est que Flora, et le ton passablement leste de son idole va le dégoûter d'un amour naissant, lorsque paraît Camille. Heureux de son erreur, le marquis reporte son encens à qui de droit. La haine de Flora contre sa sœur s'accroît de cette humiliante préférence, et, pour faire pièce à toute la famille, elle se laisse enlever par un prince

italien, qui l'emmène à Gênes sous prétexte d'un engagement. Je vous laisse à juger du désespoir de Nina, de celui de Camille et de la colère du maëstro. Le marquis, pour consoler ses nouveaux amis, s'engage à ramener au bercail la brebis égarée. Il doit y avoir un grand bruit à Alberge-Reale à Gênes, car, au moment même où Flora et le prince arrivent d'un côté, le marquis arrive du même côté pour remplir son mandat. Il réclame Flora au prince. Le prince, avec raison, trouve assez inconvenante cette manière d'intervenir dans ses affaires; mais, au lieu de faire passer par la fenêtre le malencontreux officieux, il a la complaisance d'accepter un duel avec lui. Au moment où ils sortent, arrivent dans le même hôtel Nina, Camille et le maëstro, tous les trois à la recherche de Flora. Tous les trois sont si éloquents, qu'ils font consentir Flora à retourner à Milan; mais ce n'est pas sans condition : Camille refusera d'épouser le marquis. Par affection pour sa sœur, Camille consent à ce sacrifice. Absurdité : l'amour est une passion exclusive, on lui doit tout sacrifier, mais on ne le doit sacrifier à rien. Cet arrangement aléatoire vient d'être conclu, lorsque paraît le marquis. Il est pâle et défait, et dans cet état maladif, qui est la plus puissante des séductions, il vient demander la main de Camille. Camille refuse. Le marquis, la mort dans l'âme, se retire dans sa chambre à coucher; — il paraît avoir besoin de repos. — Je voudrais bien savoir l'issue du duel. — Le prince va vous l'apprendre : le marquis a été blessé en pleine poitrine, et maintenant Camille vient de le blesser au cœur. Heureusement que Flora est bonne fille : Camille épousera le marquis.

La pièce est élégamment écrite, mais elle manque de ce qui manque à M^me Sand quand elle veut faire une pièce, de ce qui manquait à Balzac quand il voulait faire une pièce, — de ce qui manque aux grands quand ils veulent être petits, — de l'élasticité centripète, — de la compressibilité, si vous voulez.

<div style="text-align: right">Cornélius Holff.</div>

AMBIGU-COMIQUE.

ROQUELAURE,

Drame en cinq actes, par M. F. Dugué.

Un bon gentilhomme d'Auvergne monta un jour dans ces carrosses qu'on prenait rue Saint-Thomas-du-Louvre, sortes d'omnibus qui menaient à Versailles. Il avait pour voisin un homme de fort mauvaise mine, couvert de la tête aux pieds d'un gros surtout de pinchina et le chapeau enfoncé jusqu'aux yeux. L'homme était causant; il lia conversation avec l'Auvergnat; il apprit bientôt de lui qu'il venait du fond de sa province pour se faire rembourser d'une somme de cent mille écus que lui devaient les fermiers du domaine, et à laquelle plusieurs arrêts en sa faveur lui donnaient droit. L'homme, qui vit le bon droit de l'Auvergnat, lui promit de le faire parler au roi. L'Auvergnat regarda l'homme et crut avoir affaire à un échappé des Petites-Maisons. « Mais, monsieur, lui dit-il, à qui m'adresserai-je pour avoir de vos nouvelles? » — « Chez moi, répondit l'autre; je suis le duc de Roquelaure. » Le lendemain, le roi traversait la grande

galerie de Versailles pour aller à la chapelle. « Sire, — lui dit Roquelaure en lui présentant l'Auvergnat, — voici un homme de condition et de mérite auquel j'ai en mon particulier des obligations infinies, qui est obligé de quitter sa province et de consommer son temps et son argent à la poursuite d'un procès que les fermiers de votre domaine trouvent le secret d'éterniser par leurs chicanes. » Le gentilhomme auvergnat eut prompte satisfaction. Roquelaure vint remercier le roi. Le roi lui demanda quelle liaison il avait avec cet homme dont il prenait les intérêts si fort au cœur. « Nulle, dit le duc, et je ne l'avais même jamais vu que l'autre jour, où il se rencontra avec moi dans un carrosse de louage. » — « Quoi! vous ne l'aviez jamais vu! Et comment pouvez-vous donc lui avoir de si grandes obligations? » — « Ah! sire, dit le duc, Votre Majesté ne voit-elle pas bien que, sans ce magot, je serais le plus laid homme de la France? N'est-ce pas là une assez grande obligation? »

Tout Roquelaure est là : obligeant par rencontre, malin plutôt que mauvais, pamphlétaire de la galerie de Versailles, populaire comme Polichinelle, se vengeant à coups d'épigrammes beaucoup de ce qu'il est laid, un peu de ce qu'il pue.

M. Ferdinand Dugué, qui a derrière lui un passé dramatique fort honorable, a mis à la rampe cette figure railleuse, ce Formica du grand siècle; il l'a fait rire et pleurer, il l'a fait père, il lui a trouvé un cœur. Toutes les tirades qu'il lui a fait jeter au nez des courtisans ont d'excellentes allures.

M. Paulin Ménier a bien joué et a joué tout le temps; il a été narquois, il a lancé le mot comme un soufflet,

il a eu de la verve, de l'attendrissement, du sarcasme. Pour être plus vraisemblable, il s'est fait laid à plaisir. Si elles revenaient, les victimes de l'esprit du duc reconnaîtraient leur bourreau et ne manqueraient pas de chanter à M. Paulin Ménier leur refrain :

> Roquelaure est bon général,
> Il est sans négligence,
> Il est sans nez,
> Il est sans nez,
> Il est sans négligence,
> Il est sans négligence.

<div align="right">Edmond et Jules de Goncourt.</div>

LES DEUX ÉTOILES,

Vaudeville en un acte, par M. Adrien.

Deux frères étant donnés, comment, sous les institutions qui nous régissent, l'un peut-il s'appeler Michel Bernard et l'autre Mathivet? — En vertu d'une adoption ou d'un changement de nom. — Cette différence qui existe dans l'état civil existe également dans l'état social : Michel Bernard est peintre, Mathivet est ouvrier. Michel a eu un protecteur généreux, le comte de Séranne. Mais, s'ils diffèrent par leur état civil et leur état social, les deux frères ne diffèrent point par l'état moral : tous deux aiment; tous deux aiment sans espoir de succès. Celle qu'a choisie Michel paraît aimer Frédéric de Séranne; celle qu'a élue le cœur de Mathivet ne paraît aimer personne. — L'heure de la conscription sonne. Nous sommes sous l'empire. — Un des deux frères doit partir : ce sera Michel, car Michel

est le plus malheureux. Mais, au moment d'aller devenir chair à canon, Michel apprend qu'il est aimé. Ceci change ses dispositions : il ne part pas, il se marie; et Mathivet, de son côté, épouse celle qu'il aime, grâce au comte de Séranne, le *deus ex machinâ,* qui lui fait don pour cadeau de noces d'une somme de cinquante mille francs. — On voit bien que M. Adrien n'est pas chargé de la payer.

<div style="text-align: right;">Cornélius Holff.</div>

VARIÉTÉS.

SOUVENIRS DE JEUNESSE,

Pièce en quatre actes, par MM. Lambert Thiboust et Delacour.

Cette pièce devait avoir cinq actes; la censure a exigé la suppression du cinquième acte, — acte qui se passait à la Chaumière. Pour les auteurs, c'est une question d'argent fort importante; pour la pièce, ce n'est pas une question : la Chaumière n'a pas un caractère original, c'est un jardin public comme tous les jardins possibles, avec des montagnes russes en plus, de l'élégance et de l'éclairage en moins; le quartier Breda y va quelquefois s'encanailler, comme disait une de ces dames. Pour ce qu'on y voit, ce n'est pas la peine de se déranger. L'étudiant n'existe plus, c'est un monsieur souvent fort bête, qui a de grands pieds, de grosses mains, de fort mauvaises manières, et qui s'étudie de son mieux à figurer les rentes qu'il n'a pas. La grisette n'est plus qu'une chrysalide qui aspire à passer papillon, et qui demande qu'on *parle anglais* avec elle. Soyez sûr que si elle a un bonnet, elle tâchera de lui

donner les allures d'un chapeau. Il y a à la Chaumière des robes de soie, des mantelets de dentelle, des châles de crêpe de Chine, des chapeaux de paille d'Italie, des bas à jour, des jupons garnis de broderies anglaises, des manches pagodes, des manches bouffantes, des crevées, que sais-je, moi? des oripeaux de toutes les espèces comme à Mabille, comme au Château des Fleurs; tout cela seulement est plus sale, plus fané et de plus mauvais goût. Le père La Hire lui-même n'est pas une individualité. C'est un gros homme assez brutal et très-familier, qui ressemble à tous les marchands de vin possibles : il lit *la Patrie* et raisonne comme M. Vireloque.

La pièce ne doit donc pas avoir perdu beaucoup à la suppression du cinquième acte; toutefois, nous ne pensons pas qu'une exhibition des scènes qui se passent à la Chaumière pût rien avoir de bien immoral. Si la Chaumière était le théâtre de scènes capables de scandaliser la pudeur publique, il serait du devoir de la police de faire fermer ce mauvais lieu, ou tout au moins de le forcer à des ébats clandestins et de lui défendre l'affiche et la réclame. La police fait trop bien son office de gardienne austère de la morale publique pour manquer à son devoir dans une circonstance aussi intéressante pour les familles et pour tout un honorable quartier aux pieds duquel la Chaumière peut être une immense pierre d'achoppement. En lisant encore aujourd'hui les affiches du père La Hire, je me suis convaincu que rien d'immoral ne se pouvait passer dans son établissement. Or donc, pourquoi défendre la copie, quand l'original est toléré, que dis-je, toléré? autorisé; que dis-je, autorisé? légalisé; que

dis-je, légalisé? légitimé par la présence de la force armée. — Pourquoi donc avoir refusé à MM. Thiboust et Delacour la permission de refaire au boulevard Montmartre un petit coin de la Chaumière. Je suis persuadé que la censure ne s'est pas fait ce petit raisonnement, ou que MM. Thiboust et Delacour n'avaient pas fidèlement reproduit la Chaumière. En effet, on permet sur la scène des choses défendues par la loi, le vol et l'assassinat, et l'on ne permettrait pas les choses permises par la loi, la polka, la valse, la mauvaise musique, les rafraîchissements pervers, le sergent de ville observateur et les toilettes fripées! — Impossible de se figurer une pareille anomalie; aussi je persiste à croire qu'il y a, dans la suppression de ce cinquième acte, quelque mystère que l'on finira par éclaircir. On prétend également que la censure n'a pas voulu que Mlle Boisgontier fumât sur la scène, sous prétexte d'inconvenance. Mais cette femme, c'est sa spécialité, les inconvenances. Que voulez-vous donc qu'elle fasse de sa langue et de ses bras? elle est engagée pour faire des inconvenances. Et puis, ce qui n'est pas inconvenant pour un homme peut-il être inconvenant pour une femme? La raison de ceci, c'est que Mlle Page, à qui l'odeur du tabac fait mal à la poitrine, a intrigué pour qu'on supprimât la cigarette.

Nous n'entreprendrons pas de vous raconter *les Souvenirs de Jeunesse*. Des femmes et du punch, — les plaisirs d'étudiants, — souvenirs de médecins, de notaires, d'avocats, d'avoués, de magistrats, de procureurs généraux près les hautes cours, de premiers présidents de cours d'appel et de membres de l'académie des sciences morales et politiques. Pourchassés par la cen-

sure, MM. Thiboust et Delacour ont dû parfois manquer de réalisme dans leurs peintures ; le défaut de toutes les études de mœurs, c'est qu'elles seraient impossibles si elles étaient exactes. Nous ne reprocherons pas à MM. Thiboust et Delacour le crime d'une pièce à laquelle la censure a par trop collaboré ; mais ce que nous leur reprocherons, c'est un emprunt par trop flagrant à M. Murger, — le personnage du domestique Michel, qui ne leur a certes pas été imposé par la censure.

<div style="text-align:right">Cornélius Holff.</div>

VAUDEVILLE.

DOMINUS SAMPSON,

Comédie en deux actes mêlée de chant, par MM. Ch. Dartois et de Besselièvre.

Qui n'a lu *Guy Mannering*, celui des romans de Walter Scott que les Anglais estiment le plus après *Waverley*?

Comment deux hommes d'esprit ont-ils eu l'idée de mettre en vaudeville ce roman éminemment dramatique?

Est-ce que les hommes d'esprit ne sont pas susceptibles de se tromper?

La censure, propice aux malheureux, en arrêtant la pièce à sa deuxième représentation, nous paraît avoir rendu un grand service aux auteurs, ce qui prouve qu'il n'y a pas de vérité absolue et qu'il n'y a que des vérités relatives.

<div style="text-align:right">Cornélius Holff.</div>

— 18 septembre. —

OPÉRA-COMIQUE.

LE PÈRE GAILLARD,

Opéra-comique en trois actes, par MM. Sauvage et H. Reber.

On dit que le gouvernement veut reprendre les théâtres subventionnés. Pourquoi faire? Est-ce que le gouvernement aurait la prétention de faire mieux que des directeurs intéressés? Est-ce que le directeur des Beaux-Arts aurait la prétention de faire mieux que M. Perrin? Nous en doutons. Une première représentation à l'Opéra-Comique est toujours une fête : n'est-ce pas toujours un succès, et un succès mérité?

Qui que vous soyez, vous n'êtes pas sans avoir lu Mézeray, de son vivant académicien et historiographe du roi. — Mézeray à l'Opéra-Comique! — Vous avez raison de bondir : cela ne vous rappelle-t-il pas ce ballet de la mort de Louis XVI, que nous avons vu ensemble dans l'arrière-fond d'une taverne de Bristol? Soyez tranquille, Mézeray de l'Opéra-Comique n'a pris que le testament; mais celui-là, il le méritait bien : le Vaudeville pourrait le disputer à la Porte-Saint-Martin.

Mézeray, comme tous les hommes de son temps et comme tous les hommes d'esprit, — aimait le bon vin; quelque bon qu'il soit, le vin que l'on boit chez soi n'est jamais aussi bon que celui que l'on boit au cabaret. En ce temps-là, les cabarets n'étaient pas ce qu'ils sont aujourd'hui; il n'y avait ni Maison-Dorée ni petite Cali-

fornie, mais il y avait de modestes guinguettes, comme les cabarets de nos modernes villages. Si vous avez soif, entrez avec moi chez le père Gaillard, à je ne sais plus quelle enseigne, par exemple. Le père Gaillard est un brave homme de cabaretier et de chansonnier; ses chansons n'ont guère le sens commun : peu importe aux buveurs, ce sont des chansons. Le père Gaillard n'est pas un célibataire, c'est un homme marié; il faut bien une femme pour achalander la maison, et celle qu'il a est bien faite pour achalander un comptoir, car ce n'est ni plus ni moins que la charmante Mlle Andréa Favel. Il y a dix-huit ans que le père Gaillard a épousé Francine; dix-huit ans de bonheur, non pas sans mélange, car jadis on a beaucoup jasé sur le compte de la belle Francine, — est-ce qu'on jase sur le compte des femmes qui ne sont pas jolies? Mais jamais le père Gaillard n'a eu le moindre soupçon sur sa femme; comment croire qu'un si joli corps cache une vilaine âme? De son mariage avec Francine, le père Gaillard a eu une fille, — gente à croquer, dit la chronique, comme toutes les filles de cabaretier. Mais le père Gaillard tient un cabaret trop renommé pour faire son service tout seul : il a un garçon, le plus comique de tous les garçons passés, présents et futurs, Sainte-Foy, surnommé Jacques. Comme toujours, Sainte-Foy professe l'horreur du mariage; comme toujours, il est aimé et n'aime pas : il est aimé de la servante du logis, Mlle Decroix, qui a pris le nom très-odorant de Marolle, je ne sais pas pourquoi. Ce n'est pas tout : la famille du père Gaillard se compose encore de Gervais, un orphelin sans nom que lui confia un jour son très-honoré client, M. de Mézeray. — Est-ce que M. de Mézeray aurait...?

— Patience; mais ne savez-vous pas qu'un académicien peut tout, du moment qu'il ne s'agit pas de faire un bon livre? Gervais, du reste, se rend très-utile dans la maison; il met en musique les paroles que commet le père Gaillard.

Inutile de vous dire que Pauline aime Gervais et que Gervais aime Pauline. Maintenant que vous connaissez aussi bien que moi le ménage du père Gaillard, permettez-moi de vous apprendre que Mézeray est mort en manifestant le désir que son testament fût ouvert dans la guinguette du père Gaillard, — une fantaisie que lui eût enviée Piron, si Piron n'avait pas eu assez de ses propres fantaisies. Or donc, le notaire, le père Gaillard et Francine se trouvent réunis dans la principale salle du cabaret pour assister à l'ouverture du testament. Permettez-moi de vous présenter comme également présents et comme également intéressés dans la question les deux héritiers putatifs du défunt, le procureur Corbin et le capitaine Horson, tous deux parents de l'illustre académicien. Le capitaine Horson s'est fait accompagner de sa femme, laquelle a eu jadis des relations assez authentiques avec le toujours illustre académicien. Il est temps d'ouvrir le testament; on l'ouvre, émotion générale : c'est au père Gaillard que Mézeray laisse tous ses biens. Les collatéraux atterrés prennent la résolution de manœuvrer pour amener le cabaretier à une renonciation : ils lui persuadent que ce don est le prix du déshonneur de sa femme; mais Dieu ne permet pas que le crime triomphe. Mézeray, qui est un homme de précaution, a chargé Francine de remettre un billet à Mme Horson : ce billet explique comme quoi Gervais est le fils de Mézeray et de Mme Hor-

son, et comme quoi l'illustre académicien a laissé sa fortune au père Gaillard en considération des soins qu'il a eus de Gervais. Tout le monde s'embrasse, excepté les collatéraux. Pauline épouse Gervais, et Sainte-Foy lui-même se décide à épouser Marolle.

La pièce a bien ses petits défauts, mais en somme elle est intéressante et amusante : deux qualités bien rares dans un opéra-comique. Quant à la musique, elle est infiniment supérieure à celle de beaucoup de compositeurs qui ont le malheureux privilége d'être joués tous les jours. M. Reber est un homme d'un vrai talent : on n'en pourrait dire autant de certaines réputations tout étayées de réminiscences et de compilations. La partition du *Père Gaillard* est infiniment supérieure à celle de *la Nuit de Noël*. M. Reber, par cette œuvre récente, s'est vraiment placé au-dessus de bien des gloires contemporaines. L'espace nous manque pour analyser complétement cette musique; qu'on nous permette de citer seulement quelques-uns des morceaux qui nous ont le plus frappé. Au premier acte, de charmants couplets : *Travailler, c'est la loi*, inspiration mêlée d'insouciance, de gaieté, de stoïcisme et de mélancolie; — le duetto du père Gaillard et de sa femme, un tour de force de grâce, peut-être un peu déplacé comme situation, mais ravissant comme musique; — le sextuor de l'entrée du notaire, un peu long, mais d'une large et brillante composition. Au deuxième acte, l'air *Réponds à la voix de la bonne mère*, le finale et la chanson de *Martin sans cœur* sont trois réels petits chefs-d'œuvre. Au troisième acte, l'air *J'ai perdu mon bonheur*, écrit dans un style éminemment dramatique, prouve que M. Reber peut attaquer tous les genres. Le finale est

aussi fort remarquable, quoique d'une forme un peu vieille. Nous qui jugeons la musique par le sentiment, nous avons été vivement impressionné par cette savante orchestration, où nous ne rencontrions aucun souvenir des orgues de Barbarie, aucune réminiscence de l'épinette de Séraphin. Battaille, Ricquier et Sainte-Foy n'ont fait que donner une nouvelle preuve de leur talent bien connu. M^{lle} Andréa Favel a parfaitement soutenu l'honneur de sa première création : c'est toujours et de plus en plus une éblouissante femme, une charmante actrice et une délicieuse cantatrice.

<div style="text-align:right">Cornélius Holff.</div>

THÉATRE-LYRIQUE.

SI J'ÉTAIS ROI,

Opéra-comique en trois actes, musique de M. A. Adam.

Le boulevard du Crime s'est fait mélomane, il a abjuré le fameux air de l'illustrissimo maestro Varney : « Mourir pour la patrie, » et il s'est pris à aimer, comme le boulevard des Italiens, les cavatines, les mélodies, les romances, les duos et les trios.

Ce jour-là, le Théâtre-Lyrique rouvrait ses portes au public, et, comme ce théâtre est destiné à mettre en lumière les talents peu connus, il a ouvert tout naturellement son année musicale par une partition tragi-comique de M. A. Adam, l'auteur du *Postillon de Lonjumeau*. Mais, faisons silence, voici que l'ouverture va commencer, et, ce n'est pas ici comme aux représentations gratuites de l'Opéra, on a droit d'entendre l'ou-

verture : c'est d'abord un chant de violons et de cors d'un effet assez heureux ; néanmoins, il faut le dire, cette partie première de l'ouverture manque peut-être un peu de caractère, mais la banalité de ces quelques mesures est bientôt relevée par un charmant motif illustré, bariolé, ornementé de tintements de timbres, — une insurrection de pendules, comme disait spirituellement un jeune et spirituel rédacteur de *l'Éclair*. M. Adam, qui manie la mélodie avec la prestesse du faiseur, a laissé tomber de sa plume une transition des plus heureuses dans le mineur de l'air que nous citons plus haut ; mais il a un peu négligé le *tutti* final de l'ouverture, qui n'a rien que de fort ordinaire.

Enfin la toile se lève sur un ravissant décor et sur de délicieux costumes ; mais nous n'avons à nous occuper ici ni des décors ni des costumes, citons seulement les morceaux qui nous ont paru les plus remarquables. Et ce sont d'abord, au premier acte, les couplets de Piféar :

> Voilà pourquoi
> Il ne peut pas pêcher sans moi.

Ces couplets sont imprégnés de cet entrain semi-comique dont M. Adam a le secret. Ils sont aussi parfaitement mouvementés. Le six-huit est un des mouvements les plus familiers à M. Adam. Menjaud, qui est pour nous une vieille et bonne connaissance, a chanté avec beaucoup de verve.

Vient ensuite l'andante à quatre temps chanté par Zéphoris :

> Un frère qui protége
> Et défend sa sœur.

C'est un morceau vraiment remarquable, il est repris fort heureusement par les chœurs, qui le chantent avec un ensemble dont la perfection fait le plus grand honneur au chef habile qui les dirige.

La romance dite par Zéphoris est tout éclatante de fraîcheur. Un chœur assez heureux annonce l'arrivée du roi, de la princesse Néméah et du prince Kadoor. L'orchestre accompagne fort heureusement un dialogue qui nous met au fait de leurs petites affaires. Ce trio est très-habilement traité; il est surtout heureusement coupé par deux ravissants couplets chantés par le roi. Le public enthousiaste a bissé ces quelques phrases si jolies, et le talent de Laurent, quel qu'il soit, n'a pas seul à se vanter d'un triomphe dont la musique peut réclamer sa bonne part. N'oublions pas, dans ce premier acte, un chœur lointain, inspiration aussi bien sentie que bien exécutée.

Le deuxième acte a été mieux traité par le compositeur que par les librettistes. Un ravissant chœur de femmes accompagne l'entrée de ballet. Le grand air de Néméah se termine par un trois-temps tout étincelant d'originalité que Mme Colson crible de vocalises éblouissantes. Le duo de Zéphoris et de Néméah est peut-être la partie la plus faible de l'acte, cependant M. Adam a eu l'heureuse idée d'y ramener les motifs de la romance que chante Zéphoris au premier acte. La chanson à boire, dite par le roi, manque sans doute d'une originalité bien constatée, mais il est difficile d'être soi sur un sujet aussi usé, et le refrain est assez gracieux. Un chœur, écrit avec ampleur, accompagne la seconde entrée de ballet. Et puis une jeune fille se détache et vient chanter des couplets très-joliment rhythmés, en

s'accompagnant d'un instrument qui pourrait bien être un luth, mais qui pourrait également bien être un théorbe. Le quatuor des brahmes vient faire une énergique diversion à cette musique de plaisir. Ce quatuor est écrit dans un style dont nous n'aurions pas cru que M. Adam fût capable. C'est peut-être le plus beau morbeau qu'il ait jamais composé. Le finale de l'acte est à la manière italienne : on y reconnaît le faire de Verdi. S'il n'invente pas, M. Adam a au moins le mérite de parfaitement s'approprier.

Le troisième acte s'ouvre par de délicieux couplets, les couplets de *l'Oiseau moqueur*. C'est, sans contredit, le morceau le plus brillant et le plus original de toute la partition. Le duo bouffe entre Zélide et Piféar est d'un comique parfaitement rendu. Le trio entre Kadoor, Zéphoris et Néméah, est d'un style élevé et remarquable. Le chant de guerre est une preuve de plus de l'excessive flexibilité du talent de M. Adam, qui sait plier tour à tour ses inspirations et ses souvenirs à toutes les situations comme à toutes les exigences. Le chœur final est d'une orchestration à grand effet qui termine fort brillamment l'œuvre nouvelle de M. Adam. Nous ne proclamerons pas que cette partition est un chef-d'œuvre; nous préférons l'Adolphe Adam du *Postillon* ou de *la Poupée*; mais cependant nous ne pouvons pas ne pas reconnaître que c'est et que ce doit être un succès.

Mlle Rouvroy, qui, pour assurer le succès de la pièce nouvelle, qui se présentait sans l'appui d'aucun nom connu du public parisien, qui, dis-je, avait bien voulu accepter un rôle secondaire pour quelques représentations, a chanté et vocalisé d'une ravissante manière les

couplets de *l'Oiseau moqueur*. C'est toujours cette voix fraîche et sonore, vibrante et sympathique, cette méthode excellente, cette science de la note et du ton, cette sûreté, cette limpidité d'intonation dont nous avons eu si souvent l'occasion de faire l'éloge. M^{lle} de Corcelles, qui était chargée de faire regretter la brillante cantatrice dans le rôle de Zélide, a, dit-on, chanté d'une manière satisfaisante. Nous éprouvons le regret de ne point l'avoir entendue.

On sait que cette pièce est montée en double : on a voulu ainsi arriver à la jouer tous les jours.

Le rôle de Néméah est tenu par M^{mes} Colson et Sophie Noël. M^{me} Colson a une voix magnifique, mais elle manque peut-être un peu de méthode et d'habitude,— toutes choses qui s'acquièrent et qu'elle acquerra, nous n'en doutons pas. Elle a l'indispensable, la voix; le reste est affaire de temps. M^{me} Sophie Noël a de grands moyens, d'immenses ressources; pourquoi en abuse-t-elle, ou du moins pourquoi en use-t-elle un peu imprudemment? Laurent, qui jouait le rôle du roi, est toute une réputation qui vient de se faire en un jour. C'est un excellent baryton; il joue avec aisance et chante avec âme, mais surtout avec goût. C'est le succès du moment : puisse-t-il durer longtemps! Un enrouement prolongé a empêché Grignon de le remplacer en temps utile; mais le spirituel chanteur supporte gaillardement les fatigues d'une représentation quotidienne.

Talon, qui joue le rôle de Zéphoris, était un peu ému dans les premiers jours. Peu à peu il se fait à son public et il prend confiance en lui-même. Aussi nous fait-il jouir aujourd'hui de toute la pureté de sa belle

voix. Carré, qui joue la même rôle, ne mérite pas moins d'éloges : son jeu est excellent, et il fait parfaitement valoir la musique de M. Adam.

Junca, — le prince Kadoor, — dans un rôle fort ingrat, a déployé les qualités que nous lui connaissons, la vigueur et l'énergie. Il est fâcheux qu'on lui ai fait si peu de chant, car sa voix si puissamment accentuée doit être sympathique au public qui aime les grandes émotions. Mengal a une fort belle voix, mais ce ne sont pas les vibrations retentissantes de cet organe si largement sonore.

Menjaud chante très-bien le rôle comique qui lui est dévolu, sous le nom de Piféar. C'est un fort gentil pêcheur et un acteur d'avenir, car chaque jour il fait des progrès. D'ailleurs, il a la spécialité du sentiment comique, et les spécialités sont toujours des succès.

Le Roy et Neveu sont tour à tour applaudis dans le personnage de Zizelle. Ils ont chacun une manière de parler du nez et une façon de lever les pieds qui provoquent un fou rire.

Mlle Garnier est une charmante personne; elle s'acquitte très-gracieusement d'un rôle épisodique; mais elle a besoin de beaucoup travailler sa voix. C'est une question de travail.

Les chœurs ont manœuvré avec une précision qui ne fait pas moins d'honneur à M. Tariot qu'à M. Qinchez.

Nous ne voulons pas terminer sans faire nos compliments à M. Placet, le chef d'orchestre, dont la vigoureuse et savante direction ne nous fera pas regretter « l'illustrissimo maestro Varney. »

<div style="text-align:right">Raoul Le Barbier.</div>

GAITÉ.

PARIS QUI PLEURE ET PARIS QUI RIT,

Drame en cinq actes et huit tableaux, par MM. Cormon
et Laurencin.

Comment, ayant un choix aussi considérable, M. Cormon est-il allé choisir pour théâtre de ses premières scènes le restaurant Deffieux? Comment croire que des gens comme il faut vont dîner chez Deffieux, un endroit où l'on fait noces et festins, et où les assiettes sentent mauvais? Que Deffieux jouisse d'une grande réputation parmi les épiciers, je ne m'en étonne pas; mais que Deffieux soit autre chose qu'un mythe pour le monde que M. Cormon a eu la prétention de nous représenter, c'est ce qui n'est pas probable, — c'est ce qui n'est pas exact. Je ne conteste pas au restaurant Deffieux sa spécialité pour noces et festins; mais je lui conteste son opportunité dans le moment présent. Octave Dufournel a le malheur d'être aspirant de marine, et il va partir pour une longue traversée, — sa première traversée, je crois, car il laisse échapper des signes non équivoques d'une joie bien vive. Mais ce qui fait le bonheur de Dufournel, ce n'est pas seulement la casquette de l'aspirant, ce ne sont pas non plus les périls de la traversée, c'est qu'il va revoir celle qu'il aime, Mlle de Lucenay, une jeune fille charmante comme toutes les femmes aimées, une jeune fille qu'il n'a fait qu'entrevoir, mais qui a le tort immense d'habiter dans un endroit où l'on ne peut arriver en chemin de fer, — à la Guadeloupe. Ne soyez plus étonné du plaisir qu'Octave éprouve à se confier aux caprices

de la mer inconstante; quand l'amour est en jeu, on ferait bien pis qu'une traversée, quelque longue que fût la traversée. Or donc Octave Dufournel, avant de partir, a voulu donner à ses amis un dîner d'adieu, et pour ce Balthazar intime, il a choisi le restaurant Deffieux; je lui pardonne d'autant plus volontiers qu'il doit avoir le goût dépravé par les choses de la mer, et qu'au sortir de l'école navale, on ne peut être au fait des usages de la bonne compagnie. A une table voisine, viennent s'asseoir deux dîneurs. L'un est Gaston, un lion de ma connaissance, que M. Cormon déshonore bien gratuitement en en faisant un habitué de Deffieux, un jeune homme charmant, qui n'a qu'un défaut, celui de mener trop grand train ses écus, si jamais ce peut être un défaut que savoir jouir. L'autre est Godinot, son mentor. — Remarquez que je dis mentor par politesse, — Godinot est une sorte de chevalier d'industrie qui s'est attaché à Gaston sous prétexte de guider sa jeunesse, mais, en réalité, pour tirer sa bonne part de la fortune qu'il est en train de manger. Entre ces deux tables qui se touchent, le drame pourrait commencer par un duel, il commence par une reconnaissance. Gaston reconnaît Octave pour un de ses camarades de collége, et réciproquement. Gaston est un homme d'esprit qui dîne pour l'acquit de sa conscience, mais qui a l'excellente habitude de souper d'une manière un peu fantastique. Il invite Octave à souper, et, après une modeste résistance, Octave finit par où il aurait dû commencer, il accepte. — Godinot n'est pas un vulgaire coquin. Jadis il a pris en flagrant délit un voleur du nom de Macarol. Un autre l'eût fait arrêter. Godinot a trop d'esprit pour cela; il lui a fait

grâce, mais, en lui faisant grâce, il en a fait sa créature dévouée. Avec l'aide de Macarol, Godinot combine une petite scène dans le genre de celle de *Ma Tante Aurore*. Par les soins de Macarol, M^me de Lucenay et sa fille, qui se trouvent fort à propos à Paris, versent à l'angle des rues du Faubourg-du-Temple et des Fossés-du-Temple. Gaston se trouve là fort à propos pour faire transporter les dames chez Deffieux et les ramener chez elles. Godinot se propose de faire épouser M^lle de Lucenay à Gaston, car Amélie, — c'est le nom de la jeune fille, — a 400,000 francs. Ce n'est pas une bien grosse somme, mais c'est beaucoup pour Gaston, qui est ruiné et qui n'a ni nom ni talent pour tenir lieu de l'argent qu'il n'a pas. Octave profite de cette fâcheuse circonstance pour partir, lesté de beaucoup d'appréhensions et d'un serment d'amour échangé dans un coin, sous la forme d'un anneau, avec Amélie de Lucenay.

Gagnons le Père-Lachaise, nous retrouverons notre ami Gaston, qui enterre joyeusement une tante; à côté, une jeune fille pleure et prie sur la tombe de M^me de Soreuil, la mère de Gaston. Marie, — c'est son nom, — est la fille secrète de M^me de Soreuil. Une voix vient s'unir à la sienne, c'est celle d'Étienne, un jeune matelot que Marie aime et qui aime Marie. — Ce jour-là, on va célébrer deux mariages à la mairie de je ne sais plus quel arrondissement : celui d'Étienne et de Marie d'un côté; de l'autre, celui de Gaston et d'Amélie. Le maire prononce la formule cabalistique qui du mal fait le bien. — Un an s'est écoulé; Marie, qui ne perd pas son temps, vient d'avoir un enfant; baptême suivi de festin. M^me de Soreuil avait confié Marie à un ouvrier dramatique du nom de Morisset; elle lui avait aussi

confié un testament par lequel elle laisse sa fortune à sa fille, à la condition que le testament ne sera déclaré que le jour du baptême de son premier enfant. Mais Godinot a entendu le père Morisset parler du testament; il le fera voler par ce pendard de Macarol. — Amélie, elle, n'a pas d'enfants. Gaston continue sa vie de plaisirs, sa femme pleure, et Octave revient de la Guadeloupe avec le grade de capitaine de vaisseau. — Faites comme si les règlements que vous savez n'existaient pas. — Gaston finit par se ruiner et par aller à Clichy. Étienne, de son côté, ruiné par le vol du testament, est également conduit à Clichy; seulement il est réellement malheureux, tandis qu'aux dépens de ses créanciers Gaston refait à Clichy les cabinets de la Maison Dorée, leurs pompes et leurs œuvres. La famille d'Étienne est plongée dans la misère par suite de la captivité de son chef, et si le père Morisset et sa femme, si Marie et sa fille ne meurent pas de faim, c'est grâce au dévouement d'une folle jadis recueillie par Étienne, qui va chanter et cabrioler dans la rue pour faire vivre la famille : cette folle n'est autre qu'Amélie. Octave reconnaît sa belle sous ce déguisement involontaire; il paye les dettes d'Étienne, et Amélie recouvre la raison en reconnaissant son amant. Le contraire eût été probable. Pour moraliser le dénoûment et justifier par devant l'indispensable maire l'amour d'Amélie pour Octave, Gaston vient mourir à la porte de Deffieux, en rendant à Marie ce qui lui appartient et en faisant empoigner Godinot.

La pièce est très-bien amenée et fort habilement conduite; on ne peut lui reprocher que des situations et des caractères quelquefois un peu forcés, des invrai-

semblances et quelquefois des outrages à la couleur locale; mais un auteur de la Gaîté est obligé de vivre en bonne harmonie avec les traditions du boulevard, et souvent ses fautes sont des nécessités qu'il déplore.

<div style="text-align: right">Cornélius Holff.</div>

VAUDEVILLE.

LA PREMIÈRE MAITRESSE,

Vaudeville en un acte, par MM. Brisebarre et L. Couailhac.

Première maîtresse! premier amour! souvenir d'un jour! souvenir d'une heure! souvenir chéri! Et toujours la première maîtresse apparaît jeune, brillante, belle, adorée, adorable! A vingt ans de distance, la première maîtresse n'est pas encore oubliée, c'est encore le souvenir le plus frais, le plus aimé. Heureux qui a eu une première maîtresse et un premier amour! Heureux celui dont le cœur n'a pas été fané avant d'aimer!

Comme elle était belle, comme elle était aimante, comme elle était aimée, la première maîtresse! Comme on aime à vingt ans alors qu'on ne connaît pas le charme de la constance; la constance est une habitude; à vingt ans, l'amour est une ardeur; à vingt ans, l'amour ne peut être une habitude. Caprice, inconstance, trahison! voilà l'amour à vingt ans! et voilà pourquoi l'amour à vingt ans est toujours un doux souvenir, un regret mêlé d'espérance! Il n'en est pas ainsi pour Chantilly; c'est que Chantilly n'a jamais eu qu'une maîtresse. A lui, la première maîtresse n'appa-

raît pas décorée des grâces de l'illusion; non, elle lui apparaît dans sa triste réalité, avec les cheveux gris, les rides et les longues dents de Mme Astruc. — N'est-ce pas l'histoire de Lauzun et de Mademoiselle, ces deux amoureux si étonnés de s'être aimés! Il y a dix-huit ans que Chantilly cohabite avec sa première maîtresse, et si lui, Chantilly, sortait alors du collége, Laure n'était plus de la première jeunesse. Dix-huit ans ont passé sur sa seconde jeunesse; Chantilly est donc plus à plaindre qu'à blâmer, s'il s'amourache de Malicia, veuve sémillante et cavalière. Je ne sais comment les choses se passeraient; car Laure paraît disposée à faire valoir les droits incontestables que lui donne une fidélité de dix-huit ans, s'il ne surgissait fort à propos un habitant d'Aurillac, le colonel Romagnac. Laure et le colonel sont deux premiers amours. En vain Laure a mené une vie légère, le colonel lui est resté fidèle, et le voilà qui maintenant vient offrir sa main. Comment refuser la main d'un colonel, surtout quand ce colonel c'est Léonce? Laure abandonne Chantilly, qui ne mérite pas son affection, et épouse le colonel. Chantilly, de son côté, épouse Malicia, qui lui fera cruellement expier le délaissement de la pauvre Laure. Nous nous étions toujours demandé ce que devenaient les Laure en vieillissant; nous sommes heureux d'apprendre qu'elles épousent des colonels. Du reste, c'est le moindre des plaisirs que nous avons eus ce soir-là au Vaudeville, car la pièce est très-spirituellement écrite et très-amusante, ce qui si est si rare aujourd'hui.

<div style="text-align:right">Cornélius Holff</div>

LA JOLIE MEUNIÈRE.

Vaudeville en un acte, par MM. de Lévis et Ternaux.

Toutes les meunières sont jolies, quand elles sont jeunes. La farine est la meilleure des poudres de riz, la meule qui tourne est la meilleure de toutes les houppes; le travail et la santé sont le plus éclatant de tous les rouges, et l'eau battue par l'eau du moulin est le plus adoucissant de tous les cold-creams. Voilà pourquoi toutes les meunières sont jolies. Il y a sans doute de jolies villageoises; il ne faut cependant pas s'exagérer la beauté des races campagnardes. Une femme est toujours mieux avec une robe de soie, un jupon brodé et des manches pagodes, qu'avec une robe de cotonnade, un jupon frangé, une chemise de grosse toile, de la paille dans les cheveux et des sabots aux pieds. Cependant, même dans cet état primitif, une femme absolument bien n'est pas mal. Mais les villageoises ont toujours un côté fâcheux, c'est la peau. Elles ont beau porter des chapeaux à larges bords, le soleil sait bien les trouver. Elles travaillent les bras nus pour avoir moins chaud, le soleil ne les manque pas; elles portent des jupons courts pour être moins gênées dans le travail, le soleil ne perd pas cette occasion de leur caresser les jambes. La meunière n'a pas cet inconvénient : rarement elle se livre aux travaux de l'agriculture; car, en général, le meunier est un homme à son aise. Aussi la meunière est toujours la reine du village; c'est elle qui a les plus beaux atours et qui sait le mieux s'en parer. Pour les importantes affaires, on vient de fort loin la consulter.

Que vient faire une jolie meunière au Vaudeville?

J'ai peur qu'elle n'en sorte pas comme elle y est entrée; mais ce ne sont pas mes affaires, n'est-ce pas, madame Bader? Quoi qu'il en soit, grâce à Léonce et à Schey, qui ont vaillamment combattu, cette bluette a obtenu un petit mais honorable succès.

<div style="text-align:right">Cornélius Holff.</div>

FOLIES-DRAMATIQUES.

L'AMI DU ROI DE PRUSSE,

Vaudeville en deux actes, par MM. Vavin et Arsène de Cey.

Qui peut-il être? Si je voulais me lancer dans la grande politique, comme disait M. Guizot, je pourrais faire des suppositions; mais je ne veux pas me lancer dans la grande politique. Me voilà donc forcé d'attendre le lever du rideau, une opération bien-aimée du parterre impatient. Je ne comprends pas les gens qui s'impatientent quand on ne commence pas; je ne suis jamais si heureux que quand la toile est baissée, je me promets tant de jouissances pour la levée de l'épais rideau, et si rarement ces espérances se réalisent! Hélas! la vie n'est qu'une ribambelle de déceptions!

Du temps du grand Frédéric, — car il n'y a eu qu'un roi de Prusse, et ce roi de Prusse c'est le grand Frédéric, tous les autres sont des imitations de roi de Prusse, — en ce temps-là, dis-je, il y avait donc à Magdebourg un bourgmestre qui s'appelait Schop. Ce n'était pas assez de vivre du temps du grand Frédéric, d'être bourgmestre de Magdebourg et de s'appeler Schop; Schop avait un autre désavantage : il avait un fils,

mais si grand, si gros et si bête, qu'il n'avait trouvé pour lui d'autre profession possible que celle de concierge dans une résidence royale, sous la tutelle matrimoniale d'une veuve qui ne lui cédait en rien, ni pour la hauteur, ni pour la largeur. Schop fils ne demande pas mieux que d'être concierge, mais il veut épouser une petite femme du nom de Gudule. Sur ces entrefaites, le grand Frédéric passe à Magdebourg. Schop fils a soin d'aller présenter un placet au roi, à l'effet d'obtenir la place de concierge. On sait la passion du grand Frédéric pour les hommes grands. Il sourit à Schop fils, le fait mander au palais et l'incorpore dans ses grenadiers. Désespoir bien légitime de Schop père et de la sensible veuve. A eux deux ils imaginent de faire déserter Schop fils; mais Gudule est entrée au service du major, et Schop fils ne veut ni quitter le régiment ni épouser la veuve. La veuve va trouver le roi et lui raconte ses malheurs. Frédéric, espérant qu'à eux deux ils lui feraient de beaux enfants, lui donne, pour le major, un ordre impératif de marier le grenadier Schop à la porteuse. La veuve, toute contente de l'audience et de son résultat, court chez le major; elle remet la charte royale à Gudule. C'est Gudule qui, par ordre du roi, va épouser le grenadier Schop. Le grand Frédéric, furieux de cette combinaison, s'oppose au mariage, mais enfin il se laisse fléchir. Schop fils épouse Gudule et obtient du roi cette fastueuse place de concierge à laquelle il aspirait, à laquelle tout le monde aspirait pour lui, à laquelle moi-même je ne suis pas fâché de le voir parvenir.

UN MARI BRULÉ,

Par MM. Eugène Nus et Élie Sauvage.

Figurez-vous un monsieur qui, le jour de ses noces, serait défiguré par un accident, et qui partirait pour ne revenir qu'après réparation complète des effets de l'accident : c'est ce qu'a fait d'Aubigny, et, après une fuite de je ne sais combien de mois, le voilà qui revient brûlant du désir de voir sa femme; mais il veut avant tout s'assurer de l'état de son cœur. Je n'ai pas besoin de dire qu'Amélie est restée fidèle à son mari. Cette pièce, comme on le voit, n'est qu'une trame fort légère, une sorte de proverbe à l'usage du Théâtre-Français. Au théâtre des Folies-Dramatiques, elle est complétement déplacée. Chaque théâtre a ses spécialités; c'est donc un éloge pour les auteurs, sans mélange d'attaque contre le théâtre.

<div style="text-align:right">Cornélius Holff.</div>

DÉLASSEMENTS-COMIQUES.

UNE PAIRE D'IMBÉCILES,

Vaudeville en deux actes, par MM. A. de Jallais et Audeval.

Durmer est un artiste qui habite une mansarde en compagnie de sa cousine Irène. Irène et Durmer s'aiment ainsi que pourraient le faire deux héros de M. Scribe; mais, comme on ne voit bien les objets qu'à une certaine distance et qu'ils ne se sont jamais quittés, ils prennent leur amour pour de l'amitié. Dans la mansarde voisine, habitait un usurier nommé Mathurin Corbin. Mathurin Corbin est mort sans que ses voi-

sins se doutassent du changement que cet événement allait apporter dans leur position. Je vous ai déjà dit que Durmer était peintre; quant à Irène, elle fait le pot-au-feu de Durmer. Un grand bruit se fait dans la mansarde : c'est Hérau, un ami de Durmer, qui vient chercher un refuge contre Mme Maroquin, veuve de pas mal d'argent, mais de peu d'attraits, qui de son débiteur voudrait faire un mari. Par une de ces péripéties habituelles aux vaudevillistes de talent, Durmer se trouve être le seul parent de l'usurier Corbin, et Corbin se trouve avoir laissé toute sa fortune à Durmer; aussi Florizet et Raymond, qui connaissent la nouvelle avant le principal intéressé, s'empressent d'accourir chez lui, car Raymond a une fille à marier, Mlle Adélaïde. Les deux imbéciles sont Florizet et Raymond; j'aurais plutôt cru que c'étaient Durmer et Irène, ces jeunes gens qui s'aiment sans s'en douter. Durmer, qui ne se doute pas de l'importance que vient de lui donner un héritage, accepte avec reconnaissance la proposition de Raymond et une invitation pour le soir. La jalousie apprend l'amour à Irène : elle naît à l'amour par la souffrance. — Toute la société est réunie chez Raymond : il y a ceux qu'on attendait et ceux qu'on n'attendait pas : Irène, par exemple, en compagnie d'Hérau, et Saturnin, un petit cousin qui fait les délices de Mlle Adélaïde. Tous ces amours contrariés font une triste figure. Heureusement que Durmer apprend la nouvelle de l'héritage; il paraît que La Fontaine ne savait pas comment l'esprit vient aux garçons; le fait est que c'est seulement en devenant riche que Durmer s'aperçoit de son amour. Tout alors s'arrange au mieux : Durmer épouse Irène, Adélaïde épouse Saturnin, et

Hérau accorde sa main et ses dettes à la veuve Maroquin. La pièce est assez vive, et beaucoup plus amusante que nombre de celles qui se jouent tous les jours.

<div style="text-align:right">Cornélius Holff.</div>

— 2 octobre. —

THÉATRE-FRANÇAIS.

STELLA,

Comédie en quatre actes, par M. Francis Wey.

Depuis quelque temps, la Comédie-Française en veut aux femmes artistes. Il n'est sorte d'enseignement qu'elle ne donne à la jeunesse pour fuir leurs chaînes dangereuses. Une femme artiste, nous apprenait l'autre jour *le Sage et le Fou,* une femme qui peint des fleurs,

C'est Vénus tout entière à sa proie attachée.

Une femme artiste, nous dit la comédie nouvelle, une femme qui chante, et qui a de la voix, et qui chante bien, une femme artiste, jeunes gens, empêche les mariages d'argent.

Je sais bien que M. Francis Wey a paré la sirène de tous les agréments de l'esprit, de tous les dévouements du cœur. Il l'a faite chaste, il l'a faite résignée à tous les sacrifices. Il lui a mis une couronne d'épines pour la rendre intéressante. Il lui a donné le talent de la Grizi et l'amour de la Thisbé; mais n'importe! toute la

comédie est écrite pour prouver à tout mari surnuméraire qu'une maîtresse qui a un piano est mille fois plus dangereuse qu'une maîtresse qui n'en a pas, et que, si parfois on se débarrasse à grand'peine d'une femme qui n'a pas de voix, on ne se débarrasse jamais d'une femme qui a de la voix, de la méthode et du talent. *Stella* pourrait s'appeler *l'École des amants de cantatrices*. J'y mènerai l'un de mes amis.

Au reste, la comédie est à deux fins : elle a encore été écrite pour prouver que les diplomates allemands sont bons pères naturels.

Cette comédie est ingénieusement terminée par quatre tableaux vivants à chaque tombée de rideau :

Fin du premier acte. Premier tableau. L'étonnement mêlé de douleur et d'un rien de dépit; figuré par Mlle Fix et Mme Bonval;

Fin du second acte. L'abandon; Ariane à Bade; figuré par Mlle Madeleine Brohan seule.

Fin du troisième acte. Les serpents de la jalousie; figuré par la même.

Ces trois motifs sont amenés par le rendez-vous de deux amours dans le cœur de Philippe de Valençay. L'un de ces amours a nom Stella; c'est une sorte de Sylvia immaculée, qui chante pour les pauvres et pour elle, et qui galope les eaux sans accompagnateur. L'autre s'appelle du doux nom de Delphine. Delphine a une dot, de beaux yeux, un cœur nubile et l'âge du mariage.

M. de Valençay va épouser Delphine. Il apprend qu'il est ruiné. Stella vient à passer, et il s'en va avec elle. Une fois qu'il est avec Stella, un père incognito de Stella lui fait restituer sa fortune par un tiers. Del-

phine se met à passer, et Valençay s'en va avec Delphine.

Nous ne faisons pas ici procès à l'intrigue. Toute intrigue est bonne, et la plus vieille et la plus usée est la meilleure; à moins encore qu'il n'y ait pas d'intrigue du tout, ce qui vaut mieux pour nous que toutes les intrigues possibles. — La comédie ne se fait valoir ni par les situations que tout le monde pourrait trouver, ni par les caractères, que tout le monde pourrait tracer, ni par le style, que presque tout le monde pourrait signer. Et c'est malheureusement avant tout une tentative dramatique sans originalité.

Je demande formellement à M. Maillard de changer de cravate.

Mlle Madeleine Brohan a vaillamment joué.

La silhouette du jeune homme du monde est drôlement esquissée par Monrose.

Mlle Fix, la grâce est chez vous à l'état d'habitude.

Provost s'est montré, dans le rôle de l'Étang, banqueroutier affable et d'excellentes manières. Il a été une fois de plus ce qu'il est, ce qu'il est toujours : un grand et rare comédien.

Geoffroy est sobre, distingué, ému, digne de lui, digne de la Comédie-Française.

<div style="text-align:right">Edmond et Jules de Goncourt.</div>

VAUDEVILLE.

UNE NUIT ORAGEUSE.

Vaudeville en deux actes, par MM. Dartois et Adonis.

Des femmes, un souper débraillé, 3,500 fr. de perdus au jeu, un duel, tout cela ne constitue pas une nuit

orageuse : la nuit orageuse, c'est celle où un mari grossier vous surprend *flagrante delicto*; la nuit orageuse, c'est celle qui suit la rupture avec une maîtresse aimée. Un duel n'est jamais un chagrin, les pertes d'argent ne sont que des peines physiques; les seules vraies peines sont les peines de cœur. — Vous dire ce qui se passe chez le père Grandin, je n'en sais rien : il paraît qu'il fait des bêtises, que l'amant de sa fille répare ces bêtises, et que ledit amant devient son gendre. Delannoy est toujours le comédien le plus amusant de tous les comédiens.

<div style="text-align: right">Cornélius Holff.</div>

DÉLASSEMENTS-COMIQUES.

CHÉRUBIN, OU LA JOURNÉE AUX AVENTURES.

Vaudeville en cinq actes et six tableaux, par M. Jules Renard.

La chose était précédée d'un prologue en vers, que l'acteur Tournade est venu débiter, — je renonce à vous dire comment. Passons. La pièce, que nous n'avons pas besoin de raconter, est très-joliment faite; elle annonce un homme d'esprit et de grammaire, mais elle est étrangement déplacée aux Délassements-Comiques. M. et Mme Taigny, les seuls peut-être de l'endroit qui entendissent le français, sont les seuls qui aient joué. Tirons un voile épais sur cette erreur d'un directeur ordinairement habile.

<div style="text-align: right">Cornélius Holff.</div>

— 9 octobre. —

THÉATRE-LYRIQUE.

FLORE ET ZÉPHYR,

Opéra-comique en un acte, paroles de MM. de Leuven et Deslys, musique de M. Eugène Gauthier.

Un danseur et une danseuse également émérites, unis par les liens du mariage, M. et Mme Vertbois, l'un marguillier, l'autre dame de charité, sont retirés à Montargis, où ils pratiquent la morale la plus austère et la santé la plus florissante. L'ex-danseur et l'ex-danseuse ont pris de l'embonpoint, de l'ampleur et de la majesté, si bien que l'un est aujourd'hui Leroy et l'autre madame Vadé. Dépourvus d'enfants, M. et Mme Vertbois se sont donné le luxe d'une nièce admise par eux au bénéfice de la vertu la plus austère. Mariette, tel est le nom de la jeune fille, mène fort à contre-cœur la vie puritaine de M. et de Mme Vertbois; elle soupire après la liberté, après le mariage, car pour elle le mariage c'est la liberté, le grand air, le bal, les fêtes, les caquets. Mariette aime Saturnin, un monsieur qui est chargé de la clarinette à l'orchestre de Montargis. M. et Mme Vertbois, pleins de défiance pour tout ce qui touche à l'art, trouvent la clarinette un instrument trop léger pour un mari, et refusent leur consentement à cette union. Mariette soupire.

Le jour où nous avons l'avantage de faire la connaissance de M. et de Mme Vertbois, il paraît que des danseurs de hasard devaient donner au théâtre de Montar-

gis une représentation du ballet de *Flore et Zéphire*, dans lequel le marguillier et la dame de charité avaient, dans le beau temps de leurs mollets, obtenu de grands succès à Berlin. M. et M^me Verbois se sentent pris du besoin d'aller revoir cette cause de leurs anciens triomphes et de leur actuelle tranquillité. Après une lutte de quelques instants, ils se risquent à sortir un peu de leurs nouvelles habitudes. Ils partent pour le spectacle, mais en ayant soin de laisser Mariette à la maison : Mariette préférerait les suivre. Les imprudents ne savent pas qu'une jeune fille ne peut pas rester longtemps seule, parce qu'un monologue trop prolongé finirait par ennuyer le public. Mariette chante en attendant Saturnin. Saturnin arrive : Mariette et Saturnin se livrent à des intempérances de chant. Tandis que nos deux amoureux se jurent, en toutes sortes de fioritures, l'amour le plus pur, M. et M^me Verbois rentrent du spectacle. Saturnin ne peut que se cacher sous la table. M. et M^me Verbois sont indignés de la manière dont la troupe de Montargis a gâché le ballet de *Flore et Zéphire*. Sans souci de leur embonpoint de retraite, ils se donnent *intra muros* une séance de chorégraphie. Sans accompagnement? Pas tout à fait. Saturnin, chez qui la passion de la clarinette est passée à l'état de monomanie, se livre à un accompagnement de ballet. M. et M^me Verbois se laissent aller au charme de la musique. Et ce sont des amours chorégraphiques à désopiler sir Spleen.

Mais tout à coup Saturnin paraît avec sa flûte : désordre général. Pour cacher leur faiblesse, M. et M^me Verbois n'ont qu'un moyen, c'est de consentir à l'union de Mariette et de Saturnin; ils y consentent. Sans aucune prétention, ce petit libretto est une co-

quette et gracieuse inspiration. Certains ont voulu lui trouver des ressemblances; MM. de Leuven et Deslys sont assez riches pour avoir le droit d'avoir des réminiscences. Du reste, le succès les absout de toute parenté. Le public se plaît à ces bouffonneries de sentiment et de situation. Mais à chacun sa part : la musique est certainement pour beaucoup dans le succès de *Flore et Zéphire*. M. Eugène Gauthier, déjà bien connu dans le monde musical par *le Marin de la Garde, Murdock le Bandit* et mille autres charmantes inspirations, est l'auteur de cette délicieuse partition. M. Eugène Gauthier appartient à l'école italienne : il a la tradition tout entière de Paësiello, il possède tous les secrets du genre bouffe. Son ouverture, qui a le tort de n'avoir pas été faite pour les besoins de la cause, est peut-être un peu sérieuse et par trop banale. Mais, tout du long de sa partition, M. Gauthier prend bien sa revanche de ce défaut d'originalité. Entre autres charmantes idées, nous avons remarqué des variations à la manière d'Adam, sur l'air : *Il pleut, bergère,* qui nous ont paru une délicieuse et ravissante inspiration. M. Gauthier a eu le bonheur d'être aussi bien chanté que MM. de Leuven et Deslys sont bien joués. Mme Guichard a mis en usage toutes les ressources de sa brillante vocalisation. Pourquoi met-elle des jupons si courts dans un rôle de jeune fille modeste? Mme Vadé a été pleine de cette dignité comique, de cette majesté ridicule dont elle sait si bien se revêtir. Son costume serait à lui seul un succès. De ces rôles impossibles elle tend à se faire une spécialité. Entre les mains d'une administration intelligente, cette nature de talent est tout un élément de succès. Nous avons déjà eu l'occasion de dire tout le bien que nous

pensions de Leroy. Cet excellent acteur a fait du rôle de Verbois une très-heureuse création. Il est, tout du long du personnage de Verbois, d'un comique achevé. Verbois ne ressemble en rien à Zizelle, et il était assez difficile de scinder originalement ces deux mimiques, car le jeu des pieds et des jambes occupe une place assez considérable dans les deux rôles. Cette petite pièce de *Flore et Zéphire* est pour longtemps sur l'affiche; c'est, avec *Bonsoir, Monsieur Pantalon* et *la Poupée de Nuremberg*, les trois seules pièces réellement bouffes que l'on ait faites depuis longtemps. On a beau dire que c'est un genre absurde; il est bon, puisqu'il réussit. On ne fait pas une pièce pour l'art, on la fait pour le public : si le public est bête, il lui faut des bêtises, sans doute; mais à un homme d'esprit, il est plus difficile d'être bête que de ne l'être pas. La caricature, elle aussi, est un art.

<div align="right">Cornélius Holff.</div>

ODÉON.

LA TANTE URSULE,

Comédie en deux actes et en prose, par M. Moléri.

Honneur au courage malheureux! Honneur à l'Odéon! Je n'ai jamais pu, sans un sentiment de pitié, songer au sort du malheureux Sisyphe; — c'est que, moi aussi, je roule mon rocher, et quel rocher? — et je ne songe jamais à l'Odéon sans songer à Sisyphe. N'êtes-vous pas comme moi? le directeur de l'Odéon ne vous fait-il pas l'effet de Sisyphe, avec cette différence que Sisyphe ne recevait aucune subvention? Deux de mes spirituels collaborateurs, MM. de Goncourt, vous ont dit un jour

quelle était la singulière composition du comité de lecture du second Théâtre-Français. Eh bien! en dépit de ces conseillers fournis par la subvention, la spirituelle direction du spirituel M. Altaroche a rendu de grands services à l'art, — efforts d'autant plus louables qu'ils étaient plus difficiles. N'a-t-elle pas représenté un petit chef-d'œuvre de M. de Montheau? Quoi qu'il en soit, malgré le concours d'une foule de poëtes plus ou moins chevelus, malgré les réclames de Cham et l'alliance du *Charivari,* l'Odéon, — ceci est une vérité mathématique, — n'a jamais pu réunir plus de quarante-neuf personnes à la fois; dans ce nombre encore, pour rester exact, devons-nous comprendre les sergents de ville et les gardes républicains de service. Quarante-neuf personnes, c'est peu pour cette vaste et magnifique salle. En vain on faisait aux amis des services fabuleux, — on sait que Grassot, l'année dernière, ne put, en toute une journée, trouver une seule personne pour partager une avant-scène de la rue de Vaugirard, une loge de douze places. — Les jours de première représentation, les quarante-neuf personnes n'étaient même pas à leur poste, car il en montait quatre dans les coulisses : l'auteur, le chef du matériel, le chef des accessoires et le médecin. Grâce à une heureuse combinaison au moyen de laquelle toute une famille reçoit une subvention pour passer à l'Odéon la soirée du jour du repos, M. Altaroche était arrivé à réunir jusqu'à soixante-trois personnes le dimanche. C'est donc le dimanche que la direction donne aujourd'hui les premières représentations. Ceci vous explique comment le dimanche, 26 septembre de la présente année, on donnait à l'Odéon la première représentation de *la Tante Ursule,* tandis que

votre indigne serviteur se promenait, en maugréant après des lettres qui n'arrivaient pas, sur le pont de *George IV*, dans le bassin de Portsmouth. De retour à Paris, un peu comme il était parti, — très-rapidement, — il n'eut rien de plus pressé que d'aller voir *la Tante Ursule*, sur la foi d'un journal ordinairement bien informé. Quand on a traversé la Manche dans une barque, par une mer houleuse, on ose se risquer dans les parages de l'Odéon ; votre serviteur était précisément dans cette position. Or donc, ce soir-là, la fine fleur de l'Odéon, M^mes Grasseau et Lafont étaient en scène en compagnie de MM. Fleuret, Kime et Néroud. En 1823, pendant la guerre d'Espagne, le colonel Faverolles avait été sauvé d'une mort certaine par un jeune officier qui paya de sa vie ce beau dévouement. Ce jeune officier n'était point assez jeune pour ne pas laisser une femme et un enfant ; il laissait une maîtresse et une espérance de progéniture : cette progéniture fut une fille. La mère est morte de chagrin, et M. Bernard, un excellent homme, a recueilli la fille, — Marie. M. Bernard a aussi recueilli un autre enfant abandonné, Léon, qui n'est autre que le fils naturel du colonel. Les deux jeunes gens s'aiment. M. Bernard a aussi une sœur : la tante Ursule, vieille fille qui ne sait rien et qui veut tout savoir ; elle se jette au travers de ces amours en découvrant aux deux intéressés qu'ils vont être incestueux. Fort heureusement que le colonel reconnaît son fils, et Néroud épouse M^lle Lafont ; le plus heureux est certainement Néroud, qui se trouve possesseur d'une charmante femme. Qu'ajouter ? Que cette pièce est parfaitement dans les eaux de l'Odéon, et que M. Moléri fera bien de faire autre chose, s'il veut au steeple-chase de

la renommée gagner plus que la réputation d'un homme d'esprit.

<div style="text-align:right">Cornélius Holff.</div>

PORTE-SAINT-MARTIN.

RICHARD III,

Drame en cinq actes, par M. Victor Séjour.

Il y a des gens qui croient avoir tout dit quand ils ont dit : C'est une œuvre shakspearienne.

En Angleterre, tout est grand, les docks et le workhouse.

Le drame de Shakspeare est au vrai drame

Ce que le cheval boulonnais est à l'animal décrit par Buffon,

Ce que le carabinier est à l'homme vrai.

On ne raconte pas les drames qui ont la prétention d'être historiques, on les juge.

Le côté dramatique est nul; le côté artistique peut seul avoir de l'intérêt.

La pièce de M. Victor Séjour a le tort de trop ressembler aux vaudevilles qui sont faits pour Arnal : elle est trop faite pour Ligier.

L'auteur ne doit pas ainsi s'aplatir devant l'histrion.

Avant les intérêts de la boutique, les intérêts de l'art. Je parle pour ceux qui, comme M. Victor Séjour, ne sont pas de vulgaires faiseurs.

La pièce de M. Victor Séjour est purement écrite; il y a peut-être certains mots qui reviennent trop souvent, comme le marchepied de cadavre; — il y a aussi trop de mots à effet qui ont le tort de n'être pas la propriété

particulière de M. Victor Séjour. Son œuvre n'en est pas moins assez remarquable; elle est habilement conduite et savamment coupée. Mais M. Victor Séjour ne connaît pas le premier mot de la vérité historique. On a droit de faire l'histoire, mais non pas de la travestir. Du reste, le sentiment de la vérité historique est une faculté qui ne s'acquiert point. Un savant contemporain, excellent homme du reste, Alexis du Monteil, n'en a jamais su la première note. C'est ce sentiment que possède à un degré si éminent Alexandre Dumas. Dans ce sentiment, il a puisé sa grandeur, sa force et son mérite aux yeux des gens sérieux. Alexandre Dumas, — et lui-même en convient, — n'a pas la science de la forme comme Victor Hugo, mais il a la science de l'incarnation. Le personnage de Raoul de Foulques est une très-malheureuse création. Son dévouement à la cause de Richmond n'est nullement en rapport avec le siècle où il vivait. Ceux qui servaient Richmond étaient de hardis aventuriers, et ces gens-là n'étaient pas capables de risquer plus qu'ils ne pouvaient gagner. Le dévouement au chef, parce que la personne du chef personnifiait la cause de chacun sous une forme concrète; mais le dévouement à l'homme! ah! n'en demandez pas aux hommes du moyen âge. Les civilisations ultra-religieuses comportent seules ces absorptions complètes de l'homme dans l'homme. Amour ou fanatisme, voilà les deux sources de tout dévouement. Le fanatisme ne peut être le produit que d'un principe; quel principe représentait Richmond? Aucun. Richard avait après tout autant de droit que lui au trône d'Angleterre. Ses mains étaient teintes de sang, mais quel ouvrage peut-on faire sans se salir les mains? À quoi re-

connaît-on un travailleur? A ses mains. On ne fait pas du fanatisme avec des arguties de jurisprudence. M. Victor Séjour a aussi mis fort mal à propos dans la bouche de Raoul une tirade sur la lutte qui va s'engager entre lui et Richard; on s'attend à des prodiges, à quelque chose d'immense qui personnifie le grand duel de ce qu'aucuns appellent dans leur langage les deux principes. Point du tout : la chose se résout en une fuite exécutée avec bonheur et agilité par le terrible paladin. Dans le caractère de Richard III, l'auteur a un peu trop sacrifié aux préjugés vulgaires : un homme de talent ne doit pas tenir compte des préjugés.

L'ambition se passe des cruautés inutiles. Si M. Victor Séjour avait l'habitude du crime, il saurait que ceux qui font du crime un métier n'en font ni un plaisir ni une plaisanterie. Il n'y a que les enfants qui s'amusent à plumer les oiseaux tout vifs. Robespierre, l'inflexible sphinx révolutionnaire, était un ange de douceur dans la vie intérieure. Il y a des nuances qu'il faut savoir garder. Si M. Victor Séjour était bien ambitieux, il n'ignorerait pas que l'ambition marche de pair avec les plus douces passions de l'humanité, et que si quelquefois elle sait les sacrifier, c'est toujours avec connaissance de cause. Le caractère de Richard III a été un peu trop fait pour les besoins tragiques de M. Ligier. M. Ligier est sans doute un acteur d'un grand talent, mais ce n'est pas une raison pour lui faire un holocauste de l'art et de la vérité. Ne soyons toutefois pas trop sévère : M. Victor Séjour a présenté Richard sous un jour trop odieux, mais il lui a donné des mots, des audaces et des sang-froid que lui envierait un homme d'État. Et voyez comme on est obligé de rendre hom-

mage à la vérité : ce drame est fait pour prouver la supériorité de la force sur l'esprit, du nombre sur la ruse. Eh bien! tout du long de la pièce, jusqu'au dénoûment, c'est l'esprit qui triomphe de la force, et si l'on s'intéresse à quelqu'un, c'est certainement à Richard le Grand. Pourquoi ne pas accepter hardiment le fait? il n'y a qu'une puissance dans le monde : la volonté. Son siége n'est ni dans le bras ni dans le cœur : il est dans la tête. L'action n'est rien, la direction est tout. Celui qui agit n'est qu'un instrument, celui qui pense est un dieu! Et d'ailleurs il n'y a pas d'assises pour les ambitions : le succès ou la mort, le pavois ou l'échafaud.

La scène de la mort de la duchesse d'York, — si bien jouée par notre charmante ennemie Mme Person, — est un incident fort beau. La tenue de Ligier est superbe, le sang-froid de Richard III est sublime. Voilà donc l'histoire des liens du sang réduite à sa plus simple expression! L'amour de Richard III pour lady Betty a quelque chose de strident; et Ligier le veloute avec des patelineries de chat-tigre. Il y a, dans les compliments de cet amoureux sans amour, quelque chose qui rappelle les consolations et les patenôtres du saint-office. L'entrée de Ligier est mauvaise, en ce sens que Richard III ne pouvait pas, dès le lever du soleil, poser ainsi pour le tyran de Phalères. Louis XI avait ses heures de faiblesse, et pourtant c'était un homme bien fort. M. Victor Séjour a aussi le tort de trop parler de ces deux enfants si connus sous le nom des enfants d'Édouard. Outre que, dans la conversation, leurs cadavres servent trop souvent de marchepied à l'ambition, il est impossible que lady Betty ait conservé au

souvenir de ces deux mioches des regrets aussi épileptiques que ceux de Mme Lia Félix. Le personnage de Rutland est également manqué : Richard III doit se déshabiller un peu plus devant le vidangeur de sa vie intime. Devant lui, il n'a pas besoin de paraître; mais, à en croire M. Victor Séjour, Richard III aurait posé même en dormant. Du reste, ce reproche peut ne s'adresser qu'à Ligier, qui a tort de ne vouloir jamais être que Croquemitaine. Il ne faut pas abuser des meilleures choses : le meilleur arc perdrait son élasticité s'il restait toujours bandé; du moment que la passion n'est plus que l'état normal, elle n'est plus la passion. Du reste, Vannoy a parfaitement sautillé ce rôle assez difficile. Déguisé en juif, il est méconnaissable. Mais pourquoi n'ôte-t-il pas plus tôt sa perruque? A quoi bon cette longue discussion avec le roi? Pourquoi ne pas commencer par où il finit? Quoique renouvelée des Borgia, à qui il arrivait quelquefois de faire erreur, la scène de l'empoisonnement involontaire du complice par le complice est d'un grand effet. La caricature du juif est assez bien faite, quoiqu'un peu forcée. Il y a loin de là aux réelles études d'Ivanhoé. L'astrologue Hawkins est une création fort mal indiquée : comme tous les caractères honnêtes, il manque un peu de vigueur et d'énergie. L'amour de Betty pour Richmond est un hors-d'œuvre assez déplaisant; on n'aime pas ainsi l'inconnu. Richmond est trop heureux d'être aimé de si loin, quand de si près les autres ont tant de peine à se faire aimer; c'est peut-être une raison. N'y a-t-il pas des plantes qui ne vivent qu'à l'ombre? Mme Lia Félix a déployé toutes ses ressources dans le personnage de Betty; il n'y aurait pas de mal à ce qu'elle mît un peu

plus de sobriété dans son jeu. Les princesses ne se conduisent pas comme une héroïne des halles, l'habitude des grandeurs et du commandement ont une dignité qui exclut le déraillement des cris et des gestes. La reine Élisabeth est une inspiration détestable; le caractère historique de cette femme ne va pas au tempérament véhément de M^{me} Lucie Mabire, qui a l'air, dans ce rôle, d'une tempête enfermée dans une boîte de sardines.

Terminons, car, à notre grand regret, il faut terminer en disant que l'agonie de Ligier est beaucoup trop longue; on souffre et pour ses jambes qu'il fatigue et pour ses yeux qu'il écarquille. — Nous ajoutons un post-scriptum en faveur de Colbrun. Quand, conduit en prison avec l'assurance d'être sauvé, il s'écrie en contrefaisant les gestes, la voix et les allures d'un martyr : Marchons! — toute sa personne est une admirable satire de ces gens qui, entre deux petits verres, s'en vont délivrer la Pologne, — puff aux nationalités, blague et carotte!

Le grand événement de ce drame est la révélation du talent de Bignon. Dès longtemps nous savions qu'il avait un avenir, mais nous ne nous doutions pas qu'il dût sitôt s'élever à une telle hauteur; le voilà maintenant presque l'égal de Mélingue. Bignon a de la voix et de la prestance : avant peu, il sera le favori du boulevard; mais, maintenant qu'il en est temps encore, ne ferait-il pas bien de se défaire de cette inflexion du cou à la façon de l'antique, qui est un peu la manière de Mélingue? Ce petit défaut n'empêche pas Bignon d'être dès aujourd'hui un grand et réel mérite.

C'est tout. Ah! pourquoi donc M. de Groot, — le chef

d'orchestre, — se livre-t-il à toutes sortes d'opéras, sous prétexte d'ouverture?

<div style="text-align:right">Cornélius Holff.</div>

AMBIGU-COMIQUE.

MARIE SIMON,

Drame en cinq actes, par MM. Alboize et Saint-Yves.

Ce drame s'appelait d'abord *Marie Salmon*. Marie Salmon est un personnage vrai, qui fit les beaux jours de 1781. Sa famille, à ce qu'il paraît, n'est point encore éteinte; personne ne s'en serait douté, si les héritiers de son nom n'avaient cru devoir intervenir dans la petite pot-bouille de MM. Desnoyers, Alboize et Saint-Yves. Pour satisfaire leurs susceptibilités, le directeur et les auteurs, renonçant au bénéfice d'un droit incontestable, ont bien voulu mettre sur l'affiche : *Marie Simon* (lisez *Marie Salmon*). Les réputations sont du domaine public : faire le procès au roman, ce serait le faire à l'histoire, à la presse, à la publicité des débats, à la loi qui veut qu'à chacun incombe la responsabilité de la faute. Et, d'ailleurs, n'était-ce pas plutôt un honneur bien grand que faisaient MM. Alboize et Saint-Yves à une femme qui n'eut d'autre mérite que de fixer pendant deux minutes l'attention publique, privilége dont pourrait jouir un veau à deux têtes ou un serpent de mer?

MM. Alboize et Saint-Yves ont pris de l'histoire de Marie Salmon ce qu'il y avait de dramatique et d'intéressant; mais ils ont eu le bon esprit de ne pas se croire obligés de refaire une sorte de procédure, et nous ne

pensons pas que personne tienne assez à connaître les détails intimes de l'existence éphémère de l'héroïne d'un jour de caprice de l'opinion publique, pour que nous nous donnions la peine de contrôler le drame par l'instruction judiciaire : Marie Salmon n'est ici qu'un prétexte. Vers la fin du XVIII^e siècle, — l'avénement de Turgot au ministère étant pris pour la fin du siècle de Richelieu et de la Pompadour, — vivait, retiré dans un village, un vieux soldat; le vieux soldat avait une fille, Marie. La famille vivait dans une honnête aisance, entretenue par l'industrie du père et le travail de la fille. Or, il advint que le vieux soldat tomba dangereusement malade. Il guérit, mais aux dépens de son aisance. Le collecteur va le faire saisir et emprisonner, lorsque Roger, un monsieur en uniforme qui se promène dans le pays, paie les dettes du père aux beaux yeux de la fille. Marie aime Roger, Roger aime Marie; tous deux filent platoniquement l'amour le plus tendre, lorsqu'un coup de tonnerre vient culbuter les rêves de la jeune fille. Un jour que Roger se promenait dans le village, un avocat vient à passer et le salue de la qualification de monsieur le comte. Adieu le parfait amour! Roger, ce charmant jeune homme, n'est plus, aux yeux de la jeune fille, qu'un séducteur déguisé en amant; ce qu'elle voulait, c'était un fiancé. Marie, pour fuir cet amour et refaire la tirelire de son père, se décide à entrer dans la domesticité du château de Clavières. Elle était filleule de la défunte marquise, qui, en mourant, lui a remis un livre sur lequel sa main moribonde a tracé le legs suprême du bonheur de la jeune fille à son mari et à son fils. Le marquis de Clavières s'est remarié, et, par un oubli impardonnable, il a, sans se soucier de

ses rides et de ses cheveux blancs, épousé en secondes noces une jeune femme. Comme toutes les jeunesses, elle avait un amour au cœur, un amour pour l'avocat Grandpré. Mais la marquise est vertueuse; elle a refoulé son amour dans un tout petit coin de son cœur, et elle a, par ses prières de précaution, contraint l'avocat Grandpré à contracter un riche mariage. Le marquis n'ignore aucun de ces détails, mais il n'en est pas moins jaloux, et il a raison. Aussi il est triste et sombre. Pour se distraire un peu de ses soucis, il se livre à l'étude de la chimie et de la physique : c'était alors une occupation de grand seigneur. Il ne pouvait peut-être trouver de consolation plus efficace, parce qu'il n'y a rien de plus attachant que la résolution de ce problème immense : faire de l'or. Études chéries! Comme on est heureux dans une cave entre un creuset et un alambic! Les belles nuits d'émotion que l'on passe à souffler le feu et à suer la sueur de l'espérance et de la trépidation!

J'avais oublié de vous dire que le marquis avait un autre sujet de chagrin dans la conduite de son fils, — un gentilhomme accompli, vrai chenapan de bon ton et de bonne maison. Renouvelons donc connaissance avec le comte de Clavières, qui n'est autre que Roger. Marie est reprise de son amour; Roger est repris de ce qu'il prétend sentir au cœur. Marie s'attend à une lutte vigoureuse, dans laquelle le comte s'aidera de tous les moyens possibles de séduction, jusques et y compris la connaissance intime des voies et moyens du château de Clavières. L'esprit est fort, mais la chair est faible. Marie, désespérant d'elle-même, se prémunit d'une arme contre la faiblesse de la chair : elle remplit de poison

un flacon que lui avait jadis donné Roger. Mais Urbain, un paysan qui aime Marie et qui est entré au service du marquis de Clavières pour ne pas la quitter, l'a vue préparer le suicide de ses jeunes appas. Il se jette tout au travers de ce sombre dessein; il prend le flacon libérateur et l'emporte. Le comte pénètre dans la chambre de Marie. Toute résistance a un terme; celle de Marie va se laisser vaincre, lorsque la victime se prend à invoquer le souvenir de la marquise. Roger se souvient du legs de sa mère et se retire humblement. Tandis que cet amour se dénoue, un autre amour se renoue : Grandpré, dont le mariage a manqué, décide la marquise à partir avec lui, et la marquise, qui aime véritablement, ne craint pas de se compromettre pour son amant. Balivernes de femme qui n'aime pas, que la terreur des médisances et le respect des convenances. Urbain a entendu la marquise donner à Grandpré le rendez-vous suprême. Il a entendu sans voir; il croit qu'il s'agit de Marie et de Roger; il prévient le marquis. Marie proteste de son innocence. Roger émet l'intention désastreuse d'épouser la vertu. Pas avant ma mort! s'écrie le marquis, le seul qui ait le sens commun. Le fils s'incline avec un signe d'assentiment. Au même moment luit le signal qui doit être celui de la fuite de la marquise et de son amant. Le marquis, suivant le raisonnement que fit le père d'un de nos amis en se coupant la gorge, se dit : Je suis un obstacle au bonheur de tout le monde, — haut la main! et il avale le contenu du flacon que lui a remis Urbain. Qui est-ce qui a empoisonné le marquis? Ce ne peut être que Marie, puisque son flacon a commis le crime et qu'elle avait intérêt à la chose pour épouser le comte. Et voilà

le fils, la mère et l'amant poursuivant de concert la vengeance du père, avec l'aide de cet imbécile d'Urbain. Marie est condamnée à mort. Roger s'aperçoit un peu tard qu'elle pourrait bien être innocente. Ne pouvant la sauver, il lui fait obtenir un sursis sous prétexte qu'elle est enceinte. La chose n'était pas si facile, mais il faut qu'elle le soit pour faire la pièce. Marie proteste; qu'à cela ne tienne; mais, avant de mourir, elle veut revoir le livre de sa marraine. Sur ce livre, le marquis a écrit qu'il se donnait volontairement la mort. Tout est sauvé, y compris l'honneur de Marie.

La pièce est très-intéressante. Mlle Thuillier a joué avec une grâce inimitable et un talent supérieur. C'est, à Paris, la seule actrice qui sache mourir; elle s'est fait de la mort une spécialité; il est dommage qu'elle ne meure pas dans *Marie Simon*. Sa manière de quitter la vie est autrement navrante que les apoplexies de Mme Lia Félix ou les éructations de Mme Doche.

<div style="text-align:right">Cornélius Holff.</div>

GYMNASE.

Nous comptons y aller l'année prochaine.

VAUDEVILLE.

SCAPIN,

Comédie-vaudeville en un acte, par MM. Carmouche et Vermond.

Quand Mlle Déjazet joue dans une pièce, on peut être sûr que si les auteurs n'ont pas mis d'esprit dans

la pièce, elle en mettra pour eux. Nous ne sommes pas des admirateurs de la célèbre actrice, nous trouvons parfois son talent un peu vieillot, un peu passé : trop bonne compagnie pour l'époque. C'est un éloge et c'est un reproche. Mlle Déjazet nous semble une charmante étude du passé; elle nous fait l'effet de ces petits vieillards qui offrent des bonbons aux dames et qui ne leur parlent que le chapeau à la main. Aujourd'hui nos mœurs se ressentent de nos habitudes et de nos préoccupations. Si en bas l'on veut acquérir, en haut l'on veut augmenter; à la Bourse, dans l'industrie, dans le commerce, dans un bureau, dans un atelier, on n'a pas le temps d'être poli. Mlle Déjazet est une actrice de cour; ce qu'il nous faut aujourd'hui, ce sont des actrices de tabagie.

.

Il y a de par le monde des oncles bien baroques : celui-là était de ce nombre. Il avait, en mourant, confié au notaire Patrigaud un testament excentrique par lequel il laissait toute sa fortune au marquis Cassiodore de Cottignac ou au chevalier de Valembray, tous deux ses neveux, le tout au choix d'une présidente qui devait décerner l'héritage au plus digne. Le chevalier de Valembray est un jeune homme qui ne donne que des espérances. Le marquis est un monsieur non moins fat que sot, superbement incarné dans la personne de Delannoy, l'excellent comique. Le chevalier est amoureux d'une veuve, Mme Clary, ce qui prouve qu'il a bon goût. Supposant que l'héritage de l'oncle faciliterait son mariage, le chevalier, qui est roué comme un gentilhomme de son siècle, trame contre Cottignac une conspiration diabolique. Il se déguise en Scapin, car le

chevalier, c'est Déjazet. Introduit chez le marquis en qualité de domestique, il l'excite à mille extravagances; il y en aurait assez pour indisposer la présidente, mais il n'y en a pas assez pour faire la pièce. Scapin fait la cour à la maîtresse de son maître; Scapin se cache sous un domino pour attirer son maître à un rendez-vous d'amour, piége tendu au bénéfice des oreilles de la présidente; Scapin se fait passer pour somnambule et abuse du somnambulisme pour révéler les secrets de son maître. Moralité : le chevalier a l'héritage.

M^{lle} Déjazet a léché son rôle avec ce talent, à la façon de Meissonnier, qui lui est propre; elle a su ne pas être Lauzun et ne se point copier elle-même. Delannoy est toujours le plus embarrassé, le plus nasillard, le plus bouffon des comiques; c'est un vrai talent qui n'est pas assez apprécié.

<div style="text-align:right">Cornélius Holff.</div>

VARIÉTÉS.

UN VIEUX DE LA VIEILLE ROCHE,

Comédie-vaudeville en un acte, par MM. Ch. Dupeuty et E. Grangé.

Les exhibitions foraines n'ayant pas réussi, le directeur des Variétés, — un monsieur qui se console de n'être pas homme de lettres en faisant des rectifications, — s'est décidé à rentrer dans les limites de son privilége en représentant des pièces réelles, avec intrigue, mise en scène et personnages vivants.

Pelletier est un domestique dévoué, — de ces gens qui n'ont jamais existé que dans l'imagination des ro-

manciers, — un décalque de Caleb. Pelletier est au service de M. de Sévry, — un monsieur qui vient de se marier. — Il a tout préparé au château pour recevoir le ménage. Le ménage arrive accompagné d'une femme de chambre et d'un domestique. Les nouveaux venus déplaisent à Pelletier : ils sont jeunes; n'est-ce pas un premier tort aux yeux du vieillard? A son tour, Pelletier déplait à Mme de Sévry. Elle persuade à son mari de mettre le vieux domestique à la retraite, ne fût-ce que par humanité. Mais Pelletier est rivé à sa place et à ses profits : il persuade aux nouveaux domestiques que monsieur est ruiné, et, comme ce fait n'a rien d'impossible, tous deux, en gens qui ne servent après tout que pour ne plus servir, demandent leur compte. Mme de Sévry a un frère; ce frère perd 10,000 fr. au jeu; il prie Pelletier d'être son intermédiaire auprès de son beau-frère : celui-ci refuse l'argent. Pelletier fait alors le sacrifice de ses économies, et puis à son tour de s'en aller; mais, au moment de quitter la maison, arrive le beau-frère, qui remercie M. de Sévry de son obligeance. Quiproquo : Pelletier est réintégré dans ses fonctions et remboursé de ses avances.

C'est peu intéressant et point du tout amusant. MM. Dupeuty et Grangé savent faire mieux que cela : l'*influenza* qui règne depuis longtemps aux Variétés leur aura porté malheur.

DEUX GOUTTES D'EAU,

Vaudeville en un acte, par M. Labiche.

Sachez d'abord que la chose est faite pour servir aux débuts de Numa sur la scène de M. Carpier. On devrait

trouver un autre mot pour signifier la même chose : le public lui-même le comprend si bien, qu'il y avait l'autre jour une queue à étonnements continus en face d'une affiche annonçant au Théâtre-Lyrique les débuts de Cholet. Cette réflexion lâchée, passons à la narration des *Deux Gouttes d'eau*.

Il y a des gens qui craignent toujours de se compromettre ; c'est une crainte que je n'ai jamais comprise. Le plaisir justifie tout ; l'indécence des mœurs n'exclut ni le talent ni le travail, et même, s'il faut tout dire, les vertus domestiques ne conviennent qu'aux médiocrités : les grands travaux veulent les grandes distractions. M. Tourillon, homme marié et avoué, éprouve le besoin de donner des coups de serpette dans le contrat, mais il craint de compromettre l'étude et le ménage. Il a donc soin de répandre le bruit qu'il existe de par le monde un monsieur de mœurs légères, qui lui ressemble comme deux gouttes d'eau se ressemblent, et, muni de cette précaution, il se lance à travers la vie de garçon. Mme Tourillon finit même par croire à cette ressemblance fâcheuse. Aussi comme elle rit lorsque son amie, Henriette Morvanchut, reconnaît en Tourillon un M. Darville qui lui fait la cour ! Mais Henriette aperçoit au doigt de Tourillon un souvenir qu'elle a laissé prendre à Darville. Elle ouvre les yeux à son amie, qui se promet une mystification vengeresse. Elle raconte à son mari comme quoi Darville est venu, et lui donne des détails à faire frémir la nature d'un mari ; elle finit même par ne plus reconnaître Tourillon, et le met à la porte sous le prétexte qu'il n'est que la ressemblance de Tourillon. Notre homme finit par croire à l'existence de ce Sosie. Un client entre : il le prend pour le vrai Darville, lui

cherche querelle et le contraint à accepter un petit combat. Morvanchut est légèrement blessé; il profite de cette circonstance pour rentrer en grâce auprès de sa femme Henriette, dont il était séparé. Tourillon rentre à son tour. De toutes ces rentrées naît une explication qui rend tout le monde content. — Comme on le voit, la donnée de cette pièce est amusante.

EN BALLON,

Pochade par M. Ferdinand Langlé.

La mort est-elle une idée triste? Je suppose l'homme le plus heureux du monde, — un amoureux aimé, s'il a le moindre bon sens, il fera cette réflexion que son bonheur ne peut pas durer, à moins d'un miracle. Mettez cet homme entre la vie et la mort, entre le rêve perpétuel et les réalités du lendemain. La mort est au bonheur ce que la méthode Ampère est aux légumes : elle conserve. Sans courir au devant de la mort, pourquoi la fuir? L'homme peut-il être plus malheureux qu'il ne l'est? C'est improbable. L'idée de la mort n'a rien de triste. J'ai un de mes amis dont le cabinet est tout tendu de velours noir rehaussé de baguettes d'argent; les embrasses des portières, des rideaux et de la cheminée, les rosaces, les appliques, les patères, tout est en argent : cela aura l'air d'un enterrement de première classe le jour où l'administration des pompes funèbres renouvellera son matériel. Eh bien! cet ami est fort gai quand il n'est pas triste. Jadis il avait dans son antichambre une bière en sapin : jamais il n'en paraissait affecté; bien plus, il a passé soixante-cinq nuits dans un cimetière à noter les étrangetés de forme

des émanations qui, à travers la terre, s'échappent des corps en putréfaction, et il employait les loisirs que lui faisaient les caprices de la fermentation à composer un poëme héroï-comique, farce désopilante sur les revenants qui n'a pas moins de onze cent treize vers. Il ne faut donc pas s'étonner que M. Langlé cumule les aptitudes du vaudevilliste et celles de l'administrateur des pompes funèbres : l'esprit s'applique à tout. Ce jour-là, Holopherne devait aller à Pantin conclure son mariage; peu décidé à cette cérémonie, il monte en cab et recommande au cocher de laisser son cheval libre, décidé qu'il est de ne se marier que si le cheval le conduit à Pantin. Le cheval, qui reçoit sans doute une subvention de M. Arnaut, va s'arrêter aux Arènes-Nationales. C'était précisément le moment où l'aéronaute Gaudissart partait avec sa femme Vaporine. Séduit par Vaporine, Holopherne s'embarque. Querelle aérienne qui se termine par une descente sur la place de Pantin, qui permet à Holopherne d'aller se faire licencié ès noces et festins. Ce que c'est que d'être fataliste !

<div style="text-align:right">Cornélius Holff.</div>

FOLIES-DRAMATIQUES.

UN PAPA CHARMANT,

Vaudeville en deux actes, par M. Honoré.

Le théâtre des Folies-Dramatiques n'est acceptable qu'à la condition d'aborder franchement le genre cocasse. On ne va là ni pour voir ni pour être vu : si on n'a pas de quoi rire, on est volé. Les acteurs sont du

dix-septième ordre, à l'exception de Mlle Dubuisson, qui est une spécialité. Toute pièce qui n'est pas ultra-cocasse, et qui serait passable ailleurs, devient détestable aux Folies-Dramatiques. Ce que nous en disons n'est certes pas pour *Un Papa charmant* : c'est une des plus réjouissantes chinoiseries que nous ayons vues depuis longtemps. Le fond est une trame fort légère, mais les détails sont énormément ridicules, et le rire est le maquillage de ces théâtres infimes. Voyez le théâtre Beaumarchais : il essaie de faire croire qu'il existe avec des drames en cinq actes; tout le monde sait que c'est un mensonge. Mais coupons court à ces réflexions d'hygiène dramatique, et livrons-nous à la dissection du *Papa charmant*.

Mme veuve Perruchon a une fille, Mlle Céline; M. Frémineau a un fils, M. Saturnin; M. Frémineau convoite la main de Mme Perruchon pour lui-même et celle de Mlle Perruchon pour son fils. En attendant l'arrivée de Saturnin, absent pour des motifs que l'on n'a pas voulu me dire, M. Frémineau fait la cour à Mlle Perruchon pour le compte de son fils. Saturnin arrive : avant qu'il ait eu le temps de dormir et de manger, on le présente à Céline; cette précipitation fait qu'en chantant un duo avec sa future, il bâille son point d'orgue. Céline trouve son prétendu maussade et préfère épouser le père. Mme Perruchon, en femme qui connaît les hommes et les choses, est enchantée de cet échange, car elle préfère le fils au père. Ciboulette, la servante, reçoit ordre d'aller à la mairie prier le monsieur chargé de ce soin de changer les termes des publications. Mais, le lendemain, Saturnin reposé a mis du linge blanc; Céline commence à comprendre que le fils vaut mieux

que le père; Ciboulette a fort à propos oublié la commission, en sorte qu'il n'est plus qu'à rester dans les termes du contrat primitif... Il y a dans tout cela des choses fort risibles, des sentiments, des situations et des phrases; il y a en outre une idée juste : c'est que les jeunes filles sont très-sottes.

<div style="text-align:right">Cornélius Holff.</div>

— 16 octobre. —

THÉATRE-LYRIQUE.

LA PIE VOLEUSE,

Musique de Rossini. (Reprise.)

L'année dernière, au moment de fermer ses portes au public qui aurait pu venir, le Théâtre-Lyrique avait repris *la Pie voleuse*. C'était le jour de la première du *Juif errant*; tout le monde était un peu occupé du *Juif errant*, de la fermeture et de la chaleur. L'exécution avait mal répondu aux efforts du directeur. Cette année, il n'en est pas de même. Le Théâtre-Lyrique est en pleine prospérité; l'avenir semble à lui : ce n'est plus une représentation de clôture, de ces représentations où brille de tout son éclat la vérité de ce proverbe chinois : Quand on a dix pas à faire, on en a fait la moitié quand on en a fait huit. N'est-ce pas notre histoire à tous? On est si pressé de finir quand on a fini !

Le Théâtre-Lyrique s'est assez constaté par lui-même

pour avoir le droit d'aller demander quelquefois ses succès aux ressources du vieux répertoire. Il y a des gens qui se figurent que le Théâtre-Lyrique est une école de chant et de composition; ils ont tort, et parce qu'il n'y a pas d'école pour le talent, et parce qu'il fait appel aux noms connus comme aux débutants.

Or donc, ce jour-là, M. Adam cédait le pas à Rossini, au Rossini vrai, vraiment chanté et vraiment exécuté. Il est inutile de raconter *la Pie voleuse*. La pièce est assez connue pour que je réserve à une autre œuvre la fraîcheur de mes moyens analytiques. Le rôle de Ninette, si malheureusement abordé, l'année dernière, par Mlle Duez, était tenu par Mlle Rouvroy. Mlle Rouvroy a une voix d'une admirable limpidité. La musique de Rossini, cette musique d'Italie, ce pays où tout chante, les ruisseaux et les feuilles, ce pays où tout est harmonieux, le rire, les larmes et les soupirs, ce pays où l'on ne chante pas l'ignoble Larifla; la musique de Rossini, dis-je, semble faite exprès pour Mlle Rouvroy, car elle est essentiellement musicienne; elle ne semble pas suivre l'accompagnement, mais le conduire. Elle a été admirable dans les situations pathétiques, et l'on sait qu'elles abondent dans ce petit drame. Au finale du deuxième acte, l'orchestre, qui cependant alors est très-bruyant, était littéralement couvert par les applaudissements. On n'a même pas attendu que le morceau fût fini. C'est un beau triomphe pour la musique, mais c'est aussi une belle victoire pour la cantatrice que cette spontanéité de l'enthousiasme. A Naples ou à Turin, un public de dilettanti eût scrupuleusement attendu la fin de la dernière mesure. Pour notre part, nous préférons cette turbulence, cette impatience, cette

exubérance du public parisien. Il n'est pas donné à toutes les orchestrations, non plus qu'à toutes les voix, de soulever ces orages. Mlle Rouvroy a remporté un brillant et réel succès. De pareilles reprises valent mieux pour une réputation que des créations de petites chinoiseries.

Mme Colson s'était transformée dans la personne de Petit-Jacques. Elle était charmante dans son costume, — un costume de fort bon goût, — et nous n'avons pas besoin de dire qu'elle a chanté avec cette belle voix qui a contribué, pour sa bonne part, au succès de *Si j'étais roi!*

Le reste de la troupe a parfaitement secondé les deux cantatrices; faisons aussi nos compliments à l'orchestre, qui s'est presque illustré dans cette soirée.

CHOISY-LE-ROI,

Opéra-comique en un acte, paroles de MM. de Leuven et Carré, musique de M. E. Gauthier.

L'autre jour, M. Gauthier nous donnait de la bonne farce italienne, aujourd'hui ce n'est pas cela : c'est de la musique rococo, de la musique de Boule, si vous voulez; il y a tout un travail de petits ornements, de petites incrustations, de petits trucs, de petites perfections; c'est de la musique comme on en pouvait faire dans les petits appartements de Versailles dans le temps des filles de bon ton. Si Watteau avait fait de la musique, il en aurait fait comme M. Gauthier en a fait ce soir-là. Mme de Pompadour, qui était une artiste déguisée en procureuse pour le contentement de son ambition, devait faire de pareille musique sur son clave-

cin de bois de rose, marqueté d'écaille, d'ivoire et de vermeil. La Régence n'est pas le XVIIIe siècle; elle avait trop de philosophie dans ce qu'on a appelé son immoralité. Le vrai XVIIIe siècle ne commence qu'à la naissance de Louis XV, et je place la naissance de ce gentil croque-mort de la chose monarchique à sa grande maladie, à sa première excursion en dehors du mariage. Boucher n'est mort qu'en 1770. Marquises au coquet sourire, bergers enrubannés, amours rebondis, quittez vos trumeaux, quittez la toile et l'émail, venez à la musique de Gauthier danser la ronde fantastique du dernier siècle! — une gavotte. La musique de *Choisy-le-Roi* est toute jolie, toute gracieuse, depuis la première mesure jusqu'à la dernière, et quand je dis qu'il n'y a rien à citer, parce que tout est charmant, ce n'est pas une banalité. Je ne connais guère que la partition des *Porcherons* qui soit aussi bien XVIIIe siècle. M. Gauthier avait un grand avantage, celui d'avoir à faire chanter Mme de Pompadour, cette femme dont le nom seul est une inspiration. Mme de Pompadour, n'est-ce pas la maîtresse de Louis XV, ce roi de bonbonnière, ce prince qui semblait fait exprès pour avoir le droit de figurer sur une tabatière en portrait serti de diamants? Mme de Pompadour, et n'est-ce pas tout un genre que ce genre pompadour? et, naturellement, Mme de Pompadour devait tout faire à la pompadour, et elle devait surtout chanter à la pompadour, et M. Gauthier l'a fait parfaitement chanter à la pompadour. Comme perfection de couleur locale, la musique de M. Gauthier devrait être gravée sur de la porcelaine de Sèvres ou moulée en biscuit avec des bergers et des bergères en guise de croches.

Mais, à côté de la musique, il y a le libretto. M. de Leuven a très-spirituellement mis en scène M^me de Pompadour. L'intrigue est toute pimpante, décolletée juste assez pour donner le désir d'en voir davantage. Elle est surtout et avant tout de bonne compagnie. Le fond est peu de chose, comme dans toutes les petites pièces de cette nature, mais les détails sont très-gracieux et très-amusants, deux qualités qui ne sont pas à dédaigner. Rien n'est moins commun que la gaieté ou le prétexte à faire cette grimace qu'on appelle un rire; rien, dis-je, n'est moins commun que la gaieté dans les opéras dits comiques. Et cependant ce n'est pas assez que d'écrire sur le seuil de la salle du festin : On rira. — On rit beaucoup à *Choisy-le-Roi*; c'est ce qu'il faut dans ces piécettes qui se présentent sans prétentions dramatiques. MM. de Leuven et Michel Carré ont su faire un libretto qui est aussi amusant qu'un vaudeville qui serait amusant.

M^me Petit-Brière débutait au Théâtre-Lyrique dans le rôle de la marquise de Pompadour. Elle a joué et chanté de manière à donner des regrets à l'Opéra-Comique. Elle porte parfaitement le costume du XVIII^e siècle. M^me de Corcelles continuait, dans *Choisy*, des débuts brillamment commencés dans *Si j'étais roi*. C'est une charmante femme, des yeux bleus, des cheveux blonds, une peau de satin, et, ce qui vaut encore mieux, elle met dans ses moindres gestes une délicatesse, une grâce exquise qui va parfaitement au personnage qu'elle joue; — elle a toujours l'air de descendre d'un panneau de Boucher. En peu de temps, elle a su acquérir une qualité qui lui manquait : l'habitude de la scène, car elle débutait dans la carrière du théâtre par

le rôle de Zélide de *Si j'étais roi*. Comme la musique de M. Adam, la musique de M. Gauthier a été pour elle l'occasion d'un succès. Il est vrai que sa voix si fraîche et si souple sait se prêter à toutes les difficultés comme à tous les effets. Jeunesse! beauté! talent! tout un avenir pour une roulade! Ainsi va le monde.

Grignon père et Grignon fils jouaient tous deux dans *Choisy-le-Roi*. Grignon fils n'a perdu aucune de ses excellentes qualités, il a de la méthode et du talent comme comédien. Quant à Grignon, il a été ce qu'il est toujours, excellent comédien et chanteur de goût. Le temps nous manque pour faire de lui l'éloge qu'il mérite; nous y reviendrons avec plaisir. C'est un des bons barytons et des bons comiques des théâtres de Paris.

<div align="right">Cornélius Holff.</div>

— 23 octobre. —

AMBIGU-COMIQUE.

TOUT EST BIEN QUI FINIT BIEN,

Proverbe en trois tableaux, par M. E. de Varennes.

Trois nuits et deux jours, j'avais travaillé sans prendre d'autre repos que le temps nécessaire à fumer une cigarette toutes les heures. Le soir du second jour, je sortis; il était minuit quand je rentrai chez moi. Je me mis au lit avec cette promptitude de l'homme qui cherche dans le sommeil autre chose qu'un délassement,

le plaisir, l'oubli. A peine fus-je dans mon lit que je m'endormis, et à peine fus-je endormi que je me sentis transporté dans une pièce haute et froide : elle n'avait qu'une fenêtre qui donnait sur une cour étroite où jamais le soleil n'avait pénétré; les murs étaient tendus de serge verte; au lieu de parquet, c'était un carrelage peint en rouge; il y avait au milieu une table exactement carrée, recouverte de drap vert; devant la table, il y avait un fauteuil à accotoirs en bois, taillés à angles droits; l'étoffe du fauteuil était du damas en laine rouge; sur la table il y avait un encrier noir, un paquet de papiers fort sales; on y reconnaissait des enveloppes de chandelles et de bougies, des comptes de cuisinières et des cornets veufs de leurs pommes de terre frites. Il y avait encore sur la table un flambeau d'argent dans lequel brûlait un cierge surmonté d'un abat-jour vert. Sur le fauteuil se tenait un petit homme sec et maigre. Il avait des lunettes vertes, un mouchoir à carreaux, une robe de chambre de molleton gris et une petite cravate de soie noire. Au lieu de pantalons, il portait des culottes; il avait des bas de filoselle noire et des souliers à boucles d'argent; à côté de lui empestait une large tabatière dans laquelle il puisait de larges prises.

J'étais sur le seuil de la porte, et le petit homme ne paraissait pas faire attention à moi. Je frappai.

— Frappez, et on vous ouvrira, répondit une voix aigre comme celle d'un enfant de chœur.

Je m'avançai dans la chambre.

— Où suis-je? dis-je après quelques instants de silence.

— Demandez, et vous obtiendrez.

— Qui êtes-vous?

— Qui trop embrasse mal étreint.
— Me répondrez-vous ?
— Trop parler nuit.
Un silence.
— Eh bien !
— Tout vient à point à qui sait attendre.
— Allons donc !
— A bon vin pas d'enseigne !
— Parlerez-vous ! repris-je avec colère.
— A brosser un nègre on perd son savon.
— Vous m'ennuyez !
— A quelque chose malheur est bon.
— Finissez-vous donc ?
— Il y a une fin à tout.
— Taisez-vous !
— Rira bien qui rira le dernier !

Et en proie à une explicable fureur, je saisis mon poignard et me précipitai sur le vieillard ; il poussa un cri, et je me réveillai.

Le lendemain, j'eus l'explication de ce songe ; on donnait à l'Ambigu-Comique la première de : *Tout est bien qui finit bien*. C'était sans doute le dieu du proverbe qui avait voulu avoir une entrevue avec moi ; je suis peu flatté de cette distinction. Encore si le dieu avait bien voulu me décorer de l'ordre du Proverbe sifflé ? Quelque commun qu'il soit, ce ruban eût agréablement figuré à la boutonnière de mon habit.

Une femme est infidèle à son mari sans que celui-ci s'en aperçoive ; voilà la pièce de M. Edmond de Varennes. C'est assez leste pour un homme grave, pour un père de famille.

<div style="text-align: right;">Cornélius Holff.</div>

HISTOIRE D'UNE FEMME MARIÉE,

Drame-vaudeville en trois actes, par MM. Brisebarre et Nyon.

Il en est autant qu'il y a de femmes mariées. Quant au drame en question, c'est la vieille histoire de ce monsieur qui dit à sa femme et à son amant : « Allez-vous-en ensemble. » L'amant et l'amante s'en vont, et puis ils s'ennuient et se séparent. Qu'est-ce que cela prouve? Qu'ils ne s'aimaient pas ; car s'ils s'étaient aimés, ils ne se fussent ni ennuyés ni séparés. Le vrai amour n'a qu'un temps ; il vit autant que l'objet aimé. Ce qui a perdu l'amour de réputation, ce sont les amoureux ; mais ce n'est pas sa faute, à lui : il est obligé d'accepter toutes les recrues que lui amène le printemps. Ce drame-vaudeville est infiniment déplorable.

<div align="right">Cornélius Holff.</div>

FOLIES-DRAMATIQUES.

DANS UNE ARMOIRE,

Vaudeville en un acte, par MM. Vulpin et Thierry.

Une armoire est par elle-même un meuble incommode et disgracieux ; son premier inconvénient n'est-il pas d'abord d'être, pour beaucoup de personnes, d'un genre douteux? Peu savent s'il faut dire : un armoire ou une armoire. Évidemment les armoires n'ont été inventées que pour le service des amants. Pour ma part, je n'ai jamais considéré une armoire sans penser que c'était là sa seule excuse, sa raison d'être. Ah ! qu'il en est une surtout que je ne trouve supportable qu'à cette

condition et dans laquelle je voudrais bien me voir enfermé! Hélas! trois fois hélas! *domina, non sum dignus!* et je me frappe la poitrine! Et voilà comment on est malheureux! Cette armoire je ne l'ai vue qu'une fois; c'était un soir : la douce soirée! L'armoire est restée fermée pour moi! et pourtant!

Le droguiste est amoureux de la femme du juge de paix de l'endroit. Quoi d'étonnant qu'un droguiste soit amoureux? Le juge de paix débouche au milieu d'un rendez-vous. Situation renversée. L'amant cache l'amante dans une armoire. Dans cette armoire est déjà enfermé Saturnin, jeune homme rempli d'amour pour la fille du juge de paix et couvert de dettes, ce qui ne gâte rien. Saturnin a été poussé dans l'armoire par le garçon du droguiste, l'obligeant Sulfurin, au moment où il allait être pris en flagrant délit de séduction et de lettre de change non payée. Le juge de paix vient mettre les scellés sur l'armoire. Les prisonniers ont l'air de mourir de faim, si Saturnin n'apprenait qu'il vient de gagner la grosse prime à l'Hôtel-de-Ville. Il brise les scellés et épouse son amante, tandis que le droguiste médite de nouveaux adultères avec la sienne. Le juge de paix voudrait bien poursuivre pour bris de scellés, mais la loi n'a pas prévu l'effraction provenant du dedans.

La pièce est très-amusante, beaucoup plus amusante que les ordures du Palais-Royal. Pour les emprunts municipaux, c'est une excellente réclame. Je vais regarder dans *Paris* de combien elle a fait monter les obligations de la Ville, et je vous le dirai le jour de la soixantième représentation, lequel sera probablement la veille de la soixante et unième. Dès aujourd'hui, le

directeur vous pourrait dire de combien cette pièce a fait hausser ses recettes.

<div style="text-align:right">Cornélius Holff.</div>

A UN THÉATRE QUELCONQUE.

PRUNES ET CHINOIS,

Vaudeville en un acte, par MM. Coignard et Choler.

Je sais qu'il a été joué ces jours derniers une pièce sous ce titre ; je sais que cette pièce est de MM. Coignard et Choler; je sais que c'est un vaudeville, mais je ne sais pas où elle a été jouée. C'est un détail que l'on peut bien oublier quand on voit beaucoup de pièces dans la semaine, et tel est malheureusement mon sort. Cependant, je crois pouvoir affirmer que l'honneur de *Prunes et Chinois* appartient aux Folies-Dramatiques ou aux Délassements-Comiques, à moins que ce ne soit au Vaudeville ou aux Variétés ; car ce ne doit être ni aux Funambules, ni à Lazari, ni à Beaumarchais, — je n'y suis pas allé depuis un mois, — ni à l'Odéon, je n'y suis pas allé depuis les *Cinq minutes du Commandeur.* Ce pourrait pourtant bien être à l'Opéra, à l'Opéra-Comique, à la Porte-Saint-Martin, à la Gaîté, à l'Ambigu-Comique, au Gymnase, au Théâtre-Lyrique ou aux Français? Et si c'était à l'Hippodrome? Oh! je ne vais jamais que dans les endroits propres et convenables. Je suis bien embarrassé, mais je penche pour les Délassements-Comiques ou les Folies-Dramatiques. Il est trois heures dix-neuf minutes du matin : le journal doit être roulé à six heures, je n'aurai pas le temps de vérifier le fait! et pas le moindre programme dans ma poche! Si j'allais à la recherche d'une affiche? J'y vais. Je prends

mon chapeau, mon paletot, mon poignard et mon cache-nez, j'allume mon *cazadorès,* et je sors.

4 heures 4 minutes. Je rentre. Je n'ai rien trouvé. Je suis allé rue Bonaparte et rue des Saints-Pères; je suis même allé rue de l'Échaudé, vainement. Ces satanés chiffonniers ont enlevé toutes les affiches. Ah! la vilaine invention, la déplorable race que les chiffonniers! Dès cinq heures du soir, souvent les affiches de spectacle sont enlevées. C'est un fait que je signale à l'attention de MM. les directeurs de spectacle et de M. le préfet de police. Sans avoir le moindre intérêt dans le chiffon, ce n'est pas moi qui attaquerai jamais les chiffonniers, mais encore faut-il qu'ils fassent leur métier honnêtement. Les gens honnêtes ne forment pas dès le matin le projet d'aller au spectacle; quand ils y vont, c'est à neuf heures. Avant la fondation du journal *Paris,* personne n'avait un programme dans sa poche. Eh bien! à neuf heures du soir, je défie à qui que ce soit de trouver ailleurs que sur les Vespasiennes une affiche de théâtre quelle qu'elle soit. En vain le journal *Paris* publie un texte fort spirituel et une splendide lithographie, il est matériellement impossible que tout individu atteint et convaincu de la faculté d'aller au spectacle soit abonné à ce charmant journal, tandis qu'il est matériellement possible que l'affichage suffise à la consommation de la population parisienne.

Mais tout cela ne me dit pas où a été jouée cette pièce; si j'interrogeais mon metteur en pages? en qualité de metteur en pages de *l'Éclair,* ce doit être un homme littéraire, il doit savoir par cœur tous les vaudevilles de M. Coignard avec leurs circonstances et dépendances. J'interroge le metteur en pages :

— Laforce, mon ami, connaissez-vous les *Prunes et Chinois?*

— Je ne vais jamais au cabaret.

— Laforce, cette abstention vous honore.... Pourquoi ne vous abstenez-vous pas également du calembour? vous venez d'en faire un.

— Ah!

Laforce est très-laconique.

— Il s'agit d'une pièce intitulée : *Prunes et Chinois.*

— Ce n'est pas *la Pie voleuse?*

— Non, — ça se joue partout ailleurs qu'au Théâtre-Lyrique.

— Je ne vais jamais que là .. Il n'y a que là que je m'amuse.

— Laforce, ce goût prononcé fait votre éloge... vous le partagez avec plus d'un homme d'esprit.

Et j'allais presser Laforce sur mon cœur en signe d'attendrissement, lorsque je fis réflexion que j'étais au samedi et que ma barbe n'avait pas été faite depuis le vendredi.

Comment donc faire pour savoir où cette pièce a été jouée?...

Si j'écrivais à mon rédacteur en chef, il ne doit pas être couché. J'écris :

« CHER CHARLES,

« Savez-vous où l'on a joué *Prunes et Chinois?*

« CORNÉLIUS HOLFF. »

J'envoie la lettre, et j'allume un *cazadorès* en attendant la réponse.

Elle ne se fait pas attendre.

« Au café S... — A... du temps que L... y allait.

« Comte DE VILLEDEUIL. »

Tiens, mais si je m'étais trompé? si c'était tout simplement la rubrique d'une gueulade de Café-Concert? Impossible, j'ai vu la chose, et je n'entre jamais dans les cafés-concerts. Mon rédacteur en chef aura voulu faire un calembour.

J'en prends mon parti, je mettrai : *un théâtre quelconque.*

N'allez pas croire que je n'ai point vu la pièce. Je l'ai vue et complétement vue; aussi vous allez admirer comme je la vais perforer du coupe-choux de mon analyse! Je me souviens... je me souviens parfaitement... Ne me regardez pas, vous me feriez rire..... Je disais donc que je me souvenais parfaitement... de la pièce...

Ma foi! s'il m'en souvient, il ne m'en souvient plus!

Cornélius Holff.

SPECTACLES-CONCERTS

(BONNE-NOUVELLE).

Il la regardait, elle le regardait. Le regardait-elle? là est toute la question. On dirait qu'elle n'ose pas le regarder. Y aurait-il dans son regard quelque chose de soufré, comme le prétend un de ses parents? Y aurait-il dans tout son être quelque chose de surnaturel, comme l'affirme le même ennemi déguisé en oncle? Incube et succube, la démoniaque engeance aurait-elle présidé à sa naissance? Ne serait-il qu'une incarnation

de Satan? Et moi aussi je l'examinais, et je ne voyais dans son regard qu'amour et dévouement, amour et abnégation. Son regard, ordinairement si puissant et si fier, si dur, si perçant, si audacieux, se fait devant elle humble et doux! Pourquoi ne veut-elle pas le regarder? Pourquoi, quand elle est auprès de lui, semble-t-elle avoir toujours un sentiment de crainte? Ah! si elle savait comme il l'aime! Ne l'aimerait-elle pas, elle? Et elle ne l'aime pas. Pensée atroce, n'est-ce pas, mon pauvre ami!

L'étrange chose que l'amour, messeigneurs! Je l'ai connu ce garçon, hautain comme un capitaine de pandours; devant elle, il se couche comme un chien; — je l'ai connu brutal comme un pirate, et avec elle il pratique l'immatérialité en amour; — je l'ai connu volontaire comme un despote, et il ne sait vouloir que ce qu'elle veut; — je l'ai connu indépendant comme un contrebandier, et de ses mains il cherche à se river un collier au cou; — je l'ai connu débauché comme un gentilhomme du XVIe siècle, et il ne fait plus d'orgies; — je l'ai connu impie comme l'athéisme, et il porte au doigt une bague bénite, avec une médaille de l'immaculée conception au cou; — je l'ai connu excentrique en sa mise comme un homme d'esprit, et il finira par porter une raie au milieu du front; — je l'ai connu révolutionnaire, et il est presque conservateur; — je l'ai connu sceptique, et il a presque des illusions; — je l'ai connu querelleur comme un spadassin de haute lice, et il se laisse presque marcher sur le pied pour ne pas la compromettre; — je l'ai connu grossier comme la force, et il est presque poli; — je l'ai connu joueur comme Valère, et il ne joue plus; — il était heureux alors :

tous les soirs orgie nouvelle; — tous les matins, conspiration, — et puis après, un travail assidu. — Il était heureux alors, il vivait; aujourd'hui il est malheureux, cela ne se comprend-il pas? il a tout abandonné, et pourquoi? Pour rien. Oui, il vivait et il ne vit plus; il est déclassé. Il n'est plus ce qu'il était, et il n'est encore rien; aussi il est malheureux et triste! car elle ne l'aime pas, ou du moins elle ne l'aime que faiblement. Je ne veux pas médire de l'amour; mais n'est-ce pas que, quand il n'est point partagé, c'est la plus atroce des tortures? et c'est là le cas. Je ne prétends point qu'elle ne l'aime pas, mais comment? une seule fois elle lui a dit : Je t'aime! mais jamais nul élan, nul abandon; elle a l'air de le souffrir, mais non point de l'aimer.

Hélas! l'amour ne se commande pas! Pauvre femme! elle a peut-être aimé; elle aussi; elle aime peut-être qui ne l'aime pas! Pauvre femme! peut-être elle souffre, elle aussi! Peut-être elle tâche de l'aimer, mais elle n'y réussit pas! Non, elle ne l'aime pas! elle a toujours l'air de se garer de lui! et lui le sent bien! et il est triste et malheureux, et cette nature que j'ai connue si énergique et si puissante s'épuise et s'atrophie. Et elle ne le comprend pas, et elle ne sent pas tout ce qu'il y a d'amour dans cet holocauste de la matière au respect, et elle n'a pas l'air de s'en douter, et elle paraît se moquer de lui. Et quand je lui dis : Tu es un fou, il répond : Ce n'est pas une femme, c'est un ange. — Et il attend; il attend, quoi? qu'elle se soit raccommodée avec celui qu'elle aime, ou qu'elle en aime un autre. Et alors, lui, que deviendra-t-il? Ah! il est des cœurs où il ne faut jamais éveiller les passions. Toutes ses joies et toutes ses espérances, il les a placées dans cette

femme, et cette femme ne l'aime pas! du moins il le croit, il en est persuadé, mais il n'ose lui en rien dire, car il espère toujours. Il espère, quoi? Un miracle. Enfant, elle ne t'aimera jamais! jamais! jamais! Elle ne t'aime pas; car si elle t'aimait!... Et pourtant, si l'amour se commandait, elle devrait t'aimer, car elle devrait être touchée de ton amour! Enfant, elle ne t'aimera jamais! Pauvre femme! pauvre ange! comme tu l'appelles, peut-être elle souffre, elle aussi.

Ah! n'aimez jamais, messeigneurs; l'odieuse chose que l'amour, quand on n'est pas deux à aimer! et on court trop de risques de n'être qu'un!

Elle ne l'aime pas! il le croit, et il s'étourdit pour ne pas le croire! et pourtant ce soir-là, elle avait presque l'air de l'aimer! elle s'accoudait presque amoureusement sur lui! elle le regardait presque amoureusement! Et lui avait parfois des lueurs de bonheur! Ses traits amaigris s'illuminaient! son regard terne reprenait son ancienne vivacité! sa figure de Cassius en habit de ville respirait une sorte de poésie! et puis elle lui tournait le dos, et le masque redevenait un masque! et la vie s'en retournait par où elle était venue, par le cœur!

Et j'étais si occupé de les examiner tous les deux, que je ne savais trop ni où j'étais, ni pourquoi j'y étais. Souvent j'étais réveillé par le bruit des rires et des applaudissements: voilà tout ce que je sais; je sais aussi qu'on y fait des tours de force très-remarquables, et qu'il y a des tableaux vivants, genre de spectacle pour lequel je ne suis ni assez vieux ni assez jeune.

<div style="text-align:right">Cornélius Holff.</div>

— 30 octobre. —

THÉATRE LYRIQUE.

LA FERME DE KILMOOR,

Opéra-comique en deux actes, paroles de MM. Wœstyn
et Ch. Deslys, musique de M. Varney.

Du paysan la vie est dure,
Mais elle exhale un parfum doux.

On n'en peut dire autant de la pièce : elle est complétement inodore.

Tout le long, le long de ses deux actes, elle est d'une platitude assommante : et nous le disons avec d'autant plus de franchise, que M. Wœstyn est un jeune homme de beaucoup d'esprit et de talent que nous nous sommes toujours empressé d'applaudir; et que M. Deslys, abstraction faite des *Fiançailles des Roses,* fait des pièces qui n'ont du moins pas le tort d'être ennuyeuses.

J'ai nommé *les Fiançailles des Roses.* Eh bien! cette pièce, qui eut un succès si rare, est un vrai chef-d'œuvre si on la compare à *la Ferme de Kilmoor.* Il n'existe pas dans tout le répertoire, — je ne dirai pas du Théâtre-Lyrique, il est si pauvre! — mais de l'Opéra-Comique en général, de pièce plus carrément stupide! Le mot est brutal, mais il est vrai. *Les Deux Jackets, Madelon* et autres mirlitons sont de réels trombones auprès de *la Ferme de Kilmoor.* Et, disons-le tout de suite, la musique de l'illustrissimo maëstro Varney est bien et dûment faite pour servir de sauce à de pa-

reils ragoûts. Si quelqu'un avait à se plaindre, ce ne serait pas l'illustrissimo maëstro Varney, mais bien MM. Wœstyn et Deslys. Quel qu'il soit, le libretto ne se saurait jamais amincir à la ténuité de la musique. Ce n'est pas de l'orchestration, ce sont des signaux chromatiques jetés pêle-mêle par un chef d'orchestre épileptique. Il a manqué quelque chose à la fête : c'est, du haut de son fauteuil magistral, M. Varney dirigeant l'exécution de son œuvre; ce n'eût pas été seulement comique, c'eût été cocasse. L'absence de M. Varney n'a pas privé l'auditoire de l'agréable cacophonie qui illustre les symphonies de l'endroit.

Mais c'est assez de préliminaires; nous avons dit que la pièce était mauvaise, notre devoir est de la raconter.

Cette jeune femme qui s'avance d'un pas timide, c'est miss Suzannah. Elle lit une lettre, vous devinez que c'est une lettre d'amour. Un jeune homme qui lui fait la cour lui demande un rendez-vous. Suzannah se demande si elle ira ou si elle n'ira pas, et je n'ai jamais pu savoir si elle répondait ou si elle ne répondait pas ; je crois cependant qu'elle ne répond pas et qu'elle remet la lettre à sa place, en la laissant décachetée pour mieux indiquer qu'elle l'a ouverte.

Vous ai-je dit que nous étions en Écosse? — Non. — Eh bien ! j'ai eu tort, grand tort, car vous ne vous en seriez jamais douté à voir les oripeaux ultra-sales que l'administration a déployés en guise de costumes! — Figurez-vous donc que vous êtes en Écosse. Vous n'êtes pas sans avoir remarqué que la pièce aurait pu, sans le moindre inconvénient, se passer également en Italie ou au Kamtschatka ; personne n'aurait eu rien à y voir.

Le propre du bête n'est-il pas d'être toujours et perpétuellement bête, en anglais comme en français, à Valparaiso comme à Tombouctou? Du reste, MM. Deslys et Wœstyn ont ménagé la couleur locale, en gens qui en savent le prix et qui ne veulent pas la gaspiller, ou bien qui ne savent pas en faire. M. Wœstyn a fait personnellement d'assez charmantes choses pour avoir le droit d'en faire une mauvaise par-ci par-là.

Pendant que Suzannah ne se décide pas, arrive M. Bop. Suzannah est la fille d'un pasteur, mort en laissant sans ressources une enfant en bas âge. Le fermier Bop a recueilli l'orpheline; il l'a élevée, et puis l'amour est venu. Bop, qui est un garçon entre deux âges et pas beau, aime sa protégée, jeune et tendre fleur de jeunesse et de beauté. Mais Suzannah l'aime d'autant moins qu'elle ignore cet amour. Ne savons-nous pas, d'ailleurs, qu'elle est en train de filer une intrigue quelconque avec le signataire de la citation à comparaître devant le dieu de Cythère?

Le vieux Bop confie ses chagrins à Betty, sa confidente, protégée par lui à un titre inconnu. Le vieux Bop est très-colère de l'amour de Suzannah. Betty, qui est le *deus ex machina* de la chose et des deux actes, l'engage à ne pas se fâcher.

On baisse le gaz de la rampe, sous prétexte de faire la nuit. Bop, accompagné de Betty, surprend Suzannah au beau milieu du rendez-vous; mais, avant de se montrer, il écoute, toujours avec la fidèle Betty. Tandis qu'il écoute des choses qui ne nous intéressent nullement, apprenez quel est l'amant de Suzannah : c'est Mac Yvod, le beau Mac Yvod, le fils d'un laird des environs, également poursuivi par son père pour cause

d'insubordination, et par ses créanciers pour une cause que vous comprenez bien. Un ancien amant de Betty, le navet Turneps, aujourd'hui coureur du laird en question, est chargé de retrouver le fils rebelle avec l'aide de l'intendant Radcliff. Tous deux tombent sur le rendez-vous de Mac Yvod et de Suzannah. Ils vont crier au scandale, lorsque Bop s'écrie : Nous étions trois ! Betty répond : Nous étions quatre ! Radcliff et Turneps continuent : Nous étions six ! Et voilà mes six gaillards, dont deux gaillardes, qui se livrent à toutes sortes de sauvageries sous couleur de musique.

— Comment ! s'écrie Suzannah, vous étiez... — Je vous aime toujours, reprend Mac Yvod, je vous aime pour le bon motif. — A part lui, Bop est furieux.

Bop, qui est un homme prudent, veut éprouver Mac Yvod en lui imposant pour un mois le travail des champs. L'amoureux consent ; à quoi ne consentirait-on pas quand on est amoureux ? Le jour de la noce arrive enfin. Mais, au moment d'épouser Mac Yvod qu'elle aime, Suzannah, qui a appris l'amour de Bop, l'épouse par dévouement ! Triple stupidité ! L'amour n'est l'amour qu'à la condition d'être égoïste et profondément égoïste !

En elle-même, la pièce est lourde ; quant aux détails, ils sont parfaitement niais.

Tout le comique de la pièce consiste en un : *Par ainsi,* que Betty répète à satiété. Il y a aussi beaucoup de plaisanteries sur les domestiques. Les domestiques valent souvent mieux que les maîtres ; et d'ailleurs, que ce soit d'un prince, du public ou d'un homme, nous sommes tous les domestiques de quelqu'un ; il n'y a qu'une chose qui varie : ce sont les gages et avec eux la livrée.

Quant à la musique de M. Varney, si musique il y a, elle est encore bien plus odieuse que le libretto. — L'ouverture ne consiste qu'en un solo de cor anglais du plus piteux effet qu'il soit possible d'imaginer. Nous ne relèverons pas toutes les facéties de M. Varney à propos de ce prétendu opéra-comique; il nous suffira d'indiquer la ressemblance frappante qui existe entre les couplets de Bussine dans *la Croix de Marie* et le morceau capital de *la Ferme de Kilmoor*. Quand on copie, ne faudrait-il pas au moins choisir de bons modèles?

Un mot maintenant des malheureux artistes auxquels les devoirs de leur état imposaient la nécessité de dorer ces pauvretés.

Lourdel-Mac-Yvod a joué et chanté avec le goût et l'aisance que l'on peut mettre à une chose répugnante. C'est un acteur qui a fait beaucoup de progrès depuis l'année dernière : le progrès, n'est-ce pas le premier pas du talent?

Grignon-Bop a su être d'une gravité sinistre ; il a parfaitement chanté les couplets dont nous avons déjà signalé l'emprunt.

Neveu-Turneps a, comme toujours, mérité les éloges de la critique. Il s'est montré très-habile dans un rôle ingrat et bête, ni plus bête ni plus ingrat cependant que tous les autres rôles.

Mlle Rouvroy avait pris au sérieux la singulière chose que lui faisait faire l'administration. Avec une prodigalité qui n'appartient qu'aux bien riches, elle a déployé une partie des ressources infinies de sa brillante vocalise. Jamais peut-être la ravissante femme n'avait montré tant de talent. C'est qu'il en fallait pour

que le public consentit à écouter la musique Varney. Grâce à M^lle Rouvroy, il a écouté et supporté patiemment les enthousiasmes de la claque.

M^lle Guichard a fait de son mieux; mais, tout le long de la pièce, elle est restée un demi-ton au-dessous. Il serait à désirer qu'elle mît moins de laisser-aller dans son chant; ce n'est cependant pas l'habitude des planches qui lui manque. Nous sommes bien loin aujourd'hui, au point de vue chronologique, du temps où elle avait à Bruxelles une réputation de jolie femme.

<div style="text-align:right">Cornélius Holff.</div>

Je plains sincèrement M. Varney, l'auteur nommé de la musique, d'avoir eu à accomplir la rude tâche de suivre MM. Deslys et Wœstyn dans leur versification toute pastorale, véritable pastiche de Delille, sauf le style bien entendu. Mais laissons au public le soin de faire justice.

L'ouverture n'est qu'une introduction de quelques mesures assez insignifiantes, chantées par le cor anglais et répétées en *tutti* par les cuivres et tout l'orchestre. Est-ce avec intention que M. Varney a presque supprimé la partie ordinairement si importante d'un opéra? Nous l'ignorons; mais, de toute façon, nous ne pouvons que le blâmer. Après cette introduction viennent deux couplets chantés par M^lle Rouvroy-Suzannah; on remarque dans ce morceau un accompagnement de violoncelle qui serait d'un assez bon effet, si les couplets avaient par eux-mêmes la moindre valeur; mais malheureusement c'est une mélodie froide, incolore, que n'a même pas pu relever le talent si brillant de

Mlle Rouvroy. Vient ensuite un duo entre Grignon-Bop et Mlle Guichard-Lighi. Ce duo, dans lequel Grignon pleure sur tous les tons son malheur et le désespoir qu'il éprouve de voir Suzannah lui préférer un rival, est accompagné par un petit motif de polka qui revient deux ou trois fois aux violons, aux flûtes et aux hautbois, et qui est en désaccord complet avec la situation. Les couplets qui suivent, chantés par Mlle Guichard, rappellent un peu, par leur facture, ceux de Betly dans *le Chalet*; c'est là tout leur mérite, si c'est un mérite d'être une mauvaise copie. Viennent ensuite et encore deux couplets chantés par Neveu; j'ai dit encore, parce que j'ai compté jusqu'à douze couplets dans ce petit opéra, ce qui lui donne une couleur bien prononcée de vaudeville; aussi je passe, et j'arrive bien vite à la ballade qui suit, chantée par Biéval-sir Francis; cette ballade s'enchaîne avec un duo entre Mlle Rouvroy et Biéval, puis avec un quatuor auquel Grignon et Mlle Guichard viennent prêter le secours de leurs voix; puis enfin avec un sextuor sans accompagnement produit par l'arrivée de Neveu et de Willems-Radcliff.

Ce morceau, qui termine l'acte, est certainement le plus important, c'est aussi celui auquel l'auteur a donné le plus de soin sans contredit, et cependant, malgré les nombreux bravos des amis de la salle, je ne puis m'empêcher de dire que ce morceau-là est pauvre d'harmonie autant qu'il est nul de mélodie. Six personnages qui chantent sans accompagnement, c'est toujours au théâtre d'un effet neuf et saisissant; mais je crois franchement que M. Varney a entrepris là une tâche au-dessus de ses faibles forces et qu'il aurait mieux fait d'y renoncer.

Le premier morceau du deuxième acte a été bissé ; ce sont des couplets chantés par Grignon et dont le refrain est répété en chœur. La facture en est assez large, la mélodie assez bien rhythmée; c'est, avec deux couplets chantés par Mlle Guichard et une cavatine admirablement phrasée par Mlle Rouvroy, tout ce que cet acte renferme d'un peu remarquable.

Aussi passerai-je sous silence deux duos et un trio qui n'offrent rien que des platitudes. Le finale n'est qu'un mélange du premier morceau du deuxième acte avec les couplets assez gentils chantés dans ce même acte par Mlle Guichard.

En somme, l'opéra de M. Varney n'est pas un succès; ce n'est ni l'œuvre d'un savant sans mélodie, ni celle d'un mélodiste sans science; il n'y a dans son ouvrage rien qui prouve encore que M. Varney soit appelé, comme compositeur, à un avenir quelconque. Évidemment, en s'adressant au deuxième théâtre lyrique, l'auteur avait l'intention de faire un pas vers le boulevard des Italiens; je ne crois pas que ce soit jamais *la Ferme de Kilmoor* qui donne à M. Perrin l'envie d'essayer l'auteur présumé des *Girondins*.

Parlons maintenant des artistes : Grignon avait un mauvais rôle dont il a tiré tout le parti que sa belle voix pouvait lui permettre; Biéval, Neveu et Willems ont bien joué et bien chanté; Mlle Guichard a eu d'assez heureux moments ; mais la reine de cette représentation, celle à laquelle M. Varney doit, sans contredit, tous ses applaudissements, c'est Mlle Rouvroy, qui a su donner à ce rôle, aussi ingrat comme jeu que comme musique, un cachet de grâce, de bon goût et d'élégance qui pourra peut-être, pendant quelque temps,

maintenir sur l'affiche *la Ferme de Kilmoor*; aussi le public lui en a-t-il témoigné toute sa reconnaissance en la couvrant de bouquets. Je manque d'expressions pour faire d'elle l'éloge qu'elle mériterait; mais son talent, bien connu et justement apprécié, peut se passer des gloires du feuilleton.

<div align="right">Eugène Moniot.</div>

DÉLASSEMENTS-COMIQUES.

LE SERGENT WILHEM,

Vaudeville en trois actes, par M. Maréchalle.

Quand M. Taigny en finira-t-il avec ses essais de littérature et de morale?

> Faut d'la vertu, pas trop n'en faut;
> L'excès en tout est un défaut.

Pour moi, je ne comprends les Délassements qu'avec Alphonsine! Hors d'Alphonsine, point de Délassements-Comiques.

Alphonsine *for ever!*

<div align="right">Cornélius Holff.</div>

ODÉON.

RICHELIEU,

Drame en cinq actes et en vers, par M. Pellion.

Nous ne rendons pas compte des amplifications de rhétorique.

<div align="right">Cornélius Holff.</div>

— 6 novembre. —

GAITÉ.

LA BERGÈRE DES ALPES,

Drame en cinq actes et en prose, par MM. Dennery et Ch. Desnoyers.

De même que je ne comprends les Délassements-Comiques qu'à la condition qu'Alphonsine jouera tout le temps les facéties de son timbre de voix si admirablement cocasse, je ne comprends pas la Gaîté sans Léontine. Il y a des gens qui veulent voir dans mon admiration pour ce talent agreste une sorte de plaisanterie; du tout, je suis, dans mon admiration pour Léontine, franc comme un tranche-lard. Je dis admiration, j'ai tort : Léontine n'a rien d'admirable, en ce sens qu'elle est toute nature, que cette force comique du rire et du geste est innée chez elle; ne cherchons point à amoindrir le talent en étudiant ses causes, prenons-le tel qu'il est et ne nous occupons pas de savoir s'il a été ou s'il n'a pas été acquis. Ce qui nous plaît dans un acteur, ce n'est pas la science en elle-même, c'est la pratique de cette science. Un acteur qui aurait énormément de théorie et peu de pratique courrait risque d'entendre plus souvent grincer les aigreurs du sifflet que tonner les applaudissements. Quand on voit un acteur sur la scène, peu importe qu'il ait longtemps étudié, longtemps gesticulé, longtemps grimacé avant de trouver tel geste ou telle grimace, pourvu qu'il fasse tel geste ou telle grimace d'une façon satisfaisante. J'en suis là

pour Léontine; il n'y a pas d'actrice qui soit plus essentiellement comique que Léontine; elle rendrait des points à Mme Ango, si Mme Ango revenait au monde; elle a des télégraphies de bonne femme qu'elle a dû emprunter à sa portière ou à la duchesse de Dantzick. Elle a surtout une manière de prendre sa robe, d'entrer, de sortir, de marcher, de se frotter les mains qui n'a pas besoin de légende. Léontine est toujours saluée d'un éclat de rire; à quelque moment qu'elle se présente, elle est toujours accueillie par la même hilarité. Ah! l'excellente ressource pour un directeur audacieux! Un bon drame écrit par Paul de Kock ou par Henri Monnier, et comme ce drame serait amusant! Au lieu de cela, *la Bergère des Alpes!*

Pourquoi l'appelle-t-on *la Bergère des Alpes?*

Si vous êtes allé à Aix en Savoie, vous avez dû voir cet endroit périlleux où périt Mme de..., dame d'honneur de la reine Hortense. Pareil accident a failli arriver à Léonide de Château-Gonthier, généralement connue dans le monde théâtral sous le nom de Laurentine. Ce que c'est que les voyages d'agrément! J'en ai vu un se changer ainsi en longs jours de deuil; on se souvient encore de la mort déplorable de la jeune fille de lord Cowley. Si les touristes savaient que tout ce qu'ils rapportent de leurs voyages, ce sont des rhumatismes, des lumbagos et autres infirmités qui affectent les appareils locomoteurs et souvent les organes digestifs, par suite des empoisonnements quotidiens de la cuisine d'hôtel, ils resteraient chez eux, et feraient comme le baron de G.... qui n'était pas allé jusqu'à Rome parce qu'il avait trouvé à Florence une exacte représentation en terre cuite de l'église Saint-Pierre.

Revenons à *la Bergère des Alpes,* ainsi nommée parce qu'elle n'a aucune espèce de moutons. En fait de moutons, elle n'a qu'un chien, une belle bête, terre-neuve croisé, qui a l'air de bien l'aimer. Heureuse bergère! elle est aimée de quelqu'un ou de quelque chose, suivant l'opinion que vous avez des chiens. Patience! la bergère sera aimée, aimée d'amour par un homme, et l'amour d'un homme vaut mieux que le dévouement d'un chien; et cependant il est des femmes qui préfèrent un chien à un amant sérieux et épris avec constance, comme on l'est rarement quand on a passé seize ans, l'âge des passions naissantes, des cousins Charles et des cousines Marie! Elle s'appelle Pauvrette, la bergère des Alpes; elle est orpheline et jolie. Dans la vie privée, on l'appelle Mme Naptal-Arnault. Pauvrette habite le sommet des Alpes, et, avec l'aide de son chien, elle fait une concurrence très-active aux moines du mont Saint-Bernard. L'hiver, Pauvrette reste trois mois ensevelie sous les neiges en compagnie de son chien. Les paysans des environs lui apportent des provisions, et elle vit sous l'immense taupinière des neiges et des glaçons. Vous dire que j'aimerais cette habitation serait vous mentir; je préfère mon appartement sentimental, et tout à fait à l'abri des ensevelissements, à cette retraite dans l'intérieur d'une avalanche. Quelle déplorable institution que les avalanches! L'hiver comme l'été, Pauvrette porte avec beaucoup de peine, mais peu de succès, un costume fort laid, orné de fourrures assemblées brin à brin des détritus du lavage de Miron, — c'est le nom du terre-neuve très-croisé, — car je persiste à voir Pauvrette dépourvue de toute espèce de moutons.

Maintenant, mon devoir m'en fait un de vous raconter comme quoi Mme Lambquin, transformée, pour les besoins de la cause, en duchesse de Château-Gonthier, voyage en Italie, en compagnie de sa petite-fille Léonide-Laurentine; d'Aubrée, devenu comte en raison des circonstances, et du capitaine Duclos, dit Lacressonnière. Dans une excursion, Laurentine eût péri (ce qui eût été une grande perte pour M. Hostein) sans Pauvrette, qui, je l'ai dit et je ne crains pas de le répéter, se livre avec fureur au sauvetage des bipèdes des deux sexes. Un vieux soldat du nom de Maurice,—prononcez Deshayes, — qui se trouve dans la même auberge que la duchesse, reconnaît à ce trait de courage sa fille, qu'il n'avait jamais vue. Ce que c'est que d'être père et vieux soldat! Maurice forme donc le projet bien légitime d'aller retrouver sa fille. Le comte l'accompagne dans cette excursion. Mais on approche de l'hiver, la tempête surprend nos deux voyageurs. Le comte est sauvé par Laurentine, qui le recueille dans sa cabane. A peine sont-ils retirés sous le chaume, que tombent ces neiges fantastiques sous lesquelles Pauvrette reste trois mois enfermée, sans manger la moindre soupe, car sa cabane est dépourvue de tout tuyau de cheminée. Nous assistons au cataclysme le plus épouvantable; je dis cataclysme, et je le prouve : la nature se livre à une telle perturbation que l'avalanche sort du troisième dessous, fait inouï dans les annales de l'atmosphère. Je crains bien que Maurice n'ait rencontré sous la marche ascendante de l'avalanche la mort inutilement cherchée dans les dix-sept mille sept cent soixante-dix-sept combats dont il porte les glorieuses cicatrices; mais, au moment où le rideau va tomber, j'aperçois sur la pointe d'un

rocher ce vieux débris des armées françaises. Tout me fait espérer que MM. Dennery et Desnoyers conserveront Deshayes à l'affection de ses amis, à celle de sa femme et à l'admiration des titis du boulevard.

Supposez un tête-à-tête rigoureux de trois mois entre un gaillard jeune et bien portant et une gaillarde remplissant les mêmes conditions, le gaillard et la gaillarde exclusivement nourris de pain d'avoine, de fromage de lait de chèvre et de harengs très-saurs, le gaillard et la gaillarde n'ayant pour témoin de leurs ébats que le chien de Mme Naptal-Arnault : il arriverait nécessairement ce qui est arrivé entre le premier homme et la première femme, lesquels ne purent s'empêcher de faire le premier enfant. Il en arriva ainsi entre Mme Naptal-Arnault et M. d'Aubrée; ils s'éprirent d'amour l'un pour l'autre : l'effet de la solitude sur ces cœurs et ces sens également jeunes fut fantastique. Mais voici qu'à la fonte des neiges, d'Aubrée éprouve le besoin d'aller voir sa famille, de manger un bifteck et changer de chemise, car le malheureux est arrivé chez Pauvrette sans aucune espèce de bagage. Aubrée est fiancé à sa cousine Laurentine. On le croit mort, et Laurentine est atteinte de regrets qui vont la conduire au tombeau, lorsque le jeune homme revient. Grande joie de Mme Lambquin, qui est à la fois la mère des deux conjoints, ce que je ne m'explique pas. Désespoir de Lacressonnière, qui est amoureux de Laurentine, mais amoureux désintéressé. Aubrée, qui se sent engagé avec Pauvrette, n'est pas pressé d'épouser Laurentine. Au milieu de tout cela arrive, par une péripétie semblable à celle du roman de *Sœur Anne*, Pauvrette qui s'ennuie d'attendre le comte. J'avais oublié de vous dire que Mau-

rice avait été également recueilli dans la maison. De quoi avait-il vécu sur un rocher? je l'ai vainement demandé à ma voisine; il paraît que cela ne nous regardait pas. — Un vieux soldat a la vie dure : ce fait est une nouvelle preuve de cet axiome. Le comte est obligé d'avouer le fait; colère bourgeoise de Mme Lambquin. Maurice reconnaît sa fille. En dépit de sa famille, Aubrée veut épouser Pauvrette, et Laurentine tend la main à Duclos. J'ajoute, pour l'intelligence, qu'il y a dans la persistance de Mme Lambquin une question d'héritage complétement ignoble.

La pièce est montée avec luxe; exception faite de l'avalanche qui procède de bas en haut, le décor du deuxième acte est superbe. Les acteurs ne sont pas mauvais; Laurentine est un peu exagérée. Léontine a un rôle que d'autres peuvent trouver déplacé, que moi je trouve justifié puisque c'est elle qui le joue; on ne saurait donner trop d'éloges à Léontine et surtout à sa manière de balancer ses jupons.

<div style="text-align:right">Cornélius Holff.</div>

GYMNASE.

THÉRÈSE, OU ANGE ET DÉMON,

Comédie-vaudeville en deux actes, par MM. Bayard et A. de Beauplan.

Le bourgeois se figure qu'elle est tout plaisir, la vie du journaliste; pour lui, le journaliste est un être fantastique qui a de l'or et du plaisir à gogo. Le journaliste est un monsieur qui se lève à midi, et qui n'a d'autre occupation que d'aller le soir respirer le doux parfum des coulisses en société de femmes charmantes.

D'abord, plus d'un journaliste ne dort pas autant que l'épicier du coin; et, quant au parfum des coulisses, c'est souvent l'odeur de choux qui s'exhale de la cuisine du concierge.

Tout cela n'est rien.

Mais figurez-vous un homme honnête, et il y en a parmi ces malheureux gazetiers, quoi qu'on en dise, — figurez-vous un homme honnête forcé d'assister à dix-neuf de ces choses qu'on appelle une pièce de M. Bayard! C'est un garrot moral! Dix-neuf Bayard par an, soit 1 Bayard 7/12 par mois, soit 1/365 par jour! En sorte que, dans la vie d'un journaliste, le Bayard entre toujours pour près de 4/100. Ah! je n'ai jamais si bien compris l'abjection du métier que je fais!

Monsieur Bayard! monsieur Bayard! que de fois vous m'avez fait maudire *l'Éclair* et donner ma plume à tous les diables! Monsieur Bayard! monsieur Bayard! bien sûr, si je meurs à la peine, j'irai la nuit vous tirer les pieds.

M. Bayard a incontestablement un certain esprit; ses pièces ne sont pas précisément bêtes, elles sont idiotes! Pourquoi M. de Beauplan, qui fait des pièces souvent mauvaises, mais toujours spirituelles, s'est-il associé au talent au gratin du digne élève de Scribe?

Depuis longtemps, les lauriers de Mlle Rachel empêchaient Mme Rose Chéri de dormir. Elle aussi voulait jouer deux rôles dans la même pièce. Il lui fallait sa Valérie. On s'adressa à M. Bayard. M. Bayard prit ses lunettes, ouvrit le carton Z, y prit une idée de M. de Beauplan, la dérangea, et la Valérie demandée fut obtenue.

Chez M. Bayard, c'est comme dans l'Évangile : les

directeurs de spectacle n'ont qu'à frapper, et on leur ouvre.

Un monsieur orphelin, du nom de Georges, en dépit des conseils de son oncle, un bourgeois de l'école Scribe et Bayard, veut épouser une ouvrière vertueuse qui est sa voisine. Une porte les sépare; mais Thérèse, qui est modèle à l'atelier Scribe et Bayard, n'a jamais voulu tirer le verrou aux instances de Georges. Cette conduite, que je n'hésite pas à qualifier de dangereuse et de mauvais exemple, ne fait qu'irriter l'amour de Georges.

Mais, pendant l'absence de Georges, une dame élégamment mise, ressemblant à Thérèse, s'introduit dans son logement et dépose sur une table ce fameux bouquet de fleurs d'oranger dont les élèves de l'atelier Scribe et Bayard font un si déplorable abus. Georges revient, il demande l'explication de ce fait, et, pour tâcher de le deviner, Thérèse tire le verrou et apparaît en costume matrimonial, robe montante, voile stupide, et autres affiquets également virginaux. Un monsieur peu beau se présente : c'est Bridoux, le cousin de Georges; il reconnaît Thérèse pour avoir admiré à l'Opéra sa beauté facile. Un autre monsieur peu beau et très-colère se présente, et déclare reconnaître en Thérèse une infidèle beauté. — Nom d'un petit bonhomme! s'écrie Georges très-stupidement. Le mariage est rompu, et Thérèse part pour Londres, où l'appelle une lettre de sa mère, qui se meurt dans un hôpital. Quelle voie prend-elle pour aller à Londres? C'était là l'occasion de faire une réclame pour Boulogne ou pour Calais, pour Douvres ou Southampton : M. Bayard l'a négligée.

Chez une comtesse de n'importe quel comté de Cy-

thère, il y a bal masqué. On y admire M^me Delétang et une baronne, maîtresse d'un Danois, le comte Dienper. Tout le monde reconnaît Thérèse en elle. La baronne sort, peut-être pour satisfaire un besoin, et la Thérèse, qui craint que l'erreur ne soit reconnue, profite de l'occasion pour apporter un costume à M^me Delétang, car elle est revenue de Londres. Georges profite de l'occasion pour l'accabler d'injures. Elle s'en va. Mais on prétend qu'elle est là en domino. Georges s'empresse de lui arracher son masque. Le comte tire l'épée; le domino se précipite entre les combattants et tombe blessé d'un coup qui, j'espère, ne sera pas mortel, Thérèse était sa sœur. Vous devinez le reste... et ils eurent beaucoup d'enfants.

C'est tout bonnement stupide; un monsieur qui ne reconnaît pas celle qu'il aime! Je suis bien myope, mais pas à ce point. Est-ce que le cœur n'y voit pas? Il est vrai que l'école Scribe et Bayard a supprimé le cœur.

Ubinandre, Plaute, Trissino, Shakspeare, Rotrou, Molière, Regnard ont successivement traité ce sujet : M. Bayard ne les a jamais lus, donc il ne peut les avoir imités. Mais il paraît probable qu'il s'est inspiré de *la Mariée de Poissy*, pièce de MM. Dennery, Larounat et Granger, dans laquelle M^lle Delorme se montrait comédienne bien autrement remarquable que M^me Rose Chéri.

A l'école Scribe et Bayard, on marque un mauvais point à tous ceux qui ont une idée nouvelle.

<div style="text-align:right">Cornélius Holff.</div>

VARIÉTÉS.

MAMZELLE ROSE,

Vaudeville en un acte, par MM. de Courcelles et Bercioux.

Il appartenait à M. Carpier de ressusciter le sieur Berquin.

Je crois que ce que je viens de dire n'a pas le sens commun.

M. Carpier n'a rien à voir là-dedans : la chose a été commise par MM. de Courcelles et Bercioux.

Je crois que ce que je viens de dire est encore plus sot que ce que j'avais dit.

La Fontaine l'avait dit bien avant MM. de Courcelles et Bercioux.

Décidément je ne sais plus ce que je dis.

Je croyais que MM. de Courcelles et Bercioux avaient voulu faire une pièce sur les avantages de l'autonomie ou les inconvénients de la domesticité ; mais je me suis trompé : Mamzelle Ozy s'estime fort heureuse d'être femme de chambre chez la marquise de ***.

Je crois maintenant que MM. de Courcelles et Bercioux ont voulu faire une pièce sur les avantages de la modestie ou les inconvénients de la coquetterie.

Mais tous les curés possibles l'ont dit avant eux.

Je me suis encore trompé.

MM. de Courcelles et Bercioux n'ont point traité ce côté de la question.

Je n'y comprenais rien du tout, lorsque...

Décidément MM. de Courcelles et Bercioux ont refait la milliardième pièce sur les avantages de l'affirmative en fait de dot et les désagréments de la négative.

Effectivement M^{lle} Ozy n'épouserait pas Mathurin, si Mathurin n'était pas propriétaire.

Donc, cette fois, je ne me suis pas trompé.

C'est bien heureux!

<div style="text-align:right">Cornélius Holff.</div>

— 13 novembre. —

DÉLASSEMENTS-COMIQUES.

LE ROI, LA DAME ET LE VALET,

Vaudeville en quatre actes.

Le roi, la dame et le valet!... et de quel jeu, s'il vous plaît? Sont-ce des cartes *tarots*, ou sont-elles marquées aux couleurs italiennes : *bâtons, deniers, coupes, épées?* ou bien l'ouverture joue-t-elle une *serenata*, au clair de lune, devant un palais du Lido, et allons-nous voir jouer des cartes vénitiennes « gravées sur bois et peintes en or, argent et couleurs, » où sont représentées les quatre grandes monarchies de l'antiquité avec des devises latines? ou bien les dix-sept cartes de Charles VI : l'Écuyer, la Justice, le Soleil, la Lune, la Mort, la Potence, l'Ermite, la Fortune, la Maison de Dieu, l'Amour, le Char, la Tempérance, le Pape, l'Empereur, le Fou, la Foi et le Jugement dernier? Ce seraient bien des personnages pour un vaudeville.

Le roi, la dame et le valet!... Audacieux M. Taigny, qui se moque du synode de Worcester, qui a défendu le jeu *du roi et de la reine*. « *Nec sustineant ludos fieri de*

rege et regina. » Bah ! s'est-il dit, une défense de 1720 ! Une défense, d'ailleurs, n'est qu'une défense. Oui, mais l'anathème, monsieur Taigny ! l'anathème de 1457, pas plus tard, l'anathème de saint Antoine, anathématisant les cartes et les joueurs de cartes, au chapitre XXII de sa Somme théologique : *De factoribus et venditoribus alearum et taxillorum et chartarum et naiborum.* Anathème ! anathème à M. Taigny qui fait jouer les *naibi !* — Mais c'est bien ici la place du chapitre de l'Anglais : *Il m'écoute bien.*

Le roi, la dame et le valet ! — La dame, est-ce Gérarde Gassinel, *rebrassant* sa robe par devant, la jolie maîtresse de Charles VII ! Le roi est-il coiffé d'un chapeau de velours, la robe fourrée d'hermine ? Et le valet a-t-il une toque à *plumail ?*

Eh bien ! non, lecteur, ce n'est pas Gérarde Gassinel, ce n'est pas Charles VII, ce n'est pas un valet à *plumail* que vous verrez aux Délassements. Le roi, la dame et le valet ! Le roi s'appelle Louis XV, la dame Mme Gourdan, le valet Lebel. Le roi, la dame et le valet ! Pique, carreau, pique et atout du cœur, sous une tonnelle des Porcherons ! — Pauvres et charmants Porcherons, j'écris où ils furent !

Et Fanfan, et Diane, et Lucie, et Anaïs, et Mlle de Chamillart, et Mlle de Lusigny, et Marion, et Mlles Valérie, Mathilde, Rossi, Cécile, Héloïse, etc., ont toutes gagné dans *Roi, Dame et Valet.*

Mlle Valérie est blonde. Elle doit être née dans le mois de février, sous le signe des Poissons : « Les personnes des deux sexes nées sous cette constellation sont d'un extérieur admirable, beau visage et belle corpulence. Si la fortune leur est défavorable, elles savent la domi-

ner par le travail et l'économie. Elles seront heureuses en ménage. »

Mlle Mathilde est châtain. Elle doit être née dans le mois de janvier, sous le signe du Verseau : « Ceux-là qui naissent sous cette étoile sont d'un tempérament délicat, d'une grande vivacité allant jusqu'à la colère; néanmoins, sachant garder un secret, obligeants pour leurs amis, ils joignent à la beauté de la figure et de la taille la subtilité et le génie. »

Mlle Rossi est brune. Elle doit être née dans le mois d'août, sous le signe de la Vierge : « Ceux qui naissent sous ce signe sont d'un faible caractère et d'un tempérament sanguin; ils ont un bon cœur, sont fidèles à leurs engagements. Ils aiment les plaisirs de l'amour, mais ils savent au besoin maîtriser leurs passions et ne se laissent jamais entraîner à rien de déshonorant. Les jeunes filles devront penser souvent à leur sainte patronne. »

Mlle Héloïse est châtain. Elle doit être née dans le mois de décembre, sous le signe du Capricorne. « Ceux qui naissent sous cette constellation sont forts et robustes, vivent très-longtemps, doivent avoir une réussite entière dans leurs entreprises, et, par leur industrie, jouiront d'une honnête aisance. Les femmes aiment beaucoup la danse et la musique; elles excellent dans les arts d'agrément, mais sont mauvaises ménagères. »

Mlle Cécile est brune. Elle doit être née dans le mois de septembre, sous le signe de la Balance. « Ceux qui naissent sous cette constellation sont d'un caractère doux et pacifique, sans cependant transiger avec la lâcheté et le déshonneur. Le beau sexe, enclin un peu aux plaisirs, mais doué d'une grande modestie et d'un esprit

pénétrant, devient, vers l'âge mûr, très-religieux et finit ordinairement une vie un peu trop mondaine par la pratique de toutes les vertus. »

Après cela, j'ai vu toutes ces dames dans une pièce à poudre; et il se pourrait parfaitement que ce fût M{?}lle{?} Héloïse qui fût blonde et née dans le mois de février, et M{?}lle{?} Valéry qui fût brune et née dans le mois de décembre. Elles n'auront en ce cas qu'à faire l'échange de leurs horoscopes.

<div style="text-align:right">Edmond et Jules de Goncourt.</div>

OPÉRA.

REPRISE DE MOÏSE.

Moïse a été représenté pour la première fois, à Paris, il y a vingt-cinq ans, peut-être trente.

Je n'étais pas encore de ce monde, Dieu merci, ni d'aucun autre, probablement. Il ne m'a donc pas été donné de jouir des primeurs de cette partition illustre, et ainsi je ne puis imiter mes confrères en feuilleton lyrique, qui, presque tous, me représentent de vieilles basses ou de vieux violons poudrés à blanc par la colophane; je ne puis, dis-je, les imiter en vous parlant de *Moïse* avec une douce émotion, comme les anciens parlent d'une pêche aux écrevisses, d'une partie d'ânes, d'une chasse aux hannetons et autres orgies poétiques de leur jeunesse non orageuse.

Ce *Moïse* a toujours eu un tort à mes yeux.

D'abord, il me rappelle le *Deus creavit cœlum et terram* et toutes les taloches que m'a values l'*Epitome*, où il occupe une large place, lui et sa mer Rouge. Je ne trouve pas qu'il y ait une différence sensible entre cueil-

lir un opéra dans l'*Epitome* ou mettre en musique la grammaire de Lhomond ; et les plus beaux prodiges accomplis pour délivrer les Hébreux rentrent pour moi dans le même diapason que le chapitre du *que* retranché.

Ensuite, j'ai été élevé dans les insupportables désagréments du piano; c'est-à-dire que, pendant les premières années de ma frêle existence, la mâchoire musicale aux trente-deux osanores d'ivoire n'a cessé de me faire entendre trois à quatre heures par jour son insipide bavardage.

Vous commencez donc à voir clair dans ma situation.

On m'assure que le finale du troisième acte a produit un effet immense malgré la faiblesse des notes basses de Gueymard, qui grimpe jusqu'au cinquième avec une telle ardeur que les genoux lui manquent lorsqu'il redescend à l'entresol. Le quatuor et le grand ensemble qui suit ne laissaient rien à désirer ; la masse chorale a fait merveille ; les solistes se sont exprimés très-convenablement. J'accorde tout cela. — Mais — il m'est impossible d'empêcher que les premiers mots de ce quatuor célèbre : « *Je tremble et je soupire,* » ne me rappellent les féroces miauleries qu'exécutait trois heures durant le piano témoin des jeux de mon enfance, sous le prétexte du *Mi manca la voce!* J'ai entendu le *Mi manca la voce* en fantaisie, en quadrille, en duo, en toute espèce de *coulis* musical, et j'ai même été exposé à l'accompagner sur le violon, car il fut question, à une certaine époque, de me mettre en rapport avec ce monarque des instruments. Ce projet, fort heureusement, n'eut pas de suite.

Ainsi le finale du troisième acte ne pouvait que m'obséder.

De même la *prière!* — Quoi! la prière du quatrième acte? L'immortelle prière? — Oui, la suave prière, la touchante, la délirante, l'émouvante prière ne m'a pas ému du tout.

— C'est une honte! — Par exemple! je ne l'empêchais pas de m'émouvoir; il ne tenait qu'à elle. Cependant, si elle n'y a point réussi, je n'entends pas lui en faire le moindre reproche. C'est à Thalberg seul que l'on doit s'en prendre. Le malheureux a tant émietté la prière de Moïse, il en a éparpillé une telle abondance de petits échantillons, que chaque note de cette œuvre merveilleuse éveillait en moi des échos si nombreux, si criards, si importuns, si aigus, si têtus, que cela me reportait tantôt vers les cuisantes émotions mélodiques de mon jeune âge, tantôt vers un souvenir de Constantinople, où je faillis être dévoré par un orchestre de chiens.

Le fameux duo du deuxième acte, exécuté par Gueymard et Morelli, a été bissé. Je n'y étais pour rien.

Obin est superbe dans le personnage de Moïse! Superbe et terrible à la fois! A son aspect, le cœur m'a battu comme un jour de version de l'*Epitome*.

Parlez-moi du ballet! On ne retrouve là ni les souvenirs d'un lointain piano, ni les souvenirs d'une version ou d'un pensum. La blonde Taglioni était charmante; elle a dansé d'une façon délicieuse. Cette jeune femme a deux traits qui tout spécialement me subjuguent : son pied et son nez. Pendant toute la durée du ballet, mon admiration allait et venait de l'un à l'autre, au point que je n'y faisais plus de différence. En effet, son petit pied arabe n'est presque pas plus grand que son nez; et son nez... mais n'en médisons pas, il lui va très-bien.

<div style="text-align:right">Simon.</div>

OPÉRA-COMIQUE.

LES MYSTÈRES D'UDOLPHE,

Opéra-comique en trois actes, paroles de MM. Scribe
et Germain Delavigne, musique de Clapisson.

Ce n'est pas précisément le roman en quatre volumes in-12 d'Anne Radcliffe, qui nous a fait si grand'peur quand nous étions petits ; mais cela n'en vaut guère mieux pour l'étendue, les sombres détails et le brouillamini.

J'entre dans les mystères, tête basse et visière de ma bougie levée. Je ne sais pas du tout quand j'en sortirai. La musique, les souterrains, les vieux portraits de *re venants*, le fracas des *tutti*, les changements à vue, encore les souterrains, et tout cela plus entortillé que les fils d'un châle de l'Inde vu à l'envers, voilà la forêt vierge dont je dois sonder les broussailles. Plaignez-moi. Je ne me sens pas moins empêché qu'un cloporte perdu dans la perruque neuve d'un magistrat de Londres.

La scène se passe en Danemark. Deux puissantes familles, les *Udolphe* et les *Norby* se sont voué une haine en trois actes, mêlée de couplets.

Suzanne, fille du comte Udolphe, avait épousé, par ordre du roi de Danemark, un des fils de l'amiral Norby qu'elle aimait. La haine des deux familles devait s'éteindre dans les feux de ce mariage. Mais le mari a succombé dans un combat, on le croit du moins. Il est bien clair que cette digue conjugale ayant disparu, le torrent de l'inimitié reprend son cours.

Au premier acte, on est dans une salle du château d'Udolphe. Perspective de galeries magnifiques, comme

cela s'est toujours pratiqué à l'Opéra-Comique, dans les palais de Venise et du Danemark. Ce vieux manoir est inhabité depuis longtemps et il tombe en ruine. Mlle Éva a bien fait de nous le dire, car lesdites galeries ont l'air de se porter très-bien.

Mlle Éva nous apprend encore une foule de choses surnaturelles à l'égard de ce château. Lorsqu'un grand malheur menace la famille, les armures se détachent de la muraille, les portraits descendent de leurs cadres, et ils reprennent ensuite leur place nécessairement, puisque pas un ne manque à l'appel.

On attend le comte Udolphe et sa fille Suzanne. Ils ont envoyé en sergent-major une dame de compagnie, Mlle Christine, dont l'étymologie est noble, mais dont la fortune est absente. Elle aime en secret le seigneur Arved, un des fils de l'amiral Norby, et elle en est aimée.

Cet Arved se présente déguisé en matelot, et se jette dans les bras de Christine en chantant d'assez jolis couplets.

Le comte Udolphe apparaît, reconnaît son ennemi et le fait arrêter. Le seul moyen d'obtenir sa grâce est d'épouser Suzanne, la veuve de son frère.

Ils paraissent s'y décider l'un et l'autre.

Voilà pour un acte. Je n'en dois plus que deux.

Au deuxième acte, on voit la mer tout là-bas et un souterrain à côté, au milieu de la scène. Une troupe de marins débarque, conduite par l'amiral Norby en personne. Il rencontre Christine en pleurs et lui jure que le mariage ne se fera pas; mais il réfléchit : le mariage chausse sa haine on ne peut mieux, et il se fait. — Suzanne disparaît tout à coup dans le souterrain. Personne

n'ose y descendre. Arved se dévoue et s'y enfonce en donnant du cor dans le but d'obtenir un effet de *calendo* ou de lointain.

Voilà pour le second acte. Je n'en ai plus qu'un.

C'est le souterrain qui renferme le dénoûment.

Descendons-y. Une personne de plus ou de moins importe peu ; ils y sont déjà une masse.

1° Une princesse Ulrique de Suède, que l'amiral Norby cherchait pour la faire prisonnière par ordre de son souverain de Danemark ;

2° Le premier mari de Suzanne ;

3° Suzanne elle-même ;

4° Le jeune Arved, deuxième mari de ladite Suzanne.

Il est regrettable que le courage ait manqué aux autres ; tout le monde y aurait passé, et je me trouverais seul pour chanter : « Quel est donc ce mystère ! »

Le nœud est maintenant très-simple. La princesse Ulrique a trois otages ; ce que l'on a de mieux à faire, c'est de la laisser partir. — Elle part. — Suzanne reprend son premier mari, Christine s'empare de l'autre.

C'est fini.

<div style="text-align:right">Simon.</div>

PALAIS-ROYAL.

UNE POULE MOUILLÉE,

Vaudeville en un acte, par MM. Bayard et Biéville.

La Poule mouillée est un Hyacinthe d'une couardise tout à fait idéale.

Mais il a un cor au pied d'une susceptibilité inouïe, et si Hyacinthe est disposé à tout souffrir, le cor, lui, n'entend pas qu'on lui marche sur le pied.

Ce qui fait qu'Hyacinthe, timide esclave de son cor, est obligé de lui obéir et de donner un soufflet à un nommé Coriolan, marchand de confitures et mauvaise tête, lequel a écrasé le cor d'Hyacinthe par mégarde.

La Poule mouillée s'est enfuie; Coriolan l'a perdue et puis l'a retrouvée. Le pauvre Hyacinthe lutte dans des situations de plus en plus humides avec le secours de sa femme et d'un cousin.

Le cousin prend l'affaire pour son compte; il se bat avec Coriolan et le blesse; mais il est amoureux de la femme d'Hyacinthe, et l'on pressent que la Poule mouillée pourrait bien devenir coq..... Je n'irai pas plus loin.

C'est drôle! et cependant le spectacle d'une aussi extrême poltronnerie fait éprouver quelque chose comme de l'humiliation.

Parce que M. Bayard porte un nom sans peur et sans reproche, illustré dans la lice guerrière des vaudevilles, ce n'était pas une raison pour en abuser à ce point.

<div style="text-align: right;">Simon.</div>

ODÉON.

LES QUATRE COINS,

Rébus en un acte et point en vers.

Chacun a sa faiblesse; j'ai la mienne aussi : elle m'a été souvent onéreuse.

Voici en quoi elle consiste : — Je me berce de cette illusion que la parole a été donnée à l'homme soit pour exprimer, soit pour déguiser sa pensée, et que, dans l'un ou l'autre cas, on est tenu à savoir ce que l'on

veut dire avant de parler. Un pareil système ôte malheureusement à la conversation une partie de son charme. Tout devient froid en devenant correct. Si vous vous tenez dans la sincérité, votre langage ressemblera à une addition; si vous faites de la duplicité, il ressemblera à une soustraction. La rectitude et la logique ont leur avantage; mais c'est tout ce qu'il y a de plus ennuyeux au monde. La poésie n'est rien autre chose qu'un état d'incertitude, de doute, de pressentiment vague : le contre-pied du positif. Aussi, comme les poëtes haïssent le connu! Je querellais hier un de ces esprits hautains et splendides qui se nourrissent de clair de lune et de coups de tam-tam, et je voulais l'obliger à reconnaître au moins que deux et deux font quatre. « Allons donc! me répondit-il, il n'est pas du tout sûr que deux et deux fassent quatre; ce sont des mathématiciens qui ont fait courir ce bruit-là! »

En vérité, je partageais un peu la mauvaise humeur de sa protestation. Nous aurions bien plus d'intérêt à ce que deux et deux fissent cinq, ou vingt-neuf, ou soixante-quatorze! L'incertitude serait même encore une chose agréable : on cherche, et, en cherchant, on finit toujours par trouver quelque chose.

Eh bien! voilà ma faiblesse, celle dont je me suis reconnu le tort dès ma première ligne : je ne sais pas chercher dans les ténèbres, dans l'inconnu, dans l'impossible; de manière qu'après deux heures d'efforts surhumains pour arriver à comprendre *les Quatre Coins*, je me suis senti tenu en arrêt, comme un scarabée que l'on pique sur une carte d'entomologie.

Je suis encore dans cette position douloureuse à l'heure où je vous parle. Je remue les pattes, les an-

tennes et l'aiguillon avec désespoir. Impossible de sortir de là!

Tout ce que je sais, c'est qu'il y a quatre amoureux. Qu'ont-ils dit et qu'ont-ils fait? Je l'ignore. On a parlé beaucoup, on est entré et sorti quatre-vingts fois avec empressement, au point de me persuader que le feu était dans la rotonde du théâtre. J'ai demandé à un monsieur, mon voisin de droite, qui avait sur moi l'avantage d'une grande paire de lunettes, ce que signifiait tout cela. Ce monsieur m'a fait une réponse négative d'un ton fort circonspect, comme si je lui avais parlé politique. Je me suis tourné vers mon voisin de gauche, un gros homme paré de ce teint gai et de ce sourire rose du Bengale épanouie, propre aux gens qui ne fument pas; le gros homme se vantait d'avoir compris, et il lui était impossible de se faire comprendre! D'ailleurs il n'avait voulu qu'engager la conversation et m'accaparer l'oreille pour y épandre un flot d'histoires dont j'ai eu beaucoup de peine à éponger les verbeuses immondices.

Enfin, je ne sais pas si quelqu'un a été plus habile que moi, mais il me semble que ces quatre amoureux auraient fait la gageure de parler pour ne rien dire l'espace d'une heure, qu'ils n'eussent point agi autrement. Je ne puis même pas tirer de leur caquetage ni un à-peu-près, ni une facétie, ni une craque un peu drôlette, comme on se le permet pour échapper à la lourde stérilité d'une mauvaise pièce. — Je suis littéralement abêti.

Cela tient à ce que je vous disais : l'habitude de la correction dans la parole et dans l'acte. Les gens qui ne savent pas bien ce qu'ils veulent dire sont pour moi

comme plusieurs Allemands qui m'expliqueraient leurs affaires dans un *tutti* germanique.

Peut-être que mon collègue Cornélius Holff y eût compris quelque chose ; j'en doute cependant.

<div style="text-align:right">Simon.</div>

— 20 novembre. —

THÉATRE-FRANÇAIS.

SULLIVAN,

Comédie en trois actes et en prose, par M. Mélesville.

Provost est Provost ; Brindeau est excellent comédien ; Got est inimitable. La pièce est amusante, et nous sommes tout à fait de l'avis de cet ami de l'auteur qui disait : « C'est une comédie à laquelle il ne manque que d'être écrite par Musset. »

<div style="text-align:right">Edmond et Jules de Goncourt.</div>

THÉATRE-ITALIEN.

OTHELLO.

Mardi dernier, le Théâtre-Italien a rouvert ses portes au public ; pour notre part, nous eussions autant aimé qu'il les tint fermées. Cette mesure eût peut-être eu de grands avantages pour lui-même. Nous avons entendu chanter l'italien à Milan, à Florence, à Rome, à Naples, et nous ne le comprenons que là, avec l'air chaud qui vient du dehors, et surtout avec ce public d'amateurs

haletants. L'italien chanté à Paris devant des gens qui, pour les 85 pour 100, ne le comprennent pas, et qui, pour les 90 pour 100, se soucient peu de la musique, est quelque chose de parfaitement ennuyeux. Les acteurs, pour le public, font un perpétuel aparté, et rien n'est froid comme les aparté : on en peut juger dans le premier salon venu. J'ai toujours pensé qu'il vaudrait mieux là ne rien chanter du tout et se contenter de scènes de vocalisation. Jamais peut-être la froideur du public n'avait atteint une température aussi basse. Quelques bravos timides et peu sonores ont seuls éclaté au moment où les cris ont été les plus forts. Ceci prouve combien peu de personnes connaissent la musique et combien il est vrai de dire : Plus il y a de bruit, plus c'est beau pour le public, qui est bien réellement de l'avis de Jules, qui, en fait de musique, n'a d'estime que pour la musique militaire, et qui, parmi les engins de la musique militaire, déclare n'honorer sincèrement que la grosse caisse.

En dehors des bravos indiqués plus haut, ni rappels ni bouquets : il y a eu toutefois un *bis;* c'est Bettini qui en a eu les honneurs.

Mlle Sophie Cruvelli est toujours la belle cantatrice de l'an passé, mais elle n'a fait aucun progrès comme actrice. Ce sont toujours les mêmes gestes désagréables et la même manière de marcher également désagréable. Elle a jugé bon, mardi dernier, de passer le grand air du commencement et de manquer un *ré;* ce sont des vétilles qui, je le sais, n'ont pas grande importance : elle a été réellement admirable dans la romance du *Saule* et dans le finale du second acte.

Bettini a eu le grand succès du jour.

Belletti a une excellente méthode et il chante en musicien, qualité assez commune en Italie, mais bien rare en France, où nous voyions l'autre jour une cantatrice, premier sujet d'une de nos grandes scènes, dans l'impossibilité de déchiffrer un morceau; son mari a l'habitude de lui apprendre ses morceaux selon la méthode empirique adoptée pour l'éducation des perroquets.

Calzolari, que nous avons entendu l'année dernière, a semblé faire une vive impression sur le public; il est un de ceux qui ont été le plus applaudis. Arnoldi est une basse qui paraît très-satisfaite d'elle-même. Quant à l'orchestre, il attaque avec mollesse et timidité, et il a continué sans plus de fougue ni d'audace.

Comme toujours, la mise en scène est d'une grande simplicité, mais la propreté règne en ses moindres détails.

Pourquoi, au second acte, *Desdemona* a-t-elle une robe trop courte par devant?

Et pourquoi, au même acte, Othello a-t-il une robe trop longue?

Nous demandons à ne plus voir le jupon blanc de Mlle Cruvelli et à apercevoir un peu les mollets de Bettini.

<div style="text-align:right">Cornélius Holff.</div>

AMBIGU-COMIQUE.

JEAN LE COCHER,

Drame en sept actes, par M. Bouchardy.

Voilà déjà bien des années que Mme Guyon joue toujours la même pièce. Du temps où l'Ambigu-Comique

était sous la domination des ennemis jurés de la littérature, et où M. Anicet Bourgeois avait seul le privilége et l'honneur de créer des rôles pour MM. les sociétaires, il s'est condamné, avec une abnégation bien remarquable, à toujours refaire la même pièce. Encore si elle avait été bonne! Les directions ont passé par-dessus la tête de Mme Guyon, elle a continué à jouer le même rôle dans la même pièce. Ce doit être très-commode, mais c'est bien ennuyeux pour nous. Ce sont toujours les mêmes tintements de l'amour maternel. Je ne nie pas l'amour maternel, mais, quelque beau que soit ce sentiment, ce n'est pas une raison pour nous le servir à satiété. Un monsieur qui ne saurait que faire cuire un gigot à point serait un rôtisseur, mais ne serait point un cuisinier. Est-ce que Mme Guyon ne saurait que dire : « Ma fille... mon enfant?... »

Ceci se passe en 1795, avec une mise en scène un peu plus soignée que celle de la défunte administration, qui faisait figurer dans un incendie flamboyant en 1787 les pompiers de service le 4 mars 1852. Le sieur Jean Claude, cultivateur obèse, passablement figuré par le pleurnicheur Saint-Ernest, se livre dans le prologue à l'amour le plus pur pour Mme Guyon, — sa femme, par extraordinaire et pour cette fois seulement, — et aussi à l'amour le plus pur pour sa fille, — la *fiotte*... — que vous reverrez aux actes suivants sous le nom de Mlle Thuillier. Ce monsieur, qui a l'air d'un marchand de plâtre, c'est le général Roger. Pourquoi le général Roger est-il là? Parce que si le général Roger n'était pas là, il n'y aurait pas moyen de faire la pièce, et que M. Bouchardy tenait absolument à faire une pièce. Puisse Dieu lui pardonner ce désir intempestif!

Ignorants de la chose dramatique en question, pour lesquels je prends la plume en ce jour solennel, sachez d'abord que Geneviève, la femme de Jean-Claude, — M^me Guyon, puisqu'il faut l'appeler par son nom, — est une échappée d'avalanche. La mère de Jean-Claude l'a trouvée dans un glaçon, un jour qu'elle allait fendre la glace pour laver sa lessive; après l'avoir soigneusement fait dégeler, elle l'a élevée. A son cou elle a trouvé un collier de perles qu'elle a vendu, net de tous frais, 2,400 francs à un juif de Chambéry (car nous sommes en Savoie). Ces 2,400 francs ont été employés à donner de l'éducation à Geneviève. La présence du collier de perles dénote chez Geneviève une origine aristocratique que ne font point pressentir les allures démocratiques de M^me Guyon. Jean-Claude et Geneviève se sont mariés : 1° parce qu'ils ne pouvaient cohabiter sans prêter à des soupçons qui leur paraissaient injurieux ; — 2° parce qu'ils s'aimaient. J'ajoute à tous ces renseignements que les deux époux ont pour ami Laurent, sonneur de cloches de l'endroit.

On dit que Théophile Gautier, ayant voulu donner un jour un compte-rendu complet d'un drame Bouchardy, se trouva au bout de dix-huit colonnes avant d'être au bout du prologue : je promets de m'arrêter quand j'aurai fait quinze pages de copie.

Le général Roger est, à titre de passant, l'hôte du ménage, qui est dans une situation assez précaire par suite de la grêle et de la maladie de la *fiotte*, — car on ne veut même pas que M^lle Thuillier ait une enfance bien portante. Pour se désennuyer, le ménage se fait lire le récit de la bataille de Montenotte. Tandis que Jean Claude sort avec le général pour se livrer aux

charmes de l'agriculture, survient un monsieur que j'attendais depuis une heure : il a l'air, au premier aspect, d'un hussard autrichien, mais ce n'est qu'un noble vénitien passablement canaille, puisqu'il nous est représenté par Chilly. Ce monsieur vient apprendre à Geneviève qu'elle est la fille du comte de Lorédan, qui a péri avec sa femme dans les écarts d'une avalanche. Au moyen du collier, Geneviève a été découverte par son oncle, le marquis de Lorédan, qui est mort en lui laissant toute sa fortune, — 3,000,000, — à la condition qu'elle quitterait son mari. Le fait est qu'un parent genre Saint-Ernest n'a rien de flatteur pour une famille aristocratique. Comme dans *Paillasse*, Geneviève refuse. Le monsieur vénitien, proscrit à cause de ses fredaines, qui doit rentrer dans sa patrie s'il réussit dans la négociation, déploie en vain toutes les ressources de son éloquence. Chilly s'en va donc, mais en oubliant sa valise, pour avoir une occasion de revenir. — Le général Roger, touché de la misère de Jean-Claude, veut lui faire don de 40 écus; mais, désintéressé comme les paysans d'imagination, Saint-Ernest ne veut accepter qu'à une condition, c'est que le général lui demandera quelque chose en échange. Le général lui révèle alors son intention d'aller reconnaître les positions de l'armée autrichienne. Saint-Ernest lui servira de guide. Mes deux gaillards partent; mais ils ont été entendus par Chilly, qui s'empresse d'aller trahir leur secret, dans l'espérance de vaincre les résistances de Mme Guyon en faisant fusiller son mari.

Les deux voyageurs sont donc fusillés, sauf Saint-Ernest qui ne l'est fort heureusement pas tout à fait.

Quant au général Roger, empressons-nous de lui faire nos adieux, car il est bien et dûment mort.

Geneviève, après avoir pleuré son mari, se décide à accepter l'héritage. Saint-Ernest revient de la fusillade; il apprend la nouvelle position de sa femme, et pour qu'elle et sa fille soient riches, il ne se montre pas, et s'engage dans l'armée française, au grand désespoir de Laurent.

Une fois maîtresse de sa fortune, Mme Guyon se trouve menacée de procès qui lui sont suscités par Chilly. Pour les terminer, elle épouse le comte Chilly, qui ne fait ce mariage que pour avoir de l'argent à manger. Il en mange tant, qu'il serait perdu s'il fallait rendre des comptes de tutelle; aussi il veut marier Mlle Thuillier au fils d'un autre coquin comme lui. Mais Mme Guyon veut la donner à celui qu'elle aime, au colonel Tailhade, fils du général Roger, qui a pour lui la volonté de l'Empereur. Chilly se décide alors à jeter Mlle Thuillier dans la Seine. Mais un cocher de fiacre, qui passait, la repêche; ce cocher, c'est Saint-Ernest, que ses blessures ont forcé de quitter le service. Saint-Ernest reconnaît sa femme et sa fille, mais il garde l'incognito pour éviter à Mme Guyon une accusation de bigamie. Cependant, comme il connaît les projets coupables de Chilly, il va se battre en duel avec lui; mais Mme Guyon intervient, et fort heureusement que Chilly rencontre le colonel, qui le tue d'un coup de pistolet, en sorte que la vertu triomphe sur toute la ligne.

Ce dénoûment est stupide : un misérable tel que Chilly ne devait périr que de la main du bourreau. En outre, Mlle Thuillier ne meurt pas, et Mlle Thuillier devrait toujours mourir au cinquième acte; c'est un soin

dont elle s'acquitte si bien! De plus, nous ne savons pas comment va faire Mme Guyon pour cohabiter avec Jean-Claude. Il semble qu'elle va être obligée de contracter un troisième mariage. Enfin, M. Bouchardy fait monter un cocher de fiacre dans un salon pour recevoir le prix de sa course, ce qui n'était pas plus dans les mœurs de l'Empire en 1810 qu'en 1852. Néanmoins, c'est un mélodrame pur sang, qui sera probablement un long succès pour l'Ambigu, quoiqu'il y manque peut-être un peu de cette gaieté grossière qui est assez dans les goûts de M. Populus, un monsieur qui fait la loi aux directeurs de spectacle qui, malheureusement, n'ont pas pour eux la seigneurie du livret. M. Bouchardy a aussi le tort de ressembler un peu à *Paillasse* par un côté, et à je ne sais plus quelle pièce par un autre.

Mme Guyon a joué son rôle de mère comme elle sait jouer les rôles de mère. Mlle Thuillier avait une tâche bien au-dessous de ses forces : qui peut le plus peut le moins; elle est toujours la *Mimi* tant applaudie de *la Vie de Bohême*, l'actrice qui fit l'unique succès d'une direction des Variétés plus malheureuse qu'inintelligente.

Saint-Ernest et Chilly ont été déplorables de cet aplomb fantastique qui distingue les anciens sociétaires de l'endroit. Chilly surtout est parfaitement ridicule avec ce ton de voix saccadé qu'il prend pour le cachet du criminel de bonne compagnie. Machanette a été très-bien dans le rôle du général. Tailhade a relevé par beaucoup de grâce et de tenue le personnage un peu effacé du colonel.

Je n'ai fait que sept pages de copie.

<div style="text-align:right">Cornélius Holff.</div>

VARIÉTÉS.

TACONNET,

Vaudeville en cinq actes, par MM. Clairville et Béraud.

Depuis longtemps on faisait beaucoup de bruit autour de cette pièce, avec cette distinction et ce bon goût qui distinguent les réclames du théâtre des Variétés. L'intérêt n'était pas dans le nom des auteurs, mais bien dans la présence de Frédérick Lemaître, qui devait jouer dans la pièce de MM. Clairville et Béraud. Tout le monde était un peu curieux de savoir comment le grand acteur se tirerait des flatuosités d'une prose essentiellement anti-littéraire. La présence seule de Frédérick Lemaître sur la scène des Variétés est déjà un fait assez singulier. Ce n'est pas que Robert Macaire soit mal placé dans cette salle hautement protégée par les gros barons de l'agio; mais l'acteur populaire, dans cette bonbonnière de mauvais goût, avait l'air d'un lion dans un croque-en-bouche. Il y a de tout dans les cinq actes dont MM. Clairville et Béraud ont gratifié le public, sous prétexte de Frédérick Lemaître. Le premier acte se passe dans un atelier de menuisier; le second dans les coulisses de la Comédie-Française; le troisième, chez une actrice de la même Comédie-Française; le quatrième, chez Ramponneau; le cinquième, dans la loge de la même actrice de la même Comédie toujours Française.

Que des vaudevillistes fassent des revues ou des pochades quelconques avec plus ou moins de succès, je n'y vois pas le moindre inconvénient; mais qu'ils se

permettent de parler de ce qu'ils ne connaissent pas, j'y vois une haute inconvenance.

Est-ce que M. Clairville connaît le XVIIIᵉ siècle? Où aurait-il appris à le connaître?

Je n'aime pas le XVIIIᵉ siècle; mais cependant ne faut-il pas reconnaître qu'il avait une supériorité sur nous, celle de ces grandes fortunes concentrées entre un petit nombre de gens d'esprit, que permettait la constitution financière de l'ancien gouvernement? Et, puisque je viens de parler finance, que je dise tout de suite ce que je pense du rôle du financier Camuset dans l'essai de pièce produite par MM. Clairville et Béraud. D'abord, MM. Clairville et Béraud ont commis une faute grossière en affublant Camuset du titre de baron. C'est un ridicule qu'a pu se donner un célèbre banquier contemporain, c'est un ridicule que ne se donnaient pas les financiers du XVIIIᵉ siècle, parce qu'ils n'étaient pas assez sots, ou parce qu'ils ne le pouvaient pas. Cela seul, messieurs, prouverait que vous ne connaissez pas le XVIIIᵉ siècle! Et puis figurez-vous bien que les financiers, que vous avez la sotte prétention de tourner en ridicule, avaient beaucoup plus d'esprit que vous, messieurs Clairville et Béraud. Il fallait beaucoup d'esprit pour faire des fortunes comme les leurs, beaucoup d'intelligence pour diriger une ferme; ils savaient manger leur argent comme vous ne sauriez peut-être pas manger le vôtre, et ils avaient plus de mots en un jour qu'il n'y en a dans toutes vos pièces réunies. Turcaret n'est qu'un mythe. La Popelinière était aussi grand seigneur que faire se peut, et il se laissait... vous m'entendez bien... par le duc de Richelieu, tout aussi noblement qu'un duc et pair. En vérité, cela fait de la

peine de voir ces petits vaudevillistes jeter une boue rétrospective sur des existences qu'ils ne comprennent pas : 1° parce qu'ils ne les connaissent pas; 2° parce qu'ils ne sont pas en état de les comprendre. La France a eu à s'enorgueillir de ses soldats et de ses littérateurs, mais elle peut s'enorgueillir aussi de ses financiers. Ils ont fait tout un siècle, et à ce siècle nous sacrifions encore, nous qui avons toujours dans nos appartements des meubles de Boule et des lustres en porcelaine, nous qui nous disons toujours les fils de Voltaire! Et puisque j'ai parlé de Voltaire, est-ce que Voltaire aussi n'était pas un financier, lui qui spéculait sur les actions de la Compagnie des Indes, et qui, non content d'avoir part à ce qu'on appelait *le croupion*, intervenait directement comme intéressé dans les fermes? Allez, allez, messieurs Clairville et Béraud, retournez à vos grisettes et à vos canotiers, tournez en ridicule vos propriétaires et vos portiers, libre à vous; mais ne parlez pas de ce que vous ne connaissez pas, et souvenez-vous qu'il faut beaucoup plus d'esprit pour être bon financier que pour être vaudevilliste à succès. L'argent ne se laisse pas prendre aussi facilement que le public. Mlle Alice Ozy joue dans cette pièce le rôle de Mlle Luzy, actrice de la Comédie-Française. Petites courtisanes de ce siècle, il vous sied mal de revêtir les habits des grandes courtisanes du XVIIIe siècle!

Il n'y a eu des courtisanes que trois fois :

A Athènes, du temps de Périclès : elles furent célèbres par leur esprit;

A Rome, sous les empereurs : elles furent célèbres par leur luxure;

A Paris, au XVIIIᵉ siècle : elles furent célèbres par leur voracité.

On a tenté, au XIXᵉ siècle, d'avoir des courtisanes à Paris; on n'a pas réussi.

On n'en put trouver de remarquables par leur esprit.

On en chercha de remarquables par leur luxure; on n'en trouva pas; elles haletaient toutes, éreintées, poitrinaires!

On en chercha de remarquables par leur voracité, et on crut avoir trouvé.

Ah! mes petites amies, vous êtes des drôlettes de courtisanes!

Vous vous croyez de grandes dames quand vous avez un cheval de 1,200 francs à une américaine de 1,500, total 2,700. La Duthé avait quatre chevaux valant 24,000 francs, à un carrosse de porcelaine dont les ganses étaient remplacées par des cordons de perles!

En vérité, je vous le dis, mes petites amies, vous êtes des drôlettes de courtisanes!

Vous êtes bien fières de manger 100,000 francs en une année! La jolie somme! C'est un million et plus que mangeait une courtisane du grand siècle!

En vérité, je vous le dis, mes petites amies, vous êtes des drôlettes de courtisanes!

Vous habitez des appartements; elles avaient des hôtels!

En vérité, je vous le dis, mes petites amies, vous êtes des drôlettes de courtisanes!

Vous allez dîner au cabaret; elles auraient pu, chez

elles, avec de l'argenterie marquée à leur chiffre, du linge brodé à leur chiffre et de la porcelaine peinte à leur chiffre, donner au roi un dîner préparé par les officiers de leur bouche !

En vérité, je vous le dis, mes petites amies, vous êtes des drôlettes de courtisanes !

Elles avaient leur livrée ; où sont les vôtres ?

Elles avaient leurs poëtes, leurs artistes ; où sont les vôtres ?

On leur envoyait 100,000 livres ; on se croit généreux en vous donnant 500 francs.

Elles entretenaient dix amants de cœur ; vous en entretenez à peine le quart d'un !

Vous avez des pendules en zinc de la Vieille-Montagne ; on leur faisait un modèle, et, quand le bronze était coulé, on brisait le modèle.

En vérité, je vous le dis, mes petites amies, vous êtes des drôlettes de courtisanes ! Allez ! allez ! vous non plus, ne remuez pas les cendres du XVIII^e siècle : on trouve là dedans des portraits et des souvenirs qui vous feraient tort.

Vous n'êtes pas si jolies et vous n'êtes pas du tout spirituelles, quoique vous soyez de charmantes femmes, d'un commerce fort agréable !

Frédérick Lemaître est peut-être un peu vieux pour le rôle de Taconet : on conçoit difficilement l'amour que peut inspirer ce visage fané.

Clarisse a le plus joli rôle de la pièce et elle le joue d'une manière vraiment fort remarquable. C'est un rôle de femme de la Halle ; il y a une scène d'engueulement dans laquelle Clarisse sait admirablement mettre les poings sur ses hanches et regarder sous le nez

son partner. Ajoutons que Danterny lui donne la réplique avec beaucoup de talent.

Nous ne raconterons pas autrement cette pièce essentiellement mauvaise, très-mal jouée par le reste de la troupe et point du tout amusante. Loin d'être un succès, nous croyons que ce sera un nouveau four superposé sur tous les fours précédents de la direction des Variétés. Pour le seul plaisir de voir Frédérick, peu de personnes se condamneront à cinq actes ennuyeux coupés par des entr'actes de trente-huit minutes.

<div style="text-align: right;">Cornélius Holff.</div>

— 27 novembre. —

THÉATRE-LYRIQUE.

LA PERLE DU BRÉSIL,

Drame-lyrique en trois actes. (Reprise.)

L'activité de M. Seveste est une locomotive qui fait faire au Théâtre-Lyrique un chemin effrayant. Nous n'avons pas une minute pour nous arrêter aux stations. Dans quelques jours on nous donnera *le Trompette*, opéra en deux actes de M. Sarmiento, maître de chapelle du duc de Parme. En attendant, on vient de reprendre *la Perle du Brésil*, un des plus charmants ouvrages du répertoire.

Il en est de cette *Perle* comme de tous les bijoux précieux et aimés. On les enferme un certain jour dans

leur écrin, on range l'écrin je ne sais où, dans l'angle d'un tiroir ou d'un meuble, et l'oubli passe sur le souvenir même de la merveille artistique que l'on aimait fébrilement. Puis, encore un certain jour, l'écrin s'ouvre par hasard, le bijou vous saute aux yeux comme les éclaboussures des rayons du soleil jaillissant d'un miroir, et vous le trouvez mille fois plus joli que d'abord, et vous ne comprenez pas que vous ayez pu le délaisser et l'oublier pendant huit mois!

Avec quel plaisir nous l'avons revue, cette *Perle du Brésil!* Personne ne comprenait que M. Seveste l'ait tenue cachée si longtemps; on lui en voulait presque, et les plus gourmands de musique éprouvaient tout ensemble le même dépit et la même joie que l'écolier auquel le maître d'études restitue sa bille d'agate, son télescope, sa boîte de fines couleurs, exhumés du néant de la confiscation aux vacances de Pâques.

La musique de Félicien David est de celles dont on ne peut jamais se lasser. Quand on se refuse à l'entendre après l'avoir beaucoup entendue, c'est uniquement pour se reposer, et avec l'intention d'y revenir.

Gentil Bernard assure qu'un peu d'absence surexcite l'amour; il a raison! Qu'une jolie maîtresse est bien plus jolie au retour d'un voyage en province! il semble qu'on la possède et qu'on la voie pour la première fois! Que ses ongles sont roses au bout de ses doigts d'ivoire! Que ses cils ont grandi! que ses sourcils sont bien plus noirs et arrondissent bien mieux leur croissant! On ne lui avait jamais vu ce petit pied si mignon, si affriandant, qu'on voudrait le tremper dans le champagne et le manger comme un biscuit! On lui découvre un tas de petites fossettes au cou, sous la chevelure, à l'épaule,

au coude, au menton, qu'on ne lui connaissait pas! On la fait marcher, on la place sur un tabouret, on la regarde, devant, derrière, de près, de loin. — C'est pourtant la même; mais la même deux fois : la remême!

Faites excuse, lecteur, pour ce paragraphe barbouillé de théorie d'amour, et n'oubliez pas que la maîtresse revenue après huit mois d'absence est *la Perle du Brésil*, drame-lyrique en trois actes.

Avec cette réserve, je maintiens la comparaison. Le chant du *Mysoli*, le chœur des marins, la ballade de Zora, les duos, les trios, l'ouverture, ce sont les ongles roses, les noirs sourcils, le col blanc et pur, le pied arabe. Je me rappelais bien tout cela; mais j'ai découvert encore un fouillis de mille belles petites choses, des notes, des phrases, des effets d'instruments qui m'étaient parfaitement inconnus : les fossettes, enfin, dont on mesure le cône du bout des lèvres...

Vous comprenez que sous l'empire des dispositions que j'ai eu l'honneur de vous révéler en la vile prose ci-dessus, Mlle Petit-Brière, Mme Guichard, MM. Carré, Bouché, Biéval, m'ont paru superbes! le signor Junca même sous son écorce de sauvage.

Ah! il y a un nouveau ballet inventé par M. Lerouge. Il est fort joli, — pas M. Lerouge, — le ballet.

Simon.

VARIÉTÉS.

CE QUE VIVENT LES ROSES,

Vaudeville en un acte, par MM. Albert Monnier
et Édouard Martin.

Et rose elle a vécu ce que vivent les roses,
L'espace d'un matin.

Voilà un proverbe assommant! Je suis tout disposé à croire qu'il a été bien joli dans son jeune âge; mais, depuis le temps, il est impossible que le jarret ne lui plie pas un peu, et que sa blonde chevelure n'ait point été déracinée par le souffle des longs hivers. Comment! lorsque je fais un *mot*, un mot neuf charmant, délicat, fleuri, parfumé, un mot enfin capable de reluire avantageusement au doigt d'un almanach comme une bague, il m'est interdit de le répéter plus de deux ou trois fois, et quand il a fait le tour de Paris, ce qui lui demande quarante-huit heures, car l'esprit n'a jamais couru les rues avec autant de célérité, il est vieux, il est mort, il est usé, ni moins ni plus qu'une culotte d'écolier au bout de trois printemps. On le jette au rebut, on ne veut plus s'en servir, on m'en demande un autre, et du meilleur! — Et il faut que je sois témoin du triomphe pétrifié, momifié, ossifié d'un malheureux *mot* créé et mis au monde en 1763! Mettons que ce soit fort joli « cette Rose qui a vécu ce que vivent les roses, l'espace d'un matin; » après! Depuis quatre-vingt-dix ans que le *mot* de Malherbe est victorieux sur toute la ligne, il me semble qu'il doit en avoir assez. Est-ce que cela ne va pas bientôt finir? Puisque les roses ne vivent que

l'espace d'un matin, celle-ci devrait en avoir fini depuis quatre-vingt-neuf ans au moins.

Je demande avec instance que les vieilles culottes de nos grands-pères soient honorées, estimées, respectées; ensuite rangées proprement dans le fond d'une armoire, et que personne n'y touche, et que l'on ne m'oblige pas à les voir se promener par la ville, décousues, sans boutons ni bretelles.

Je demande surtout qu'on ne me force pas de les contempler aux jambes de MM. Albert Monnier et Édouard Martin, sur le théâtre des Variétés.

Mais à quoi bon m'irriter contre la prévention et le mauvais goût? Je n'y changerai rien. Jetons-nous plutôt dans les bras de la maxime si consolante d'un grand philosophe : « Il y a quelqu'un qui est plus bête que vous, c'est tout le monde. »

Mlle Denise est une grisette.

M. Romulus est un rapin.

Ils se sont payé un rosier mutuel, au prix de 25 cent. chacun : les bons comptes font les bons amis.

Mlle Denise a promis d'aimer Romulus aussi longtemps que vivraient les fleurs du rosier. C'était niais, mais ça n'était pas flatteur pour son caractère.

Un beau matin, le rosier meurt, tout seul, de sa belle mort, comme la plupart des rosiers de Paris, qui sont poitrinaires de père en fils jusqu'à la vingt-deuxième génération.

Mlle Denise profite de la circonstance pour s'apercevoir que son amour est plus coriace que les fleurs, car il ne s'est point éteint avec la vie éphémère de l'arbuste (style des vieux).

Elle en achète un autre, assez pareil pour que Ro-

mulus ne s'aperçoive pas de la substitution. Il est vrai que ce Romulus étant un rapin ne pouvait pas être très-fort sur la délicatesse mythologique.

Arrive une troisième locataire, Mlle Nini, une ancienne connaissance à Romulus, une de ces roses du Prado ou de la Chaumière que l'on arrose de punch et de grog, et de homards, et de mille bonnes choses, et qui ne s'en portent pas plus mal ; mais elles ne sont aucunement parentes avec celles de Malherbe !

Nini raille Romulus, dont l'amour avait changé les habitudes et emprisonné les anciens gestes dans l'étui de la modération et des convenances.

Il reprend ses allures d'autrefois ; il abandonne Denise, tandis que Mlle Nini abreuve le rosier de trois-six tout pur. Il en meurt. Et de deux.

Mais Romulus se ravise. Il achète un troisième rosier, et l'honnête jeune fille, ayant promis de l'aimer aussi longtemps que vivraient les roses, il l'achète chez Mme Pétaulin, fleuriste, rue des Enfants-Rouges, 87 (*fait des envois en province*).

C'était une idée : elle était bête, mais peu galante.

Ils se sont mariés, et ils ont bien fait. J'aime beaucoup voir les rapins et les grisettes se marier au théâtre ; malheureusement ils ne se marient guère que là.

La morale de la pièce est, — d'une part, que les roses artificielles sont l'emblème de l'amour du rapin ; d'autre part, que les roses de Malherbe sont tellement ratatinées qu'elles ne font plus bon effet nulle part, pas même à la boutonnière d'un vaudeville.

<div style="text-align:right">Simon.</div>

GYMNASE.

UN MARI QUI N'A RIEN A FAIRE,

Comédie-vaudeville en un acte, par MM. Fournier
et Laurencin.

Supposez le mari le plus inoccupé que vous puissiez imaginer, un mari qui n'aille
Ni à un club,
Ni à un bureau,
Ni à la Bourse,
Ni au Palais;
Supposez le mari le plus sans emploi que vous voudrez, un mari qui n'ait à mettre sur son passeport que ce titre : propriétaire; un mari qui n'ait qu'à chanter chez lui toute la journée :

> Casa mia, casa mia,
> Piccolina che sia
> Tu sei sempre casa mia!

Supposez un mari qui n'ait pas à écrire à ses fermiers, un mari qui n'ait pas à commander son dîner; supposez le mari le plus indolemment couché sur l'ottomane du bonheur légitime; supposez un mari qui ne lise ni *la Patrie* ni *le Constitutionnel*; supposez même un mari qui ne soit ni conseiller municipal, ni garde national...
Un mari a toujours trois choses à faire :
Il a d'abord à avoir des enfants;
Il a ensuite à vérifier s'ils sont de lui;
Il a encore à les faire baptiser.
Et pourquoi maintenant M. Montigny, qui est un

des deux ou trois directeurs intelligents de Paris;
M. Montigny, qui a fait de son théâtre le petit salon de
la Comédie française; M. Montigny, qui a osé faire
dire : Je suis sorti! au hussard du Gymnase; M. Montigny, dont le petit domaine se fait de jour en jour
l'Aventin des charmants boudeurs du Théâtre-Français;
M. Montigny, qui a eu le bonheur de recueillir des déserteurs du nom de Musset et de George Sand : pourquoi M. Montigny fait-il jouer de temps en temps de
ces petites choses qui ressemblent à des *ours* de Marivaux?

<div style="text-align: right;">Edmond et Jules de Goncourt.</div>

VAUDEVILLE.

LE CHÊNE ET LE ROSEAU,

Comédie-vaudeville en un acte, par MM. de Courcelles
et Galoppe d'Onquaire.

L'arbre tient bon, le roseau plie.

C'est l'histoire de l'humanité depuis sa fondation
jusqu'à nos jours.

Le mari veut qu'on lui obéisse; il a des exigences
folles, absurdes, fantasques et justiciables de tous les
adjectifs modernes qui peuvent offenser davantage
l'Académie; — il paraît que c'est le chêne, je ne m'en
serais pas douté.

La femme est adroite, souple, patiente, retorse, avec
une douceur angélique. — Mettons que ce soit le roseau.

Deux ménages au lieu d'un copient la fable illustre.

M. de Chavières et Mme de Courteuil crient; M. Courteuil et Mme de Chavières plient.

On joue à la bourse, on projette des voyages, on se dispute un fauteuil à l'Institut, on marie une nièce à la fin. Cela n'a qu'un acte et cela dure longtemps.

Les auteurs auraient dû allonger la chose. Il suffirait d'y mettre un, ou deux, ou trois ménages en plus. Cette pièce, qui ressemble au mécanisme d'un tourne-broche, eût ressemblé à l'horloge de Strasbourg avec ses dix mille rouages.

Si le proverbe : « Bienheureux les vaudevilles simples, ils entreront dans le royaume de gloire, » est vrai, celui-ci n'est pas près d'y entrer.

<div style="text-align:right">Simon.</div>

PALAIS-ROYAL.

LA FEMME AUX ŒUFS D'OR,

Vaudeville en un acte, par MM. Dumanoir et Clairville.

LE PARAPLUIE DE DAMOCLÈS,

Vaudeville en deux actes, par MM. Varin, Harmand et Lehmann.

Ah! menher Cornélius Holff, où êtes-vous présentement? Vous m'avez laissé deux vaudevilles à expliquer du même coup; deux vaudevilles dans la même soirée et au même théâtre! Il fallait me laisser aussi cette souplesse d'esprit qui vous permet une excursion pittoresque et hardie dans les mœurs du XVIIIe siècle, lorsque vous vous trouvez en présence d'une comédie ou d'un drame ennuyeux! Comme vous avez bien vengé la vieille finance des platitudes qu'on a infligées à sa mémoire, et comme vous traitiez d'une superbe

façon ces cabriolets à la course ou à l'heure qu'on appelle aujourd'hui des courtisanes !

Si je pouvais me placer entre les deux vaudevilles ci-dessus pour y déployer l'envergure d'une riche parenthèse de cent cinquante lignes pleines de n'importe quoi, avec quel plaisir je m'enfuirais par cette tangente !

Je ne puis pas. Il est des gens qui se mettent à cheval sur deux difficultés et leur font prendre le galop. Il en est d'autres qui s'asseyent au milieu tout bonnement. Je n'ai jamais su faire mieux. Dans mon jeune âge, alors que le maître m'obligeait à tenir le violon à hauteur de la bouche, je remplaçais invariablement par un *point d'orgue* toute espèce de solo en floriture qui me tombait sur les bras.

Allons ! résignons-nous, et essayons d'attaquer les deux vaudevilles.

La Femme aux œufs d'or est un être fantastique, que M. Hector, étudiant en médecine, a imaginé pour obtenir le plus possible de billets de banque de ses deux oncles, M. Fremouillot, chef d'orchestre de l'Opéra de Draguignan, et M. Blancmignon, maître des ballets au Grand-Théâtre de Lyon.

Il leur fait part de son mariage imaginaire. Pour le maître des ballets, c'est une danseuse espagnole qu'il a épousée ; pour le croque-notes, c'est une fauvette de l'Académie de musique de Covent-Garden.

A propos du mariage, à propos de l'accouchement, à propos du baptême, de la nourrice, à propos de tout, il tire donc à l'un et à l'autre des carottes en *ré* ou en *rat* majeur.

Mais les deux oncles arrivent à l'improviste. M. Hector, incapable de mener de front deux difficultés, fait

exactement ce que j'aurais eu tant de plaisir à faire en présence des deux vaudevilles : il s'ensauve.

Une voisine, Rosita, qui a surpris le secret de la double plaisanterie, affronte l'orage. Elle chante pour Fremouillot et elle danse pour Blancmignon alternativement, et les oncles sont charmés.

Hector revient et il épouse Rosita. Cela n'était pas nécessaire. Mais il faut toujours finir un vaudeville par un mariage, comme un morceau de violon par un *accord parfait,* ou une lettre par la formule : *Recevez, monsieur,* etc.

Ce vaudeville est très-amusant; Hyacinthe, Grassot, Amant, M^me Aline Duval s'y sont employés de leur mieux; on le serait à moins.

Le Parapluie de Damoclès, c'est un malheureux pépin que Ravel a emprunté et a prêté à une dame. La dame ne le renvoie pas, Ravel va le chercher. Le mari de la dame, qui était absent, arrive tout à coup; Ravel se cache, il est découvert, il se sauve, et il laisse le parapluie accusateur entre les mains de l'époux indigné. Ici commence le rôle du parapluie. Il accuse Ravel de toute part, il le menace, il le talonne, il est à chaque instant prêt à tomber sur sa tête innocente. Enfin, il finit par tomber sur la tête de son propriétaire primitif, et Ravel, délivré des angoisses de Damoclès, épouse la fille du chocolatier. — Duquel? — Du chocolatier. Est-ce qu'il n'y a pas toujours un chocolatier dans un vaudeville cocasse, lorsqu'on y éprouve le besoin de mettre au jour un négociant ridicule ?

MM. Varin et compagnie feront mieux une autre fois, et cela ne leur sera pas difficile. — Moi aussi.

<div style="text-align:right">Simon.</div>

— 4 décembre. —

ODÉON.

GRANDEUR ET DÉCADENCE DE M. JOSEPH PRUDHOMME, Comédie en cinq actes et en prose, par MM. Alphonse Royer et Henri Monnier.

O bourgeois! comme s'il ne suffisait pas que le crayon de Daumier eût vilipendé toutes les phases de ton existence; comme s'il ne suffisait pas qu'il t'eût partout suivi, — le moqueur! — qu'il eût pénétré dans ton intérieur aux heures intimes, pendant que tu faisais ta barbe, que tu fouettais tes moutards, que tu gourmandais ta cuisinière; qu'il t'eût montré voulant vainement faire mettre un bouton à ton pantalon quand ta femme est en train de lire du George Sand; qu'il t'eût suivi à la campagne et qu'il t'eût fait voir aux mauvais plaisants, en grande partie, en grande liesse, dans une tapissière, menant la rossinante, avec un chapeau de femme sur la tête; qu'il eût trahi jusqu'aux secrets de ton alcôve : « Couche-toi, » dit le mari à la femme, et la femme, assise sur le lit, répond : « Je suis trop fatiguée! » Comme si ce n'était pas assez qu'il t'eût mis un melon sous le bras et un petit garçon en artilleur devant toi, ô bourgeois! Voilà Monnier, le monographe dériseur, le Cabrion flegmatique, qui passe les bras dans les manches de ton habit, pose tes lunettes sur son nez, prend tes gestes, ta cervelle, ta tabatière, et promène à l'Odéon, devant une salle pleine, ta personne décorporée, décervelée, comme une victime du

prince Hercule Multipliandre! — En face de cette atellane merveilleuse et véridique, chacun a regardé son voisin et s'est mis à le reconnaître sur la scène, et alors ça été un grand éclat de rire.

Cet Henri Monnier, qui ne le connaît? C'est l'auteur des *Scènes populaires;* c'est l'étonnant stéréotypeur de ces conversations niaises où l'on ne dit rien, et de ces dialogues oiseux où l'on parle deux heures sans causer une minute; c'est l'artiste qui a dessiné dans *les Français* la Femme de ménage et le Conducteur de diligence; c'est ce mime d'atelier, élevant la charge au plus haut comique, acteur admirable, acteur sans rouge, improvisant sa pièce en même temps que son jeu sur la table à modèle, redoutable en ses désopilations, comme une Ménippée, aux ridicules médiocres; cet Henri Monnier, c'est un demi-siècle de niches à la bourgeoisie! Et, de charge en charge et comme par rhapsodie, il a édifié peu à peu son colossal Prudhomme, accompagnant le personnage posé dans toutes les circonstances de sa vie, et jusque dans la rue Saint-Nicolas, en plein cœur de séductions vénales. « Mademoiselle, — répondait Prudhomme par la voix de Monnier, — vos propositions me semblent un peu familières. Je sais que vous pourrez me citer l'exemple de Paul et Virginie; mais leurs familles se connaissaient, et je ne sache pas que ma famille ait jamais connu la vôtre. » Il portait ce type en sa tête, Monnier; il était devenu Prudhomme même, et, quand il alla au bal masqué chez le peintre Gérome, il vint en garde national, et, comme on le priait de raconter quelque drôlerie : « Messieurs, — dit gravement Monnier-Prudhomme en levant son verre, — à la garde nationale de Cambrai! »

Eh bien! la moquerie quotidienne de l'écrivain, du caricaturiste, du comédien, tout cela s'est condensé dans une pièce de Monnier, jouée par Monnier, écrite par l'auteur des *Scènes populaires,* jouée par l'acteur de *la Famille improvisée,* et cela s'appelle *Grandeur et décadence de M. Prudhomme.* — C'est la seconde comédie sociale du siècle; la première s'appelle *Robert Macaire.* (De *Robert Macaire, Mercadet* est le satellite), et Robert Macaire appelait M. Prudhomme : Robert Macaire est le faiseur, M. Prudhomme est l'actionnaire.

Henri Monnier a été admirable dans Prudhomme.

Ce qu'il faut dire, et surtout dire, c'est le goût, c'est le vrai, c'est le sobre du jeu de Henri Monnier. — Maintes fois, le dimanche, au Théâtre-Français, quand on dépêche du Beaumarchais, nous avons été choqués d'exagérations, d'intentions outrées. Sur cette grande scène de la Comédie-Française, où rien ne doit être donné au public, où l'on doit bien plus sourire que rire, où les acteurs sont coupables de jouer trop, où « toutes les délicatesses de la diction et du geste » doivent trouver asile, nous avons vu charger invraisemblablement les rôles comiques. M. Monrose, entre autres, a trop de zèle les dimanches. Ces exagérations seraient un manque de goût partout ailleurs; c'est un sacrilége sur la scène de la rue Richelieu. — Félicitons et remercions Henri Monnier d'avoir joué selon sa conscience d'artiste, d'avoir tout indiqué, de n'avoir rien chargé, de n'avoir rien crié et d'avoir tout dit. C'est symptôme d'exquis comédien, quand l'acteur a assez confiance en lui-même pour ne rien mettre à son rôle de cette mimique forcée à laquelle se prend toujours une portion du public. M. Prudhomme est une

création qui côtoie à toute scène le grotesque; il n'y a que plus de mérite à Henri Monnier à en avoir fait un caractère, quand il était si facile d'en faire une caricature.

Et cette distinction que Henri Monnier a donnée tout le temps à son jeu, il l'a donnée encore à son costume. Là, l'exagération était facile, elle tentait; Henri Monnier s'en est garé, et de cela encore il faut lui savoir grand gré. L'habit noir de M. Prudhomme est un habit anormal, mais ce n'est pas un habit impossible; ses lunettes sont des lunettes, et ne sont pas des bésicles; son chapeau est dans le goût de tous les chapeaux bêtes, et sa calotte grecque de velours soutaché est dans la donnée de toutes les calottes grecques dont les hommes mûrs s'ornent le chef.

La pièce fourmille de ces nihilismes pompeux, de ces niaiseries drapées de solennel dont M. Prudhomme paie le monde, parce qu'il s'en paie lui-même. Il y a des mots sublimes : « Ce sabre est le plus beau jour de ma vie! » — « Pas de népotisme, monsieur! pas de népotisme! » quand son neveu lui demande de le nommer à une place qu'il a tous droits d'obtenir. Et encore : « Je ne suis pas un Malthus! » Admirable autopsie de cette phraséologie sonore et sans raison d'être, de ces phrases qui jouent l'idée, de ces raisonnements qui jouent la raison, de ce La Palisse académique qui joue le bon sens!

M. Altaroche a fait tout ce qu'il pouvait pour l'enfant de M. Monnier. Il a mis près de lui une charmante petite personne, M^{lle} Valérie, qui a des sourires plein les yeux et les lèvres un peu plates du Baiser. — Il a donné à M. Prudhomme une moitié selon son cœur, une bonne comédienne, M^{me} Grassau.

Et cependant, aujourd'hui que le bourgeois est vous, est nous, est tout le monde, savez-vous vraiment bien, monsieur Monnier, le véritable plastron de votre pièce? Ce n'est pas le bourgeois, c'est la famille. M. Prudhomme, ce sont les vieux parents; M. Prudhomme, ce sont les idées entêtées de tous nos pères, de toutes nos mères, de tous nos oncles; M. Prudhomme, ce sont tous les grognards de l'expérience, qu'ils soient nobles ou boutiquiers; M. Prudhomme, c'est la défiance du positivisme contre tout ce qui n'est pas réalité sonnante.

Pauvre bourgeoisie! en si peu sainte odeur que tu sois à l'Odéon, n'es-tu pas, malgré tout, l'appoint avec lequel ont été fabriquées toutes les grandes fortunes oratoires, littéraires, artistiques d'aujourd'hui?

<div style="text-align:right">Edmond et Jules de Goncourt.</div>

GAITÉ.

L'AMOUR AU VILLAGE,

Vaudeville en un acte, par M. Jaime fils.

GYMNASE.

UN FILS DE FAMILLE,

Comédie-vaudeville en trois actes, par MM. Bayard et Biéville.

VAUDEVILLE.

LE CHÊNE ET LE ROSEAU,

Comédie-vaudeville en un acte, par MM. de Courcelles et Galoppe d'Onquaire.

LES PANIERS DE LA COMTESSE,

Comédie-vaudeville en un acte, par M. Léon Gozlan.

VARIÉTÉS.

CE QUE VIVENT LES ROSES,

Vaudeville en un acte, par MM. Éd. Martin et A. Monnier.

LES DEUX INSÉPARABLES,

Par MM. Faulquemont et Lelarge.

PALAIS-ROYAL.

LA FEMME AUX ŒUFS D'OR,

Vaudeville en un acte, par MM. Dumanoir et Clairville.

LE PARAPLUIE DE DAMOCLÈS,

Vaudeville en un acte, par MM. Varin, Harmand et Lehmann.

Échappé, dans un état complet d'abrutissement, de la pièce de M. Bayard, il nous a été impossible d'écrire un mot de toute cette semaine. Protestons toutefois contre l'injure faite à la bourgeoisie, au théâtre de l'Odéon, par des gens qui, à notre connaissance, ne sont pas des princes du sang.

<div style="text-align:right">Cornélius Holff.</div>

— 11 décembre. —

THÉATRE-ITALIEN.

LUISA MILLER,

Opéra en trois actes, paroles de M. Cammarano, musique de Gabriel Verdi.

Teniez-vous précisément à savoir de qui était le poëme ? — Non. — Je le conçois. M. Cammarano pourrait en faire cent mille comme celui-là que nul ne songerait à l'en louer ni à l'en blâmer. On n'a pas encore bien précisé la dose de stupidité nécessaire à la confection d'un opéra, et je le comprends. Dans un opéra, la chose la plus indifférente est ce tissu d'absurdités appelé improprement le poëme. Personne n'ayant jamais entendu les paroles d'un opéra, peu importe qu'elles soient de MM. Scribe et Bayard ou d'un poëte. J'avais entendu, à Milan, la dernière œuvre de Verdi, et je m'étais peu préoccupé des paroles. J'ignorais complétement si Luisa Miller était une princesse d'Allemagne ou une servante d'auberge. Tout ce que je savais du poëme, — je dis poëme parce que l'usage le veut ainsi, — c'est qu'il avait paru tellement colossal à un jeune poëte français chargé de le traduire en langage vulgaire et français pour les besoins de M. Roqueplan, qu'il avait renoncé avec joie à ce travail aussi lucratif qu'abrutissant. Sans l'opinion émise par ce même Français littérateur et poëte avec une vivacité bien excusable et un désintéressement également honorable, je n'aurais jamais jeté les yeux sur le programme que

l'administration fournit à son public, satire outrageante et de l'opéra en lui-même et de l'ignorance de l'aristocratie française à l'endroit de la linguistique en particulier, et de tout en général. C'est, du reste, grâce à cette circonstance que je me trouve aujourd'hui en état de vous rendre compte de Luisa Miller avec une conscience qui pourrait caractériser mes moindres écrits. Permettez-moi de suivre pas à pas cette analyse écrite en un style inexprimablement cocasse par un monsieur que je ne connais pas, et qui a cru devoir garder l'anonyme.

PREMIER ACTE.

« La scène se passe au XVIIe siècle, dans le Tyrol. »

L'analyse n'ajoute pas qu'il n'y aurait aucun inconvénient à ce qu'elle se passât à Vandoire, département de la Dordogne.

« Au premier acte, le théâtre représente un village ; on aperçoit une église. »

Comme c'est insolent ! Non content de supposer le public ignare, on le suppose sourd, et il est trop aristocratique pour prouver qu'il n'est pas muet.

« Une foule de villageois apportent à Louise Miller des bouquets ; c'est le jour de sa fête. La voici avec son père. Elle remercie les paysans, et cherche du regard celui qu'elle aime : Rodolphe.

« Rodolphe vient aussi offrir un bouquet à Louise. Rodolphe et Louise expriment leur bonheur. »

Ce détail est parfait.

« Le père de Louise est inquiet. »

Pourquoi ?

« En ce moment, la cloche appelle les fidèles à l'église. »

Il était temps, car Rodolphe et Louise ne pouvaient exprimer leur amour plus longtemps.

« Miller, en se rendant à l'église, est arrêté par Wurm, jeune homme à qui il avait promis sa fille. »

O inconséquence !

« Wurm lui rappelle sa promesse. »

O constance !

« Miller répond qu'il ne peut commander au cœur de sa fille. »

O saine morale !

« Wurm le menace en lui apprenant que Rodolphe est le fils de l'orgueilleux Walter. »

Voilà ce que c'est que de ne pas lui avoir demandé son passeport.

Décidément, cette pièce est remplie d'enseignements.

« La scène change et représente une salle dans le château de Walter. »

Voilà ce que dit le programme.

« Wurm a appris à Walter l'amour de Rodolphe pour Louise. »

C'était d'une bonne politique.

« Walter déclare à son fils qu'il doit épouser la duchesse d'Ostheim. »

Ce qui prouve que, sur la question du mariage, il est autant d'avis que de pères.

« La duchesse arrive. Rodolphe, seul avec elle, lui dit qu'il aime Louise. »

Il le fallait.

« La duchesse, éprise de Rodolphe... »

Heureux mortel !

« ...S'éloigne en courroux. »

Que vouliez-vous qu'elle fît, puisque la scène allait changer?

Effectivement,

« La scène change ; nous sommes chez Miller. »

Restons-y le moins possible : je me défie des paysans du Tyrol en général, et de ceux du XVIIe siècle en particulier.

« Le père, irrité, veut tuer Rodolphe. »

J'avais bien raison de me défier de ce paysan.

« Mais Rodolphe vient se jeter aux pieds du vieillard et lui demander la main de sa fille. »

C'était un procédé délicat.

« Walter, furieux, arrive avec des archers. »

Il aurait pu arriver en meilleure compagnie.

« Il leur ordonne d'arrêter Miller et sa fille. »

Et voilà comment les choses se passaient en Tyrol.

« Je sais, s'écrie Rodolphe, comment vous êtes devenu comte de Walter ! »

C'était manquer de respect à son père.

« Walter s'éloigne, »

Et la toile tombe.

DEUXIÈME ACTE.

« Nous sommes chez Miller; »

C'est-à-dire que nous y sommes restés.

« Louise apprend que son père est en prison. »

Le poëme n'ajoute pas qu'elle se lamente.

« Wurm arrive. »

C'était le moment.

« Signez que vous n'aimez que moi, lui dit-il, et votre père est sauvé. »

Ce Wurm me fait l'effet d'un sacripant.

« Elle signe. »

Le fait est que la chose en valait la peine, et que c'était le moyen de vivre longuement.

« La scène change. »

Personne ne s'y oppose.

« On est dans les appartements de Walter, à qui Wurm apporte le billet de Louise. »

J'avais toujours soupçonné ces deux coquins-là de s'entendre.

« Mais Walter craint les révélations de son fils. »

Ce que c'est que de n'avoir pas la conscience pure : nous marchons d'enseignement en enseignement.

« Walter, ayant Wurm pour complice, a fait assassiner son cousin. »

On a vu pendre des hommes pour des faits analogues.

« Entrevue de la duchesse avec Louise qui, pour sauver son père, dit qu'elle aime Wurm et non Rodolphe. »

Cette Louise est le modèle des filles.

« Louise infidèle. »

Ne plaisantons pas avec les choses sérieuses.

« Rodolphe n'en croit rien ! »

Heureux Rodolphe ! il ne halette pas la jalousie.

« Il provoque Wurm au pistolet. »

Moyen excellent, quoique peu neuf.

« Mais Wurm recule et tire son coup de pistolet en l'air. »

Voilà ce que dit le programme ; mais ce qu'il ne dit pas, c'est que Wurm se contente de jeter l'arme à ses pieds.

« Walter dit à son fils que le meilleur moyen de vengeance est d'épouser la duchesse. »

Ce Walter était un grand politique : je le soupçonne d'avoir été pour quelque chose dans les traités de Munster.

TROISIÈME ACTE.

« Au troisième acte, nous sommes dans la chambre de Miller. A travers la fenêtre ouverte, on aperçoit l'église illuminée. »

Je n'avais jamais vu illuminer les églises.

« C'est le mariage de Rodolphe qui s'apprête. »

Le fait est qu'il devait y avoir quelque chose d'extraordinaire.

« Louise donne à son père une lettre qu'elle le prie de remettre à Rodolphe dès qu'elle sera morte. »

Quelle commission !

« Miller est éperdu. »

Il y a de quoi.

« Et Louise déchire la lettre. »

De plus en plus modèle des filles.

« Louise se met à prier. »

Il fallait bien faire quelque chose.

« Rodolphe entre... »

Ça se complique.

« Voit une tasse de lait... »

Le programme dit une tasse, mais le fait est que c'est un bol.

« Sur une table. »

O désordre !

« Et y verse du poison. »

Singulier plaisir !

« Rodolphe interroge Louise au sujet de la lettre écrite à Wurm. »

Enfin !

« Elle avoue. »

O amour filial !

« Il se plaint d'une soif horrible. »

Qui eût deviné là un piége ?

« Elle lui offre la tasse de lait... »

Ce détail est caractéristique.

« Il boit... »

C'était son droit.

« Et la force à boire. »

Ce n'était plus son droit.

« C'est du poison ! dit-il alors. »

Il était trop tard.

« C'est toi seul que j'aime! s'écrie Louise. »

Cet aveu était désormais sans danger.

« Rodolphe est en proie au plus affreux désespoir au moment où Miller arrive. »

Voilà ce que c'est que d'être trop pressé.

« Louise meurt. »

Premier effet du poison.

« On se précipite. »

Le programme le dit; mais les figurants ne se sont pas précipités.

« Rodolphe court à Wurm, et le tue d'un coup d'épée. »

Ainsi le crime trouve son châtiment!

« Rodolphe, empoisonné, expire à côté de Louise! »

Ainsi la vertu trouve sa récompense peut-être en l'autre monde.

Il est vrai que Rodolphe, en se montrant irrespectueux à l'endroit de son père, avait peut-être mérité son châtiment.

La chose est finie.
On voit combien elle est stupide et mal jambée.
Mais la musique excuse tout.
Luisa Miller est sans contredit le chef-d'œuvre de Verdi; seulement, dans ce que l'on déchiquète au Théâtre-Italien, j'ai eu peine à reconnaître ce que j'avais encore entendu à Milan. L'orchestre n'a ni préci-

sion, ni ensemble, ni homogénéité. Les décors et les costumes sont d'une outrecuidante simplicité. Quant aux acteurs, ils ne sont pas tout ce que l'on pourrait demander.

Mme Cruvelli est toujours la même, avec toutes ses qualités et tous ses défauts. Elle a eu un véritable succès dans le quatuor final du premier acte. Mme Nantier-Didier, la duchesse, est une ravissante femme, aux traits parfaitement distingués; le timbre de sa voix est ravissant, mais sa grâce et sa beauté ne peuvent lui donner les notes d'en bas qu'elle ne possède pas. Dispensons-nous de parler des hommes, si ce n'est de Bettini, qui a obtenu un bruyant et véritable succès.

Ah! comme ils m'ont changé ces beaux quatuors sans accompagnement, qui sont la plus admirable partie de l'œuvre de Verdi!

<div style="text-align:right">Cornélius Holff.</div>

THÉATRE-LYRIQUE.

GUILLERY LE TROMPETTE,

Opéra-comique en deux actes, par MM. de Leuven et A. de Beauplan, musique de M. Sarmiento.

Certes, l'Italie nous a déversé en tout temps une collection de chevaliers d'industrie et d'infimes gredins. Mais, si méprisables que soient certains Italiens, ce n'est pas une raison pour les exclure *ipso facto* de nos triomphes et de nos gloires. Galigaï venait de l'Italie, mais, avant elle, Jean-Jacques Trivulzio en était venu aussi. Qu'est-ce qu'un Français? Un monsieur qui est né de ce côté-ci des Alpes, du Rhin ou des Pyrénées.

Qu'est-ce qu'un pays? Une question de conquête, une question de congrès. Sans les traités de 1815, M. Sarmiento serait Français, si l'empereur avait voulu faire du grand-duché de Parme un département français. Tous les gens sensés déplorèrent, en 1848, les soulèvements stupides qui éclatèrent contre les ouvriers étrangers. Dans les plus extrêmes excentricités de la politique, il ne se rencontra pas une approbation. Ce que faisaient les mineurs à Livernon, les portefaix à Lyon, les mécaniciens dans les chemins de fer, certaines personnes le font maintenant à l'égard de M. Sarmiento : elles lui reprochent sa qualité d'Italien. D'abord le talent n'a pas de patrie, il est cosmopolite. Et puis, quand nous autres Français, nous voulons entendre de la vraie musique, nous n'allons la demander ni à M. Adam, ni à M. Halévy, et encore moins à M. Auber, mais bien à Meyerbeer, à Mendelsohn, à Rossini, à Verdi, qui tous ne sont pas Français. Quand un étranger vient à Paris solliciter la consécration de sa gloire, c'est beaucoup d'honneur qu'il nous fait, en admettant même que nous valions notre réputation. Comment est-il reçu généralement? C'est plus que de la défiance que l'on a pour lui, c'est du mépris. On commence par le décourager, et puis on l'essaie. Du reste, le public sait accueillir le talent d'où qu'il vienne, et il ne demande jamais de quel pays est un auteur, non plus que s'il est de l'Académie. Il est bien rare même qu'il demande son nom.

C'est tout simple : lui n'a pas de prétentions au gâteau, comme ceux qui poussent des gémissements. J'aime mieux du moins les accuser d'intentions intéressées que de chauvinisme.

Passons maintenant à l'œuvre en elle-même.

Le libretto est de MM. de Leuven et de Beauplan. M. de Leuven, ce célèbre compagnon des premières tentatives d'Alexandre Dumas, n'est pas un vaudevilliste vulgaire. Mais, pour cette fois, il a attaché trop peu d'importance au poëme qu'il aventurait sur une musique inconnue.

Nous sommes, à ce qu'il paraît, en 1710, l'année où le duc de Vendôme remporta la victoire de Villaviciosa. Et ce souvenir vient d'autant plus à propos que nous sommes en Espagne. Le Théâtre-Lyrique n'a pas reculé devant une situation belliqueuse. Ses utilités ont endossé l'uniforme assez problématique des soldats du duc de Vendôme et se sont armées du fusil à percussion, tout comme je le ferai demain pour aller monter ma garde à l'Hôtel-de-Ville, dans je ne sais plus quelle compagnie de je ne sais quel bataillon. Tant il y a que Ribes figure le sergent Taillefer, et que Mlle Guichard représente le jeune Guillery, trompette dans l'armée du duc de Vendôme. Mlle Guichard a un costume assez gracieux, sauf ses pantalons, qui affectent la forme du tournevis. On peut trouver aussi qu'elle a choisi un singulier emplacement pour sa trompette. Du reste, elle porte le costume d'homme avec beaucoup de grâce et d'aisance. Guillery le trompette se trouve, par je ne sais quel hasard, commander un détachement. Le détachement n'est pas content. Le sergent Taillefer, entre autres, exprime son mécontentement avec vivacité. Il a raison, le pauvre homme! il a faim et soif, et rien à boire, rien à manger. Telle est la vieille Espagne. Guillery le trompette, par sa gaieté et ses chansons à boire, ranime ses compagnons découragés. Ils partent. Pour-

quoi? Parce qu'il le fallait pour faire la pièce. Aussitôt apparaissent dans les horizons du décor de Joanita Mlle Rouvroy et Carré, Zina, la Rosine du Barbier, Fabrice, l'Almaviva du même Barbier, toujours de Séville. Et, comme vous le verrez plus tard, avec de la bonne volonté, il serait peut-être possible de trouver quelque sujet de ressemblance entre Guillery le trompette et Figaro le barbier.

La bachelette s'est enfuie avec le bachelier de chez son oncle, tuteur et prétendant. Rien n'aiguise l'appétit comme une course matinale; aussi le bachelier et la bachelette éprouvent le besoin de déjeuner. En gens de précaution, ils se sont munis de provisions, et les voilà qui se mettent à dépecer un poulet sans safran, ce qui n'est pas couleur locale, mais ce qui est infiniment meilleur. Tandis qu'ils s'acquittent de ce soin avec une ardeur qui fait le plus grand honneur à leur estomac, surviennent les Français, toujours conduits par le trompette Guillery. Le détachement tout entier prend sa part du poulet, après avoir remercié le bachelier et la bachelette de leur hospitalité, qui n'était qu'une prudente soumission à la loi du plus fort. Le bachelier et la bachelette prennent les compliments avec la modestie qui convient au vrai mérite. Les Français s'en vont, Mlle Rouvroy et Carré s'en vont de leur côté, mais non sans que Carré ait pris soin de prévenir le public que, pour tromper les poursuites de l'oncle et tuteur, il va laisser la mantille de Zina sur le bord du précipice, ce qui signifiera qu'elle s'est précipitée au fond du torrent. Zina se résout au sacrifice de sa mantille, ce qui est dommage, car elle est vraiment fort belle. — Mais, dit la bachelette, si je meurs, mon oncle héritera.

— Faites un testament en ma faveur, reprend le bachelier. — Je trouve ce procédé incongru. Il n'en obtient pas moins l'approbation de l'amoureuse Zina, qui part pour aller formuler et chercher un asile chez la tante de Fabrice. Dès que les deux amants sont rentrés dans la coulisse de droite, le corrégidor et sa compagnie sortent de la coulisse de gauche. On aperçoit la mantille de Zina; plus de doute, elle est morte. Grande joie de la dame de compagnie, qui veut se faire épouser. L'oncle se livre aux liesses de l'héritage, en oncle gredin qu'il est. Le coquin de neveu est proverbial, c'est le coquin d'oncle qui devrait l'être.

L'arrivée des Français nous sèvre de la fangeuse société de cet oncle gredin. La maraude a réussi. Tout un convoi de mulets a été arrêté. Que trouve-t-on dans les caisses? Un attirail de magicien ambulant. Guillery engage ses compagnons à se déguiser en charlatans et à pénétrer, sous ce costume, dans la ville d'Aguilar qui appartient à l'ennemi. Le corrégidor, qui n'est autre que l'oncle gredin, veut les faire brûler; mais il leur accordera la vie à la condition qu'ils ressusciteront Zina, dont Fabrice a exhibé le testament. Comme on le conçoit, les Français sont délivrés. Fabrice épouse Zina, et le corrégidor va convoler en je ne sais quel quantième de noce avec sa dame de compagnie.

Il y a beaucoup de choses à dire sur le libretto, sur ce triple et monotone retour des Français au premier acte, par exemple; mais dans un opéra-comique, on ne compte pas les détails de facture.

M. Sarmiento est un compositeur de l'école de Rossini. Peut-être suit-il un peu trop servilement les traces du maître. Du reste, chez un jeune homme, l'imita-

tion n'est pas un défaut; elle accuse une modestie, une défiance, qui sont le partage du vrai talent quand il ne se sent pas encore un chef-d'œuvre sous les doigts. L'ouverture, entre autres, procède du fameux crescendo de Rossini. Le finale du deuxième acte ressemble aussi par trop à certain morceau bien connu du *Philtre*. Mais ces défauts sont, avant tout, ceux de l'école italienne. Du reste, il y a de très-jolies choses dans cette pièce : les couplets de Mlle Guichard, au premier acte, et le duo de Mlle Rouvroy et de Carré, au second acte. La ballade de Mlle Rouvroy, au premier acte, est froide, mais écrite d'un bon style. Ce qui manque à M. Sarmiento, c'est une originalité qui ne lui eût pas fait défaut s'il s'en était tenu à ses premières inspirations, au lieu de se défier outre mesure de lui-même en présence des sévérités de la musique française.

Mlle Guichard avait un rôle presque nul comme chant. Du reste, les auteurs font bien d'utiliser avant tout son talent de comédienne, car elle manque un peu de force dans la voix. Elle a parfaitement porté l'uniforme du trompette et le crispin du charlatan.

A Mlle Rouvroy incombait le succès musical de *Guillery*. M. Sarmiento avait compté sur elle, et le talent de la brillante cantatrice ne lui a point fait défaut. Dans *la Pie voleuse*, Mlle Rouvroy avait montré qu'elle savait comprendre Rossini : celle qui avait si bien su interpréter le maître a mis à la disposition de l'élève toutes les ressources de sa riche vocalisation. Jamais peut-être elle n'avait déployé un luxe aussi éclatant de trilles, de points d'orgue et d'arpéges. Séduit par cette voix sympathique qui sait remuer toutes les fibres de l'âme et faire jouer tour à tour avec un art

admirable les cordes du sentiment, de la joie, de la douleur et de l'ivresse, fasciné par la magie de cette puissante organisation musicale, le public a applaudi avec enthousiasme et le compositeur et sa ravissante interprète. Mlle Rouvroy n'a pas reculé devant les difficultés de l'orchestration de M. Sarmiento ; elle a attaqué résolûment ce que certaines parties semblaient avoir d'impossible, et de cette gymnastique exagérée à travers les élévations et les chromatiques, elle s'est tirée à son honneur et à sa gloire. La ballade et le duo avec Carré, dont la composition tant soit peu diabolique exigeait une exécution pénible, ont été enlevés par Mlle Rouvroy avec une verve et un entrain qui ont largement contribué au succès de la pièce.

Mme Vadé, la dame de compagnie, a joué ce rôle avec ce remarquable talent de comédienne qui en fait une des plus précieuses et des plus utiles pensionnaires du Théâtre-Lyrique. Elle est la seule qui possède la vraie tradition du genre bouffe, et elle a voulu oublier que *ma Tante Aurore* était son triomphe pour en chercher un second dans *Guillery le trompette*.

Grignon a pu sauver le rôle du corrégidor des vulgarités de l'usage. Il a su être d'une bonhomie un peu originale et quelque peu caustique en ses naïvetés.

Carré a toujours ce bel organe dont nous avons fait l'éloge à propos de *Si j'étais roi*.

Mais le plus remarquable de tous les acteurs, dans la circonstance, est sans contredit Ribes. Il a enfin trouvé le rôle qu'il lui fallait. Le grognement lui va bien ; et serpent ou magicien, il est d'un effroyable réalisme.

<div style="text-align: right;">Cornélius Holff.</div>

— 18 décembre. —

CIRQUE.

Depuis longtemps on parlait de ce nouveau Cirque élevé par M. Dejean sur l'emplacement du chantier des Filles-du-Calvaire. Le jour de l'ouverture, ce jour qui ne devait jamais se lever est enfin arrivé. L'inauguration de l'établissement s'est faite avec pompe. L'empereur y assistait. L'assemblée était plus que nombreuse.

On s'est beaucoup extasié sur les splendeurs de l'édifice. Y a-t-il bien de quoi?

Quelle grâce peut avoir une cloche à fromage?
Aucune.

Eh bien! le Cirque d'hiver est d'autant plus une cloche à fromage, que l'exiguïté du terrain n'a pas permis à l'architecte de se livrer au moindre portique.

L'intérieur reproduit, avec de l'espace en moins, toutes les défectuosités du Cirque des Champs-Élysées. C'est, dans les places et les voisinages, cette même promiscuité qui en interdit l'entrée aux gens soigneux de leur odorat. Le vice de ces constructions, c'est que l'on paie sa place pour ne pas être chez soi. On y est à l'inverse du comfortable. Pourquoi y aller?

La décoration de la salle est élégante, mais d'un goût assez commun et d'une maigreur extatique. Les lustres, en nombre assez considérable, sont peints en blanc et en jaune. Par le jaune, j'entends la dorure. Cette peinture blanche a le tort de ne nous permettre aucune

illusion sur la provenance des lustres : ils sortent bien des flancs de la Vieille-Montagne. Le zinc a cela de bon qu'il se peut cacher, pourquoi lui mettre un écriteau?

Le spectacle est le même qu'aux Champs-Élysées ; la puérilité en est toujours le caractère. Les tours de force n'ont de mérite que dans la difficulté vaincue. Il n'y a pas d'acrobates de sous-préfecture qui n'en fassent autant que ceux de M. Dejean. Ce n'est pas là Mme Saqui.

Les exercices d'équitation ne valent même pas ceux de l'Hippodrome.

Il fut un temps où il y avait mieux que cela au Cirque.

<div style="text-align:right">Cornélius Holff.</div>

DÉLASSEMENTS-COMIQUES.

UN MARI TOMBÉ DES NUES,

Vaudeville en un acte, par MM. de Jallais et Audeval.

Quand est-ce qu'un mari tombe des nues?
Activement ou passivement.
Passivement :
Quand il croit sa femme fidèle, et qu'elle l'est peu ;
Quand il trouve un porte-cigares sur la cheminée de sa femme, et qu'il ne fume pas ;
Quand, en revenant après une absence de deux ans, il trouve sa femme mère d'un enfant de trois mois ;
Quand, au lieu d'une dot, il ne reçoit que de mauvaises paroles ;
Quand sa femme, qu'il croyait un ange, lui jette un pot de pâte au miel à la figure ;
Quand il trouve son meilleur ami aux genoux de sa femme ;

Quand, croyant sa femme à la messe, il la voit monter dans un *véloce* dont les rideaux sont baissés.

Quand tout cela est arrivé à un mari, il est, pour son propre compte, tombé sept fois des nues.

Activement.

Un mari tombe activement des nues,

Quand on le croit au Havre, et qu'il est caché dans la cuisine;

Quand on brode une blague marquée d'un C et d'un V, et qu'il entre sans faire de bruit;

Quand il devrait être absent, et qu'il vient troubler un entretien intime avec M^{me} de Saint-André;

Quand on a donné rendez-vous à Charles dans la nef de Saint-Thomas-d'Aquin, et qu'il va s'asseoir au banc des marguilliers, où il a sa place, mais où il ne va jamais;

Quand il a la goutte pour six semaines, et qu'il s'avise de guérir au bout de huit jours;

Quand il va promener au bois avec sa femme;

Quand madame pose, et qu'il vient troubler une séance.

Règle générale : un mari tombe toujours des nues quand il ne s'est pas fait annoncer.

Certains maris tombent aussi des nues

Quand un oncle arrive d'Amérique;

Quand il y a une hausse;

Quand le père a été nommé ambassadeur;

Quand le père a obtenu une concession de chemin de fer;

Quand les sucres et les cafés ont éprouvé une forte secousse;

Quand le père a eu une attaque d'apoplexie;

Quand le frère a été tué en duel.

Prenez une de ces vingt et une situations, et le vaudeville demandé est obtenu.

<div style="text-align:right">Cornélius Holff.</div>

— 25 décembre. —

OPÉRA-COMIQUE.

MARCO SPADA,

Opéra-comique en trois actes, paroles de M. Scribe, musique d'Auber.

THÉATRE-LYRIQUE.

TABARIN,

Opéra-comique en deux actes, paroles de M. Alboize, musique de M. Georges Bousquet.

VARIÉTÉS.

LES VARIÉTÉS DE 1852,

Revue de l'année, par MM. Thiboust, Guénée et Delacour.

Depuis un an, j'ai fait le plus déplorable métier que je connaisse : j'ai rendu compte de toutes les choses qui ont été jouées sur les théâtres de Paris. L'année est

finie, bonjour. Mais, avant de jeter au feu ma plume de critique, j'éprouve le besoin de déclarer que toutes les pièces qui ont été jouées cette semaine sont autant de chefs-d'œuvre.

<div style="text-align: right">Cornélius Holff.</div>

FIN.

TABLE

A

Abadie, 159.
Absents ont raison (les), 220.
ACADÉMIE ROYALE DE MUSIQUE, 223.
Achard (Amédée), 178, 179, 285, 303.
Actéon, 273.
Adam (Adolphe), 109, 122, 148, 149, 150, 363, 364, 365, 366, 408.
Adams (M^me), 266.
Adèle (M^lle), 219.
Adonis, 382.
Adrien, 354.
Adrienne Lecouvreur, 72.
Agostini (Ersilie), 126.
Agostini (Rachel), 126.
Alard, 222.
Alboise, 396, 505.
Alexandre Dumas, 35, 39, 65, 170, 391, 497.
Alexandre Dumas fils, 80, 82, 86.
Alexis du Monteil, 391.
Aline Duval, 479.
Allainval (d'), 56.
Allan (M^me), 150.
Alphonsine (M^lle), 216, 218, 256, 433.
Altaroche, 32, 96, 236, 341, 388.
Amaglia (M^me), 266.
Amant, 117, 479.
Amaury, 170.
AMBIGU-COMIQUE, 32, 88, 140, 145, 176, 190, 244, 309, 352, 396, 413, 458.
Ambroise, 69.
Ami de la maison (l'), 124.
Ami du roi de Prusse (l'), 376.
Amour au village (l'), 484.
Amoureuse de Titus (l'), 277.
Anacréon, 279.
Anaïs (M^lle), 108, 189.
Andrienne (l'), 309.
Anne Radcliffe, 450.
Argent par les fenêtres (l'), 215.

Armand, 72.
Armand Carrel, 314.
Arnal, 44, 45, 60, 61, 62, 165, 241.
Arnault, 39, 93, 146, 160, 176.
Arnoldi, 458.
Ascanio, 170.
Astruc (Mme), 70, 87.
Auber, 273, 276, 505.
Aubignac (d'), 251.
Aubrée, 439.
Audeval, 272, 378, 503.
Audibert, 341.
Auger Lefranc, 339.
Augier (Emile), 25, 104, 105, 106, 107.
Aulète, 268.
Aumale (duc d'), 209.
Auriol, 267.
Avocats (les), 334.

B

Bader (Mme), 267, 282, 376.
Bal aux Variétés, 46.
Bal de la Halle (le), 334.
Ballue, 347.
Balzac, 349.
Barbe-Bleue, 55.
Barbier, 27, 33, 183, 190.
Barbier de Séville (le), 204.
Bard, 146.
Baron, 175.
Barré, 284.
Barrière, 151, 230, 245, 317.
Barrières de Paris (les), 164.
Bataille de Dames, 182.
Battaille, 120.
Bayard, 52, 53, 73, 87, 116, 238, 239, 240, 244, 251, 277, 278, 439, 440, 452, 484, 485.
Bazin, 162.
Beauplan (Amédée de), 109, 439, 440, 495.
Beauvallet, 245.
Belamy (J.), 195.
Belletti, 458.

Benjamin, 191.
Benjamine, 72.
Benvenuto Cellini, 170, 218.
Béraud, 464, 465, 466.
Bercioux, 443.
Bergère des Alpes (la), 434.
Bernard Lopez, 317, 339.
Berthe (Mlle), 219.
Berthe la Flamande, 316.
Bertin (Mlle), 193.
Besselièvre (de), 194, 358.
Bettini, 457.
Bidaut (Mme), 147.
Biéval, 431, 452, 471.
Biéville, 87, 116, 484.
Bignon, 251, 395.
Bilhaut (Mme), 133.
Bligny (Mme), 251.
Blondelet, 219.
Bloomeristes (les), 69.
Blum, 194.
Bodier, 69.
Bodin (Mlle), 116.
Boïeldieu, 47, 50, 222, 224.
Boisgonthier, 192, 193, 357.
Boisselot, 160, 168.
Bondois, 332.
Bonhomme Jadis (le), 184.
Bonne Aventure (la), 286.
Bonval (Mme), 381.
Boris Godounow, 232.
Bouchardy, 458.
Bouché, 206, 471.
Bouchet, 132.
Boudeville (Mme), 131, 133.
Bouffé, 73.
Bougeoir (le), 237.
Boulay (de la Meurthe), 340.
Boulo, 120, 302.
Bourdois, 138, 245.
Bourgeois (Anicet), 88, 206, 459.
Bourget, 76, 79.
Boursier, 268.
Bousquet (Georges), 505.
Boutin, 79, 80, 251.
Boyer (P.), 162.
Brantôme, 72.

Brasseur, 73, 74.
Bressant, 101.
Bridges (M^me), 266.
Brindeau, 57, 59, 456.
Brisebarre, 75, 373, 416.
Brohan (M^me Augustine), 57, 59.
Brohan (M^lle Madeleine), 182, 381, 382.
Brot (Alphonse), 125.
Brunet, 103.
Buckingham, 231.
Buena Ventura, 127.
Bussine, 149, 302.
Butte des Moulins (la), 47, 50, 67, 88, 204, 236.
Buveurs d'eau (les), 187.

C

C. de V., 72, 183.
Cadaux, 333.
Caïd (le), 168
Calzolari, 458.
Cambden, 220.
Cambon, 196.
Cammarano, 486.
Canadar père et fils, 233.
Candler, 267.
Capitaine Clair-de-Lune (le), 125.
Caraguel (Clément), 237.
Carillonneur de Bruges (le), 119.
Carmouche, 51, 52, 55, 151, 164, 277, 400.
Carpier, 44, 46, 283, 403, 443.
Caroline (M^lle), 69, 146.
Carré, 471, 498, 501.
Carré (Michel), 27, 33, 183, 190, 192, 368, 410, 412.
Castil-Blaze, 199.
Ce que vivent les roses, 472, 485.
Cécile (M^lle), 446.
Cellini (Benvenuto), 172.
Cey (Arsène de), 376.

Châlet (le), 431.
Cham (N.), 341, 388.
Chambre rouge (la), 319.
Chanvrière (la), 213.
Charivari (le), 388.
Charles le dompteur, 265.
Charpentiers (les), 317.
Chasse au lion (la), 234.
Chasse sous Louis XV (la), 264.
Château de Grantier (le), 59.
Chatte blanche (la), 334.
Chauvière, 147.
Chêne et le Roseau (le), 476, 484.
Chérubin, ou la Journée aux aventures, 383.
Chilly, 91, 146, 217, 461, 462.
Choisy-le-Roi, 410.
Choler, 284, 334, 418.
Cholet, 404.
Chrestien de Troyes, 253.
Cico (M^lle), 267, 268, 282.
Cinq minutes du Commandeur (les,) 236.
Circassienne (la), 69.
CIRQUE, 33, 265, 502.
Clairville, 69, 71, 244, 245, 246, 267, 282, 309, 334, 335, 464, 465, 466, 477.
Clapisson, 160, 450.
Clara (M^lle), 175.
Clarence, 26, 132.
Clarisse (M^lle), 90.
Clarisse Miroy (M^lle), 328, 468.
Clary (M^lle), 230, 267.
Clémentine (M^lle), 219.
Clorinde (M^lle), 69, 267.
Closerie des Genêts (la), 59.
Cockneis de la Cité (les), 264.
Cogniard frères, 138, 194.
Cogniard (Th.), 190.
Coignard, 418.
Colbrun, 175, 251, 395.
Colliot, 124.
Colson (M^me), 348, 365, 367, 410.
COMÉDIE-FRANÇAISE, 223.

Comiques de Paris sur le turf (les), 263.
Comme on se débarrasse d'une maitresse, 58.
Compagnons d'Ulysse (les), 282.
Concert de M. Codine, 160.
Concert de M. Fumagalli, 126.
Concert de M. Lagarin, 167, 168.
Constant (Mlle Isabelle), 37, 175, 219.
Consuelo, 350
Contes d'Hoffmann (les), 25.
Coquet, 315.
Corcelles (Mlle de), 367.
Cordier (Jules), 244, 282, 309.
Corinne (Mlle), 267.
Cormon, 241, 369.
Corneille, 254.
Cornélius Holff, 32, 43, 47, 51, 55, 65, 68, 69, 71, 73, 87, 95, 100, 104, 108, 115, 116, 117, 119, 121, 124, 125, 126, 128, 133, 138, 139, 146, 148, 150, 160, 161, 164, 165, 169, 176, 179, 181, 183, 184, 190, 191, 193, 194, 195, 196, 198, 206, 209, 210, 212, 213, 214, 215, 217, 219, 222, 227, 230, 234, 238, 240, 241, 243, 246, 253, 256, 261, 268, 273, 276, 278, 282, 284, 285, 289, 292, 293, 303, 304, 308, 316, 317, 322, 323, 332, 333, 334, 336, 338, 352, 355, 358, 363, 373, 374, 376, 377, 378, 380, 383, 387, 390, 396, 400, 402, 406, 408, 413, 415, 416, 418, 420, 421, 424, 430, 433, 439, 442, 444, 456, 458, 469, 477, 485, 495, 501, 503, 505, 506.
Couailhac (L.), 292, 373.
Coucher d'une étoile (le), 53.
Couderc, 297.
Coulisses de la vie (les), 245.
Courcelles (de), 140, 142, 144, 227, 230, 245, 443, 476.
Course au plaisir (la), 46.

Courses de Chantilly (les), 264.
Coutard, 284.
Croix de Marie (la), 294, 429.
Croquemitaine, 244.
Cruvelli (Mme Sophie), 457, 494.
Cuvillon (de), 161.

D

Dallard, 284.
Dame aux Camélias (la), 53, 80, 138.
Dame aux Gobéas (la), 138.
Dame de la Halle (la), 88.
Dans une armoire, 416.
Daroux (Mme), 38, 39.
Dartois, 72, 194, 358, 382.
Daumier, 480.
Deburau, 33.
Decroix (Mlle), 274, 276, 360.
Deffieux, 369.
Déjazet (Mlle), 54, 193, 215, 400, 401, 402.
Déjazet (Eugène), 65, 68.
Dejean, 266, 502, 503.
Delacour, 118, 124, 183, 355, 505.
Delamarre, 317.
Delannoy, 282, 283, 401, 402.
Delaporte, 125.
DÉLASSEMENTS – COMIQUES, 126, 179, 195, 215, 254, 268, 292, 306, 329, 336, 378, 383, 433, 444, 503.
Delcourt (Mme), 26.
Delorme (Mlle), 442.
Delsarte, 159.
Delysle (Fernand), 179.
Déménagé d'hier, 240.
Démon du foyer (le), 348.
Denain (Mme), 58.
Dennery, 294, 342, 434.
Derval, 57.
Desarbres, 244.
Desforges, 47, 89.
Deshayes, 59, 437.

Deslandes, 76, 79.
Deslys (Charles), 121, 329, 384, 386, 425, 427, 430.
Desnoyers (Charles), 310, 396, 434.
Despléchin, 196.
Despréaux, 176.
Deux Coqs vivaient en paix, 176.
Deux Etoiles (les), 354.
Deux Gouttes d'eau, 403.
Deux Inséparables (les), 485.
Deux Jacket (les), 333, 425.
Diane, 104, 182.
Diaz 281.
Diderot, 324, 329.
Diéterle, 196.
Dinah (Mlle), 119.
Diplomate sans le savoir (la), 336.
Doche (Mme), 86, 400.
Dominique, 68.
Dominus Sampson, 358.
Donizetti, 127.
Donnant, donnant, 303.
Doze (Mlle), 181.
Dreux (de), 65.
Droit de visite (le), 209.
Dubouchet, 159.
Dubruel (Louis), 177.
Dubuisson (Mlle), 407.
Ducos (Mlle Coralie), 266.
Duel de l'oncle (le), 303.
Duez (Mlle), 205, 409.
Dufrène, 161.
Dugué (Ferdinand), 352, 353.
Dulaurens, 122, 205.
Dumanoir, 245, 334, 477.
Dumonthier, 48.
Dupaty, 222, 224.
Dupeuty, 76, 79, 190, 191, 402, 403.
Duplessy (Mlle), 118, 138.
Duprez (Mlle C.), 138.
Duprez (E.), 138.
Duprez (G.), 138.
Dupuis (Mme), 57.
Durantin, 279.

Dutertre, 126.
Duvert, 323, 328.

E

Eau de Javelle (l'), 74.
Echelons du mari (les), 251.
Eclair (l'), journal, 168, 419, 440.
Elisa (Mlle), 268.
En ballon, 405.
Ernest, 277.
Esmériau (Mlle), 118.
Essler (Mlle Jane), 37, 39.
Eugène Sue, 104, 247, 287.
Evènement (l'), 170.
Exil de Machiavel (l'), 189.

F

Famille de Caïn (la), 261.
Fantaisies équestres, 264.
Farfadet (le), 148, 150.
Faulquemont, 254.
Favart (Mlle), 319.
Favel (Mlle Andréa), 225, 360.
Fechter, 86.
Félicie (Mlle), 208.
Félicien David, 470.
Felton, 231.
Femme aux œufs d'or (la), 477, 485.
Femmes d'Athènes (les), 263.
Femmes de Gavarni (les), 245.
Fénelon, 275.
Ferme de Kilmoor (la), 425.
Ferreyra (Mlle Judith), 303.
Feuillet (Octave), 56, 57.
Fiançailles des roses (les), 114, 121, 425.
Filles sans dot (les), 339.
Fils de l'Empereur (le), 190.
Fix (Mlle), 186, 381, 382.
Fleuret, 389.
Flore et Zéphire, 384, 385, 386, 387.

Floride (la), 318.
FOLIES - DRAMATIQUES, 75, 118, 138, 194, 213, 241, 284, 376, 406, 416.
Follet (M^{lle}), 212.
Fontan, 190.
Formose, 69, 71.
Fosse, 49.
Fournier, 475.
Franconi, 261.
Frédéric le Grand, 376.
Frédérick Lemaître, 328, 464, 468.
Fumagalli, 127.
FUNAMBULES, 33, 72.

G

Gabriel, 47, 89, 164.
Gabrielle, 25.
Gaïffe (Adolphe), 52.
GAÎTÉ, 59, 125, 164, 190, 206, 317, 319, 369, 434, 484.
Gaîtés champêtres (les), 55, 279.
Galatée, 183.
Galoppe d'Onquaire, 339, 476.
Gamard, 133.
Garnier (M^{lle}), 368.
Gaston, 143, 146.
Gauthier (Eugène), 384, 386, 410, 411.
Gavarni, 82, 349.
Gaveaux-Sabatier (M^{me}), 161.
Gazza ladra (la), 159.
Geffroy, 192.
Geneviève, patronne de Paris, 153.
Geoffroy, 101, 116, 239, 382.
George Sand, 134, 165, 348, 349, 476, 477.
Géralda, 168.
Gérard de Nerval, 29, 31, 32, 51.
Géricault, 151.
Germain Delavigne, 450.
Gil Perez, 156, 323.

Gobert, 192.
Goncourt (Edmond et Jules de), 29, 39, 55, 59, 60, 75, 80, 87, 102, 107, 137, 153, 157, 162, 167, 186, 215, 245, 251, 259, 282, 319, 329, 341, 348, 354, 382, 387, 447, 456, 476, 484.
Got, 456.
Goujet, 36, 37, 38, 39.
Gozlan (Léon), 42, 51, 52, 57, 128, 129, 130, 131, 132, 485.
Grandeur et décadence de M. Joseph Prudhomme, 480.
Grangé, 402, 403.
Grassau (M^{me}), 389, 483.
Grassot, 74, 148, 177, 388, 479.
Grassot embêté par Ravel, 193.
Grave (M^{lle}), 175, 219.
Grignon, 110, 112, 367, 413, 429, 432, 501.
Grignon fils, 413.
Grisar (Albert), 119.
Grisier, 69, 304.
Grizi (M^{me}), 380.
Groot (de), 395.
Guénée, 118, 211, 505.
Guérout, 316.
Guerre du Nizam (la), 318.
Guertener, 266.
Gueymard, 447.
Guichard (M^{lle}), 430, 431, 432, 471, 497.
Guillard (Léon), 189.
Guillery le trompette, 495.
Guizot, 376.
Gutenberg, 172.
Guyard, 279.
Guy Mannering, 358.
Guyon (M^{me}), 92, 150, 316, 458, 459, 460, 461, 462, 463.
GYMNASE, 55, 73, 100, 115, 134, 151, 153, 183, 227, 238, 244, 251, 277, 285, 303, 334, 348, 400, 439, 475, 484.

H

Halévy, 196, 301.
Hamlet, 170.
Harmant, 108, 477, 485.
Harville, 133.
Héloïse (Mlle), 446.
Henri, 70.
Henri Monnier, 435, 480, 481, 482, 483, 484.
Henri IV, 221.
Herbert, 265.
Hernani, 218.
Héva, 818.
Hingler, 264.
Hippodrome, 261, 334.
Hirondelles (les), 195.
Histoire d'une Femme mariée, 416.
Homme de cinquante ans (l'), 289.
Honoré, 118, 406.
Hopwid, 228.
Horace et Lydie, 161.
Hortense (la reine), 150.
Hostein, 190.
Huguet de Massilia, 264.
Humbert, 244.
Hyacinthe, 452, 453, 479.

I

Illustration (l'), 152.
Imagier de Harlem (l'), 29.
Introduction, 1.
Irma Granier (Mlle), 69.

J

Jaime fils, 140, 142, 144, 306, 484.
Jallais (de), 271, 272, 378, 503.
Jautard (N.), 108.
Jean le cocher, 458.
Jeanne, 267.
Jeu de barres (le), 264.
Joanita, 138.
Jolie Fille de Perth (la), 130.
Jolie Meunière (la), 375.
Josse, 180.
Jourdan, 302.
Judicis (L.), 176, 268.
Judith (Mlle), 182.
Juif errant (le), 196, 408.
Jules Janin, 281.
Julian, 282.
Junca, 49, 348, 368, 471.
Jusqu'à minuit, 194.

L

Labiche, 147, 165, 228, 403.
Lablache, 58.
Labrousse, 212.
Lacressonnière, 437, 438.
Lacressonnière (Mme), 59.
Laffitte, 57.
Lafont, 389.
La Fontaine, 379.
Lagarin, 169.
Lagarin (Mme), 168, 169.
La Grille, 222.
La Grua (Mlle Emmy), 198.
La Hire (le père), 356.
Lahure (A.), 195.
Lamartine (de), 178.
Lambquin, 59, 437, 439.
Landrol, 116.
Langlé (Ferdinand), 405, 406.
Laquais d'un nègre (le), 75.
Laristi, 267.
Larrey, 231.
Las Cases (de), 190.
Las Dansores españolas, 87.
Lassagne, 233.
Latour de Saint-Ybars, 153, 156.
Laurencin, 233, 241, 369, 475.
Laurent, 37, 39, 94, 315, 348, 365, 367.
Laurent (Mme), 33, 251.

Laurentine, 221, 435, 438, 439.
Lauzanne, 60, 323, 328.
Laya (Léon), 102.
Le Barbier (E.), 265, 267, 368.
Leclère, 165.
Lefebvre, 124.
Lefebvre (M^{lle}), 301.
Lefranc, 176, 177.
Lehmann, 477.
Le Kain, 162.
Lelarge, 246, 254.
Lemaire, 149, 164.
Lemercier (M^{lle}), 149, 160.
Lemoine (Gustave), 115.
Léonce, 54, 376.
Léontine (M^{lle}), 206, 207, 208, 319, 434, 435, 439.
Lequien (M^{lle}), 219.
Leriche, 118.
Léris (de), 292, 375.
Lerouge, 471.
Leroux, 69. 318, 323.
Leroy, 368, 384, 387.
Lesage, 223.
Lessing, 252.
Leuven (de), 109, 149, 384, 386, 410, 412, 495.
Levassor, 74, 75, 117.
Leyder (M^{lle}), 69.
Lia Félix (M^{lle}). 77, 394, 400.
Ligier, 392, 393, 394, 395.
Lockroy, 224.
Lorin (J.), 162.
Lorrin, 151.
Louis, 251.
Louis XIII, 105, 107.
Louise (M^{lle}), 69.
Lourdel, 429.
Lucas (Hippolyte), 187.
Lucie Mabire (M^{me}), 39, 143, 146, 395.
Luguet, 41, 175, 282.
Luisa Miller, 494.
Lulli, 222.
L'un et l'autre, 181.
Luther (M^{lle}), 73, 116, 252.
Lyonnet, 143.

Machiavel, 307.
Madame Diogène. 244.
Madame Schick, 101.
Madelon, 162, 425.
Maillard, 294, 319, 382.
Maîtresse d'hiver et Maîtresse d'été, 244.
Maman Sabouleux, 147.
Mamzelle Rose, 443.
Mancini (M^{lle}), 72.
Maquet, 39. 59.
Marc Fournier, 32 79, 171, 247, 273.
Marc Leprévost. 211.
Marc Michel, 147, 165, 228, 233.
Marco Spada, 505.
Maréchalle, 433.
Marguerite (M^{lle}), 239
Mariage en l'air (le). 65, 67.
Mariage au miroir (le), 115.
Maria Jeunot. 51, 67, 139.
Marianne, 248.
Marie (M^{lle}), 69, 267.
Marie de Beaumarchais, 339.
Marie Salmon, 396.
Marie Simon, 396.
Marion Delorme, 106, 107.
Markais, 217.
Marot, 72.
Marquise de la Bretêche (la), 151, 153.
Martel, 133.
Martin (Edouard), 209, 215, 472.
Martyr chrétien (le), 265.
Massé (Victor), 183.
Massol, 198.
Masson, 88.
Mathilde (M^{lle}), 271, 446.
Maurice. 222.
Meillet, 48, 49. 110, 111, 112, 113, 114. 168.
Mélesville, 31, 52, 55, 147, 151, 456.

Mélingue, 32, 174, 175, 176, 219. 395.
Mémoires de Mlle Flore, 72.
Mémorial de Sainte-Hélène (le), 190.
Mendez (Mlle), 122.
Mendiante (la), 206.
Mengal, 368.
Menjaud, 110, 364, 368.
Mercadet, 28, 101, 102.
Mercier (Mlle), 69.
Méridien, 335.
Mérie (Mlle), 181.
Méry, 29, 31, 32, 51, 317.
Métrême, 108.
Meyer-Meillet (Mme), 164.
Michel Lévy, 56.
Michel Masson, 206.
Michelet, 225.
Micheli (Mlle), 159.
Mikel, 219.
Miolan (Mlle), 120, 225, 274, 276.
Moineau de Lesbie (le), 161.
Moïse (reprise), 447.
Molé-Gentilhomme, 316.
Moléri, 387, 389.
Molière, 165.
Moniot (Eugène), 433.
Monnier (Albert), 209, 215, 472.
Monrose, 382.
Montaland (Cécile), 148, 208.
Montalembert (de), 189.
Montaubry, 268.
Montheau (G. de), 44, 125, 289, 388.
Montigny, 102, 475.
More de Venise (le), 171, 258.
Moreau, 183.
Morelli, 204, 447.
Mort d'Abel (la), 261.
Murat, 212, 231.
Murger (Henri), 27, 66, 184, 186, 358.
Musiciens hongrois (les), 289.
Musset (de), 57, 102, 227, 456, 476.

Mystères d'Udolphe (les), 450.

N

Najac (de), 234.
Nantier-Didier, 495.
Napoléon à Schœnbrun et à Sainte-Hélène, 191.
Naptal-Arnaut (Mme), 143, 145, 436, 438.
Narrey, 240.
Nathan, 120.
Néréides et les Cyclopes (les), 267.
Néroud, 389.
Ne touchez pas à la reine, 160.
Neveu, 48, 49, 368, 429, 431.
Neveu de Rameau (le), 323.
Nezel (T.), 126.
Nicolas Poussin, 96.
Noé (baron de), 341.
Noël (Mme Sophie), 367.
Nollo, 196.
Nuits de la Seine (les), 247.
Numa, 55, 74, 403.
Nus (Eugène), 125, 378.
Nyon, 57, 75, 446.

O

Obin, 449.
ODÉON, 25, 33, 35, 96, 128, 187, 220, 234, 339, 387, 433, 453, 480.
Olearius (Adam), 232.
OPÉRA, 196, 447.
OPÉRA-COMIQUE, 119, 148, 150, 162, 183, 222, 223, 273, 294, 333, 359, 450, 505.
OPÉRA-ITALIEN, 223.
OPÉRA-NATIONAL, 47, 50, 51, 65, 67, 68, 109, 121, 138.
Original et la Copie (l'), 108.
Ozy (Mlle), 46, 62, 63, 64, 216, 240, 443, 444, 446.

P

Paganini, 167.
Page (M^lle), 46, 60, 61, 62, 63, 64, 357.
PALAIS-ROYAL, 57, 73, 87, 102, 116, 147, 176, 184, 245, 417, 452, 477, 485.
Paniers de la comtesse (les), 485.
Pâques véronaises (les), 176.
Parapluie de Damoclès (le), 477, 485.
Parish, 264.
Paris, journal, 417, 419.
Pâris (M^me), 169.
Paris qui dort, 124.
Paris qui s'éveille, 241.
Paris qui pleure et Paris qui rit, 369.
Par les fenêtres, 285.
Pastellot, 191.
Paul de Kock, 215, 435.
Paul Meurice, 170, 171, 174, 218.
Pauline (M^lle), 117.
Paulin Ménier, 353.
Pélagie (M^lle), 284.
Pellerin, 57.
Pellion, 433.
Pendant l'orage, 271.
Pepita Oliva (la senora), 304.
Père Gaillard (le), 359.
Periga (M^lle), 316.
Perle du Brésil (la), 205, 469.
Perrin, 359.
Perrot (Victor), 227.
Person (M^me), 175, 218, 393.
Petit-Brière (M^me), 412, 471.
Philippe (M^me), 315.
Piano de Berthe (le), 151, 153.
Pierron, 26, 221.
Pie voleuse (la), 199, 204, 408.
Placet, 368.
Planard (de), 148, 149, 333.
Plouvier (E.), 213.
Pluck (M^lle), 69.

Poissarde (la), 76.
Pol Mercier, 335.
Ponsard, 161, 256, 258, 259.
Porte-drapeau d'Austerlitz (le), 211.
PORTE-SAINT-MARTIN, 29, 31, 76, 170, 209, 247, 390.
Portier de sa maison (le), 246.
Poste restante, 292.
Potier (Charles), 336.
Poultier, 139.
Poupée de Nuremberg (la), 109, 121, 122, 159, 168, 204.
Pour et le Contre (le), 55, 56, 57.
Poussin (le), 97, 98, 99.
Premières armes de Blaveau, 100.
Premières armes de 1852 (les), 41.
Première maîtresse (la), 373.
Prince Ajax (le), 102.
Prise de Caprée (la), 212.
Professeur de la langue verte (le), 247.
Provost, 186, 282, 456.
Prudhon, 79.
Prunes et chinois, 418.

Q

Quatre coins (les), 453.
Queue du diable (la), 309.
Quinchez, 368.
Qui paie ses dettes s'enrichit, 332.
Qui perd gagne, 228.

R

Rabelais, 72.
Rachel (M^lle), 106, 107, 404.
Raimbaut, 215.
Ravel, 74, 103, 147, 479.
Raymond-Deslandes, 335.
Reber (H.), 359.

Regnard, 68.
Reines des bals publics (les), 125.
Renard (Jules), 383.
Renaud, 217, 268.
Renauld (M^{lle}), 42, 69, 73.
Restout (M^{me}), 108.
Revel (Max de), 244.
Rêves de Mathéus (les), 51, 52, 55.
Revilly (M^{lle}), 120, 275.
Revue des Deux Mondes (la), 56.
Revue de Paris (la), 55.
Ribes, 168, 206, 497, 501.
Ricci, 126.
Richard III, 390.
Richelieu, 433.
Robert Macaire, 264.
Robes blanches (les), 52.
Roger de Beauvoir (M^{me}), 181.
Roi des drôles (le), 323.
Roi, la Dame et le Valet (le), 444.
Romainville, 74, 75.
Roman comique (le), 72.
Roquelaure, 352.
Roqueplan, 52.
Rose Chéri (M^{me}), 101,- 102, 440.
Rosier, 73.
Rossi (M^{lle}), 446.
Rossini, 199, 408, 409, 500.
Roussel (M^{lle}), 285.
Roussette (Aimé), 159.
Rouvroy (M^{lle}), 48, 49, 50, 51, 67, 88, 111, 112, 113, 114, 150, 159, 160, 168, 169, 203, 204, 205, 348, 366, 409, 410, 429, 430, 431, 432, 498, 500, 501.
Rovigo (de), 194.
Royer (Alphonse), 240, 480.
Rubé, 196.
Rutbœuf, 72.

S

Sage et le Fou (le), 317.
Saint-Ernest, 89, 459, 463.
Saint-Georges (de), 119, 196, 295.
Saint-Hilaire (de), 69.
Saint-Léon, 159, 196.
Saint-Marc (M^{lle}), 282.
Saint-Yves, 396.
Sainville, 74, 147, 177.
Sandré (M^{lle}), 195.
SALLE SAINTE-CÉCILE, 158.
Sapho, 162.
Saqui (M^{me}), 274, 503.
Sarah Félix (M^{me}), 26.
Sarah la Créole, 140.
Sarmiento, 469, 495, 500, 501.
Saut de rivière (le), 264.
Sauvage, 162, 359, 378.
Savonnette impériale (la), 57, 59.
Scaliger, 220.
Scapin, 400.
Scarron, 72.
Scheibe, 248.
Schey, 376.
Scribe, 52, 73, 116, 117, 196, 273, 276, 378, 441, 450, 505.
Séchan, 65, 196.
Ségalas (M^{me} Anaïs), 220.
Sergent Wilhem (le), 433.
Seveste, 115, 208, 469.
Shakspeare, 171.
Si j'étais roi! 342, 363, 412, 413.
Simon, 449, 452, 453, 456, 471, 474, 477, 479.
Singes en calèche (les), 264.
Sirène (la), 159.
Société du Minotaure (la), 177.
SOCIÉTÉ PHILHARMONIQUE, 157.
Sous les pampres, 162.
Souvenirs de jeunesse (les), 355.
SPECTACLES-CONCERTS, 259.

Spectacles-Concerts
Bonne-Nouvelle, 421.
Stella, 380.
Suites d'un premier lit (les), 228.
Sullivan, 456.

T

Tabarin, 505.
Tableaux vivants (les), 259.
Tocannet, 464.
Taglioni, 449.
Taigny, 383, 433, 444.
Taigny (Mme), 217, 271, 338, 383.
Tailhand (A.), 96, 161.
Talon, 248, 367.
Talmon, 149, 150.
Tante Ursule (la), 387.
Tariot, 368.
Télémaque, 257.
Tempête (la), 171.
Térence, 309.
Ternaux, 368.
Tétard, 26, 108, 221.
Thalberg, 449.
Théatre - Beaumarchais, 407.
Théatre - Français, 55, 57, 72, 104, 161, 181, 184, 256, 258, 317, 378, 380, 382, 456.
Théatre de Guignol, 265.
Théatre-Historique, 65.
Théatre-Italien, 456, 486.
Théatre-Lyrique, 199, 342, 363, 384, 404, 408, 423, 469, 495, 505.
Théatre-National, 153, 191, 211, 334.
Théatre *quelconque*, 418.
Théodore, 251.
Théodore Anne, 319.
Théophile Gautier, 64, 65, 460.
Thérèse, ou Ange et démon, 439.
Thiboust (Lambert), 124, 267, 355, 505.

Thierry, 146, 416.
Thisbé (la), 380.
Thuillier (Mlle), 59, 86, 196, 400, 459.
Tisserant, 26, 33, 132.
Titi, Toto, Tata, 306.
Toilette de Vénus (la), 261.
Tour des Nèfles (la), 72.
Tournade, 383.
Tourniaire (Mlle Virginie), 266.
Tout est bien qui finit bien, 413.
Trait d'union (le), 323.
Tribulations d'une actrice (les), 192.
Triomphe des Trois Grecs (le), 264.

U

Ulysse, 256.
Une Allumette entre deux feux, 118.
Une bonne Pâte d'homme, 284.
Un Doigt de vin, 215.
Un Enfant de la balle, 116.
Une Femme, s'il vous plait! 194.
Un Fils de famille, 484.
Une Fille d'Hoffmann, 238.
Une Idée de médecin, 72.
Un Mariage en 1840, 96.
Un Mari brûlé, 378.
Un Mari d'occasion, 187.
Un Mari qui n'a rien à faire, 475.
Un Mari tombé des nues, 503.
Un Mari trop aimé, 73.
Un Ménage d'autrefois, 56.
Un Monsieur qui prend la mouche, 165.
Une Nuit orageuse, 382.
Une Nuit sur la scène, 272.
Un Papa charmant, 406.
Une Paire d'imbéciles, 378.
Une Passion à la vanille, 147.

Une Petite-Fille de la grande armée, 227.
Une Poule mouillée, 452.
Une Queue rouge, 60.
Un Service à Blanchard, 183.
Un Soufflet n'est jamais perdu, 244.
Une Vengeance, 230.
Une Vie de polichinelle, 118.
Un Vieux de la vieille roche, 402.
Un Voisin de campagne, 179.
Un Voyage autour de Paris. 254.

V

Vacances de Pandolphe (les), 134.
Vadé (Mme), 48, 50, 384, 486, 501.
Vaez (Gustave), 240.
Valérie (Mlle), 180, 445, 483.
Valmy (Mme), 268.
Varennes (de), 413.
VARIÉTÉS, 44, 60, 124, 165, 192, 230, 240, 244, 245, 283, 289, 323, 355, 402, 443, 464, 505.
Variétés de 1852 (les), 505.
Varin, 477.
Varner, 101, 202, 238, 251, 363, 425, 426, 427, 430, 431.
Vattier, 234.
VAUDEVILLE, 39, 54, 69, 80, 194, 228, 244, 246, 267, 279, 283, 303, 304, 323, 334, 335, 358, 373, 382, 400, 476, 484.
Vavin, 376.
Vénus Callipyge, 259.
Venutroto Ceffini, 218.
Verdi, 36, 486, 494.

Vermond, 400.
Veuve Trafalgar (la), 329.
Viardo (Mme), 150.
Victor Hugo, 82, 107, 171, 225, 391.
Victor Séjour, 390, 391, 392, 393, 394.
Vie de Bohême (la), 28, 66, 186.
Viens, gentille dame! 268.
Vigny (de), 259.
Villars, 101.
Villeblanche (de), 114, 131.
Villedeuil (comte de), 421.
Violette (la), 159.
Violettes de Lucrèce (les), 126.
Voitures versées (les), 222, 224.
Voltaire, 196.
Vulpin, 416.

W

Wailly (Jules et Gustave de), 100.
Walter Scott, 358.
Waverley, 358.
Wertheimber (Mlle), 120.
Wey (Francis), 380.
Willard, 217.
Willems, 431.
Wœstyn, 218, 329, 425, 430.

X

Xavier, 147.

Y

Yweins d'Hennin (Mme), 169.

FIN DE LA TABLE.

En vente à la LIBRAIRIE NOUVELLE, 15, boulevard des Italiens
Et chez tous les libraires.

HISTOIRE DE L'IMPOT DES BOISSONS,
PAR LE COMTE CHARLES DE VILLEDEUIL.

Pénétré de l'importance du sujet qu'il traitait, M. de Villedeuil n'a pas craint de se livrer à un travail rétrospectif qui, de nos jours, a bien son mérite d'à propos. Avec autant de patience que de talent, il est remonté aux sources de l'histoire : grâce à lui, les clartés de la science ont jailli sur ces ténèbres confuses du système financier de l'ancienne monarchie. Exposées avec cette lucidité rigoureuse, avec cette netteté d'appréciation qui distinguent tous les travaux du jeune et éminent publiciste, les origines de l'impôt sont maintenant compréhensibles et accessibles à tous. Trop de science était aussi un écueil; M. de Villedeuil l'a évité en homme habile. Écrit avec chaleur, souvent avec une verve irrésistible, toujours avec une logique entraînante, ce livre est destiné à un immense succès. Économistes, agriculteurs, simples consommateurs, indifférents, tous trouveront à y glaner utilement. C'est qu'avant tout, M. de Villedeuil est historien, et que jamais il ne perd de vue les phases successives des développements de l'humanité. Il en résulte un intérêt constant, qui rend les questions les plus ardues faciles aux esprits les moins pratiques. Une grande pensée historique a présidé à la distribution des détails et de l'ensemble de l'ouvrage; tous les chapitres se scindent par une coupe savante, et l'*Histoire de l'impôt des boissons* formera trois volumes correspondants aux trois grandes divisions de l'histoire de France.

Le premier volume s'arrête à Louis XI, le vrai fondateur de la monarchie française;

Le deuxième volume va jusqu'au jour où toutes les vieilles institutions furent broyées dans la tourmente de la Révolution;

Le troisième volume renferme une appréciation théorique de l'impôt des boissons, l'histoire de la législation du Consulat, de l'Empire, de la Restauration et de la Monarchie de Juillet, du Gouvernement provisoire, de l'Assemblée constituante et de l'Assemblée législative; un tableau de l'état misérable de la production viticole; un exposé succinct du régime viticole des autres États européens; se termine par un résumé brillant de l'enquête présidée par M. Thiers et rapportée par M. Bocher, une appréciation impartiale des améliorations introduites dans la législation par le gouvernement du prince Louis-Napoléon.

3 vol. in-18. — Prix : 3 fr. le vol. — 3 fr. 50 c. par la poste.

LA LÉGENDE D'ALEXANDRE LE GRAND, par le comte DE VILLEDEUIL. 1 vol. in-18, 1 fr. 50 c.

EN 18.., par EDMOND et JULES DE GONCOURT, 1 vol. in-18, 3 fr.

LA CASE DE L'ONCLE TOM, 2 vol. in-18, 4 fr.

LE LIVRE POSTHUME, par MAXIME DU CAMP, 1 vol. in-18, 3 fr. 50 c.

GRAZIELLA, par LAMARTINE, 1 vol. in-18, 1 fr.

POLOGNE ET RUSSIE, par MICHELET, 1 vol. in-18, 1 fr.

RABELAIS, par EUGÈNE NOEL, 1 vol. in-18, 1 fr.

LE MONDE PROPHÉTIQUE, par HENRI DELAAGE, 1 vol. in-18, 1 fr. 50 c.

REGAIN,
LA VIE PARISIENNE,
Par NESTOR ROQUEPLAN.
1 vol. in-18. Prix : 3 fr. 50 c.

Riche collection de dessins de GAVARNI : les Partageuses, les Invalides du sentiment, les Propos de Thomas Vireloque, les Anglais chez eux, les Petits mordent, les Parents terribles, les Maris me font toujours rire, les Lorettes vieillies, Histoire de politiquer, Histoire d'en dire deux, etc.

Dix lithographies 1/4 colombier, épreuves d'artistes :
 Brochées avec soin. — Prix 5 fr.
 Reliées avec luxe. — Prix 10 fr.

Sous presse :

ESSAI D'UNE PHILOSOPHIE NOUVELLE basée sur l'observation des phénomènes magnétiques, par le comte DE VILLEDEUIL, 3 vol. in-18.

LE CAMP DES TARTARES, par EDMOND ET JULES DE GONCOURT, 1 vol. in-18.

FLEUR DE TILLEUL, étude de mœurs, par le comte DE VILLEDEUIL, 1 vol. in-18.

Goncourt, Edmond et Jules - Hoff,
Mystères des théâtres, 1852

www.ingramcontent.com/pod-product-compliance
Lightning Source LLC
Chambersburg PA
CBHW070952240526
45469CB00016B/69